KB212765

더 개념 블랙라벨 국어 문법

OX로 적용하는 문법 개념

저자	정승철 진성고등학교						

기획·검토 위원	강경한	영신여자고등학교	류성일	경복여자고등학교	양희선	양희선국어	장창수	바로이학원
	강영애	신독학당	문동열	이산학원	엄유진	탑클래스	전혜진	전혜진국어
	강찬	새강입시학원	문민호	목동 진리창조국어	유지안	베스트국어	정수진	상모고등학교
	곽기범	곽기범국어학원	문현정	문현정국어	윤선중	윤스터디학원/J에듀학원	정인서	정인서국어
	김경래	성수여자고등학교	박경원	성균관국어논술학원	윤소라	그릿에듀학원	정홍희	월드탑플러스학원
	김광철	희망학원	박노덕	건민재(박노덕국어논술)	이기록	사상아이비츠학원	진순희	진순희국어논술·책쓰기학원
	김도수	시대인재D	박상준	필(必)통(通)국어	이동우	마포 예일학원	차수연	차수연국어
	김명호	김샘국어전문학원	박소미	두다국어	이서희	진관고등학교	차효순	우등생교실
	김상희	김흥국어전문학원	박주현	연세나로학원	이석철	목동 PGA학원	최동수	정음국어학원
	김석우	하제입시학원	봉정훈	뉴클래스학원	이성우	일산 NSA학원	최수연	채움국어
	김윤정	공부의정석학원	서가영	대치 명인학원 미금캠퍼스	이성훈	의정부 오르빛학원	최정경	국어숲
	김은영	세일학원	서주희	조지형국어논술전문학원	이숙명	JM러닝센터	최혜정	청진학원
	김정민	김정민국어	송화진	송화진국어논술학원	이순형	늘찬국어학원	최홍민	성문학원
	김정욱	김정욱국어논술학원	신영수	엠스트학원	이승직	아침가지국어학원	한상덕	대구루
	김정호	김정호국어논술입시연구소	신정호	청산학원	이인선	중동고등학교	한신영	기쎈국어
	김지유	샘이깊은국어학원	안소연	목동 꿈의씨앗	이정희	이정희국어	한은정	다니엘학원
	김채연	김채연국어	안정광	안비국어학원	이진영	YB입시학원	홍석영	단국대사범대학부속고등학교
	김흥	김흥국어전문학원	안지애	윌버앤고	이혜승	헤제크국어논술	홍현숙	홍선생국어논술학원
	노경임	푸른국어	양성룡	경기북과학고등학교	임채경	임채경국어	황현지	언남고등학교

초판4쇄 2022년 11월 10일 **펴낸이** 신원근 **펴낸곳** ㈜진학사 블랙라벨본부 **기획편집** 이승수 송연재 **디자인** 이지영 **마케팅** 조양원 박세라

주소 서울시 종로구 경희궁길 34 **학습 문의** booksupport@jinhak.com **영업 문의** 02 734 7999 **팩스** 02 722 2537 **출판 등록** 제300-2001-202호

● 잘못 만들어진 책은 구입처에서 교환해 드립니다. ● 이 책에 실린 모든 내용에 대한 권리는 ㈜진학사에 있으므로 무단으로 전재하거나, 복제, 배포할 수 없습니다.

이 책의 동영상 강의 사이트 📕 강남구청 인터넷수능방송

더 THE 개념
블랙라벨

BLACKLABEL

국어 문법

이 책의
구성과 특장

||||||||||||||||||||||||||||| **OX 문제로 훈련하는 문법 개념!** |||||||||||||||||||||||||||||

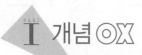

1 짧은 학습 호흡으로 개념 쌓기

지루한 개념 공부는 그만. 기존에는 한 번에 공부했던 학습 주제를 여러 강으로 세분화하였습니다. 긴 글보다 직관적인 도식과 풍부한 예문으로 개념을 설명하였습니다. 상위권 학생들이 궁금해하는 점을 정리한 tip을 통해 수준 높은 학습이 가능합니다.

2 꼼꼼한 반복 문제로 개념 채우기

채움Q 문제는 앞에서 학습한 개념을 반복하여 이해하는 문제입니다. 간단하고 재미있게 채울 수 있는 문제로 구성하였습니다.

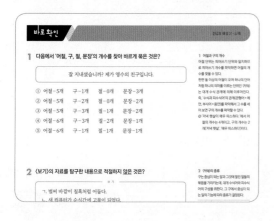

3 내신형 적용 문제로 개념 확인하기

바로 확인 문제는 개념이 어떻게 응용되는지 확인하는 문제입니다. 개념을 다양하게 적용하는 내신형 문제를 통해 내신 대비가 가능합니다. 그리고 문제 해결에 필요한 심화 개념도 함께 제공하였습니다.

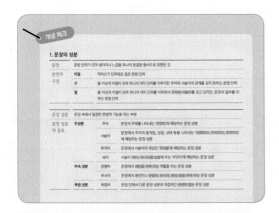

4 핵심 키워드로 개념 체크하기

개념 체크는 종합적으로 개념을 정리하며 장을 마무리하는 코너입니다. 핵심 키워드를 중심으로 꼭 알아야 할 개념을 다시 체크할 수 있습니다.

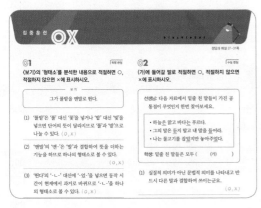

5 OX 문제로 개념 훈련하기

집중 훈련 OX는 교육청·평가원·수능 기출 선택지를 추가·변형한 문제입니다. 단순히 하나의 답을 고르는 것이 아니라 모든 선택지의 정오를 꼼꼼히 가리는 과정을 통해 실력을 단단하게 쌓을 수 있습니다.

실전 문제로 마스터하는 문법 개념!

PART II 개념 마스터

6 모의고사 풀이로 실전 감각 익히기

개념 마스터는 한 회당 5문항으로 구성된 총 8회 분량의 실전 모의고사입니다. 실전과 동일한 환경으로 풀어 볼 수 있도록, 모든 영역의 문항을 골고루 배치하였습니다. 수능 고난도 문제까지 학습하며 상위권으로 도약할 수 있습니다.

<small>PART</small> I 개념 ⓄⓍ

_{PART} Ⅱ 개념 마스터

I

개념 OX

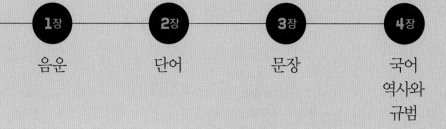

1장	2장	3장	4장
음운	단어	문장	국어 역사와 규범

1장
음운

1^강-A 음운

● **음운** 말의 뜻을 구별해 주는 소리의 가장 작은 단위

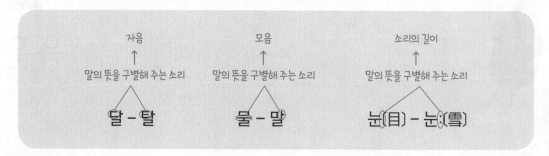

 '달'과 '탈'은 다른 음운 환경('ㅏ'와 'ㄹ')은 동일하지만 음절 첫소리에 오는 자음이 'ㄷ'과 'ㅌ'으로 다르다. 이 자음의 차이로 '달(지구의 위성)'과 '탈(가면)'이라는 두 단어의 뜻이 달라진 것이다. 이때 두 단어의 뜻을 구별해 주는 'ㄷ'과 'ㅌ'을 음운이라고 한다. '물'과 '말'도 마찬가지로 모음 'ㅜ'와 'ㅏ'에 의해서만 뜻이 달라지므로, 두 모음 'ㅜ'와 'ㅏ'는 음운에 해당한다. '눈'과 '눈:'도 신체 일부인 '눈〔目〕'은 짧게, 하늘에서 내리는 '눈:〔雪〕'은 길게 발음되어 뜻이 달라지므로 소리의 길이 또한 음운에 해당한다. '자음'과 '모음', '소리의 길이'처럼 말의 뜻을 구별해 주는 소리의 가장 작은 단위를 [*]**음운**이라고 한다.
 한편 '달-탈', '물-말', '눈〔目〕-눈:〔雪〕'처럼 하나의 음운에 의해서만 의미가 구별되는 단어의 짝을 [*]**최소 대립 쌍**이라 하는데, 이때 최소 대립쌍을 성립하게 하는 말소리들은 모두 별개의 음운으로 본다. '달-탈'에서는 'ㄷ'과 'ㅌ'이, '물-말'에서는 'ㅜ'와 'ㅏ'가 서로 구별되는 음운이다.

● **음운의 분류**

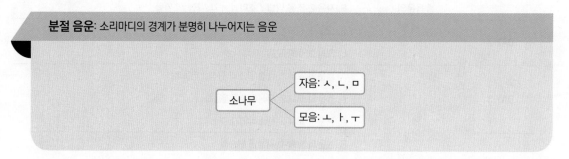

 말의 뜻을 구별해 주는 소리의 가장 작은 단위는 음운이다. 음운 중에서도 자음과 모음처럼 분명하게 그 경계를 나눌 수 있는 음운을 [*]**분절 음운**이라고 한다. '소나무'는 'ㅅ, ㄴ, ㅁ'이라는 3개의 자음과 'ㅗ, ㅏ, ㅜ'라는 3개의 모음으로 구성되어 있으며 이들은 모두 분절 음운이다.

말을 타고 가다. → 말[馬] (짧게 발음=단음)

말을 느리게 한다. → 말:[言] (길게 발음=장음)

자음과 모음처럼 분명하게 그 경계를 나눌 수는 없지만, 소리의 길고 짧음에 따라서도 의미가 달라진다. '말을 타고 가다.'와 '말을 느리게 한다.'에 쓰인 '말'은 서로 다른 단어이다. '말을 타고 가다.'의 '말'은 동물인 '말[馬]'을 가리키므로 짧게 발음하지만, '말을 느리게 한다.'의 '말'은 언어인 '말:[言]'을 가리키므로 길게 발음한다. 결국 두 단어의 의미를 변별해 주는 요소가 **˚소리의 길이**가 되는 셈이다. 이처럼 경계를 나누어 표시할 수는 없지만 의미 변별 기능을 하는 소리의 길이, 세기, 억양 등을 **˚비분절 음운**이라고 한다.

tip '소리의 길이'에 따른 최소 대립쌍

최소 대립쌍이란, 하나의 소리로 인해 뜻이 구별되는 단어의 짝을 말한다. 따라서 최소 대립쌍을 이용해 음운을 추출할 수 있다. 앞에서 예로 든 것과 같이, '달'과 '탈'은 'ㄷ'과 'ㅌ'으로 인해 뜻이 달라지므로, 'ㄷ'과 'ㅌ'은 음운의 자격을 얻는 것이다. 그런데 동일한 자음과 모음으로 이루어져 있지만, 소리의 길이로 인해 뜻이 달라지는 단어가 있다. 다음과 같은 단어들은 소리의 길이만으로 그 의미가 구별되므로, 최소 대립쌍을 이룬다.

밤[栗, 밤나무의 열매] - 밤[夜, 해가 진 이후부터 밝아지기 전]
발:[簾, 햇빛 등을 가리는 물건] - 발[足, 다리의 끝부분]
돌:[石, 흙 따위가 굳어서 된 덩어리] - 돌[年, 태어난 날로부터 한 해가 되는 날]

정답과 해설 2쪽

[01~08] 다음과 같이 단어의 의미를 구별 짓는 요소를 찾아 쓰세요.

물 - 불 … (ㅁ : ㅂ)

01 달 - 말 … (:)

02 설 - 섬 … (:)

03 말[馬] - 말:[言] … ()

04 사랑 - 자랑 … (:)

05 배추 - 부추 … (:)

06 마음 - 마을 … (:)

07 우리 - 유리 … (:)

08 강아지 - 망아지 … (:)

1 〈보기〉를 참고할 때, 최소 대립쌍이 <u>아닌</u> 것은?

> ──── 보 기 ────
>
> 음운이 무엇인지 알기 위해서 최소 대립쌍을 살펴보는 것은 매우 좋은 방법이다. '최소 대립쌍'은 하나의 말소리만이 달라서 그 의미가 구별되는 단어의 짝을 말한다.

① 물 - 풀　　　② 춤 - 침　　　③ 벌[罰] - 벌:[蜂]
④ 전화 - 만화　　⑤ 하늘 - 마늘

1 물리적으로 다른 두 소리가 있을 때, 둘이 별개의 음운인지 아닌지를 판단하려면 그 두 음성에 의해서만 뜻이 구별되는 단어의 짝, 즉 최소 대립쌍이 있는지 확인하는 것이 중요하다. 최소 대립쌍을 성립하게 하는 말소리(음운)들은 모두 별개의 음운에 속한다.

2 음운에 대한 설명으로 적절하지 <u>않은</u> 것은?

① 영어와 국어에서 음운은 다르게 나타난다.
② 국어에서는 자음과 모음만 음운에 포함된다.
③ 음운은 음성과 달리 추상적이고 관념적인 말소리이다.
④ 소리마디의 경계가 분명한 음운을 분절 음운이라고 한다.
⑤ 음운은 말의 뜻을 구별해 주는 소리의 가장 작은 단위이다.

2 *음성
음성은 사람의 발음 기관을 통해 내는 구체적이고 물리적인 소리이다. 음성은 사람마다 다르며, 같은 사람이라도 때에 따라 음성이 달라진다.
음성에서 공통된 요소를 뽑아 머릿속에서 같은 소리로 인식하는 추상적인 소리가 음운이다.

3 〈보기 1〉을 바탕으로 〈보기 2〉의 ㉠과 ㉡에 들어갈 적절한 말을 고른 것은?

> ──── 보 기 1 ────
>
> ㄱ. 밤[밤]에 배가 너무 고파서 밤[밤:]을 구워 먹었다.
> ㄴ. 첫눈[천눈]이 내린 날, 친구들과 눈[눈:]싸움을 했다.

> ──── 보 기 2 ────
>
> 　〈보기 1〉의 ㄱ에서 시간을 나타내는 '밤'은 짧게 발음하고, 먹는 '밤'은 길게 발음하여 의미를 구분함을 알 수 있다. 이로 보아 국어에서는 (　㉠　)에 따라 단어의 의미가 구별된다.
> 　〈보기 1〉의 ㄴ을 통해, 우리말에서 긴소리는 일반적으로 단어의 첫 음절에서만 나타나고 (　㉡　) 이하에 오면 짧은소리로 발음되는 것을 알 수 있다.

	㉠	㉡		㉠	㉡
①	소리의 길이	첫음절	②	소리의 길이	둘째 음절
③	소리의 길이	셋째 음절	④	억양	첫음절
⑤	억양	둘째 음절			

3 국어의 장음
국어의 표준 발음법에서는 단어의 제1음절에서만 긴소리를 인정하고, 그 이하의 음절은 모두 짧게 발음함을 원칙으로 한다.
음절은 발음할 때 한 번에 낼 수 있는 소리의 단위이다. '눈'은 1개의 음절, '첫눈'은 2개의 음절로 이루어져 있다.

자음 1. 조음 위치

자음 말소리를 낼 때 공기의 흐름이 발음 기관의 방해를 받고 나오는 소리

'ㅂ'을 발음할 수 있을까? '비읍'은 'ㅂ'의 명칭이지 발음이 아니다. 자음은 홀로 소리를 내지 못하고 반드시 모음과 결합해야만 소리가 난다. 'ㅂ'과 모음을 결합한 '바보'를 소리 내어 보자. '바'의 첫소리인 'ㅂ'을 발음하기 위해서는 먼저 두 입술을 닫아서 공기의 흐름을 일단 막았다가 터뜨려야 한다. 반면 모음 'ㅏ'를 발음하는 도중에는 공기의 흐름을 막거나 방해하는 움직임이 일어나지 않는다. 이처럼 모음과 달리, 공기의 흐름이 발음 기관에서 방해를 받아 장애가 일어나는 소리를 *자음이라고 한다. 자음은 방해를 받는 위치, 방해를 받는 방법 등의 기준에 따라 다음과 같이 분류할 수 있다.

자음의 분류 기준

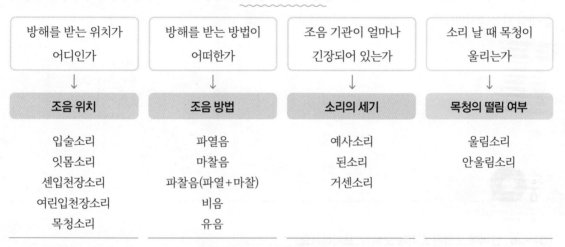

방해를 받는 위치가 어디인가	방해를 받는 방법이 어떠한가	조음 기관이 얼마나 긴장되어 있는가	소리 날 때 목청이 울리는가
↓	↓	↓	↓
조음 위치	**조음 방법**	**소리의 세기**	**목청의 떨림 여부**
입술소리	파열음	예사소리	울림소리
잇몸소리	마찰음	된소리	안울림소리
센입천장소리	파찰음(파열+마찰)	거센소리	
여린입천장소리	비음		
목청소리	유음		

조음 위치: 자음이 만들어지면서 공기의 흐름에 장애가 일어나는 자리

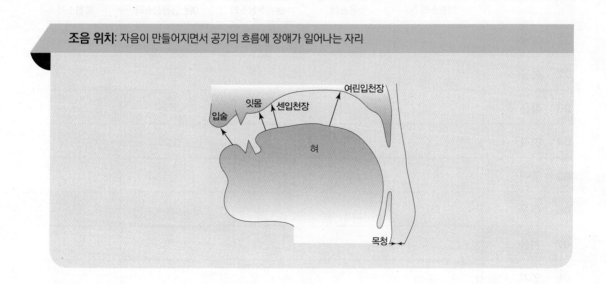

자음이 소리 날 때 장애가 일어나는 자리를 *조음 위치라고 하는데, 이에 따라 자음을 입술소리, 잇몸소리, 센입천장소리, 여린입천장소리, 목청소리로 나눈다.

입술소리 (양순음)	잇몸소리 (치조음)	센입천장소리 (경구개음)	여린입천장소리 (연구개음)	목청소리 (후음)
두 입술 사이에서 나는 소리	혀끝과 윗잇몸이 닿아서 나는 소리	혓바닥과 센입천장 사이에서 나는 소리	혀뿌리와 여린입천장 사이에서 나는 소리	목청 사이에서 나는 소리
ㅂ, ㅃ, ㅍ, ㅁ	ㄷ, ㄸ, ㅌ, ㅅ, ㅆ, ㄴ, ㄹ	ㅈ, ㅉ, ㅊ	ㄱ, ㄲ, ㅋ, ㅇ	ㅎ

*입술소리는 입술을 막았다 떼면서 내는 소리로, 입술 위치에서 공기의 흐름이 방해를 받아 나는 소리이다. *잇몸소리는 혀끝과 윗잇몸이 닿으면서 공기의 흐름이 방해를 받아 나는 소리이다. *센입천장소리는 혓바닥이 센입천장에 닿으면서 공기의 흐름이 방해를 받아 나는 소리이고, *여린입천장소리는 혀의 뒷부분인 혀뿌리가 여린입천장에 닿으면서 공기의 흐름이 방해를 받아 나는 소리이다. *목청소리는 목구멍에서 공기의 흐름이 방해를 받아 나는 소리이다.

채움Q

정답과 해설 2쪽

[01~08] 단어에 포함된 소리에 모두 ∨ 표시하세요.

		입술소리	잇몸소리	센입천장소리	여린입천장소리	목청소리
01	봄날					
02	허공					
03	작은					
04	먼지					
05	꽃이					
06	추운					
07	겨울					
08	연기					

1 '가수'라는 단어를 발음할 때, 자음의 조음 위치만 〈보기〉에서 찾아 순서대로
배열한 것은?

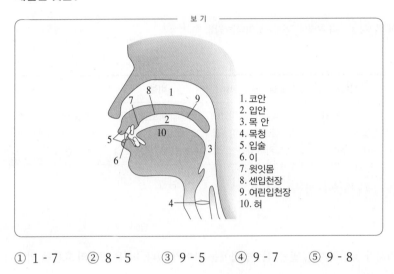

보 기

1. 코안
2. 입안
3. 목 안
4. 목청
5. 입술
6. 이
7. 윗잇몸
8. 센입천장
9. 여린입천장
10. 혀

① 1 - 7 ② 8 - 5 ③ 9 - 5 ④ 9 - 7 ⑤ 9 - 8

2 음절 첫소리의 조음 위치에 따른 발음으로 적절한 것은?

① '국'은 '묵'처럼 두 입술을 맞닿게 하면서 소리 내야 해.
② '불'은 '물'과 달리 코로 공기를 내보내며 소리 내야 해.
③ '논'은 '돈'처럼 혀끝을 윗잇몸에 닿게 해서 소리 내야 해.
④ '달'은 '돌'과 달리 혓바닥을 여린입천장에 밀착시켜 소리 내야 해.
⑤ '줄'은 '술'과 달리 폐의 공기를 목구멍에서 마찰시켜 소리 내야 해.

3 〈보기 1〉에 대한 탐구로 적절한 것을 〈보기 2〉에서 모두 고른 것은?

3 초성에 쓰인 'ㅇ'은 음가가 없으므로 음운에 해당하지 않는다. 반면 종성에 쓰인 'ㅇ'은 음가가 있는 음운이다.

보 기 1

'엄마 - 아빠'에서 소리 나는 '자음'에 대해 말해 보자.

보 기 2

㉠ 첫소리의 'ㅇ'은 모두 목청 사이에서 나는 소리이군.
㉡ 'ㅁ'과 'ㅃ'은 모두 두 입술 사이에서 나는 소리이군.
㉢ 'ㅁ'과 'ㅃ'은 모두 공기의 흐름이 방해를 받아 나는 소리이군.
㉣ 'ㅁ'은 'ㅃ'과 달리 혀끝이 센입천장에 닿으면서 나는 소리이군.

① ㉠, ㉡ ② ㉠, ㉢ ③ ㉠, ㉣ ④ ㉡, ㉢ ⑤ ㉢, ㉣

💬 자음

조음 방법: 자음이 만들어지면서 공기의 흐름에 장애가 일어나는 방법

파열음	마찰음	파찰음(파열음+마찰음)	비음	유음
공기의 흐름을 막았다가 터뜨리면서 내는 소리	조음 기관을 좁혀 마찰을 일으키면서 내는 소리	공기의 흐름을 막았다가 터뜨리면서 마찰을 일으키며 내는 소리	입안의 통로를 막고 코로 공기를 내보내면서 내는 소리	공기를 혀 양옆으로 흘려 내보내면서 내는 소리
ㅂ, ㅃ, ㅍ, ㄷ, ㄸ, ㅌ, ㄱ, ㄲ, ㅋ	ㅅ, ㅆ, ㅎ	ㅈ, ㅉ, ㅊ	ㅁ, ㄴ, ㅇ	ㄹ

'ㅂ'과 'ㅁ'은 발음되는 위치가 동일하지만, 발음되는 방법에는 차이가 있다. 'ㅂ'은 공기의 흐름을 막았다가 터뜨리면서 소리가 나지만, 'ㅁ'은 코로 공기를 내보내면서 소리가 난다. 이처럼 소리 나는 위치가 아닌 소리 나는 방법에 의해서 자음을 분류한 것이 °**조음 방법**에 따른 자음 분류이다.

자음은 장애를 일으키는 방법(조음 방법)에 따라 파열음, 마찰음, 파찰음, 비음, 유음으로 분류한다. °**파열음**은 공기의 흐름을 일단 막았다가 그 막은 자리를 터뜨리면서 내는 소리이고, °**마찰음**은 입안이나 목청 따위가 좁혀진 사이로 공기가 비집고 나오면서 내는 소리이다. °**파찰음**은 파열음과 마찰음의 방식을 결합한 방식으로 내는 소리이다. °**비음**은 코로 공기를 내보내면서 내는 코맹맹이 소리이며, °**유음**은 혀끝을 윗잇몸에 댄 채 공기를 그 양옆으로 흘려 내보내면서 내는 소리이다.

소리의 세기

°**예사소리**(평음)	°**된소리**(경음)	°**거센소리**(격음)
보통의 소리 (약한 느낌)	발음이 되게 나는 소리 (강하고 단단한 느낌)	숨이 거세게 나는 소리 (거세고 거친 느낌)
ㅂ, ㄷ, ㄱ, ㅅ, ㅈ	ㅃ, ㄸ, ㄲ, ㅆ, ㅉ	ㅍ, ㅌ, ㅋ, ㅊ

조음 위치와 방법이 같아도 발음할 때 소리를 얼마나 세게 내느냐에 따라 자음이 나뉘기도 한다. 이를 °**소리의 세기**에 따른 자음 분류라고 하며, 예사소리, 된소리, 거센소리로 분류한다. 파열음 'ㅂ, ㄷ, ㄱ'과 파찰음 'ㅈ'은 예사소리, 된소리, 거센소리의 대립이 있고, 마찰음 'ㅅ'은 예사소리와 된소리의 대립이 있다.

목청의 떨림

˚울림소리	˚안울림소리
소리를 낼 때 성대를 울리는 소리 (자음에서 비음(ㅁ, ㄴ, ㅇ)과 유음(ㄹ)+모음)	소리를 낼 때 성대가 울리지 않는 소리 비음과 유음을 제외한 자음인 파열음, 파찰음, 마찰음

자음은 ˚**목청의 떨림** 여부에 따라 울림소리(비음과 유음)와 안울림소리(파열음, 파찰음, 마찰음)로 나뉜다.

[국어의 자음 체계]

조음 방법		조음 위치	입술소리 (양순음)	잇몸소리 (치조음)	센입천장소리 (경구개음)	여린입천장소리 (연구개음)	목청소리 (후음)
안울림 소리	파열음	예사소리	ㅂ	ㄷ		ㄱ	
		된소리	ㅃ	ㄸ		ㄲ	
		거센소리	ㅍ	ㅌ		ㅋ	
	파찰음	예사소리			ㅈ		
		된소리			ㅉ		
		거센소리			ㅊ		
	마찰음	예사소리		ㅅ			ㅎ
		된소리		ㅆ			
울림 소리	비음		ㅁ	ㄴ		ㅇ	
	유음			ㄹ			

정답과 해설 3쪽

[01~05] 단어에 포함된 소리에 모두 ∨ 표시하세요.

		파열음	마찰음	파찰음	비음	유음
01	봄날					
02	허공					
03	작은					
04	먼지					
05	겨울					

1 '자음'에 대한 설명으로 적절하지 <u>않은</u> 것은?

① 마찰음에는 거센소리가 존재하지 않는다.

② 자음 중에서 비음만 울림소리에 해당된다.

③ 파열음, 마찰음, 파찰음은 모두 안울림소리이다.

④ 된소리는 예사소리에 비해 소리의 세기가 강하다.

⑤ 파찰음은 파열음과 마찰음의 성질을 모두 지니고 있다.

1 자음
자음의 발음 양상을 보면 공기의 흐름이 발음 기관에 닿거나 가깝게 근접하면서 방해를 받아 실현된다. 그리고 자음은 홀로 발음되지 못하고 반드시 모음과 결합해야만 한다. 그래서 자음을 닿소리라고 부르기도 한다.

2 〈보기〉의 특성을 지닌 음운이 포함되지 <u>않은</u> 것은?

― 보 기 ―

　자음의 안울림소리 중에서 폐에서 나오는 공기의 흐름을 막았다가 터뜨리면서 내는 소리

① 감기 ② 양파 ③ 딸기 ④ 나라 ⑤ 곡물

3 〈보기〉의 ㉠에 들어갈 내용으로 적절한 것은?

― 보 기 ―

학생: '식물'이 [싱물]로 발음되는데, 두 자음이 만나서 발음 될 때 조음 위치나 조음 방식 중 무엇이 바뀐 것인가요?

선생님: 아래의 자음 분류표를 보면서 그 답을 찾아봅시다.

조음 방법 \ 조음 위치	양순음	치조음	연구개음
파열음	ㅂ	ㄷ	ㄱ
비음	ㅁ	ㄴ	ㅇ

이 표는 국어 자음을 조음 위치와 조음 방식에 따라 분류한 자음 체계의 일부입니다. '식'의 'ㄱ'이 '물'의 'ㅁ' 앞에서 [ㅇ]으로 발음되지요. 이와 비슷한 예들로는 '입는[임는]', '뜯는[뜬는]'이 있는데, 이 과정에서 무엇이 달라졌나요?

학생: 세 경우 모두 두 자음이 만나서 발음될 때, ＿＿＿㉠＿＿＿ 이/가 변했네요.

3 조음 방법
자음을 발음할 때 방해가 일어나는 방법으로 자음을 분류하는 기준이다. 파열음은 소리를 막았다가 일시에 터뜨리면서 내는 소리이고, 비음은 코로 공기를 흘려보내면서 내는 소리이다.

① 앞 자음의 조음 방법 ② 뒤 자음의 조음 방법

③ 두 자음의 조음 방법 ④ 앞 자음의 조음 위치

⑤ 뒤 자음의 조음 위치

◉ 모음　말소리를 낼 때 공기의 흐름이 발음 기관의 방해를 받지 않고 나오는 소리

　'아~'를 발음해 보면, 첫소리 'ㅇ'은 소리가 없으니 모음 'ㅏ'로만 이루어진 소리임을 알 수 있다. 즉 '아'는 하나의 음절로 이루어진 소리이다. 이처럼 모음은 자음과 달리 홀로 음절을 이루고 발음할 수 있다. 한편 *모음*은 폐에서 올라온 공기의 흐름이 목청에서 입 밖으로 이어지는 동안 막히거나 방해를 받지 않고 발음된다.

모음의 분류 기준

발음하는 도중에 입술 모양이나 혀의 위치가 달라지지 않음.			발음하는 도중에 입술 모양이나 혀의 위치가 달라짐.	
↓			↓	
단모음			**이중 모음**	
혀의 앞뒤 위치에 따라	혀의 높낮이에 따라	입술 모양에 따라	반모음의 종류에 따라	결합 순서에 따라
전설 모음 후설 모음	고모음 중모음 저모음	평순 모음 원순 모음	전설 이중 모음 원순 이중 모음	상향 이중 모음 하향 이중 모음

　모음은 크게 단모음과 이중 모음으로 나눌 수 있는데, 그 분류 기준은 발음하는 도중에 입술 모양이나 혀의 위치가 달라지느냐의 여부이다. 달라지지 않으면 *단모음*, 달라지면 *이중 모음*이다.

> **tip │ 국어의 음절**
>
> 　음운이 모인 소리의 결합체를 *음절*이라고 한다. 예를 들어 '바람'에서는 '바'와 '람'이 각각 하나의 음절이다. 국어의 음절은 '초성', '중성', '종성'으로 나눌 수 있으며, 각각이 모여 하나의 음절을 이룬다. 국어에서 음절이 만들어지려면 반드시 모음이 있어야 한다.
> 　현대 국어의 음절에는 네 가지 유형이 있다.
>
중성	초성+중성	중성+종성	초성+중성+종성
> | 아, 야, 와, 우 | 가, 네, 묘, 혀 | 알, 영, 원, 입 | 감, 녹, 뿔, 힘 |
>
> 　음절은 소리의 단위이므로, 표기된 형태와 구분해야 한다. 초성에는 표기와 발음에서 모두 두 개 이상의 자음이 올 수 없으며('뜨'과 같은 형태의 표기나 발음이 불가능함.), 종성을 표기할 때는 '닭'처럼 두 개의 자음이 올 수 있으나 발음할 때는 최대 '[닥]'처럼 하나의 자음만 올 수 있다(음절 끝소리 규칙). 단어를 소리 나는 대로 읽어 보면 음절이 네 가지 유형 중 어디에 속하는지 알 수 있다.

단모음: 발음하는 도중에 입술 모양이나 혀의 위치가 고정되어 달라지지 않는 모음

혀의 앞뒤 위치 입술 모양 혀의 높낮이(입을 벌리는 정도)	전설 모음		후설 모음	
	평순 모음	원순 모음	평순 모음	원순 모음
고모음(폐모음)	ㅣ	ㅟ	ㅡ	ㅜ
중모음(반개모음)	ㅔ	ㅚ	ㅓ	ㅗ
저모음(개모음)	ㅐ		ㅏ	

① '혀의 앞뒤 위치'에 따른 단모음 분류

전설 모음	후설 모음
발음할 때 혀의 최고점이 앞쪽에 위치하는 모음	발음할 때 혀의 최고점이 뒤쪽에 위치하는 모음
ㅣ, ㅔ, ㅐ, ㅟ, ㅚ	ㅡ, ㅓ, ㅏ, ㅜ, ㅗ

'이~' 하고 길게 발음하면 입이 조금 벌어지고 혀의 최고점(발음할 때 혀의 가장 높은 부분)이 입천장 앞쪽에 닿으며 소리가 난다. 반면 '으'를 길게 발음하면 혀의 최고점이 입천장 뒤쪽에 닿으며 소리가 난다. '이'처럼 혀의 최고점(발음할 때 혀의 가장 높은 부분)이 앞쪽에 있을 때 소리가 나면 **˚전설(前舌) 모음**, '으'처럼 혀의 최고점이 뒤쪽에 있을 때 소리가 나면 **˚후설(後舌) 모음**이라고 한다. 전설 모음에는 'ㅣ, ㅔ, ㅐ, ㅟ, ㅚ'가 있고, 후설 모음에는 'ㅡ, ㅓ, ㅏ, ㅜ, ㅗ'가 있다.

② '혀의 높낮이'에 따른 단모음 분류

고모음	발음할 때 혀의 위치가 높은 모음	ㅣ, ㅟ, ㅡ, ㅜ
중모음	발음할 때 혀의 위치가 중간인 모음	ㅔ, ㅚ, ㅓ, ㅗ
저모음	발음할 때 혀의 위치가 낮은 모음	ㅐ, ㅏ

국어의 단모음은 혀의 높이에 따라 **˚고모음**, **˚중모음**, **˚저모음**으로 나뉜다. 혀의 높이는 입이 벌어지는 정도와 직접적인 관련이 있다. 혀의 높이가 높을수록 입은 적게 벌어지고, 혀의 높이가 낮을수록 입은 많이 벌어진다. 고모음은 입이 닫힌다고 해서 '폐(閉)모음', 저모음은 입이 열린다고 해서 '개(開)모음'이라고도 한다.

'이'를 발음하면 입이 적게 벌어지면서 혀의 높이는 높다. 반면 '에'를 발음하면 입이 조금 더 벌어지면서 혀의 높이는 '이'보다 낮다. 그리고 '애'를 발음하면 입이 더 벌어지지만 혀의 높이는 가장 낮다. 혀의 높이만으로 구분하면 '이'는 고모음(高母音), '에'는 중모음(中母音), '애'는 저모음(低母音)이다. 우리말의 고모음에는 'ㅣ, ㅟ, ㅡ, ㅜ', 중모음에는 'ㅔ, ㅚ, ㅓ, ㅗ', 저모음에는 'ㅐ, ㅏ'가 있다.

③ '입술 모양'에 따른 단모음 분류

평순 모음	원순 모음
발음할 때 입술이 평평한 상태인 모음	발음할 때 입술이 둥근 상태인 모음
ㅣ, ㅔ, ㅐ, ㅡ, ㅓ, ㅏ	ㅟ, ㅚ, ㅜ, ㅗ

　　모음을 발음할 때 입술 모양이 평평한 것을 °평순 모음(平脣母音), 입술 모양이 동그랗게 오므라지는 것을 °원순 모음(圓脣母音)이라고 한다. 입술 모양은 입이 벌어지는 정도와 상관이 있는데, 입술을 오므리려면 입을 적게 벌리는 것이 유리하다. 입이 많이 벌어질수록 입술을 오므리기가 어렵기 때문에 입이 크게 벌어지는 저모음에서는 원순 모음이 나타나지 않는다. 고모음 '우'를 발음하면 입이 적게 벌어지고 혀의 위치가 높은 상태에서 입술 모양이 동그랗게 모아지면서 소리가 난다. 반면 저모음 '애'를 발음하면 입이 많이 벌어지고 혀의 높이가 낮은 상태에서 입술이 평평한 모양으로 소리가 난다. 우리말의 원순 모음에는 'ㅟ, ㅚ, ㅜ, ㅗ'가 있고, 나머지는 모두 평순 모음이다.

정답과 해설 3쪽

[01~04] 〈보기〉의 조건에 따라 두 모음 사이의 관계를 표시하세요.

― 보 기 ―

<조건 1> ㄱ. 두 모음의 혀의 최고점 위치가 위치가 동일할 때: '=' 표시
　　　　 ㄴ. 앞 모음이 뒤 모음보다 혀의 최고점 위치가 앞에 있을 때: '>' 표시
　　　　 ㄷ. 앞 모음이 뒤 모음보다 혀의 최고점 위치가 뒤에 있을 때: '<' 표시

<조건 2> ㄱ. 두 모음의 혀의 높낮이가 동일할 때: '=' 표시
　　　　 ㄴ. 앞 모음이 뒤 모음보다 혀의 높이가 높을 때: '>' 표시
　　　　 ㄷ. 앞 모음이 뒤 모음보다 혀의 높이가 낮을 때: '<' 표시

모음	〈조건 1〉 혀의 앞뒤 위치	〈조건 2〉 혀의 높낮이	모음	〈조건 1〉 혀의 앞뒤 위치	〈조건 2〉 혀의 높낮이
01　ㅐ, ㅓ			02　ㅔ, ㅚ		
03　ㅜ, ㅣ			04　ㅟ, ㅗ		

[05~08] 원순 모음이 있는 단어에는 ○, 없는 단어에는 △ 표시하세요.

05　당근, 브로콜리, 오이, 가지　　　　　06　키위, 체리, 오렌지, 포도

07　원숭이, 오랑우탄, 침팬지, 고릴라　　08　아이언맨, 앤트맨, 그루트, 로켓

정답과 해설 3~4쪽

1 〈보기〉에 쓰인 '모음'에 대한 설명으로 적절하지 않은 것은?

보 기

> 나는 잠든 아기의 얼굴을 보고 행복한 미소를 지었다.

① '나는'에 사용된 단모음은 모두 후설 모음에 속한다.
② '아기'를 발음할 때 혀가 순차적으로 뒤에서 앞으로 나온다.
③ '얼굴'에서 'ㅜ'는 입술 모양이 동그랗게 오므라져서 발음된다.
④ '행복한'에서 'ㅐ'는 입이 조금 열린 상태에서 소리가 난다.
⑤ '미소'에서 'ㅣ'는 혀의 위치가 높은 데서 발음된다.

2 모음 'ㅏ'의 특징으로 적절한 것을 〈보기〉에서 모두 고른 것은?

보 기

> ㄱ. 혀의 높이가 낮다.
> ㄴ. 혀의 최고점이 뒤쪽에 놓인다.
> ㄷ. 입술을 둥그렇게 하여 소리를 낸다.
> ㄹ. 발음 도중에 입술 모양이 달라지지 않는다.
> ㅁ. 공기의 흐름이 발음 기관에서 장애를 받아 소리가 난다.

① ㄱ, ㄴ, ㄷ ② ㄱ, ㄴ, ㄹ ③ ㄱ, ㄹ, ㅁ
④ ㄴ, ㄷ, ㄹ ⑤ ㄷ, ㄹ, ㅁ

3 '모음'에 대한 설명으로 적절하지 않은 것은?

① 'ㅐ'는 'ㅔ'보다 입을 크게 벌려서 발음해야 한다.
② 'ㅜ'와 'ㅚ'는 입술을 둥글게 오므리며 발음해야 한다.
③ 'ㅔ, ㅐ, ㅟ, ㅚ'는 발음하는 도중에 입술 모양이 달라진다.
④ 'ㅜ'는 후설 원순 고모음, 'ㅔ'는 전설 평순 중모음에 해당한다.
⑤ 'ㅡ, ㅓ, ㅏ'는 혀의 최고점이 뒤쪽에 있을 때 입술을 둥글게 오므리지 않고 발음한다.

3 단모음 체계 쉽게 외우는 방법

	전설 모음		후설 모음	
	평순 모음	원순 모음	평순 모음	원순 모음
고모음	ㅣ(키)	ㅟ(위)	ㅡ(를)	ㅜ(주)
중모음	ㅔ(게)	ㅚ(되)	ㅓ(었)	ㅗ(소)
저모음	ㅐ(내)		ㅏ(가)	

모음을 구분하는 기준을 먼저 이해한 뒤, '키 - 위 - 를 - 주 - 게 - 되 - 었 - 소 - 내 - 가'의 순서로 외우면 보다 쉽게 단모음 체계를 외울 수 있다.

모음

2. 이중 모음

● 모음

> **이중 모음**: 발음하는 도중에 입술 모양이나 혀의 위치가 달라지는 모음

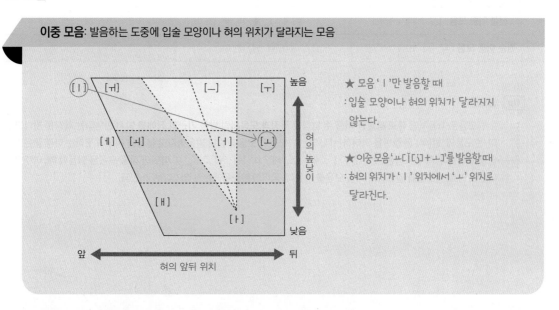

★ 모음 'ㅣ'만 발음할 때
: 입술 모양이나 혀의 위치가 달라지지
않는다.

★ 이중 모음 'ㅛ[ⵌ[j]+ㅗ]'를 발음할 때
: 혀의 위치가 'ㅣ' 위치에서 'ㅗ' 위치로
달라진다.

단모음 'ㅣ'는 혀의 최고점이 앞쪽에 위치하며 입술 모양이 평평한 상태에서 소리가 나는데, 발음하는 도중에 입술 모양이나 혀의 위치가 달라지지 않는다. 그러나 이중 모음 'ㅛ'는 혀의 최고점이 앞에서 뒤로 움직이고, 입술 모양도 평평하다가 둥글게 바뀌면서 소리가 난다.

이중 모음		반모음		단모음
ㅛ	=	ⵌ [j]	+	ㅗ
ㅘ	=	ㅗ/ㅜ [w]	+	ㅏ

˚**이중 모음**은 반모음과 단모음이 결합하여 이루어진다. ˚**반모음**은 하나의 온전한 모음이 아니고, 반드시 단모음과 결합하여 소리가 난다. 반모음은 단모음과 결합하는 과정에서 혀의 위치가 일정한 자리에서 다른 위치로 옮겨지거나 입술 모양이 달라진다. 혀가 'ㅣ' 자리에서 다음 자리로 옮겨질 때 발음되는 반모음이 'ⵌ [j]'이고, 입술 모양이 'ㅗ/ㅜ'처럼 둥글게 오므라졌다가 펴질 때 발음되는 반모음이 'ㅗ/ㅜ [w]'이다. 반모음 'ⵌ [j]' 계열의 이중 모음을 ˚**전설 이중 모음**이라고 하며, 반모음 'ㅗ/ㅜ [w]' 계열의 이중 모음을 ˚**원순 이중 모음**이라고 한다. 반모음은 온전한 모음이 아니므로 반달표(˅)를 붙여 표시한다.

이중 모음 'ㅛ'는 반모음 'ⵌ [j]'와 단모음 'ㅗ'가 결합한 것이며, 이중 모음 'ㅑ'는 반모음 'ⵌ [j]'와 단모음 'ㅏ'가 결합한 것이다. 이중 모음 'ㅘ'는 반모음 'ㅗ [w]'와 단모음 'ㅏ'가 결합한 것이다. 이처럼 이중 모음은 반모음과 단모음이 결합하여 이루어지는데, 반모음과 단모음의 결합 순서에 따라서 '상향 이중 모음'과 '하향 이중 모음'으로 구분하기도 한다.

이중 모음이 '반모음＋단모음'의 순으로 결합된 것을 *상향 이중 모음이라 하고, '단모음＋반모음' 순으로 결합된 것을 *하향 이중 모음이라고 한다. 우리말에서는 상향 이중 모음이 대부분이며, 하향 이중 모음은 'ㅢ' 하나로, 이는 단모음 'ㅡ'에 반모음 'ㅣ[j]'가 결합한 것이다.

	상향 이중 모음 (반모음＋단모음)	하향 이중 모음 (단모음＋반모음)
전설 이중 모음 ('ㅣ[j]' 계열의 이중 모음)	ㅑ, ㅒ, ㅕ, ㅖ, ㅛ, ㅠ	ㅢ
원순 이중 모음 ('ㅗ/ㅜ[w]' 계열의 이중 모음)	ㅘ, ㅙ, ㅝ, ㅞ	

> **tip** 반모음
>
> 반모음은 자음처럼 홀로 음절을 이룰 수 없다는 특징과 모음처럼 발음 기관의 장애를 받지 않는다는 특징을 지니고 있다. 반모음의 '반(半)'은 절반을 의미하는데, 이는 반모음이 모음과 같이 발음하지만 음절을 이루지 못하는 아주 짧은 모음임을 드러낸다. 즉 반모음은 'ㅑ', 'ㅒ', 'ㅕ', 'ㅖ', 'ㅘ', 'ㅙ', 'ㅛ', 'ㅝ', 'ㅞ', 'ㅠ', 'ㅢ' 따위의 이중 모음을 발음할 때, 아주 짧게 나는 소리로, 단모음과 결합하여 이중 모음을 이룬다. 국어의 반모음에는 'ㅣ'와 'ㅗ/ㅜ'가 있다.

정답과 해설 4쪽

[01~10] 다음과 같이 이중 모음을 분석하세요.

> ㅑ = (ㅣ) + (ㅏ)
> * 반모음은 'ㅣ'와 'ㅗ/ㅜ'로 표시한다.

01 ㅛ = () + () 02 ㅙ = () + ()

03 ㅠ = () + () 04 ㅝ = () + ()

05 ㅖ = () + () 06 ㅢ = () + ()

07 ㅞ = () + () 08 ㅘ = () + ()

09 ㅒ = () + () 10 ㅕ = () + ()

1 이중 모음으로만 이루어진 단어는?

① 예의 ② 야구 ③ 위성 ④ 책상 ⑤ 공개

1 모음 'ㅟ'와 'ㅚ'의 발음
국어의 단모음 10개 중 'ㅟ'와 'ㅚ'는 이중 모음으로 발음하는 것도 허용하고 있다.

2 국어의 모음에 대한 설명으로 적절하지 <u>않은</u> 것은?

① 단모음 중 원순 모음은 4개이다.

② 반모음은 단모음과 달리 홀로 쓸 수 없다.

③ 모음은 모두 목청을 떨며 나는 울림소리이다.

④ 이중 모음은 발음하는 도중에 입술 모양이 달라지지 않는다.

⑤ 단모음은 입술 모양이나 혀의 위치, 혀의 높낮이에 의해 분류할 수 있다.

3 〈보기〉를 바탕으로 모음의 발음을 탐구한 내용으로 적절하지 <u>않은</u> 것은?

――――――― 보 기 ―――――――

표준 발음법 제2장 제5항

'ㅑ, ㅒ, ㅕ, ㅖ, ㅘ, ㅙ, ㅛ, ㅝ, ㅞ, ㅠ, ㅢ'는 이중 모음으로 발음한다.

다만 1. 용언의 활용형에 나타나는 '져, 쪄, 쳐'는 [저, 쩌, 처]로 발음한다.

다만 2. '예, 례' 이외의 'ㅖ'는 [ㅔ]로도 발음한다.

다만 3. 자음을 첫소리로 가지고 있는 음절의 'ㅢ'는 [ㅣ]로 발음한다.

다만 4. 단어의 첫음절 이외의 '의'는 [ㅣ]로, 조사 '의'는 [ㅔ]로 발음함도 허용한다.

① '살쪄서'를 [살쩌서]로 발음하는 것은 표준 발음에 해당한다.

② '지혜로워'를 [지혜로워]로 발음하는 것은 표준 발음에 해당한다.

③ '이의'는 [이:의]와 [이:이]로 발음하는 것 모두 표준 발음에 해당한다.

④ '우리의'는 [우리의]와 [우리에]로 발음하는 것 모두 표준 발음에 해당한다.

⑤ '띄어쓰기'와 '의사'를 [띠어쓰기]와 [의사]로 발음하는 것은 표준 발음에 해당한다.

3 모음 'ㅢ'의 발음
'ㅢ'는 이중 모음으로 발음하는 것이 원칙이지만, 다음의 경우 예외가 있다.
ㄱ. 자음을 첫소리로 가지고 있는 음절의 'ㅢ'는 [ㅣ]로 발음한다. 예 희망[히망]
ㄴ. 단어의 첫음절 이외의 '의'는 [ㅣ]로 발음함도 허용한다. 예 협의[혀븨/혀비]
ㄷ. 조사 '의'는 [ㅔ]로 발음함도 허용한다. 예 우리의[우리의/우리에]

음운의 변동에는 한 음운이 다른 음운으로 바뀌는 *교체, 한 음운이 없어지는 *탈락, 없던 음운이 추가되는 *첨가, 두 음운이 하나의 음운으로 합쳐져서 제3의 음운으로 바뀌는 *축약이 있다.

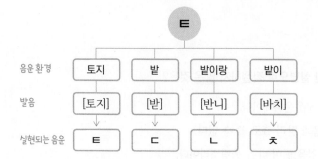

음운은 놓이는 환경에 따라 발음이 달라지기도 한다. 예를 들어 음운 'ㅌ'은 모음 앞에서 초성으로 쓰일 때는 원래 음가를 유지하지만, 음절의 끝소리로 쓰이면 'ㄷ'으로, 특정한 음운과 만나면 'ㄴ'이나 'ㅊ'으로 바뀌어 발음 된다. 이처럼 어떤 음운이 놓이는 환경에 따라 다른 음운으로 바뀌어 소리 나는 현상을 *음운 변동이라 한다. 음 운 변동은 발음을 좀 더 쉽게 하기 위해 일어나기도 하고, 표현을 명료하게 하여 뜻을 좀 더 분명하게 전달하기 위해 일어나기도 한다.

> **tip** 음운의 변동은 발음이 바뀌는 것
>
> 음운이 일정한 환경에서 다른 음운으로 바뀌는 '음운의 변동'은 모두 발음과 관련된 현상이다. 음운의 변동으로 원래 음 운과 발음이 달라졌다고 해서 표기가 바뀌지는 않는다. 예를 들어 '밭'이 발음될 때 [받]으로 발음되더라도 표기는 그대로 '밭'으로 유지된다. 다만, 첫소리에 오는 'ㄴ'이 모음 'ㅣ'나 반모음 'ㅣ[j]'와 결합할 때 탈락하는 현상인 두음 법칙(녀름>여 름, 년세>연세 등)은 발음과 표기 모두 'ㄴ[ㄴ]'이 'ㅇ[∅]'으로 달라진다. 또한 용언이 활용할 때 모음과 모음이 만나 하나의 모음이 탈락하는 모음 탈락(크- + -어서 → 커서) 현상도 표기와 발음에 모두 반영된다.

> **tip** 음운 변동 분류하기
>
> 음운 변동을 분류하는 가장 일반적인 방법은 변동 전과 후의 음운 개수를 비교하는 것이다.

교체	음운이 다른 음운으로 바뀐 것으로 음운의 수는 변하지 않음.	음절 끝소리 규칙(음운이 대표음 'ㄱ, ㄷ, ㅂ'으로 바뀌는 경우), 비음화, 유음화, 구개음화, 된소리되기
탈락	원래 있던 음운이 없어져서 음운의 수가 줄어듦.	자음군 단순화, 'ㄹ' 탈락, 'ㅎ' 탈락, 모음 탈락
축약	두 음운이 합쳐져 제3의 음운으로 바뀌어 음운의 수가 줄어듦.	자음 축약(거센소리되기), 모음 축약
첨가	음운이 덧붙어 음운의 수가 늘어남.	'ㄴ' 첨가, 반모음 첨가

이때 주의할 점은 음절 끝소리 규칙에서 원래 음운이 대표음 'ㄱ, ㄷ, ㅂ'으로 바뀔 때에만 '교체'라고 본다. 예를 들어 '북 [북]'은 음절 말음이 원래 'ㄱ'이므로 교체가 일어나지 않는다. 그런데 '부엌'의 '엌'은 'ㅋ'이 대표음 [ㄱ]으로 바뀌어 소리 나 므로, 음운의 교체에 해당한다. 이처럼 음절 끝소리 규칙에 따라 음절 말에서 파열음, 파찰음, 마찰음이 평음인 파열음 'ㄱ, ㄷ, ㅂ' 중의 하나로 바뀌어 발음되는 음운 변동만 가리켜 *평파열음화라고 부르기도 한다.

●●● 음운의 교체 한 음운이 다른 음운으로 바뀌는 현상

음절 끝소리 규칙: 음절 끝소리가 'ㄱ, ㄴ, ㄷ, ㄹ, ㅁ, ㅂ, ㅇ'의 7개 중 하나로 발음되는 현상

밖 ▷ [박] '음절 끝'에서 'ㄲ'이
대표음 'ㄱ'으로 발음됨.

우리말의 음절 끝에서 소리 나는 자음은 모두 7개(ㄱ, ㄴ, ㄷ, ㄹ, ㅁ, ㅂ, ㅇ)의 대표음뿐이다. 7개의 대표음이 아닌 자음이 음절 끝에 오면 대표음 중 하나로 발음된다. 이러한 현상을 *음절 끝소리 규칙*이라고 한다. 음절 끝소리 'ㄲ, ㅋ'은 대표음 'ㄱ'으로, 음절 끝소리 'ㅌ, ㅅ, ㅆ, ㅈ, ㅊ, ㅎ'은 대표음 'ㄷ'으로, 음절 끝소리 'ㅍ'은 대표음 'ㅂ'으로 바뀌어 발음된다.

변동 전 (대표음 이외의 자음)	음운 환경	변동 후 (대표음)	음절 끝소리 규칙
ㄲ, ㅋ	음절 끝	ㄱ	밖[박], 부엌[부억]
ㅌ, ㅅ, ㅆ, ㅈ, ㅊ, ㅎ	음절 끝	ㄷ	낱[낟], 낫[낟], 낯[낟], 낯[낟], 있다[읻따], 히읗[히읃]
ㅍ	음절 끝	ㅂ	잎[입]

tip 쌍받침과 겹받침의 음운 개수

*쌍받침 'ㄲ, ㄸ, ㅃ, ㅆ, ㅉ'은 하나의 음운이다. 반면 *겹받침 'ㄳ, ㄵ, ㄺ, ㄻ, ㄼ, ㄾ, ㅄ' 등은 서로 다른 두 개의 자음으로 이루어졌으므로, 두 개의 음운이다. 따라서 음절 끝에서 쌍받침은 발음할 때 음절 끝소리 규칙에 따라 '교체'가 일어나고, 겹받침은 발음할 때 자음 하나가 탈락하게 된다.

비음화: 'ㄱ, ㄷ, ㅂ'이 비음 'ㄴ, ㅁ' 앞에서 비음 'ㅇ, ㄴ, ㅁ'으로 바뀌는 현상

쪽문 ▷ [쫑문] 'ㄱ'이 비음 'ㅁ' 앞에서
비음 'ㅇ'으로 발음됨.

두 개의 자음이 연달아 소리 날 때 어느 한쪽이 다른 쪽의 조음 위치나 방법을 닮거나 닮은 방향으로 변동이 일어날 수 있는데, 이를 *자음 동화라 한다. 그 대표적인 현상으로 비음화, 유음화가 있다.

*비음화는 뒤 자음이 비음일 때 앞 자음이 뒤 자음에 동화되어 비음으로 발음되는 현상이다. '쪽문'에서 앞 음절 '쪽'의 끝소리 'ㄱ'과 뒤 음절 첫소리 'ㅁ'이 이어 날 때, 앞 자음 'ㄱ'이 뒤 자음 비음 'ㅁ'의 영향을 받아 비음 'ㅇ'으로 바뀌어 [쫑문]으로 발음된다. 즉 비음이 아닌 자음이 비음으로 변하였으므로 비음화에 해당한다.

변동 전 (비음 아닌 자음)	음운 환경 (비음 앞)	변동 후 (비음)	비음화
ㄱ, ㄷ, ㅂ	ㄴ, ㅁ 앞	ㅇ, ㄴ, ㅁ	쪽문[쫑문], 국물[궁물], 낚는[낭는], 걷는[건는], 맏며느리[만며느리], 겹말[겸말], 읊는[음는], 밟는데[밤ː는데], 값만[감만]

> **tip** '**ㄹ'의 'ㄴ'되기**
>
> 'ㄹ'이 다른 자음 뒤에서 'ㄴ'으로 바뀌는 현상을 **'ㄹ'의 'ㄴ'되기** 또는 **유음의 비음화**라 한다.
> ① 'ㄹ'이 다른 자음 뒤에 올 때 'ㄴ'으로 바뀌는 경우: 공로[공노], 대통령[대통녕], 독립[동닙], 침략[침냑]
> ② 'ㄹ'이 'ㄴ' 뒤에 올 때 'ㄴ'으로 바뀌는 경우: 생산량[생산냥], 결단력[결딴녁], 등산로[등산노], 음운론[으문논], 임진란[임진난], 공권력[공꿘녁]

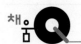

정답과 해설 4쪽

[01~10] 다음 자음이 음절 끝에서 어떤 소리로 나는지 쓰세요.

01 ㄲ ⋯ [] 02 ㅍ ⋯ []

03 ㅊ ⋯ [] 04 ㅌ ⋯ []

05 ㅈ ⋯ [] 06 ㅇ ⋯ []

07 ㅅ ⋯ [] 08 ㄹ ⋯ []

09 ㅋ ⋯ [] 10 ㅆ ⋯ []

[11~20] 다음과 같이 소리 나는 대로 적고, 음절의 끝소리에서 교체된 음운을 쓰세요.

> 깎는 ⋯ [깡는], (ㄲ → ㄱ → ㅇ)

11 몇 ⋯ [], (ㅊ →) 12 꽃망울 ⋯ [], (ㅊ → →)

13 동녘 ⋯ [], (ㅋ →) 14 깁는 ⋯ [], (ㅂ →)

15 덮네 ⋯ [], (ㅍ → →) 16 잊니 ⋯ [], (ㅈ → →)

17 있니 ⋯ [], (ㅆ → →) 18 닦다 ⋯ [], (ㄲ →)

19 막니 ⋯ [], (ㄱ →) 20 같네 ⋯ [], (ㅌ → →)

1 음운 변동에 대한 탐구로 적절하지 <u>않은</u> 것은?

① '촛농'은 비음화 현상이 일어나 [촌농]으로 발음하겠군.

② '솥'과 '앞'은 음운의 교체가 일어나 각각 [솓]과 [압]으로 발음하겠군.

③ '깎는'은 [깡는]으로 음운 변동이 일어나고 음운의 개수에 변화가 있군.

④ '바깥'을 [바깐]으로 발음하는 것은 '음절 끝소리 규칙'에 근거한 것이군.

⑤ '앞마당'을 [암마당]으로 발음하려면 '음절 끝소리 규칙'과 '비음화'의 과정을 거쳐야 하는군.

2 〈보기〉를 참고할 때, 단어의 발음에 대한 설명으로 적절하지 <u>않은</u> 것은?

보 기

표준 발음법

제8항 받침소리로는 'ㄱ, ㄴ, ㄷ, ㄹ, ㅁ, ㅂ, ㅇ'의 7개 자음만 발음한다.

제9항 받침 'ㄲ, ㅋ', 'ㅅ, ㅆ, ㅈ, ㅊ, ㅌ', 'ㅍ'은 어말 또는 자음 앞에서 각각 대표음 [ㄱ, ㄷ, ㅂ]으로 발음한다.

제13항 홑받침이나 쌍받침이 모음으로 시작된 조사나 어미, 접미사와 결합되는 경우에는, 제 음가대로 뒤 음절 첫소리로 옮겨 발음한다.

① '연, 열, 영'은 제8항에 따라 표기와 동일하게 발음한다.

② '낫, 낮, 낯, 낱'은 제9항에 따라 모두 [낟]으로 발음한다.

③ '읊는'을 [음는]으로 발음하는 과정에서 제9항의 적용을 받는다.

④ '부엌을'은 제13항에 따라 [부어글]로 발음한다.

⑤ '밖으로'는 제13항에 따라 [바끄로]로 발음한다.

2 받침의 발음
표준 발음법 제13항은 홑받침이나 쌍받침과 같이 하나의 자음으로 끝나는 말 뒤에 모음으로 시작하는 형식 형태소(조사, 어미, 접미사)가 결합할 때 받침을 어떻게 발음할 것인지를 규정하고 있다. 이런 경우 받침을 그대로 옮겨 뒤 음절 첫소리로 발음하는 것이 국어의 원칙이며, 이것을 흔히 *연음이라고 한다.

3 발음할 때 음운 교체가 일어나지 <u>않는</u> 것은?

① 버섯 ② 민낯 ③ 동녘 ④ 까닭 ⑤ 갑옷

음운의 교체

> **유음화**: 'ㄴ'이 'ㄹ'의 앞뒤에서 유음 'ㄹ'로 바뀌는 현상

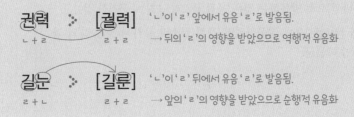

권력 ≫ [궐력] 'ㄴ'이 'ㄹ' 앞에서 유음 'ㄹ'로 발음됨.
ㄴ+ㄹ ㄹ+ㄹ → 뒤의 'ㄹ'의 영향을 받았으므로 역행적 유음화

길눈 ≫ [길룬] 'ㄴ'이 'ㄹ' 뒤에서 유음 'ㄹ'로 발음됨.
ㄹ+ㄴ ㄹ+ㄹ → 앞의 'ㄹ'의 영향을 받았으므로 순행적 유음화

'ㄴ'과 'ㄹ'이 만나면 'ㄴ'이 유음의 영향을 받아 유음 'ㄹ'로 바뀌어 발음되는데, 이를 °**유음화**라 한다. '권력'에서 앞 자음 'ㄴ'이 뒤 자음 'ㄹ'과 만나 유음 'ㄹ'로 교체되어 [궐력]으로 발음되는 것을 그 예로 들 수 있다. 'ㄴ'과 'ㄹ'의 순서가 바뀌어도 동일한 현상이 일어난다. '길눈'에서 뒤 자음 'ㄴ'은 앞 자음 'ㄹ'의 영향을 받아 유음 'ㄹ'로 교체되어 [길룬]으로 발음된다.

변동 전 (비음 ㄴ)	음운 환경 (유음 앞이나 뒤)	변동 후 (유음)	유음화
ㄴ	ㄹ 앞이나 뒤	ㄹ	난로[날로], 달님[달림], 물난리[물랄리], 광한루[광할루], 설날[설랄], 칼날[칼랄], 대관령[대괄령]

다만, 일부 한자어(공권력[공꿘녁], 생산량[생산냥] 등)는 유음화가 일어나지 않고 뒤의 유음이 앞의 비음에 의해 비음화되므로 유의해야 한다.

> **tip** '률(率)'의 표기법
>
> 비율을 뜻하는 '률(率)'은 받침이 있는 말 다음에는 '률'이라 적고 받침이 없거나 'ㄴ' 받침 뒤에서는 '율'이라 적는다. 이는 '출산율'을 '출산률'로 쓰면 유음화가 일어나 [출살률]로 소리가 나기 때문이다. 그래서 '출산율'로 쓰고 [출산뉼]이라 읽어야 한다.

> **구개음화**: 음절 끝소리 'ㄷ, ㅌ'이 모음 'ㅣ'나 반모음 'ㅣ[j]'로 시작하는 형식 형태소(조사, 어미, 접사) 앞에서 구개음 'ㅈ, ㅊ'으로 바뀌는 현상

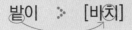

밭이 ≫ [바치] 모음 'ㅣ'로 시작하는 형식 형태소 앞에서
구개음이 아닌 자음 'ㅌ'이 구개음 'ㅊ'으로 발음됨.

음절 끝소리 'ㄷ, ㅌ'이 모음 'ㅣ'나 반모음 'ㅣ[j]'로 시작하는 형식 형태소 앞에서 구개음 'ㅈ, ㅊ'으로 교체되어 발음되는 현상을 *구개음화라 한다. '밭'에 조사 '이'가 결합할 때 앞 자음 'ㅌ'이 뒤에 오는 모음 'ㅣ'의 영향을 받아 구개음 'ㅊ'으로 교체되어 '밭이'가 [바치]로 발음되는 것이 그 예이다.

홑이불 ▷ [혿이불] ▷ [혿니불] ▷ [혼니불]

'이불'은 모음 'ㅣ'로 시작하지만 실질 형태소이므로 구개음화가 일어나지 않고 'ㅌ'이 대표음 [ㄷ]으로 바뀜.

반면 '홑이불'은 앞 자음 'ㅌ'이 뒤에 오는 모음 'ㅣ'의 영향을 받지 않고 [혼니불]로 발음된다. 이는 '홑이불'은 '홑'과 '이불'이 결합한 형태로, '이불'이 형식 형태소(조사, 어미, 접사)가 아닌 실질 형태소(명사)이기 때문이다. 덧붙여 '잔디[잔디]'처럼 음절 끝소리가 아닌 한 형태소 안에서의 'ㄷ'은 모음 'ㅣ'가 이어지더라도 구개음화가 일어나지 않는다.

변동 전 (구개음이 아닌 자음)	음운 환경	변동 후 (구개음)	구개음화
ㄷ, ㅌ	모음 'ㅣ', 반모음 'ㅣ[j]'로 시작하는 조사, 어미, 접사 앞	ㅈ, ㅊ	굳이[구지], 미닫이[미다지], 해돋이[해도지], 같이[가치], 밭이[바치], 굳히다[구치다], 묻히다[무치다], 닫혔다[다쳗따]

'ㄷ' 뒤에 접미사 '히'가 결합되어 '티'를 이루는 것은 [치]로 발음한다. 즉 'ㄷ'으로 끝나는 말 뒤에 '이'가 아닌 '히'가 결합할 때에도 구개음화가 일어나는 것이다. 예를 들어 '굳히다'를 발음하면, '굳'의 'ㄷ'이 '히'의 'ㅎ'과 축약되어 'ㅌ'이 되고 이것이 뒤의 'ㅣ'의 영향을 받아 'ㅊ'으로 바뀌어 [구치다]로 소리 난다.

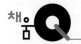

정답과 해설 5쪽

[01~08] 다음과 같이 단어의 표준 발음을 쓰세요.

신라 ⋯ [실라]	해돋이 ⋯ [해도지]

01 찰나 ⋯ [] 02 닳는 ⋯ []

03 전라도 ⋯ [] 04 곧이듣다 ⋯ []

05 땀받이 ⋯ [] 06 벼훑이 ⋯ []

07 맏이 ⋯ [] 08 붙이다 ⋯ []

1 '유음화' 현상이 일어나지 <u>않는</u> 단어는?

① 천리 ② 달님 ③ 산림 ④ 협력 ⑤ 대관령

2 〈보기〉의 ㉠에 추가할 수 있는 단어로 적절한 것은?

보 기

> **표준 발음법 제20항**
>
> 'ㄴ'은 'ㄹ'의 앞이나 뒤에서 [ㄹ]로 발음한다.
>
> 예 난로[날ː로], 칼날[칼랄]
>
> [붙임] 첫소리 'ㄴ'이 'ㅀ', 'ㄾ' 뒤에 연결되는 경우에도 이에 준한다.
>
> 예 뚫는[뚤른], 핥네[할레]
>
> 다만, 다음과 같은 단어들은 'ㄹ'을 [ㄴ]으로 발음한다.
>
> 예 결단력[결딴녁], 공권력[공꿘녁] ……………………………… ㉠

① 닳는 ② 물난리 ③ 할는지 ④ 광한루 ⑤ 상견례

3 〈보기〉를 참고하여 단어의 발음을 이해한 내용으로 적절하지 <u>않은</u> 것은?

보 기

> **표준 발음법 제17항**
>
> 받침 'ㄷ, ㅌ(ㄾ)'이 조사나 접미사의 모음 'ㅣ'와 결합되는 경우에는, [ㅈ, ㅊ]으로 바꾸어서 뒤 음절 첫소리로 옮겨 발음한다.
>
> [붙임] 'ㄷ' 뒤에 접미사 '히'가 결합되어 '티'를 이루는 것은 [치]로 발음한다.

① '밭이 넓다.'에서 '밭이'는 제17항에 따라 [바치]로 발음한다.

② '밭이랑에 감자를 심었다.'에서 '밭이랑'은 제17항에 따라 [바치랑]으로 발음한다.

③ '창이 닫히다.'에서 '닫히다'는 제17항 [붙임]에 따라 [다치다]로 발음한다.

④ '땅에 묻히다.'에서 '묻히다'는 제17항 [붙임]에 따라 [무치다]로 발음한다.

⑤ '잔디'나 '빌딩'은 하나의 형태소 안에서 일어나는 발음이므로 제17항이나 [붙임] 조항을 적용할 수가 없다.

2 유음화의 예외
'ㄴ'과 'ㄹ'이 만나면 'ㄴ'이 유음 'ㄹ'로 바뀌는 것이 일반적이나 그렇지 않은 예외적인 단어들이 있다. 의견란[의ː견난], 생산량[생산냥], 임진란[임ː진난] 등과 같이 'ㄴ'으로 끝나는 2음절 한자어 뒤에 'ㄹ'로 시작하는 한자가 결합할 때에는 'ㄹ'이 'ㄴ'으로 바뀌는 경향이 강하다.

3 구개음화의 환경
현대 국어의 구개음화는 실질 형태소 뒤에 형식 형태소(조사, 어미, 접사)가 연결되는 환경에서만 일어난다. '밭이, 해돋이'에서는 구개음화가 일어나지만, '빌딩, 잔디, 디디다' 등 하나의 형태소 안에서는 구개음화가 일어나지 않는다.
현대 국어와 달리, 근대 국어 시기에는 별다른 제약 없이 모음 'ㅣ'와 반모음 'ㅣ' 앞에 놓인 'ㄷ, ㅌ'이 'ㅈ, ㅊ'으로 바뀌었다. 또한 하나의 형태소 안에서도 구개음화가 일어나서 '부텨'는 '부쳐'를 거쳐 '부처'로, '뎔'은 '절'로, '딜그릇'은 '질그릇'으로 바뀌었다.

음운의 교체

된소리되기: 예사소리가 일정한 음운 환경에서 된소리로 바뀌는 현상

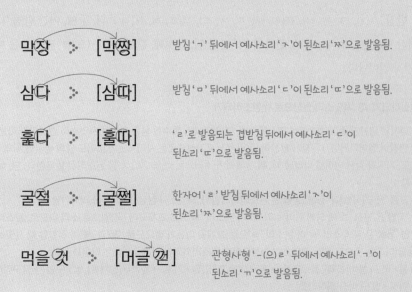

막장 ▷ [막짱] 받침 'ㄱ' 뒤에서 예사소리 'ㅈ'이 된소리 'ㅉ'으로 발음됨.

삼다 ▷ [삼따] 받침 'ㅁ' 뒤에서 예사소리 'ㄷ'이 된소리 'ㄸ'으로 발음됨.

훑다 ▷ [훑따] 'ㄹ'로 발음되는 겹받침 뒤에서 예사소리 'ㄷ'이 된소리 'ㄸ'으로 발음됨.

굴절 ▷ [굴쩔] 한자어 'ㄹ' 받침 뒤에서 예사소리 'ㅈ'이 된소리 'ㅉ'으로 발음됨.

먹을 것 ▷ [머글 껀] 관형사형 '-(으)ㄹ' 뒤에서 예사소리 'ㄱ'이 된소리 'ㄲ'으로 발음됨.

예사소리(ㄱ, ㄷ, ㅂ, ㅅ, ㅈ)가 일정한 음운 환경에서 된소리(ㄲ, ㄸ, ㅃ, ㅆ, ㅉ)로 발음되는 것을 ***된소리되기**라 한다. 된소리되기가 일어나는 음운 환경에는 다섯 가지가 있다.

	변동 전 (예사소리)	음운 환경	변동 후 (된소리)	된소리되기
1	ㄱ, ㄷ, ㅂ, ㅅ, ㅈ	받침 'ㄱ(ㄲ, ㅋ, ㄳ, ㄺ), ㄷ(ㅅ, ㅆ, ㅈ, ㅊ, ㅌ), ㅂ(ㅍ, ㄼ, ㄿ, ㅄ)' 뒤	ㄲ, ㄸ, ㅃ, ㅆ, ㅉ	국밥[국빱], 깎다[깍따], 삯돈[삭똔], 닭장[닥짱], 뻗대다[뻗때다], 옷고름[옫꼬름], 있던[읻떤], 꽂고[꼳꼬], 꽃다발[꼳따발], 솥전[솓쩐], 옆집[엽찝], 넓죽하다[넙쭈카다], 읊조리다[읍쪼리다], 값지다[갑찌다]
	변동 전 (예사소리)	음운 환경	변동 후 (된소리)	된소리되기
2	ㄱ, ㄷ, ㅅ, ㅈ	어간 받침 'ㄴ(ㄵ), ㅁ(ㄻ)' 뒤	ㄲ, ㄸ, ㅆ, ㅉ	신고[신꼬], 껴안다[껴안따], 앉고[안꼬], 삼고[삼꼬], 더듬지[더듬찌], 닮고[담꼬]
	변동 전 (예사소리)	음운 환경	변동 후 (된소리)	된소리되기
3	ㄱ, ㄷ, ㅅ, ㅈ	어간 받침 'ㄼ, ㄾ' 뒤	ㄲ, ㄸ, ㅆ, ㅉ	넓게[널께], 떫지[떨찌], 핥다[할따], 훑소[훌쏘]

	변동 전 (예사소리)	음운 환경	변동 후 (된소리)	된소리되기
4	ㄷ, ㅅ, ㅈ	한자어 'ㄹ' 받침 뒤	ㄸ, ㅆ, ㅉ	갈등[갈뜽], 발동[발똥], 말살[말쌀], 몰상식[몰쌍식], 갈증[갈쯩], 물질(物質)[물찔], 발전[발쩐]

	변동 전 (예사소리)	음운 환경	변동 후 (된소리)	된소리되기
5	ㄱ, ㄷ, ㅂ, ㅅ, ㅈ	관형사형 '-(으)ㄹ' 뒤	ㄲ, ㄸ, ㅃ, ㅆ, ㅉ	할 것을[할꺼슬], 갈 데가[갈떼가], 할 바를[할빠를], 할 수는[할쑤는], 할 적에[할쩌게]

첫째, 받침 'ㄱ(ㄲ, ㅋ, ㄳ, ㄺ), ㄷ(ㅅ, ㅆ, ㅈ, ㅊ, ㅌ), ㅂ(ㅍ, ㄼ, ㄿ, ㅄ)' 뒤, 둘째, 어간 받침 'ㄴ(ㄵ), ㅁ(ㄻ)' 뒤, 셋째, 어간 받침 'ㄼ, ㄾ' 뒤, 넷째, 한자어 'ㄹ' 받침 뒤, 다섯째, 관형사형 '-(으)ㄹ' 뒤에 오는 예사소리에서 된소리되기가 일어난다.

tip) 된소리되기 VS. 사잇소리 현상으로서 된소리되기

명사와 명사가 결합하여 합성 명사를 이룰 때 일어나는 특수한 음운 현상을 사잇소리 현상이라 하는데, 이때 된소리되기 현상이 일어나거나 'ㄴ' 첨가 현상이 일어난다. 표기상으로는 사이시옷이 없어도 앞의 명사가 뒤의 명사의 시간, 장소, 용도, 기원과 같은 의미를 나타낼 때, 뒤 단어의 첫소리 'ㄱ, ㄷ, ㅂ, ㅅ, ㅈ'을 된소리로 발음한다. 단, 예외가 있음을 유의하자.

그럼 '국밥'[국빱]과 '등불'[등뿔]은 된소리되기일까, 사잇소리 현상으로서 된소리되기일까?

'국밥'은 받침 'ㄱ'에 의해 뒤의 소리 'ㅂ'이 된소리 'ㅃ'으로 교체되어 [국빱]으로 소리 나므로, 된소리되기에 해당한다. 반면 '등불'은 뒤의 소리 'ㅂ'이 된소리 'ㅃ'으로 교체될 이유가 없으므로, '등'과 '불'이 결합할 때 사잇소리 현상이 일어나 [등뿔]이 되는 것으로 본다. 사잇소리 현상으로서 된소리되기가 일어나는 예는 다음과 같다.

예 봄+비 → 봄비[봄삐], 물+고기 → 물고기[물꼬기], 밀+가루 → 밀가루[밀까루], 땀+구멍 → 땀구멍[땀꾸멍], 아침+밥 → 아침밥[아침빱]

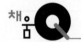

정답과 해설 5~6쪽

[01~10] 다음과 같이 밑줄 친 부분의 표준 발음을 쓰세요.

> 국밥을 먹었다. ⋯ [국빱]

01 새 신발을 <u>신고</u> 나갔다. ⋯ []　　**02** 그와의 <u>갈등</u>을 해결했다. ⋯ []

03 오늘은 <u>먹을 것</u>이 없다. ⋯ []　　**04** 이 물건은 <u>낯설다</u>. ⋯ []

05 이 물건은 정말 <u>값지다</u>. ⋯ []　　**06** 짐을 선반에 <u>얹고</u> 갔다. ⋯ []

07 그는 <u>입버릇</u>이 잘못 들었다. ⋯ []　　**08** 천을 <u>넓게</u> 펼쳐라. ⋯ []

09 <u>갈 곳</u>을 모르겠다. ⋯ []　　**10** 문학에 대한 <u>갈증</u>이 있다. ⋯ []

1 〈보기〉의 규정을 적용할 수 있는 단어로 적절한 것은?

보 기

표준 발음법 제23항

받침 'ㄱ(ㄲ, ㅋ, ㄳ, ㄺ), ㄷ(ㅅ, ㅆ, ㅈ, ㅊ, ㅌ), ㅂ(ㅍ, ㄼ, ㄿ, ㅄ)' 뒤에 연결되는 'ㄱ, ㄷ, ㅂ, ㅅ, ㅈ'은 된소리로 발음한다.

① 바깥　　② 밥물　　③ 천리　　④ 핥다　　⑤ 꽃다발

2 발음할 때 음운 교체가 일어나지 <u>않는</u> 것은?

① 무릎　　② 국밥　　③ 부엌문　　④ 묻히다　　⑤ 좁히다

3 밑줄 친 말 중 〈보기〉의 ㉠에 해당하는 것은?

보 기

㉠어간 받침 'ㄴ(ㄵ), ㅁ(ㄻ)' 뒤에 결합되는 어미의 첫소리 'ㄱ, ㄷ, ㅅ, ㅈ'은 된소리로 발음한다. 다만, 피동, 사동의 접미사 '-기-'는 된소리로 발음하지 않는다.

① 옆집에 가서 호미를 빌려 와라.
② 학교에 새 신발을 <u>신고</u> 가다.
③ 아기가 엄마에게 <u>안기다.</u>
④ 감자를 밭에 <u>심었다.</u>
⑤ 줄에 발이 <u>감겨</u> 넘어질 뻔했다.

3 비음 뒤에서 일어나는 된소리되기
표준 발음법 제24항에서 된소리되기 현상을, '어간 받침 'ㄴ(ㄵ), ㅁ(ㄻ)' 뒤에 결합되는 어미의 첫소리 'ㄱ, ㄷ, ㅅ, ㅈ'은 된소리로 발음한다.'라고 규정하고 있다. 이는 비음으로 끝나는 용언 어간 뒤에 어미가 결합할 때 일어나는 된소리되기에 대해 규정하고 있는 것으로, '껴안다[껴안따], 앉고[안꼬], 얹다[언따], 삼고[삼:꼬], 더듬지[더듬찌], 닮고[담:꼬] 등을 그 사례로 들 수 있다.
다만, 피동, 사동의 접미사 '-기-'는 된소리되기가 적용되지 않는다. 즉 '안기다, 굶기다' 등과 같은 피동사나 사동사는 된소리로 발음하지 않는 것이 표준 발음이다.

💬 **음운의 탈락** 원래 있던 한 음운이 없어지는 현상

자음군 단순화: 음절 끝에 겹받침이 오면 두 자음 중 하나가 탈락하여 하나만 발음되는 현상

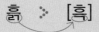

흙 ▸ [흑]

겹받침 'ㄺ'이 홑받침 'ㄱ'으로 발음됨.
→ 자음군 단순화가 일어남.

음절의 끝에서 날 수 있는 소리는 자음 하나뿐이다. 만약 두 개의 자음으로 이루어진 겹받침이 오는 경우에는 둘 중 하나가 탈락해야 한다. '흙'이라는 음절의 끝에는 'ㄹ'과 'ㄱ'이 사용되었는데, 이 중 하나만 소리 날 수 있으므로 'ㄹ'은 탈락하고 'ㄱ'만 발음되어 [흑]으로 발음된다. 이렇게 자음이 무리를 이루는 '자음군(겹받침)'에서 하나가 탈락하는 현상을 ***자음군 단순화**라고 한다.

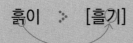

흙이 ▸ [흘기]

모음으로 시작하는 형식 형태소 '이' 앞에서는
'ㄺ'의 'ㄱ'이 연음됨.
→ 자음군 단순화가 일어나지 않음.

그런데 겹받침을 가진 형태소 뒤에 모음으로 시작하는 형식 형태소(조사, 어미, 접사)가 오면 겹받침 중 뒤의 자음이 음가 그대로 연음된다. 즉, 모음으로 시작하는 형식 형태소 앞의 겹받침은 자음군 단순화가 일어나지 않고 뒤 음절의 초성으로 넘어가는 ***연음** 현상이 일어난다. 그래서 '흙'에 조사 '이'가 결합된 '흙이'는 [흑이 → 흐기]가 아니라 [흘기]로 발음된다.

	변동 전 (겹받침)	음운 환경	변동 후 (뒤 자음 탈락)	자음군 단순화
1	ㄳ, ㄵ, ㄼ, ㄽ, ㄾ, ㅄ	어말 또는 자음 앞	ㄱ, ㄴ, ㄹ, ㅂ	넋[넉], 앉다[안따], 여덟[여덜], 넓다[널따], 외곬[외골], 핥다[할따], 값[갑], 없다[업따]
	변동 전 (겹받침)	**음운 환경**	**변동 후** (앞 자음 탈락)	**자음군 단순화**
2	ㄺ, ㄻ, ㄿ	어말 또는 자음 앞	ㄱ, ㅁ, ㅂ	닭[닥], 젊다[점따], 읊고[읍꼬]
	변동 전 (겹받침)	**음운 환경**	**변동 후** (뒤 자음 탈락)	**자음군 단순화**
3	ㄶ, ㅀ	어말 또는 자음 앞	ㄴ, ㄹ	않는[안는], 뚫네[뚤레]

다만 'ㄼ'을 받침으로 하는 '밟-'은 자음 앞에서 [밥]으로 소리나며, '넓-'은 '넓죽하다', '넓둥글다' 등에서 [넙]으로 발음된다. 또 용언의 어간에서 'ㄺ'은 'ㄱ' 앞에서 [ㄹ]로 발음된다. 겹받침 중 'ㅎ'을 포함하는 'ㄶ, ㅀ'은 뒤에 'ㄴ, ㄹ'을 제외한 자음이 오면 '않고[안코], 뚫지[뚤치]'처럼 축약되기도 한다.

[01~10] 〈보기〉의 규정을 적용하여 단어의 표준 발음을 쓰세요.

─── 보 기 ───

표준 발음법 제10항

겹받침 'ㄳ', 'ㄵ', 'ㄼ, ㄽ, ㄾ', 'ㅄ'은 어말 또는 자음 앞에서 각각 [ㄱ, ㄴ, ㄹ, ㅂ]으로 발음한다.

다만, '밟-'은 자음 앞에서 [밥]으로 발음한다.

01	앉다 ⋯ [　　　]		02	여덟 ⋯ [　　　]
03	넓다 ⋯ [　　　]		04	값 ⋯ [　　　]
05	없다 ⋯ [　　　]		06	외곬 ⋯ [　　　]
07	몫 ⋯ [　　]		08	핥다 ⋯ [　　　]
09	밟다 ⋯ [　　]		10	밟지 ⋯ [　　　]

[11~18] 〈보기〉의 규정을 적용하여 단어의 표준 발음을 쓰세요.

─── 보 기 ───

표준 발음법 제11항

겹받침 'ㄺ, ㄻ, ㄿ'은 어말 또는 자음 앞에서 각각 [ㄱ, ㅁ, ㅂ]으로 발음한다.

다만, 용언의 어간 말음 'ㄺ'은 'ㄱ' 앞에서 [ㄹ]로 발음한다.

11	닭다 ⋯ [　　　]		12	흙까지 ⋯ [　　　]
13	묽어 ⋯ [　　]		14	앎 ⋯ [　　　]
15	얽거나 ⋯ [　　　]		16	읽다 ⋯ [　　　]
17	긁개 ⋯ [　　]		18	읊기도 ⋯ [　　]

1 '음운 탈락'이 일어나는 단어는?

① 밖　　② 넋　　③ 감　　④ 하늘　　⑤ 굳이

2 밑줄 친 부분을 발음할 때, '자음군 단순화'가 일어나지 <u>않는</u> 것은?

① 산골로 흐르는 시냇물은 <u>맑다</u>.

② 좋아하는 시를 <u>읊다</u>가 잠이 들었다.

③ 엄마와 함께 <u>닭을</u> 사러 시장에 갔다.

④ 이렇게 <u>젊다</u>는 것이 얼마나 큰 축복이냐?

⑤ 이것은 할머니 소장품이라 <u>값어치</u>가 있다.

3 겹받침에 대한 이해로 적절하지 <u>않은</u> 것은?

① '짧지'는 [짤찌]로 발음하므로, 겹받침 'ㄼ' 중 'ㅂ'이 연음되었군.

② '밟게'는 [밥께]로 발음하므로, 겹받침 'ㄼ' 중 'ㄹ'이 탈락되었군.

③ '많지'는 [만치]로 발음하므로, 겹받침 'ㄶ' 중 'ㅎ'이 축약되었군.

④ '읽는'은 [잉는]으로 발음하므로, 겹받침 'ㄺ' 중 'ㄹ'이 탈락되었군.

⑤ '맛없는'은 [마덤는]으로 발음하므로, 겹받침 'ㅄ' 중 'ㅅ'이 탈락되었군.

3 음운 변동의 표기

음운 변동은 표기에 반영되는 경우도 있지만, 일반적으로 표기에 반영되지 않는다.

• 표기 반영

모음 탈락	두 개의 모음이 이어질 때 둘 중 하나가 발음되지 않는 현상
예 끄+어서 → 꺼서[꺼서](표기＝발음) 가+아서 → 가서[가서](표기＝발음)	
*두음 법칙	음절 첫소리에 'ㄹ'이나 'ㄴ'이 오는 것을 꺼리는 현상(한자어)
예 래일(來日) → 내일[내일](표기＝발음) 녀자(女子) → 여자[여자](표기＝발음)	

• 표기 미반영

비음화	비음 아닌 자음이 비음으로 바뀌는 음운 현상
예 국물 → 국물[궁물](표기≠발음) 닫는다 → 닫는대[단는다](표기≠발음)	
유음화	유음 아닌 자음이 유음으로 바뀌는 음운 현상
예 신라 → 신라[실라](표기≠발음) 줄넘기 → 줄넘기[줄럼끼](표기≠발음)	
구개음화	'ㄷ, ㅌ'이 모음 'ㅣ'나 반모음 'ㅣ[j]'의 영향으로 구개음 'ㅈ, ㅊ'으로 바뀌는 음운 현상
예 굳이 → 굳이[구지](표기≠발음) 미닫이 → 미닫이[미다지](표기≠발음)	

2강-B 음운의 탈락

2. 'ㄹ' 탈락 / 'ㅎ' 탈락

💬 음운의 탈락

'ㄹ' 탈락: 두 개의 형태소가 결합하거나 용언이 활용할 때 어간의 끝소리 'ㄹ'이 몇몇 어미 앞에서 탈락하는 현상

딸 + -님 ≫ 따님 → 두 개의 형태소가 결합할 때,
앞 형태소의 끝소리 'ㄹ'이 탈락함.

알- + -니 ≫ 아니 → 동사 '알다'의 어간이 어미 '-니'를 만나 활용할 때,
어미의 첫소리 'ㄴ' 앞에서 어간의 끝소리 'ㄹ'이 탈락함.

*'ㄹ' 탈락은 파생어나 합성어가 만들어질 때 나타나거나, 용언이 활용할 때 나타난다. '딸'과 '님'이 결합하여 파생어 '따님'이 될 때, 앞 형태소의 끝소리 'ㄹ'이 탈락하는 것은 발음의 편의를 위한 것이다. 그리고 어간 '알-'이 어미 '-니'와 결합하여 활용할 때 어간의 끝소리 'ㄹ'이 탈락하는 것처럼, 'ㄹ'로 끝나는 용언이 활용할 때 몇몇 어미 앞에서 'ㄹ'이 탈락한다.

	변동 전 (앞 형태소의 끝소리)	음운 환경	변동 후 (탈락)	'ㄹ' 탈락
1	ㄹ	복합어(파생어나 합성어)를 만들 때 'ㄴ', 'ㄷ', 'ㅅ', 'ㅈ' 앞	∅	달+달+-이=다달이, 딸+-님=따님, 말+소=마소, 바늘+-질=바느질, 솔+나무=소나무, 열-+닫다=여닫다, 울-+짖다=우짖다

	변동 전 (용언 어간의 끝소리)	음운 환경	변동 후 (탈락)	'ㄹ' 탈락
2	ㄹ	'ㄴ', 'ㅅ', 'ㅂ'으로 시작하는 어미나 '-오', '-ㄹ' 앞	∅	알다: 알-+-니=아니, 알-+-는=아는, 알-+-시-+-는=아시는, 알-+-ㅂ시다=압시다, 알-+-오=아오 둥글다: 둥글-+-니=둥그니, 둥글-+-ㄴ=둥근, 둥글-+-ㄹ뿐더러=둥글뿐더러 살다: 살-+-느냐=사느냐, 살-+-시-+-다=사시다, 살-+-오=사오, 살-+-ㄹ수록=살수록

> **tip** **'ㄹ' 탈락의 예외**
>
> 용언 어간에서의 'ㄹ' 탈락과 달리, 복합어를 만드는 과정에서의 'ㄹ' 탈락은 항상 적용되는 것이 아니다. 예를 들어, '딸 +-님'은 'ㄹ'이 탈락하여 '따님'이 되지만, '달+-님'은 '달님'으로 'ㄹ' 탈락이 일어나지 않는다.
> 또한 다음과 같이 'ㄹ'이 탈락하지 않으면서, 뒷말이 된소리로 바뀌는 경우도 있다.
>
> 물+살 → 물살[물쌀] 발길+-질 → 발길질[발낄질]

'ㅎ' 탈락: 용언이 활용할 때 어간의 끝소리 'ㅎ'이 모음으로 시작하는 어미나 접사 앞에서 탈락하는 현상

놓- + -아 ▷ 놓아[노아]

용언 '놓다'의 어간이 활용할 때,
모음으로 시작하는 어미 '-아' 앞에서
용언 어간의 끝소리 'ㅎ'이 탈락함.

'놓아[노아]'처럼 용언 어간의 끝소리 'ㅎ'이 뒤에 모음으로 시작하는 어미나 접사가 결합할 때 탈락하는 현상을 °'ㅎ' 탈락이라고 한다.

표기에도 반영되는 'ㄹ' 탈락과 달리, 'ㅎ' 탈락은 발음에서만 탈락하고 표기에는 'ㅎ'이 그대로 남는다. 이는 음운 변동이 소리의 변화를 설명하는 것이므로 음운 현상과 표기가 항상 일치하지는 않음을 보여 준다.

변동 전 (어간의 끝소리)	음운 환경	변동 후 (탈락)	'ㅎ' 탈락
ㅎ (ㄶ, ㅀ의 ㅎ도 포함)	모음으로 시작하는 어미 앞	Ø	놓다 → 놓아[노아], 좋다 → 좋아[조아], 끊다 → 끊어[끄너], 끓다 → 끓어[끄러]

tip **'ㅎ' 탈락과 자음군 단순화 구분하기**

'많아[마나]', '않은[아는]', '싫어도[시러도]', '끊어[끄너]' 등은 겹받침의 일부인 'ㅎ'이 탈락하기 때문에 자음군 단순화로 오해하기 쉽다. 그러나 이때 'ㅎ'은 뒷말의 첫소리로 연음된 후 탈락하는 것이지, 자음군 단순화가 아니다.

채움Q

정답과 해설 7쪽

[01~06] 다음과 같이 결합한 말의 표기와 표준 발음을 쓰세요.

딸+ -님 ⋯ (따님) [따님]

01 바늘 + -질 ⋯ () [] 02 밀- + 닫이 ⋯ () []

03 활 + 살 ⋯ () [] 04 만들- + -니 ⋯ () []

05 갈- + -니 ⋯ () [] 06 둥글- + -오 ⋯ () []

[07~10] 결합한 말의 표준 발음을 쓰세요.

07 않- + -으니 ⋯ 않으니[] 08 뚫- + -어서 ⋯ 뚫어서[]

09 많- + -아 ⋯ 많아[] 10 낳- + -아 ⋯ 낳아[]

1 두 개의 형태소가 결합하면서 'ㄹ'이 탈락한 단어가 <u>아닌</u> 것은?

① 싸전　　② 숟가락　　③ 우짖다　　④ 나날이　　⑤ 버드나무

2 〈보기〉와 관련된 자료 활용 계획으로 적절하지 <u>않은</u> 것은?

───── 보기 ─────

탐구 과제: 'ㄹ'과 관련한 음운 현상에 대해 설명해 보자.

　ⓐ 'ㄹ' 탈락: 놀- + -니 → 노니[노니], 알- + -니 → 아니[아니],

　ⓑ 유음화: 하늘나라[하늘라라], 핥는다[할른다]

	수집한 자료	자료 활용 계획
①	솔＋나무 → 소나무[소나무], 불＋삽 → 부삽[부삽]	ⓐ의 예로 추가하고, ⓐ는 용언의 활용에서만 일어나는 것이 아니라 단어의 형성 과정에서도 나타날 수 있음을 설명해야겠어.
②	낯설- + -ㄴ → 낯선, 녹슬- + -ㄴ → 녹슨	ⓐ의 예로 추가하고, ⓐ는 어간이 관형사형 어미와 결합하는 과정에서도 나타날 수 있음을 설명해야겠어.
③	날- + -는 → 나는, 달＋-님 → 달님[달림]	ⓐ의 예로 추가하고, ⓐ는 'ㄹ'로 끝나는 형태소 뒤에 'ㄴ'이 오는 경우에 나타날 수 있음을 설명해야겠어.
④	난로[날로], 산림[살림]	ⓑ의 예로 추가하고, ⓑ는 'ㄹ' 앞에 'ㄴ'이 올 때에도 나타날 수 있음을 설명해야겠어.
⑤	밟는다[밤ː는다], 읽는다[잉는다]	'ㄹ'이 들어간 겹받침은 탈락하는 자음에 따라 ⓑ의 적용 여부가 달라짐을 설명해야겠어.

3 밑줄 친 말 중 〈보기〉의 설명에 해당하는 것은?

───── 보기 ─────

'ㅎ(ㄶ, ㅀ)' 뒤에 모음으로 시작된 어미나 접미사가 결합되는 경우에는, 'ㅎ'을 발음하지 않는다.

① 친구와 담을 <u>쌓지</u> 마라.　　② 항상 <u>놓는</u> 자리에 놓아라.

③ 그와 거리를 <u>좁히지</u> 못했다.　　④ 그것은 누구도 하지 <u>않는</u> 일이다.

⑤ 네가 <u>싫어도</u> 나는 그 일을 할 거야.

1 숟가락과 젓가락

'숟가락'은 단위 의존 명사 '술'과 '가락'이 결합한 말인데, '술가락'으로 발음하면 '술'이 발음되지 않아 잘 들리지 않는다. 발음을 명료하게 전달하기 위해 'ㄹ'을 'ㄷ'으로 바꿔 '숟가락'으로 표기한 통시적 현상이다. '젓가락'은 '저＋가락'의 결합인데, [저까락]으로 소리가 나서 '사이시옷 표기 규정'에 따라 '저'에 사이시옷을 표기하여 '젓가락'으로 표기한다.

3 'ㅎ'이 음절 말에 오는 경우

자음 'ㅎ'이 음절 말에 오면 음절 끝소리 규칙에 따라 'ㄷ'으로 교체되어 발음되지만, 뒤에 오는 자음이 'ㄱ, ㄷ, ㅈ'인 경우 축약이 일어나 'ㅋ, ㅌ, ㅊ'으로 발음된다. 예를 들어 '놓는'은 [녿는 → 논는]으로 발음되지만, '놓다'는 [노타]로 발음된다.

음운의 탈락

3. 모음 탈락

음운의 탈락

> **모음 탈락**: 용언이 활용할 때 모음으로 끝나는 어간의 끝소리가 모음으로 시작하는 어미 앞에서 탈락하는 현상

크- + -어서 ⇨ [커서] 모음으로 시작하는 어미 '-어서' 앞에서
어간의 모음 'ㅡ'가 탈락함.

가- + -아서 ⇨ [가서] 어간의 모음과 동일한 모음으로 시작하는 어미 '-아서' 앞에서
모음 'ㅏ'가 탈락함.

　단모음과 단모음이 이어질 때 발음상 자연스럽지 않아 이 중 하나가 탈락하는 현상이 °**모음 탈락**이다. 그 예로 어간 '크-'가 어미 '-어서'와 결합하는 과정에서 '커서'로 발음되는 경우를 들 수 있는데, 이는 어간 말의 단모음 'ㅡ'가 '아/어'로 시작하는 어미 앞에서 탈락한 것이다. 또한 '가- + -아서 → 가서'가 되는 것은 어간의 단모음과 어미의 단모음이 동일한 경우 동일 모음 중 하나가 탈락한 것이다.

변동 전 (어간의 끝 모음)	음운 환경	변동 후 (탈락)	모음 탈락
ㅏ, ㅓ, ㅜ, ㅡ	용언이 활용할 때 모음으로 시작하는 어미 앞	∅	만나- + -았- + -고 → 만났고 ('ㅏ' 탈락) 건너- + -어서 → 건너서 ('ㅓ' 탈락) 푸- + -었- + -다 → 펐다 ('ㅜ' 탈락) 아프- + -아 → 아파 ('ㅡ' 탈락) 쓰- + -어 → 써 ('ㅡ' 탈락) 담그- + -아 → 담가 ('ㅡ' 탈락) 모으- + -아서 → 모아서 ('ㅡ' 탈락)

[01~12] 다음과 같이 결합한 말과 음운 변동 현상을 쓰세요.

> 쓰- + -어 ⋯→ 써 ('ㅡ' 탈락)

01 서- + -어서 ⋯→ (' ' 탈락)

02 잠그- + -아 ⋯→ (' ' 탈락)

03 슬프- + -어 ⋯→ (' ' 탈락)

04 가- + -아서 ⋯→ (' ' 탈락)

05 배고프- + -아서 ⋯→ (' ' 탈락)

06 바쁘- + -아서 ⋯→ (' ' 탈락)

07 푸- + -어서 ⋯→ (' ' 탈락)

08 따르- + -아서 ⋯→ (' ' 탈락)

09 뜨- + -어서 ⋯→ (' ' 탈락)

10 기쁘- + -어서 ⋯→ (' ' 탈락)

11 끄- + -었다 ⋯→ (' ' 탈락)

12 예쁘- + -었다 ⋯→ (' ' 탈락)

[13~14] 다음 문장에서 표기가 틀린 부분을 찾아 고쳐 쓰세요.

13 점원에게 옷값을 치뤘다.

14 지난 주말에 김치를 담궜다.

정답과 해설 8쪽

1 ⟨보기⟩의 ㉠~㉤ 중 밑줄 친 부분에 해당하는 것을 <u>모두</u> 고른 것은?

─── 보 기 ───

　용언이 활용할 때 단모음으로 끝나는 어간과 단모음으로 시작하는 어미가 결합하면 음운 변동이 자주 발생한다. 모음 변동의 결과로 <u>두 단모음 중 하나가 없어지기도 하고, 두 단모음이 합쳐져서 이중 모음이 되기도 하며, 단모음 사이에 반모음이 첨가되기도 한다.</u>

㉠ 주- + -어라 → [줘라]
㉡ 트- + -어라 → [터라]
㉢ 기- + -어서 → [기여서]
㉣ 나서- + -어 → [나서]
㉤ 쓰- + -어 → [써]

① ㉠, ㉡, ㉢
② ㉠, ㉡, ㉣
③ ㉡, ㉢, ㉣
④ ㉡, ㉣, ㉤
⑤ ㉢, ㉣, ㉤

1 'ㅡ'탈락
용언 어간 'ㅡ'는 '아/어'로 시작하는 어미 앞에서 탈락한다. 'ㅡ' 탈락은 예외 없이 일어난다는 점에서 규칙적이다. 규칙 활용과 불규칙 활용의 예는 2장에서 학습할 수 있다.

2 ⟨보기⟩의 음운 변동 현상에 대한 탐구 학습으로 적절하지 <u>않은</u> 것은?

─── 보 기 ───

㉠ 알- + -는 → [아는]
㉡ 놓- + -아 → [노아]
㉢ 많- + -아 → [마나]
㉣ 가- + -아 → [가]

① ㉠, ㉡을 보니 앞 자음이 탈락하는군.
② ㉠, ㉢을 보니 두 음운이 만나 다른 음운으로 변하는군.
③ ㉡, ㉢을 보니 모음으로 시작하는 어미 앞에서 'ㅎ'이 탈락하는군.
④ ㉣을 보니 연속된 같은 모음 중 하나가 탈락하는군.
⑤ ㉠~㉣을 보니 자음이든 모음이든 탈락할 수 있군.

2강-C 음운의 첨가

음운의 첨가 없던 음운이 추가되는 현상

> **'ㄴ' 첨가**: 파생어나 합성어에서 자음으로 끝나는 형태소 뒤에 모음 'ㅣ'나 반모음 'ㅣ[j]'로 시작하는 형태소가 올 때, 그 사이에 'ㄴ'이 첨가되는 현상

직행 + 열차 ❯ [지캥녈차]

두 형태소가 결합할 때, 자음으로 끝나는 말 뒤에 반모음 'ㅣ[j]'로 시작하는 형태소가 오면, 'ㄴ'이 첨가되어 발음됨.

합성어 '직행열차(직행+열차)'는 앞말의 자음 뒤에 반모음 'ㅣ[j]'로 시작하는 형태소 '열차'가 이어져서 'ㄴ'이 첨가되어 [직행+녈차 → 지캥녈차]로 발음된다. 이처럼 **'ㄴ' 첨가**는 두 형태소가 결합할 때 모음 'ㅣ'나 반모음 'ㅣ[j]'로 시작하는 형태소가 이어지는 경우에 일어난다.

변동 전	음운 환경	변동 후 (첨가)	ㄴ 첨가
∅	자음으로 끝나는 말 뒤, 모음 'ㅣ'나 반모음 'ㅣ[j]'로 시작하는 형태소가 결합할 때	ㄴ	맨+입[맨닙], 늦+여름[늗녀름 → 는녀름], 식용+유[시굥뉴], 두통+약[두통냑], 색+연필[색년필 → 생년필], 홑+이불[혼니불 → 혼니불], 솜+이불[솜니불], 물+약[물냑 → 물략], 첫+여름[첟녀름 → 천녀름], 헛+일[헏닐 → 헌닐]

다만, 'ㄹ' 받침 뒤에 'ㄴ'이 첨가되는 경우에는 유음화가 일어나 [ㄹ]로 발음된다. 예를 들어 '솔'과 '잎'이 결합한 합성어 '솔잎'의 경우, 'ㄴ'이 첨가된 후 'ㄴ'이 앞말의 자음 'ㄹ'에 의해 유음화되어 [솔립]으로 발음된다.

> **tip** **사잇소리 현상**
>
> **사잇소리 현상**은 두 개의 형태소나 단어가 결합하여 합성어가 될 때, 뒷말의 예사소리가 된소리로 발음되거나 'ㄴ' 소리 또는 'ㄴㄴ' 소리가 첨가되는 현상을 말한다.
>
> (1) 뒷말의 예사소리가 된소리가 되는 경우
>
> > 내+가 → [내:까/낻:까], 표기는 '냇가' / 코+등 → [코뜽/콛뜽], 표기는 '콧등'
>
> (2) 'ㄴ' 소리가 첨가되는 경우
>
> > 코+날 → [콘날], 표기는 '콧날' / 퇴+마루 → [퇸:마루], 표기는 '툇마루'
>
> (3) 'ㄴㄴ' 소리가 첨가되는 경우
>
> > 나무+잎 → [나문닙], 표기는 '나뭇잎' / 깨+잎 → [깬닙], 표기는 '깻잎'
>
> 다만, 사잇소리 현상은 단어가 합성되는 모든 경우에 발생하는 현상이 아니므로 주의해야 한다. 사잇소리 현상이 일어난 합성어에서 앞말이 모음으로 끝나면 사이시옷('ㅅ')을 밝혀 적는다. 4장의 사이시옷 규정을 참고하자.

'ㄴ' 첨가는 파생어나 합성어를 발음할 때, 단어에 없던 'ㄴ' 소리가 추가되는 모든 경우를 가리킨다. 반면 사잇소리 현상은 형태소가 결합하여 합성어가 되는 과정에서 없던 음이 첨가되는 것을 말한다.

따라서 사잇소리 현상과 'ㄴ' 첨가는 서로 배타적인 관계가 아니며, 사잇소리 현상 중에도 'ㄴ' 첨가로 볼 수 있는 것과 볼 수 없는 것이 있다.

(1) 사잇소리 현상이지만 'ㄴ' 첨가 현상이 아닌 경우

> 퇴＋마루 → 툇마루[퇸:마루] / 툇마루 → [퇻:마루] → [퇸:마루]

예를 들어 '퇴'와 '마루'가 결합할 때 사잇소리 현상이 일어났는지 확인해 보자. [퇸:마루]로 발음 나는 것을 보면, 원래 형태소인 '퇴'와 '마루'에 없던 'ㄴ'이 첨가된 것을 알 수 있다. 하지만 이는 사잇소리 현상이지 'ㄴ' 첨가 현상은 아니다. 합성어 '툇마루'가 [퇸:마루]로 발음되기까지는 [툇마루 → 퇻:마루 → 퇸:마루]의 음운 변동이 있었다고 보는 것이 자연스럽기 때문이다. 즉 이미 합성된 단어 내에서는 새로운 음운 'ㄴ'이 첨가된 것이 아니라 기존에 있던 음운이 변동한 것으로 보는 것이 자연스럽다.

(2) 사잇소리 현상이면서 'ㄴ' 첨가 현상도 일어나는 경우

> 나무＋잎 → 나뭇잎[나문닙] / 나뭇잎 → [나묻입] → [나묻닙] → [나문닙]

반면 '나무'와 '잎'이 결합할 때 사잇소리 현상이 일어났는지 확인해 보면, [나문닙]의 발음을 통해 원래 없던 'ㄴㄴ' 소리가 첨가된 것을 알 수 있다. 이때 합성어 '나뭇잎' 내에서 일어난 음운 변동은 [나뭇잎 → 나묻입 → 나묻닙 → 나문닙]으로 설명할 수 있다. 즉 이미 합성된 단어를 발음할 때 'ㄴ'이 하나 추가되었으므로 'ㄴ' 첨가 현상이 한 번 발생했다고 볼 수 있다.

반모음 첨가: 모음으로 끝나는 용언의 어간에 모음으로 시작하는 어미가 결합할 때 반모음 'ㅣ[j]'가 첨가되는 현상

> 되-＋-어 ⋮ [되어 / 되여]
>
> 모음 'ㅚ'로 끝나는 어간 뒤에 단모음으로 시작하는 어미 '-어'가 결합할 때, 반모음 'ㅣ[j]'가 첨가됨.

모음으로 끝나는 형태소 뒤에 단모음으로 시작하는 형태소가 올 때 *반모음 첨가*가 일어난다. 단모음과 단모음이 서로 인접하면 발음상 어려움이 있기 때문에 반모음을 첨가하여 발음의 편의를 돕는 것으로, 반모음이 첨가되면 뒤의 단모음은 이중 모음으로 바뀌는 것이 일반적이다. 예를 들어 모음으로 끝나는 어간 '되-'에 모음으로 시작하는 어미 '-어'가 결합할 때, 중간에 반모음 'ㅣ[j]'가 첨가되어 발음되기도 한다. '되어'는 [되어]라고 발음하는 것이 원칙이지만, 반모음 첨가가 일어난 [되여]로 발음하는 것도 허용한다.

tip 반모음 첨가가 일어나면 음운의 개수는 어떻게 변할까?

반모음을 하나의 음운으로 인정하느냐, 인정하지 않느냐에 따라 다르다. 표준 발음법 제3항에서는 단모음과 이중 모음을 각각 하나의 음운으로 보고 있으므로, 단모음 'ㅓ'가 이중 모음 'ㅕ'가 된 것은 음운의 교체에 해당한다. 반면 반모음을 하나의 음운으로 본다면, 단모음 'ㅓ'가 이중 모음 'ㅕ'(반모음 'ㅣ'+단모음 'ㅓ')가 된 것은 음운의 첨가에 해당한다.

[01~12] 다음을 참고하여 단어의 표준 발음을 쓰세요.

> **표준 발음법 제29항**
>
> 합성어 및 파생어에서, 앞 단어나 접두사의 끝이 자음이고 뒤 단어나 접미사의 첫음절이 '이, 야, 여, 요, 유'인 경우에는, 'ㄴ' 음을 첨가하여 [니, 냐, 녀, 뇨, 뉴]로 발음한다.

01 콩 + 엿 ┈▸ 콩엿 [] 02 솜 + 이불 ┈▸ 솜이불 []

03 한 + 여름 ┈▸ 한여름 [] 04 꽃 + 잎 ┈▸ 꽃잎 []

05 내복 + 약 ┈▸ 내복약 [] 06 신 + 여성 ┈▸ 신여성 []

07 영업 + 용 ┈▸ 영업용 [] 08 늑막 + 염 ┈▸ 늑막염 []

09 담 + 요 ┈▸ 담요 [] 10 백분 + 율 ┈▸ 백분율 []

11 집안 + 일 ┈▸ 집안일 [] 12 눈 + 요기 ┈▸ 눈요기 []

[13~16] 다음 합성어의 표준 발음을 쓰세요.

13 기 + 발 ┈▸ 깃발 []

14 배 + 머리 ┈▸ 뱃머리 []

15 배 + 속 ┈▸ 뱃속 []

16 베개 + 잇 ┈▸ 베갯잇 []

1 〈보기〉의 단어들을 발음할 때 공통으로 나타나는 음운 변동 현상으로 적절한 것은?

보 기

늦여름, 삯일, 남존여비, 급행열차

① 유음화가 일어나 음운의 개수가 늘어나고 있다.
② 구개음화 현상으로 음운 교체가 이루어지고 있다.
③ 두 개의 형태소가 결합하면서 음운이 탈락하고 있다.
④ 두 개의 형태소가 결합하면서 음운 첨가 현상이 일어난다.
⑤ 두 개의 음운이 제3의 음운으로 축약되는 음운 변동이 일어난다.

2 ㄱ~ㄹ 중에서 ⓐ에 해당하는 것을 골라 바르게 묶은 것은?

[모음 변동]

단모음으로 끝나는 어간과 단모음으로 시작하는 어미가 결합하면 모음 변동이 자주 일어난다. 모음 변동의 결과 두 개의 단모음 중 하나가 없어지기도 하고, ⓐ단모음 사이에 반모음이 첨가되기도 한다.

[모음 변동의 사례]

㉠ 뜨- + -어 → [떠]
㉡ 아니- + -오 → [아니요]
㉢ 가- + -아서 → [가서]
㉣ 피- + -어 → [피여]

① ㉠, ㉡ ② ㉠, ㉢ ③ ㉡, ㉢
④ ㉡, ㉣ ⑤ ㉢, ㉣

2 표준 발음법 제22항에 따르면 단모음은 단모음으로 발음하는 것이 원칙이지만, 일부 단어에서는 이중 모음으로 발음하는 것도 허용하고 있다. '기어'는 단모음으로 [기어]로 발음하는 것이 원칙이지만, 이중 모음으로 [기여]로 발음하는 것도 허용하고 있다. '되어'도 [되어]로 발음하는 것이 원칙이지만, [되여]로 발음하는 것도 허용하고 있다.

3 〈보기〉의 선생님 말씀을 바탕으로 ㉠~㉤을 분석한 학생의 대답으로 적절하지 <u>않은</u> 것은?

─── 보 기 ───

선생님: '음운의 첨가'란 없던 소리가 첨가되어 발음되는 것을 말합니다. 예를 들어 '맨입으로는 알려 줄 수 없다.'에서 '맨입'은 '[맨닙]'으로 발음됩니다. 합성어나 파생어에서 앞말의 끝이 자음이고 뒷말이 '이, 야, 여, 요, 유'로 시작하는 경우에는 뒷말의 첫소리에 'ㄴ' 소리가 첨가되기 때문이지요. 또 합성어에서 앞말이 모음으로 끝나고 뒷말이 'ㄴ, ㅁ'으로 시작되는 경우에도 앞말의 끝소리에 'ㄴ' 소리가 첨가됩니다. 이때에는 '뒷문[뒨문]'의 경우처럼 앞말에 사이시옷('ㅅ')을 넣어서 표기합니다.

- 그는 날렵한 ㉠콧날[콘날]이 매우 인상적이다.
- 나는 아끼던 ㉡색연필[생년필]을 잃어버려 속이 상했다.
- 그 사람은 회사의 ㉢막일[망닐]을 도맡아 하고 있다.
- 아이가 알약을 먹지 못해서 어머니께서 ㉣물약[물략]을 지어 갔다.
- 그녀는 ㉤잇몸[인몸]이 약해져서 정기적으로 치료를 받았다.

학생: _____

① ㉠은 앞말이 모음으로 끝나고 뒷말이 'ㄴ'으로 시작하는 합성어이므로 앞말의 끝소리에 'ㄴ' 소리가 첨가된 경우라고 생각합니다.

② ㉡에서 'ㄴ' 첨가 현상이 일어난 것은 앞말의 끝소리가 자음이고 뒷말이 '여'로 시작하는 합성어이기 때문입니다.

③ ㉢은 앞말이 자음이고 뒷말이 비음 'ㅇ'이기 때문에 'ㄴ' 첨가 현상이 일어나지 않고 비음화 현상이 일어나고 있습니다.

④ ㉣은 'ㄴ' 소리가 첨가되어 '[물냑]'으로 바뀐 후, 'ㄹ'의 영향으로 유음화가 일어난 경우라고 생각합니다.

⑤ ㉤은 사이시옷을 넣어서 'ㄴ' 소리가 첨가되는 것을 표시한 경우라고 생각합니다.

3 'ㄴ' 첨가 현상의 유형

유형	사례
어근+어근	솜이불[솜니불], 색연필[생년필]
접두사+어근	첫여름[천녀름], 헛일[헌닐]
어근+한자 접미사	식용유[시굥뉴], 장식용[장싱뇽]
단어+단어	한국 요리 [한궁뇨리]

하지만 위와 같은 환경이더라도 'ㄴ' 첨가가 일어나지 않는 경우도 있다. 즉 'ㄴ' 첨가는 항상 적용되는 현상이 아니다.

예
– 어근+어근: 독약[도갹], 그림일기[그리밀기]
– 접두사+어근: 몰인정[모린정], 불일치[부릴치]
– 어근+한자 접미사: 한국인[한구긴], 경축일[경추길]
– 단어+단어: 작품 이름[작푸미름], 아침 인사[아치민사]

2강-D 음운의 축약

● **음운의 축약** 두 음운이 합쳐져서 제3의 음운으로 바뀌는 현상

자음 축약(거센소리되기): 'ㄱ, ㄷ, ㅂ, ㅈ'이 'ㅎ'과 만나 각각 거센소리 [ㅋ, ㅌ, ㅍ, ㅊ]으로 발음되는 현상

맏형 ▷ [마텽] 'ㄷ'과 'ㅎ'이 만나 거센소리 'ㅌ'으로 축약됨.

축약은 두 음운이 만나 제3의 음운으로 바뀌는 현상인데, 자음(예사소리)과 자음(ㅎ)이 만났을 때 거센소리(ㅋ, ㅌ, ㅍ, ㅊ)로 축약되는 것을 °**자음 축약** 또는 °**거센소리되기**라고 한다. '맏형'에서 앞 음절의 끝소리 'ㄷ'과 뒤 음절의 첫소리 'ㅎ'이 만나 'ㅌ'으로 축약되어 [마텽]으로 발음되는 것이 그 예이다.

음운 환경 (예사소리+ㅎ)	변동 후 (거센소리)	자음 축약 (거센소리되기)
ㄱ, ㄷ, ㅂ, ㅈ + ㅎ	ㅋ, ㅌ, ㅍ, ㅊ	각하[가카], 밝히다[발키다], 좋던[조턴], 업히다[어피다], 옳지[올치], 낳고[나코], 잊히다[이치다], 놓지[노치], 앉히다[안치다]

tip 거센소리되기의 음운 환경

'ㅎ'이 'ㄱ, ㄷ, ㅂ, ㅈ' 앞에 올 때뿐만 아니라 뒤에 올 때도 두 음이 합쳐져 거센소리가 된다. '놓고[노코]', '좋던[조턴]' 등은 'ㅎ'이 앞에 온 경우의 축약이며, '먹히다[머키다]', '꽂히다[꼬치다]' 등은 'ㅎ'이 뒤에 온 경우의 축약이다.

또한 'ㅎ' 앞에 'ㅅ, ㅈ, ㅊ, ㅌ'이 음절 끝소리 규칙에 따라 'ㄷ'으로 발음되는 경우에도 'ㅌ'으로 축약된다. 한 단어가 아닐 때에도 적용된다.

예 옷 한 벌[옫한벌 → 오탄벌], 낮 한때[낟한때 → 나탄때], 숱하다[숟하다 → 수타다]

모음 축약: 어간의 모음과 어미의 모음이 하나의 모음으로 축약되는 현상

보- + -이니 ▷ [뵈니] 어간의 단모음 'ㅗ'와 어미의 단모음 'ㅣ'가 만나, 모음 'ㅚ'로 축약됨.

용언 활용에서 어간의 단모음과 어미의 단모음이 이어질 때 두 개의 단모음이 제3의 모음으로 축약되어 발음되기도 하는데, 이를 °**모음 축약**이라 한다. 용언의 어간 '보-'의 단모음 'ㅗ'가 뒤의 어미 '-이니'의 단모음 'ㅣ'와 만나 제3의 모음 'ㅚ'로 줄어든 것이 그 예이다. 이 외에도 'ㅏ'와 'ㅣ'가 'ㅐ'로, 'ㅓ'와 'ㅣ'가 'ㅔ'로, 'ㅜ'와 'ㅣ'가 'ㅟ'로 줄어드는 것도 모음 축약에 해당한다.

tip 단모음과 단모음이 만나 하나의 이중 모음이 되었다면, 교체일까, 축약일까?

　　단모음과 단모음이 만나 이중 모음이 되는 '이중 모음화' 현상은 어떻게 이해할 수 있을까? 이는 반모음 첨가와 같이 반모음을 하나의 음운으로 보아서 이중 모음을 반모음과 단모음이 결합한 2개의 음운으로 분석하느냐, 그렇지 않느냐에 따라 다르다. 다음 사례를 각각의 견해대로 분석해 보자.

> 보- + -아서 → [봐서]

① 음운의 변화에 주목한 경우 → 교체

　　어간 '보-'의 단모음 'ㅗ'와 어미의 단모음 'ㅏ'가 만나 이중 모음 'ㅘ'가 되었다. 이중 모음 'ㅘ'는 반모음 'ㅗ/ㅜ'와 단모음 'ㅏ'가 결합한 것이므로, 원래 어간의 모음 'ㅗ'가 반모음 'ㅗ/ㅜ'로 교체된 것이다. 따라서 음운의 교체에 해당한다.

② 음절의 변화에 주목한 경우 → 축약

　　어간 '보-'의 단모음 'ㅗ'와 어미의 단모음 'ㅏ'가 만나 하나의 이중 모음 'ㅘ'가 되었으므로, 두 개의 음절이 하나의 음절로 축약된 것이다.

　　최근 두 개의 단모음이 하나의 이중 모음이 되는 현상을 두고, 두 가지 견해 모두 다뤄지고 있다. 즉, 음절은 축약되었으나 이때 하나의 단모음은 반모음으로 교체된다는 것이다. 문제를 풀 때에는 지문이나 <보기>를 통해 어떤 부분에 주목했는지 파악하고 접근하자.

tip 음절 축약

　　*음절 축약*은 두 음절이 한 음절로 줄어드는 것이다. 예를 들어, '두어라'를 '둬라'로 줄였다면, 세 개의 음절이 두 개의 음절로 줄어든 것이므로 음절 축약에 해당한다.

정답과 해설 9쪽

[01~10] 다음을 참고하여 단어의 표준 발음을 쓰세요.

> **표준 발음법 제12항**
>
> 받침 'ㅎ(ㄶ, ㅀ)' 뒤에 'ㄱ, ㄷ, ㅈ'이 결합되는 경우에는, 뒤 음절 첫소리와 합쳐서 [ㅋ, ㅌ, ㅊ]으로 발음한다.
>
> [붙임] 받침 'ㄱ(ㄺ), ㄷ, ㅂ(ㄼ), ㅈ(ㄵ)'이 뒤 음절 첫소리 'ㅎ'과 결합되는 경우에도, 역시 두 음을 합쳐서 [ㅋ, ㅌ, ㅍ, ㅊ]으로 발음한다.

01　좋고 ⋯ [　　　　]　　02　놓다 ⋯ [　　　　]　　03　많지 ⋯ [　　　　]

04　앓다 ⋯ [　　　　]　　05　딱하다 ⋯ [　　　　]　　06　맏형 ⋯ [　　　　]

07　입히다 ⋯ [　　　　]　　08　밟히다 ⋯ [　　　　]　　09　밝히다 ⋯ [　　　　]

10　꽂히다 ⋯ [　　　　]

정답과 해설 9쪽

1 〈보기〉의 ⊙, ⓒ에 해당하는 예로 적절한 것은?

─── 보 기 ───

음운 변동 시 일반적으로 첨가 현상이 일어나면 ⊙음운의 수가 늘어나고, 탈락이나 축약 현상이 일어나면 ⓒ음운의 수가 줄어든다.

	⊙	ⓒ
①	넘지 → [넘찌]	여덟 → [여덜]
②	담요 → [담ː뇨]	미닫이 → [미ː다지]
③	좋다 → [조ː타]	닳는 → [달른]
④	놓은 → [노은]	밭이랑 → [반니랑]
⑤	집안일 → [지반닐]	앉다 → [안따]

2 밑줄 친 부분의 음운 변동 현상이 다른 하나는?

① 여러 사람과 만나는 자리를 가졌다.

② 동생이 자서 조용히 방 밖으로 나왔다.

③ 어느새 아이가 커서 학교에 가게 되었다.

④ 온 가족이 모여 김장 김치를 담가 먹었다.

⑤ 나는 부모님을 따라서 중국 음식점에 갔다.

2 음운의 축약은 두 개의 음운이 합쳐져 제3의 음운이 된 것이므로, 음운의 수가 1개 줄어든다는 점에서 음운의 탈락과 동일하다. 그러나 두 음운 중 어느 하나가 일방적으로 없어진 것이 아니라는 점에서 음운의 탈락과는 차이가 있다.

1. 음운

음운		말의 뜻을 구별해 주는 소리의 가장 작은 단위
분절 음운	자음	○ 말소리를 낼 때 공기의 흐름이 발음 기관의 방해를 받고 나오는 소리로, 언제나 모음과 함께 쓰임. ○ 조음 위치에 따라 입술소리, 잇몸소리, 센입천장소리, 여린입천장소리, 목청소리로 나뉨. ○ 조음 방법에 따라 파열음, 마찰음, 파찰음, 비음, 유음으로 나뉨. ○ 소리의 세기에 따라 예사소리, 된소리, 거센소리로 나뉨. ○ 비음과 유음만 울림소리이며, 나머지는 모두 목청이 울리지 않는 안울림소리에 해당됨.
	모음	○ 말소리를 낼 때 공기의 흐름이 발음 기관의 방해를 받지 않고 나오는 소리로, 홀로 음절을 이룰 수 있음. ○ 단모음은 혀의 앞뒤 위치에 따라 전설 모음과 후설 모음으로 나눌 수 있음. ○ 단모음은 혀의 높낮이에 따라 고모음, 중모음, 저모음으로 나눌 수 있음. ○ 단모음은 입술 모양에 따라 평순 모음과 원순 모음으로 나눌 수 있음. ○ 이중 모음은 반모음과 단모음의 결합으로 이루어지며, 단모음과 달리 발음할 때 입술 모양이나 혀의 위치가 달라짐.
비분절 음운	소리의 길이 등	○ 비분절 음운은 소리마디의 경계가 분명히 그어지지 않는 음운 ○ 소리의 길이에 따라 단어의 의미가 구별됨.

2. 음운의 변동

교체	○ 음절 끝소리 규칙은 음절의 끝에서 'ㄱ, ㄴ, ㄷ, ㄹ, ㅁ, ㅂ, ㅇ'의 7개 자음만 발음되는 현상 ○ 비음화는 'ㄱ, ㄷ, ㅂ'이 비음 'ㄴ, ㅁ' 앞에서 비음 'ㅇ, ㄴ, ㅁ'으로 바뀌는 현상 ○ 유음화는 'ㄴ'이 'ㄹ'의 앞뒤에서 유음 'ㄹ'로 바뀌는 현상 ○ 구개음화는 음절 끝소리 'ㄷ, ㅌ'이 모음 'ㅣ'나 반모음 'ㅣ[j]'로 시작하는 형식 형태소(조사, 어미, 접사) 앞에서 구개음 'ㅈ, ㅊ'으로 바뀌는 현상 ○ 된소리되기는 예사소리가 일정한 음운 환경에서 된소리로 바뀌는 현상
탈락	○ 자음군 단순화는 음절 끝에 겹받침이 오면 두 자음 중 하나가 탈락하여 하나만 발음되는 현상 ○ 자음 탈락('ㄹ' 탈락, 'ㅎ' 탈락)은 용언이 활용할 때 어간의 끝소리 'ㄹ'이나 'ㅎ'이 어미나 접사 앞에서 탈락하는 현상 ○ 모음 탈락은 모음으로 끝나는 어간이 모음으로 시작하는 어미와 만나면 하나의 모음이 탈락하는 현상
첨가	○ 'ㄴ' 첨가는 파생어나 합성어에서 자음으로 끝나는 형태소 뒤에 모음 'ㅣ'나 반모음 'ㅣ[j]'로 시작하는 형태소가 올 때, 그 사이에 'ㄴ'이 첨가되는 현상 ○ 반모음 첨가는 모음으로 끝나는 용언의 어간에 모음으로 시작하는 어미가 결합할 때 반모음 'ㅣ[j]'가 첨가되는 현상
축약	○ 자음 축약(거센소리되기)은 'ㄱ, ㄷ, ㅂ, ㅈ'이 'ㅎ'과 만나 각각 거센소리 [ㅋ, ㅌ, ㅍ, ㅊ]으로 발음되는 현상 ○ 모음 축약은 어간의 모음과 어미의 모음이 하나의 모음으로 축약되는 현상

정답과 해설 9~14쪽

01
<small>수능 변형</small>

〈보기〉의 ⊙에 들어갈 말로 적절하면 ○, 적절하지 않으면 X에 표시하시오.

─── 보 기 ───

선생님: 최소 대립쌍이란 하나의 소리로 인해 뜻이 구별되는 단어의 짝을 말해요. 가령 최소 대립쌍 '살'과 '쌀'은 'ㅅ'과 'ㅆ'으로 인해 뜻이 달라지는데, 이때의 'ㅅ', 'ㅆ'은 음운의 자격을 얻게 되죠. 이처럼 최소 대립쌍을 이용해 음운들을 추출하면 음운 체계를 수립할 수 있어요. 이제 고유어들을 모은 [A]에서 최소 대립쌍을 찾아 음운들을 추출하고, 그 음운들을 [B]에서 확인해 봅시다.

[A]

쉬리, 마루, 구실, 모래, 소리, 구슬, 머루

[B] 국어의 단모음 체계

혀의 높낮이 \ 입술모양 \ 혀의 앞뒤	전설 모음		후설 모음	
	평순 모음	원순 모음	평순 모음	원순 모음
고모음	ㅣ	ㅟ	ㅡ	ㅜ
중모음	ㅔ	ㅚ	ㅓ	ㅗ
저모음	ㅐ		ㅏ	

[학생의 탐구 내용]
추출된 음운들 중 _____⊙_____

(1) 2개의 전설 모음을 확인할 수 있군. (○ , X)

(2) 2개의 중모음을 확인할 수 있군. (○ , X)

(3) 3개의 평순 모음을 확인할 수 있군. (○ , X)

(4) 3개의 고모음을 확인할 수 있군. (○ , X)

(5) 4개의 후설 모음을 확인할 수 있군. (○ , X)

(6) 2개의 저모음을 확인할 수 있군. (○ , X)

(7) 2개의 원순 모음을 확인할 수 있군. (○ , X)

02
<small>수능 변형</small>

국어의 음운에 대한 설명으로 적절하면 ○, 적절하지 않으면 X에 표시하시오.

(1) 'ㅑ, ㅕ, ㅛ, ㅠ'는 발음하는 도중에 입술 모양이나 혀의 위치가 달라지는 모음이다. (○ , X)

(2) 폐에서 나오는 공기의 흐름을 일단 막았다가 그 막은 자리를 터뜨리면서 내는 소리를 '마찰음'이라 한다. (○ , X)

(3) 말의 뜻을 구별해 주는 소리의 가장 작은 단위를 '음성'이라 한다. (○ , X)

(4) 음운은 자음과 모음과 같은 '분절 음운'과 소리의 길이 등의 '비분절 음운'으로 나눌 수 있다. (○ , X)

(5) 반모음은 홀로 쓰이지 못하고 단모음과 결합하여 이중 모음을 이룬다. (○ , X)

(6) 자음은 발음할 때 소리의 장애가 일어나는데, 장애가 일어나는 위치를 '조음 위치'라 한다. (○ , X)

(7) 입안의 통로를 막고 코로 공기를 내보내면서 내는 소리가 '비음'이다. (○ , X)

(8) 자음 중 울림소리로는 'ㄴ, ㄹ, ㅁ, ㅇ'만 있다. (○ , X)

◎3

〈자료〉를 바탕으로 국어의 음절에 대해 설명한 내용으로 적절하면 ○, 적절하지 않으면 ×에 표시하시오.

─── 자료 ───

음운이 모여서 이루어지는 소리의 결합체를 음절이라고 한다. 현대 국어의 음절 유형은 다음 네 가지로 나눌 수 있다.

ㄱ. '중성'으로 이루어진 음절
　　예 아, 야, 와, 의
ㄴ. '초성+중성'으로 이루어진 음절
　　예 끼, 노, 며, 소
ㄷ. '중성+종성'으로 이루어진 음절
　　예 알, 억, 영, 완
ㄹ. '초성+중성+종성'으로 이루어진 음절
　　예 각, 녹, 딸, 형, 흙[흑]

(1) 초성에는 최대 2개의 자음이 올 수 있다.
　　　　　　　　　　　　　　　　(○ , ×)

(2) 중성에 올 수 있는 음운은 모음이다. (○ , ×)

(3) 종성에 올 수 있는 음운은 자음이다. (○ , ×)

(4) 초성 또는 종성이 없는 음절도 있다. (○ , ×)

(5) 모든 음절에는 중성이 있어야 한다. (○ , ×)

(6) 초성과 종성에 오는 'ㅇ'은 음가가 없다. (○ , ×)

(7) 하나의 음운으로 음절을 이룰 수 있다. (○ , ×)

(8) 종성에는 최대 2개의 자음이 올 수 있다.
　　　　　　　　　　　　　　　　(○ , ×)

◎4

〈보기〉에 제시된 단어들의 음운 변동에 대한 설명으로 적절하면 ○, 적절하지 않으면 ×에 표시하시오.

─── 보기 ───

음운의 변동은 크게 네 가지로 나눌 수 있다. 어떤 음운이 다른 음운으로 바뀌는 교체, 어떤 음운이 없어지는 탈락, 새로운 음운이 생기는 첨가, 두 음운이 하나의 음운으로 합쳐지는 축약이 그것이다.

- 밭이랑[반니랑]　　・늦여름[는녀름]
- 숱하다[수타다]　　・국물[궁물]
- 좋으면[조:으면]　　・협력[혐녁]
- 닭고[닥:꼬]　　　・이렇다[이러타]

(1) '밭이랑'이 발음될 때에는 첨가되는 'ㄴ'으로 인해 앞의 자음이 교체된다. (○ , ×)

(2) '늦여름'이 발음될 때에는 'ㅈ'이 탈락하고 'ㄴㄴ'이 첨가된다. (○ , ×)

(3) '숱하다'가 발음될 때에는 'ㅌ'이 'ㄷ'으로 교체된 후 이어지는 음운과 만나 축약된다. (○ , ×)

(4) '국물'이 발음될 때에는 'ㄱ'이 'ㅁ'의 영향을 받아 'ㅇ'으로 교체된다. (○ , ×)

(5) '좋으면'이 발음될 때에는 모음으로 시작되는 어미와 만나는 'ㅎ'이 탈락한다. (○ , ×)

(6) '협력'이 발음될 때에는 교체된 'ㄴ'의 영향으로 받침 'ㅂ'이 'ㅁ'으로 교체된다. (○ , ×)

(7) '닭고'가 발음될 때에는 'ㅁ'이 탈락하면서 'ㄹ' 뒤에 결합되는 'ㄱ'이 된소리로 교체된다.
　　　　　　　　　　　　　　　　(○ , ×)

(8) '이렇다'가 발음될 때에는 'ㅎ'과 이어지는 'ㄷ'이 만나 축약된다. (○ , ×)

05

〈보기〉를 참고하여 단어의 발음을 설명한 내용으로 적절하면 ○, 적절하지 않으면 ×에 표시하시오.

───── 보기 ─────

연음은 앞 음절의 종성에 있던 자음이 모음으로 시작하는 뒤 음절의 초성으로 옮겨 가 발음되는 현상이다. 뒤에 모음으로 시작하는 형식 형태소가 오면 곧바로 연음이 일어나지만, 'ㅏ, ㅓ, ㅗ, ㅜ, ㅟ'로 시작되는 실질 형태소가 올 때에는 '홑옷[호돋]'처럼 음절 끝소리 규칙이 먼저 적용된 후 연음이 일어난다.

(1) '밭은소리'는 용언의 활용형인 '밭은' 뒤에 명사 '소리'가 결합된 단어이므로 [바든소리]로 발음한다. (○ , ×)

(2) '낱'에 조사 '으로'가 붙으면 [나트로]라고 발음하지만, 어근 '알'이 붙으면 [나달]로 발음한다. (○ , ×)

(3) '앞어금니'는 어근 '앞'과 '어금니'가 결합된 단어이므로 [아버금니]로 발음한다. (○ , ×)

(4) '겉웃음'은 '웃-'이 어근이고, '-음'이 접사이므로 [거두슴]으로 발음한다. (○ , ×)

(5) '밭' 뒤에 조사 '을'이 붙으면 연음되어 [바틀]로 발음한다. (○ , ×)

(6) '부엌'에 조사 '에'가 붙으면 [부어케]라고 발음하지만, 어근 '안'이 붙으면 [부어간]으로 발음한다. (○ , ×)

(7) '꽃'에 조사 '을'이 붙으면 [꼬츨]로 발음하지만, 어근 '위'가 붙으면 [꼬뒤]으로 발음한다. (○ , ×)

(8) '늪'에 조사 '이'가 붙으면 [느피], 어근 '앞'이 붙으면 [느팝]으로 발음한다. (○ , ×)

06

〈보기〉의 (가), (나)를 중심으로 음운 변동을 이해한 내용으로 적절하면 ○, 적절하지 않으면 ×에 표시하시오.

───── 보기 ─────

국어의 음운 변동은 교체, 탈락, 첨가, 축약으로 구분된다. 이 중에는 음절의 종성과 관련된 음운 변동이 있다.

(가) 음절의 종성에 마찰음, 파찰음이 오거나 파열음 중 거센소리나 된소리가 올 경우, 모두 파열음의 예사소리로 교체된다. 이는 종성에서 발음될 수 있는 자음의 종류가 제한됨을 알려 준다.

(나) 또한 음절의 종성에 자음군이 올 경우, 한 자음이 탈락한다. 이는 종성에서 하나의 자음만이 발음될 수 있음을 알려 준다.

(1) '꽂힌[꼬친]'에는 (가)에 해당하는 음운 변동이 있다. (○ , ×)

(2) '몫이[목씨]'에는 (나)에 해당하는 음운 변동이 있다. (○ , ×)

(3) '비옷[비옫]'에는 (나)에 해당하는 음운 변동이 있다. (○ , ×)

(4) '않고[안코]'에는 (가), (나) 모두에 해당하는 음운 변동이 있다. (○ , ×)

(5) '읊고[읍꼬]'에는 (가), (나) 모두에 해당하는 음운 변동이 있다. (○ , ×)

(6) '닫히다[다치다]'에는 (가), (나)에 해당하는 음운 변동이 없다. (○ , ×)

(7) '뚫지[뚤치]'에는 (가), (나)에 해당하는 음운 변동이 없다. (○ , ×)

(8) '바깥[바깓]'에는 (가)에 해당하는 음운 변동이 있다. (○ , ×)

07

〈보기 1〉을 참고하여 〈보기 2〉의 ㉠~㉧에 대해 설명한 내용으로 적절하면 ○, 적절하지 않으면 ×에 표시하시오.

───── 보 기 1 ─────

교체 현상의 하나로, 받침이 'ㄷ', 'ㅌ'인 형태소가 모음 'ㅣ'나 반모음 'ㅣ[j]'로 시작하는 형식 형태소와 만나면 그것이 각각 구개음 [ㅈ], [ㅊ]이 되거나, 'ㄷ' 뒤에 형식 형태소 '-히-'가 올 때 'ㅎ'과 결합하여 이루어진 [ㅌ]이 [ㅊ]이 되는 현상

───── 보 기 2 ─────

• 나는 벽에 ㉠붙인 게시물을 떼었다.
• 교수는 문제의 원인을 ㉡낱낱이 밝혔다.
• 그녀는 평생 ㉢밭이랑을 일구며 살았다.
• 그의 말소리는 소음에 ㉣묻히고 말았다.
• 그는 겨울에도 방에서 홀로 ㉤홑이불을 덮고 잤다.
• ㉥밭이 넓어서 하루 내내 쉼 없이 일해야 했다.
• 고등학교 친구와 ㉦같이 사업을 했다.
• 그와 함께 ㉧느티나무 아래에 앉아 이야기를 나누었다.

(1) ㉠의 '붙-'은 접미사의 모음 'ㅣ'와 만나므로 구개음화 현상이 일어난다. (○ , ×)

(2) ㉡의 '-이'는 실질 형태소이므로 '낱'의 받침 'ㅌ'은 [ㅊ]으로 발음되지 않는다. (○ , ×)

(3) ㉢의 '이랑'은 모음 'ㅣ'로 시작하는 실질 형태소이므로 '밭'의 'ㅌ'은 [ㅊ]으로 발음되지 않는다. (○ , ×)

(4) ㉣의 '묻-'은 접미사 '-히-'와 만나므로 'ㄷ'이 'ㅎ'과 결합하여 이루어진 [ㅌ]은 [ㅊ]으로 발음된다. (○ , ×)

(5) ㉤의 '홑-'과 결합한 '이불'은 모음 'ㅣ'로 시작되는 실질 형태소이므로 '홑-'의 받침 'ㅌ'은 구개음화 현상이 일어난다. (○ , ×)

(6) ㉥의 '이'는 조사이므로 '밭'의 'ㅌ'은 [ㅊ]으로 발음된다. (○ , ×)

(7) ㉦의 '같-'은 접미사의 모음 'ㅣ'와 만났으므로 구개음화 현상이 일어난다. (○ , ×)

(8) ㉧의 '느티나무'에서 'ㅣ' 모음 앞의 'ㅌ'이 이미 결합하였기 때문에 구개음화가 일어나지 않는다. (○ , ×)

08

〈보기〉의 음운 변동을 분석한 것으로 적절하면 ○, 적절하지 않으면 ×에 표시하시오.

───── 보 기 ─────

㉠ 흙일 → [흥닐]
㉡ 닳는 → [달른]
㉢ 발야구 → [발랴구]

(1) ㉠~㉢은 각각 2회 이상의 음운 변동이 일어난다. (○ , ×)

(2) ㉠~㉢에 공통적으로 일어난 음운 변동은 첨가이다. (○ , ×)

(3) ㉠과 ㉡에서 공통적으로 음운 교체 현상이 일어난다. (○ , ×)

(4) ㉠과 ㉢에서 일어난 음운 변동의 횟수는 다르다. (○ , ×)

(5) ㉡과 ㉢에서 일어난 음운 변동의 횟수는 같다. (○ , ×)

(6) ㉡과 ㉢은 음운 변동의 결과 음운의 개수가 각각 1개 줄어든다. (○ , ×)

(7) 음운 변동의 결과 음운의 개수에 변화가 없는 것은 ㉠이다. (○ , ×)

(8) ㉢에서 첨가된 음운은 ㉠에서 첨가된 음운과 같다. (○ , ×)

〈보기〉를 바탕으로 음운 변동 사례에 대해 이해한 내용으로 적절하면 ○, 적절하지 않으면 ×에 표시하시오.

보 기

교체, 탈락, 첨가, 축약의 음운 변동이 일어나는 경우 음운 개수의 변화가 나타나기도 한다.

먼저 '집일[짐닐]'은 첨가 및 교체가 일어나 음운의 개수가 늘었다. 그런데 '닭만[당만]'은 탈락 및 교체가 일어나 음운의 개수가 줄었고, '뜻하다[뜨타다]'는 교체 및 축약이 일어나 음운의 개수가 줄었다. 한편 '맡는[만는]'은 교체가 두 번 일어나 음운의 개수가 변하지 않았다.

(1) '콩잎[콩닙]'은 첨가 및 교체가 일어나 음운의 개수가 1개 늘었군. (○ , ×)

(2) '긁는[긍는]'은 탈락 및 교체가 일어나 음운의 개수가 1개 줄었군. (○ , ×)

(3) '흙하고[흐카고]'는 탈락 및 축약이 일어나 음운의 개수가 2개 줄었군. (○ , ×)

(4) '저녁연기[저녕년기]'는 첨가 및 교체가 일어나 음운의 개수가 2개 늘었군. (○ , ×)

(5) '따뜻하다[따뜨타다]'는 교체 및 축약이 일어나 음운의 개수가 1개 줄었군. (○ , ×)

(6) '부엌문[부엉문]'과 '볶는[봉는]'은 교체가 한 번 일어나 음운의 개수가 변하지 않았군. (○ , ×)

(7) '넓네[널레]'와 '밝는[방는]'은 탈락 및 교체가 일어나 음운의 개수가 각각 2개 줄었군. (○ , ×)

(8) '엊지[언찌]'와 '묽고[물꼬]'는 교체 및 축약이 일어나 음운의 개수가 각각 1개 줄었군. (○ , ×)

〈보기〉의 ㉠~㉣에 대한 설명으로 적절하면 ○, 적절하지 않으면 ×에 표시하시오.

보 기

㉠ 맑 + 네 → [망네]
㉡ 낮 + 일 → [난닐]
㉢ 꽃 + 말 → [꼰말]
㉣ 긁 + 고 → [글꼬]

(1) ㉠: '값+도 → [갑또]'에서처럼 음절 끝에 둘 이상의 자음이 오지 못하기 때문에 일어난 음운 변동이 있다. (○ , ×)

(2) ㉠: '닭+다 → [닥따]'에서처럼 음절 끝에 둘 이상의 자음이 오지 못하기 때문에 일어난 음운 변동이 있다. (○ , ×)

(3) ㉠, ㉢: '입+니 → [임니]'에서처럼 인접하는 자음과 조음 방법이 같아진 음운 변동이 있다.
(○ , ×)

(4) ㉡: '물+약 → [물략]'에서처럼 자음이 교체된 음운 변동이 있다. (○ , ×)

(5) ㉡: '꽃+잎 → [꼰닙]'에서처럼 자음이 첨가된 음운 변동이 있다. (○ , ×)

(6) ㉡, ㉢: '팥+죽 → [팓쭉]'에서처럼 음절 끝에 올 수 있는 자음이 제한되어 있기 때문에 일어난 음운 변동이 있다. (○ , ×)

(7) ㉣: '앉+고 → [안꼬]'에서처럼 자음이 탈락하고 첨가되는 음운 변동이 있다. (○ , ×)

(8) ㉣: '잃+지 → [일치]'에서처럼 자음이 축약된 음운 변동이 있다. (○ , ×)

11

〈보기〉의 ㉠~㉇에서 일어나는 음운 변동에 대한 설명으로 적절하면 ○, 적절하지 않으면 ×에 표시하시오.

┌─ 보 기 ─────────────────┐
㉠ 옳지 → [올치], 좁히다 → [조피다]
㉡ 끊어 → [끄너], 쌓이다 → [싸이다]
㉢ 숯도 → [숟또], 옷고름 → [옫꼬름]
㉣ 닦는 → [당는], 부엌문 → [부엉문]
㉤ 읽지 → [익찌], 훑거나 → [훌꺼나]
㉥ 낳고 → [나:코], 좋지 → [조:치]
㉦ 담요 → [담:뇨], 집안일 → [지반닐]
└──────────────────────┘

(1) ㉠, ㉡: 'ㅎ'과 다른 음운이 결합하여 한 음운으로 축약되는 현상이 일어난다. (○ , ×)

(2) ㉠, ㉥: 두 음운이 합쳐져서 제3의 음운으로 축약되었다. (○ , ×)

(3) ㉡, ㉥: 음운 변동의 결과 자음의 수가 줄었다.
(○ , ×)

(4) ㉢, ㉣: '깊다 → [깁따]'에서처럼 음절 끝에서 발음되는 자음이 7개로 제한되는 현상이 일어난다. (○ , ×)

(5) ㉢, ㉤: 앞 음절의 종성에 따라 뒤 음절의 초성이 된소리가 되는 현상이 일어난다. (○ , ×)

(6) ㉣: '겉모양 → [건모양]'에서처럼 앞 음절의 종성이 뒤 음절의 초성과 조음 위치가 같아지는 현상이 일어난다. (○ , ×)

(7) ㉤: '앉고 → [안꼬]'에서처럼 받침의 일부가 탈락하는 현상이 일어난다. (○ , ×)

(8) ㉦: '듣는다 → [든는다]'에서처럼 음운 변동의 결과 음운의 개수에는 변함이 없다. (○ , ×)

12

〈보기〉의 ㉠~㉤에 대한 설명으로 적절하면 ○, 적절하지 않으면 ×에 표시하시오.

┌─ 보 기 ─────────────────┐
 음운의 변동은 교체, 탈락, 첨가, 축약으로 구분된다. 한 단어가 발음될 때 이 네 가지 변동 중 둘 이상이 나타나는 경우도 있고, 하나의 음운이 두 번 이상의 음운 변동을 겪기도 한다.

㉠ 낱낱이 → [난:나치]
㉡ 넋두리 → [넉뚜리]
㉢ 입학식 → [이팍씩]
㉣ 첫여름 → [천녀름]
㉤ 앞마당 → [암마당]
└──────────────────────┘

(1) ㉠과 ㉣에서는 공통적으로 음운이 첨가되는 현상이 나타난다. (○ , ×)

(2) ㉡과 ㉢에서 공통적으로 나타나는 음운 변동은 교체이다. (○ , ×)

(3) ㉡과 ㉣에서 공통적으로 나타나는 음운의 변동은 탈락이다. (○ , ×)

(4) ㉣과 ㉤에서 공통적으로 나타나는 음운의 변동은 교체이다. (○ , ×)

(5) ㉠에서 발음된 'ㅊ'과 ㉢에서 발음된 'ㅍ'은 공통적으로 음운이 축약된 것이다. (○ , ×)

(6) ㉠에서 'ㅌ'이 'ㄴ'으로, ㉣에서 'ㅅ'이 'ㄴ'으로 발음될 때 일어나는 음운 교체의 횟수는 같다.
(○ , ×)

(7) ㉡에서 'ㄳ'이 'ㄱ'으로, ㉢에서 'ㅅ'이 'ㅆ'으로 발음될 때 일어나는 음운 변동의 횟수는 같다.
(○ , ×)

(8) ㉤에서 'ㅍ'이 'ㅁ'으로 발음될 때 두 번의 음운 변동이 일어난다. (○ , ×)

집중 훈련 OX **61**

To be mature means to face, and not evade, every fresh crisis that comes.

성숙하다는 것은 다가오는 모든 생생한 위기를 피하지 않고
마주하는 것을 의미한다.

... 프리츠 쿤켈(Fritz Kunkel)

2장

단어

1^강-A 단어와 형태소

··· 단어　의미를 지니고 홀로 쓸 수 있는 말과 이러한 말에 붙어 쓰이지만 쉽게 분리되는 말

> ## 아이/가/ 돌다리/를/ 건너갔다.

　위 문장에 사용된 단어는 '아이, 가, 돌다리, 를, 건너갔다'로 모두 5개이다. 이처럼 단어는 기본적으로 의미를 가지며 홀로 쓸 수 있는 말을 가리킨다. 여기서 '가', '를'은 홀로 쓸 수 없는 조사인데 왜 단어로 인정할까? 그 이유는 조사가 비록 홀로 쓸 수는 없지만 홀로 쓸 수 있는 말에 붙어 쉽게 분리될 수 있는 특성을 갖고 있기 때문이다. 이러한 특성을 고려해서 학교 문법에서는 예외적으로 조사를 단어로 인정하고 있다. 따라서 *단어는 의미를 지니고 홀로 쓸 수 있는 말이나 그런 말에 붙어 쓰이는 말 중 분리가 쉬운 것을 가리킨다.

··· 형태소　의미를 가진 말의 최소 단위

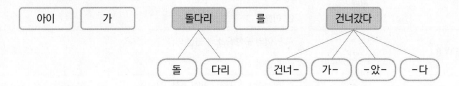

　일정한 의미를 지닌 문법 단위에는 형태소, 단어, 구, 절, 문장 등이 있는데, 이 중에서 가장 작은 단위가 *형태소이다. 따라서 단어의 경우 더 작은 단위인 형태소로 쪼갤 수 있다.
　'아이'는 더 작은 단위로 쪼갤 수 없기 때문에 단어 그대로가 하나의 형태소가 된다. 반면에 '돌다리'는 더 작은 의미 단위인 '돌'과 '다리'로 쪼갤 수 있다. 그런데 '다리'는 '다'와 '리'로 쪼개면 본래의 의미를 상실하기 때문에 더 이상은 쪼갤 수가 없다. 따라서 '돌'과 '다리'가 각각 하나의 형태소가 된다. '건너갔다'는 더 작은 의미 단위로 쪼개면 '건너-', '가-', '-았-' '-다'와 같은 4개의 형태소로 나눌 수 있다. 형태소가 '의미를 가졌다'는 말은 어휘의 사전적 의미 외에 문법적 의미도 가질 수 있다는 것이다. 여기에서 '-았-'은 대체로 과거에 일어난 일 또는 과거의 상태임을 뜻하는 문법적 의미를 지닌 시제 선어말 어미이다. 또 '-다' 역시 문장을 끝내는 문법적 의미를 지니고 있는 종결 어미이다.

[01~09] 다음과 같이 단어로 구분되는 지점마다 / 표시하세요.

> 나 / 는 / 수건 / 을 / 빨았다.

01 여름 사과

02 여름에 먹는 사과

03 여름 사과보다 맛있는 겨울 사과

04 여름 사과는 새콤하고, 겨울 사과는 달콤하다.

05 아이가 잔다.

06 저 아이가 잘 잔다.

07 엄마와 아이가 함께 잔다.

08 아이는 일찍 자고, 엄마는 늦게 잔다.

09 아이가 엄마보다 일찍 잠들었다.

[10~15] 다음과 같이 형태소로 나눌 수 있는 지점마다 / 표시하세요.

> 나 / 는 / 수건 / 을 / 빨 / 았 / 다.

10 여름에 먹는 사과

11 여름 사과보다 맛있는 겨울 사과

12 여름 사과는 새콤하고, 겨울 사과는 달콤하다.

13 저 아이가 잘 잔다.

14 아이는 일찍 자고, 엄마는 늦게 잔다.

15 아이가 엄마보다 일찍 잠들었다.

정답과 해설 14~15쪽

1 '형태소'와 '단어'에 대한 설명으로 적절하지 <u>않은</u> 것은?

① 자립성이 없는 조사는 형태소가 아니다.

② 단어는 하나 이상의 형태소로 구성되어 있다.

③ 형태소는 의미상 더 작은 단위로 쪼갤 수 없다.

④ 문법적 의미만 지닌 작은 단위의 말도 형태소에 해당된다.

⑤ 형태소와 단어 모두 의미를 지닌 단위라는 점에서 공통적이다.

2 둘 이상의 형태소로 나눌 수 <u>없는</u> 것은?

① 눈꽃　　　　　② 별자리　　　　　③ 산나물

④ 주름살　　　　⑤ 복숭아

3 다음 문장에 쓰인 '형태소'와 '단어'의 개수로 적절한 것은?

> 집 앞에 있는 나무에 새잎이 돋았다.

	형태소	단어
①	11	7
②	12	8
③	12	9
④	13	8
⑤	13	9

1 **`문법 단위**

> 나는 책가방을 높이 들었다.

위 문장을 점차 작은 문법 단위로 쪼개면 다음과 같다.

↓

문장	하나의 생각이 완결된 말이나 글의 최소 단위 → 나는 책가방을 높이 들었다.(1개)
구	둘 이상의 어절이 모여 수식과 피수식어의 의미 관계를 형성하여, 주어와 서술어의 관계 없이 문장의 일부분을 이루는 경우 → 높이 들었다.(1개)
어절	문장의 띄어쓰기 단위로 문장 성분의 최소 단위 → 나는, 책가방을, 높이, 들었다.(4개)
단어	뜻을 지니고 홀로 쓸 수 있는 말 (예외적으로 '조사'도 단어로 인정) → 나, 는, 책가방, 을, 높이, 들었다.(6개)
형태소	뜻을 지니고 있고, 더 작게 쪼갤 수 없는 말의 단위 → 나, 는, 책, 가방, 을, 높, 이, 들, 었, 다.(10개)
음운	뜻을 구별하여 주는 말소리의 가장 작은 단위 → ㄴ, ㅏ, ㄴ, ㅡ, ㄴ, ㅊ, ㅐ, ㄱ, ㄱ, ㅏ, ㅂ, ㅏ, ㅇ, ㅡ, ㄹ, ㄴ, ㅗ, ㅍ, ㅣ, ㄷ, ㅡ, ㄹ, ㅓ, ㅆ, ㄷ, ㅏ (26개)

1강-B 형태소의 분류

💬 형태소의 분류

형태소는 홀로 쓸 수 있느냐 없느냐(자립성)에 따라 '자립 형태소'와 '의존 형태소'로 나눌 수 있고, 실질적인 의미를 지니고 있느냐 있지 않느냐에 따라 '실질 형태소'와 '형식 형태소'로 나눌 수 있다.

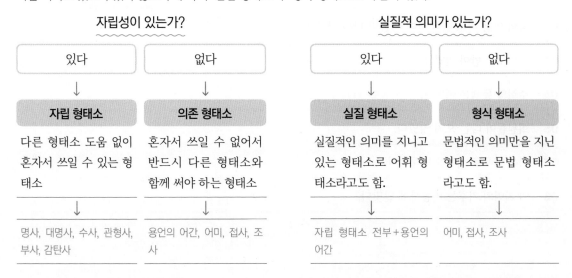

	자립성이 있는가?		실질적 의미가 있는가?	
	있다	없다	있다	없다
	↓	↓	↓	↓
	자립 형태소	**의존 형태소**	**실질 형태소**	**형식 형태소**
	다른 형태소 도움 없이 혼자서 쓰일 수 있는 형태소	혼자서 쓰일 수 없어서 반드시 다른 형태소와 함께 써야 하는 형태소	실질적인 의미를 지니고 있는 형태소로 어휘 형태소라고도 함.	문법적인 의미만을 지닌 형태소로 문법 형태소라고도 함.
	↓	↓	↓	↓
	명사, 대명사, 수사, 관형사, 부사, 감탄사	용언의 어간, 어미, 접사, 조사	자립 형태소 전부+용언의 어간	어미, 접사, 조사

문장을 형태소로 분석할 때에는 먼저 문장을 단어로 나눈 다음, 형태소로 다시 나누는 것이 좋다. 다음의 문장을 형태소로 나눠 보자.

꽃잎이 진 숲길을 걷다.

↓

단어	꽃잎		이	진		숲길		을	걷다	

↓

형태소	꽃	잎	이	지-	-ㄴ	숲	길	을	걷-	-다
형태소 분류	자립	자립	의존	의존	의존	자립	자립	의존	의존	의존
	실질	실질	형식	실질	형식	실질	실질	형식	실질	형식

'꽃잎이 진 숲길을 걷다.'의 형태소를 분석하면 우선 자립성 유무를 기준으로 할 때 '꽃, 잎, 숲, 길'은 홀로 쓸 수 있으므로 °**자립 형태소**에 해당한다. 그리고 '이, 지-, -ㄴ, 을, 걷-, -다'는 홀로 쓸 수 없으므로 °**의존 형태소**에 해당한다.

한편 실질적 의미 유무를 기준으로 하면, 구체적인 대상이나 동작, 상태와 같은 실질적인 의미를 가진 형태소인 '꽃, 잎, 숲, 길'과 '지-', '걷-'은 °**실질 형태소**이다. 나머지 '이, -ㄴ, 을, -다'는 실질적인 의미는 없고 문법적인 의미만을 지니고 있기 때문에 °**형식 형태소**에 해당한다.

[01~08] 다음 문장에서 자립 형태소에는 ○, 의존 형태소에는 △ 표시하세요.

01 하늘에 비구름이 끼었다.

02 꽃 사이로 발자국을 찾아

03 나의 마음 따로 없어 그대 마음이 나의 마음

04 밤나무의 밤이 익었다.

05 주희의 동생은 예쁘다.

06 회원들이 다는 오지 않았다.

07 형은 나무로 식탁을 만들었다.

08 이 지역의 기후는 벼농사에 알맞다.

[09~16] 다음 문장에서 실질 형태소에는 ○, 형식 형태소에는 △ 표시하세요.

09 하늘에 비구름이 끼었다.

10 꽃 사이로 발자국을 찾아

11 나의 마음 따로 없어 그대 마음이 나의 마음

12 밤나무의 밤이 익었다.

13 주희의 동생은 예쁘다.

14 회원들이 다는 오지 않았다.

15 형은 나무로 식탁을 만들었다.

16 이 지역의 기후는 벼농사에 알맞다.

1 다음 문장에 대한 설명으로 적절하지 <u>않은</u> 것은?

> 우리는 아침을 먹고 산에 올랐다.

① '우리'와 '산'은 자립 형태소이면서 실질 형태소이다.
② '는'과 '을'은 의존 형태소이지만 단어에 해당된다.
③ '먹고'는 두 개의 의존 형태소로 이루어졌다.
④ '아침'은 한 단어이자 하나의 실질 형태소에 해당된다.
⑤ '올랐다'에는 자립 형태소가 포함되어 있다.

2 다음 문장에서 실질 형태소를 <u>모두</u> 골라 묶은 것은?

> 산에는 밤꽃이 가득 피었다.

① 산, 밤, 꽃, 가득
② 에, 는, 이, -었-, -다
③ 산, 밤, 꽃, 가득, 피-
④ 에, 는, 이, 피-, -었-, -다
⑤ 산, 에, 는, 밤꽃, 이, 가득, 피었다

3 다음 문장의 형태소에 대한 탐구로 적절하지 <u>않은</u> 것은?

> 산에는 도토리가 많다.

① 총 7개의 형태소로 분석이 가능한 문장이군.
② '산'과 '도토리'는 명사로서, 홀로 쓰일 수 있으므로 자립 형태소이군.
③ '에', '는', '가'는 조사로서, 체언에 붙어 의존적으로 사용되기는 하지만 단어로 인정되니까 자립 형태소라 할 수 있군.
④ '많다'의 어간 '많-'은 실질적인 의미를 지니고 있는 실질 형태소이군.
⑤ '많다'의 어미 '-다'는 반드시 다른 형태소와 함께 써야 하는 의존 형태소이군.

3 실질적 의미 유무에 따른 형태소 분류 – 실질 형태소와 형식 형태소
명사, 대명사, 수사, 용언의 어간 등과 같이 실질적 의미를 지닌 형태소를 실질 형태소라 하고, 조사, 어미, 접사처럼 실질적 의미는 없고 문법적 의미만을 지닌 형태소를 형식 형태소 혹은 문법 형태소라 한다.

이형태

🌑 이형태의 조건

> **사람이 움직인다.**
> 앞말이 자음으로 끝날 때
>
> **새가 난다.**
> 앞말이 모음으로 끝날 때

주격 조사 '이', '가'와 같이 한 형태소가 주위 환경에 따라 다르게 나타나기도 하는데, 이때 달라진 한 형태소의 여러 모양을 *이형태라 한다.

이형태가 성립하기 위해서는 다음의 조건을 갖추어야 한다.

1. 한 형태소가 다른 모습으로 나타나더라도 문법적 의미를 포함한 의미가 서로 동일해야 한다.
2. 이형태 관계인 형태소들은 *상보적 분포를 보여야 한다. 이때 '상보적 분포'란 어느 한쪽의 형태가 나타나는 환경에서 다른 한쪽의 형태가 결코 나타나지 않아야 한다는 말이다. 따라서 주격 조사 '이'가 나오는 환경(앞말이 자음으로 끝날 때)에서는 주격 조사 '가'가 결코 나올 수 없으므로, '이'와 '가'는 이형태인 것이다.

> **내 동생은 간식으로 빵은 먹지 않는데 우유는 먹는다.**
> 앞말이 자음으로 끝날 때 앞말이 모음으로 끝날 때

'은'과 '는'은 어떤 대상이 다른 것과 대조됨을 나타내는 보조사로서, 문법적으로 동일한 의미를 지니고 있다. 그런데 보조사 '은'은 자음 뒤에만 나타나고 보조사 '는'은 모음 뒤에서만 나타나므로, 이 두 형태소가 나타나는 음운 환경은 서로 겹치지 않는다. 즉 '은'과 '는'은 의미가 서로 동일하고, 음운 환경이 상보적 분포를 보이므로 이형태의 관계이다.

> **선생님은 민수한테 책을, 수지에게 연필을 주었다.**

'한테'나 '에게'는 둘 다 어떤 행동이 미치는 대상을 나타내는 부사격 조사로 동일한 의미를 지니고 있다. 그런데 '한테'도 모음 뒤에 쓰이고, '에게'도 모음 뒤에 쓰이므로 두 조사가 나타나는 음운 환경은 겹친다. 따라서 '한테'와 '에게'는 음운 환경에 있어 상보적 분포를 보이지 않으므로 이형태의 관계가 아니다.

💬 이형태의 유형

음운론적 이형태

준수야, 학교 가자.
↳ 앞말이 모음으로 끝날 때

하영아, 학교 가자.
↳ 앞말이 자음으로 끝날 때

　이형태가 음운 환경에 따라 다른 모습으로 나타나는 경우, 이를 ***음운론적 이형태**라 한다. '준수야'나 '하영아'의 '야'와 '아'는 손아랫사람을 부를 때 쓰는 호격 조사로 문장에서 쓰이는 의미가 동일하다. 그런데 '야'는 모음 뒤에서, '아'는 자음 뒤에서 사용되어 상보적 분포를 보인다. '야'와 '아'처럼 선행하는 말의 음운 환경에 따라 형태를 달리하는 이형태를 '음운론적 이형태'라 한다.

tip 음운론적 이형태의 범위

　활용하는 용언의 어간도 음운론적 이형태가 될 수 있다. '묻다[問]'의 경우, 묻고(묻- + -고), 물으니(물- + -으니), 묻지(묻- + -지), 물어(물- + -어) 등으로 활용된다. 즉 '묻-'과 '물-'도 음운 환경이 상보적 분포(뒤에 오는 어미가 모음으로 시작하느냐, 자음으로 시작하느냐에 따라)를 보이고, 동일한 의미를 지니고 있으므로 음운론적 이형태에 해당한다.
　'웃다'의 경우도 기본 형태는 '웃-'이지만 발음할 때에는 음운 환경에 따라 '웃고[욷꼬], 웃어[우서], 웃는[운는]'과 같이 [욷-/웃-/운-]으로 실현되기 때문에 이들은 음운론적 이형태에 속한다.

형태론적 이형태

어제 나는 책을 보았다.
↳ 양성 모음 뒤에서

어제 나는 공부를 하였다.
↳ '하-' 뒤에서

어제 나는 고기를 먹었다.
↳ 음성 모음 뒤에서

　음운 환경의 차이로 설명할 수 없는, 예외적인 환경에서 나타나는 이형태를 ***형태론적 이형태**라 한다. '보았다'와 '먹었다'에서 과거를 나타내는 선어말 어미 '-았-'과 '-었-'은 의미가 동일한데, '-았-'은 양성 모음 뒤에서, '-었-'은 음성 모음 뒤에서 나타나므로 상보적 분포를 보인다. 따라서 '-았-'과 '-었-'은 음운론적 이형태의 관계이다.

　그런데 '하였다'의 '-였-'은 과거를 나타내는 선어말 어미이긴 하나, 앞말의 형태소가 '하-'일 때에만 나타난다. 즉 '하-'라는 특정한 형태소와 결합할 때 나타나는 것이지 일정한 음운 환경의 차이로는 설명할 수 없으므로, '-였-'은 '-았/었-'과는 형태론적 이형태의 관계에 있다.

[01~04] 〈보기〉에서 색자로 표시된 이형태가 나타나는 음운 환경을 골라 기호를 쓰세요.

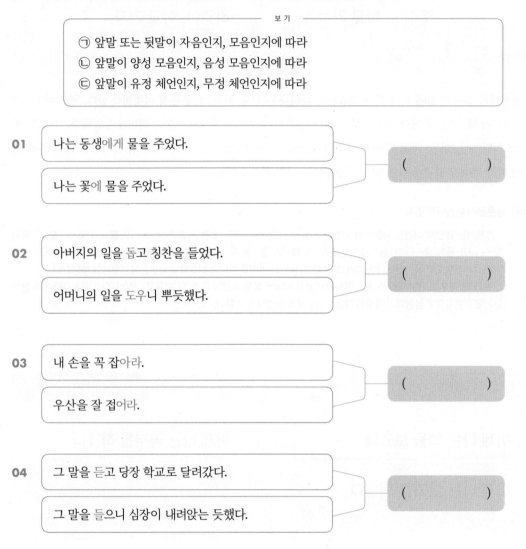

보 기

㉠ 앞말 또는 뒷말이 자음인지, 모음인지에 따라
㉡ 앞말이 양성 모음인지, 음성 모음인지에 따라
㉢ 앞말이 유정 체언인지, 무정 체언인지에 따라

01 나는 동생에게 물을 주었다.

나는 꽃에 물을 주었다.

()

02 아버지의 일을 돕고 칭찬을 들었다.

어머니의 일을 도우니 뿌듯했다.

()

03 내 손을 꼭 잡아라.

우산을 잘 접어라.

()

04 그 말을 듣고 당장 학교로 달려갔다.

그 말을 들으니 심장이 내려앉는 듯했다.

()

[05~06] 음운론적 이형태에는 ○, 형태론적 이형태에는 △ 표시하세요.

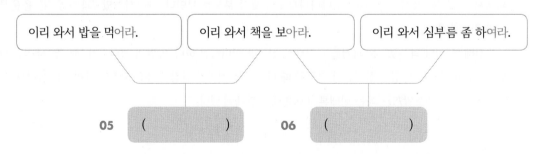

이리 와서 밥을 먹어라. 이리 와서 책을 보아라. 이리 와서 심부름 좀 하여라.

05 () **06** ()

정답과 해설 16쪽

1 〈보기〉의 밑줄 친 부분의 예로 적절하지 <u>않은</u> 것은?

보 기

　하나의 형태소가 그 앞뒤에 어떤 말이 있느냐에 따라 둘 이상의 모습으로 나타나기도 하는데, 그 모습들을 이형태(異形態)라고 한다. 예컨대 주격 조사는 앞말이 자음으로 끝날 때 '이'로 나타나고 모음으로 끝날 때 '가'로 나타난다. '이'와 '가'는 <u>이형태의 관계</u>인 것이다.

① 밥을 빨리 먹<u>어</u>라. / 춥다! 문 닫<u>아</u>라.

② 어제 기차를 보<u>았</u>다. / 나는 사과를 먹<u>었</u>다.

③ 그곳에 <u>안</u> 가겠다. / 나는 그 일을 하지 <u>않</u>았다.

④ 배<u>와</u> 사과는 과일이다. / 산<u>과</u> 바다를 보러 가자.

⑤ 어제 지수<u>와</u> 영화<u>를</u> 보았다. / 그의 귀국 소식<u>을</u> 들었다.

2 〈보기〉에서 선생님의 물음에 대한 답으로 가장 적절한 것은?

보 기

선생님: 지난 시간에 형태소와 단어에 대해 공부한 것을 바탕으로 다음 ㉠, ㉡, ㉢의 공통점과 차이점이 무엇인지 말해 볼까요?

[자료]

• 이 문제는 나한테 묻지 말고 그에게 물<u>어</u>라.
　　　　　　　　　　㉠

• 귀<u>로</u>는 음악을 들었고 눈<u>으로</u>는 풍경을 보았다.
　　　　　　　　　　㉡

• 나는 산<u>으로</u> 가자고 했지만 동생은 바다<u>로</u> 갔다.
　　　　　　㉢

① 공통점은 단어의 자격을 가진다는 것이고, 차이점은 ㉠만 실질적 의미를 나타낸다는 것입니다.

② 공통점은 문법적 의미를 나타낸다는 것이고, 차이점은 ㉢만 단어의 자격을 가진다는 것입니다.

③ 공통점은 단어의 자격을 갖지 못한다는 것이고, 차이점은 ㉠은 음운 환경의 차이로 설명할 수 없는 이형태라는 것입니다.

④ 공통점은 음운 환경에 따라 그 형태가 바뀐다는 것이고, 차이점은 ㉡, ㉢은 문법적 의미를 지니고 있다는 것입니다.

⑤ 공통점은 반드시 다른 말과 결합하여 쓰인다는 것이고, 차이점은 ㉡, ㉢은 음운 환경에 따라 그 형태가 바뀐다는 것입니다.

1 중세 국어의 이형태
중세 국어에서는 모음 조화를 철저히 지키려고 했기 때문에 음운 환경에 따른 이형태가 많이 나타났다.
가령 현대 국어에서 처소를 나타내는 처소 부사격 조사 '에'는 '옷에 먼지가 있다./학교에 간다./화분에 물을 준다.'처럼 앞말에 받침이 있든 없든 모두 '에'로 나타나며 이형태를 지니고 있지 않다. 그런데 중세 국어에서는 이 처소 부사격 조사 '에'가 음운 환경에 따라 '애/에/예'로 쓰여, 음운론적 이형태가 나타났다. 즉 앞말의 모음이 양성 모음일 때는 '애', 음성 모음일 때는 '에', 중성 모음 'ㅣ' 또는 반모음 'ㅣ'일 때는 '예'가 사용되었다.
예 상두산애 가샤
　(양성 모음 'ㅏ'+'애')
　구천에 가려 하시니
　(음성 모음 'ㅓ'+'에')
　서리예 가샤
　(중성 모음 'ㅣ'+'예')

단어의 구성 요소와 형성 방법

어근과 접사

단어는 하나 이상의 형태소가 결합된 언어 단위로, 단어의 실질적인 의미를 나타내는 중심 부분인 *어근과 그 앞뒤에 붙어 그 뜻을 한정해 주거나 기능을 바꾸는 *접사로 구성된다.

한 개의 형태소로 이루어진 단어 '하늘'은 그 자체가 하나의 어근이다. 두 개의 형태소로 이루어진 단어 '밤나무'에서 '밤'과 '나무'는 모두 실질적인 의미를 지니고 있으므로, 이 둘은 각각 어근에 해당한다.

두 개의 형태소로 이루어진 단어 '덧신'에서 '신'은 실질적 의미를 지니고 있고, 의미상 중심이 되는 부분이므로 어근에 해당한다. '덧-'은 어근인 '신'에 붙어서 '겹쳐 신거나 입는'이라는 특정한 뜻을 더하므로 접사에 해당한다.

어근과 접사의 구분

'밤, 하늘, 도토리'나 '가다, 살다, 달리다'처럼 하나의 어근으로 이루어진 단어를 *단일어라 한다. 그리고 '밤나무'나 '덧신'처럼 둘 이상의 형태소로 이루어진 단어를 *복합어라 한다. 복합어에서 어근과 접사를 구분할 때에는 단어를 둘로 나눈 후, 그 둘의 성격이 각각 어근인지 접사인지를 따지는 것이 일반적이다.

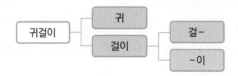

'귀걸이'는 '귀'와 '걸이'로 나눌 수 있다. '귀'와 '걸이'는 둘 다 실질적인 의미를 가지므로, '귀걸이'는 두 개의 어근으로 이루어진 단어이다. 이때 '걸이'는 다시 어근 '걸-'과 접사 '-이'로 나눌 수 있다.

⚫⚫⚫ 단어의 형성 방법

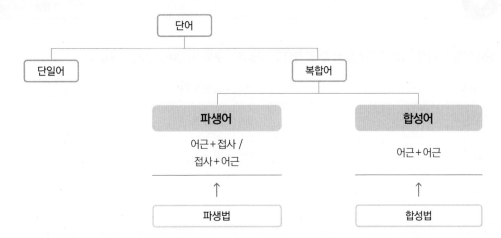

하나의 형태소로만 이루어진 단일어와 달리, 둘 이상의 형태소로 이루어진 복합어는 둘로 나눈 후 그 두 개의 구성 요소가 어근과 접사의 결합이면 *파생어, 어근과 어근의 결합이면 *합성어로 분류한다.

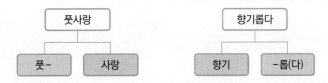

'풋사랑'은 어근 '사랑' 앞에 '미숙한'의 뜻을 더해 주는 접사 '풋-'이 붙어 이루어진 단어이므로 파생어이다. '향기롭다' 역시 어근 '향기'에 '그러함'의 뜻을 더하고 형용사를 만드는 접사 '-롭-'이 붙어 이루어진 단어이므로 파생어이다. 이때 '-다'는 단어를 파생하는 접사가 아니므로 고려하지 않는다.

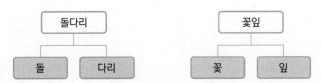

'돌다리'는 어근 '돌'과 어근 '다리'로 이루어진 단어이므로 합성어이다. '꽃잎' 역시 의미상 중심이 되는 부분인 어근 '꽃'과 어근 '잎'으로 이루어진 단어이므로 합성어이다.

> **tip** 단어를 둘로 나눈다 = '직접 구성 요소'로 나눈다
>
> 복합어가 파생어인지, 합성어인지 구분할 때에는 단어를 두 부분으로 나누어서 그 둘의 관계만 따지면 된다. 이때 나누어지는 두 부분은, 단어를 직접 구성하고 있는 요소이다. 이를 *직접 구성 요소라고 한다. 직접 구성 요소는 각각 사전에 등재되어 있는 말이어야 하며, 본래의 단어의 의미를 포함하고 있어야 한다. 예를 들어, 민물에서 사는 물고기를 의미하는 '민물고기'의 직접 구성 요소는 '민물'과 '고기'이다. 따라서 '민물고기'는 어근과 어근이 결합한 합성어이다. 그리고 '민물'의 직접 구성 요소는 '민-'과 '물'이다. 따라서 '민물'은 접사와 어근이 결합한 파생어이다.
> 문장 역시 직접 구성 요소로 나눌 수 있다. 예를 들어 '내가 밥을 먹었다.'의 경우 직접 구성 요소는 '내가'와 '밥을 먹었다' 이다. 그리고 '밥을 먹었다'의 직접 구성 요소는 '밥을'과 '먹었다'이다.

[01~06] 다음 단어를 의미를 기준으로 두 조각으로 나눌 때, 구분 지점에 / 표시하세요.

01	놀이터	02	흩날리다
03	불꽃놀이	04	시부모
05	단팥죽	06	밥그릇

[07~10] 다음 단어를 두 조각으로 나눌 수 있을 때까지 나누세요.

07 코웃음

08 비웃음

09 소꿉놀이

10 소꿉질

[11~18] 다음 파생어를 두 조각으로 나눌 때, 접사에 해당하는 부분에 △ 표시하세요.

11	헛웃음	12	짓이기다
13	샛노랗다	14	걱정스럽다
15	나무꾼	16	군침
17	웃기다	18	치솟다

정답과 해설 16~17쪽

1 단어의 어근과 접사를 분석한 것으로 적절하지 <u>않은</u> 것은?

	단어	어근	접사
①	밤낮	밤, 낮	
②	치뜨다	뜨-	치-
③	미끄럼틀	미끄럼, 틀	
④	사랑하다	사랑하-	-다
⑤	장난꾸러기	장난	-꾸러기

2 단어의 구성이 <u>다른</u> 하나는?

① 날고기 ② 잡히다 ③ 드넓다
④ 망치질 ⑤ 맨손체조

2 단어 구성에서 어근과 접사의 분석
어근은 단어의 실질적인 의미를 나타내는 부분으로 실질 형태소이고, 접사는 단독으로 쓰이지 않고 어근의 앞이나 뒤에 붙어서 뜻을 더하거나 제한하는 부분으로 형식 형태소이다.
예를 들어 단어 '맨손'에서 '손'은 실질적인 의미를 나타내는 부분이므로 어근이고, '맨-'은 어근 '손'에 붙어 그 뜻을 제한하는 부분이므로 접사이다.

3 단어의 짝이 '파생어-합성어'의 관계가 <u>아닌</u> 것은?

① 군침 – 군밤 ② 먹이 – 젊은이
③ 첫사랑 – 첫차 ④ 강더위 – 강둑
⑤ 새빨갛다 – 새신랑

4 〈보기〉의 '불놀이'와 동일한 구조로 이루어진 합성어는?

4 직접 구성 요소의 파악
여러 단계를 거쳐 이루어진 복잡한 구성의 단어가 합성어인지 파생어인지 구분하기 위해서는 우선 단어를 두 부분으로 나누어야 한다. 이때 나누어진 최초의 직접 구성 요소가 어근과 접사이면 파생어, 어근과 어근이면 합성어이다.

─── 보 기 ───

단어의 구조는 다음과 같이 여러 단계를 거쳐 분석하기도 한다. 이때 각 단계의 단어 구성에 참여하는 요소를 그 구성의 직접 구성 요소라 한다.

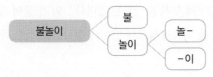

'불놀이'의 직접 구성 요소는 '불'과 '놀이'이다. 그리고 '놀이'의 직접 구성 요소는 '놀-'과 '-이'이다. 따라서 '놀이'는 파생어이지만, '불놀이'는 단일어와 파생어가 결합하여 이루어진 합성어이다.

① 첫사랑 ② 잠투정 ③ 도둑질
④ 눈높이 ⑤ 비웃음

2^강-B 파생어

●── **파생어** 어근과 접사의 결합으로 이루어진 단어

　[]**파생어**는 어근과 접사로 이루어진 단어로, 접사는 어근의 앞에 위치하는 '접두사'와 뒤에 위치하는 '접미사'로 구분한다.

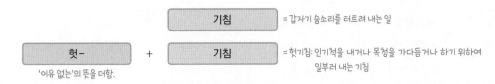

　[]**접두사**는 어근의 앞에 붙어 의미를 제한함으로써 어근이 되는 단어의 원래 의미와 파생어가 된 후의 의미를 다르게 만든다. '기침'이라는 어근에 접두사 '헛-'이 붙은 파생어 '헛기침'은 '인기척을 내거나 목청을 가다듬어 일부러 내는 기침'이라는 의미인데, 이때 '헛-'이 어근 '기침'과의 의미 차이를 만드는 것이다.

　[]**접미사**도 어근의 뒤에 붙어 의미를 제한하는 역할을 한다. 이에 더해 접미사는 단어에 문법적인 변화를 일으켜 어근의 품사를 바꾸거나, 문장의 구조를 바꾸기도 한다.

　'바느질'은 어근 '바늘'에 '그 도구를 가지고 하는 일'이라는 의미를 더해 주는 접미사 '-질'이 붙은 파생어로, '바늘로 옷 따위를 짓거나 꿰매는 일'을 의미한다. 이때 접미사 '-질'은 접두사와 마찬가지로 어근의 뜻을 한정하는 역할을 한다. 그리고 '많이'는 형용사 어근 '많-'에 부사를 만드는 접미사 '-이'가 붙어 부사가 된 말이다. 이때 접미사 '-이'는 어근의 의미 자체에는 크게 영향을 미치지 않으나 단어의 품사를 부사로 바꾸는 역할을 한다.

[01~06] 결합하는 어근의 종류와 접두사의 의미를 참고하여 □에 공통적으로 들어갈 접두사를 쓰세요.

	접두사	결합하는 어근의 종류	접두사의 의미	예
01	()	명사	'남편'의 뜻을 더함.	□부모, □어머니, □누이, □댁, □동생
02	()		'다른 것이 없는'의 뜻을 더함.	□주먹, □손, □땅, □발, □눈
03	() / ()	용언	'매우 짙고 선명하게'의 뜻을 더함.	□빨갛다, □뻘겋다, □파랗다, □퍼렇다
04	()		(일부 동사 앞에서) '다시, 도로', '도리어, 반대로', '반복하다'의 뜻을 더함.	□묻다, □돌아가다, □먹히다, □받다, □새기다, □씹다
05	()	명사, 용언	– (일부 명사에 붙어) '쓸데없는', '보람이나 실속이 없는'의 뜻을 더함. – (일부 동사에 붙어) '잘못'의 뜻을 더함.	□소리, □수고, □일, □것, □걸음, □디디다, □돌다, □살다
06	()		– (일부 명사에 붙어) '거듭된' 또는 '겹쳐 신거나 입는'의 뜻을 더함. – (일부 동사에 붙어) '거듭하여, 겹쳐서'의 뜻을 더함.	□니, □문, □저고리, □버선, □나다, □대다, □붙이다

[07~12] 접미사의 기능과 의미를 참고하여 □에 공통적으로 들어갈 접미사를 쓰세요.

	접미사	접미사의 기능	접미사의 의미	예
07	()	명사 파생 접미사	'도구', 혹은 '사람'의 뜻을 더함.	깔□, 날□, 덮□, 지우□, 오줌싸□, 코흘리□
08	()	동사 파생 접미사	동작성이 있는 말에 붙어 동작성을 실현함.	일□다, 구□다, 사랑□다, 절□다, 생각□다, 빨래□다
09	()		'그 소리나 동작이 되풀이되거나 지속되다.'의 뜻을 더함.	까불□다, 빈정□다, 반짝□다, 출렁□다
10	()	형용사 파생 접미사	'그것의 속성이 충분히 있다.', '그것을 충분히 지니다.'의 뜻을 더함.	이□다, 새□다, 향기□다, 평화□다, 신비□다, 슬기□다
11	()		'그러한 상태의 속성이 많다.'의 뜻을 더함.	굵□다, 기□다, 커□다, 가느□다, 좁□다
12	()	부사 파생 접미사	부사를 만드는 접미사	곰곰□, 생긋□, 많□, 같□, 낱낱□, 겹겹□, 다달□

1 밑줄 친 파생어의 의미로 적절하지 <u>않은</u> 것은?

① 마음을 <u>짓누르는</u> 불안이 있다. (→ 심하게 누르는)

② 아이를 문 밖으로 <u>밀치고</u> 말았다. (→ 힘껏 밀고)

③ 계획한 일이 <u>엇나가서</u> 걱정이다. (→ 어긋나게 진행되어)

④ 이름이 세상에 <u>드날리다.</u> (→ 크게 드러나 널리 떨치다.)

⑤ 아끼는 가방이 해져서 헝겊을 <u>덧대었다.</u> (→ 새로 받치다.)

2 단어를 분석한 내용으로 적절하지 <u>않은</u> 것은?

	단어	구성	의미와 품사
①	군말	군- + 말	'쓸데없는 군더더기 말'이라는 의미이며 어근의 품사가 그대로 유지됨.
②	풋사랑	풋- + 사랑	'어려서 깊이를 모르는 사랑'이라는 의미이며 어근의 품사가 그대로 유지됨.
③	사랑스럽다	사랑 + -스럽-	'사랑을 느낄 만큼 귀여운 데가 있다.'라는 의미이며 어근의 품사가 변함.
④	슬픔	슬프- + -ㅁ	'슬픈 마음이나 느낌'이라는 의미이며 어근의 품사가 변함.
⑤	웃기다	웃- + -기-	'웃게 만들다'라는 의미이며 어근의 품사가 변함.

3 〈보기〉의 ㉠~㉢에 해당하는 접사가 포함된 단어끼리 바르게 묶은 것은?

> 보 기
>
> 접사는 기능에 따라 어휘적 접사(한정적 접사)와 통사적 접사(지배적 접사)로 나뉜다. 전자는 ㉠어근에 뜻만 더해 줄 뿐 통사 구조에 영향을 미치지 않는다. 반면에 후자는 ㉡어근의 품사를 바꾸거나, ㉢품사를 바꾸지 않더라도 품사 자질에 변화를 주어 통사 구조에 영향을 미친다.

	㉠	㉡	㉢
①	되묻다	정답다	웃기다
②	뒤섞다	맞먹다	치솟다
③	들볶다	설익다	걱정스럽다
④	낮추다	입히다	높이다
⑤	읽히다	가난하다	새파랗다

3 접두사와 접미사의 기능

'메마르다'의 '메-'나 '강마르다'의 '강-'(동사 → 형용사)을 제외하고는 접두사는 어근의 의미를 한정하는 기능을 할 뿐 어근의 품사를 바꾸지는 않는다.

그러나 접미사 중에는 어근의 의미를 한정할 뿐만 아니라 품사를 바꾸거나, 품사는 바꾸지 않지만 문장 구성을 바꾸는 경우가 있다.

예를 들어 '잡히다'는 동사 '잡다'에 피동 파생 접미사 '-히-'가 붙은 동사이다. '잡다'와 '잡히다'는 둘 다 동사이지만, '사냥꾼이 토끼를(목적어) 잡았다.'(능동), '토끼가 사냥꾼에게(부사어) 잡혔다.'(피동)와 같이 단어가 쓰이는 문장 구조는 다르게 나타난다.

합성어

● **합성어** 어근과 어근의 결합으로 이루어진 단어

합성어는 어근들로 이루어진 단어이다. 예를 들어 '뛰어가다'는 어근 '뛰다'와 '가다'가 결합한 합성어이다.

● **합성어의 유형**

통사적 합성어와 비통사적 합성어: 어근과 어근의 결합 방식이 국어의 문장 배열 방식과 일치하는가에 따라 나뉨.

어근의 결합 방식이 국어의 문장 배열 방식과 일치하는가?

일치함.	일치하지 않음.
↓	↓

통사적 합성어		비통사적 합성어	
관형사 +명사	첫사랑(첫+사랑), 새신랑(새+신랑)	용언의 어간 +용언	굳세다(굳-+세다), 여닫다(여-+닫다), 높푸르다(높-+푸르다)
명사+명사	봄바람(봄+바람), 돌다리(돌+다리), 솔방울(솔+방울), 말다툼(말+다툼)	용언의 어간 +명사	덮밥(덮-+밥), 접칼(접-+칼)
용언의 어간 +연결 어미 +용언	뛰어오르다(뛰-+-어+오르다), 들어가다(들-+-어+가다)	부사 일부 +명사	산들바람(산들+바람), 보슬비(보슬+비)
용언의 어간 +관형사형 어미 +명사	큰아버지(크-+-ㄴ+아버지), 건널목(건너-+-ㄹ+목), 뜬소문(뜨-+-ㄴ+소문)		
부사+부사	반짝반짝(반짝+반짝), 잘못(잘+못)		
명사+동사	앞서다(앞+서다), 힘들다(힘+들다), 값나가다(값+나가다), 본받다(본+받다)		

*합성어는 어근과 어근의 결합 방식이 국어의 문장 배열 방식과 일치하는가의 여부를 기준으로 유형을 나눌 수 있다. 먼저 국어의 문장(=통사) 배열 방식에 맞게 어근과 어근이 결합되면 *통사적 합성어라고 한다. 예를 들어 '뛰어오르다'는 동사의 어간 '뛰-'와 동사 '오르다'가 연결 어미 '-어'로 결합되었으므로 어근의 결합 방식이 국어의 문장 배열 방식과 일치하는 통사적 합성어이다.

한편 어근과 어근의 결합 방식이 국어의 문장 배열 방식에 맞지 않으면 *비통사적 합성어라고 한다. 예를 들어 '높푸르다'는 형용사 어간 '높-'과 형용사 '푸르다'가 연결 어미 없이 바로 결합되었고, '덮밥'은 동사 어간 '덮-'과 명사 '밥'이 관형사형 어미 없이 결합되었으므로, 둘 다 국어의 문장 배열 방식과 일치하지 않는 비통사적 합성어이다. 또한 '산들바람'은 부사 '산들'이 명사 '바람'과 결합된 것으로, 명사에는 관형사가 결합하는 국어의 문장 배열 방식에 어긋난다. 따라서 이 경우도 비통사적 합성어에 해당한다.

> **tip** 통사적 합성어와 비통사적 합성어를 쉽게 구분하자.
>
> 두 개의 어근을 띄어 써서 자연스러우면 통사적 합성어, 부자연스러우면 비통사적 합성어로 구분할 수 있다. '작은형'과 '꺾쇠'의 경우, '작은 형'(자연스러움 → 통사적)과 '꺾 쇠'(부자연스러움 → 비통사적)로 띄어 써 보면 통사적 합성어인지 비통사적 합성어인지 쉽게 파악할 수 있다.

> **tip** 조사가 빠져도 통사적 합성어일까?
>
> 일상적인 발화에서도 조사는 흔히 생략된다. 즉 "밥(을) 먹자.", "학교(에) 가자."와 같이 조사를 생략하더라도 의미를 충분히 전달할 수 있다. 따라서 합성 과정에서 조사가 생략된 것은 국어의 문장 배열 방식을 따르는 통사적 합성어로 본다. 예를 들어 '앞에 서다'에서 조사 '에'가 생략된 채 결합된 '앞서다'나, '낯이 설다'에서 조사 '이'가 생략된 채 결합된 '낯설다' 모두 통사적 합성어이다. 이와 달리 어미가 빠지면 비통사적 합성어인 점에 주의하자.

정답과 해설 18쪽

[01~10] 합성어를 두 부분으로 나누고, 구분되는 지점에 / 표시하세요.

01 앞뒤 02 볶음밥 03 나뭇가지

04 새해 05 오가다 06 늙은이

07 부슬비 08 돌아가시다 09 밤낮

10 잘되다

[11~24] 통사적 합성어에는 ○, 비통사적 합성어에는 △ 표시하세요.

11 겨울밤 12 먹거리 13 스며들다

14 얼룩소 15 빛나다 16 굶주리다

17 밑상 18 작은집 19 날짐승

20 날뛰다 21 팥죽 22 붙잡다

23 병들다 24 이리저리

정답과 해설 18~19쪽

1 어근들의 결합 방식이 국어의 일반적인 문장 구성 방식과 일치하는 단어는?

① 덮밥 ② 건널목 ③ 굳세다

④ 부슬비 ⑤ 높푸르다

2 합성어와 그 유형이 적절하지 <u>않은</u> 것은?

	합성어	유형
①	여닫다	비통사적 합성어
②	굳은살	통사적 합성어
③	알아보다	비통사적 합성어
④	오가다	비통사적 합성어
⑤	힘쓰다	통사적 합성어

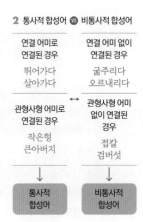

2 통사적 합성어 vs 비통사적 합성어

연결 어미로 연결된 경우	연결 어미 없이 연결된 경우
뛰어가다 살아가다	굶주리다 오르내리다

관형사형 어미로 연결된 경우	관형사형 어미 없이 연결된 경우
작은형 큰아버지	접칼 검버섯

↓ 통사적 합성어 ↓ 비통사적 합성어

3 〈보기 1〉을 읽고, ⓐ에 해당하는 합성어를 〈보기 2〉에서 <u>모두</u> 고른 것은?

───── 보 기 1 ─────

연결 어미가 생략되거나, ⓐ관형사형 어미가 생략되거나, 부사가 명사를 꾸미는 방식으로 어근들이 결합할 때, 비통사적 합성어로 분류한다.

───── 보 기 2 ─────

새해 큰집 꺾쇠 나가다 오가다 소나무 검버섯

① 큰집, 꺾쇠

② 꺾쇠, 검버섯

③ 새해, 꺾쇠, 검버섯

④ 새해, 큰집, 꺾쇠, 오가다

⑤ 나가다, 오가다, 소나무, 검버섯

💬 합성어의 유형

대등, 종속, 융합 합성어: 어근과 어근의 의미 관계에 따라 나뉨.

각 어근이 본래의 뜻을 유지하는 대등한 관계	한 어근이 다른 어근을 수식하는 관계	두 어근이 본래의 의미가 아닌 새로운 의미를 만들어 내는 관계
↓	↓	↓
대등 합성어	**종속 합성어**	**융합 합성어**

• 마소 → 말과 소	• 돌다리 → 돌로 된 다리	• 밤낮 → 항상
• 남녀 → 남과 여	• 소나무 → 소나뭇과의 나무	• 춘추(春秋) → 연세
• 까막까치 → 까마귀와 까치	• 책가방 → 책을 넣는 가방	• 산수(山水) → 경치
• 오가다 → 오고 가다	• 유리병 → 유리로 된 병	• 내외(內外) → 남자와 여자, 부부
• 여닫다 → 열고 닫다	• 부삽 → 불을 다루는 삽	• 쥐꼬리 → 매우 적음.
• 한두 → 하나 둘	• 눈물 → 눈에서 나는 물	• 미주알고주알 → 아주 사소한 일까지 속속들이
• 몇몇 → 몇과 몇	• 손가락 → 손의 갈라진 부분	• 회자(膾炙) → 여러 사람의 입에 오르내리다.(원래 '회와 구운 고기'를 의미함.)

　합성어는 어근과 어근이 결합할 때 어떤 의미 관계를 갖는지에 따라 대등, 종속, 융합 합성어로 나뉜다.

　'마소'는 어근 '말'과 '소'가 모두 원래의 의미를 유지하면서 대등하게 결합된 합성어이므로 °**대등 합성어**이다. '돌다리'는 어근 '돌'이 다른 어근인 '다리'를 꾸며 주어 '돌로 된 다리'라는 의미가 되었으므로 °**종속 합성어**이다. '밤낮'은 어근 '밤'과 '낮'이 결합하면서 각각의 의미를 벗어나 '항상'이라는 새로운 의미를 나타내므로 °**융합 합성어**이다.

> **tip** 합성어의 의미 관계는 고정되어 있지 않다!
>
> 　　문장에서 어떤 뜻으로 쓰이느냐에 따라 합성어의 의미 관계를 구분해야 한다. '밤낮'의 경우, '밤과 낮'의 의미로 쓰일 때에는 대등 합성어이며, '항상'의 의미로 쓰일 때에는 융합 합성어이다. '춘추' 역시 '봄과 가을'을 의미할 때에는 대등 합성어이며, '연세(어른의 나이를 높여 이르는 말)'를 의미할 때에는 융합 합성어이다. 일반적으로 문맥을 고려하지 않고 단어만 놓고 볼 때에는 '새로운 뜻'까지 나타내는 단어들을 '융합 합성어'로 분류한다.

[01~06] 다음 문장에서 가변어에 ○ 표시하세요.

01 박제가 되어 버린 천재를 아시오?

02 그러나 나에게는 불평이 없다.

03 이 장난이 싫증이 나면 나는 또 아내의 손잡이 거울을 가지고 여러 가지로 논다.

04 내가 잠을 깬 것은 전등이 켜진 뒤다.

05 나는 일어나 한 번 외쳐 보고 싶었다.

06 한 번만 더 날아 보자꾸나.

[07~10] 밑줄 친 단어들의 공통된 기본형(어간+-다)을 쓰세요.

07
그 소식을 <u>들은</u> 뒤로 힘이 난다.

네가 그 말을 <u>들었을</u> 때가 언제냐?

말하는 것보다 <u>듣는</u> 게 더 어렵다.

기본형	

08
<u>예쁜</u> 꽃이 피었다.

꽃이 <u>예쁘게</u> 피었다.

가게가 <u>예뻐서</u> 감탄했다.

기본형	

09
어디서 <u>덤벼들어</u>?

네가 <u>덤벼들면</u> 당해낼 사람이 없지.

떼거리로 <u>덤벼드는</u> 바람에 도망치고 말았다.

기본형	

10
물건 값이 <u>치솟았다</u>.

물이 <u>치솟아</u> 옷이 다 젖었다.

중앙은행은 <u>치솟는</u> 물가를 잡으려 한다.

기본형	

1 다음 문장에 쓰인 단어를 바르게 분류한 것은?

> 강의 깊이는 누구도 모른다.

	가변어	불변어
①	깊이, 모른다	강, 의, 는, 누구, 도
②	강, 깊이, 모른다	의, 는, 누구, 도
③	강, 모른다	의, 깊이, 는, 누구, 도
④	모른다	강, 의, 깊이, 는, 누구, 도
⑤	누구도, 모른다	강, 의, 깊이, 는

1 가변어와 활용
형태 변화 유무를 기준으로 단어의 품사를 분류할 때 형태가 변화하는 단어들을 '가변어'라고 한다. 문장에서 쓰일 때 단어의 형태가 변화한다는 것은 단어가 활용한다는 것을 의미한다. 가변어인 동사 '보다'는 어간 '보-'만으로는 단어로 쓰일 수 없고, '보고, 보면, 보아서'와 같이 문장에 따라 여러 어미와 결합하여 쓰인다. 이처럼 어미를 통해 형태가 변화하는 것을 *활용이라고 한다.

2 〈보기〉와 같이 단어를 분류한 기준으로 적절한 것은?

> 보 기
>
> 기다리다, 슬픈, 이다, 오면 : 곧, 온갖, 이불, 둘

① 자립성의 유무에 따라
② 체언 수식 여부에 따라
③ 동사 수식 여부에 따라
④ 형태의 변화 여부에 따라
⑤ 의미의 변화 유무에 따라

2 서술격 조사 '이다'
'이/가', '은/는', '을/를', '에게' 등의 조사는 형태가 변하지 않는 불변어이다. 그러나 예외적으로 서술격 조사 '이다'는 문장에서 쓰일 때 '이고, 이면, 이지만, 이어서'와 같이 활용하므로 가변어로 분류한다.

3강-A 품사의 분류

2. 기능

💬 품사의 분류

문장에서의 기능에 따른 분류: 체언, 용언, 수식언, 관계언, 독립언

기능에 따른 분류	문장에서의 기능	예	
체언 體몸 체 言말씀 언	문장에서 주체적인 역할을 하는 단어	하늘, 책, 집	→ 명사
		이것, 저기, 나, 너	→ 대명사
		하나, 둘	→ 수사
용언 用쏠 용 言말씀 언	문장에서 주어를 서술하는 역할을 하는 단어	먹다, 잡다	→ 동사
		아름답다, 기쁘다	→ 형용사
수식언 修닦을 수 飾꾸밀 식 言말씀 언	체언이나 용언 앞에서 뒤의 말을 꾸미거나 한정하는 단어	새, 이	→ 관형사
		빨리, 매우	→ 부사
관계언 關관계할 관 係맬 계 言말씀 언	문장에서 체언 뒤에 붙어서 문법적 관계를 나타내는 단어	이/가, 을/를, 도, 만, 이다	→ 조사
독립언 獨홀로 독 立설 립 言말씀 언	문장에서 독립적으로 쓰이는 단어	아, 오, 아차, 어머나, 예, 아니요	→ 감탄사

한 단어가 문장 안에서 어떤 기능을 하느냐에 따라 단어의 품사를 '체언, 용언, 수식언, 관계언, 독립언'의 5가지로 분류할 수 있다. 이때 문장에서의 '기능'이란 한 단어가 문장 안에서 다른 단어들과 맺는 문법적인 관계를 뜻한다.

위 문장에서 '담'은 문장의 주어 역할을 하고 있고, '높다'는 주어의 상태를 서술하고 있다. '은'은 '담'이 문장에서 주어임을 드러내며, '저'와 '너무'는 뒤에 오는 말을 각각 꾸며 주고 있다. 이처럼 문장에서 단어가 무슨 역할을 하는가에 따라 '체언, 용언, 수식언, 관계언, 독립언'으로 분류하는 것을 '기능'에 따른 품사 분류라 한다.

[01~09] 다음 문장에서 〈 〉에 해당하는 품사에 ○ 표시하세요.

01 〈체언〉 과학자로서 해야 할 일이 우선 무엇일까?

02 〈체언〉 첫째로, 그곳의 하늘이 무척 푸르고 맑다는 것이다.

03 〈관계언〉 구두는 이제 두 켤레만 남았다.

04 〈관계언〉 할머니께서 우리 집에 오셨다.

05 〈수식언〉 온갖 꽃이 활짝 피어 있다.

06 〈수식언〉 모든 학생들이 컴퓨터를 한 대씩 사용한다.

07 〈용언〉 골짜기에 흐르는 물이 깨끗하다.

08 〈용언〉 그는 책장에 있던 소설책을 꺼냈다.

09 〈독립언〉 아아, 드디어 네가 왔구나. 산 넘고 물 건너.

[10~13] 기능에 따라 품사를 분류할 때, 각 단어의 품사를 쓰세요.

10

하늘	이	파랗다.

11

집	에서	책	을	읽는다.

12

그	는	헌	모자	를	눌러썼다.

13

딸꾹질	이	오래	멈추지	않았다.

정답과 해설 21쪽

1 기능에 따른 품사에 대한 설명으로 적절하지 <u>않은</u> 것은?

	분류	문장에서의 기능
①	체언	문장에서 '누구'나 '무엇'에 해당하는 말
②	수식언	문장에서 다른 말을 꾸며 주는 말
③	용언	주어의 동작이나 성질, 상태 등을 나타내는 말
④	독립언	문장의 다른 말들과 관계를 맺지만 홀로 떨어져 사용된 말
⑤	관계언	다른 말과의 문법적 관계를 표시하거나 특정 의미를 더해 주는 말

2 〈보기〉의 빈칸에 들어갈 말을 차례대로 바르게 나열한 것은?

─── 보 기 ───

ㄱ <u>오늘</u>이 한글날이다.
ㄴ 그가 <u>오늘</u> 왔다.

ㄱ의 '오늘'은 서술어인 '한글날이다'의 주체로서 주어 역할을 하는 (　　　)이고, ㄴ의 '오늘'은 서술어인 '왔다'를 (　　　)하는 역할을 하는 '수식언'에 해당된다.

① 체언, 수식
② 용언, 수식
③ 체언, 대신
④ 용언, 보완
⑤ 관계언, 대신

2 기능에 따른 품사 분류의 예

'오, 강의 깊이는 아직 모르는구나!'
↓

체언	강, 깊이
용언	모르는구나
관계언	의, 는
수식언	아직
독립언	오

품사의 분류

3. 의미

💬 품사의 분류

의미에 따른 분류: 명사, 대명사, 수사, 동사, 형용사, 관형사, 부사, 조사, 감탄사

분류	의미적 특징	예
명사	사람이나 사물, 장소 등의 이름을 나타내는 말	김철수, 백두산, 물, 공장, 연필
대명사	명사를 대신하여 가리키는 말	이것, 그것, 여기, 저기
수사	사물의 수량이나 순서를 나타내는 말	하나, 둘, 첫째, 둘째
동사	사물이나 사람의 움직임을 나타내는 말	먹다, 뛰다, 날다, 부르다
형용사	사람이나 사물의 상태 또는 성질을 나타내는 말	깨끗하다, 아름답다, 기쁘다
관형사	체언 앞에 놓여서 그 체언을 꾸며 주는 말	새, 헌, 이, 한
부사	주로 용언, 관형사, 부사, 문장 등을 꾸며 주는 말	과연, 매우, 빨리
조사	문장에 쓰인 단어들의 문법적인 관계를 나타내거나 단어에 특정한 의미를 더해 주는 말	이/가, 을/를, 도, 만, 조차
감탄사	화자의 느낌이나 부름, 응답 또는 특별한 의미 없이 쓰이는 입버릇을 나타내는 말	아, 여보세요

　단어가 어떤 의미적 특징을 갖는지에 따라 '명사, 대명사, 수사, 동사, 형용사, 관형사, 부사, 조사, 감탄사'의 9가지 품사로 분류할 수 있다. 여기서 '의미적 특징'이란 개별 단어들의 의미가 아니라 품사를 구성하는 공통적인 의미를 말한다.

> ## 도서관에 책이 많다.
> 　명사　조사 명사 조사 형용사

　'도서관'과 '책'은 명사로 분류한다. '도서관'은 '온갖 종류의 자료를 모아 둔 시설'이란 의미이고, '책'은 '종이를 여러 장 묶어 맨 물건'이란 의미이다. 이 둘을 명사로 분류하는 것은 이러한 품사를 구성하는 의미가 '사람이나 사물의 이름'에 속하기 때문이다. 마찬가지로 '많다'를 형용사로 분류하는 것은 '수효나 분량, 정도 따위가 일정한 기준을 넘다.'라는 의미가 '사물의 상태를 나타내는 말'에 속하기 때문이다. 그리고 '에'와 '이'는 앞말에 붙어 '도서관'과 '책'이 문장에서 각각 부사어와 주어로 쓰인다는 문법적 관계를 나타낸다. 이처럼 앞말이 문장에서 어떤 역할을 하는지 나타내 준다는 점에서 조사에 속한다.

[01~13] 밑줄 친 단어가 대등 합성어이면 ○, 종속 합성어이면 △, 융합 합성어이면 ☆ 표시하세요.

01 <u>손발</u>을 가지런히 모으고 앉아 있다.

02 그곳에 도착하자 <u>찬바람</u>이 등골을 훑고 갔다.

03 저 멀리 <u>벽돌집</u> 한 채가 보인다.

04 사진 속 할머니께서는 흰 <u>고무신</u>을 신고 계신다.

05 그는 매일 직장과 집을 <u>오가는</u> 생활을 계속하고 있다.

06 거짓말을 한 채, 선생님과 마주 앉은 진이는 <u>바늘방석</u>에 앉은 기분이었다.

07 어깨너머 익힌 <u>풍월</u>로 잘난 체를 하다니.

08 창문 <u>여닫는</u> 소리가 요란하다.

09 가수가 되기 위해 <u>피땀</u>으로 실력을 키웠다.

10 아들은 <u>손수레</u>에 짐을 실어 날랐다.

11 어머니가 없는 집안은 <u>쑥대밭</u>이 되었다.

12 그 선수가 퇴장당했으니, 그 팀은 이제 <u>종이호랑이</u>나 마찬가지이다.

13 <u>쥐뿔</u>도 모르면서 나서지 마라.

1 한쪽의 어근이 다른 한쪽의 어근을 꾸며 주는 합성어는?

① 논밭 ② 힘들다 ③ 입방아

④ 갈아입다 ⑤ 돌아가다(死)

2 〈보기〉의 ㉠과 ㉡에 해당하는 예를 바르게 묶은 것은?

─── 보 기 ───

합성어는 '어근+어근'의 구조로 이루어진 단어인데, 좀 더 다양한 구조를 지니기도 한다. 가령 '어근'과 '어근+어근'이 결합된 것, ㉠'어근+접미사'와 '어근'이 결합된 것, ㉡'어근'과 '어근+접미사'가 결합된 것 등이 있다.

	㉠	㉡
①	비빔밥	나들이
②	볶음밥	눈가리개
③	바닷물고기	부슬비
④	돌다리	산들바람
⑤	본받다	비웃음

3 밑줄 친 말 중, 〈보기〉의 ㉠에 해당하는 사례로 가장 적절한 것은?

─── 보 기 ───

합성어가 만들어질 때는 결합하는 어근의 형태가 변하기도 하고, 어근의 본래 의미가 변하기도 한다. 이때 의미의 변화는 문맥 속에서 파악할 수 있다. 합성어가 만들어지는 양상에는 형태의 변화가 있는데 의미의 변화가 없는 경우와 ㉠형태의 변화가 없는데 의미의 변화가 있는 경우 등이 있다.

① 집 안팎을 청소하다.

② 적군을 향해서 화살을 날렸다.

③ 올해 할아버지 춘추가 얼마나 되시는지요?

④ 밤새 아팠던 아이가 다행히 이튿날 아침 회복되었다.

⑤ 노비는 사람이라기보다는 마소와 같은 취급을 받았다.

3 합성어 생성 과정에서의 형태 변화
어근끼리 결합하여 합성어가 만들어질 때 형태의 변화가 일어나는 경우는 다음과 같다.
① 음운이 탈락하는 경우
 : 솔+나무 → 소나무
② 어미가 끼어드는 경우
 : 뛰-+-어+내리다 → 뛰어내리다
 돌-+-아+가다 → 돌아가다
③ 받침 'ㄹ'이 'ㄷ'으로 변하는 경우
 : 설+달 → 섣달
④ 사이시옷이 들어가는 경우
 : 나무+잎 → 나뭇잎
⑤ 거센소리로 바뀌는 경우
 : 살+고기 → 살코기

품사의 분류

품사의 분류

형태	기능	의미	예
불변어	체언	명사	책이, 말을, 가을이다, 좋은 것은, 기쁠 따름이다
		대명사	너는, 여기는
		수사	하나, 둘, 첫째로는
	수식언	관형사	새 차, 첫 만남
		부사	매우 빠르다, 빨리 걷다.
	독립언	감탄사	아아, 오, 응, 아니, 아뿔싸
	관계언	조사	말이 많다, 사과를 먹다.
가변어		(서술격 조사)	학생이다, 학생이며, 학생이고
	용언	동사	책을 읽다, 뛰는 사람
		형용사	하늘이 파랗다, 예쁜 친구

(※ 첫 번째 열 "단어"는 전체를 묶는 셀임)

＊**품사**는 단어를 공통적인 문법적 성질에 따라 묶어 분류한 것이다. 품사는 형태 변화 유무에 따라 '불변어와 가변어'로, 기능에 따라 '체언, 수식언, 독립언, 관계언, 용언'으로 나눌 수 있다. 그리고 의미에 따라 '명사, 대명사, 수사, 관형사, 부사, 감탄사, 조사, 동사, 형용사'로 나눌 수 있다. 이러한 품사 분류 기준을 통해 단어들의 공통적인 문법적 특성을 알 수 있다.

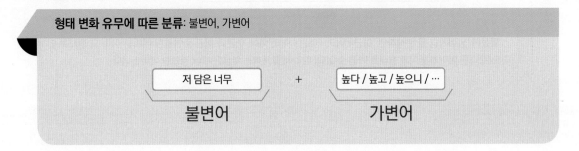

형태 변화 유무에 따른 분류: 불변어, 가변어

저 담은 너무 **불변어** + 높다 / 높고 / 높으니 / … **가변어**

단어는 형태 변화의 유무에 따라 불변어와 가변어로 분류할 수 있다. 문장에서 쓰일 때 그 형태가 변하지 않는 것은 ＊**불변어**, 어미가 붙어 형태가 변하는 것은 ＊**가변어**이다.

'높다'는 '높고', '높으니', '높아'처럼 어미의 활용에 따라 형태가 변화하지만, '저', '담', '은', '너무'는 형태가 변하지 않는다. 이처럼 형태가 변하지 않는 체언, 수식언, 독립언, (서술격 조사를 제외한) 관계언은 모두 불

변어이다. 그리고 문장에서 쓰일 때 어미를 통해 활용하는 용언은 모두 가변어이다. 예외적으로 조사 중에서 서술격 조사 '이다'는 '이고, 이면, 이지만'처럼 어미가 붙으면서 형태가 달라지므로 가변어로 분류한다.

tip '어근', '어간', '어미' 확실하게 구분하고 가자!

단어가 활용할 때 변하지 않는 부분을 *어간이라 하고, 변하는 부분을 *어미라 한다. 즉 어간과 어미는 가변어인 용언(동사, 형용사)과 서술격 조사에서만 나타난다. 이때 단어를 구성하는 요소인 어근과 접사는 단어가 활용할 때에도 변하지 않으므로, 모두 어간에 해당한다.

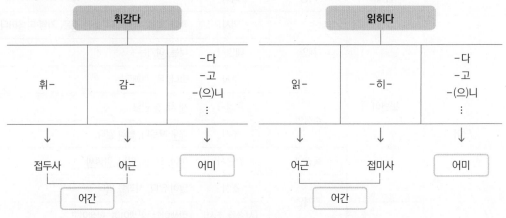

그럼 합성어에서 어간과 어미는 어떻게 구분할 수 있을까? 어간은 '활용할 때 변하지 않는 부분'이므로, 합성어인 용언을 접하면, '-다, -고, -으니'와 같은 여러 어미를 넣어 어디까지 변하지 않는지 확인하면 된다.

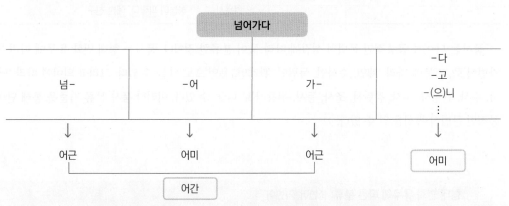

합성어 '넘어가다'를 분석하면 '어근+어미+어근+어미'이나, 어근과 어근을 연결한 어미는 이미 그 형태로 합쳐진 것이므로, 다른 어미가 들어와 형태를 바꿀 수 없다. 따라서 활용하는 부분은 뒤에 결합한 어미뿐이다.

[01~10] 의미에 따라 품사를 분류할 때, 각 단어의 품사를 쓰세요.

01

날씨	가	매우	춥다.
명사	조사		

02

수업	시간	에	꾸벅꾸벅	졸았다.
명사		조사		

03

나	는	그	가	좋다.
			조사	

04

밤	이	깊자	주위	가	고요하다.
					형용사

05

아무	말	도	없이	눈물	만	흘렸다.
관형사				명사		

06

어머,	네	가	그	모습	을	봤어?
	대명사				조사	

07

필통	에서	연필	하나	를	꺼냈다.
		명사		조사	

08

첫째,	마취	를	제대로	해야	해.
					동사

09

참!	어제	깜짝	놀랄	뉴스	를	들었어.
		부사			조사	

10

인호	야,	선생님	께서	수업	끝나면	교무실	로	오라셔.
		명사		명사				

1 〈보기〉의 ㉠~㉤의 밑줄 친 단어를 의미에 따른 품사가 같은 것끼리 묶은 것은?

> ─── 보 기 ───
>
> ㉠ 이제는 문제의 결론을 내릴 시간이야.
>
> ㉡ 오늘의 영광은 그녀의 숨은 노력의 결과이다.
>
> ㉢ 필통에서 연필 하나를 꺼냈다.
>
> ㉣ 체력 시험에서 그는 겨우 합격했다.
>
> ㉤ 그는 전 국민을 대상으로 역사 강연을 하였다.

① ㉠, ㉡ ② ㉠, ㉢ ③ ㉠, ㉣

④ ㉡, ㉢ ⑤ ㉡, ㉤

2 밑줄 친 말 중, 〈보기〉의 ㉠과 품사가 동일한 것은?

> ─── 보 기 ───
>
> • 아침에 하는 ㉠달리기는 건강에 매우 좋다.
>
> • 나는 모임에 늦지 않으려고 더 빨리 ㉡달리기 시작했다.
>
> ㉠과 ㉡은 형태는 같으나 품사가 다르다. ㉠은 '달리-'에 접미사가 붙은 명사로서 어떤 행위의 이름을 나타내며 관형어의 수식을 받고 있다. 이와 달리 ㉡은 '달리-'에 명사형 어미가 붙은 동사로서 주어 '나'의 동작을 서술해 주고 있으며 부사어의 꾸밈을 받고 있다.

① 오늘따라 선생님의 걸음이 가벼웠다.

② 그는 멋쩍게 웃음으로써 상황을 회피했다.

③ 그러한 분위기에서는 책을 빨리 읽기가 어렵다.

④ 나쁜 기억을 지음으로써 정신적으로 편안해졌다.

⑤ 그는 자기소개서에 "그림을 잘 그림."이라고 썼다.

2 파생 명사와 동사의 명사형 구분
'달리기', '그림'과 같이 형태가 같지만 파생 접사가 붙은 명사로도, 명사형 어미가 붙은 동사로도 쓰이는 단어의 품사를 구분할 때는 우선 서술성의 유무를 따져볼 수 있다.
동사는 용언으로서 서술성을 갖고 있고 명사는 체언으로서 문장에서 주어나 목적어 등으로 쓰인다는 점을 바탕으로 단어의 품사를 파악할 수 있다. 또한 그 단어가 부사어의 수식을 받는다면 용언으로, 관형어의 수식을 받는다면 체언이라는 점을 바탕으로 품사를 구분할 수도 있다.

💬 체언으로서 '명사, 대명사, 수사'

명사, 대명사, 수사는 문장에서 주어, 목적어, 보어 등으로 쓰이기 때문에 체언으로 묶인다. °**체언**은 관형어의 수식을 받으며, 조사가 뒤에 붙어 여러 가지 문장 성분으로 쓰인다.

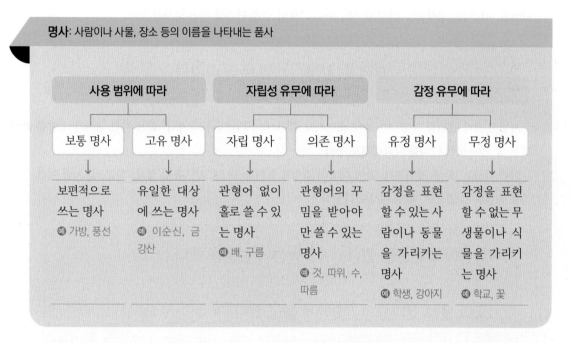

명사: 사람이나 사물, 장소 등의 이름을 나타내는 품사

사용 범위에 따라		자립성 유무에 따라		감정 유무에 따라	
보통 명사	고유 명사	자립 명사	의존 명사	유정 명사	무정 명사
↓	↓	↓	↓	↓	↓
보편적으로 쓰는 명사 예 가방, 풍선	유일한 대상에 쓰는 명사 예 이순신, 금강산	관형어 없이 홀로 쓸 수 있는 명사 예 배, 구름	관형어의 꾸밈을 받아야만 쓸 수 있는 명사 예 것, 따위, 수, 따름	감정을 표현할 수 있는 사람이나 동물을 가리키는 명사 예 학생, 강아지	감정을 표현할 수 없는 무생물이나 식물을 가리키는 명사 예 학교, 꽃

°**명사**는 사물의 이름을 나타내는 품사이다. 명사는 특정한 사람이나 물건에만 쓰이느냐 일반적으로 쓰이느냐 등 사용 범위에 따라 나뉘기도 하며, 자립적으로 쓰이느냐 그 앞에 수식하는 말이 붙어야 하느냐 등 자립성 유무에 따라 분류되기도 한다. 또한 가리키는 대상이 감정을 느끼느냐에 따라 분류되기도 한다.

'가방, 풍선'과 같이 유일한 대상이 아닌 보편적인 사물에 이름을 붙인 단어를 °**보통 명사**라고 한다. 그리고 '이순신', '금강산' 등과 같이 인명, 지명, 공공 기관, 상표 등 유일한 대상에 이름을 붙인 단어를 °**고유 명사**라고 한다. 고유 명사는 유일한 대상이라는 점이 전제이므로, 복수 접미사 '-들'과 결합하지 못한다.

tip 유일하게 존재하는 '해'와 '달'은 보통 명사일까? 고유 명사일까?

고유 명사는 특정한 사물이나 사람을 다른 것들과 구별하여 부르기 위하여 고유의 기호를 붙인 이름이다.

'해'와 '달'은 세상에 하나밖에 없는 유일한 대상이지만, 다른 존재와 구별할 필요가 없기 때문에 고유 명사가 아니라 보통 명사에 속한다. 반면 '홍길동'처럼 다른 사람들과 구별할 필요가 있어서 이름을 붙인 것은 고유 명사에 속한다.

'배, 구름'처럼 대부분의 명사는 다른 말의 도움 없이 홀로 사용할 수 있다. 이러한 명사를 *자립 명사라고 한다. 반면 '것, 따위, 수, 따름' 등과 같이 반드시 관형어의 수식을 받아야만 사용할 수 있는 명사를 *의존 명사라고 한다. 의존 명사는 자립하여 사용할 수 없으나 형태소를 분류할 때에는 자립 형태소로 분류한다.

연필 한 자루 사람 두 명 돼지 세 마리 집 네 채

의존 명사에는 '연필 한 자루'의 '자루'처럼 단위를 나타내는 말이 있는데, 이를 *단위성 의존 명사라 한다. 단위를 나타내는 명사로는 '자루'나 '명', '마리', '채'와 같은 단위성 의존 명사가 있다.

관객 두 사람 밥 두어 숟가락

자립 명사가 단위를 나타내는 말로 쓰이기도 한다. 즉 '사람'이나 '숟가락' 같은 자립 명사가 수량을 표현하는 말 뒤에 쓰여 단위를 나타내기도 한다.

한편 명사는 '학생, 강아지'와 같이 대상이 감정을 표현할 수 있으면 *유정 명사, '학교, 꽃'처럼 대상이 감정을 표현할 수 없으면 *무정 명사로 나뉜다.

- 학생에게 선물을 줬다.(○) / 학생에 선물을 줬다.(×)
 유정 명사

- 꽃에 물을 줬다.(○) / 꽃에게 물을 줬다.(×)
 무정 명사

유정 명사냐 무정 명사냐에 따라 뒤에 붙는 조사가 달라지기도 한다. '에게'는 사람이나 동물 따위를 나타내는 체언, 즉 유정 명사 뒤에 붙는 조사로 무정 명사에는 사용할 수 없다. '에'는 체언 뒤에 붙을 수 있는 조사지만 앞말이 처소나 원인, 작용 대상 등임을 나타낼 때는 보통 앞에 무정 명사가 온다.

미연에 방지하다. 불굴의 의지를 갖자.

명사는 원칙적으로 모든 조사와 결합할 수 있지만, 예외적으로 '미연(未然)'이나 '불굴(不屈)'과 같은 일부 명사는 조사 결합에 제한이 있다. '미연'은 '미연에 방지하다.'처럼 조사 '에'와만 결합할 뿐 다른 조사와는 결합하지 않는다. '불굴'도 '불굴의 의지'처럼 조사 '의'와 결합할 뿐 다른 조사와 결합하지 않는다.

[01~02] 다음 단어들 중 보통 명사에는 ○, 고유 명사에는 △ 표시하세요.

01

| 하늘 | 바람 | 별 | 한강 | 나무 | 희망 | 이순신 |

02

| 런던 | 금강산 | 사랑 | 교실 | 지우개 | 안경 |

[03~06] 다음 문장에서 의존 명사를 모두 찾아 ☆ 표시하세요.

03 막내가 대학에 합격했다는 소식을 들으니 그저 기쁠 따름이다.

04 그가 공부를 잘하는 줄은 알았지만 전체 일 등인 줄은 몰랐다.

05 모두들 구경만 할 뿐 누구 하나 거드는 이가 없었다.

06 예전에 가 본 데가 어디쯤인지 모르겠다.

[07~09] 빈칸에 들어갈 알맞은 조사를 찾아 쓰세요.

| 에 | 의 | 이 | 조차 |

07 그 화가는 불후() 명작을 남겼다.

08 공연은 관객들의 호응으로 성공리() 끝났다.

09 내친김() 한 가지 더 물어보았다.

1 '명사'에 대한 설명으로 적절하지 않은 것은?

① '켤레, 되, 명, 원' 등은 단위를 나타내는 의존 명사에 해당한다.

② 고유 명사는 보통 명사와 달리 복수 접미사 '-들'이 붙을 수 없다.

③ 무정 명사는 유정 명사와 달리 조사 '에게'를 붙여 사용할 수 있다.

④ 의존 명사는 반드시 관형어의 수식이 있어야만 문장에서 사용할 수 있다.

⑤ 명사는 주로 조사와 결합하고, 문장에서 사용할 때 형태가 바뀌지 않는다.

2 밑줄 친 단어 중 '자립 명사'가 아닌 것은?

① 이 기계는 여러 군데 고장이 났다.

② 가게에서 라면 두 그릇을 주문했다.

③ 어머께서 밥을 몇 숟가락 떠 주셨다.

④ 총소리에 한 발자국도 움직일 수 없었다.

⑤ 어머니께서 콩으로 메주 한 덩어리를 만드셨다.

> **2** 자립 명사가 단위를 나타내는 경우
> 국어에서는 의존 명사가 수량을 표현하는 말 뒤에 쓰여 수효나 분량 따위의 단위를 나타내는 경우가 일반적이지만, 자립 명사가 단위를 나타내는 경우도 있다. '그릇'은 음식이나 물건 따위를 담는 기구로 자립 명사이지만, '국수 두 그릇 주세요.'에서 '그릇'은 수량을 가리키는 '두'와 결합하여 단위를 나타내는 기능을 수행하고 있다.
> • 단위성 의존 명사: 한 살/사과 한 개/연필 한 자루/세 명
> • 자립 명사가 단위를 나타내는 경우: 파 한 뿌리/학생 한 사람

3 〈보기〉의 밑줄 친 부분에 해당하지 않는 것은?

> ─── 보 기 ───
>
> 원칙적으로 체언은 모든 조사와 결합할 수 있어야 한다. 그러나 몇몇 명사는 조사 결합에 제약이 있다. **예** 홧김(에), 노파심(에), 불굴(의)

① 미연(未然) ② 내친김 ③ 미래

④ 얼떨결 ⑤ 불가분

> **3** '의존 명사'에서 조사 결합에 제약이 있는 경우
> • 고향을 떠난 지가 10년이 넘었다.('지' +주격 조사)
> • 그는 당황해서 어쩔 줄을 몰랐다.('줄' + 목적격 조사)
> • 말 나온 김에 지금 합시다.('김' +부사격 조사)
> 의존 명사 '지, 줄, 김'은 각각 주격 조사, 목적격 조사, 부사격 조사와만 결합한다.

품사의 종류

2. 대명사

💬 **체언으로서 '명사, 대명사, 수사'**

대명사: 사람, 사물, 장소 등의 이름을 대신하여 가리키는 단어

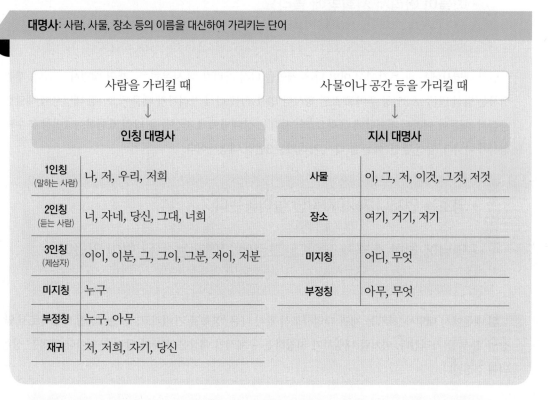

사람을 가리킬 때		사물이나 공간 등을 가리킬 때	
인칭 대명사		**지시 대명사**	
1인칭 (말하는 사람)	나, 저, 우리, 저희	**사물**	이, 그, 저, 이것, 그것, 저것
2인칭 (듣는 사람)	너, 자네, 당신, 그대, 너희	**장소**	여기, 거기, 저기
3인칭 (제삼자)	이이, 이분, 그, 그이, 그분, 저이, 저분	**미지칭**	어디, 무엇
미지칭	누구	**부정칭**	아무, 무엇
부정칭	누구, 아무		
재귀	저, 저희, 자기, 당신		

 °**대명사**는 다른 명사를 대신하여 가리키는 말이기 때문에, 대명사의 구체적인 의미는 대신하는 말이 무엇인지에 따라 파악된다. 예를 들어 '여기서 무엇을 하니?'에서 대명사인 '여기'나 '무엇'이 구체적으로 어떤 의미인지는 이들을 대체하는 명사를 알아야 파악할 수 있다.

 대명사는 지시 대상에 따라 '인칭 대명사'와 '지시 대명사'로 나눌 수 있다. '나, 너, 그, 그녀' 등과 같이 사람을 가리키는 대명사를 °**인칭 대명사**라고 하고, '이것, 저것, 여기, 저기' 등과 같이 사물이나 장소를 가리키는 대명사를 °**지시 대명사**라고 한다.

- 거기 (누구)세요? → 미지칭
 특정한 인물을 가리키지만 그 사람이 모르는 사람일 때

- 여러분들 중 (누구)든지 말하세요. (아무)나 대답해 봐요. → 부정칭
 특정한 인물을 지정하지 않을 때

인칭 대명사에는 '미지칭 대명사'와 '부정칭 대명사'도 있다. 의문문 '거기 누구세요?'의 '누구'처럼 가리키

는 대상은 정해져 있으나 그 대상을 모르는 경우에 쓰는 말이 *미지칭 대명사이다. 그리고 '여러분들 중 누구든지 말하세요. 아무나 대답해 봐요.'의 '누구', '아무'와 같이 특정한 인물을 지정하여 가리키지 않고 막연하게 가리키는 말이 *부정칭 대명사이다.

> • 애들이 어려서 저희밖에 몰라요.
> '애들'을 가리킴.

인칭 대명사에는 한 문장에서 이미 나온 체언을 다시 가리킬 때 사용하는 *재귀 대명사도 있다. 재귀 대명사는 앞선 말(주로 3인칭 주어로 쓰인 명사나 명사구)을 다시 가리키기 때문에 3인칭 대명사에 해당한다. 따라서 '애들이 어려서 저희밖에 몰라요.'의 '저희'는 상대방에게 자신들을 낮춰 표현하는 1인칭 복수의 대명사가 아니라, 앞선 말인 '애들'을 다시 가리키는 3인칭 대명사이다.

> • 영호는 언제나 자기 자랑만 늘어놓는다.
> '영호'를 가리킴.
> • 옛날에 착한 흥부가 살았다. 그런데 그에게는 못된 형이 있었다.
> '흥부'를 가리킴.

위 예문에서 대명사 '자기'는 재귀 대명사로서 앞서 나온 '영호'를 가리키고, '그'는 3인칭 대명사로서 앞 문장의 '흥부'를 가리킨다. 이처럼 대명사가 지칭하는 구체적인 대상은 명사와 달리 문맥이나 말하는 상황에 의해 결정된다.

> 진: 나은아, 민규야! 우리 영화 보러 가자. 나은: 우리는 안 갈래.
> 청자를 포함함.(진, 나은, 민규) 청자를 포함하지 않음.(나은, 민규)

'진'이 말한 '우리'는 말하는 사람인 '진'을 포함해서 청자인 '나은, 민규' 모두를 가리키고, '나은'이 말한 '우리'는 '진'을 제외한 나머지를 가리킨다. 이처럼 대명사 '우리'는 상황에 따라 듣는 사람이 포함되는 경우도 있고 그렇지 않은 경우도 있다. 말하는 사람에 의하여 '우리'의 범위가 달라지는 것이다.

> 이것은 돌이다. 그것은 돌이다. 저것은 돌이다.
> 화자와의 거리가 가까움. 청자와의 거리가 가까움. 화자와 청자 모두에게 멀리 있음.

사물이나 공간을 가리키는 *지시 대명사는 화자와의 거리와 관계가 있다. '이것'은 화자에게 가까이 있거나 화자가 생각하고 있는 사물을, '그것'은 화자보다는 앞서 이야기해서 알고 있는 대상이나 청자에게 가까이 있거나 청자가 생각하고 있는 사물을, '저것'은 화자나 청자로부터 멀리 있는 사물을 가리킨다.

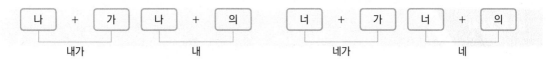

인칭 대명사는 격 조사와 결합할 때, 형태가 달라지는 일이 흔하게 일어난다. '내가 살던 집'의 '내'는 대명사 '나'가 주격 조사 '가' 앞에서 쓰이는 형태로, 대명사에 포함된다. 한편 '그것은 내 의자야.'의 '내'는 대명사 '나'에 관형격 조사 '의'가 붙어 줄어든 형태이다. '네가 가거라.'에서 '네'는 대명사 '너'가 주격 조사 '가' 앞에서 쓰이는 형태이고, '이것이 네 몫이다.'에서 '네'는 대명사 '너'에 관형격 조사 '의'가 붙어 줄어든 형태이다.

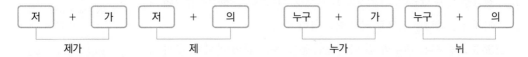

'제가 가겠습니다.'에서 '제'는 '나'를 낮추어 가리키는 대명사 '저'가 주격 조사 '가' 앞에서 쓰이는 형태이고, '그것이 제 몫입니다.'에서의 '제'는 '나'를 낮추어 가리키는 말인 대명사 '저'에 관형격 조사 '의'가 붙어 줄어든 형태이다. '누가 아직 안 왔어?'에서처럼 '누구'는 주격 조사 '가'와 결합하면 '누가'로 줄어들고, '자네는 뉘 집 자식인가?'에서처럼 관형격 조사 '의'가 결합하면 '뉘'로 줄어든다.

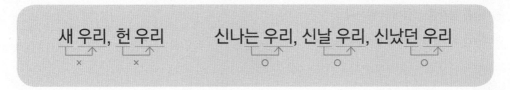

'새 집'이나 '헌 집'처럼 명사는 관형사의 꾸밈을 받을 수 있으나 대명사는 그럴 수 없다. 다만 대명사도 용언의 관형사형(용언의 어간+ - 는, - ㄹ, -던)의 꾸밈은 받을 수 있다.

정답과 해설 22쪽

[01~05] 다음 문장에서 대명사를 찾아 ○표 하고, 해당하는 대명사의 종류에 ∨ 표시하세요.

문장	1인칭	2인칭	3인칭	미지칭	부정칭	재귀
01 저희 같은 촌놈이 무슨 힘이 있겠습니까?						
02 영수는 아직 어려서 저만 안다니까.						
03 저 꽃의 이름은 무엇입니까?						
04 밖에 있는 사람이 누구냐?						
05 이 문제를 아는 사람이면 누구든지 손을 들어라.						

1 ㈀~㈁에 대한 설명으로 적절하지 <u>않은</u> 것은?

> 선생님: 안녕? 어, 손에 들고 있는 그거 뭐니?
>
> 학생: 네, 중생대 공룡에 관한 책이에요. 할아버지께서는 제 생일마다 책들을 사 주셨는데, ㉠<u>이것</u>도 ㉡<u>그것</u> 중 하나예요. 해마다 할아버지께서는 ㉢<u>당신</u> 손으로 직접 책을 골라 주세요.
>
> 선생님: 그렇구나. ㉣<u>우리</u> 집 아이들도 공룡 책을 참 좋아하지. 우리 아이들은 ㉤<u>저희</u>들끼리 책을 고르려고 아웅다웅한단다.

① ㉠은 대화 상황에서 눈에 보이는 대상을 가리킨다.

② ㉡은 앞서 언급한 대상, 곧 할아버지께서 사 주신 책들을 가리킨다.

③ ㉢은 3인칭으로 사용되고 있다.

④ ㉣은 청자를 포함하지 않는다.

⑤ ㉤은 1인칭으로 사용되고 있다.

2 밑줄 친 대명사의 종류로 적절하지 <u>않은</u> 것은?

① 영수는 무엇이든지 <u>저</u> 고집대로 한다. → 재귀 대명사

② <u>누구</u>도 그에 대해 알지 못한다. → 미지칭 대명사

③ 여기 앉아서 <u>무엇</u>을 보고 있니? → 미지칭 대명사

④ <u>당신</u>은 이 문제에 대해 어떻게 생각하십니까? → 2인칭 대명사

⑤ 부탁인데, 이 일은 <u>아무</u>한테도 말하지 마. → 부정칭 대명사

1 재귀 대명사 '당신'

'당신'은 2인칭 대명사로 쓰이기도 하고, 3인칭 재귀 대명사로 쓰이기도 한다.

• 2인칭 대명사 '당신'

듣는 이를 높여 부르거나 논쟁을 할 때 상대를 낮잡아서 부르는 말, 또는 부부 간에 상대방을 가리키는 말

㉠ 당신 뭐하는 거야.

당신을 가장 사랑하는 아내가.

• 재귀칭 대명사 '당신'

'그 자신'이라는 뜻으로, 문장에서 이야기되고 있는 윗사람을 아주 높여 가리키는 극존칭 대명사(3인칭).

㉠ 이 책은 아버님 당신께서 생전에 아끼시던 것이다.

2 대명사 '무엇'

• 미지칭 대명사 '무엇'

모르는 사실이나 사물을 가리킬 때

㉠ 저 꽃의 이름은 무엇입니까?

• 부정칭 대명사 '무엇'

정하지 않은 대상이나 이름을 밝힐 필요가 없는 대상을 가리킬 때

㉠ 배가 고프니 무엇이라도 좀 먹어야겠다.

💬 체언으로서 '명사, 대명사, 수사'

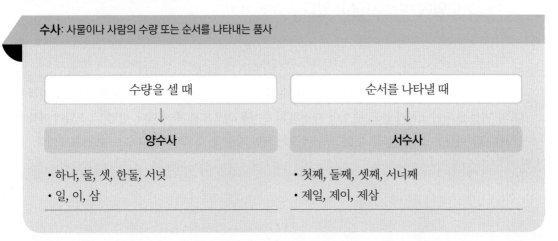

수사: 사물이나 사람의 수량 또는 순서를 나타내는 품사

수량을 셀 때	순서를 나타낼 때
↓	↓
양수사	**서수사**
• 하나, 둘, 셋, 한둘, 서넛 • 일, 이, 삼	• 첫째, 둘째, 셋째, 서너째 • 제일, 제이, 제삼

˙**수사**는 사물의 수량을 세는 ˙**양수사**와 순서를 나타내는 ˙**서수사**로 나뉜다. 양수사에는 고유어 계통 '하나, 둘, 셋' 등과 한자어 계통 '일, 이, 삼' 등이 있다. 서수사에는 고유어 계통 '첫째, 둘째, 셋째' 등과 한자어 계통 '제일, 제이, 제삼' 등이 있다.

예를 들어, '학생 둘이 함께 걸어간다.'에서 '둘'은 학생의 인원수를 나타내는 양수사이다. 반면 '첫째는 건강이요, 둘째는 노력이다.'에서 '둘째'는 두 번째 순서임을 나타내는 서수사이다.

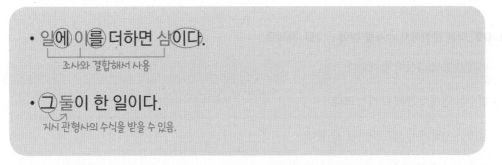

• 일에 이를 더하면 삼이다.
 조사와 결합해서 사용

• 그 둘이 한 일이다.
 지시 관형사의 수식을 받을 수 있음.

수사는 체언으로서 명사, 대명사처럼 주로 조사와 결합해서 사용된다. 한편 명사와 달리 관형어의 수식을 자유롭게 받지 못하나, 지시 관형사인 '이, 그, 저' 등의 수식은 받을 수 있다. 일반적으로 명사와 대명사에는 복수 접미사 '-들'이 붙을 수 있다. 다만 고유 명사에는 '-들'이 붙을 수 없는데, 수사 또한 복수 접미사 '-들'과 결합하여 복수를 표현하지 못한다.

> • 이전의 <u>여섯</u>이 모두 자리에 없다. → 수사
>
> 조사
>
> 관형어의 수식을 받음.
>
> • 그 모임에 <u>여섯</u> 사람이 왔다. → 수 관형사
>
> 체언을 수식함.

 수량이나 순서를 나타낸다는 점에서 '수사'와 '수 관형사'가 헷갈리기 쉽다. '이전의 여섯이 모두 자리에 없다.'의 '여섯'은 뒤에 조사가 붙고, 관형어 '이전의'의 수식을 받으므로 '수사'이다. 반면 '그 모임에 여섯 사람이 왔다.'의 '여섯'은 조사가 붙을 수 없고, 뒤에 오는 체언 '사람'을 수식하고 있으므로 '수 관형사'이다.

정답과 해설 23쪽

[01~09] 다음 문장에서 수사를 찾아 ○ 표시하세요.

01 어제 졸업생 다섯이 찾아왔다.

02 민수는 집에서 셋째로 키가 크다.

03 엄마는 시장에서 사과 하나를 사 왔다.

04 그중에 사과 한 개를 가진 사람이 여섯이다.

05 자습을 하다가 점심시간이 되자 둘이 밖으로 나갔다.

06 인생에서 내가 원하는 것의 첫째는 사랑이요, 둘째는 정직이다.

07 육에서 일을 빼면 오이다.

08 이곳은 나의 제이의 고향이라 할 만하다.

09 운동장에는 꼬마들 서넛이 놀고 있었다.

1 '수사'가 사용되지 <u>않은</u> 문장은?

① 하나에 셋을 더하면 넷이다.

② 사과 하나가 얼마입니까?

③ 하루가 일 년처럼 길게 느껴진다.

④ 범인들 중에 둘은 벌써 도망갔다.

⑤ 인생에서 첫째는 '가족'이고, 둘째는 '나'이다.

2 〈보기〉의 ㉠~㉤ 중 '수사'에 해당하는 것은?

> ─── 보 기 ───
> ㉠나는 친구 ㉡둘과 함께 영화관에 갔다. ㉢다섯 편의 영화가 개봉했는데, ㉣그 가운데 우리는 공포 영화를 보았다. 나는 막내라서 그런지 덜덜 떨며 영화를 봤지만, 민지는 ㉤첫째여서 그런지 태연하게 영화를 봤다.

① ㉠　　　② ㉡　　　③ ㉢　　　④ ㉣　　　⑤ ㉤

2 수사와 수 관형사의 구분
수를 나타낸다고 해서 모두 수사인 것은 아니다. 수 관형사는 단위성 의존 명사를 수식하면서 수량을 나타내는데, 수사와 형태가 동일하여 구분할 필요가 있다.
수사는 체언으로서 조사가 결합할 수 있지만, 수 관형사는 수식언으로서 조사와 결합하지 못하고 뒤에 오는 체언을 수식한다.

3 밑줄 친 단어의 품사를 볼 때, '수사'가 <u>아닌</u> 것은?

① 어린이 <u>하나</u>가 손을 들었다.

② 모두의 뜻을 <u>하나</u>로 모았다.

③ 필통에서 연필 <u>하나</u>를 꺼냈다.

④ 사과 두 개 중에 <u>하나</u>만 먹어라.

⑤ 어떤 사람 <u>하나</u>가 서성이고 있다.

품사의 종류

4. 동사 / 형용사

💬 용언으로서 '동사, 형용사'

문장의 주어를 서술하는 기능을 가진 말을 °**용언**이라고 한다. 용언은 여러 어미가 붙어 활용한다는 점에서 형태 변화가 있는 '가변어'에 해당한다. 용언은 다시 그 의미에 따라 움직임이나 과정, 작용을 나타내는 °**동사**와 성질이나 상태를 나타내는 °**형용사**로 나눌 수 있다.

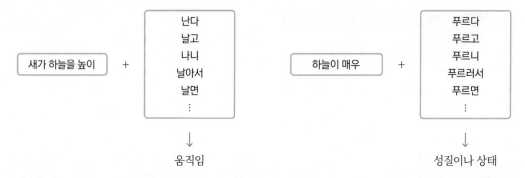

동사와 형용사는 모두 문장에서 서술어의 기능을 하고, 부사의 수식을 받을 수 있으며, 어간에 여러 어미가 붙어 형태가 변한다. '새가 하늘을 높이 난다.'에서 '난다'는 주어인 '새'의 움직임을 나타내는 동사로, 부사 '높이'의 수식을 받고 있다. 또한 '난다/날고/나니/날아서/날면'과 같이 어간 '날-'에 '-다, -고, -니, -아서, -면'과 같은 여러 어미가 붙어 형태가 변한다.

'하늘이 매우 푸르다.'에서 '푸르다'는 주어인 '하늘'의 상태를 나타내는 형용사로, 부사 '매우'의 수식을 받고 있다. 또한 '푸르다/푸르고/푸르니/푸르러서/푸르면'과 같이 어간 '푸르-'에 '-다, -고, -니, -어서, -면'과 같은 여러 어미가 붙어 형태가 변한다.

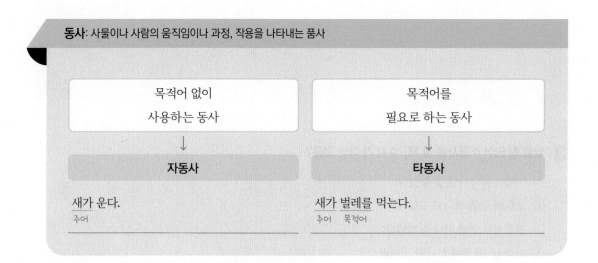

*동사는 형용사처럼 문장에서 서술어의 기능을 하며, 어간에 여러 어미가 붙어 활용하지만, 의미 면에서는 움직임, 과정, 작용을 나타낸다. 동사는 주어 외에 목적어를 취하느냐에 따라 '자동사'와 '타동사'로 나눌 수 있다. '울다'처럼 목적어 없이 사용할 수 있는 동사를 *자동사라고 하고, '먹다'처럼 목적어(벌레를)를 필요로 하는 동사를 *타동사라고 한다.

tip 자동사와 타동사의 형태는 다를까?

자동사와 타동사는 '사과를 먹다(타동사).', '사과가 먹히다(자동사).'와 같이 일반적으로 형태가 다르다. 그러나 일부 동사는 형태가 동일하지만 자동사로도, 타동사로도 쓰인다. 이러한 동사를 '능격 동사'라고 한다.

- 차가 멈추었다. → 자동사 • 철수가 잠시 차를 멈추었다. → 타동사
- 종이 울리다. → 자동사 • 그가 종을 울리다. → 타동사

'멈추다', '울리다'와 같이 동일한 형태가 자동사와 타동사로 사용되는 동사에는 '그치다, 다치다, 휘다, 움직이다' 등이 있다. 따라서 이와 같은 동사가 자동사인지 타동사인지 구분하기 위해서는 문맥을 살펴 목적어가 쓰였는지 여부를 따져 보아야 한다.

tip 보어와 함께 쓰이는 동사는 자동사일까, 타동사일까?

'물이 얼음이 되다.'에서 '되다'는 목적어를 필요로 하지 않으나 보어는 필수적으로 요구하는 동사이다. 자동사와 타동사는 '목적어'를 취하느냐의 여부에 따라 구분하므로, '되다'는 목적어를 필요로 하지 않는 자동사이다.

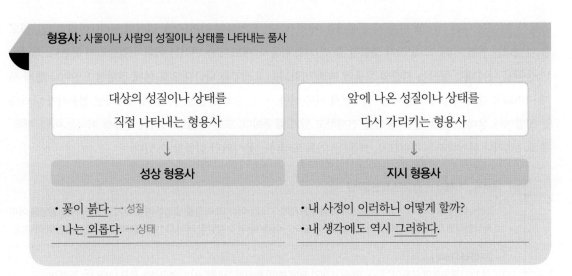

형용사: 사물이나 사람의 성질이나 상태를 나타내는 품사

대상의 성질이나 상태를 직접 나타내는 형용사 ↓ **성상 형용사**	앞에 나온 성질이나 상태를 다시 가리키는 형용사 ↓ **지시 형용사**
• 꽃이 붉다. → 성질 • 나는 외롭다. → 상태	• 내 사정이 이러하니 어떻게 할까? • 내 생각에도 역시 그러하다.

*형용사는 동사처럼 문장에서 서술어의 기능을 하며, 어간에 여러 어미가 붙어 활용을 한다. 그러나 의미 면에서 형용사는 동사와 달리 대상의 성질이나 상태를 나타낸다.

형용사는 '붉다, 외롭다, 짜다, 푸르다, 달다, 희다'처럼 대상의 성질이나 상태를 직접 나타내는 *성상 형용사와 '이러하다, 그러하다, 저러하다'처럼 앞에 나온 성질이나 상태를 다시 가리키는 *지시 형용사로 나뉜다.

● 동사와 형용사의 구분

구분 방법	동사	형용사
현재 시제 선어말 어미(-ㄴ/는-) 결합 여부	○ 먹는다 / 늙는다	× *예쁜다 / *젊는다
청유형 어미(-자), 명령형 어미(-아라/어라) 결합 여부	○ 가자, 가라 / 잡자, 잡아라	× *착하자, *착해라 / *좋자, *좋아라
'-(으)려고'와 같은 목적이나 의도를 나타내는 어미 결합 여부	○ 웃으려고	× *맛있으려고 / *작으려고

동사와 형용사 모두 어간에 여러 어미가 결합하여 활용을 한다. 그런데 동사는 동작을 나타내기 때문에 활용 방식에 있어서 형용사와는 차이가 있다.

> • 밥을 <u>먹는다</u>. / 우리 밥을 <u>먹자</u>! / 밥을 <u>먹어라</u>. / 밥을 <u>먹으려고</u> 한다. →동사
>
> • *꽃이 <u>예쁜다</u>. / *꽃이 <u>예쁘자</u>! / *꽃이 <u>예뻐라</u>. / *꽃이 <u>예쁘려고</u> 한다. →형용사
>
> <div align="right">* 표시는 비문임.</div>

동사 '먹다'는 어간 '먹-'에 현재 시제 선어말 어미(-ㄴ/는-), 청유형 어미(-자), 명령형 어미(-아라/어라), 의도를 나타내는 연결 어미(-으려고)가 결합할 수 있으나, 형용사 '예쁘다'는 이러한 어미와 결합하지 못한다. 왜냐하면 동작을 나타내는 동사는 시간의 흐름에 따라 변화되는 움직임을 나타내므로 현재 진행형 표현이나 현재 시제 어미와 결합이 가능하지만, 형용사는 현재 시제 어미(-ㄴ/는-)와 결합할 수 없다. 왜냐하면 형용사가 나타내는 모양이나 상태는 현재 '진행' 중임을 전제하고 있기 때문이다. 또한 명령형 어미나 청유형 어미는 어떤 '행동'을 요구하거나 함께하자는 것이므로, 행동(동작)을 드러내는 동사와만 결합할 수 있다.

tip '예뻐라', '착해라'는 잘못된 표현일까?

'아유, 예뻐라!', '아이가 참 착해라!'와 같이 형용사에 '-아라/어라'의 어미를 결합하여 말하기도 한다. 이를 명령형 어미로 파악한다면 어색한 표현이겠지만, 이 예문과 같이 '-아라/어라'가 감탄형 어미로 쓰인 경우에는 잘못된 표현이 아니다.

> **-아라「어미」**
> 「1」 (끝음절의 모음이 'ㅏ, ㅗ'인 동사 어간 뒤에 붙어) 해라할 자리에 쓰여, 명령하는 뜻을 나타내는 종결 어미.
> ¶ 내 손을 꼭 잡아라. / 그것을 잘 보아라.
> 「2」 (끝음절의 모음이 'ㅏ, ㅗ'인 형용사 어간 뒤에 붙어) 감탄의 뜻을 나타내는 종결 어미.
> ¶ 참, 달도 밝아라. / 아이, 좋아라.

⚫ 본용언과 보조 용언

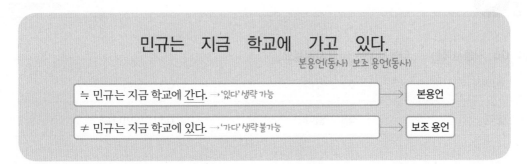

문장에서 서술어는 대개 하나의 용언 혹은 '체언+이다'의 형태로 나타나거나, 둘 이상의 용언이 결합한 형태로 나타난다. 둘 이상의 용언이 결합할 때 문장의 주체를 주되게 서술하는 용언을 ˚**본용언**, 본용언 뒤에서 그 뜻을 보충해 주는 용언을 ˚**보조 용언**이라고 한다.

'민규는 지금 학교에 가고 있다.'에서 '가고(가다)'는 문장에서 핵심적인 서술어의 역할을 하는 본용언이다. 그리고 이를 뒤따르는 '있다'는 본용언을 도와 특수한 의미(진행 상태)를 덧붙이는 역할을 하는 보조 용언이다. 본용언과 보조 용언이 결합할 때에는 '본용언 어간+보조적 연결 어미(-아/어, -게, -지, -고)+보조 용언'의 구성으로 나타난다. 그리고 보조 용언은 본용언을 돕는 역할을 하므로 생략해도 문장이 성립하며, 경우에 따라 본용언에 붙여 쓰는 것도 허용한다.

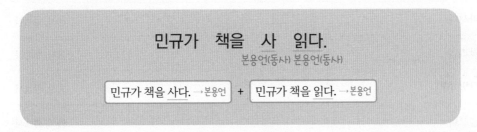

'민규가 책을 사 읽다.'에서는 책을 사고, 읽는 행위가 모두 핵심적인 역할을 하므로, '사다(사)'와 '읽다'는 각각 문장의 핵심적인 서술어의 기능을 하는 본용언이다. 이때 '사' 또는 '읽다'를 생략하면 문장의 의미가 제대로 전달되지 않는다. 이처럼 둘 이상의 용언이 결합된 구성이 '본용언+보조 용언'인지 '본용언+본용언'인지 확인하기 위해서는 뒤에 오는 용언을 생략해도 의미 전달이 가능한지 확인해야 한다. 생략이 가능하면 보조 용언, 생략할 수 없으면 본용언이다.

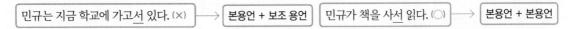

한편 '본용언+보조 용언'의 구성에서는 그 중간에 연결 어미 '-서'나 다른 성분을 넣을 경우 문장의 의미가 어색해지거나 다른 의미로 바뀌게 된다. 반면 '본용언+본용언'의 구성에서는 중간에 연결 어미를 넣어도 자연스럽다. '본용언+보조 용언'의 구성인 '학교에 가고(서) 있다.'는 어색하지만, '본용언+본용언'의 구성인 '책을 사(서) 읽다.'는 자연스러운 것에서 이를 확인할 수 있다.

[01~06] 자동사에는 ○, 타동사에는 △ 표시하세요.

01	보다	02	앉다	03	찾다

04	솟다	05	읽다	06	일어나다

[07~13] 다음 용언이 제시된 어미와 결합하는지 ○, ×로 판단한 뒤, 해당하는 품사에 ○ 표시하세요.

		-ㄴ/는-	-아라/어라(명령형)	-자(청유형)		품사
07	맑다				→	동사, 형용사
08	아프다				→	동사, 형용사
09	웃다				→	동사, 형용사
10	마시다				→	동사, 형용사
11	달리다				→	동사, 형용사
12	삭막하다				→	동사, 형용사
13	슬프다				→	동사, 형용사

[14~18] 밑줄 친 부분의 구성으로 알맞은 것에 ∨ 표시하세요.

		본용언+보조 용언	본용언+본용언
14	영수는 밥을 먹어 버렸다.		
15	영수는 사과를 깎아 먹는다.		
16	결국 그가 떠나고 말았다.		
17	선생님은 영수가 집에 가게 하셨다.		
18	나는 지금 울고 싶다.		

1 용언에 대한 설명으로 적절하지 않은 것은?

① 용언은 문장에서 주로 부사의 수식을 받는다.

② 용언은 문장에서 주어를 서술하는 기능을 한다.

③ 용언은 쓰임에 따라 어미를 취하여 형태가 변한다.

④ 용언에서 동사는 성질을, 형용사는 움직임을 나타낸다.

⑤ 본용언은 문장에서 자립적으로 쓰일 수 있지만, 보조 용언은 자립적으로 쓰이지 못한다.

1 용언의 활용과 기본형
용언은 어간과 어미로 이루어져 있다. '가서, 가고, 가면서'에서 형태가 고정되어 있는 부분인 '가-'를 용언의 어간이라 하고, 형태가 변하는 부분인 '-서, -고, -면서'를 용언의 어미라 한다. 이렇게 용언의 어간에 다양한 어미를 결합하는 것을 '활용'이라고 하며, 용언의 어간에 '-다'를 붙인 것(잡다, 가다, 보다) 또는 '용언의 어간+접사'에 '-다'를 붙인 것(잡히다, 보이다)을 용언의 '기본형'이라고 한다. 용언은 사전에 기본형으로 제시되어 있으므로, 사전에서 용언을 찾으려면 기본형을 알아야 한다.

2 〈보기〉의 밑줄 친 단어를 탐구한 내용으로 적절하지 않은 것은?

보 기

ㄱ. 아이가 방긋방긋 웃는다.

ㄴ. 물이 얼음이 되었다.

ㄷ. 사자가 토끼를 잡다.

ㄹ. 토끼가 사자에게 잡히다.

ㅁ. 기차가 멈추었다.

ㅂ. 여자가 차를 멈추었다.

① ㄱ의 '웃는다'는 목적어가 필요 없는 자동사이다.

② ㄴ의 '되었다'는 타동사로, 주어와 보어를 필수적으로 요구한다.

③ ㄷ의 '잡다'와 ㅂ의 '멈추었다'는 모두 주어 외에 목적어를 필요로 하는 타동사이다.

④ ㄹ의 '잡히다'는 '잡다'에서 파생된 동사로, 목적어가 필요 없는 자동사로 분류할 수 있다.

⑤ ㅁ과 ㅂ으로 보아, '멈추다'는 형태 변화 없이 자동사와 타동사로 모두 쓰일 수 있다.

2 접사가 붙어 파생된 동사의 구분
접사가 붙어 파생된 동사 중에서 사동사(남에게 어떤 행동을 시키는 동사)는 대개 목적어를 필요로 하므로 타동사이고, 피동사(남의 행동을 입어서 행해지는 동작을 나타내는 동사)는 대개 목적어를 취하지 않으므로 자동사로 분류할 수 있다. 한편, 형용사에 사동 접사가 붙으면 품사가 동사로 바뀌기도 한다.
예를 들어, 형용사 '높다'의 경우, 사동 접사 '-이-'가 붙어 '높이다'가 되면 품사가 동사로 바뀐다.
예 담장이 높다(형용사).
　 아버지가 담장을 높인다(동사).

3 밑줄 친 단어의 품사가 다른 하나는?

① 벌써 아침이 밝아 온다.

② 소금은 맛이 짜다.

③ 영희가 책을 읽는다.

④ 철수가 영희를 찾았다.

⑤ 영수가 노래를 부른다.

3 동사와 형용사는 결합하는 관형사형 어미와 그에 따른 시제를 통해서도 구분할 수 있다. 동사에는 과거를 나타내는 관형사형 어미 '-ㄴ/-은', 현재를 나타내는 관형사형 어미 '-는'이 결합하고, 형용사에는 현재를 나타내는 관형사형 어미 '-ㄴ/-은'이 결합한다. 이는 209쪽의 시제 표현에서 보다 구체적으로 살펴볼 수 있다.

🗨 규칙 활용과 불규칙 활용

용언이 활용할 때 어간과 어미의 형태에 변화가 없는 경우 ↓	용언이 활용할 때 어간이나 어미의 형태에 변화가 있는 경우 ↓
규칙 활용	**불규칙 활용**
• 웃다: 웃고, 웃지, 웃어, 웃으니, 웃으며 • 읽다: 읽고, 읽지, 읽어, 읽으니, 읽으며	• 낫다: 낫고, 낫지, 나아, 나으니, 나으며 • 푸르다: 푸르고, 푸르지, 푸르러, 푸르니, 푸르며

　용언은 어간에 여러 어미가 붙어 형태의 변화가 일어나는데, 이를 *활용이라고 한다. 활용은 그 양상이 규칙적인가, 불규칙적인가에 따라 '규칙 활용'과 '불규칙 활용'으로 나눌 수 있다.

　'웃다'는 어간 '웃-'에 어미 '-고, -지, -어, -으니, -으며'가 결합하여 '웃고, 웃지, 웃어, 웃으니, 웃으며'와 같이 활용한다. 이처럼 어간과 어미가 결합할 때 원래 어간과 어미의 형태에 변화가 없는 것을 *규칙 활용이라고 한다.

　반면에 '낫다(병이나 상처가 고쳐지다.)'는 어간 '낫-'에 어미가 결합하면서 '낫고, 낫지, 나아(낫-＋-아), 나으니(낫-＋-으니), 나으며(낫-＋-으며)'로 활용한다. 이 중 '나아, 나으니, 나으며'는 어간의 받침 'ㅅ'이 탈락하여 어간의 형태에 변화가 일어난 것이다. 또한 '푸르다'의 어간 '푸르-'에 어미 '-어'가 결합했을때 어미 '-어'가 '-러'로 바뀌어 '푸르러'가 되는 것처럼 어미의 형태에 변화가 일어나기도 한다. 이처럼 활용할 때 원래 어간이나 어미의 형태에 변화가 일어나는 것을 *불규칙 활용이라고 한다.

규칙 활용

　　어간과 어미의 원래 형태에 변화가 없는 경우뿐만 아니라, 원래 형태에 변화가 있더라도 그 변화가 보편적인 음운 변동 현상에 해당하면 '규칙 활용'으로 본다. 'ㅡ' 탈락과 'ㄹ' 탈락, 모음 축약이나 동음 탈락은 보편적인 음운 현상이므로, 규칙 활용에 해당한다.

유형	현상	사례
'*ㅡ' 탈락	어간이 'ㅡ'로 끝나는 용언이 모음으로 시작하는 어미와 결합할 때, 어간의 'ㅡ'가 탈락하는 현상	• 모으다: 모으고, 모으지, <u>모아(모으-＋-아)</u>, 모으니, 모으며 • 크다: 크고, 크지, <u>커(크-＋-어)</u>, 크니, 크며 • 담그다: 담그고, 담그지, <u>담가(담그-＋-아)</u> • 쓰다: 쓰고, 쓰지, <u>써(쓰-＋-어)</u>, 쓰니, 쓰며
'*ㄹ' 탈락	어간이 'ㄹ'로 끝나는 용언이 어미 '-니'와 결합할 때, 어간의 'ㄹ'이 탈락하는 현상	• 알다: 알고, 알지, 알아, <u>아니(알-＋-니)</u> • 만들다: 만들고, 만들지, 만들어, <u>만드니(만들-＋-니)</u> • 살다: 살고, 살지, 살아, <u>사니(살-＋-니)</u>

*모음 축약	어간의 모음과 어미의 모음이 하나의 음운으로 줄어드는 현상	• 보다: 보고, 보지, 뵈니(보-+-이니) • 가리다: 가리고, 가리지, 가려(가리-+-어) • 오다: 오고, 오지, 와서(오-+-아서)
*동음 탈락 (모음 탈락)	어간과 어미의 모음이 같을 경우, 하나가 탈락하는 현상	• 가다: 가고, 가지, 가서(가-+-아서)

불규칙 활용

불규칙 활용은 원래 형태의 무엇이 변했는지에 따라 어간이 변하는 '어간 불규칙', 어미가 변하는 '어미 불규칙', 어간과 어미가 모두 변하는 '어간과 어미 불규칙'으로 나눌 수 있다.

① 어간의 변화

유형	어간의 형태 변화	불규칙 활용 사례		규칙 활용 사례
*'ㄷ' 불규칙	어간 끝 'ㄷ'이 'ㄹ'로 바뀜.	• 걷다: 걷-+-어 → 걸어 • 듣다: 들어, 들으니 • 싣다: 실어, 실으니 • 깨닫다: 깨달아, 깨달으니	↔	• 닫다: 닫-+-아 → 닫아 • 믿다: 믿-+-어 → 믿어 • 얻다: 얻-+-어 → 얻어
*'ㅅ' 불규칙	어간에서 'ㅅ'이 탈락함.	• 젓다: 젓-+-어 → 저어 • 짓다: 지어, 지으니 • 잇다: 이어, 이으니 • 낫다: 나아, 나으니	↔	• 벗다: 벗-+-어 → 벗어 • 빗다: 빗-+-어 → 빗어 • 솟다: 솟-+-아 → 솟아
*'ㅂ' 불규칙	어간 끝 'ㅂ'이 '오/우'로 바뀜.	• 곱다: 곱-+-아 → 고와 • 돕다: 도와, 도우니 • 눕다: 누워, 누우니 • 줍다: 주워, 주우니	↔	• 입다: 입-+-어 → 입어 • 잡다: 잡-+-아 → 잡아 • 좁다: 좁-+-아 → 좁아
*'르' 불규칙	어간의 '르'가 'ㄹㄹ'로 바뀜.	• 흐르다: 흐르-+-어 → 흘러 • 빠르다: 빨라 • 부르다: 불러 • 구르다: 굴러	↔	• 치르다: 치르-+-어 → 치러 • 따르다: 따르-+-아 → 따라
*'우' 불규칙	어간에서 '우'가 탈락	• 푸다: 푸-+-어 → 퍼	↔	• 주다: 주-+-어 → 주어(줘) • 두다: 두-+-어 → 두어(둬) • 추다: 추-+-어 → 추어(춰)

② 어미의 변화

유형	어미의 형태 변화	불규칙 활용 사례		규칙 활용 사례
*'여' 불규칙	어간 '하-' 뒤에 어미 '-아/어'가 결합하면 어미가 '-여'로 바뀜.	• 공부하다: 공부하-+-어 → 공부하여 • 좋아하다: 좋아하여 • 깨끗하다: 깨끗하여 • 조용하다: 조용하여	↔	• 사다: 사-+-아 → 사 • 먹다: 먹-+-어 → 먹어

'러' 불규칙	어미 '-아/어'가 '-러'로 바뀜.	• 푸르다: 푸르-+-어 → 푸르러 • 이르다: 이르러	↔	• 치르다: 치르-+-어 → 치러 • 따르다: 따르-+-아 → 따라

③ 어간+어미의 변화

유형	어간과 어미의 형태 변화	불규칙 활용 사례		규칙 활용 사례
'ㅎ' 불규칙	색을 표현하고 어간이 'ㅎ'으로 끝나는 용언에서 어간과 어미가 모두 바뀜.	• 하얗다: 하얗-+-아서 → 하얘서 • 파랗다: 파랗-+-아서 → 파래서	↔	• 좋다: 좋-+-아서 → 좋아서 • 넣다: 넣-+-어서 → 넣어서

> **tip** 어간에 '-아/어'를 붙여 규칙 활용과 불규칙 활용을 구분하자.
>
> 용언의 어간에 어미 '-아/어'를 붙여 보았을 때 형태의 변화가 있으면 '불규칙', 그렇지 않으면 '규칙'으로 구분할 수 있다. 대부분의 용언은 어간의 끝 모음이 음성 모음 'ㅓ'나 'ㅜ'이면 어미 '-어'가 붙고, 양성 모음 'ㅏ'나 'ㅗ'이면 '-아'가 붙는다는 점을 고려하여 어간에 '-아/어' 중 하나를 선택해 결합시켜 본다. 그리고 결합시킨 형태소와 결합 결과를 비교해 본다.
>
'-아/어' 결합	(옷을) 벗다: 벗어 → 규칙 활용 (밥을) 짓다: 지어 → 불규칙 활용, 어간의 'ㅅ'이 탈락했으므로 'ㅅ' 불규칙 (땅에) 묻다: 묻어 → 규칙 활용 (답을) 묻다: 물어 → 불규칙 활용, 어간의 'ㄷ'이 'ㄹ'로 변했으므로 'ㄷ' 불규칙 (길이) 굽다: 굽어 → 규칙 활용 (빵을) 굽다: 구워 → 불규칙 활용, 어간의 'ㅂ'이 '오/우'로 변했으므로 'ㅂ' 불규칙

정답과 해설 24쪽

[01~05] 용언의 어간과 어미의 결합 양상을 보고, 불규칙 활용의 유형을 쓰세요.

	어간	어미					불규칙 활용 유형
		-고	-아/어	-으니	-지		
01	일컫-	일컫고	일컬어	일컬으니	일컫지	→	(　　　) 불규칙
02	긋-	긋고	그어	그으니	긋지	→	(　　　) 불규칙
03	굽-	굽고	구워	구우니	굽지	→	(　　　) 불규칙
04	오르-	오르고	올라	오르니	오르지	→	(　　　) 불규칙
05	사랑하-	사랑하고	사랑하여	사랑하니	사랑하지	→	(　　　) 불규칙

1 밑줄 친 단어 중 '불규칙 활용'을 하는 것은?

① 그가 <u>웃고</u> 있다.

② 시신을 땅에 <u>묻었다</u>.

③ 나무로 집을 <u>만들었다</u>.

④ 용돈을 <u>모아서</u> 책을 샀다.

⑤ 친구의 행방을 <u>물어</u> 보았다.

2 〈보기〉를 바탕으로 용언의 활용 양상에 대해 탐구한 내용으로 적절하지 <u>않은 것은?</u>

> ─── 보 기 ───
>
> 용언이 활용할 때 어간이나 어미의 기본 형태가 바뀌지 않거나 바뀌어도 보편적인 음운 규칙으로 설명할 수 있는 경우를 '규칙 활용'이라고 하고, 그렇지 않은 경우를 '불규칙 활용'이라고 한다.
> 불규칙 활용은 활용 과정에서 어간의 형태가 변하는지, 어미의 형태가 변하는지, 어간과 어미의 형태 모두 변하는지에 따라 유형을 나눌 수 있다.

① '솟다'는 '솟고, 솟은, 솟아'로 활용하므로 기본 형태가 변하지 않는 규칙 활용에 해당되는군.

② '짓다'는 '짓고, 지으면, 지어'로 활용하므로 어간의 형태가 변하는 불규칙 활용에 해당되는군.

③ '공부하다'는 '공부하고, 공부하는, 공부하여'로 활용하므로 어미의 형태가 변하는 불규칙 활용에 해당되는군.

④ '흐르다'는 '흐르고, 흐르면, 흘러'로 활용하므로 어미의 형태가 변하는 불규칙 활용에 해당되는군.

⑤ '하얗다'는 어미 '-아'와 결합하면 '하얘'로 활용하므로 어간과 어미의 형태가 모두 변하는 불규칙 활용에 해당되는군.

2 규칙 활용: 'ㅡ'와 'ㄹ' 탈락 현상
용언이 활용할 때 어간과 어미의 형태에 변화가 없거나, 변화가 있어도 'ㅡ' 탈락이나 'ㄹ' 탈락과 같이 보편적인 음운 현상으로 설명할 수 있으면 규칙 활용에 해당한다.
'쓰다'의 경우, 어간이 어미 '-어'와 결합하면 '써'로 활용되는데, 어간 말음 'ㅡ'가 어미 '-아/어' 앞에서 탈락하는 것은 보편적인 음운 현상에 해당되기 때문에 이는 규칙 활용이다.
'알다'의 경우도 '알다'의 어간이 어미 '-는'과 결합할 때 'ㄹ'이 탈락하고 '아는'으로 활용되는데, 어간 말음 'ㄹ'이 '-는, -ㄴ, -시, -오, -ㄹ'로 된 어미 앞에서 탈락하는 것은 보편적인 음운 현상이므로 이 역시 규칙 활용에 해당한다.

품사의 종류

●●● 수식언으로서 '관형사, 부사'

관형사와 부사는 둘 다 문장 안에서 다른 단어를 꾸며 주는 역할을 한다는 점에서 *수식언*으로 묶는다. 관형사와 부사는 문장에서 반드시 필요한 문장 성분은 아니지만, 꾸며 주는 말 앞에 놓여서 의미를 분명하게 하거나 표현을 풍부하게 해 준다.

관형사와 부사는 문장에서 쓰일 때 형태에 변화가 없으며, 조사나 어미와 결합하지 않는다. 다만 부사는 일부 보조사와 결합할 때도 있다.

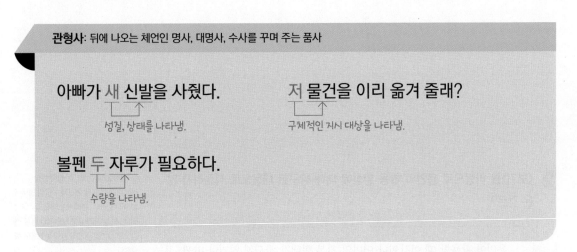

관형사: 뒤에 나오는 체언인 명사, 대명사, 수사를 꾸며 주는 품사

아빠가 새 신발을 사줬다.
└ 성질, 상태를 나타냄.

저 물건을 이리 옮겨 줄래?
└ 구체적인 지시 대상을 나타냄.

볼펜 두 자루가 필요하다.
└ 수량을 나타냄.

*관형사*는 뒤에 오는 체언을 꾸며 주는 역할을 하는데, '새'와 같이 체언의 성질이나 상태를 분명하게 해 주면 *성상 관형사*, '저'와 같이 체언의 구체적인 지시 대상을 제시해 주면 *지시 관형사*, '두'와 같이 체언의 수량을 제시해 주면 *수 관형사*로 구분한다.

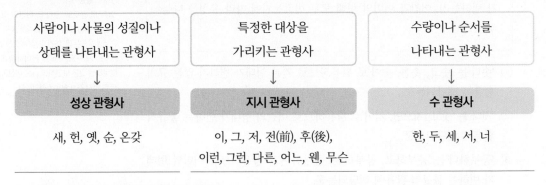

사람이나 사물의 성질이나 상태를 나타내는 관형사	특정한 대상을 가리키는 관형사	수량이나 순서를 나타내는 관형사
↓	↓	↓
성상 관형사	**지시 관형사**	**수 관형사**
새, 헌, 옛, 순, 온갖	이, 그, 저, 전(前), 후(後), 이런, 그런, 다른, 어느, 웬, 무슨	한, 두, 세, 서, 너

관형사는 다음의 특성을 지닌다.

• 문장에서 쓰일 때 반드시 수식하는 말(체언)을 요구한다.

• 체언을 수식하는 자리에서만 사용된다.

• 조사와 결합하지 않는다.

- 관형사가 연달아 제시될 때에는 '저(지시) 두(수) 헌(성상) 집'과 같이 '지시 관형사 - 수 관형사 - 성상 관형사' 순서로 나타난다.

'저, 그, 이'와 같은 관형사는 대명사와 형태가 동일하고, '다섯, 여섯'과 같은 관형사는 수사와 형태가 동일하다. 관형사는 조사와 결합하지 않으므로, 조사와 결합할 수 있다면 대명사이거나 수사이다.

이도 저도 다 싫다. → 지시 대명사(뒤에 조사가 붙었으므로)	다섯이 모여 회의를 했다. → 수사(뒤에 조사가 붙었으므로)
이 상황을 어떻게 해결할까? → 지시 관형사 　　　　　　　　　　　　　　　(뒤의 명사 '상황'을 수식하므로)	학생 다섯 사람이 왔다. → 수 관형사 　　　　　　　　　　　　(뒤의 명사 '사람'을 수식하므로)

부사: 용언이나 다른 말 앞에 놓여 그 말을 꾸며 주는 품사

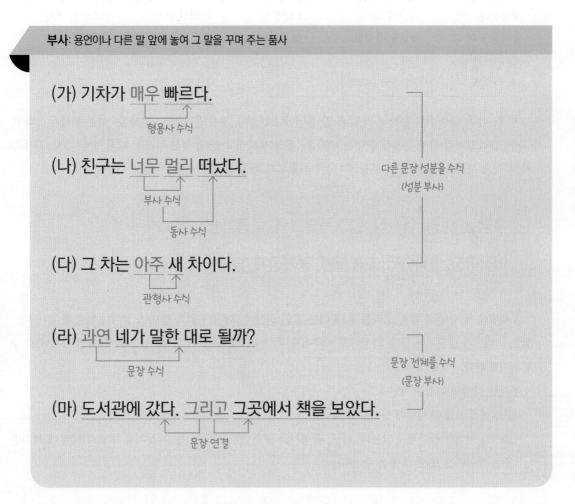

(가) 기차가 매우 빠르다.
　　　　　　형용사 수식

(나) 친구는 너무 멀리 떠났다.
　　　　　　부사 수식
　　　　　　　　동사 수식

(다) 그 차는 아주 새 차이다.
　　　　　　　관형사 수식

(라) 과연 네가 말한 대로 될까?
　　　문장 수식

(마) 도서관에 갔다. 그리고 그곳에서 책을 보았다.
　　　　　　　　　　문장 연결

다른 문장 성분을 수식 (성분 부사)

문장 전체를 수식 (문장 부사)

(가)~(마)에 사용된 '매우, 너무, 멀리, 아주, 과연, 그리고'는 모두 뒤에 오는 다른 말이나 문장을 꾸며 주는 *부사이다. (가)에서 '매우'는 형용사 '빠르다'를, (나)에서 '너무'는 부사 '멀리'와 동사 '떠났다'를, (다)에서 '아주'는 관형사 '새'를, (라)에서 '과연'은 문장 '네가 말한 대로 될까?'를 꾸며 주고 있다. (마)에서 '그리고'는 문장 '도서관에 갔다.'와 문장 '그곳에서 책을 보았다.'를 연결해 주고 있다.

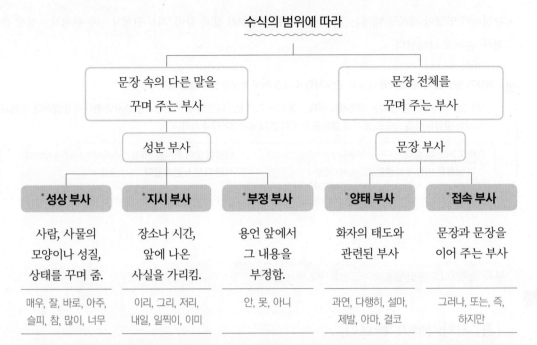

'매우, 너무, 아주'처럼 문장 속의 다른 말(용언이나 관형사, 부사)을 꾸미는 부사를 **°성분 부사**라고 하고, '과연, 그리고'처럼 문장 전체를 꾸미는 부사를 **°문장 부사**라고 한다. 성분 부사는 다시 '성상 부사, 지시 부사, 부정 부사'로 나눌 수 있고, 문장 부사는 '양태 부사, 접속 부사'로 나눌 수 있다.

> 우당탕, 멍멍, 아사삭, 덜그럭덜그럭, 쿵쾅쿵쾅 → 소리를 흉내 내는 말
>
> 아장아장, 반짝반짝, 꼬불꼬불, 뭉게뭉게, 방긋방긋 → 모양이나 행동을 흉내 내는 말

우리말은 '우당탕'과 같이 소리를 흉내 내는 말인 의성어, '아장아장'과 같이 모양이나 행동을 흉내 내는 말인 의태어가 발달되어 있다. 의성어와 의태어도 부사에 포함되며, 이 둘을 **°상징 부사(음성 상징어)**로 구분하기도 한다.

부사는 다음의 특성을 지닌다.
- 문장에서 쓰일 때 형태에 변화가 없다.
- 조사나 어미와 결합하지 않는다. 다만, 관형사와 달리 '<u>빨리도</u> 달리는구나.'처럼 보조사(앞말에 특정한 뜻을 부여하는 조사)가 붙을 수 있다.

[01~04] 다음 문장에서 관형사에는 ○, 부사에는 △ 표시하세요.

01 헌 옷이라도 새 옷처럼 깨끗이 빨아 입어라.

02 다른 사람들은 지금 어디 있지?

03 이도 저도 다 싫다.

04 옛날 강원도의 한 마을에 효자가 살고 있었다.

[05~08] 다음 문장에서 성상 관형사에는 ○, 지시 관형사에는 △, 수 관형사에는 □ 표시하세요.

05 옛 기억을 더듬어 간 그 장소에는 상자 두 개가 있었다.

06 이 서랍 안에서 온갖 잡동사니가 여러 개 나왔다.

07 순 살코기로만 만든 찌개를 세 그릇이나 먹었다.

08 저기 저 여자가 그 사건의 두 번째 용의자다.

[09~12] 〈보기〉와 같이 밑줄 친 부사가 수식하는 대상을 찾아 선으로 연결하고, 부사의 종류에 ∨ 표시하세요.

보 기

달맞이꽃이 활짝 피었다.

	성상 부사	지시 부사	부정 부사	양태 부사	접속 부사
09 과연 이 문제를 풀 수 있을까?					
10 그는 아주 큰 차를 타고 다닌다.					
11 물건을 이리 가져오시오.					
12 안 오는 사람을 기다려 봐야 소용없다.					

1 〈보기〉를 바탕으로 관형사에 대해 탐구한 내용으로 적절하지 <u>않은</u> 것은?

> ━━━━ 보 기 ━━━━
>
> ㄱ. <u>이</u> 학생과 <u>저</u> 학생은 한국인이다.
>
> ㄴ. 공사를 마치는 데 <u>육</u> 개월이 걸렸다.
>
> ㄷ. <u>헌</u> 집이라도 좋으니 집이 있으면 좋겠다.
>
> ㄹ. 이 신발은 너무 크니 <u>다른</u> 것을 보여 주세요.
>
> ㅁ. <u>이 두</u> 사람이 내가 학교에서 자주 만나는 친구이다.

① ㄱ: 관형사는 구체적인 지시 대상을 정해 주는 역할을 하는군.

② ㄴ: 관형사는 반드시 수식을 받는 대상을 요구하는군.

③ ㄷ: 관형사는 수식하는 체언의 성질을 분명하게 해 주는군.

④ ㄹ: 관형사는 용언처럼 어미를 취할 수 있어서 형태가 변하는군.

⑤ ㅁ: 관형사가 여러 개 쓰일 때 '지시 관형사 – 수 관형사'의 순서로 결합하는군.

1 관형사의 형태적 특징
① 형태 변화를 하지 않는 불변어이다.
② 격조사뿐만 아니라 보조사와도 결합하지 않는다.

2 밑줄 친 부분이 '문장 부사'로 사용된 것은?

① 전주 음식으로는 비빔밥이 <u>가장</u> 유명하다.

② 그렇게 기다리던 비가 오늘도 <u>안</u> 온다.

③ 오늘은 이만하고 내일 <u>다시</u> 시작합시다.

④ <u>아마</u> 우리는 그의 집을 찾을 수 있을 거야.

⑤ 한글은 <u>매우</u> 독창적이고 과학적으로 만들어졌다.

2 문장 부사의 종류
문장 부사는 문장 전체를 꾸며 주는 부사이다.
① 화자의 태도를 나타내는 양태 부사
　예 과연, 설마, 제발
② 단어와 단어, 문장과 문장을 이어 주는 접속 부사
　예 그리고, 그러나, 그러므로

3 문장에 쓰인 관형사와 부사를 탐구한 내용으로 적절하지 <u>않은</u> 것은?

① 그 셋은 항상 같이 다닌다.
　→ 수사는 관형사의 꾸밈을 받을 수 있군.

② 저리 잘 안 먹는 아이가 있을까?
　→ 부사가 동시에 나타날 때에는 성상 부사가 맨 앞에 오는군.

③ 부디 건강하시기 바랍니다.
　→ 부사는 특정한 선어말 어미를 요구하기도 하는군.

④ 이 모든 새 집을 우리 부부가 만들었다.
　→ 관형사가 세 개 이어질 때는 성상 관형사가 맨 나중에 오는군.

⑤ 오늘은 반응이 별로 좋지 않다.
　→ 부정 표현에 주로 사용하는 부사가 있군.

💬 관계언으로서 '조사'

조사: 자립성이 있는 말에 붙어 그 말과 다른 말의 문법적 관계를 나타내거나 특정한 의미를 부여하는 품사

앞말에 일정한 문법 자격을 부여하는 조사	앞말에 특정한 뜻을 더해 주는 조사	두 단어를 대등한 자격으로 이어 주는 조사
↓	↓	↓
격 조사	**보조사**	**접속 조사**
• 주격 조사 이/가 • 목적격 조사 을/를 • 부사격 조사 에/에서/에게, 께, 으로/로, 와/과, 고/라고, 보다 • 관형격 조사 의 • 서술격 조사 이다 • 보격 조사 이/가 • 호격 조사 아/야	• 대조, 화제, 강조 은/는 • 한정, 강조, 조건 만 • 범위 부터, 까지 • 더함, 양보, 의외 도 • 포함, 더함 조차 • 존대 요	와/과, 하고, (이)랑

아빠**가** 백화점**에서** 빵**을** 샀다.
주격 조사 부사격 조사 목적격 조사

 *관계언은 문장에서 체언 뒤에 붙어 문법적 관계를 나타내는 말로, 조사가 이에 속한다. *조사는 모두 자립성을 가진 말(아빠, 백화점, 빵)에 붙어서 사용된다. '아빠가 백화점에서 빵을 샀다.'에서 조사 '가'는 앞말이 문장에서 주어임을 나타내며, '에서'는 앞말이 부사어임을, '을'은 앞말이 목적어임을 나타낸다. 위 예문에 사용된 조사는 모두 앞말과 다른 말의 문법적 관계를 나타내는 역할을 하고 있는데, 이러한 조사를 *격조사라고 한다.

 격 조사는 앞말에 어떤 격을 부여하는가에 따라 나뉘는데, '가'는 앞말에 주어 자격을 부여하므로 *주격조사, '에서'는 앞말에 부사어 자격을 부여하므로 *부사격 조사, '을'은 앞말에 목적어 자격을 부여하므로 *목적격 조사라고 한다.

 이외에도 앞말에 관형어 자격을 부여하는 조사를 *관형격 조사라고 하며, 앞말에 붙어 누군가를 부르는 말이 되게 하는 조사를 *호격 조사라고 한다.

tip 부사격 조사 '에서' vs. 주격 조사 '에서'

'에서'는 대표적인 부사격 조사이다. '에서'는 앞말이 장소나 출발점임을 드러내기도 하고, 비교의 기준임을 드러내기도 한다. 그런데 단체를 나타내는 명사 뒤에서는 앞말이 주어임을 드러내는 주격 조사로 쓰이기도 한다. '에서'를 다른 주격 조사 '이, 가'로 바꿔 쓸 수 있다면 '에서'는 틀림없이 주격 조사로 쓰인 것이다.

- 서울에서(→ 출발점임을 나타내는 부사격 조사) 7시에 출발한다.
- 이에서(→ 비교의 기준임을 드러내는 부사격 조사) 더 나쁠 수가 있습니까?
- 우리는 학교에서(→ 장소를 나타내는 부사격 조사) 만나기로 하였다.
- 우리 학교에서(→ 단체 '학교'가 주어임을 나타내는 주격 조사) 체육대회 우승을 차지했다.
- 정부에서(→ 단체 '정부'가 주어임을 나타내는 주격 조사) 보조금을 지원했다.

이것은 책이다/ 이고 / 이며 / 이니 / 이군.

서술격 조사

* **서술격 조사** '이다'는 격 조사로서 앞말의 문장 성분을 서술어로 만들어 준다. '이것은 책이다.'처럼 주어가 지시하는 대상의 속성이나 부류를 지정하거나, '일하는 솜씨가 제법이다.'처럼 주체의 행동이나 상태에 대해 나타낸다. 이처럼 서술격 조사는 문장에서 체언과 결합하여 서술어를 만드는데, 이때 다른 조사와 달리 용언처럼 형태가 변하기 때문에 가변어로 분류한다.

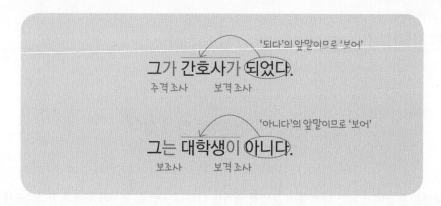

* **보격 조사** '이/가'는 특정한 서술어 '되다/아니다' 앞에 사용되어 앞말을 문장의 보어로 기능하게 하는데, 주격 조사와 형태가 동일하므로 서술어를 보고 이를 구분해야 한다.

보격 조사 대신 부사격 조사가 쓰여서 보어가 들어갈 자리에 필수 부사어가 나타나는 경우도 있다. 예를 들어 '물이 얼음으로 되었다.'에서 '얼음으로'는 '되다' 앞에 쓰였지만 부사격 조사 '으로'가 붙었으므로 부사어에 해당한다.

언니만 가족 여행을 가지 않았다. → '언니' 단 한 사람은 가족 여행을 가지 않았고,
'단독'의 뜻을 더하는 보조사 다른 가족들은 가족 여행을 갔다.

언니도 가족 여행을 가지 않았다. → '언니'는 가족 여행을 가지 않았고, 다른 가족들 중에서
'더함'의 뜻을 더하는 보조사 도 가족 여행을 가지 않은 사람이 있다.

조사에는 앞의 체언에 어떤 자격을 부여하는 격 조사 외에 특수한 뜻을 더해 주는 °**보조사**가 있다. 조사 '만'은 앞말에 '단독'의 의미를, 조사 '도'는 앞말에 '더함'의 의미를 더해 주는 보조사이다.

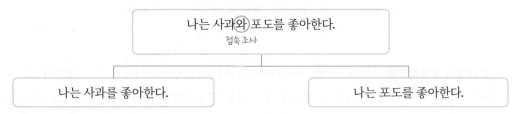

나는 사과와 포도를 좋아한다.
접속 조사

나는 사과를 좋아한다. 나는 포도를 좋아한다.

또한 조사에는 둘 이상의 체언을 같은 자격으로 이어 주는 기능을 하는 °**접속 조사**가 있다. 위 예문에서 조사 '와'는 '사과'와 '포도'를 대등한 자격으로 이어 주고 있으므로 접속 조사이다. 이러한 접속 조사에는 '와/과' 외에 '하고', '(이)랑'이 있다.

tip '와/과'는 항상 접속 조사로만 쓰일까?

'와/과'가 항상 접속 조사로만 사용되는 것은 아니다. '결혼하다'나 '닮다'와 같이 대상을 둘 이상 요구하는 동사가 사용된 문장에 나타나는 '와/과'는 접속 조사가 아니라 부사격 조사이다. 이러한 동사는 '와/과'와 결합한 말을 필수적으로 요구한다. 따라서 '와/과'가 생략 가능하거나, 그 자리에 쉼표를 찍을 수 있으면 접속 조사로 판단할 수 있다.

윤우는 지우와 결혼했다. → 부사격 조사 지우와 윤우가 각각 결혼했다. → 접속 조사
영우는 엄마와 닮았다. → 부사격 조사 엄마와 영우가 고양이를 닮았다. → 접속 조사

조사는 다음의 특성을 지닌다.

• 자립성을 가진 말에 붙어 사용되며 단독으로는 사용하지 못한다.
 단, 조사는 자립성이 없는 의존 형태소임에도 불구하고 단어로 인정한다.
• 조사는 문장에서 쓰일 때 형태에 변화가 없다.
 단, 서술격 조사 '이다'는 예외적으로 '이고, 이면, 이지만, 이어'와 같이 형태가 변한다.
• '그곳뿐만이(뿐+만+이) 아니라'와 같이 여러 개의 조사가 한꺼번에 결합하기도 한다.
• 조사는 '이/가, 을/를, 아/야, 와/과, 은/는'처럼 동일한 문법적 의미를 지니고 있는 이형태가 많다. 조사는 문장에서 문법적 관계를 나타내는 역할을 하기 때문에 음운 환경에 따라 다르게 나타나는 것이다.
• 조사는 '너(는) 밥(을) 먹어라.'처럼 실제 발화에서 생략되기 쉽다.

독립언으로서 '감탄사'

> **감탄사**: 문장의 다른 성분에 얽매이지 않고 별개로 사용되는 품사로, 화자 자신의 느낌이나 의지를 나타냄.

감정을 표현하는 말	부르거나 대답하는 말	입버릇으로 하는 말
아, 어머나, 아이고, 에끼, 아이코, 아뿔싸	여보세요, 예, 응, 그래, 오냐, 아니요, 천만에	음, 에, 뭐
• 아, 여기는 정말 아름답구나! • 어머나, 책이 여기 있네.	• 여보세요, 여기가 어디인가요? • 예, 저도 하겠습니다.	음, 그게 뭐였더라, 음, 음 그게 말이지.

문장에서 독립적으로 쓰이는 단어를 °**독립언**이라고 하는데, 감탄사가 이에 속한다. °**감탄사**에는 '아', '어머나'와 같이 화자의 감정을 표현하는 말이 있다. 그리고 '여보세요'와 같이 상대방을 부르는 말이나 '예'와 같이 대답하는 말과, 입버릇으로 하는 '음' 같은 말도 감탄사에 해당한다.

감탄사는 다음의 특성을 지닌다.

• 문장에서 쓰일 때 형태가 변하지 않으며 조사와 결합하지 않는다.

• 상황 맥락적인 성격을 지니고 있어 동일한 형태의 감탄사라도 다른 감정을 표현할 수 있다.

> **tip** 문장 앞에 쓰여 대상을 부르는 말도 감탄사일까?
>
> '유정아! 놀러 가자.'에서 '유정아'는 명사 '유정'에 호격 조사 '아'가 결합한 말로, 품사는 명사와 조사이다. 하지만 문장에서 독립적으로 쓰이므로, 문장 성분으로 분류할 때에는 감탄사와 마찬가지로 독립어에 해당한다.

정답과 해설 25쪽

[01~04] 다음 문장에서 격 조사에는 ○, 보조사에는 △, 접속 조사에는 □ 표시하세요.

01 엄마가 떡이랑 과일을 많이 보내 주셨다.

02 여기까지가 우리 집 땅이다.

03 눈에서 멀어지니 마음마저 멀어지는 것 같다.

04 지연이도 고등학교의 교사가 되었다.

[05~08] 다음 문장에서 감탄사를 찾아 ○ 표시하세요.

05 천만에, 내가 잘못한 일인걸.

06 철수야, 그게 뭐였지? 아, 정말 생각이 안 나네.

07 아차, 내 정신 좀 봐.

08 내가, 글쎄, 뭐라고 했어요?

1 밑줄 친 부분이 '부사격 조사'로 사용된 것은?

① 이것은 누나가 아끼던 책<u>이다</u>.

② 아이는 말<u>과</u> 호랑이를 좋아한다.

③ 나는 너<u>와</u> 다른 음식을 먹고 있다.

④ 학교<u>에서</u> 마라톤 대회를 개최했다.

⑤ 어머니<u>께서</u> 부엌에서 간식을 만드신다.

2 〈보기〉의 ㉮~㉣에 쓰인 조사에 대한 이해로 적절하지 <u>않은</u> 것은?

2 보조사 '은/는'
'은/는', '이', '도', '만', '까지', '부터' 조차 등의 보조사는 체언이나 부사, 어미, 다른 조사 등 다양한 위치 뒤에 붙어서 특별한 의미를 더해 준다.
한편 보조사는 격을 표시하지 않기 때문에 주격, 목적격, 부사격 자리에 두루 쓰일 수 있다. '은/는'은 주로 주어와 결합해서 주어 자리에서 '대조'라는 특별한 의미를 더하는 경우가 많은데, 그렇더라도 '은/는'은 격 조사가 아니고 보조사라는 사실을 염두에 두어야 한다.

─── 보 기 ───

조사는 기능과 의미에 따라 격 조사, 접속 조사, 보조사로 분류한다.

㉮ 철수는 나보다는 영희를 더 좋아한다.

㉯ 영수의 방이 깨끗하지는 않다.

㉰ 영호가 입장권과 홍보물을 합해서 두 장만 줬다.

㉣ 수지는 준호와 결혼했다.

① ㉮와 ㉰의 격 조사의 개수는 같군.

② ㉮와 ㉯를 통해 보조사는 격 조사나 형용사에도 결합한다는 것을 알 수 있군.

③ ㉯의 보조사의 개수는 ㉮의 보조사의 개수보다 1개 더 많군.

④ 격 조사, 접속 조사, 보조사가 모두 있는 문장은 ㉰뿐이군.

⑤ ㉣의 격 조사의 개수는 ㉯의 격 조사의 개수보다 1개 더 적군.

3 감탄사가 사용된 문장이 <u>아닌</u> 것은?

아담한 한옥 옆 꽃밭을 거닐며

민수: (놀란 표정으로) ① <u>우아, 저기 봐! 아름답지.</u>

주희: (밝은 표정으로) ② <u>어머나, 너무 예쁘다! 온통 꽃이네.</u>

민수: (다정한 목소리로) ③ <u>주희야, 여기서 사진 한 장 찍을까?</u>

주희: ④ <u>그래, 좋아! 우리 멋지게 찍자.</u>

민수: (핸드폰을 찾으며) ⑤ <u>어디 있더라, 아, 인생 사진 찍어야 하는데.</u>

💬 **품사의 통용** 하나의 단어가 둘 이상의 문법적 성질을 가지고 있어 두 가지 이상의 품사로 사용되는 경우

> **(가) 오늘은 달이 무척 밝다.**
> (어떤 물체나 그 빛이) 뚜렷하게 잘 보일 정도로 환하다.
>
> **(나) 날이 밝는 대로 서둘러 길을 떠나자.**
> (날이) 밤이 지나고 아침이 되어 환해지다.

(가)의 '밝다'는 형용사이지만, (나)의 '밝는(밝다)'은 동사이다. 이처럼 한 단어가 두 가지 품사로 사용되는 것을 *품사의 통용**이라고 한다.

품사 통용의 유형	예
명사 / 부사	그 일을 <u>오늘</u>까지 마무리하자. →명사 / <u>오늘</u> 할 일을 내일로 미루지 말자. →부사
명사 / 조사	자기가 할 수 있는 <u>만큼</u>만 하자. →의존 명사 / 나도 엄마<u>만큼</u> 요리를 잘하고 싶다. →보조사
명사 / 관형사	다르다고 해서 무조건 <u>비판적</u>으로 생각하는 것은 좋지 않다. →명사 언론의 <u>비판적</u> 기능은 건전한 여론 형성에 기여할 수 있다. →관형사
대명사 / 관형사	<u>그</u>는 학생이 아닙니다. →대명사 / <u>그</u> 사람은 학생입니다. →관형사
수사 / 관형사	둘에 셋을 더하면 <u>다섯</u>이다. →수사 / <u>다섯</u> 사람은 도서관에 가지 않았다. →수 관형사
동사 / 형용사	우리 아들은 일 년 새 키가 쑥 <u>컸다</u>. →동사 / 나는 너에 대한 기대가 <u>크다</u>. →형용사

어떤 품사로 쓰였는지를 파악할 때에는 각 품사별 특성을 적용해 본다. 예를 들어 '오늘까지'의 '오늘'과 같이 조사와 결합했으면 체언이고, '엄마만큼'의 '만큼'과 같이 체언에 붙으면 조사이다.

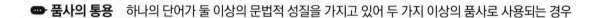

채움Q

정답과 해설 26쪽

[01~03] 밑줄 친 단어의 품사를 각각 쓰세요.

01 나는 <u>만세</u>를 불렀다. () / 대한 독립 <u>만세</u>! ()

02 <u>오늘</u>은 모임이 있다. () / 나는 갈 테니 너는 <u>있어라</u>. ()

03 그는 자신의 <u>잘못</u>을 솔직히 인정했다. () / 답안을 <u>잘못</u> 썼다. ()

정답과 해설 26쪽

1 〈보기〉의 밑줄 친 부분의 사례로 적절한 것은?

───── 보 기 ─────

동사는 움직임이나 작용을 나타내고, 형용사는 성질이나 상태를 나타낸다. 그런데 하나의 단어가 하나 이상의 문법적 성질을 가지고 있어 동사나 형용사 두 가지로 사용되는 경우가 있다. '밝다'의 경우, '달이 밝다.'에서는 '환하다'라는 의미의 형용사이고, '날이 밝는다.'에서는 '밤이 지나고 환해지다.'라는 의미의 동사이다.

① ┌ 사랑은 짧지만 그리움은 길다.
　 └ 말이 길어서 지루하고 식상한 느낌이 있다.

② ┌ 그 남자는 늙었다.
　 └ 그도 늙었고 나도 나이가 들었다.

③ ┌ 그녀는 예쁜 인형을 갖고 있다.
　 └ 나는 방을 예쁘게 꾸몄다.

④ ┌ 그 백화점은 개점 시간이 늦다.
　 └ 오늘도 그 지각생은 학교에 늦었다.

⑤ ┌ 저는 친구를 보고 일을 시작하였습니다.
　 └ 이번 주말에는 영화나 보러 가자.

1 용언의 활용과 품사
동사와 형용사 같은 용언은 명사형 전성 어미 '-(으)ㅁ, -기'와 결합하여 명사의 기능을 수행하기도 하며, 관형사형 전성 어미 '-(으)ㄴ, -(으)ㄹ'과 결합하여 관형사의 기능을 수행하기도 한다. 또한 부사형 전성 어미 '-게, -도록'과 결합하여 부사의 기능을 수행하기도 한다.
그러나 전성 어미와 결합해도 품사가 바뀌는 것이 아니라 그 '기능'만 수행하는 것으로, 품사는 여전히 원래의 '동사, 형용사'임에 유의해야 한다.
예 그가 웃다(동사).
　 그가 결국 웃음(동사).
　 너는 참 똑똑하다(형용사).
　 너는 똑똑하게(형용사) 행동해라.

2 〈보기〉의 ㉠과 ㉡의 품사로 적절한 것은?

───── 보 기 ─────

• 너는 분명 우리와 ㉠다른 사람이야.
• ㉡다른 사람은 몰라도 네가 그럴 줄 몰랐다.

	㉠	㉡
①	형용사	관형사
②	동사	관형사
③	형용사	동사
④	관형사	형용사
⑤	관형사	동사

💬 단어 간의 의미 관계

단어들은 그 의미 관계에 따라 유의 관계, 반의 관계, 상하 관계로 분류할 수 있다. 또한 한 단어에서 여러 의미 관계가 나타나면 다의(多義) 관계, 소리는 같으나 뜻이 다르면 동음이의(同音異義) 관계로 분류할 수 있다.

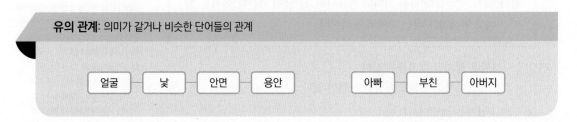

> **유의 관계**: 의미가 같거나 비슷한 단어들의 관계
>
> | 얼굴 | 낯 | 안면 | 용안 | 　 | 아빠 | 부친 | 아버지 |

'얼굴'과 '낯', '안면(사람 머리의 앞쪽 면)', '용안(임금의 얼굴을 높여 부르는 말)'처럼 단어의 의미가 비슷한 단어들의 의미 관계를 *유의 관계라 한다.

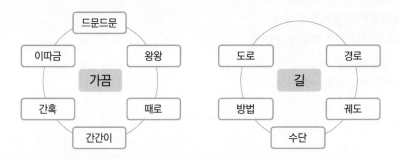

유의 관계에 있는 단어들은 의미가 유사하며, 문맥에 따라 바꿔 쓸 수도 있다. 예를 들어 '가끔 네가 생각난다.'의 '가끔'을 '이따금'으로 바꾸어 '이따금 네가 생각난다.'로 써도 의미가 유사하다.

> (가) 차를 타고 (길을 / 도로를) 달렸다.
>
> (나) 비행하는 (길을 / *도로를) 항공로라 한다.
>
> * 표시는 비문임.

그런데 유의 관계에 있는 단어들은 의미에 미묘한 차이가 있으므로, 어떤 문맥에서나 항상 바꿔 쓸 수 있는 것은 아니다. (가)의 '길'은 '도로'로 바꿔 쓰는 것이 가능하지만, (나)의 '길'은 '도로'로 대체할 수 없다. 이처럼 유의 관계에 있는 단어들은 그 의미가 비슷하지만 쓰이는 상황과 가리키는 대상의 범위가 다르다.

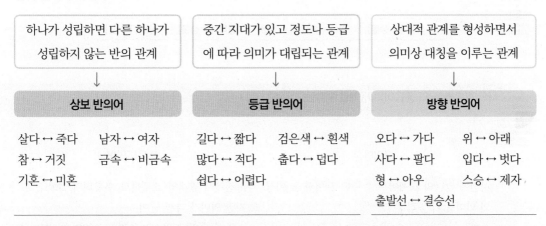

소년	사람	남자	미성숙
↕			
소녀	사람	여자	미성숙

할머니	사람	여자	늙음
↕			
총각	사람	남자	젊음

*반의 관계에 있는 단어끼리는 여러 공통적인 의미 자질을 지니고 있으면서, 단 하나의 의미 요소만 대립되어야 한다. '소년'과 '소녀'의 경우, '사람', '미성숙'이라는 공통된 의미 자질을 지니지만, '성별(남자, 여자)'이라는 한 개의 의미 자질이 대립되므로 반의 관계이다. 그러나 '할머니'와 '총각'의 경우, '사람'이라는 공통된 의미 자질을 지니지만, '성별(남자, 여자)'과 '나이(늙음, 젊음)'라는 두 개의 의미 자질이 대립되기 때문에 반의 관계가 아니다.

하나가 성립하면 다른 하나가 성립하지 않는 반의 관계	중간 지대가 있고 정도나 등급에 따라 의미가 대립되는 관계	상대적 관계를 형성하면서 의미상 대칭을 이루는 관계
↓	↓	↓
상보 반의어	**등급 반의어**	**방향 반의어**

상보 반의어		등급 반의어		방향 반의어	
살다 ↔ 죽다	남자 ↔ 여자	길다 ↔ 짧다	검은색 ↔ 흰색	오다 ↔ 가다	위 ↔ 아래
참 ↔ 거짓	금속 ↔ 비금속	많다 ↔ 적다	춥다 ↔ 덥다	사다 ↔ 팔다	입다 ↔ 벗다
기혼 ↔ 미혼		쉽다 ↔ 어렵다		형 ↔ 아우	스승 ↔ 제자
				출발선 ↔ 결승선	

*상보 반의어는 '중간'이 존재하지 않는, 상호 배타적인 관계이다. 예를 들어 '살지도 않고 죽지도 않은 상태'는 존재할 수 없으므로, '살다'와 '죽다'는 상보 반의어이다.

*등급 반의어는 '정도나 등급'을 나타내는 관계로, 여러 단계로 나눌 수 있으므로 '중간'이 존재한다. 예를 들어 '조금 길다'와 '조금 짧다', '많이 길다'와 '많이 짧다', '중간이다'와 같이 나눌 수 있는 '길다'와 '짧다'는 등급 반의어이다.

*방향 반의어는 방향상의 대립 관계를 나타내는 것으로, 기준이 상대적이다. '오다 – 가다'와 같이 누군가에게 '오는 방향'은 다른 누군가에게 '가는 방향'이 될 수도 있다. 또한 '사다 – 팔다', '입다 – 벗다'와 같이 행동의 방향을 나타내는 말도 방향 반의어에 포함된다.

tip 부정할 수 있는지 여부로 반의어의 종류 구분하기

- 상보 반의어: 중간 개념이 존재할 수 없다.=둘 다 부정할 수 없다. ⑩ 살지도 않고, 죽지도 않은 상태 (×)
- 등급 반의어: 중간 개념이 존재할 수 있다.=둘 다 부정할 수 있다. ⑩ 덥지도 않고, 춥지도 않은 상태 (○)
- 방향 반의어: 한 개념이 다른 개념에 의존한다.=한쪽이 있으면, 다른 쪽도 있다.
 ⑩ 부모이다.=자식이 있다. / 옷을 벗었다=옷을 입었었다.

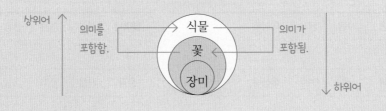

˚**상하 관계**에 있는 두 단어의 관계는 상대적이며, 다른 단어를 포함하는 단어를 ˚**상위어**, 포함되는 단어를 ˚**하위어**라 한다. 예를 들어, '꽃'은 '식물'의 하위어지만, '장미'와의 관계에서는 상위어가 된다.

한편 상위어일수록 일반적이고 포괄적인 의미를 나타내며, 하위어일수록 개별적이고 한정적인 의미를 나타낸다. 따라서 단어의 의미 자질은 상위어일수록 그 수가 적다. 예컨대, 식물, 꽃, 장미의 의미 자질은 다음과 같이 표시할 수 있다.

> 식물: [+ 생물] 꽃: [+ 생물], [+ 식물] 장미: [+ 생물], [+ 식물], [+ 꽃]

다의어(多義語)와 동음이의어(同音異義語)

다의어	동음이의어
사전에 하나의 표제어로 수록된 단어가 둘 이상의 의미를 가진 경우 = 연관성이 있는 여러 의미를 가진 하나의 단어	사전에서 별개의 표제어로 수록되며, 소리는 같지만 의미가 다른 단어 = 형태는 동일하지만, 의미적 연관성이 없는 둘 이상의 단어들
↓	↓
(가) 신이 발에 꼭 맞다. 　　→ 중심적 의미 (나) 장롱의 발이 균형을 잘 잡아 주고 있다. 　　→ 주변적 의미 (다) 그는 발이 빠른 선수이다. 　　→ 주변적 의미	(라) 여름에는 문에 발을 늘어뜨리고 지낸다. 　　→ 중심적 의미

한 단어가 여러 의미를 지닌 경우, ˚**다의어**라 한다. 다의어의 의미는 기본적이고 핵심적인 단 한 가지의 의미인 ˚**중심적 의미**와 중심적 의미에서 확장된 ˚**주변적 의미**로 나눌 수 있다.

(가)에서 '발'은 단어의 가장 보편적이고 핵심적인 의미인 '사람이나 동물의 다리 맨 끝부분'이라는 의미로 쓰였다. 반면 (나)에서 '발'은 '가구 따위의 밑을 받쳐 균형을 잡고 있는, 짧게 도드라진 부분', (다)에서 '발'은

'걸음을 비유적으로 이르는 말'이라는 의미를 지니고 있다. 따라서 (나)와 (다)의 '발'은 주변적 의미로 쓰인 경우이다. 즉, (나)와 (다)의 '발'은 모두 '아래 맨 끝부분'이란 중심 의미와 상관이 있으면서 여기서 파생된 확장된 의미에 해당하므로, (가)~(다)의 '발'은 다의어이다.

　　한편 (라)의 '발' 역시 (가)~(다)의 '발'과 표기가 동일하다. 하지만 (라)의 '발'은 '외부에서 들어오는 것을 가리기 위해 치는 물건'으로 (가)~(다)의 '발'과 의미상 연관성이 전혀 없다. 따라서 (가)~(다)의 '발'과 (라)의 '발'은 소리는 같지만 의미는 다른 *동음이의어이다.

채움Q

정답과 해설 26쪽

[01~10] 다음 단어들의 관계가 유의 관계이면 ○, 반의 관계이면 △, 상하 관계이면 ☆ 표시하세요.

01　개울 – 시내 (　　)　　　　02　생각하다 – 숙고하다 (　　)

03　사다 – 팔다 (　　)　　　　04　꽃 – 매화 (　　)

05　금속 – 비금속 (　　)　　　06　참 – 거짓 (　　)

07　위 – 아래 (　　)　　　　　08　나무 – 감나무 (　　)

09　신발 – 구두 (　　)　　　　10　울다 – 흐느끼다 (　　)

[11~15] 밑줄 친 단어가 중심적 의미로 쓰인 문장에 ∨ 표시하세요.

	ㄱ	∨	ㄴ	∨
11	여름이 오기 전에 홍수를 대비한다.		우리는 정보의 홍수 시대에 살고 있다.	
12	그는 자신의 뿌리를 찾고자 노력한다.		잡초가 다시 자라지 않도록 뿌리를 뽑았다.	
13	들판에는 풀잎마다 이슬이 맺혔다.		눈가에 이슬이 맺힌 그녀가 이별을 고했다.	
14	어제 영화계의 큰 별이 졌다.		밤하늘의 별을 관찰했다.	
15	그녀가 눈을 감았다.		그녀는 눈이 높다.	

정답과 해설 26~27쪽

1 다음과 밑줄 친 단어의 의미 관계와 같은 것은?

> <u>새</u>가 난다. – <u>제비</u>가 난다.

① <u>부모</u>를 만나다. – <u>자식</u>을 만나다.
② <u>사자</u>가 달린다. – <u>호랑이</u>가 달린다.
③ <u>개</u>가 짖는다. – <u>진돗개</u>가 짖는다.
④ 영어를 <u>배운다</u>. – 영어를 <u>학습한다</u>.
⑤ 군사들이 다 <u>죽었다</u>. – 군사들이 다 <u>살았다</u>.

1 문장의 유의 관계
단어뿐 아니라 문장 단위에서도 유의 관계가 나타난다. 문장의 유의 관계는 유의 관계인 단어를 사용하여 나타낼 수도 있고, 부정어나 다른 문법 요소로 나타낼 수도 있다.
예를 들어 '그의 행동으로 체면이 깎였다.'는 부정어를 사용하여 '그의 행동으로 체면이 서지 않았다.'와 같이 표현할 수 있는데, 이때 두 문장은 유의 관계에 해당한다.
또한 능동문을 피동문으로 표현함으로써 유의 관계의 문장을 만들 수도 있다. '사자가 토끼를 잡았다.'라는 능동문은 '토끼가 사자에게 잡혔다.'라는 피동문으로 표현할 수 있는데, 이때 이 능동문과 피동문은 유의 관계이다.

2 〈보기〉의 ㉠~㉢에서 밑줄 친 단어들의 의미 관계를 바르게 연결한 것은?

> 보 기
>
> ㉠ 배에 돛을 <u>달다</u>. / 사탕이 <u>달다</u>.
> ㉡ 음식을 배불리 <u>먹다</u>. / 나이를 <u>먹다</u>.
> ㉢ 한 시간 동안 <u>서서</u> 왔다. / 의자에 <u>앉다</u>.

	㉠	㉡	㉢
①	동음이의어	유의어	반의어
②	동음이의어	다의어	반의어
③	유의어	다의어	반의어
④	반의어	유의어	다의어
⑤	유의어	반의어	다의어

3 반의 관계의 단어들과 대립되는 의미 요소로 적절하지 <u>않은</u> 것은?

	반의 관계	대립되는 의미 요소
①	딸 – 아들	성별
②	쉽다 – 어렵다	정도
③	동양 – 서양	공간적 위치
④	참새 – 잉어	서식 환경
⑤	오다 – 가다	이동 방향

국어사전에 담긴 정보

사전에는 단어의 발음, 활용 양상, 품사, 단어의 의미 관계, 용례에 대한 정보 등이 들어 있다.

이르다¹	이르다² →동음이의 관계
발음 [이르다] →발음 정보	발음 [이르다] →발음 정보
활용 이르러[이르러], 이르니[이르니] →활용 정보	활용 일러[일러], 이르니[이르니] →활용 정보
동사 →품사 정보 【…에】→문형 정보(필수 성분) 「1」 어떤 장소나 시간에 닿다. • 목적지에 이르다. →용례 • 약속 장소에 이르다. 「2」 어떤 정도나 범위에 미치다. • 결론에 이르다. 다의 관계	동사 →품사 정보 「1」【…에게 …을 / …에게 -고】 무엇이라고 말하 →문형 정보(필수 성분) 다. • 나는 그에게 방법을 일러 주었다. →용례 「2」【…에게 …을 / …에게 -고】 미리 알려 주다. • 친구에게 약속 시간을 일러 주었다.

위의 국어사전을 통해 어떤 정보를 파악할 수 있는지 살펴보자.

① 단어 간의 의미: 동음이의 관계

　'이르다¹'과 '이르다²'는 각각 사전에 등재된 표제어이다. 두 단어가 동일한 형태이지만 뜻이 달라 사전에 각기 다른 표제어로 수록된다는 점에서 두 단어는 '동음이의' 관계이다.

② 활용: '러' 불규칙과 '르' 불규칙

　'이르다¹'의 활용을 보면, '이르러(이르- + -어), 이르니(이르- + -니)'임을 알 수 있다. 이 정보를 통해서 '이르다¹'이 어미 '-어'와 결합할 때 어미의 형태가 '러'로 변하는, '러' 불규칙 활용 동사임을 알 수 있다. 한편 '이르다²'의 활용에서는 '일러(이르- + -어)'로 나타나므로, 어간 '이르-'의 형태가 변하는 '르' 불규칙 활용 동사임을 알 수 있다.

③ 품사: 동사

　'이르다¹'과 '이르다²' 모두 품사가 동사임을 알 수 있다.

④ 문형 정보: 두 자리 서술어와 세 자리 서술어

　'이르다¹'의 문형 정보 【…에】를 통해, '이르다¹'이 주어 외에 부사어를 필수적으로 필요로 하는 두 자리 서술어임을 알 수 있다. '이르다²'는 문형 정보 【…에게…을 / …에게 -고】를 통해, '이르다²'가 주어 외에 부사어와 목적어를 필수적으로 필요로 하는 세 자리 서술어임을 알 수 있다.

⑤ 단어 내의 의미: 다의 관계

'이르다'의 뜻이 「1」, 「2」로 나뉘어 제시되었으므로, 중심적 의미인 「1」과 주변적 의미 「2」를 지닌 다의어임을 알 수 있다. '이르다²' 역시 뜻이 「1」, 「2」로 나뉘어 제시되었으므로, 중심적 의미인 「1」과 주변적 의미 「2」를 지닌 다의어임을 알 수 있다.

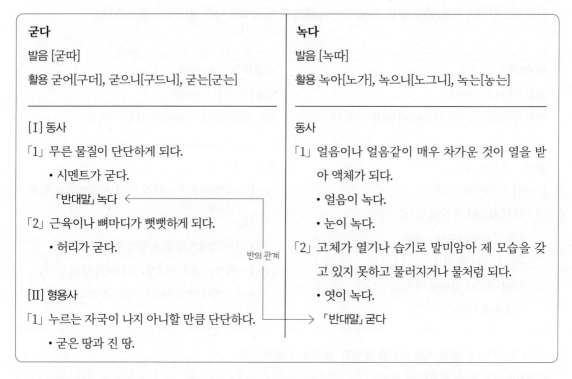

'굳다'와 '녹다'는 활용 정보를 보면 둘 다 활용할 때 형태가 변하지 않는 규칙 활용 용언임을 알 수 있다. 그리고 특별한 문형 정보가 없으므로 주어 외에 다른 필수 문장 성분을 요구하지 않는 자동사라는 점도 알 수 있다. 한편 '녹다'와 달리 '굳다'는 동사, 형용사라는 두 개의 품사로 사용된다는 점도 알 수 있다. 또한 '굳다' [I] 「1」의 반대말로 '녹다'가, '녹다' 「2」의 반대말로 '굳다'가 제시된 것에서 이 둘이 서로 반의 관계임을 알 수 있다.

벗다

동사

[I] 【…을】

「1」 사람이 자기 몸 또는 몸의 일부에 착용한 물건을 몸에서 떼어 내다.

 • 옷을 벗다.

 • 신발을 벗다.

 • 장갑을 벗다.

「2」 누명이나 치욕 따위를 씻다.

 • 혐의를 벗고 출감하다.

'벗다'의 뜻이 「1」, 「2」로 나누어 제시된 것으로 볼 때, '벗다'는 다의어임을 알 수 있다. 또한 의미와 용례를 통해 '벗다 「1」'은 '입다, 신다, 끼다'와 반의 관계를 이룰 수 있으며, '벗다 「2」'는 '쓰다(사람이 죄나 누명 따위를 가지거나 입게 되다.)'와 반의 관계를 이룰 수 있음을 알 수 있다.

정답과 해설 27쪽

[01~05] 다음 국어사전을 참고하여, 빈칸에 들어갈 말을 〈보기〉에서 찾아 기호를 쓰세요.

지다¹	지다²
발음 [지다]	발음 [지다]
활용 지어[지어/지여](져[저]), 지니[지니]	활용 지어[지어/지여](져[저]), 지니[지니]
동사	[I] 「동사」
「1」【…을 …에】 물건을 짊어서 등에 얹다.	「1」【…에】 어떤 현상이나 상태가 이루어지다.
• 그는 등에 지게를 졌다.	• 나무 아래에 그늘이 지다.
「2」【…을】 무엇을 뒤쪽에 두다.	「2」【(…과) …이】【(…과)…을】 ('…과'가 나타나지 않을 때는 여럿을 뜻하는 말이 주어로 온다) 어떤 좋지 아니한 관계가 되다.
• 해를 지고 걷다.	
「3」【…에/에게 …을】 빌린 돈을 갚아야 할 의무가 있다.	• 나와 무슨 원수가 졌다고 이렇게 못살게 구는가?
• 남에게 빚을 지고는 살 수 없다.	

――――――――――― 보 기 ―――――――――――

㉠ 동음이의어　　㉡ 다의어　　㉢ 규칙 활용　　㉣ 불규칙 활용　　㉤ 부사어　　㉥ 목적어

01 '지다¹'과 '지다²'는 소리는 같으나 의미가 다르므로 서로 (　　　　)이다.

02 '지다¹'과 '지다²'는 모두 활용할 때 어간과 어미의 형태가 변하지 않으므로 (　　　　) 동사에 해당한다.

03 '지다¹'과 '지다²'는 모두 여러 의미를 가지고 있기 때문에 (　　　)로 볼 수 있다.

04 '지다¹' 「2」는 【…을】이라는 문형 정보로 보아, 필수 성분으로 (　　　　)를 반드시 필요로 하는 동사이다.

05 '지다²' 「1」은 【…에】라는 문형 정보로 보아, 필수 성분으로 (　　　　)를 반드시 필요로 하는 동사이다.

1 〈보기〉는 표제어 '달다'에 관한 국어사전 자료의 일부분이다. 이를 탐구한 결과로 적절하지 <u>않은</u> 것은?

1 사전의 *표제어
사전에 올리는 말로, 용언의 경우 기본형으로 제시된다. 용언의 기본형은 용언의 어간에 '-다'를 붙인 것이다.

─── 보 기 ───

달다¹
발음 [달다]
활용 달아[다라], 다니[다니], 다오[다오]

───────────────────────

「동사」
[1]【…에 …을】
㉠ 물건을 일정한 곳에 걸거나 매어 놓다.
　• 배에 돛을 달다.
㉡ 이름이나 제목 따위를 정하여 붙이다.
　• 작품에 제목을 달다.

- -

달다²
발음 [달다]
활용 달아[다라], 다니[다니], 다오[다오]

───────────────────────

「형용사」
㉠ 꿀이나 설탕의 맛과 같다.
　• 초콜릿이 달다.
　• 달면 삼키고 쓰면 뱉는다.
㉡ 흡족하여 기분이 좋다.
　• 낮잠을 달게 자다.

① '달다¹'과 '달다²'는 별개의 표제어로 기술된 걸 보니 동음이의어이군.

② '달다¹'과 '달다²'는 모두 연결 어미 '-니'가 결합되면 '다니'로 활용되는군.

③ '달다¹' ㉠의 용례로 '소금의 무게를 저울에 달아 보았다.'를 추가할 수 있겠군.

④ '달다²' ㉠의 용례에 제시된 속담은 '달다'와 '쓰다'의 반의 관계를 이용한 것이군.

⑤ '달다¹' ㉡은 '달다²' ㉡과 달리 목적어를 필수적으로 요구하는군.

2 〈보기〉를 읽고 이해한 내용으로 적절하지 <u>않은</u> 것은?

───── 보 기 ─────

> 학생: 선생님, '얼음'은 사전의 표제어인데, 왜 수효나 분량이 적다는 뜻의 '적음'은 사전의 표제어가 아닌가요?
>
> 선생님: 사전의 표제어인 '얼음'은 파생 명사입니다. 반면에 '적음'은 파생 명사가 아니라 형용사 '적다'의 명사형입니다. 즉 '적음'은 '적다'의 활용형이기 때문에 표제어로 제시되지 않는 것입니다.
>
> 학생: 둘 다 '-음'으로 끝나는데, 무엇이 다른가요?
>
> 선생님: 사전의 표제어 '얼음'은 어근 '얼-'에 명사를 만드는 접미사 '-음'이 결합하여 만들어진 말로, 관형어의 꾸밈을 받을 수 있어요. 그런데 '적음'은 어간 '적-'에 명사형 어미 '-음'이 결합한 말로 문장에 쓰이면 서술하는 기능이 있고, 부사어의 꾸밈을 받을 수 있어요.

① 명사 '얼음'을 사전에서 찾으려면 그대로 '얼음'으로 찾아야겠군.

② '적음'과 같은 '적-'의 활용형은 '적고', '적지', '적은' 등이 있어.

③ 용언의 활용형 '적음'을 사전에서 찾으려면 기본형인 '적다'로 찾아야겠어.

④ '얼음'은 어근 '얼-'에 접미사 '-음'이 결합한 명사인 경우도 있고, 어간 '얼-'에 어미 '-음'이 결합한 동사의 활용형인 경우도 있겠네.

⑤ '-음'이 어미이든 접미사이든 단어에 문법적인 변화를 일으키지는 못하겠구나.

2 '명사형 전성 어미'와 '명사 파생 접사'의 구분

원칙적으로 단어의 품사는 바뀌지 않는데, 파생 접사가 붙으면 품사는 바뀔 수 있다. 예를 들어 동사 '그리다'에 명사 파생 접사 '-ㅁ'이 붙어 '그림'이 되었다면 품사는 명사로 바뀐다.

한편 용언이 문장에서 어떤 역할을 하느냐에 따라 용언의 성격을 잠시 바꿔 주는 것을 '전성 어미'라 한다. 이런 경우, 용언의 품사는 그대로이고 다만 문장에서의 역할에 따라 형태의 변화만 있을 뿐이다. 예를 들어, '풍선 그림을 내가 그림.'이란 문장이 있다면 앞의 '그림'은 명사 파생 접사가 붙었으므로 명사이고, 뒤의 '그림'은 문장에서 형태만 명사로 보일 뿐 서술성을 갖고 있으므로 명사형 전성 어미가 붙은 동사이다.

〈전성 어미의 종류〉

*명사형 전성 어미	-(으)ㅁ, -기
*관형사형 전성 어미	-(으)ㄴ, -는, -(으)ㄹ, -던
*부사형 전성 어미	-게, -도록

1. 단어와 형태소

• 형태소: 의미를 가지고 있으면서 더 이상 쪼갤 수 없는 말의 최소 단위

자립성 유무	자립 형태소	혼자서 쓰일 수 있는 형태소 → 명사, 대명사, 수사, 관형사, 부사, 감탄사
	의존 형태소	반드시 다른 형태소에 붙어 쓰이는 형태소 → 조사, 용언의 어간, 어미, 접사
실질적 의미 유무	실질 형태소	실질적인 의미를 지닌 형태소 → 명사, 대명사, 수사, 관형사, 부사, 감탄사, 용언의 어간
	형식 형태소	문법적인 의미만을 나타내는 형태소 → 조사, 어미, 접사

• 단어: 문장에서 자립적으로 쓸 수 있는 말 또는 그 말의 뒤에 붙어서 문법적 기능을 나타내는 말

구성 요소	어근		단어에서 실질적 의미를 지니고 있는 형태소	
	접사		어근에 붙어 특정한 뜻을 더하거나 제한하는 형태소	
유형	단일어		하나의 어근으로만 이루어진 단어	
	복합어	파생어		어근과 접사로 이루어진 단어
		합성어	통사적 합성어	어근과 어근의 결합이 우리말 어순과 일치하는 합성어
			비통사적 합성어	어근과 어근의 결합이 우리말 어순과 일치하지 않는 합성어

2. 품사

형태	기능		의미
불변어	체언	명사	사람이나 사물, 장소 등의 이름에 해당하는 말
		대명사	사람이나 사물, 장소 등을 대신하여 이르는 말
		수사	사물의 수량이나 순서를 가리키는 말
	수식언	관형사	체언 앞에 놓여 그 체언을 꾸며 주는 말
		부사	용언, 관형사, 부사, 문장 등을 꾸며 주는 말
	독립언	감탄사	말하는 이의 놀람이나 느낌, 부름, 응답 등을 나타내는 말
가변어	관계언	조사	문법적 관계를 나타내거나 그 말의 뜻을 더해 주는 말
		서술격 조사	서술어 자격을 가지게 하는 격 조사 '이다'
	용언	동사	사물이나 사람의 움직임을 나타내는 말
		형용사	사물이나 사람의 성질이나 상태를 나타내는 말

3. 단어의 의미 관계

유의 관계	의미가 같거나 비슷한 단어들의 관계	다의 관계	한 단어가 둘 이상의 의미를 지닌 관계
반의 관계	의미가 반대되거나 대립되는 단어들의 관계		
		동음이의 관계	소리는 같지만 의미가 다른 단어들의 관계
상하 관계	한 단어의 의미가, 다른 의미를 포함하거나 다른 단어의 의미에 포함되는 의미 관계		

01 〔학평 변형〕

〈보기〉의 '형태소'를 분석한 내용으로 적절하면 ○, 적절하지 않으면 ×에 표시하시오.

보 기

그가 풀밭을 맨발로 뛴다.

(1) '풀밭'은 '풀' 대신 '꽃'을 넣거나 '밭' 대신 '빛'을 넣으면 단어의 뜻이 달라지므로 '풀'과 '밭'으로 나눌 수 있다. (○ , ×)

(2) '맨발'의 '맨-'은 '발'과 결합하여 뜻을 더하는 기능을 하므로 하나의 형태소로 볼 수 있다. (○ , ×)

(3) '뛴다'의 '-ㄴ-' 대신에 '-었-'을 넣으면 동작 시간이 현재에서 과거로 바뀌므로 '-ㄴ-'을 하나의 형태소로 볼 수 있다. (○ , ×)

(4) 다른 말에 기대지 않고 홀로 쓰일 수 있는 형태소의 개수는 모두 4개이다. (○ , ×)

(5) 실질적인 뜻은 없고 문법적인 기능을 하는 형태소의 개수는 모두 5개이다. (○ , ×)

(6) 실질적인 의미를 가지고 있는 형태소의 개수는 5개이다. (○ , ×)

(7) 의미를 가지고 있는 가장 작은 말의 개수는 모두 11개이다. (○ , ×)

(8) 홀로 쓸 수는 없지만 실질적인 의미를 지닌 형태소의 개수는 2개이다. (○ , ×)

02 〔수능 변형〕

(가)에 들어갈 말로 적절하면 ○, 적절하지 않으면 ×에 표시하시오.

선생님: 다음 자료에서 밑줄 친 말들이 가진 공통점이 무엇인지 한번 찾아보세요.

• 하늘은 맑고 바다는 푸르다.
• 그의 말은 듣지 말고 내 말을 들어라.
• 나는 물고기를 잡았지만 놓아주었다.

학생: 밑줄 친 말들은 모두 ((가))

(1) 실질적 의미가 아닌 문법적 의미를 나타내고 반드시 다른 말과 결합하여 쓰이는군요. (○ , ×)

(2) 음운 환경에 따라 형태가 바뀌고 실질적 의미가 아닌 문법적 의미를 나타내는군요. (○ , ×)

(3) 반드시 다른 말과 결합하여 쓰이고 음운 환경에 따라 그 형태가 바뀌는군요. (○ , ×)

(4) 단어의 자격을 가지고 실질적인 의미가 아닌 문법적 의미를 나타내는군요. (○ , ×)

(5) 단어의 자격을 가지고 반드시 다른 말과 결합하여 쓰이는군요. (○ , ×)

(6) 문법적 의미가 아닌 실질적 의미를 나타내고 반드시 다른 말과 결합하여 쓰이는군요. (○ , ×)

(7) 각각 동일한 의미를 지니고 있으면서 결합하는 음운이 무엇이냐에 따라 형태가 달라지는군요. (○ , ×)

(8) 단어의 자격을 가지고 쓰이는 음운 환경에 따라 그 형태가 바뀌는군요. (○ , ×)

〈보기〉의 ㉠에 해당하는 단어로 적절하면 ○, 적절하지 않으면 ×에 표시하시오.

─ 보 기 ─

　국어의 단어 형성 방식을 알아보기 위해 한 단어가 아닌 '오고 가다'를, 한 단어인 '뛰어가다', '오가다'와 비교해 보자.

• 많은 사람들이 오고 가다.
• 사람들이 바쁘게 뛰어가다.
• 오가는 사람이 많다.

　'오고 가다'는 '구(句)'로 단어 '오다'의 어간 '오-'에 연결 어미 '-고'가 결합하여 '가다'와 이어진 것이다. 이러한 방식은 단어 형성에서도 찾아볼 수 있다. 예를 들어, '뛰어가다'는 '뛰다'와 '가다'의 ㉠어간이 연결 어미로 연결되어 형성된 한 단어이다. 한편 '오가다'는 어간과 어간이 직접 결합해서 한 단어가 되었다는 점에서 '뛰어가다'와 차이가 있다.

(1) 꿈꾸다 (○ , ×)

(2) 돌아서다 (○ , ×)

(3) 뒤섞다 (○ , ×)

(4) 빛나다 (○ , ×)

(5) 오르내리다 (○ , ×)

(6) 검붉다 (○ , ×)

(7) 날아가다 (○ , ×)

(8) 본받다 (○ , ×)

밑줄 친 단어가 〈보기〉의 ㉠에 해당하는 예로 적절하면 ○, 적절하지 않으면 ×에 표시하시오.

─ 보 기 ─

　합성어는 어근과 어근이 결합하여 형성되는데, 어근들의 결합 방식에 따라 다음과 같이 나눌 수 있다.

• ㉠통사적 합성어: 어근들의 결합 방식이 일반적인 문장 구성 방식과 같은 합성어
• 비통사적 합성어: 어근들의 결합 방식이 일반적인 문장 구성 방식과 다른 합성어

(1) 아이들이 <u>뛰노는</u> 소리가 밖에서 들렸다.
　(○ , ×)

(2) 서로 <u>몰라볼</u> 정도로 세월이 많이 흘렀다.
　(○ , ×)

(3) 저마다의 <u>타고난</u> 소질을 계발하는 것이 중요하다. (○ , ×)

(4) <u>지난달</u>부터 공부를 열심히 했더니 자신감이 붙었다. (○ , ×)

(5) 망치질을 자주 하다 보니 손바닥에 <u>굳은살</u>이 박였다. (○ , ×)

(6) 우리의 발자국 소리에 놀란 새들이 일제히 공중으로 <u>날아올랐다</u>. (○ , ×)

(7) 그날 아침은 우리의 재회를 축복하는 듯한 <u>부슬비</u>가 조용히 내렸다. (○ , ×)

(8) 흔히 젊은이에게는 용기가 있고, <u>늙은이</u>에게는 지혜가 있다고 한다. (○ , ×)

05

〈보기 1〉을 바탕으로 〈보기 2〉와 같이 파생어를 분류하는 활동을 하였다. 이에 대한 설명으로 적절하면 ○, 적절하지 않으면 ×에 표시하시오.

— 보기 1 —

 파생어는 어근에 접사가 붙어 이루어진 말이다. 파생어 형성의 결과는 다음과 같이 분류할 수 있다.

㉠ 품사와 문장 구조에 변화가 없음.
　예 명사 '어머니'에 '시-'가 붙어 명사 '시어머니'가 됨.
㉡ 파생어가 되며 품사가 달라짐.
　예 동사 '웃다'의 '웃-'에 '-음'이 붙어 명사 '웃음'이 됨.
㉢ 파생어가 쓰일 때 문장 구조가 달라짐.
　예 '잡다'에 '-히-'가 붙어 '잡히다'가 되면 '경찰이 도둑을 잡다.'와 같은 문장이 '도둑이 경찰에게 잡히다.'처럼 바뀜.
㉣ 위의 ㉡과 ㉢ 모두에 해당함.
　예 형용사 '낮다'에 '-추-'가 붙어 동사 '낮추다'가 되면 '방 온도가 낮다.'와 같은 문장이 '내가 방 온도를 낮추다.'처럼 바뀜.

— 보기 2 —

시어머니, 웃음, 잡히다, 낮추다, 멋쟁이, 새파랗다, 지우개, 열리다, 읽히다, 짓밟다, 나누기, 비우다

㉠	㉡	㉢	㉣
시어머니 ...	웃음 ...	잡히다 ...	낮추다 ...

(1) '멋'에 '-쟁이'가 붙은 '멋쟁이'는 ㉠에 해당한다. (○ , ×)

(2) '파랗다'에 '새-'가 붙은 '새파랗다'는 ㉠에 해당한다. (○ , ×)

(3) '지우다'의 '지우-'에 '-개'가 붙은 '지우개'는 ㉡에 해당한다. (○ , ×)

(4) '열다'의 '열-'에 '-리-'가 붙은 '열리다'는 ㉢에 해당한다. (○ , ×)

(5) '읽다'의 '읽-'에 '-히-'가 붙은 '읽히다'는 ㉣에 해당한다. (○ , ×)

(6) '밟다'에 '짓-'이 붙은 '짓밟다'는 ㉠에 해당한다. (○ , ×)

(7) '나누다'의 '나누-'에 '-기'가 붙은 '나누기'는 ㉢에 해당한다. (○ , ×)

(8) '비다'의 '비-'에 '-우-'가 붙은 '비우다'는 ㉢에 해당한다. (○ , ×)

〈보기〉에 제시된 ㉮와 ㉯의 사례로 바르게 묶인 것은 ○, 그렇지 않은 것은 ×에 표시하시오.

─── 보 기 ───

파생어는 어근에 접사가 붙어 이루어진 말이다. 파생어 형성의 결과로 품사가 달라지는 경우가 있고, 문장 구조가 달라지는 경우도 있다.

품사	문장 구조	
○	○	… ㉮
○	×	
×	○	… ㉯
×	×	

(○: 달라짐. ×: 달라지지 않음.)

	㉮	㉯	
(1)	(풀을) 깎다 → (풀이) 깎이다	(발을) 밟다 → (발이) 밟히다	(○ , ×)
(2)	(풀을) 깎다 → (풀이) 깎이다	(불이) 밝다 → (불을) 밝히다	(○ , ×)
(3)	(방이) 넓다 → (방을) 넓히다	(책을) 팔다 → (책이) 팔리다	(○ , ×)
(4)	(방이) 넓다 → (방을) 넓히다	(굽이) 높다 → (굽을) 높이다	(○ , ×)
(5)	(음이) 낮다 → (음을) 낮추다	(문을) 밀다 → (문을) 밀치다	(○ , ×)
(6)	(천장이) 높다 → (천장을) 높이다	(볏섬을) 쌓다 → (볏섬이) 쌓이다	(○ , ×)
(7)	(답이) 맞다 → (답을) 맞히다	(허리가) 굽다 → (허리를) 굽히다	(○ , ×)
(8)	(품이) 좁다 → (품을) 좁히다	(밥이) 남다 → (밥을) 남기다	(○ , ×)

다음은 문법 수업의 내용을 정리한 학생의 노트이다. 이를 바탕으로 〈보기〉를 탐구한 내용으로 적절하면 ○, 적절하지 않으면 ×에 표시하시오.

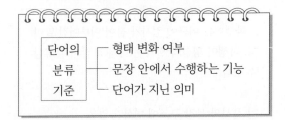

단어의 분류 기준 ─ 형태 변화 여부 ─ 문장 안에서 수행하는 기능 ─ 단어가 지닌 의미

─── 보 기 ───

㉠ 우리도 두 팔을 넓게 벌려 원 하나를 이루었다.
㉡ 동생이 나무로 된 탁자에 그린 꽃 그림이 희미하다.
㉢ 공장의 기계를 다루는 솜씨만은 제법이다.

(1) ㉠의 '도'와 ㉢의 '만'은 형태가 변하지 않는 단어이다. (○ , ×)

(2) ㉠의 '이루었다'와 ㉡의 '그린'은 형태가 변하는 단어이다. (○ , ×)

(3) ㉠의 '두'와 '하나'는 문장 안에서 수식의 기능을 하는 단어이다. (○ , ×)

(4) ㉡의 '나무'와 '꽃'은 사물의 이름을 나타내는 단어이다. (○ , ×)

(5) ㉠의 '넓게'와 ㉡의 '희미하다'는 대상의 상태를 나타내는 단어이다. (○ , ×)

(6) ㉠의 '벌려'와 ㉢의 '다루는'은 문장 안에서 서술하는 기능을 하는 단어이다. (○ , ×)

(7) ㉡의 '된'과 ㉢의 '이다'는 형태가 변하지 않는 단어이다. (○ , ×)

(8) ㉡의 '탁자'와 ㉢의 '기계'는 앞에 오는 말에 자격을 부여하는 단어이다. (○ , ×)

©8

〈보기 2〉에서 〈보기 1〉의 ㉠~㉤에 해당하는 예를 찾아 설명한 내용으로 적절하면 ○, 적절하지 않으면 ×에 표시하시오.

───── 보 기 1 ─────

단어를 공통된 성질에 따라 분류한 것을 '품사'라 한다. 품사 분류의 기준으로는 일반적으로 '형태, 기능, 의미'가 있다.

'형태'는 단어가 활용하느냐 활용하지 않느냐에 따른 것이고 '기능'은 단어가 문장에서 하는 역할과 관련된 것이다. '의미'는 단어의 구체적인 의미가 아니라 단어 부류가 가지는 추상적인 의미를 말한다.

이러한 기준을 적용하여 개별 품사를 ㉠활용하지 않으며 사물의 이름을 나타내는 말, 활용하지 않으며 사물의 이름을 대신 나타내는 말, ㉡활용하고 사물의 동작이나 작용을 나타내는 말, 활용하고 사물의 성질이나 상태를 나타내는 말, ㉢활용하지 않으며 수량이나 순서를 나타내는 말, ㉣활용하지 않으며 앞말에 붙어 앞말과 다른 말의 문법적 관계를 나타내거나 특수한 의미를 덧붙이는 말, ㉤활용하지 않으며 뒤에 오는 체언을 수식하는 말, 활용하지 않으며 뒤에 오는 용언 등을 수식하는 말, 활용하지 않으며 느낌이나 응답 따위를 나타내는 말로 분류할 수 있다.

───── 보 기 2 ─────

(가) 옛날 사진을 보니 즐거운 기억 하나가 떠올랐다.
(나) 큰 의자에 누워 저 하늘을 우러러 보니 햇살이 밝다.

(1) (가)의 '옛날, 사진, 기억'은 ㉠에 해당하며 명사이다. (○ , ×)

(2) (가)의 '보니, 떠올랐다'는 ㉡에 해당하며 동사이다. (○ , ×)

(3) (가)의 '하나'는 ㉢에 해당하며 수사이다. (○ , ×)

(4) (가)의 '을, 가'는 ㉣에 해당하며 조사이다. (○ , ×)

(5) (가)의 '즐거운'은 ㉤에 해당하며 관형사이다. (○ , ×)

(6) (나)의 '누워', '우러러', '보니', '밝다'는 ㉡에 해당하며 동사이다. (○ , ×)

(7) (나)의 '의자', '하늘', '햇살'은 ㉠에 해당하며 명사이다. (○ , ×)

(8) (나)의 '큰'과 '저'는 ㉤에 해당하며 관형사이다. (○ , ×)

학평 변형

〈보기〉를 이해한 내용으로 적절하면 ○, 적절하지 않으면 ×에 표시하시오.

─── 보 기 ───

용언이 활용할 때 어간이나 어미의 기본 형태가 바뀌지 않거나 바뀌어도 일반적인 음운 규칙으로 설명할 수 있는 경우를 '규칙 활용'이라고 하고, 어간이나 어미의 기본 형태가 바뀌는데 일반적인 음운 규칙으로 설명할 수 없는 경우를 '불규칙 활용'이라고 한다.

불규칙 활용은 ㉠어간이 바뀌는 경우, ㉡어미가 바뀌는 경우, ㉢어간과 어미가 모두 바뀌는 경우로 나누어 살펴볼 수 있다.

(1) '솟다'가 '솟아'로 활용하는 것과 달리, '낫다'는 '나아'로 활용하므로 ㉠에 해당한다. (○ , ×)

(2) '얻다'가 '얻어'로 활용하는 것과 달리, '엿듣다'는 '엿들어'로 활용하므로 ㉠에 해당한다. (○ , ×)

(3) '먹다'가 '먹어'로 활용하는 것과 달리, '하다'는 '하여'로 활용하므로 ㉡에 해당한다. (○ , ×)

(4) '치르다'가 '치러'로 활용하는 것과 달리, '흐르다'는 '흘러'로 활용하므로 ㉡에 해당한다. (○ , ×)

(5) '수놓다'가 '수놓아'로 활용하는 것과 달리, '파랗다'는 '파래'로 활용하므로 ㉢에 해당한다. (○ , ×)

(6) '잡다'가 '잡아'로 활용하는 것과 달리, '곱다'는 '고와'로 활용하므로 ㉢에 해당한다. (○ , ×)

(7) '웃다'가 '웃어'로 활용하는 것과 달리, '잇다'는 '이어'로 활용하므로 ㉠에 해당한다. (○ , ×)

(8) '슬프다'가 '슬퍼'로 활용하는 것과 달리, '푸르다'는 '푸르러'로 활용하므로 ㉡에 해당한다. (○ , ×)

학평 변형 고난도

〈보기〉를 바탕으로 조사의 특성에 대해 탐구한 내용으로 적절하면 ○, 적절하지 않으면 ×에 표시하시오.

─── 보 기 ───

• 형(은/*는) 학교에 가고, 나(*은/는) 집에 갔다.
• 민수(가/는) 운동(을/은) 싫어한다.
• 나는 점심에 국수 먹었는데 너는 무엇을 먹었어?
• 어서요 읽어 보세요.
• 빵만으로 살 수 없다.
• 영희(도/까지/마저/만) 시험에 합격했다.
• 시장에서 사과와 배를 모두 샀다.

* 표시는 비문임.

(1) 격 조사 자리에 보조사가 올 수도 있군. (○ , ×)

(2) 격 조사는 담화 상황에 따라 생략할 수도 있군. (○ , ×)

(3) 앞에 오는 말의 받침 유무에 따라 조사를 선택하기도 하는군. (○ , ×)

(4) 보조사는 체언뿐 아니라 부사 뒤에도 붙을 수 있군. (○ , ×)

(5) 보조사는 격 조사와 결합할 때 격 조사 뒤에만 붙을 수 있군. (○ , ×)

(6) 격 조사와 달리 보조사는 특수한 의미를 더해 주는군. (○ , ×)

(7) 두 단어를 같은 자격으로 이어 주는 조사가 있군. (○ , ×)

(8) 보조사는 조사와 달리 홀로 쓰일 수 있어 단어로 인정하는군. (○ , ×)

다음은 '사전 활용하기' 학습 활동을 위한 자료이다. 이에 대한 이해로 적절하면 ○, 적절하지 않으면 × 에 표시하시오.

수능 변형

같이[가치]

[I] 부사

「1」 둘 이상의 사람이나 사물이 함께.

「2」 어떤 상황이나 행동 따위와 다름이 없이.

[Ⅱ] 조사

「1」 '앞말이 보이는 전형적인 어떤 특징처럼'의 뜻을 나타내는 격 조사.

· 얼음장같이 차가운 방바닥

「2」 앞말이 나타내는 그때를 강조하는 격 조사.

· 새벽같이 떠나다.

--

같이-하다[가치--]

동사 【(…과) …을】

「1」 경험이나 생활 따위를 얼마 동안 더불어 하다. ≒ 함께하다.

· 친구와 침식을 같이하다

· 평생을 같이한 부부

「2」 서로 어떤 뜻이나 행동 따위를 동일하게 취하다. ≒ 함께하다.

· 그와 의견을 같이하다.

· 견해를 같이하다.

(1) '같이'의 품사 정보와 뜻풀이를 보니, '같이'는 부사로도 쓰고 부사격 조사로도 쓰이는 말이로군. (○,×)

(2) '같이'의 뜻풀이와 용례를 보니, '같이[Ⅱ]「1」'의 용례로 '매일같이 지하철을 타다.'를 추가할 수 있겠군. (○,×)

(3) '같이'와 '같이하다'의 표제어 및 뜻풀이를 보니, '같이하다'는 '같이'에 '하다'가 결합한 복합어로군. (○,×)

(4) '같이하다'의 문형 정보 및 용례를 보니, '같이하다'는 두 자리 서술어로도 쓰일 수 있고, 세 자리 서술어로도 쓰일 수 있군. (○,×)

(5) '같이하다'의 뜻풀이와 용례를 보니, '평생을 같이한 부부'의 '같이한'은 '함께한'으로 교체하여 쓸 수 있겠군. (○,×)

(6) '같이'의 뜻풀이와 용례를 보니, '같이[I]「1」'의 용례로 '예상한 바와 같이 주가가 크게 떨어졌다.'를 넣을 수 있겠군. (○,×)

(7) '같이'의 뜻풀이를 보니, 품사와 상관없이 '같이'는 다의어겠군. (○,×)

(8) '같이하다'의 품사 정보와 뜻풀이를 보니, '함께하다'는 '같이하다'와 품사가 동일하겠군.

(○,×)

12

〈보기〉는 사전의 개정 내용을 정리한 자료의 일부이다. ㉠~㉤에 대한 이해로 적절하면 ○, 적절하지 않으면 ×에 표시하시오.

보 기

개정 전	개정 후
㉠ 긁다 통 「1」 손톱이나 뾰족한 기구 따위로 바닥이나 거죽을 문지르다. ⋮ 「9」 ……	긁다 통 「1」 손톱이나 뾰족한 기구 따위로 바닥이나 거죽을 문지르다. ⋮ 「9」 …… 「10」 물건 따위를 구매할 때 카드로 결제하다.
㉡ 김-밥[김:밥] 명 ……	김-밥[김:밥/김:빱] 명 ……
㉢ 냄새 명 「1」 코로 맡을 수 있는 온갖 기운. 「2」 어떤 사물이나 분위기 따위에서 느껴지는 특이한 성질이나 낌새.	냄새 명 「1」 코로 맡을 수 있는 온갖 기운. 「2」 어떤 사물이나 분위기 따위에서 느껴지는 특이한 성질이나 낌새.
내음 명 '냄새'의 방언(경상).	내음 명 코로 맡을 수 있는 나쁘지 않거나 향기로운 기운. 주로 문학적 표현에 쓰인다.
㉣ 태양-계 명 태양과 그것을 중심으로 공전하는 천체의 집합. 태양, 9개의 행성, ……	태양-계 명 태양과 그것을 중심으로 공전하는 천체의 집합. 태양, 8개의 행성, ……
㉤ (표제어 없음)	스마트-폰 명 휴대 전화에 여러 컴퓨터 지원 기능을 추가한 지능형 단말기.

※ 사전의 개정 내용은 표준어와 표준 발음의 최신 정보를 반영한 것임.

(1) ㉠: 표제어의 뜻풀이가 추가되어 다의어의 중심적 의미가 수정되었군. (○ , ×)

(2) ㉠: 개정된 '긁다'의 「10」의 예로 '이번 달에는 카드를 너무 긁어서 청구서 보기가 무섭다.'를 들 수 있겠군. (○ , ×)

(3) ㉡: 표준 발음이 추가로 인정되어 기존의 표준 발음과 함께 제시되었군. (○ , ×)

(4) ㉢: 방언이었던 단어가 표준어의 지위를 얻고 뜻풀이도 새롭게 제시되었군. (○ , ×)

(5) ㉢: 개정된 '냄새'와 '내음'은 다의어의 관계라고 할 수 있군. (○ , ×)

(6) ㉣: 과학적 정보를 반영하여 뜻풀이 일부가 갱신되었군. (○ , ×)

(7) ㉣: 개정된 후의 품사는 개정 전의 품사와 동일하군. (○ , ×)

(8) ㉤: 새로운 문물을 지칭하는 신어가 표제어로 추가되었군. (○ , ×)

3장
문장

문장

● **문장** 생각이나 느낌을 표현하는 최소한의 완결된 언어 형식

> 나는 도서관에 갔다. 꽃이 활짝 피었다.
> <u>주어</u> <u>서술어</u> <u>주어</u> <u>서술어</u>
>
> 왜? 네. 불이야!

일반적으로 ***문장**은 의미상으로는 완결된 내용, 구성상으로는 주어와 서술어의 관계를 갖추어야 한다. 따라서 여러 개의 단어가 모여서 한 문장을 이룬다. 그러나 때로는 하나의 단어도 문장이 될 수 있는데, 누군가의 말에 이유를 묻는 '왜?', 대답으로서의 '네.' 등이 이에 해당한다. 또 주어가 없어도 문장이 될 수 있는데, 위급한 상황에서 외치는 '불이야!'가 이에 해당한다. 결국 문장이란 단어의 개수에 상관없이 생각과 감정을 완결된 형식으로 표현하는 것이라 할 수 있다. 다만 문장은 문장을 마무리하는 표시인 온점(.), 물음표(?), 느낌표(!)는 반드시 있어야 한다.

● **문장의 구성**

> **어절**: 띄어쓰기 단위대로 끊은 것
>
> 나는 / 비가 / 오기를 / 초조하게 / 기다렸다.

띄어쓰기 단위로 끊은 것을 ***어절**이라고 한다. '나는', '비가' 등은 모두 하나의 어절을 이룬다. 따라서 '나는 비가 오기를 초조하게 기다렸다.'라는 문장은 5개의 어절로 구성되어 있다.

> **구와 절**: 어절 간에 의미상 긴밀하게 연결되는 것
>
> 주어 서술어 수식어 피수식어
> 나는 <u>비가 오기</u>를 <u>초조하게 기다렸다</u>.
> 절 구

어절 간에는 의미상 느슨하게 연결된 것도 있고, 의미상 긴밀하게 연결되는 것들도 있다. 어절 '나는'과 '오

기를'이나 '기다렸다'는 서로 느슨하게 연결되지만 '비가'와 '오기를', '초조하게'와 '기다렸다'는 각각 두 어절이 의미상 하나의 단어처럼 긴밀하게 연결되어 있다.

'초조하게 기다렸다(수식어와 피수식어 관계)'와 같이 둘 이상의 어절이 모여서 하나의 의미 단위를 이루지만, 주어와 서술어의 관계를 갖추지 않은 문법 단위를 *구(句)라고 한다. 반면, '비가 오기'와 같이 둘 이상의 어절이 모여 하나의 의미 단위를 이루면서, 주어와 서술어의 관계를 갖춘 문법 단위를 *절(節)이라고 한다. 절은 주어와 서술어를 갖고 있다는 점에서 구와 구별되고, 문장 속에서 문장의 일부로 역할을 한다는 점에서 문장과 구별된다.

정답과 해설 31쪽

[01~03] 다음 문장을 어절 단위대로 / 표시하세요.

01 그는 자기가 제일 똑똑하다고 믿는다.

02 고슴도치도 자기 새끼는 함함하다.

03 문득 오늘 나는 그 섬에 가고 싶다.

[04~06] 다음 문장에서 '구'에 해당하는 부분에 ○ 표시하세요.

04 언니가 내가 산 옷을 몰래 입었다.

05 옆집 아주머니는 개를 싫어한다.

06 가을 하늘이 매우 푸르다.

[07~08] 다음 문장에서 '절'에 해당하는 부분에 △ 표시하세요.

07 나는 그가 귀국했음을 미리 알았다.

08 지금은 우리가 학교에 가기에 아직 이르다.

1 다음에서 '어절, 구, 절, 문장'의 개수를 찾아 바르게 묶은 것은?

> 잘 지내셨습니까? 제가 영수의 친구입니다.

① 어절-5개 구-1개 절-0개 문장-3개

② 어절-5개 구-2개 절-0개 문장-2개

③ 어절-5개 구-3개 절-1개 문장-2개

④ 어절-6개 구-3개 절-2개 문장-1개

⑤ 어절-6개 구-1개 절-1개 문장-1개

2 〈보기〉의 자료를 탐구한 내용으로 적절하지 <u>않은</u> 것은?

> ─ 보 기 ─
>
> ㄱ. 벌써 바깥이 칠흑처럼 어둡다.
> ㄴ. 새 컴퓨터가 순식간에 고물이 되었다.
> ㄷ. 나는 그가 떠난 사실을 정말 몰랐다.
> ㄹ. 할머니께서는 손자가 대학에 합격했음을 미리 아셨다.

① ㄱ의 '칠흑처럼 어둡다'는 '구'로서 형용사의 역할을 한다.

② ㄴ의 '새 컴퓨터'는 '구'로서 명사의 역할을 하고 있다.

③ ㄷ의 '그가 떠난'은 '구'로서 관형사의 역할을 한다.

④ ㄷ과 ㄹ의 어절은 6개로, ㄴ을 이루는 어절보다 1개가 더 많다.

⑤ ㄹ은 ㄱ과 달리 문장의 문법 단위로서 '절'을 포함하고 있다.

3 밑줄 친 부분 중 '절'로 보기 어려운 것은?

① 코끼리는 <u>코가 길다</u>.

② 나는 <u>가을이 오기</u>를 기다린다.

③ <u>향기가 좋은</u> 꽃이 많이 피었다.

④ 고양이가 <u>소리도 없이</u> 다가왔다.

⑤ 영식이는 책을 <u>열심히 읽었</u>다.

1 어절과 구의 개수

어절 단위는 띄어쓰기 단위와 일치하므로 띄어쓰기 개수를 파악하면 어절의 개수를 찾을 수 있다.

한편 둘 이상의 어절이 모여 하나의 단어처럼 하나의 의미를 이루는 단위인 구(句)는 대개 수식 관계에 의해 이루어진다. 즉, '수식과 피수식어'의 관계(관형어+체언, 부사어+용언)를 파악해서 그 수를 세어 보면 구의 개수를 파악할 수 있다.

예 '저녁 햇살이 매우 따스하다.'에서 어절의 개수는 4개이고, 구의 개수는 2개('저녁 햇살', '매우 따스하다')이다.

2 구(句)의 종류

구는 중심이 되는 말과 그것에 딸린 말들의 묶음을 가리키는데, 대개 수식어와 피수식어의 구성을 취한다. 그 구에서 중심이 되는 말의 기능에 따라 종류가 결정된다.

명사구	관형어+체언 예 새 옷이 좋다.
동사구	– 부사어+동사 예 수지는 노래를 잘 부른다. – 본동사+보조 용언 예 나는 친구를 집에 보내 주었다.
형용사구	– 부사어+형용사 예 봄인데도 오늘은 매우 춥다. – 본 형용사+보조 용언 예 나도 쟤처럼 예쁘고 싶다.
관형사구	– 부사어+관형어 예 이 책은 아주 좋은 교재이다. – 관형사+접속 부사+관형사 예 이 그리고 저 물건을 산다. – 목적어+관형어 예 나는 책을 읽는 사람이 좋다.
부사구	– 부사어+부사 예 매우 빨리 가까워졌다. – 부사+접속 부사+부사 예 너무 그리고 자주 시험을 본다.

문장 성분

💬 **문장 성분** 문장 속에서 일정한 문법적 역할을 하는 부분

'어절, 구, 절'은 문장을 이루는 기본 단위들이다. *문장 성분은 이 기본 단위들이 문장에서 하는 역할을 가리킨다.

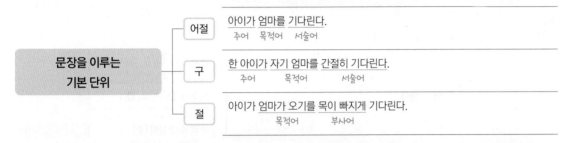

'아이가 엄마를 기다린다.'는 '아이가', '엄마를', '기다린다'의 3개의 어절로 이루어져 있고, 그 어절들은 문장에서 각각 '행위의 주체(주어)', '행위의 대상(목적어)', '행위(서술어)'를 나타내는 문장 성분에 해당한다.

'한 아이가 자기 엄마를 간절히 기다린다.'는 6개의 어절로 이루어졌지만, '한 아이가', '자기 엄마를', '간절히 기다린다'처럼 세 개의 구로 나눌 수 있다. 이는 각각 행위의 주체, 대상, 그 행위를 나타내는 문장 성분으로서 문장을 구성한다.

'아이가 엄마가 오기를 목이 빠지게 기다린다.'에서는 둘 이상의 어절이 주어와 서술어의 관계를 가지고 긴밀하게 이어진 2개의 절을 찾을 수 있다. '엄마가 오기를'과 '목이 빠지게'라는 절은 각각 목적어와 부사어로서 문장을 구성한다.

💬 문장 성분의 종류

주성분	주어	문장의 주체를 나타내는 '무엇이'에 해당하는 문장 성분
	서술어	문장에서 주어의 움직임이나 성질, 상태 등을 나타내는 '어찌하다, 어떠하다, 무엇이다'에 해당하는 문장 성분
	목적어	문장에서 서술어의 대상인 '무엇을'에 해당하는 문장 성분
	보어	서술어인 '되다, 아니다'를 보충해 주는 '무엇이'에 해당하는 문장 성분
부속 성분	관형어	문장에서 체언을 꾸며 주는 역할을 하는 문장 성분
	부사어	문장에서 용언이나 다른 성분(관형어, 부사어, 문장)을 꾸며 주는 문장 성분
독립 성분	독립어	문장 안에서 다른 문장 성분과 직접적인 관련이 없는 문장 성분

문장 성분은 주성분, 부속 성분, 독립 성분으로 나눌 수 있다. *주성분*은 '주어, 서술어, 목적어, 보어'처럼 문장의 기본 틀을 이루는 성분이고, *부속 성분*은 '관형어, 부사어'처럼 주성분을 꾸며 주는 성분이며, *독립 성분*은 '독립어'처럼 문장 안에서 다른 문장 성분과 직접적인 관련이 없는 별개의 문장 성분을 의미한다.

💬 **주성분** 문장의 기본 틀을 이루는 성분으로 '주어, 서술어, 목적어, 보어'가 있다.

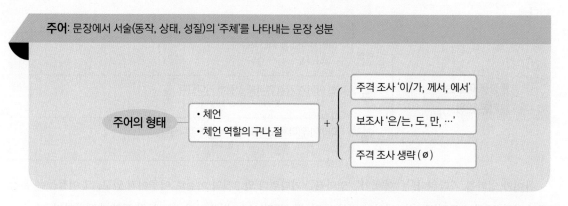

주어: 문장에서 서술(동작, 상태, 성질)의 '주체'를 나타내는 문장 성분

| 주어의 형태 | • 체언
 • 체언 역할의 구나 절 | + | 주격 조사 '이/가, 께서, 에서'
 보조사 '은/는, 도, 만, …'
 주격 조사 생략 (∅) |

> **아이가** 잠을 잔다.
> 체언 + 주격 조사 '가'
>
> **할아버지께서** 공원에 가셨다.
> 체언 + 주격 조사 '께서'
>
> **새 정부에서** 육아 정책을 발표했다.
> 체언 역할을 하는 구 + 주격 조사 '에서'

'아이가 잠을 잔다.'에서 잠을 자는 행위의 주체, 즉 주어는 '아이가'이다. 그리고 '할아버지께서 공원에 가셨다.'에서 공원에 가신 행위의 주체는 '할아버지께서'이고, '새 정부에서 육아 정책을 발표했다.'에서 주어는 '새 정부에서'이다. 이처럼 문장에서 서술되는 행위의 주체를 *주어*라고 한다.

주어의 형태는 '체언 또는 체언 역할을 하는 구나 절'에 주격 조사가 붙은 것이 기본이며, 가장 대표적인 주격 조사는 '이/가'이다. 주격 조사 '께서'는 행위의 주체를 높일 때 사용되고, '에서'는 기관이나 단체 등 집단을 뜻하는 명사 뒤에 사용된다.

> **준수는 / 준수도 / 준수만** 책을 좋아한다.
> 체언 + 보조사 '는', '도', '만'

주어는 체언이나 체언 역할을 하는 구나 절에 주격 조사 외에 보조사가 붙은 형태로도 실현된다. '준수는/준수도/준수만 책을 좋아한다.'에서 책을 좋아하는 주체, 즉 주어는 '준수는, 준수도, 준수만'이다. 주격 조사가 쓰인 '준수가'와 달리, 보조사가 쓰였을 때에는 차이(은/는), 포함(도), 한정(만)과 같은 특정한 의미가 더해진다.

> ### (어머니께서 딸에게) 할아버지 오시니까 마중을 나가라.
> 체언 + 주격 조사 '께서' 생략

때로는 '할아버지(께서) 오시니까 마중을 나가라.'처럼 주격 조사가 생략된 형태로 쓰이기도 한다.

> **서술어**: 문장에서 주어의 움직임이나 성질, 상태 등을 '풀이'하는 역할을 하는 문장 성분
>
> **서술어의 형태** ┬ 용언(동사, 형용사)
>
> ├ 체언 또는 체언 역할의 구나 절 + 서술격 조사 '이다'
>
> └ 본용언 + 보조 용언

> ### 아이가 잠을 잔다.
> 용언(동사)
>
> ### 꽃이 예쁘다.
> 용언(형용사)

'아이가 잠을 잔다.'에서 주어인 '아이가'의 행위를 풀이하는 '잔다', '꽃이 예쁘다.'에서 주어인 '꽃이'의 성질을 풀이하는 '예쁘다'는 문장의 **˚서술어**에 해당한다. 두 문장 모두 하나의 용언(동사, 형용사)이 서술어로 실현되었다.

> ### 형은 대학생이다.
> 체언 + 서술격 조사 '이다'

'형은 대학생이다.'에서 서술어는 주어 '형은'의 정체를 밝히는 '대학생이다'이다. 이때 서술어는 체언에 서술격 조사 '이다'가 결합한 형태이다.

> ### 그가 떠나고 말았다.
> 본용언 + 보조 용언

'그가 떠나고 말았다.'에서 서술어는 주어인 '그가'의 행위를 풀이하는 '떠나고 말았다'이다. 이때 '둘 이상의 용언(본용언+보조 용언)'이 결합하여 하나의 서술어로 사용되었다.

문장에서 서술어가 필요로 하는 문장 성분의 개수를 *서술어의 자릿수*라고 한다. 서술어가 주어만을 필요로 하면 '한 자리 서술어', 주어 외에 다른 하나의 필수 성분을 요구하면 '두 자리 서술어', 주어 외에 두 개의 필수 성분을 요구하면 '세 자리 서술어'이다.

서술어의 자릿수	문장 유형	예
한 자리 서술어	• 주어+서술어	• 하늘이 <u>푸르다</u>.
두 자리 서술어	• 주어+목적어+서술어 • 주어+보어+서술어 • 주어+필수 부사어+서술어	• 나는 책을 <u>읽는다</u>. • 형은 대학생이 <u>아니다</u>. • 이것은 저것과 <u>다르다</u>.
세 자리 서술어	• 주어+목적어+필수 부사어+서술어	• 사람들은 진환을 범인으로 <u>여겼다</u>. • 선생님은 수지를 제자로 <u>삼았다</u>. • 지현이는 강아지에게 먹이를 <u>주었다</u>. • 어머니는 편지를 봉투에 <u>넣었다</u>. • 경수는 차에 짐을 <u>실었다</u>.

목적어: 문장에서 서술어가 풀이하는 행위의 '대상' 역할을 하는 문장 성분

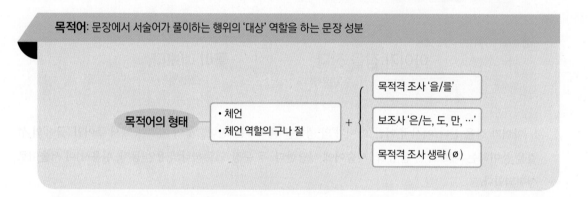

목적어의 형태
• 체언
• 체언 역할의 구나 절
+
목적격 조사 '을/를'
보조사 '은/는, 도, 만, …'
목적격 조사 생략 (ø)

아이가 빵을 먹는다.
체언+목적격 조사 '을'

'아이가 빵을 먹는다.'의 서술어 '먹는다'의 대상은 '빵을'이다. 이처럼 문장에서 서술어가 서술하는 행위의 대상이 되는 문장 성분을 *목적어*라고 한다. 이 문장에서는 목적어의 가장 일반적인 형태인 체언에 목적격 조사 '을/를'이 붙은 형태로 실현되었다.

아이가 빵만은 먹지 않는다.
체언+보조사 '만'+보조사 '은'

'아이가 빵만은 먹지 않는다.'의 서술어 '먹지 않는다'의 대상은 '빵만은'이다. 이처럼 목적어는 목적격 조

사 대신 보조사가 사용되어 특정 의미를 더하기도 한다. 이 문장에서는 보조사 두 개가 연달아 사용되어 한정의 의미를 더했다.

> ## 언니는 회사 다닌다.
> 체언 + 목적격 조사 '를' 생략

'언니는 회사(를) 다닌다.'의 '회사'처럼 목적격 조사가 생략되어 체언 홀로 목적어로 사용되는 경우도 있다.

보어: 서술어인 '되다, 아니다'를 보충해 주는 문장 성분

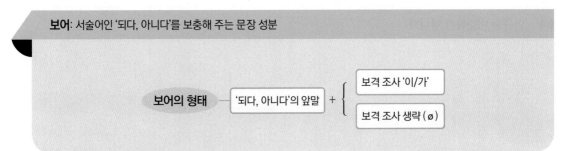

서술어 '되다, 아니다'는 주어 외에 또 다른 성분을 필요로 하는데, 이를 ˚**보어**라 한다. 보어가 없으면 불완전한 문장이 되므로 보어는 문장에서 주성분에 해당한다.

보격 조사 '이'
물이 얼음이 되다.
'되다'의 앞말

* 물이 되다. → 보어가 생략되면 불완전한 문장이 된다.

보격 조사 '가'
고래는 물고기가 아니다.
'아니다'의 앞말

* 고래는 아니다. → 보어가 생략되면 불완전한 문장이 된다.

* 표시는 비문임.

'물이 얼음이 되다.'와 '고래는 물고기가 아니다.'의 서술어는 '되다'와 '아니다'이다. 이 서술어의 앞말인 '얼음이'와 앞의 '물고기가'가 보어에 해당한다. 보어는 대체로 체언 또는 체언 역할을 하는 구나 절에 보격 조사 '이/가'가 붙은 형태로 나타난다.

> ## 오늘 총 매출이 10만 원 안 된다.
> '되다'의 앞말 + 보격 조사 생략

'오늘 총 매출이 10만 원(이) 안 된다.'의 서술어는 '된다'이다. 이때 부정을 의미하는 부사 '안'이 서술어를 수식한다. 따라서 '안 된다'의 앞에 붙은 '10만 원'은 보어에 해당한다. 이처럼 보어는 조사가 생략된 형태로 나타나기도 한다. 드물게 '네가 범인은 아니야.'처럼 보어에 보격 조사 대신 보조사가 붙기도 한다.

[01~04] 다음 문장에서 문장이 성립하는 데 반드시 필요한 문장 성분에만 밑줄을 그으세요.

01 윤아는 맑은 하늘을 매우 좋아한다.

02 희선이는 맛있는 빵을 먹었다.

03 빨간 장미꽃이 활짝 피었다.

04 민규는 어린애가 아니다.

[05~12] 다음 문장에서 주어에는 ○, 서술어에는 △ 표시하세요.

05 영희가 공부를 한다.

06 국어 선생님께서만 그 사실을 알려 주셨다.

07 내가 찾던 것이 바로 그것이다.

08 너 언제 학교에 가니?

09 그녀는 영화배우처럼 예쁘다.

10 그는 수학 교사가 되었다.

11 영호는 이제 어엿한 대학생이다.

12 할아버지께서 그 사실을 말씀해 주셨다.

1 〈보기〉를 참고할 때 ㉠의 사례로 적절한 것은?

───── 보 기 ─────

　문장이 성립하기 위해서 서술어가 반드시 필요로 하는 문장 성분의 개수를 '서술어의 자릿수'라고 한다. 주어 하나만을 필수적으로 요구하는 서술어를 '한 자리 서술어', 주어 이외에 목적어나 보어 또는 부사어 중 하나를 필수적으로 더 요구하는 서술어를 '두 자리 서술어', 그리고 문장 성분 세 개를 필수적으로 요구하는 서술어를 ㉠'세 자리 서술어'라고 한다.

① 꽃밭에 꽃이 활짝 피었다.
② 그 사람이 장관이 되었다.
③ 검은 고양이가 쥐를 잡았다.
④ 우리는 너희와 많이 다르다.
⑤ 준수가 나에게 책을 주었다.

2 〈보기〉를 바탕으로 '목적어'에 대해 탐구한다고 할 때, 적절하지 않은 것은?

───── 보 기 ─────

　㉠오늘 아침에 나는 빵을 먹었다. 내가 빵을 먹은 건, 늦잠을 잤기 때문이다. ㉡그런 내 모습을 어머니께서 보시고, "공부하느라 힘들지?"라며 ㉢우유를 냉장고에서 꺼내 주셨다. 나는 고맙기도 하고 죄송하기도 해서 같이 드시지 않겠냐고 여쭤 보았다. 어머니께서는 "그럼, ㉣우유나 마실까?"라며 식탁에 앉으셨다. 어머니께서 환하게 웃으셨는데 ㉤그 모습이 참 고우셨다.

① ㉠을 보니, 목적어는 동작을 나타내는 서술어의 대상으로 쓰이는 문장 성분이군.
② ㉠과 ㉢을 비교해 보니, 문장 안에서 목적어의 자리는 고정적이지 않군.
③ ㉡과 ㉢을 보니, 목적격 조사는 자음 뒤에서는 '을', 모음 뒤에서는 '를'로 쓰이는군.
④ ㉣을 보니, 목적어가 생략될 수도 있군.
⑤ ㉤을 보니, 목적어가 필요 없는 문장도 있군.

2 문장 성분의 실현
문장 성분은 '격 조사'에 의해 실현된다. 격 조사는 체언이나 용언의 명사형 뒤에 붙어서, 그 말이 다른 말에 대해 가지는 자격을 나타내는 조사이다.
주어는 주격 조사 '이/가'가 붙고, 목적어는 목적격 조사 '을/를'이 붙는다. 부사어는 부사격 조사 '에, 에서, (으)로, 과, 보다' 따위가 붙고, 관형어는 관형격 조사 '의'가 붙는다.

3 〈보기〉를 통해 문장 성분을 설명할 때, 그 내용으로 적절하지 <u>않은</u> 것은?

보 기

ㄱ. 가영이는 목소리가 곱다.

ㄴ. 소포가 도착했다고 들었다.

ㄷ. 친구들은 내가 노래 부르기를 원한다.

ㄹ. 그는 학생이 아니다.

ㅁ. 어느덧 봄이 되었습니다.

① ㄱ에서 서술어는 '목소리가 곱다'이다.

② ㄴ에서 문장의 주어는 '소포가'이다.

③ ㄷ에서 목적어는 '내가 노래 부르기를'이다.

④ ㄹ에서 '학생이'는 보어에 해당된다.

⑤ ㅁ에서 주어는 생략되었다.

4 〈보기〉를 바탕으로 '필수 문장 성분'에 대해 탐구한 것으로 적절하지 <u>않은</u> 것은?

보 기

ㄱ. 동생이 내 침대에서 편하게 잔다.

ㄴ. 아이들이 어린이집에서 동요를 배운다.

ㄷ. 나는 옆집 아이를 동생으로 여겼다.

ㄹ. 긴 것과 짧은 것은 대 보아야 안다.

ㅁ. 기상청도 언제 내릴지 모른다.

① ㄱ에는 문장 성분이 여러 개 있지만 필수적인 것은 주어와 서술어이군.

② ㄴ에서 필수적인 문장 성분은 네 개이군.

③ ㄷ을 보면 부사어도 필수적인 문장 성분이 될 수 있군.

④ ㄹ을 보면 관형어가 필수적으로 쓰이는 경우도 있군.

⑤ ㅁ에는 필수적인 문장 성분이 빠졌으니 서술어 '내리다'의 주어를 밝혀 적어야겠군.

문장 성분

●●● 부속 성분 문장에서 주성분을 꾸며 주는 성분으로 '관형어'와 '부사어'가 있다.

관형어: 문장에서 체언을 꾸며 주는 역할을 하는 문장 성분

관형어의 형태
- 관형사
- 체언 또는 체언 역할의 구나 절＋관형격 조사 '의'
- 용언(동사, 형용사) 어간＋관형사형 어미 '–(으)ㄴ, –는, –ㄹ, –던, …'
- 체언

누나는 새 옷을 입었다.
　　　　관형사

＊ 누나는 새 입었다.
→ 관형어가 수식하는 체언이 없으면 불완전한
　문장이 된다.
＊ 표시는 비문임.

***관형어**는 문장에서 체언을 수식하는 성분으로, 여러 형태로 나타난다. 우선 '누나는 새 옷을 입었다.'에서는 관형사인 '새'가 명사 '옷'을 꾸며 주는 형태로 쓰였다. 한편, 비문인 '*누나는 새 입었다.'라는 문장에서처럼 관형어는 그것이 수식하는 체언이 없으면 단독으로 쓰이지 못한다. 하지만 '누나는 옷을 입었다.'처럼 관형어가 없어도 문장이 성립하기 때문에 관형어는 부속 성분이다.

나는 도시의 생활을 동경했다.
　　　체언 ＋ 관형격 조사 '의'

　관형어는 체언에 관형격 조사 '의'가 붙은 형태로도 실현된다. '나는 도시의 생활을 동경했다.'에서는 체언 '도시'에 관형격 조사 '의'가 붙음으로써 '도시에 관한'이라는 뜻의 관형어로 기능하고 있다. 이 문장에서도 관형어 수식을 받는 대상 '생활'은 역시 명사이다.

푸른 바다를 보니 기분이 상쾌하다.
형용사 어간 '푸르 -' + 관형사형 어미 '-(으)ㄴ'

가던 대로 가라.
동사 어간 '가 -' + 관형사형 어미 '- 던'

***대로 가라.**
→ 의존 명사 앞에 관형어가 없으면 불완전한
문장이 된다.

* 표시는 비문임.

'푸른 바다를 보니 기분이 상쾌하다.'에서는 관형어 '푸른'이 명사 '바다'를, '가던 대로 가라.'에서는 관형어 '가던'이 의존 명사 '대로'를 수식하고 있다. 이처럼 관형어는 용언의 어간에 관형사형 어미가 붙어 실현되기도 한다. '푸른'은 형용사 어간 '푸르-'에 관형사형 어미 '-(으)ㄴ'이 붙은 형태이고, '가던'은 동사 어간 '가-'에 관형사형 어미 '-던'이 붙은 것이다. 이때 관형어 '가던'을 삭제하면 문장이 성립하지 않는다는 점을 볼 때, 의존 명사는 반드시 그 앞에 관형어가 와야 함을 알 수 있다.

나는 시골 풍경을 그렸다.
체언

'나는 시골 풍경을 그렸다.'의 '시골 풍경'처럼 명사가 명사를 꾸미는 경우가 있다. 이처럼 체언이나 체언 구실을 하는 말이 관형어로 쓰이기도 한다.

> **tip** 관형사 VS. 관형어
>
> 관형사는 품사를 정의할 때 쓰는 용어로, 체언 앞에서 체언을 수식하는 단어를 말한다. 반면 관형어는 문장에서의 역할에 주목한 용어로, 문장 안에서 체언을 수식하는 역할을 하는 모든 성분을 가리킨다. 따라서 관형사는 관형어에 속한다. 그러나 관형어는 관형사의 형태로만 실현되는 것이 아니라 용언에 관형사형 어미가 붙어서 실현되거나 체언에 관형격 조사 '의'가 붙어서도 실현된다. 또 관형절에 의해서도 실현될 수 있으므로 품사로서의 관형사와 문장 성분으로서의 관형어를 구분할 수 있어야 한다.
>
> 관형사와 관형어를 구분하는 방법으로는 국어사전에 표제어로 등재되어 있는지 확인하는 방법이 있다. 국어사전에 한 단어로 등재되어 있는 것은 관형사, 그렇지 않은 것은 관형어이다.

부사어: 문장에서 용언, 관형어, 다른 부사어, 문장 전체를 꾸며 주는 문장 성분

부사어의 형태	부사
	체언 또는 체언 역할의 구나 절+부사격 조사 '에서, 에, (으)로, 보다, 와, …'
	용언(동사, 형용사) 어간+부사형 어미 '-게, -도록, …'
	(문장과 문장 사이) 접속 부사어 '그러나, 그리고, 고로, 따라서, …'

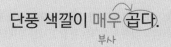

단풍 색깔이 매우 **곱다.**
부사

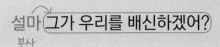

설마 그가 우리를 배신하겠어?
부사

＊**부사어**는 체언 이외의 다른 문장 성분을 수식하거나 문장 전체를 수식한다. '단풍 색깔이 매우 곱다.'에서 부사어는 형용사 '곱다'를 꾸며 주는 부사 '매우'이다. 이렇듯 품사가 부사인 단어들이 문장에서 부사어로 쓰인다. '설마 그가 우리를 배신하겠어?'에서 부사 '설마'는 문장 전체를 꾸며 주고 있다.

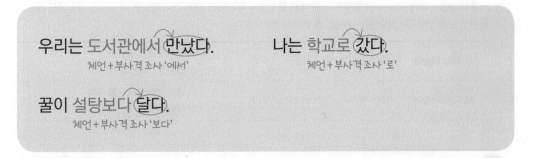

우리는 도서관에서 **만났다.**
체언+부사격 조사 '에서'

나는 학교로 **갔다.**
체언+부사격 조사 '로'

꿀이 설탕보다 **달다.**
체언+부사격 조사 '보다'

'우리는 도서관에서 만났다.', '나는 학교로 갔다.', '꿀이 설탕보다 달다.'는 모두 체언에 부사격 조사가 결합하여 용언을 꾸미는 부사어이다. '도서관에서'의 '에서'는 장소를, '학교로'의 '로'는 움직임의 방향을, '설탕보다'의 '보다'는 비교를 나타내는 부사격 조사이다.

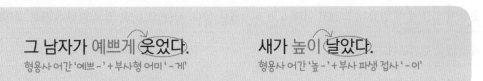

그 남자가 예쁘게 **웃었다.**
형용사 어간 '예쁘-'+부사형 어미 '-게'

새가 높이 **날았다.**
형용사 어간 '높-'+부사 파생 접사 '-이'

'그 남자가 예쁘게 웃었다.'의 부사어 '예쁘게'는 형용사 어간 '예쁘-'에 부사형 어미 '-게'가 결합하여 부사어가 된 경우이다. '새가 높이 날았다.'의 부사어 '높이'는 형용사 어간 '높-'에 부사 파생 접사 '-이'가 붙어 부사어가 되었다.

나는 생각한다. 고로 나는 존재한다.
접속 부사

부사어는 앞 문장과 뒤 문장을 연결할 때에도 사용된다. '나는 생각한다. 고로 나는 존재한다.'에서 '고로'는 부사 자체가 부사어로 사용되어 앞 문장이 뒤 문장의 까닭임을 알리는 기능을 한다. 이렇게 문장을 잇는 부사어를 '접속 부사어'라 한다. 접속 부사어가 영향을 주는 대상은 문장 전체이다.

> **tip** **성분 부사어와 문장 부사어**
>
> 부사어는 문장의 특정한 성분을 꾸며 주는 '성분 부사어'와 문장 전체를 꾸며 주는 '문장 부사어'로 나눌 수 있다. 성분 부사어는 서술어를 꾸미는 것이 주된 기능이므로 주로 용언 앞에 쓰인다. 물론 부사어는 다른 부사어, 관형어, 드물게 체언을 꾸밀 때도 있다.
>
> 문장 부사어는 문장 전체를 한정하는 역할을 하는데, '과연 그 예언대로 되었구나.'의 '과연', '설마 철수가 거짓말을 했겠어?'의 '설마', '제발 비가 오지 말았으면.'의 '제발' 등이 해당한다. 그리고 접속 부사어는 문장 전체를 꾸미므로 문장 부사어에 해당한다.

> **tip** **필수 부사어**
>
> 부사어는 다른 성분을 꾸며 주는 부속 성분이기에 대체로 문장에서 반드시 필요한 성분은 아니다. 그런데 서술어에 따라 부사어를 반드시 필요로 하는 경우가 있다. 예를 들어 '아기는 아빠와 닮았다.'에서 서술어 '닮았다'는 주어 외에 반드시 비교 대상인 부사어 '누구와'를 요구한다. 만약 이 문장에서 부사어인 '아빠와'가 없으면 이 문장은 성립하지 않는다. 이처럼 문장 성립에 반드시 필요한 부사어를 *필수 부사어라고 한다.

두 자리 서술어	주어+필수 부사어+서술어	예 친구가 <u>귀찮게</u> 굴다. 예 소식이 <u>그에게</u> 닿다.
세 자리 서술어	주어+목적어+필수 부사어+서술어	예 내가 <u>개에게</u> 먹이를 주다. 예 나는 책을 <u>가방에</u> 넣었다.

정답과 해설 33쪽

다음 글에서 관형어에는 ○, 부사어에는 △ 표시하세요.

옷장에 입을 옷이 없었다. 그래서 어제 노란 티셔츠를 샀다. 오늘 그 옷을 입고 학원에 가는 중이다. 친구가 나에게 말을 걸어온다.

"소영아, 이 옷 어때?"

"어머, 설마 네가 입으려고 샀어?"

소영은 그 말만 남긴 채 건물로 들어갔다. 오늘따라 바깥 날씨가 쌀쌀하다.

정답과 해설 33쪽

1 〈보기〉의 밑줄 친 관형어를 탐구한 내용으로 적절하지 <u>않은</u> 것은?

> ──── 보 기 ────
>
> ㄱ. 소녀는 <u>해변</u> 풍경을 좋아했다.
> ㄴ. <u>할머니의</u> 말씀이 기억에 생생하다.
> ㄷ. 방 안은 숨소리가 들릴 만큼 조용했다.
> ㄹ. 나는 굳은 마음으로 <u>새</u> 학기를 맞이했다.
> ㅁ. 사람 그림자조차 보이지 않는 <u>외딴</u> 마을이었다.

① ㄱ을 보니, 체언이 별도의 조사 없이 관형어가 될 수 있군.

② ㄴ을 보니, 체언에 관형격 조사가 결합되어 관형어가 되기도 하는군.

③ ㄷ을 보니, 관형어는 문장 성분을 수식하는 역할이므로 항상 생략이 가능하군.

④ ㄹ을 보니, 관형어는 항상 체언이나 체언 역할을 하는 구나 절을 수식하는군.

⑤ ㅁ을 보니, 관형사가 문장에서 그대로 관형어로 쓰일 수 있군.

1 관형어와 다른 문장 성분의 관계
문장 성분은 대개 어절 단위로 파악한다. 그런데 구 단위로 보면 관형어가 다른 문장 성분 속에 포함되어 나타나는 경우가 많다.
'마을 사람들이 우리 조카를 좋아한다.'에서 관형어 '마을'은 명사구인 '마을 사람들이'에 포함되어 나타나고, 관형어 '우리' 역시 명사구인 '우리 조카를'에 포함되어 나타난다.

2 〈보기〉의 밑줄 친 부사어에 대한 설명으로 적절하지 <u>않은</u> 것은?

> ──── 보 기 ────
>
> ㄱ. 그녀는 <u>엄마와</u> 다르다. / *그녀는 다르다.
> ㄴ. 나는 밥을 <u>안</u> 먹었다. / *나는 안 밥을 먹었다.
> ㄷ. 그는 그녀를 <u>양녀로</u> 삼았다. / *그는 그녀를 삼았다.
> ㄹ. <u>이상하게도</u> 영수가 시험에서 떨어졌다.
> 영수가 시험에서 <u>이상하게도</u> 떨어졌다.
> ㅁ. 너는 사과 <u>혹은</u> 배를 가져오는 것이 좋겠다.
> *너는 사과 배를 <u>혹은</u> 가져오는 것이 좋겠다.
>
> * 표시는 비문임.

① ㄱ: 문장 전체를 수식하는 부사어 중에는 생략할 수 없는 부사어가 있다.

② ㄴ: 부정 부사 '안'은 용언 바로 앞에만 쓰이고 다른 자리에 쓰일 수 없다.

③ ㄷ: 서술어의 행위가 미치는 대상을 가리키는 부사어는 문장을 구성하는 데 꼭 필요한 성분이 되기도 한다.

④ ㄹ: 화자의 태도를 나타내는 부사어는 문장 내에서 위치를 자유롭게 이동할 수 있다.

⑤ ㅁ: 단어를 이어 주는 부사어는 위치를 자유롭게 이동할 수 없다.

2 필수 부사어를 요구하는 서술어

서술어	예
다르다	그것은 <u>이것과</u> 명백히 다르다.
넣다	이 편지를 <u>우체통에</u> 넣어라.
삼다	영교는 친구의 딸을 <u>며느리로</u> 삼았다.
주다	선생님은 <u>학생에게</u> 상을 주었다.
여기다	할머니는 옆집 철수를 <u>손자로</u> 여겼다.

3 〈보기〉의 탐구 과정을 고려할 때, ⓐ~ⓔ에 들어갈 말을 바르게 분류한 것은?

> **보기**
>
탐구 주제	⊙~②을 각각 문장 성분과 품사를 기준으로 분류하시오. • 경수는 ⊙오래된 친구이다. • 경수는 ⓒ오랜 친구이다. • 그는 나이가 ⓒ지긋하게 들었다. • 그는 나이가 ②지긋이 들었다.	
> | **탐구 관련 지식** | **문장 성분** | **품사** |
> | | • 관형어는 체언을, 부사어는 용언을 꾸며 주는 기능을 함. | • 형용사는 관형사나 부사와 달리 활용을 함.
• 관형사는 명사를, 부사는 주로 동사를 수식함. |
> | **탐구 결과** | • 문장 성분에 따라 ⊙, ⓒ은 ⓐ 로 ⓒ, ②은 ⓑ 로 분류할 수 있다.
• 품사에 따라 ⊙, ⓒ은 ⓒ 로 ⓒ은 ⓓ , ②은 ⓔ 로 분류할 수 있다. | |

	ⓐ	ⓑ	ⓒ	ⓓ	ⓔ
①	관형어	부사어	형용사	부사	관형사
②	관형어	부사어	형용사	관형사	부사
③	관형어	부사어	관형사	부사	형용사
④	부사어	관형어	형용사	부사	관형사
⑤	부사어	관형어	부사	형용사	관형사

문장 성분

독립 성분 문장 안에서 별개로 쓰이는 성분으로 '독립어'가 있다.

> **독립어**: 문장 안에서 다른 문장 성분과 직접적인 관련이 없는 문장 성분

독립어의 형태
- 감탄사
- 체언 또는 체언 역할의 구나 절 + 호격 조사 '아/야'
- 제시어

> **아, 해가 눈부시다.**
> 감탄사
>
> **여보세요, 거기 누구 없어요?**
> 감탄사

'아, 해가 눈부시다.'의 '아'와 '여보세요, 거기 누구 없어요?'의 '여보세요'처럼 문장의 어느 성분과도 직접적인 관련 없는 별개의 문장 성분을 *독립어라고 한다. 두 문장에서는 감탄사가 독립어로 쓰였다.

> **철호야, 우리 영화 보러 가자.**
> 체언 + 호격 조사 '야'
>
> **청춘, 듣기만 하여도 벅차다.**
> 제시어

'철호야, 우리 영화 보러 가자.'에서는 명사인 '철호'에 호격 조사 '야'가 붙어 독립어로 사용되었다. 그 외에도 '청춘, 듣기만 하여도 벅차다.'에서 '청춘'처럼 강조를 위해 제시된 말도 독립어로 기능한다.

정답과 해설 33쪽

[01~04] 다음 문장에서 '독립어'를 찾아 ○ 표시하세요.

01 참, 그 비 한번 정말 시원하게 온다.

02 수호야, 학교 가자!

03 에구, 왜 그리도 내 속을 몰라주나?

04 이거 네 물건 맞아? 예, 맞습니다.

정답과 해설 33쪽

1 밑줄 친 문장 성분 중 '독립어'가 <u>아닌</u> 것은?

① <u>우아</u>, 정말 멋지다!

② 제발 비가 그쳤으면 좋겠다.

③ <u>영호야</u>, 우리 도서관에 가자.

④ <u>신이시여</u>! 저희들을 보살펴 주소서.

⑤ <u>여보세요</u>, 이곳에 차를 주차해서는 안 됩니다.

> **1** 독립어의 특징
> 독립어는 일반적으로 문장의 제일 앞에 위치하지만 때에 따라서는 문장의 중간이나 끝에 오는 경우도 있다.
> ⓔ 그것이, 음, 쉬운 문제는 아냐.
> 그게 사실이라는 것인가? 참!
> 한편, 독립어는 대체로 쉼표나 느낌표와 같은 문장 부호가 뒤따르기 때문에 문장에서 구분하기 쉽다.

2 〈보기〉는 문장 성분을 이해하기 위한 학습 활동의 일부이다. [A]에 들어갈 내용으로 적절하지 <u>않은</u> 것은?

───── 보기 ─────

[탐구 방법]
1. 특정 문장 성분을 생략할 경우 문장이 성립하는가를 확인하고 그 성분이 문장 구성에 필수적인지를 판단한다.
2. 특정 문장 성분이 어떤 기능을 하는가를 문장 내 다른 성분과의 관계를 고려해서 판단한다.

[탐구 대상]
ㄱ. 깔끔한 지연이가 풀로 이름표를 붙였다.
ㄴ. 그대여, 간절한 내 마음을 제발 알아주세요.

[탐구 결과]

[A]

① ㄱ의 '이름표를'과 ㄴ의 '마음을'은 필수적인 성분으로, 문장 안에서 행위의 대상으로 기능한다.

② ㄱ의 '깔끔한'과 ㄴ의 '간절한'은 필수적이지 않은 성분으로, 문장 안에서 동일한 기능을 한다.

③ ㄱ의 '지연이가'와 ㄴ의 '그대여'는 필수적인 성분으로, 문장 안에서 행위의 주체로 기능을 한다.

④ ㄱ의 '붙였다'와 ㄴ의 '알아주세요'는 필수적인 성분으로, 문장 안에서 주체의 행위를 표현하는 기능을 한다.

⑤ ㄱ의 '풀로'와 ㄴ의 '제발'은 필수적이지 않은 성분으로, 문장 안에서 동일한 기능을 한다.

1강-C 문장 성분의 올바른 사용

● 문장 성분의 올바른 사용 문장을 자연스럽고 올바르게 사용하기 위해서는 필요한 문장 성분을 과도하게 생략하거나, 불필요한 문장 성분을 중복해서 사용하지 않아야 한다. 그리고 문장 성분 간의 호응을 잘 지키며, 중의적인 표현을 쓰지 말아야 한다.

필요한 문장 성분 갖추기, 불필요한 문장 성분 삭제하기

우리말에서는 "밥 먹었니?"처럼 주어 등의 문장 성분을 생략하는 경우가 많다. 이러한 국어의 특징은 국어 생활을 경제적이고 효율적으로 사용하는 데 도움이 되지만, 꼭 필요한 성분을 생략하는 오류를 범할 수 있다. 이와 반대로 우리가 자주 하는 실수로는 불필요한 성분을 중복하여 사용하는 것이다. 이와 같은 실수를 하지 않고 문장을 올바르게 사용하기 위해서는 서술어를 중심으로 문장의 필수 성분을 파악하고, 불필요한 성분을 제거하는 습관을 길러야 한다.

부적절한 문장 표현	올바른 문장 표현
(가) 나는 오늘 커피숍에서 내 친구를 소개하였다.	나는 오늘 커피숍에서 내 친구를 <u>엄마에게</u> 소개하였다.
(나) 이제 와서 굳이 문제 삼을 것까지는 없다.	이제 와서 굳이 <u>그것을</u> 문제 삼을 것까지는 없다.
(다) 나의 가장 큰 장점은 부지런하다는 것이 <u>장점</u>이다.	나의 가장 큰 장점은 부지런하다는 <u>것이다.</u>
(라) 어머니께서는 지난날 아버지와의 즐거웠던 일을 <u>돌이켜 회고해</u> 보았다.	어머니께서는 지난날 아버지와의 즐거웠던 일을 <u>회고해</u> 보았다.

(가)는 소개 대상인 '누구에게'에 해당하는 문장 성분이 생략되었다. 서술어 '소개하다'는 주어와 목적어 외에도 필수 부사어를 필요로 하는 세 자리 서술어이다.

(나)는 '문제 삼는' 대상이 빠져 있다. 서술어 '삼다'는 목적어를 요구하는 타동사이다.

(다)는 단어 '장점'을 반복 사용하였다. 문맥상 앞의 '장점'이 '부지런하다는 것'을 의미하므로 뒤의 장점을 삭제하는 것이 좋다.

(라)는 '회고'가 곧 '돌이켜 생각하다'라는 뜻이므로, '돌이켜 회고하다'에는 '돌이키다'라는 의미가 두 번 들어가 있다. 따라서 같은 뜻인 단어 중 하나를 삭제해야 한다.

- 결실을 맺는다. → 열매를 맺는다.
 열매를 맺다.(결(結) = 맺다)
- 미리 예상하다. → 예상하다.
 미리 헤아려 봄.(예(豫) = 미리)
- 새로 개발한 신제품을 → 신제품을 / 새로 개발한 제품을
 새로 만든 제품(신(新) = 새로)
- 남은 여생을 즐기겠다. → 여생을 즐기겠다. / 남은 생을 즐기겠다.
 죽을 때까지 남은 생애(여(餘) = 남은)
- 피할 수가 없는 불가피한 상황이었다. → 불가피한 상황이었다. / 피할 수가 없는 상황이었다.
 피할 수가 없다.
- 해결하기 어려운 난제 → 해결하기 어려운 문제 / 난제
 어려운 문제(난(難) = 어려운)

문장 성분 간의 호응 고려하기

문장 안에서 특정 성분이 앞이나 뒤에 오는 성분을 제약하는 것을 °성분 호응이라고 한다. 문장을 올바르게 사용하기 위해서는 문장 성분 간의 호응이 자연스러워야 한다.

부적절한 문장 표현	올바른 문장 표현
(가) 문제는 그들이 잠을 많이 잔다.	문제는 그들이 잠을 많이 잔다는 것이다.
(나) 어제는 날이 좋지 않아서 비와 바람이 불었다.	어제는 날이 좋지 않아서 비가 오고 바람이 불었다.
(다) 그 일은 결코 우연한 일이었다.	그 일은 결코 우연한 일이 아니었다.

(가)의 주어 '문제는'은 서술어 '잔다'와 호응하지 않는다. '그들이 잠을 많이 잔다.'라는 사실이 주어인 '문제'에 해당하므로, 서술어가 '~것이다, ~점이다' 등의 '체언+이다' 꼴로 쓰이는 것이 자연스럽다.

(나)에서는 접속 조사 '와'를 사용해서 '비'와 '바람'을 대등한 자격으로 이어 주고 있다. 그 결과 서술어 '불었다'의 주어가 '비'와 '바람' 모두에 해당하게 되었다. 그렇게 되면 '바람이 불었다.'는 자연스럽지만 '비가 불었다.'는 어색해진다. 따라서 주어 '비가'에 알맞은 서술어를 하나 더 넣어 '비가 오고 바람이 불었다'와 같이 수정해야 한다.

(다)는 부사어 '결코'와 호응하는 문장 성분이 적절하지 못해 부적절한 문장이다. '결코'는 부정 서술어와 호응하는 부사이므로, 서술어를 '아니었다.'와 같은 부정 표현으로 수정하면 올바른 문장이 된다.

문장의 중의성 해소하기

°문장의 중의성이란 하나의 문장이 둘 이상의 의미로 해석되는 것을 말한다. 따라서 문장을 통해 의미를 정확하게 전달하기 위해서는 중의성을 해소해야 한다.

① 수식의 범위에 따른 중의성

중의성이 있는 문장	중의성이 해소된 문장
(가) 내가 좋아하는 친구의 동생을 만났다. 해석 1: 내가 '친구'를 좋아함. 해석 2: 내가 친구의 '동생'을 좋아함.	→ 내가 좋아하는 친구의, 동생을 만났다. (해석 1) → 내가 좋아하는 친구가 있는데, 그 친구의 동생을 만났다. (해석 1) → 내가 좋아하는, 친구의 동생을 만났다. (해석 2)
(나) 나는 어제 고향에서 온 친구를 만났다. 해석 1: '친구'가 어제 '고향에서 옴'. 해석 2: '내'가 어제 '친구를 만남'.	→ 나는 고향에서 어제 온 친구를 만났다. (해석 1) → 나는 고향에서 온 친구를 어제 만났다. (해석 2)

　(가)의 관형어 '좋아하는'은 뒤에 오는 '친구'와 '동생'을 모두 수식할 수 있어서 그 뜻이 두 가지로 해석된다. 그리고 (나)의 부사어 '어제' 역시 뒤에 오는 '고향에서 온'과 '친구를 만났다'를 모두 수식할 수 있어서 그 뜻이 두 가지로 해석된다.

　수식의 범위가 불분명하여 나타나는 중의성은 문장 부호(쉼표)를 사용하거나 어순을 바꾸는 방법을 통해 중의성을 해소할 수 있다. 더불어 문장을 구체적으로 진술하는 방법으로도 중의성을 해소할 수 있다.

② 부정의 범위에 따른 중의성

중의성이 있는 문장	중의성이 해소된 문장
(다) 철수가 책을 읽지 않았다. 해석 1: 책을 읽은 사람은 철수가 아님. 해석 2: 철수가 읽은 것은 책이 아님. 해석 3: 철수가 책을 읽는 행위를 하지 않음.	→ 철수는 책을 읽지 않았다. (해석 1) → 철수가 책은 읽지 않았다. (해석 2) → 철수가 책을 읽지는 않았다. (해석 3)
(라) 손님들이 다 오지 않았다. 해석 1: 손님들 중 일부만 옴. 해석 2: 손님들이 전부 오지 않음.	→ 손님들이 다는 오지 않았다. (해석 1) → 손님들이 모두 오지 않았다. (해석 2)

　부정문에서는 부정이 미치는 범위에 따라 중의적 문장으로 해석될 수 있다. (다)의 '않았다'가 부정하는 내용은 '철수'일 수도, '책'일 수도, '읽다'일 수도 있다. 한편, (라)는 부정문에 수량을 나타내는 표현이 들어가서 나타나는 중의적 문장이다. 오지 않은 사람들이 손님들 중 일부일 수도 손님 전부일 수도 있다. 이러한 중의성은 보조사 '은/는'을 활용하거나 구체적으로 진술하여 중의성을 해소할 수 있다.

③ 비교 대상에 따른 중의성

중의성이 있는 문장	중의성이 해소된 문장
(마) 형은 나보다 야구를 더 좋아한다. 해석 1: 형이 야구를 좋아함. > 내가 야구를 좋아함. 해석 2: 형이 나를 좋아함. < 형이 야구를 좋아함.	→ 내가 야구를 좋아하는 것보다 형이 야구를 더 좋아한다. (해석 1) → 형은 나를 좋아하는 것보다 야구를 더 좋아한다. (해석 2)

(마)는 비교 대상이 분명하지 않아 발생하는 중의적인 문장이다. 이럴 때는 비교 대상에 대한 설명을 구체적으로 하여 중의성을 해소할 수 있다.

④ 접속 조사 '와/과'에 따른 중의성

중의성이 있는 문장	중의성이 해소된 문장
(바) 나는 사과와 배 두 개를 샀다. 　해석 1: 사과와 배를 합해서 두 개를 삼. 　해석 2: 사과와 배를 각각 두 개씩 삼. 　해석 3: 사과는 하나, 배는 두 개 삼.	→ 나는 사과와 배를 각각 한 개씩 샀다. (해석 1) → 나는 사과와 배를 각각 두 개씩 샀다. (해석 2) → 나는 사과 하나와 배 두 개를 샀다. (해석 3)

(바)는 접속 조사 '와'가 쓰인 문장으로 내가 산 것이 사과와 배를 합해서 두 개인지, 각각 두 개인지 아니면 사과는 하나이고 배만 두 개인지와 같이 여러 해석이 가능하다. 이러한 경우 구체적인 숫자나 수식어를 넣어 진술하여 중의성을 해소할 수 있다.

⑤ 주어와 목적어의 범위에 따른 중의성

중의성이 있는 문장	중의성이 해소된 문장
(사) 민수가 보고 싶은 친구들이 많다. 　해석 1: 많은 친구들이 민수를 보고 싶어 함. 　해석 2: 민수가 많은 친구들을 보고 싶어 함.	→ 민수를 보고 싶어 하는 친구들이 많다. (해석 1) → 민수가 보고 싶어 하는 친구들이 많다. (해석 2)

(사)는 주어가 '민수'인지 '민수가 보고 싶은 친구들'인지가 모호하여 나타난 중의성이다. 주어가 누구인지에 따라 의미가 달라지기 때문이다. 이러한 경우 격 조사를 분명히 밝히거나 구체적으로 진술하여 중의성을 해소할 수 있다.

⑥ 동작의 진행과 완료에 따른 중의성

중의성이 있는 문장	중의성이 해소된 문장
(아) 영호는 지금 교복을 입고 있다. 　해석 1: 영호가 교복을 입는 중임. 　해석 2: 영호가 교복을 입은 상태임.	→ 영호가 지금 교복을 입는 중이다. (해석 1) → 영호가 지금 교복을 입은 상태이다. (해석 2)

(아)는 '-고 있다'라는 서술어가 가지고 있는 중의적 성격 때문에 나타나는 중의적 문장이다. 서술어 '-고 있다'는 동작의 진행(입는 중)과 완료(입은 상태의 지속)의 의미로 해석할 수 있기 때문이다. 문장에 구체적인 내용을 보충하여 진술하면 이러한 중의성을 해소할 수 있다.

[01~08] 다음 문장의 어색한 부분을 적절하게 고쳐 쓰세요.

01 나는 누나를 사랑하지만, 그녀는 동생으로 여기고 있다. ⋯

02 우리는 한글을 만드신 것에 감사해야 한다. ⋯

03 나는 주중에는 자전거를, 주말에는 수영을 한다. ⋯

04 그가 홈런을 치자 관중들은 큰 함성 소리를 질렀다. ⋯

05 그 안건에 대해 참석자들 중 과반수가 넘게 찬성하였다. ⋯

06 확실한 사실은 그가 지금까지 성실하게 살아왔다. ⋯

07 오랜만에 친구를 만나서 여간 기뻤다. ⋯

08 경희는 부지런하다는 점에서 달랐다. ⋯

[09~12] 다음 문장이 중의성을 해소하도록 고쳐 쓰세요.

09 이번 시험에서 몇 문제 풀지 못했다.

⋯▸

10 나는 민주와 영호를 만났다.

⋯▸

11 우연이는 지금 양말을 신고 있다.

⋯▸

12 나는 예쁜 연희의 머리핀을 만지작거렸다.

⋯▸

1 ㉠~㉺에 들어갈 문장으로 적절하지 <u>않은</u> 것은?

부정확한 문장		수정한 문장
사람은 모름지기 정직하다.	→	㉠
예의가 바른 사람은 오만하게 대하지 않는다.	→	㉡
잉어는 10도 이상이 되면 먹이를 찾기 시작한다.	→	㉢
이이의 호는 율곡이며 조선을 대표하는 유학자이다.	→	㉣
피난민들은 양식이 다 떨어지자 식량 공급을 요청했다.	→	㉤

① ㉠: 사람은 모름지기 정직해야 한다.

② ㉡: 예의가 바른 사람은 남에게 오만하게 대하지 않는다.

③ ㉢: 잉어는 10도보다 높아지면 먹이를 찾기 시작한다.

④ ㉣: 이이의 호는 율곡이며 그는 조선을 대표하는 유학자이다.

⑤ ㉤: 피난민들은 양식이 다 떨어지자 식량 공급을 정부에 요청했다.

1 부사어와 서술어의 호응
특정 부사어는 그와 호응하는 서술어가 따로 있다.
예를 들어 부사어 '결코'는 부정 서술어와, '제발'은 청원의 뜻(~해 주세요)을 지닌 서술어와, '아마'는 추측의 뜻(~일 걸)을 가진 서술어와 호응한다.
'여간 ~하지 않다(부정어)', '설령 ~라 하더라도', '만약 ~이라면', '하물며 ~하랴', '다만 ~할 뿐이다', '차마 ~할 수 없다' 등 특정 부사어는 그에 호응하는 서술어를 고려하여 사용해야 한다.

2 〈보기〉의 밑줄 친 부분의 사례로 가장 적절한 것은?

───── 보 기 ─────

　"나는 멋진 누나의 친구를 보았다."는 꾸며 주는 말이 꾸미는 범위가 <u>불분명하여 두 가지 이상의 의미로 해석되는 문장</u>이다. 즉, '누나'가 멋진 것인지, '누나의 친구'가 멋진 것인지 분명하지 않아 중의적으로 해석되는 것이다.

① 언니가 교복을 입고 있다.

② 형은 나보다 영화를 더 좋아한다.

③ 그는 나에게 사과와 귤 두 개를 주었다.

④ 그는 귀여운 동생의 강아지를 좋아한다.

⑤ 모임에 초대한 친구들이 다 오지 않았다.

3 다음은 올바른 문장 사용과 관련한 학습 활동지 중 일부이다. 작성한 내용 중 적절하지 <u>않은</u> 것은?

학습 활동: 올바른 문장 표현 익히기

[잘못된 문장]

　ㄱ 콘서트 표가 전부 매진되었다.

　ㄴ 이번 일은 결코 성공해야 한다.

　ㄷ 그의 뛰어난 점은 발표를 잘한다.

　ㄹ 할아버지께서 답장을 보내셨다.

　ㅁ 나는 형보다 동생을 더 좋아한다.

[잘못된 이유]

　ㄱ: 불필요한 문장 성분이 포함되었어. ·············· ①

　ㄴ: 부사어와 서술어가 어울리지 않아. ·············· ②

　ㄷ: 주어와 서술어가 어울리지 않아. ·············· ③

　ㄹ: 서술어가 반드시 필요로 하는 부사어가 생략됐어.

　ㅁ: 문장의 의미가 중의적으로 해석돼.

[고쳐 쓴 문장]

　ㄱ: 콘서트 표가 매진되었다.

　ㄴ: 이번 일은 결코 성공할 수 없다.

　ㄷ: 그의 뛰어난 점은 발표를 잘한다는 것이다.

　ㄹ: 할아버지께서 어제 답장을 보내셨다. ·············· ④

　ㅁ: 나는 형이 동생을 좋아하는 것보다 더 동생을 좋아한다. ···· ⑤

훑문장과 겹문장

문장의 짜임

훑문장: 주어와 서술어의 관계가 한 번 나타나는 문장

<u>날씨가</u> <u>맑다.</u>
　주어　서술어

<u>다예가</u> 교실에서 소설책을 <u>읽었다.</u>
　주어　　　　　　　　　　　　서술어

문장은 기본적으로 주어와 서술어의 관계가 한 번 이상 등장하며, 자체적으로 완결된 내용을 담는다.

'날씨가 맑다.'는 주어 '날씨가'와 서술어 '맑다'로 구성되어 있고, '다예가 교실에서 소설책을 읽었다.'는 주어 '다예가', 서술어 '읽었다' 이외에도 부사어 '교실에서', 목적어 '소설책을'로 구성되어 있다. 문장은 기본적으로 주어와 서술어로 표현되므로, 문장 성분이 몇 개이든 주어와 서술어의 관계가 한 번만 나타나는 문장을 *훑문장이라고 한다.

겹문장: 주어와 서술어의 관계가 두 번 이상 나타나는 문장

<u>이것은</u> <u>장미꽃이고</u> <u>저것은</u> <u>국화꽃이다.</u>
　주어　　 서술어　　　 주어　　 서술어

<u>그는</u> 아직도 <u>우리가</u> <u>돌아온</u> 것을 <u>모른다.</u>
　주어　　　　 주어　 서술어　　　 서술어

'이것은 장미꽃이고 저것은 국화꽃이다.'에는 서술어가 '장미꽃이다'와 '국화꽃이다' 두 개이다. '그는 아직도 우리가 돌아온 것을 모른다.'라는 문장 또한 서술어가 '돌아온'과 '모른다' 두 개이다. 이처럼 주어와 서술어의 관계가 두 번 이상 나타나는 문장을 *겹문장이라고 한다.

한편 겹문장은 여러 문장이 이어지는 형태와 한 문장이 다른 문장의 한 성분으로 사용되는 형태로 구분할 수 있는데, '이것은 장미꽃이고 저것은 국화꽃이다.'처럼 훑문장과 훑문장이 이어진 형태를 *이어진문장이라고 하고, '그는 아직도 우리가 돌아온 것을 모른다.'처럼 훑문장이 전체 문장의 한 성분(절)으로 안겨 있는 형태를 *안은문장이라고 한다.

tip **홑문장과 겹문장 구별하기**

　　홑문장과 겹문장은 문장의 길이가 길고 짧은 것과 관련이 없다. '다예가 점심시간에 교실에서 소설책을 읽었다.'라는 문장은 길이는 길지만 주어와 서술어의 관계가 한 번만 나타나기 때문에 홑문장이다. 홑문장과 겹문장은 문장의 길이가 아니라 주어와 서술어의 관계가 한 번 나타나느냐 아니면 두 번 이상 나타나느냐에 따라 판단해야 하는 것이다. 따라서 주어가 몇 개인지, 서술어가 몇 개인지를 확인하면 판단하기가 쉽다. 우리말은 주어가 자주 생략되므로 주어보다는 '서술어의 개수'를 근거로 홑문장과 겹문장을 구별하는 것이 더 쉽다.

> 　　　　　　　주어가 같음.　　　　　　중복되는 주어 '사과는'이 한 개 생략
>
> 사과는 둥글다. + 사과는 빨갛다. = 사과는 둥글고 빨갛다.
> 　　홑문장　　　　　　홑문장　　　　　　　겹문장

　　'사과는 둥글고 빨갛다.'라는 문장은 '사과는 둥글다.'와 '사과는 빨갛다.'라는 두 개의 홑문장이 이어진 문장이다. 이때 중복되는 주어 '사과는'이 하나 생략되었다. 주어의 개수가 아닌 서술어의 개수를 따지면, 이 문장은 서술어가 '둥글다'와 '빨갛다' 두 개이므로, 주어와 서술어의 관계가 두 번 이상 나타나는 겹문장이다.

정답과 해설 35쪽

[01~10] 다음 문장에서 홑문장은 '홑', 겹문장은 '겹'이라고 쓰세요.

01　영호는 민수와 닮았다. (　　)

02　영호와 민수는 대학생이다. (　　)

03　봄이 오면 꽃이 핀다. (　　)

04　나는 오늘 독서실에서 책을 읽었다. (　　)

05　인생은 짧고 예술은 길다. (　　)

06　나는 여름이 오기를 기다린다. (　　)

07　우리 집 셋째가 집에서 방학 숙제를 한다. (　　)

08　저녁에는 온 가족이 모여 저녁 식사를 했다. (　　)

09　어느새 겨울이 와서 바람이 차다. (　　)

10　이쪽으로 자동차가 빠르게 온다. (　　)

1 다음 중 홑문장이 <u>아닌</u> 것은?

① 꽃이 활짝 피었다.

② 가을 하늘이 높고 푸르다.

③ 영호가 음식을 먹어 보았다.

④ 우리 집 정원에 드디어 장미꽃이 피었다.

⑤ 나는 나만의 삶을 나만의 방식으로 산다.

> **1** 홑문장과 겹문장 구별 시 유의할 점
>
> 홑문장과 겹문장을 구별할 때에는 문장의 서술어의 개수로 구분하는 것이 효율적이다.
>
> 한편 '본용언과 보조 용언'으로 구성된 서술어는 합쳐서 하나의 서술어로 판단해야 한다. 즉, '그가 떠나고야 말았다.'에서 서술어는 '떠나고야', '말았다'로 두 개가 아니라 '떠나고야 말았다'가 하나의 서술어인 것이다.
>
> • 본용언+보조 용언: 서술어 1개, 홑문장
> • 서술절: 서술어 2개, 겹문장

2 다음 중 홑문장의 예로 적절한 것은?

① 가을이 오면 곡식이 익는다.

② 함박눈이 소리도 없이 내린다.

③ 우리는 어제 학교로 돌아왔다.

④ 그는 우리가 돌아온 사실을 모른다.

⑤ 사람은 책을 만들고 책은 사람을 만든다.

3 〈보기〉의 ㉠에 해당하는 것은?

보 기

'우리는 자유와 평화를 원한다.'라는 문장은 서술어가 하나뿐이어서 홑문장처럼 보이지만, 실제로는 '우리는 자유를 원한다.'와 '우리는 평화를 원한다.'라는 두 홑문장이 결합된 이어진문장이다. 이때 '와/과'는 접속 조사로, '자유와 평화'를 같은 자격으로 이어 준다.

한편 '와/과'는 '빠르기가 번개와 같다.'나 '그는 당당히 적과 맞섰다.'처럼 비교의 대상이나 행위의 상대임을 나타내는 격 조사로도 쓰인다. 이 경우 서술어가 하나라면 ㉠홑문장이 된다.

① 나는 시와 소설을 좋아한다.

② 그녀는 집과 도서관에서 공부했다.

③ 고향의 산과 하늘은 예전 그대로이다.

④ 적들이 앞문과 뒷문으로 들이닥쳤다.

⑤ 그 사람과 나는 오래전부터 사귀었다.

2강-B 문장의 확대

1. 안은문장(명사절, 관형절)

● **문장의 확대** 겹문장은 두 개 이상의 홑문장이 모여 주어와 서술어의 관계가 여러 번 등장하는 문장으로 확대된 것이다. 겹문장은 안은문장과 이어진문장으로 나뉘는데, 안은문장은 전체 문장이 홑문장을 안고 있는 겹문장이고, 이어진문장은 홑문장과 홑문장이 이어진 겹문장이다.

● **안은문장** 홑문장을 하나의 문장 성분(절)으로 포함하고 있는 문장

```
          ┌ 안긴문장(홑문장)
  나는 │비가 오기│를 기다렸다.
          └ 안은문장(겹문장)
```
→ '비가 오다'라는 홑문장(명사절)이 전체 문장의 한 성분(목적어)으로 사용된 문장

***안은문장**은 안겨 있는 절이 어떤 역할을 하느냐에 따라 구분할 수 있다.

안은문장의 종류	명사절을 안은 문장	안긴문장의 서술어 어간에 명사형 어미 '-(으)ㅁ, -기'가 붙어, 전체 문장에서 명사 역할을 하는 것
	관형절을 안은 문장	안긴문장의 서술어 어간에 관형사형 어미 '-(으)ㄴ, -는, -(으)ㄹ -던'이 붙어, 전체 문장에서 관형어 역할을 하는 것
	부사절을 안은 문장	안긴문장의 서술어 어간에 부사 파생 접사 '-이', 혹은 부사형 어미 '-게, -도록' 따위가 붙어, 전체 문장에서 부사어 역할을 하는 것
	서술절을 안은 문장	안긴문장이 전체 문장에서 서술어 역할을 하는 것
	인용절을 안은 문장	안긴문장의 서술어에 인용격 조사 '고, 라고'가 붙어, 전체 문장에서 해당 문장이 인용되는 것

▶ **명사절을 안은 문장**: 명사절을 문장 성분으로 안고 있는 문장

 문장에서 명사처럼 쓰이는 절을 ***명사절**이라 하는데, 이를 문장 성분으로 안고 있는 문장을 ***명사절을 안은 문장**이라고 한다. 이때 안긴문장이 명사절이 될 때에는 안긴문장의 서술어 어간에 명사형 어미 '-(으)ㅁ, -기'가 결합한다. 이 명사절은 문장에서 주어, 목적어, 부사어, 관형어 등의 문장 성분으로 사용된다.

<div style="text-align:center">

일을 하기가 **쉽지 않다.** → 명사절이 주어 역할을 하는 경우
'일을 하다' + '-기'

</div>

'일을 하기가 쉽지 않다.'의 안긴문장 '일을 하다.'는 명사형 어미 '-기'가 붙어 명사절이 되었다. 그리고 주격 조사 '가'가 붙어 안은문장에서 주어의 역할을 하고 있다.

<div style="text-align:center">

우리는 그가 귀국했음을 **알았다.** → 명사절이 목적어 역할을 하는 경우
'그가 귀국했다' + '-음'

</div>

'우리는 그가 귀국했음을 알았다'의 안긴문장 '그가 귀국했다.'는 명사형 어미 '-음'이 붙어 명사절이 되었다. 그리고 목적격 조사 '을'이 붙어 안은문장에서 목적어 역할을 하고 있다.

<div style="text-align:center">

이 책은 내가 읽기에 **너무 어렵다.** **비가 오기 전에 집에 갔다.**
'내가 읽다' + '-기' '비가 오다' + '-기'
→ 명사절이 부사어 역할을 하는 경우 → 명사절이 관형어의 역할을 하는 경우

</div>

'이 책은 내가 읽기에는 너무 어렵다.'의 안긴문장 '내가 읽다.'는 명사형 어미 '-기'가 붙어 명사절이 되었다. 그리고 부사격 조사 '에'가 붙어 안은문장에서 부사어 역할을 하고 있다. '비가 오기 전에 집에 갔다.'의 안긴문장 '비가 오다.'는 명사형 어미 '-기'가 붙어 명사절이 되었다. 그리고 조사가 붙지 않고, 뒤에 오는 체언 '전'을 꾸미는 관형어의 역할을 하고 있다. 앞서 살펴보았듯이 명사는 조사 없이 체언을 수식할 수 있다.

tip **명사형 어미 vs. 명사 파생 접사**

명사형 어미와 명사 파생 접사는 그 생김새와 역할이 비슷해 혼동하기 쉽다. 하지만 어근에 명사 파생 접사가 결합하면 새로운 단어가 되어 품사도 명사로 바뀌지만, 명사형 어미가 결합하면 용언의 원래 품사가 그대로 유지된다는 차이점이 있다.

명사형 어미	명사 파생 접사
용언의 '어간'과 결합하는 '-(으)ㅁ', '-기'	'어근'과 결합하여 명사를 만드는 '-이', '-음', '-기'
명사형 어미가 결합해 활용된 용언은 자신의 품사는 그대로 유지되므로 서술하는 기능 또한 유지된다. 따라서 명사형 어미가 붙은 서술어에는 호응하는 주어가 있으며, 부사어의 수식을 받을 수 있다. 또한 선어말 어미도 결합할 수 있다. 참고로 명사형 어미처럼 용언 어간에 붙어 다른 품사의 기능을 수행하게 하는 어미를 '전성 어미'라고 한다. ⓔ 형은 충분히 잠으로써 피로를 풀었다.	파생 접사는 앞의 어근의 품사를 바꾸는 역할을 하므로 명사 파생 접사가 결합된 단어는 그 품사 또한 명사로 바뀐다. 따라서 관형어의 수식을 받을 수 있다. 참고로 파생 접사가 결합한 단어는 '파생어'로서 사전에 등재되어 있다. ⓔ 깊은 잠을 자느라 천둥소리도 못 들었다.

문장에서 관형어로 쓰이는 절을 *관형절이라 하는데, 이를 문장 성분으로 안고 있는 문장을 *관형절을 안은 문장이라고 한다. 이때 관형절은 안긴문장의 서술어 어간에 관형사형 어미 '-(으)ㄴ, -는, -(으)ㄹ, -던'이 결합하여 만들어진다.

이것은 내가 읽은 책이다.
'내가 책을 읽었다.' + '-은'

나는 동생이 산 빵을 먹었다.
'동생이 빵을 샀다.' + '-(으)ㄴ'

'이것은 내가 읽은 책이다.'에서 안긴문장은 '내가 (책을) 읽었다.'이다. 여기서 안은문장과 중복되는 성분인 '책'을 생략하고, 서술어에 관형사형 어미 '-은'이 결합하여 관형절이 되었다. '나는 동생이 산 빵을 먹었다.'에서 안긴문장은 '동생이 (빵을) 샀다.'이다. 여기에서 중복되는 성분인 '빵'을 생략하고, 서술어에 관형사형 어미 '-(으)ㄴ'을 결합하여 관형절이 되었다.

한편, 두 문장의 관형절은 뒤따라 오는 안은문장의 체언에 의미를 덧붙여 주고 있다. 이러한 관형절을 *관계 관형절이라고 한다.

나는 그녀가 돌아온 사실을 몰랐다.
'그녀가 돌아왔다.' + '-(으)ㄴ'
= 사실

'나는 그녀가 돌아온 사실을 몰랐다.'의 안긴문장 '그녀가 돌아왔다.'는 앞서 살펴본 관형절을 안은 문장과는 사뭇 다른 양상을 보인다. 물론, 서술어 '돌아왔다'에 관형사형 어미 '-(으)ㄴ'이 결합하여 관형절이 된 후, 안은문장의 '사실'을 꾸며 주는 것은 동일하다. 하지만 앞의 문장들은 관형절의 수식을 받는 체언이 관형절 속의 일정한 성분인 반면, '나는 그녀가 돌아온 사실을 몰랐다.'의 경우 관형절의 수식을 받는 체언(사실)과 관형절이 동일한 의미를 갖고 있는 것이다. 이러한 관형절을 *동격 관형절이라고 한다.

관계 관형절	동격 관형절
안은문장과의 공통 성분이 생략되어 있는 관형절이다. 즉 관형절에서 생략된 성분은 그 관형절의 수식을 받는 체언이다. 예 담배를 피우는 사람들이 줄어 들고 있다. 사람들이 담배를 피우다. 예 내가 읽을 책이 많다. 내가 책을 읽다. 예 내가 태어난 2004년에 그 일이 벌어졌다. 내가 2004년에 태어났다.	관형절이 한 문장의 모든 필수 성분을 완전하게 갖춘 관형절이다. 즉 관형절이 관형절의 수식을 받는 체언의 구체적인 의미를 드러낸다. 관계 관형절과 달리, 동격 관형절을 삭제하면 문장이 성립되지 않거나 불완전해진다. 예 철수가 온다는 소식을 들었다. = 소식

이것은 내가 <u>먹은</u>/<u>먹는</u>/<u>먹을</u> 과일이다.
　　　　　　　 과거　　현재　　미래

이것은 내가 <u>읽던</u> 책이다.
　　　　　　　 과거

　　관형절은 '과거, 현재, 미래'에 따라 관형사형 어미가 구별되어 사용된다. '이것은 내가 먹은/먹는/먹을 과일이다.'처럼 동사에서 과거 시제는 '-(으)ㄴ', 현재 시제는 '-는', 미래 시제는 '-(으)ㄹ'의 관형사형 어미가 결합한다. 또 관형사형 어미 중 '-던' 역시 과거 시제를 나타내는 어미이다.

채움Q

정답과 해설 35쪽

[01~04] 괄호 안에 있는 문장을 명사절로 고쳐 쓰세요.

01 (　영호가 범인이다. 　)이/가 밝혀졌다. 　　　⋯ (　　　　　　　　　　　　　　　)

02 우리는 (　그가 노력하고 있다. 　)을/를 깨달았다. 　　⋯ (　　　　　　　　　　)

03 제갈공명은 (　바람이 불다. 　)을/를 기다렸다. 　　　⋯ (　　　　　　　　)

04 가을은 (　자전거를 타다. 　)에 좋은 계절이다. 　　　⋯ (　　　　　　　　)

[05~08] 다음 문장에서 관형절에 ○ 표시하세요.

05 나는 부모님이 시키신 일을 다 끝냈다.

06 내가 들은 음악은 4월에 만들어졌다.

07 그들은 시대에 뒤떨어진 생각을 여전히 하고 있다.

08 우리는 누나와 꽤 닮은 친구를 오늘도 만났다.

1 〈보기〉에서 밑줄 친 명사절의 문장 성분이 동일한 것끼리 묶은 것은?

─── 보 기 ───

㉠ 농부들은 <u>장마가 끝나기</u>를 기다린다.

㉡ 지금은 <u>어린아이 혼자 다니기</u>에 늦은 시각이다.

㉢ 그는 <u>집에 돌아가기</u>로 결심했다.

㉣ 어른들도 <u>치과에 가기</u> 싫어한다.

① ㉠, ㉡ / ㉢, ㉣

② ㉠, ㉢ / ㉡, ㉣

③ ㉠, ㉣ / ㉡, ㉢

④ ㉠ / ㉡, ㉢, ㉣

⑤ ㉠ / ㉡, ㉢ / ㉣

2 〈보기〉의 ㉠~㉢에 대한 설명으로 적절하지 <u>않은</u> 것은?

─── 보 기 ───

• 우리는 ㉠<u>그가 정당했음</u>을 깨달았다.

• 영수는 ㉡<u>밥을 먹기</u>에 바빴다.

• 나는 ㉢<u>그가 돌아온</u> 사실을 몰랐다.

① ㉠은 조사 '을'과 결합하여 안은문장의 목적어로 쓰이고 있다.

② ㉡은 조사 '에'와 결합하여 안은문장의 서술어를 꾸미고 있다.

③ ㉢의 주어는 안은문장의 주어와 다르다.

④ ㉢에서 생략된 문장 성분은 안은문장의 목적어이다.

⑤ ㉠과 ㉡에 결합된 어미는 기능은 같으나 형태는 다르다.

2 안긴문장의 성분 생략

두 개의 홑문장을 결합하여 하나의 겹문장으로 만들 때 어떤 문장 성분이 겹치면 그 성분 중 하나를 생략하는 것이 일반적이다. 특히 관형절은 안은문장의 문장 성분 중 하나를 꾸미는 역할을 하기 때문에 안긴문장 또는 안은문장의 주어, 목적어, 부사어 중 하나가 생략되는 경우가 많다. 하지만 모든 관형절이 생략의 과정을 거치는 것은 아니다.

⑩ 쥐를 잡은 고양이가 낮잠을 잔다.
 = 고양이가 쥐를 잡았다. + 고양이가 낮잠을 잔다.
 (안긴문장의 주어 '고양이가'가 생략되었다.)

⑩ 나는 철수가 온다는 소식을 들었다.
 = 나는 소식을 들었다. + 철수가 온다.
 (안긴문장, 안은문장 어디에도 생략된 문장 성분이 없다.)

3 〈보기〉의 ㉠~㉢에 해당하는 예로 적절하지 <u>않은</u> 것은?

─── 보기 ───

　　(가)~(다)는 관형절을 안은 문장이고 [A]~[C]는 관형절을 완결된 문장으로 바꾼 것이다. 이를 보면 (가)의 '동생', (나)의 '책', (다)의 '도서관'은 완결된 문장 [A], [B], [C]에서 뒤에 붙는 조사와 함께 각각 ㉠<u>주어</u>, ㉡<u>목적어</u>, ㉢<u>부사어</u>로 기능을 하고 있다.

　　(가) 어제 책만 읽은 <u>동생</u>에게 오늘은 쉬라고 했다.
　　　　[A] 동생이 어제 책만 읽었다.

　　(나) 아이가 읽은 <u>책</u>은 동화책이다.
　　　　[B] 아이가 책을 읽었다.

　　(다) 형이 책을 읽은 <u>도서관</u>은 집 근처에 있다.
　　　　[C] 형이 도서관에서 책을 읽었다.

① ㉠: 어제 결혼한 <u>그들</u>에게 나는 미리 선물을 주었다.

② ㉠: 나무로 된 <u>탁자</u>에 동생이 낙서를 하고 있다.

③ ㉡: 두 사람이 어제 헤어진 <u>공원</u>이 지금 공사 중입니다.

④ ㉡: 친구가 나에게 준 <u>옷</u>이 나는 마음에 든다.

⑤ ㉢: 아이들이 운동장에서 공을 찬 <u>주말</u>을 기억해 보세요.

문장의 확대

2. 안은문장(부사절, 서술절, 인용절)

💬 안은문장

부사절을 안은 문장: 부사절을 문장 성분으로 안고 있는 문장

문장에서 부사어로 쓰이는 절을 *부사절이라고 하는데, 이를 문장 성분으로 안고 있는 문장을 *부사절을 안은 문장이라고 한다. 이때 안긴문장이 부사절이 될 때에는 안긴문장의 서술어에 부사를 만드는 부사 파생 접사 '-이', 부사형 어미 '-게, -도록, -듯이, -(으)ㄹ수록' 등이 붙는다. 부사절은 부사어와 마찬가지로 주로 서술어를 수식한다.

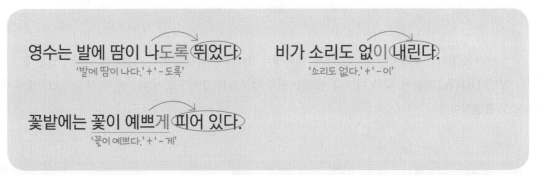

'영수는 발에 땀이 나도록 뛰었다.'는 안긴문장 '발에 땀이 나다.'에 부사형 어미 '-도록'이 결합하여 안은 문장의 서술어 '뛰었다'를 꾸미고 있다.

'비가 소리도 없이 내린다.'는 안긴문장 '소리도 없다.'에 접사 '-이'가 결합하여 서술어 '내린다'를 수식하고 있다. 이처럼 접사 '-이'가 붙어 만들어진 부사절은 그것이 결합하는 서술어가 '다르다, (똑)같다, 없다'로만 한정되어 '달리, (똑)같이, 없이'로만 나타난다.

'꽃밭에는 꽃이 예쁘게 피어 있다.'는 안긴문장 '꽃이 예쁘다.'에 부사형 어미 '-게'가 결합하여 안은문장의 서술어 '피어 있다'를 수식하고 있다. 이때 안은문장의 주어 '꽃이'와 부사절의 주어 '꽃이'가 중복되어 하나가 생략되었다.

서술절을 안은 문장: 서술절을 문장 성분으로 안고 있는 문장

안긴문장 전체가 서술어의 역할을 하는 것을 *서술절이라고 하고, 이를 문장 성분으로 안고 있는 문장을 *서술절을 안은 문장이라고 한다. 서술절을 안은 문장은 한 문장에 주어가 두 개인 것처럼 보인다. 이때 안은문장의 주어를 제외한 나머지 주어와 서술어가 서술절에 해당한다.

다른 안긴문장은 명사절, 관형절, 부사절처럼 품사의 명칭으로 이름이 정해진 반면, 서술절을 안은 문장은 문장 성분의 명칭으로 정해졌다. 또한 서술절에는 특별한 어미나 조사가 결합하지 않아 서술절임을 드러내 주는 표지가 없다는 점에서도 다른 안은문장과 차이가 있다.

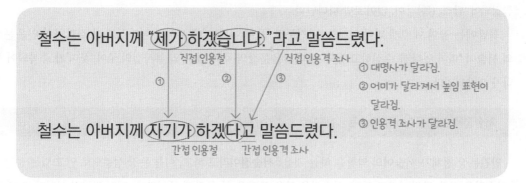

코끼리는 코가 길다.
주어 서술어
전체 주어 서술절(전체 서술어)

토끼는 앞발이 짧다.
주어 서술어
전체 주어 서술절(전체 서술어)

'코끼리는 코가 길다.'에서 전체 주어는 '코끼리는'이고, 서술어는 '코가 길다'이다. 그리고 이 서술어는 다시 주어 '코가'와 서술어 '길다'로 분석되므로 '코가 길다.'가 서술절이 되는 것이다. 즉 서술절로 안긴 문장이 안은문장에서 서술어의 역할을 하는 것이다. '토끼는 앞발이 짧다.'의 '앞발이 짧다.' 역시 서술절로 안긴 문장이며, 안은문장에서 서술어 역할을 하고 있다.

영철이는 대학생이 아니다. →홑문장
주어 보어 서술어

한편 '영철이는 대학생이 아니다.'에서 '대학생이 아니다'는 얼핏 주어와 서술어의 관계가 있는 문장처럼 보인다. 그러나 서술어 '되다, 아니다' 앞에는 필수 성분으로 보어가 오기 때문에 위 문장은 겹문장이 아니고 홑문장이다.

인용절을 안은 문장: 인용절을 문장 성분으로 안고 있는 문장

다른 사람의 말이나 글을 인용하는 성격을 지니는 절을 °**인용절**이라고 하고, 이를 안고 있는 문장을 °**인용절을 안은 문장**이라고 한다. 이 문장은 다른 안은문장들과 달리 °**인용격 조사** '고, 라고'를 붙여서 만든다는 차이가 있다.

철수는 아버지께 "제가 하겠습니다."라고 말씀드렸다.
직접 인용절 직접 인용격 조사
① ② ③
① 대명사가 달라짐.
② 어미가 달라져서 높임 표현이 달라짐.
③ 인용격 조사가 달라짐.

철수는 아버지께 자기가 하겠다고 말씀드렸다.
간접 인용절 간접 인용격 조사

'철수는 아버지께 "제가 하겠습니다."라고 말씀드렸다.'처럼 철수가 한 말을 그대로 인용한 절을 °**직접 인용절**이라고 한다. 직접 인용절은 반드시 큰따옴표를 사용해야 하고, 직접 인용격 조사 '라고'를 사용해야 한다. 반면 '철수는 아버지께 자기가 하겠다고 말씀드렸다.'는 철수가 한 말을 화자나 필자의 관점에서 풀어 쓴 °**간접 인용절**이다. 간접 인용절은 따옴표를 사용하지 않고 간접 인용격 조사 '고'를 사용한다.

한편 간접 인용절은 인용된 말이 현재 말하는 사람의 입장에서 재구성되기 때문에 인용절의 어미, 인용격 조사, 대명사가 바뀌므로 지시 표현, 시제 표현, 높임 표현 등에 변화가 생긴다. 위의 두 인용절 '제가 하겠습니다'와 '자기가 하겠다'를 비교해 보면 직접 인용절에는 높임 표현(- 습니다.)이 쓰인 대신 간접 인용절에는 예사 표현(- 다)이 나타나고, 직접 인용절에는 철수가 자신을 낮추는 말인 '제가'를 썼지만 간접 인용절에는 재귀 대명사인 '자기가'로 바뀌었다.

> **tip** 직접 인용격 조사 '라고'가 간접 인용절에 쓰일 수 있을까?
>
> (가) 나는 철수에게 <u>그것은 책이라고</u> 말했다. (간접인용절) (나) 철수는 <u>그것은 책이 아니라고</u> 말했다. (간접인용절)
> = 그것은 책이다 = 그것은 책이 아니다
>
> (가)와 (나)는 모두 간접 인용절을 안고 있는 안은문장인데, 이때 인용격 조사의 쓰임에 유의할 필요가 있다. 직접 인용에서의 서술격 조사 '이다'나 형용사 '아니다'를 간접 인용으로 바꾸면 간접 인용격 조사 '고'로 쓰지 않고, '이다'는 '이라고', '아니다'는 '아니라고'로 바뀐다. 즉 (가)와 (나)는 '라고'가 쓰인 것으로 보이지만 간접 인용절이다.

정답과 해설 36쪽

[01~02] 다음 두 개의 홑문장을 사용하여 부사절을 안은 문장으로 만드세요.

01 호영이는 형제들과 다르다. + 호영이는 운동을 좋아한다.

⋯▶ 호영이는 () 운동을 좋아한다.

02 그는 아는 것도 없다. + 그는 잘난 척을 한다.

⋯▶ 그는 () 잘난 척을 한다.

[03~05] 다음 문장에서 서술절을 찾아 밑줄을 그으세요.

03 그 사람은 손이 무척 크다. **04** 영웅이는 용기가 부족하다.

05 서울은 인구가 매우 많다.

[06~09] 다음 문장에서 인용절을 찾아 ○ 표시하세요.

06 연재는 자기가 직접 하겠다고 약속했다.

07 여자 주인공이 당황한 어조로 "이게 무슨 일이야?"라고 말하였다.

08 나는 속으로 '이건 너무 어려워.'라고 되뇌었다.

09 선생님이 학생들에게 공부를 열심히 하라고 하십니다.

1 부사절을 안은 문장이 <u>아닌</u> 것은?

① 영희는 언니와 달리 운동을 잘한다.

② 그는 돈도 없이 무작정 기차를 탔다.

③ 그곳은 그림이 아름답게 장식되어 있다.

④ 나는 그가 노력하고 있음에 감동을 받았다.

⑤ 기사는 물이 새지 않도록 천장에 보수 공사를 했다.

2 〈보기 1〉을 읽고, 〈보기 2〉를 탐구한 내용으로 적절하지 <u>않은</u> 것은?

───── 보 기 1 ─────

　절(節)은 두 개 이상의 어절이 주어와 서술어의 관계로 결합되어, 전체 문장 속에 하나의 성분으로 들어 있는 형식을 말한다. 그중 서술절은 전체 문장에서 서술어의 기능을 한다. 서술절을 포함한 전체 문장은 겹문장으로 주어와 서술어의 관계가 2번 이상 나오는 문장이며, 문장 전체의 주어 이외에 서술절(주어+서술어)을 지니고 있다.

───── 보 기 2 ─────

ㄱ. 찬미는 마음이 넓다.

ㄴ. 우리나라는 산이 많다.

ㄷ. 우리 누나는 군인이 되었다.

① ㄱ, ㄴ, ㄷ은 모두 주어와 서술어를 갖추고 있다.

② ㄱ의 '찬미는'은 전체 문장에서 주어의 역할을 한다.

③ ㄴ의 '산이 많다'는 전체 문장에서 서술어의 역할을 한다.

④ ㄱ과 ㄴ은 서술절이 전체 문장 속에 포함되어 있는 구조이다.

⑤ ㄴ의 '산이'와 ㄷ의 '군인이'는 서술절에서 주어의 역할을 한다.

3 〈보기〉의 문장 구조를 이해한 내용으로 적절하지 <u>않은</u> 것은?

보 기

ㄱ. 우리는 그녀가 지나가도록 길을 비켜 주었다.

ㄴ. 내가 만난 친구는 마음이 정말 착하다.

ㄷ. 아들이 어제 저에게 "내일 집에 계십시오."라고 부탁했습니다.

① ㄱ은 부사어의 기능을 하는 안긴문장이 있다.

② ㄴ은 안긴문장이 두 개이다.

③ ㄴ에는 목적어가 생략된 안긴문장이 있다.

④ ㄷ의 직접 인용절을 간접 인용절로 바꾸면 '내일 집에 있으라고'가 된다.

⑤ ㄱ, ㄴ, ㄷ의 안긴문장의 종류는 모두 다르다.

3 간접 인용절에서는 높임 표현 이외에도 인칭, 시간 표현, 지시 표현 등에서 관점의 차이가 나타난다.

⑩ 철수는 "<u>나</u>는 그녀를 만나고 싶다."라고 말했다. → 철수는 <u>자기</u>는 그녀를 만나고 싶다고 했다.

⑩ 철수는 어제 "<u>오늘</u> 떠나고 싶다"라고 말했다. → 철수는 <u>어제</u> 떠나고 싶다고 말했다.

⑩ 미국에 간 철수는 "<u>이곳</u>이 마음에 들어"라고 했다. → 미국에 간 철수는 <u>그곳</u>이 마음에 든다고 했다.

4 〈보기〉의 ㉠~㉤에 대해 탐구한 내용으로 적절한 것은?

보 기

• 나는 ㉠화가 가라앉음을 느꼈다.

• 민영이는 ㉡그가 다쳤다는 사실을 알지 못했다.

• 승희는 선생님께 ㉢"이의가 있습니다."라고 말했다.

• 그는 ㉣겉모습과 달리 춤을 잘 춘다.

• 우리 강아지는 ㉤털이 하얗다.

① ㉠은 안은문장의 목적어 역할을 하고 있군.

② ㉡은 안은문장의 주어 역할을 하고 있군.

③ ㉢은 다른 사람의 말을 간접적으로 인용한 안긴문장이군.

④ ㉣은 필수 성분이므로 생략하면 안은문장이 성립하지 않겠군.

⑤ ㉤은 안은문장에서 보어에 대한 서술어 역할을 하고 있군.

2강-B 문장의 확대 　　　　　　　　　　3. 이어진문장

●● **이어진문장**　둘 이상의 홑문장(절)이 나란히 결합하여 하나로 이어진 문장

˚**이어진문장**은 홑문장 두 개가 이어진 방법에 따라 나뉜다. 의미 관계가 대등한 두 개의 홑문장이 이어져 있으면 ˚**대등하게 이어진 문장**이고, 앞 절과 뒤 절의 의미가 독립적이지 못하고 한쪽이 다른 쪽에 종속적이면 ˚**종속적으로 이어진 문장**이다. 이어진문장의 앞뒤 절을 연결해 주는 역할은 주로 어미가 담당한다.

이어진문장	대등하게 이어진 문장	– 나열이나 대조와 같이 의미 관계가 대등한 두 홑문장이 연결된 문장이다. – 연결 어미 '–고, –며, –지만' 등으로 연결된 문장이다. – 앞뒤 절의 순서를 바꾸어도 의미에 변화가 없다.
	종속적으로 이어진 문장	– 의미 관계에서 앞뒤 절이 독립적이지 못하고 앞 절이 뒤 절에 영향을 주는 종속적인 관계의 문장이다. – 연결 어미 '–(아)서, –(으)면' 등으로 연결된 문장이다. – 앞뒤 절의 순서를 바꾸면 의미가 변한다. 단, 다른 절 안으로 들어갈 수 있다.

▎**대등하게 이어진 문장**: 두 절의 의미 관계가 대등하게 이어진 문장

˚**대등하게 이어진 문장**은 앞뒤 절이 나열, 대조, 선택 등 대등한 의미 관계를 갖는다. 나열은 '–고, –며' 등으로, 대조는 '–지만, –으나' 등으로, 선택은 '–든지' 등으로 연결 어미가 붙어 실현된다. 그 외에도 접속 조사 '와/과'가 쓰이기도 한다. 대등하게 이어진 문장은 앞뒤 절의 순서를 바꾸어도 의미에 큰 변화가 없다.

- **인생은 짧고 예술은 길다.** → 나열
 인생은 짧다. + 예술은 길다.

 = **예술은 길고 인생은 짧다.** → 앞뒤 절의 순서를 바꾸어도 뜻이 변하지 않음.

- **아내는 밖에 있지만 남편은 집에 있다.** → 대조
 아내는 밖에 있다. + 남편은 집에 있다.

 = **남편은 집에 있지만 아내는 밖에 있다.** → 앞뒤 절의 순서를 바꾸어도 뜻이 변하지 않음.

'인생은 짧고 예술은 길다.'와 '아내는 밖에 있지만 남편은 집에 있다.'는 대등하게 이어진 문장이다. 전자는 나열의 연결 어미 '–고'가 사용되었으며, 후자는 대조의 연결 어미 '–지만'이 사용되었다.

이때 앞 절과 뒤 절의 순서를 바꾸어도 의미가 달라지지 않는다. 그러나 연결되어 있는 두 절 중 하나를 다른 절 속으로는 이동시킬 수는 없다. 예를 들어 '예술은 인생은 짧고 길다.'는 성립할 수 없다.

나는 사과와 배를 좋아한다.
나는 사과를 좋아한다. + 나는 배를 좋아한다.

= 나는 배와 사과를 좋아한다. →앞뒤 절의 순서를 바꾸어도 뜻이 변하지 않음.

이어진문장은 앞뒤 절이 주로 연결 어미로 연결되지만 접속 조사 '와/과'로 연결될 때도 있다. '나는 사과와 배를 좋아한다.'는 '나는 사과를 좋아한다.'와 '나는 배를 좋아한다.'가 접속 조사 '와'로 이어진 문장이다. '와/과'로 이어진 문장 역시 의미 관계가 대등하므로 앞뒤 절의 순서를 바꾸어도 의미 변화가 없다.

> **tip) 대등하게 이어진 문장의 제약**
>
> 대등하게 이어진 문장은 일반적으로 앞뒤 절의 위치를 서로 바꾸어도 의미상 큰 차이가 없다. 이는 대등하게 이어진 문장은 의미상으로 독립적인 두 홑문장이 연결된 문장이기 때문이다.
> 그러나 모든 이어진문장에서 절의 배치가 자유로운 것은 아니다. 시간적인 선후 관계 의미를 가질 때에는 이어진문장의 앞 절과 뒤 절의 자리를 바꾸면 원래 문장과 그 의미가 달라진다. 이를 통해 이어진문장의 앞 절과 뒤 절의 이동 여부는 각 절의 독립성 여부와 관련이 큼을 알 수 있다.
> ⓔ 형이 왔고, 누나가 갔다. ≠ 누나가 왔고, 형이 갔다.

종속적으로 이어진 문장: 앞 절과 뒤 절의 의미가 대등하지 못하고 종속적인 관계에 있는 문장

＊종속적으로 이어진 문장은 앞뒤 절의 의미가 독립적이지 못하고 서로에게 영향을 준다. 이때 앞 절과 뒤 절의 의미 관계에 따라 다양한 연결 어미가 사용된다. 예를 들어 '-아/어서'는 원인, '-(으)면'은 조건, '-(으)러'는 의도의 관계로 앞뒤 절을 이어 준다.

- **비가 와서 길이 질다.** →원인
 비가 오다. + 길이 질다.

 ≠ 길이 질어서 비가 왔다. →앞뒤 절의 순서가 바뀌면 뜻이 변함.

- **아침 일찍 떠나려고 미리 준비를 해 두었다.** →의도
 아침 일찍 떠나다. + 미리 준비를 해 두었다.

 ≠ 미리 준비를 해 두려고 아침 일찍 떠났다. →앞뒤 절의 순서가 바뀌면 뜻이 변함.

'비가 와서 길이 질다.'와 '아침 일찍 떠나려고 미리 준비를 해 두었다.'는 종속적으로 이어진 문장이다. '비가 와서 길이 질다.'에는 원인을 나타내는 연결 어미 '-아/어서'가 사용되었으며, '아침 일찍 떠나려고 미리 준비를 해 두었다.'에는 의도를 나타내는 연결 어미 '-려고'가 사용되었다.

그런데 종속적으로 이어진 문장은 대등하게 이어진 문장과 달리 앞뒤 절의 순서를 바꾸면 의미가 변한다. 이는 종속적으로 이어진 문장은 앞뒤 절이 독립적이지 않기 때문이다.

한편 종속적으로 이어진 문장은 두 절 중에서 하나를 다른 절 속으로 이동시킬 수도 있다. 예를 들어 '길이, 비가 와서 질다.'처럼 쓸 수 있는 것이다. 그런데 이렇게 앞 절을 뒤 절 안으로 옮기면 문장 성분으로 쓰이므로, 이어진문장이 아니라 부사절을 안은 문장이 된다. 이러한 이유 때문에 학교 문법에서는 '종속적으로 이어진 문장'과 '부사절을 안은 문장'을 명확하게 구별하지는 않는다.

종속적으로 이어진 문장에서 앞뒤 절의 의미 관계

의미 관계	연결 어미	예문
원인(이유)	-아/어서, -(으)니, -(으)니까, -(으)므로	비가 와서 우리는 체육 활동을 포기했다.
조건, 가정	-(으)면, -거든	강물이 오염되면 물고기는 살 수 없다. 청소를 끝내거든 집에 가라.
목적(의도)	-(으)러, -(으)려고, -고자	빵을 사려고 철수는 매점에 갔다. 책을 사러 서점에 갔다.
배경(상황)	-는데, -진대	내가 집에 가는데 비가 내렸다.
동시(시간)	-자마자, -자, -며, -면서	동생은 집에 들어서자마자 물을 마셨다.
정도	-(으)ㄹ수록	높이 올라갈수록 기온은 떨어진다.
양보	-(으)ㄹ지라도, -(으)ㄹ망정, (으)ㄹ지언정	비가 올지라도 우리는 정상에 오를 것이다.

tip 연결 어미만으로 이어진문장의 종류를 판단하지 말자.

대등적 연결 어미로 이어진 문장인지, 종속적 연결 어미로 이어진 문장인지는 '어미의 종류'로 판단하는 것이 아니라, 앞 절과 뒤 절의 관계로 판단하는 것이 우선이다. 앞뒤 절이 '나열, 대조, 선택'의 관계를 지니면 문장을 대등하게 연결하는 어미로 쓰인 것이고, 원인, 선후, 배경 등 하나의 절이 다른 절에 딸려 붙는 관계를 지니면 문장을 종속적으로 연결하는 어미로 쓰인 것이다.

ㄱ. 나는 공부를 하고 동생은 피아노를 친다. ㄴ. 나는 동생을 보고 뛰어갔다.
ㄱ. 강물이 맑으며 깊다. ㄴ. 나는 자전거를 타며 노래를 부른다.
ㄱ. 엄마는 판사이면서 화가이다. ㄴ. 소미는 잠을 자면서 잠꼬대를 한다.

ㄱ의 '-고', '-(으)며', '-(으)면서'는 두 사실을 대등하게 벌여 놓으므로 대등적 연결 어미이다. 반면 ㄴ의 '-고', '-(으)며', '-(으)면서'는 인과적 관계로 이어 주거나, 동시에 일어나는 동작을 나타내되 앞 절의 동작이 우선임을 드러내고 있으므로 종속적 연결 어미이다.

[01~06] 다음 문장이 대등하게 이어진 문장이면 '대등', 종속적으로 이어진 문장이면 '종속'에 ○ 표시하세요.

01 어제는 비가 내렸지만 오늘은 날씨가 맑다. (대등 / 종속)

02 수학 I이 어려우면 수학 II는 손도 못 댄다. (대등 / 종속)

03 밥을 굶을지언정 도둑질은 하지 않을 것이다. (대등 / 종속)

04 절약은 부자를 만들고 절제는 사람을 만든다. (대등 / 종속)

05 훈이는 운동장을 돌아다니면서 쓰레기를 줍는다. (대등 / 종속)

06 나는 너를 모르는데 너는 나를 어떻게 알아? (대등 / 종속)

[07~10] 다음과 같이 앞뒤 절을 이어 주는 연결 어미를 찾고, 앞뒤 절의 의미 관계에 ○ 표시하세요.

> 내가 어제 소설책을 샀는데, 친구가 똑같은 책을 선물로 사 주었다.
> → 연결 어미: - 는데　　→ 의미 관계: 원인, 조건, ⑨상황

07 눈이 와서 길이 미끄럽다.

　　→ 연결 어미:　　　　　　　　　　　→ 의미 관계: 원인, 동시, 가정

08 해가 뜨면 밭을 갈자.

　　→ 연결 어미:　　　　　　　　　　　→ 의미 관계: 원인, 목적, 조건

09 경기에 지더라도 우리는 정당하게 싸우자.

　　→ 연결 어미:　　　　　　　　　　　→ 의미 관계: 조건, 양보, 목적

10 경제학을 더 공부하고자 대학원에 진학했다.

　　→ 연결 어미:　　　　　　　　　　　→ 의미 관계: 양보, 목적, 동시

바로 확인

1 다음 중 종속적으로 이어진 문장이 <u>아닌</u> 것은?

① 벼는 익을수록 고개를 숙인다.

② 나는 밥을 먹고 형은 빵을 먹었다.

③ 비가 와서 우리는 소풍을 연기했다.

④ 물이 깊어서 아이가 건널 수 없었다.

⑤ 책을 빌리려고 철수는 도서관에 갔다.

2 〈보기〉를 이해한 내용으로 적절한 것은?

─── 보 기 ───

ㄱ. 민주는 성실하고 생각이 깊다.

ㄴ. 비가 오더라도 나는 할머니 댁에 갈 것이다.

① ㄱ의 '성실하고'와 '깊다'의 주어는 모두 '민주는'이다.

② ㄱ은 대등하게 이어진 문장으로, '대조'의 의미 관계를 나타내고 있다.

③ ㄴ은 앞 절과 뒤 절의 자리를 바꾸어도 의미상 큰 차이가 없다.

④ ㄴ은 종속적으로 이어진 문장으로 '조건'의 의미 관계를 나타내고 있다.

⑤ ㄴ은 앞 절 전체가 뒤 절의 주어 다음으로 이동해도 의미상 큰 차이가 없다.

3 〈보기 1〉을 바탕으로 〈보기 2〉를 탐구한 결과로 적절하지 않은 것은?

3 자주 쓰이는 연결 어미

대등하게 이어진 문장	-고, -(으)며, -(으)나, -지만, -면서
종속적으로 이어진 문장	-아/어서, -(으)면, -면서, -는데, -려고, -더라도, -다가, -(으)ㄹ수록

─── 보 기 1 ───

이어진문장

 둘 이상의 홑문장이 이어져 있는 문장으로, 주어가 같은 홑문장이 이어질 때는 주어를 하나만 사용할 수도 있음.

- **대등하게 이어진 문장**

 둘 이상의 홑문장이 동등한 자격으로 이어진 문장으로, 앞 절과 뒤 절이 '나열, 대조, 선택' 등의 의미 관계를 가짐. 앞뒤 절이 독립적이므로 두 절의 자리를 바꾸어도 의미상 큰 차이가 없음.

- **종속적으로 이어진 문장**

 둘 이상의 홑문장의 의미가 독립적이지 못하고 종속적으로 이어진 문장으로, 앞 절과 뒤 절이 '원인, 조건, 의도' 등의 의미 관계를 가짐. 앞뒤 절이 종속적 관계이므로 두 절의 자리를 바꾸면 의미 변화가 생김.

─── 보 기 2 ───

ㄱ. 나는 봄과 여름을 좋아한다.
ㄴ. 비가 오고 꽃이 폈다.
ㄷ. 봄이 오면 꽃이 핀다.

① ㄱ은 연결 어미를 사용하지 않은 이어진문장이군.

② ㄱ에서 뒤 절의 주어는 앞 절의 주어와 같아 생략되었군.

③ ㄱ, ㄴ은 앞 절과 뒤 절의 순서를 바꾸어도 의미가 크게 달라지지 않는군.

④ ㄷ은 앞 절이 뒤 절 사이에 들어가도 어색하지 않군.

⑤ ㄷ은 조건의 의미를 갖는 어미 '-면'으로 연결된 종속적으로 이어진 문장이군.

3^강-A 문법 요소

1. 종결 표현

💬 문법 요소

화자의 생각이나 느낌을 표현하기 위해 문장을 구성하도록 도와주는 요소를 *문법 요소라고 한다.

💬 종결 표현 말하는 사람의 생각이나 느낌을 표현하기 위해 문장을 종결하는 방식

문장의 유형	뜻
*평서문 종결 어미: '-다'	화자가 청자에게 특별히 요구하는 바 없이 사실이나 정보를 단순하게 진술하는 문장 예 영수가 학교에 간다. / 이순신 장군의 동상은 광화문에 있다.
*의문문 종결 어미: '-(느)냐, -니'	화자가 청자에게 질문하여 대답을 요구하는 문장 • *판정 의문문: 청자에게 단순한 긍정과 부정의 대답 '예, 아니요'를 요구하는 의문문 예 어제 그곳에 갔느냐? • *설명 의문문: 의문사('누구, 언제, 어디, 무엇, 어떻게, 왜, 얼마'와 같이 의문의 초점이 되는 것을 지시하는 말)를 사용하여 청자에게 구체적인 설명을 요구하는 의문문 예 그곳에 왜 갔느냐?/ 그곳에 누구와 함께 갔느냐?/그곳에 언제 갔느냐? • *수사 의문문: 형태는 의문문 형태지만 대답을 요구하지 않으며, 화자의 서술, 명령, 감탄의 효과 를 내는 의문문 예 그곳에 꼭 가야 했을까? (→ 가지 말아야 했다.)
*명령문 종결 어미: '-아/어라, -렴'	화자가 청자에게 어떤 행동을 하도록 강하게 요구하는 문장 예 창문을 닫아라. / 모자를 벗으렴.
*청유문 종결 어미: '-자'	화자가 청자에게 어떤 행동을 같이 할 것을 요청하는 문장 예 우리 산에 가자. / 새벽에 출발하자.
*감탄문 종결 어미: '-구나, -군'	화자가 청자를 의식하지 않고 독백하듯 자기의 느낌을 표현하는 문장 예 드디어 합격했구나! / 눈이 많이 내렸군!

 국어의 문장은 *종결 표현에 따라 '평서문, 의문문, 명령문, 청유문, 감탄문'으로 나뉜다. 이러한 문장의 유형은 의미나 기능이 아니라 형식에 의해 결정된다. 예를 들어 "눈이 오면 얼마나 좋을까?"라는 문장은 '눈이 오면 매우 좋겠다!'는 감탄의 의미를 담고 있지만, 감탄문이 아니라 의문문으로 분류한다. 마찬가지로 창가 옆의 학생에게 "더운데 창문이 닫혀 있다."라고 말해서 '창문을 열어 달라.'는 의미를 전달하더라도 문장의 종류는 명령문이 아니라 평서문이다.

> **tip) 수사 의문문과 설의법**
>
> 문장의 형식은 의문문이지만 답변을 요구하지 않으며, 화자의 서술이나 명령, 감탄 등의 효과를 내는 의문문을 '수사 의문문'이라고 한다. '내가 네 부탁 하나 못 들어줄까?'라는 문장은 '들어줄 수 있다'는 강한 긍정의 뜻을 나타낸다.
> 이와 비슷하게 문학 작품에 많이 쓰이는 것으로 '설의법'이 있다. 이는 쉽게 판단할 수 있는 사실을 의문의 형식으로 표현하여 상대방이 스스로 판단하게 하는 수사법이다.

정답과 해설 38쪽

[01~09] 다음 문장의 유형을 〈보기〉에서 찾아 쓰세요.

보 기

평서문, 의문문, 명령문, 청유문, 감탄문

01 날씨가 추우니 옷을 두껍게 입어라. ()

02 너는 지금 어디에 가니? ()

03 우리나라의 사계절은 뚜렷하다. ()

04 그렇게만 된다면 얼마나 좋을까? ()

05 우리 함께 생각해 보자. ()

06 정말, 꽃이 예쁘구나! ()

07 시간이 많을 때 책을 많이 읽어라. ()

08 오늘은 비가 억수같이 쏟아진다. ()

09 중요한 말이니, 조용히 좀 해 줘. ()

[10~12] 다음 의문문의 종류를 〈보기〉에서 찾아 기호로 표시하세요.

보 기

판정 의문문: ○ 설명 의문문: △ 수사 의문문: □

10 지금 학교에 가니? ()

11 너는 지금 무엇을 먹고 있니? ()

12 당장 똑바로 서지 못하겠니? ()

3강. 문법 요소 **197**

1 다음 중 예문과 문장의 유형을 <u>잘못</u> 연결한 것은?

예문	문장의 유형
① 오늘은 눈이 펑펑 쏟아졌다.	평서문
② 이 옷을 입으면 얼마나 예쁠까?	설명 의문문
③ 길이 막히니 서둘러 출발하십시오.	명령문
④ 얘들아, 우리 얼른 먹자.	청유문
⑤ 벌써 날이 밝았구나!	감탄문

2 〈보기 1〉의 밑줄 친 부분의 예를 〈보기 2〉에서 고른 것은?

─── 보 기 1 ───

발화는 발화자의 어떤 의도를 담고 있다. 따라서 발화자가 상대방(청자)에게 무엇인가를 요구할 때, 일반적으로 명령문을 사용하여 발화자의 의도를 직접 드러낸다. 하지만 담화 상황에 따라 발화자가 요구하는 바를 평서문을 통해 상대방에게 간접적으로 표현하기도 한다.

─── 보 기 2 ───

• (처음 만난 사람에게 이야기를 하는 상황)
여자 A: <u>저는 △△동에 삽니다.</u> ······································· ①
여자 B: 우리 동네 주민이네요.
• (미용실 직원이 손님에게 말을 건네는 상황)
직원: <u>머릿결이 많이 좋아지셨네요.</u> ······························ ②
손님: 트리트먼트를 매일 사용했거든요.
• (귀가한 아버지가 아들에게 말하는 상황)
아버지: <u>아들아, 배가 너무 고프다.</u> ······························· ③
아들: 금방 식사 차려 드릴게요.
• (남자가 귀국한 여자 친구를 마중 나온 상황)
남자: <u>정말 많이 보고 싶었어.</u> ····································· ④
여자: 나도 그랬어.
• (서울의 야경을 바라보고 있는 상황)
직장인 A: <u>서울의 밤은 정말 아름다워.</u> ························· ⑤
직장인 B: 야근이 만들어 낸 광경이야.

2 문장의 유형은 종결 어미로 판단해야 한다. 평서형 종결 어미로 끝난 문장은 모두 '평서문'으로 분류된다.

하지만 담화 상황에 따라 종결 표현과 의도가 일치하지 않기도 한다. 예를 들어 평서문이지만 청자에게 일정한 행동이나 말을 요구하기도 한다.

예 (엄마가 딸에게) "방이 너무 지저분하네."
 – 문장의 유형: 평서문
 – 의도: 방을 치우도록 요구함.

3 〈보기〉를 참고할 때, ㉠에 해당하는 문장으로 가장 적절한 것은?

3 청유법은 화자가 청자에게 자신의 의도대로 같이 행동할 것을 요청·제안하는 것이지만 의미상으로는 명령법에 속한다. 그래서 청자만 그 행동을 수행하기 바랄 때 사용되기도 하고, 화자만 그 행동을 수행하고자 할 때 사용되기도 한다. 그러나 행동의 주체가 누가 됐든 청유법은 명령법과 다르게 청자에게 '제안'을 하는 것이다.
예) 표 좀 빨리 팝시다.
　→ 청자만 행동 수행
　나도 한 번 해 보자.
　→ 화자만 행동 수행

> ── 보 기 ──
>
> 　청유문은 화자가 청자에게 같이 행동할 것을 요청하는 문장이다. 즉, 청유형 어미 '-자', '-(으)ㅂ시다' 등이 붙는 서술어의 행동을 화자와 청자가 공동으로 하도록 유발하는 것이다. 그러나 간혹 청자만 행하기를 바라거나 ㉠화자만 행하려는 행동을 나타낼 때에도 쓰인다.

① (반장이 떠드는 친구들에게) 조용히 좀 하자.

② (엄마가 아이에게 약을 먹일 때) 자, 이리 와서 약 먹자.

③ (다툰 친구에게 화해를 청하면서) 오늘 영화나 같이 보러 가자.

④ (식사를 먼저 마친 사람들이 귀찮게 말을 걸 때) 밥 좀 먹읍시다.

⑤ (학급 회의에서 논의가 길어질 때) 이 문제는 나중에 다시 토의합시다.

4 〈보기〉를 바탕으로 '의문문'에 대해 탐구한 내용으로 적절하지 <u>않은</u> 것은?

> ── 보 기 ──
>
> ㄱ. 이 아이가 네 동생이니?
> ㄴ. 태민이는 언제 도서관에 갔니?
> ㄷ. 너한테 과자 하나 못 사 줄까?
> ㄹ. 은우는 왜 그렇게 화가 났나요?
> ㅁ. 날씨가 추운데, 창문을 닫는 것이 어떨까?

① ㄱ은 ㄴ과 달리 청자에게 긍정이나 부정의 대답을 요구한다.

② ㄴ은 ㄷ과 달리 청자에게 구체적인 설명을 요구한다.

③ ㄷ은 ㄱ과 달리 청자에게 특별한 대답을 요구하고 있지 않다.

④ ㄹ은 ㄴ과 달리 청자에게 선택항 중에서 하나를 골라 응답하기를 요구한다.

⑤ ㅁ은 ㄹ과 달리 청자에게 대답이 아닌 특정한 행동을 요구한다.

● **높임 표현** 화자가 상대에 따라 높고 낮음을 언어적으로 표현하는 방식

높임 표현은 '높임의 대상'이 문장의 주체면 '주체 높임', 청자면 '상대 높임', 문장의 객체면 '객체 높임'으로 나뉜다. 주체 높임은 주로 선어말 어미와 조사로, 상대 높임은 주로 종결 어미로, 객체 높임은 주로 특수 어휘와 조사로 실현한다.

주체 높임: 문장의 주체를 높이는 문법 표현

할아버지가 왔다. → 할아버지께서 오셨다.

높임의 주격 조사 '께서'와 주체 높임 선어말 어미 '-시-'를 사용하여 '할아버지'를 높임.

할머니, 집에 있니? → 할머니, 댁에 계시니?

높임의 특수 어휘 '댁, 계시다'를 사용하여 '할머니'를 높임.

높임의 대상	실현 방법
문장의 주체(주어)	• 주체 높임 선어말 어미 '-(으)시-' • 높임의 주격 조사 '께서' • 높임의 특수 어휘 '계시다, 주무시다, 잡수시다, 드시다, 댁, 진지, 연세' 등

주체(서술어의 주체, 곧 문장의 주어)를 높이는 표현을 *주체 높임*이라고 한다. 일반적으로 주체 높임은 선어말 어미 '-(으)시-'를 사용한다. 그러나 주격 조사 '께서'를 사용하거나 '계시다, 잡수시다'와 같은 특수 어휘를 사용하기도 한다. '할아버지께서 오셨다.'에서는 문장의 주체인 '할아버지'를 높이기 위해 서술어에 선어말 어미 '-(으)시-'를 붙여 '오셨다(오- + -시- + -었- + -다)'로 표현했다. 또한 주격 조사 '이/가' 대신 높임의 의미를 지니고 있는 주격 조사 '께서'를 사용하고 있다. 한편, '할머니, 댁에 계시니?'에서는 주체인 '할머니'를 높이기 위해 '댁'과 '계시다'라는 특수 어휘를 사용하고 있다.

주체 높임의 유형

직접 높임	'주체'를 직접적으로 높임. ⑩ <u>선생님</u>께서 도착하셨다.
간접 높임	높여야 할 주체와 관련된 대상(신체의 일부, 관련 일이나 사물)을 높임. ⑩ <u>할머니</u>께서 <u>귀</u>가 밝으시다.

> 할아버지께서 방에 있으시다. → 할아버지께서 방에 계시다.
> 높임의 대상
>
> *교장 선생님의 말씀이 계시다. → 교장 선생님의 말씀이 있으시다.
> 높임의 대상
>
> * 표시는 비문임.

'할아버지께서 방에 계시다.'는 주어 '할아버지'를 직접 높이고 있는 *직접 높임*에 해당한다. 이처럼 직접 높임에서는 주어를 높이는 특수 어휘가 있는 경우, 선어말 어미 '-(으)시-'보다 특수 어휘를 쓰는 것이 더 자연스럽다. 즉 '있으시다'보다 '계시다'를 쓰는 것이 자연스럽다.

그러나 '교장 선생님의 말씀이 계시다.'처럼 높여야 하는 주어 '교장 선생님'과 관련된 대상 '말씀'을 높여서 주어를 간접적으로 높이는 *간접 높임*은 그렇지 않다. 간접 높임의 경우, 높임의 특수 어휘를 직접 사용하면 비문이 되거나 어색한 문장이 된다. 즉 특수 어휘를 이용한 높임은 직접 높임에서만 사용할 수 있고, 간접 높임에서는 선어말 어미 '-(으)시-'를 붙여 높임을 실현한다.

> **tip** 주체 높임에 사용하는 특수 어휘와 선어말 어미의 결합
>
> 주체를 높이는 데 사용하는 *높임의 특수 어휘*로 '계시다, 잡수다, 잡수시다, 드시다, 주무시다, 편찮으시다' 등이 있다. 이 중 '잡수시다, 드시다, 편찮으시다'는 주체 높임 선어말 어미 '-(으)시-'가 결합한 말이므로 다른 어휘와 구분할 필요가 있다. '잡수시다'의 경우, '먹다'의 높임 어휘인 '잡수다'에 선어말 어미 '-(으)시-'가 결합한 말이다. '드시다'의 경우, '먹다, 마시다'의 높임 어휘인 '들다'에 선어말 어미 '-(으)시-'가 결합한 말이다. 그리고 '편찮으시다'의 경우, '편찮다'에 선어말 어미 '-(으)시-'가 결합한 말이다.
> 한편 '계시다'는 '있다'의 높임 어휘로, 선어말 어미 '-(으)시-'와 결합한 말이 아니다. '주무시다' 역시 '자다'의 높임 어휘로, 선어말 어미 '-(으)시-'와 결합한 말이 아니다.

정답과 해설 38~39쪽

[01~04] 다음 문장에서 주체 높임법에 어긋나는 부분에 ○ 표시하고 잘못된 부분을 고쳐 쓰세요.

01 나이가 많은 할머니가 홍시를 잘 잡수신다.

02 어머니가 몹시 피곤했는지 거실에서 잔다.

03 아버지께서 너 데리고 식당으로 오랬어.

04 아버지께서는 친구분들에 비해 키가 크다.

[05~08] 다음 문장에서 높이고 있는 대상에 ○ 표시하세요.

05 우리 할머니는 젊었을 때 예쁘셨다.

06 저분이 우리 학교 교장 선생님이시다.

07 할아버지는 수염이 많으시다.

08 형, 아버지는 지금 퇴근하셨어.

1 〈보기 2〉의 ⓐ~ⓔ 중 〈보기 1〉의 ㉠에 해당하는 것은?

───── 보 기 1 ─────

　높임 표현에는 말하는 이가 듣는 이에 대하여 높이거나 낮추어 말하는 상대 높임, 서술의 주체를 높이는 ㉠주체 높임, 목적어나 부사어가 나타내는 대상, 즉 서술의 객체를 높이는 객체 높임이 있다.

───── 보 기 2 ─────

선생님: 지은아, 방학은 잘 보냈니?

지은: 네. 제 용돈으로 할머니께 ⓐ드릴 선물을 사서 할머니 댁에 다녀왔어요.

선생님: 기특하다. 할머니를 ⓑ뵙고 왔구나. 가서 무엇을 했니?

지은: 아버지께서 할머니를 ⓒ모시고 병원에 가신 사이에 저는 큰아버지께 안부를 ⓓ여쭙고 왔어요.

선생님: 저런, 할머니께서 ⓔ편찮으셨나 보다.

① ⓐ　　② ⓑ　　③ ⓒ　　④ ⓓ　　⑤ ⓔ

2 〈보기〉의 ㄱ~ㅁ을 주체 높임법에 맞게 수정한 내용으로 적절하지 <u>않은</u> 것은?

───── 보 기 ─────

ㄱ. 손님, 커피가 뜨거우시니 조심하세요.

ㄴ. 고객님, 이 적금의 이율이 제일 높으세요.

ㄷ. 할아버지께서 매일 이 시간에 낮잠을 잔다.

ㄹ. 준호야, 선생님께서 너 지금 집에 가시래.

ㅁ. 손님 사용 중에 불편한 점이 계시면 언제든 연락 주십시오.

① ㄱ의 '뜨거우시니'를 높임법에 맞게 '뜨거우니'로 수정해야 한다.

② ㄴ의 '높으세요'를 높임법에 맞게 '높으십니다'로 수정해야 한다.

③ ㄷ의 '잔다'를 높임법에 맞게 '주무신다'로 수정해야 한다.

④ ㄹ의 '가시래'를 높임법에 맞게 '가라셔'로 수정해야 한다.

⑤ ㅁ의 '계시면'을 높임법에 맞게 '있으시면'으로 수정해야 한다.

2 표준 언어 예절에서의 간접 높임
높여야 할 대상의 신체 부분, 성품, 심리, 소유물과 같이 주어와 밀접한 관계를 맺고 있는 대상을 통하여 주어를 간접적으로 높이는 '간접 높임'은 '눈이 크시다.', '걱정이 많으시다.', '선생님, 넥타이가 멋있으시네요.'처럼 '–(으)시–'를 동반한다.

문법 요소

💬 높임 표현

> **상대 높임**: 말을 듣는 이(청자)를 높이는 문법 표현
>
> (선생님께서 사 주신 밥을 먹고) **"잘 먹었습니다."**
> → 격식체: 종결 어미 '–습니다'를 사용
>
> (친구가 사 준 밥을 먹고) **"잘 먹었어."**
> → 비격식체: 종결 어미 '–어'를 사용

높임의 대상	실현 방법
말을 듣는 이(청자)	'–십시오, –습니다, –습니까?'(격식체) / '–아/어요'(비격식체)로 문장을 종결함.

화자와 청자 사이의 관계가 어떠냐에 따라 말을 낮추거나 높이는 것을 *상대 높임이라고 한다. 상대 높임은 종결 표현을 통해서 실현되는데, 종결 표현은 공적인 자리에서 쓰는 *격식체와 사적인 자리에서 쓰는 *비격식체로 나눌 수 있다.

격식체는 '하십시오체, 하오체, 하게체, 해라체'로 나눌 수 있으며, 비격식체는 '해요체, 해체'로 나눌 수 있다. 각 유형의 명칭은 '하다'의 명령형을 딴 이름이다.

① 격식체

화자와 청자의 관계	'철수가 집에 갔다.'를 말하는 상황	
화자가 청자를 높이는 경우	"철수가 집에 갔습니다." 하십시오체 – 아주 높임	"철수가 집에 갔소." 하오체 – 예사 높임
화자가 청자를 높이지 않는 경우	"철수가 집에 갔네." 하게체 – 예사 낮춤	"철수가 집에 갔다." 해라체 – 아주 낮춤

② 비격식체

화자와 청자의 관계	'철수가 집에 갔다.'를 말하는 상황
화자가 청자를 높이는 경우	"철수가 집에 갔어요." 해요체 – 두루 높임
화자가 청자를 높이지 않는 경우	"철수가 집에 갔어." 해체 – 두루 낮춤

상대 높임에 따른 동사 '하다'의 활용형

분류	종결 표현	평서문	의문문	명령문	청유문	감탄문
격식체	하십시오체 (-십시오)	합니다	합니까?	하십시오	(하시지요)	
	하오체 (-오)	하오 (하시오)	하오? (하시오?)	하오 (하시오) 하구려	합시다	하는구려
	하게체 (-게)	하네 함세	하는가? 하나?	하게	하세	하는구먼
	해라체 (-아/어라)	한다	하냐? 하니?	해라	하자	하는구나
비격식체	해요체 (-아/어요)	해요 하지요	해요? 하지요?	해요 하지요	해요 하지요	해요 하지요
	해체(반말) (-아/어)	해 하지	해? 하지?	해 하지	해 하지	해 하지

상대 높임은 화자와 청자의 관계에 따라 위의 표와 같이 여섯 단계로 나눌 수 있다. 이 중 격식체의 '하십시오체'와 비격식체의 '해요체'는 화자가 말을 듣는 이를 높여서 말하는 상황이고, 격식체의 '해라체'와 비격식체의 '해체'는 화자가 말을 듣는 이를 높이지 않는 상황에서 사용하는 표현이다.

한편 격식체의 '하오체'와 '하게체'는 장인이 사위에게, 혹은 선생님이 장성한 제자에게 말할 때처럼 아랫사람이나 친구를 어느 정도 대접하여 표현할 때 사용하는 경우가 있으나 요즘에는 잘 사용하지 않는 표현이다.

객체 높임: 문장의 객체를 높이는 문법 표현

- 나는 할머니를 모시고 병원에 갔다.
 높임의 대상(목적어)
 ↔ 나는 아이를 데리고 병원에 갔다.

- 나는 할아버지께 선물을 드렸다.
 높임의 대상(부사어)
 ↔ 나는 아이에게 선물을 주었다.

높임의 대상	실현 방법
문장의 객체 (서술어의 대상: 목적어나 부사어)	• 높임의 특수 어휘 '모시다, 여쭙다, 뵙다, 드리다' 등 • 높임의 부사격 조사 '께'

문장에서 목적어나 부사어가 지시하는 대상, 즉 객체를 높이는 표현을 *객체 높임이라고 한다. '나는 할머니를 모시고 병원에 갔다.'는 목적어 '할머니'를, '나는 할아버지께 선물을 드렸다.'는 부사어 '할아버지'를 높이고 있다. 어미를 사용하는 주체 높임이나 상대 높임과 달리 객체 높임은 '특수 어휘'를 사용해서 높임을 나타낸다. '데리다'의 높임 어휘인 '모시다'와 '주다'의 높임 어휘인 '드리다'가 그 예이다.

한편 주체 높임에서 주체를 높이기 위해 주격 조사 '께서'를 사용하는 반면, 객체 높임에서는 객체를 높이는 조사로 부사격 조사 '께'를 사용한다.

아버지께서는 할머니를 모시고 집에 오셨습니다.
 주체 높임 객체 높임 (= 오 - + -시- + -었 - + -습니다)
 주체 높임 상대 높임

'아버지께서는 할머니를 모시고 집에 오셨습니다.'에는 주체, 객체, 상대 높임이 모두 쓰이고 있다. 우선 높임 주격 조사 '께서'와 주체 높임 선어말 어미 '-시-'를 사용하여 문장의 주체인 '아버지'를 높이고 있으며, '모시고'라는 특수 어휘를 사용하여 문장의 객체인 '할머니'를 높이고 있다. 그리고 종결 표현 '-습니다'를 통해 말을 듣는 청자를 높이고 있다. 이렇듯 높임법은 문장에서 하나만 나타나기도 하고, 여러 높임법이 동시에 나오기도 한다.

tip **높임 어휘는 특정한 높임법에만 사용되는 것일까?**

'진지(밥), 치아(이), 연세(나이), 병환(병), 말씀(말), 댁(집)' 등과 같이 높임을 나타내는 일부 *높임의 특수 어휘는 '주체, 객체, 상대 높임' 중 어떤 높임 대상을 높인다고 지정되어 있지 않고 쓰이는 맥락에 따라 높임의 대상이 달라진다. 예를 들면, '할아버지께서 진지를 드셨다.'에서 '진지'는 주체인 '할아버지'를 높이는 역할을 하고 있으며, '아버지가 할머니께 진지를 차려 드렸다.'에서 '진지'는 객체인 '할머니'를 높이는 역할을 하고 있다.

01 동사 '가다'의 활용형으로 다음 빈칸을 채우세요.

	평서문	의문문	명령문	청유문
하십시오체	갑니다			가시지요
하오체	가오, 가시오			갑시다
하게체	가네, 감세			가세
해라체	간다			가자

[02~05] 다음 문장에서 객체를 높이는 요소를 찾아 ○ 표시하세요.

02 여러 번 찾아왔었는데 과장님을 뵙기가 어렵더군요.

03 나는 선생님께 꽃을 선물로 드렸다.

04 선생님, 진로 문제에 대해 여쭤볼 게 있어요.

05 아버지께서는 할아버지를 모시고 서울역에 가셨다.

[06~07] 다음 문장을 높임법에 맞게 고쳐 쓰세요.

06 아빠, 친구들과 선생님을 보러 갈게.

→

07 선생님, 그건 부모님께 물어본 뒤 말해 드릴게요.

→

정답과 해설 40쪽

1 〈보기〉의 ㉠~㉤에 대한 설명으로 적절한 것은?

> ──── 보 기 ────
>
> 동생: ㉠학교 다녀왔습니다.
> 누나: ㉡이제 오는구나.
> 동생: 누나밖에 없어? ㉢아버지 안 계신 거야?
> 누나: 응, 너 저녁 안 먹었지? ㉣아버지께 전화 드리고 얼른 나가자.
> 동생: 무슨 일인데?
> 누나: 아버지께서 너 데리고 식당으로 오라셨어. ㉤할머니 모시고 저녁
> 먹으러 가자고 그러시더라.

① ㉠은 '-습니다'를 사용하여 주체인 '동생'을 높이고 있다.
② ㉡은 '-는구나'를 사용하여 상대인 '동생'을 높이고 있다.
③ ㉢은 '계시다'를 사용하여 객체인 '아버지'를 높이고 있다.
④ ㉣은 '께'를 사용하여 주체인 '아버지'를 높이고 있다.
⑤ ㉤은 '모시다'를 사용하여 객체인 '할머니'를 높이고 있다.

1 객체 높임의 특수 어휘
객체 높임은 문장의 객체(목적어, 부사어)를 높이는 것인데, 주로 *높임 특수 어휘(용언)인 '모시다, 여쭈다/여쭙다, 드리다, 뵙다'에 의해 실현된다. 객체 높임의 특수 어휘 4개는 암기할 필요가 있다.

2 〈보기〉를 참고할 때, ㉠의 사례로 가장 적절한 것은?

> ──── 보 기 ────
>
> 상대 높임은 종결 어미 혹은 보조사에 의해 실현된다. 상대 높임 표현은 격식체 4단계(하십시오체/하오체/하게체/해라체), 비격식체 2단계(해요체/해체)로 나눌 수 있는데, 일상에서는 ㉠격식체와 비격식체를 구분하지 않고 함께 쓰는 일이 흔하다. 예로, 친구와 사적으로 '해체'를 쓰다가도 공식적인 자리에서는 '하십시오체'를 쓰는 일을 들 수 있다.

① (남편이 아내에게) 나 오늘 회식 있소. 먼저 자오.
② (유치원 선생님이 아이들에게) 토끼가 몇 마리지요?
③ (선생님이 교실에서) 다음 주 과제는 1조가 발표합니다.
④ (장인이 사위에게) 자네 식사는 했는가? 이리 와서 앉게.
⑤ (아내가 남편에게) 빨리 준비해서 나갑시다. 약속에 늦겠어요.

2 격식체는 의례적 용법으로 심리적인 거리감을 나타내고, 비격식체는 심리적인 거리감이 상대적으로 덜하다. 따라서 일상에서는 상황에 맞게 격식체와 비격식체를 적절히 선택해서 써야 한다.

3 〈보기〉의 [가]에 들어갈 문장으로 적절한 것은?

---보 기---

선생님: 우리말의 높임 표현에는 다음과 같이 세 종류가 있습니다.

- 상대 높임법: 화자가 청자, 즉 상대를 높이거나 낮추는 방법(종결 어미에 의해 실현)
- 주체 높임법: 문장에서 서술의 주체를 높이는 방법(조사, 선어말 어미, 특수 어휘에 의해 실현)
- 객체 높임법: 문장에서 목적어나 부사어가 지시하는 대상, 즉 객체를 높이는 방법(조사, 특수 어휘에 의해 실현)

　　그런데 실제 언어생활에서 '높임 표현'이 실현되는 양상은 복합적입니다. 예문을 볼까요? '영지야, 선생님께서 부르셔.'는 상대는 낮추고 주체는 높여서 표현한 것입니다. 그리고 　　　[가]　　　는 상대를 높이고 객체도 높여서 표현한 것입니다.

① 내일 우리 같이 밥 먹어요.

② 제가 할머니를 모시고 왔습니다.

③ 이 손수건 좀 할아버지께 갖다 드려.

④ 요즘 여러 가지 일로 많이 바쁘시죠?

⑤ 어머니께서 아버지의 바지를 만드셨어.

💬 **시제 표현** 시간을 나타내는 표현

 ***시제 표현**이란 어떤 동작이나 상태가 과거에 일어난 일인지, 현재에 일어나는 일인지, 또는 미래에 일어날 일인지를 언어적으로 표현하는 것을 일컫는다. 시제는 화자가 말하는 시점인 *발화시를 기준으로 동작이나 상태가 일어나는 시점인 *사건시의 선후 관계를 따져 나뉜다. 사건시가 발화시보다 앞서 있으면 '과거', 사건시와 발화시가 같으면 '현재', 사건시가 발화시보다 뒤에 있으면 '미래'이다.

 시제는 '어제, 오늘, 내일'과 같은 시간 부사어와 '-았/었-, -는-, -겠-' 등과 같은 시제 선어말 어미, 그리고 관형사형 어미 '-(으)ㄴ', '-는', '-(으)ㄹ' 등에 의해서 실현된다.

실현 방법　　　　　　　　시제	과거 (사건시 < 발화시)	현재 (사건시 = 발화시)	미래 (발화시 < 사건시)
선어말 어미	-았/었-, -더-	-는-/-ㄴ-	-겠-
관형사형 어미	-(으)ㄴ, -던	-는, -(으)ㄴ	-(으)ㄹ
시간 부사어	어제, 아까, 이미, 전에 등	오늘, 지금 등	내일, 조금 후에, 곧 등

<div style="text-align:center">

그는 영화를 보았다.　　　**그는 영화를 본다.**　　　**그는 영화를 보겠다.**
과거　　　　　　　　　　　　　　　　현재　　　　　　　　　　　　　미래

</div>

 '그는 영화를 보았다.'는 사건시가 발화시보다 앞서 있는 *과거 시제이다. 선어말 어미 '-았-'을 사용하여 과거 시제를 표현하였다. 과거 시제는 '-았/었-' 이외에도 '네가 밥을 먹더라.'처럼 선어말 어미 '-더-'를 통해서도 표현된다. '그는 영화를 본다.'는 사건시와 발화시가 같은 *현재 시제로, 선어말 어미 '-ㄴ-'을 사용하였다. 앞에 오는 용언에 받침이 없거나 'ㄹ' 받침인 경우 '-ㄴ-'을, 받침이 있는 용언인 경우 '-는-'을 쓴다. '그는 영화를 보겠다.'는 사건시가 발화시보다 뒤에 오는 *미래 시제이다. 선어말 어미 '-겠-'을 통해 미래 시제를 표현하였다.

 시제는 '어제, 지금, 내일'처럼 시간 부사어로도 표현된다. '어제 그는 영화를 보았다.'(과거), '오늘 그는 영화를 본다.'(현재), '내일 그는 영화를 보겠다.'(미래)와 같이 시간 부사어가 함께 쓰이면 시제가 더 명확하게 드러난다.

<div style="text-align:center">

떨어진 꽃은 슬프다. (과거)　　　**매우 예쁘던 영희가 나의 아내가 되었다.** (과거)
동사　　　　　　　　　　　　　　　　　　　형용사

떨어지는 꽃은 슬프다. (현재)　　　**매우 예쁜 영희가 나의 아내이다.** (현재)

떨어질 꽃은 슬프다. (미래)　　　**내일 결혼식에서 영희는 매우 예쁠 것이다.** (미래)

</div>

'떨어진 꽃은 슬프다.'는 관형사형 어미 '-(으)ㄴ'을 통해 과거 시제를 표현한 문장이다. 동사의 경우 어간에 관형사형 어미 '-(으)ㄴ'이 붙어 과거 시제가 표현되지만, '매우 예쁘던 영희가 나의 아내가 되었다.'처럼 형용사 어간에는 관형사형 어미 '-던'이 붙어 과거 시제가 표현된다. '떨어지는 꽃은 슬프다.'는 동사의 어간에 관형사형 어미 '-는'을 결합하여 현재 시제를 표현한 문장이다. '매우 예쁜 영희가 나의 아내이다.'에서처럼 형용사에는 관형사형 어미 '-(으)ㄴ'이 결합하여 현재 시제를 나타낸다. '떨어질 꽃은 슬프다.'와 '내일 결혼식에서 영희는 매우 예쁠 것이다.'는 관형사형 어미 '-(으)ㄹ'을 통해 미래 시제를 표현한 문장이다. 동사와 형용사 모두 '-(으)ㄹ'이 결합하여 미래 시제를 나타낸다.

> **tip** **과거를 나타내는 '-던'**
>
> '-던'은 형용사의 어간이나 서술격 조사 '이다'와 결합하면 과거의 어떤 상태를 나타낸다.
> 예 반에서 1등이던 친구를 만났다. / 깨끗했던 물이 그립다.
> 한편 동사의 어간에 '-던'이 붙으면 과거에 완료되지 않았다는 의미를 나타낸다. 그리고 '-았/었-'과 결합하여 '-았던/었던'이 되면 과거에 완료되었던 일이나 단절된 일을 나타낸다.
> 예 나는 듣던 노래를 멈추었다. / 나는 작년에 자주 들었던 노래를 다시 들었다.

절대 시제와 상대 시제

시제에는 말하는 시점인 '발화시'를 기준으로 시제를 정하는 *절대 시제와 사건이 일어나는 시점인 '사건시'를 기준으로 하는 *상대 시제가 있다.

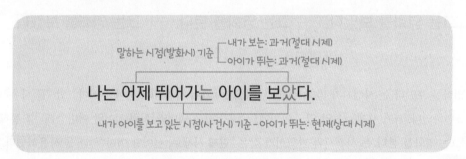

'나는 어제 뛰어가는 아이를 보았다.'라는 문장을 발화시 기준으로 본다면 아이가 '뛰어가는 행위'와 내가 '보는 행위' 모두 과거에 일어난 행위이다. 즉 둘 다 절대 시제로는 과거에 해당한다. 그런데 '보았다'에는 과거 시제 선어말 어미 '-았-'이 쓰였으나 '뛰어가는'에는 현재 시제 관형사형 어미 '-는'이 쓰였다. 내가 아이를 보고 있는 시점, 즉 사건시를 기준으로 보면, 아이가 뛰어가는 행위는 현재이기 때문이다. 따라서 상대 시제로서 현재인 '뛰어가다'에 현재 시제를 나타내는 관형사형 어미 '-는'이 붙을 수 있는 것이다. 이처럼 상대 시제는 관형절을 안은 문장에서 자주 사용된다.

> **내일 내가 도착할 때면 민서는 이미 도착했겠다.**
> 발화시 기준 – 민서가 도착하는 시점: 미래 사건시 기준 – 민서가 도착하는 시점: 과거

절대 시제인 발화시를 기준으로 보면 민서가 도착하는 시점은 미래이다. 하지만 서술어에는 과거 시제 선어말 어미 '-었-'이 사용되었다. 이는 '내일 내가 도착하는 시점'인 사건시를 기준으로 보면 '민서가 도착'하는 시점이 더 앞선 사건으로, 상대 시제가 과거이기 때문이다.

● 시제 표현의 다른 용법

현재 시제 선어말 어미 '-ㄴ-, -는-': 가까운 미래에 일어날 일이나 보편적 진리, 역사적 사실의 현재화를 표현

영호는 내일 떠난다.
→ 가까운 미래에 일어날 일을 나타냄.

지구는 태양을 돈다.
→ 보편적인 진리를 나타냄.

세종대왕은 훈민정음을 발표한다. → 역사적 사실을 현장감 있게 나타냄.

'영호는 내일 떠난다.'에는 현재 시제 선어말 어미 '-ㄴ-'과 미래를 나타내는 시간 부사어 '내일'이 함께 사용되었다. 이처럼 가까운 미래에 확정적으로 일어날 일을 표현할 때 현재 시제 선어말 어미를 사용할 수 있다. 또 '지구는 태양을 돈다.'처럼 보편적인 진리를 말할 때에도 현재 시제 선어말 어미를 사용할 수 있으며, '세종대왕은 훈민정음을 발표한다.'처럼 과거의 일이라도 현장감 있게 표현할 때에는 현재 시제 선어말 어미를 사용할 수 있다.

과거 시제 선어말 어미 '-았/었-': 현재 완료상을 나타내거나 미래에 확정적인 사건을 표현

꽃이 예쁘게 피었구나. → 현재 완료된 상태를 나타냄.(상태가 지속되고 있음.)

숙제를 안 하다니, 넌 이제 엄마한테 혼났다. → 미래에 일어날 일을 확신함.

'피었구나'는 꽃이 핀 것이 완료되어 지금 말하는 시점에서도 꽃이 피어 있는 상황이 지속되고 있음을 나타낸다. 이때의 선어말 어미 '-었-'은 과거 시제가 아니라 현재 시제를 나타내고 있는 것이다. 또 '넌 이제 엄마한테 혼났다.'에 사용된 '-았-'은 엄마한테 혼날 미래의 일이 확실히 정해진 것임을 표현하고 있다. 이때의 선어말 어미 '-았-'은 과거 시제가 아니라 미래 시제를 나타내고 있는 것이다.

과거 시제 선어말 어미 '-았었/었었-': 오래전 일이나 현재와 단절된 사건을 표현

어제 고향 친구가 왔었다.
오- + -았었- + -다

어릴 적에 철수는 예뻤었다.
예쁘- + -었었- + -다

'-았었/었었-'은 과거 시제 선어말 어미가 중첩된 형태로, 오래전 일이나 현재와 단절된 사건을 표현하는

데 쓰여 '-았/었-'과 차이를 보인다. '어제 고향 친구가 왔었다.'를 '어제 고향 친구가 왔다.'와 비교해 볼 때, '왔었다'를 쓴 문장은 고향 친구가 온 것은 맞지만 그 상황이 단절되어 지금은 다시 떠나고 없다는 의미가 강하게 강조된다. 마찬가지로 '어릴 적에 철수는 예뻤었다.'도 예쁘던 철수의 어릴 적 모습과 현재가 완전히 단절된 느낌을 전달하고 있다.

과거 시제 선어말 어미 '-더-': 경험한 사실을 회상하는 표현

그는 식성이 좋아서 밥 두 그릇을 먹겠더라.

그때 보니까 너/*나는 친구와 싸우더라.

그 영화를 보니 나는 정말 슬프더라.

*표시는 비문임.

과거 시제 선어말 어미 '-더-'는 '그는 식성이 좋아서 밥 두 그릇을 먹겠더라.'처럼 내가 과거 어느 때에 직접 관찰하여 알게 된 사실을 회상하는 의미를 나타낸다. 그래서 '*그때 보니까 나는 친구와 싸우더라.'처럼 말하는 사람이 자신을 가리키는 1인칭 대명사를 주어로 사용하는 것은 적절하지 않다. 다만 '그 영화를 보니 나는 정말 슬프더라.'처럼 과거에 일어났던 자기의 감정을 표현할 경우에는 1인칭 대명사를 사용할 수 있다.

미래 시제 선어말 어미 '-겠-': 추측이나 의지를 표현

내일 집으로 가겠습니다.
미래 시제

지금은 행사가 다 끝났겠죠?
추측

다음에는 행사에 꼭 가겠습니다.
의지

미래 시제 선어말 어미 '-겠-'은 '내일 집으로 가겠습니다.'처럼 미래에 일어날 일을 표현하기도 하지만, '지금은 행사가 다 끝났겠죠?'처럼 때로는 미래의 시간 외에 '추측'이나 '다음에는 행사에 꼭 가겠습니다.'처럼 '의지'를 나타내는 경우도 있다.

동작상: 발화시를 기준으로 동작의 완료나 진행 양상을 표현

철수는 밥을 먹고 있다. / 빨래가 다 말라 간다. → 진행상

철수는 밥을 먹어 버렸다. / 사과가 잘 익어 있다. → 완료상

°**동작상**은 '진행상'과 '완료상'으로 나뉘는데, °**진행상**은 발화 시점에서도 그 사건이 계속 진행되고 있는 상태이고, °**완료상**은 발화 시점에 사건이 끝나버렸거나 끝난 결과가 지속되는 상태이다.

'철수는 밥을 먹고 있다.'와 '빨래가 다 말라 간다.'는 '-고 있다'와 '-아/어 간다'를 사용하여 행위의 지속을 나타내고 있으므로 '진행상'에 해당한다. 반면 '철수는 밥을 먹어 버렸다.'와 '사과가 잘 익어 있다.'는 '-아/어 버리다'와 '-아/어 있다'를 사용하여 행위나 상태가 끝난 후 지속되고 있음을 나타내는 '완료상'이다.

동작상은 주로 '-고 있다, -아/어 있다' 등과 같은 보조 용언에 의해 실현되지만, 연결 어미에 의해서 실현되기도 한다. 예를 들어, '나는 음악을 들으면서 공부를 했다.'에서는 연결 어미 '-으면서'에 의해 진행상이 표현되고 있다. 또 '나는 아침을 먹고서 집을 나섰다.'에서는 연결 어미 '-고서'에 의해 완료상이 표현되고 있다.

정답과 해설 40쪽

[01~10] 다음 문장에서 밑줄 친 부분의 시제 표현을 적절하게 바꿔 쓰세요.

01 며칠 전에 동생에게 전화했더니 <u>안 받는다.</u> ⋯

02 어제 네가 <u>먹는</u> 음료수는 유통 기한이 지난 거였어. ⋯

03 우리가 처음 만났던 곳은 <u>경주겠어.</u> ⋯

04 지금 네 모습은 누구보다 <u>멋졌다.</u> ⋯

05 내일이면 물건을 받아 볼 수 <u>있었다.</u> ⋯

06 그렇게 <u>예쁜</u> 조카가 지금 이렇게 변하다니. ⋯

07 그때 보니까 너는 가지를 <u>싫어한다.</u> ⋯

08 저 말은 작년에 <u>우승할</u> 말입니다. ⋯

09 승아는 미래에 내 아내가 <u>된</u> 여자이다. ⋯

10 지난주에 우리는 간식을 <u>먹는다.</u> ⋯

[11~14] 다음 문장의 동작상을 보고, 진행상이면 △, 완료상이면 ○ 표시하세요.

11 날이 밝아 온다. (　　)　　　　**12** 나는 음악을 들으며 공부를 하고 있다. (　　)

13 나무에 감이 잘 익어 있다. (　　)　　　　**14** 동호가 학교에 가고 있다. (　　)

1 밑줄 친 부분의 시제가 다른 하나는?

① 어제 동생이 많이 아팠다.

② 조금 전에 연우는 책을 읽었다.

③ 어젯밤 사촌 동생과 함께 영화를 보았다.

④ 숙제를 안 했으니 넌 학교에 가면 혼났다.

⑤ 그는 청년 시절에 대학에서 열심히 공부하였다.

> **1** '-았/었-'의 다른 용법
> '-았/었-'은 주로 과거 시제를 드러내기 때문에 '과거 시제 선어말 어미'라 한다. 그런데 '-았/었-'이 단순히 과거를 나타내지 않을 때도 있다.
> ① '현재의 완료상'을 나타내는 경우
> 예 영호는 엄마를 닮았다./
> 영호가 빨간 옷을 입었다.
> ② '미래 상황에 어떤 일이 실현될 것을 확신'하는 것을 나타내는 경우
> 예 다리가 부러졌으니 너 내일 시합은 끝났다.

2 〈보기〉는 과거 시제를 표현하는 방법에 대해 조사한 것이다. ㄱ~ㅁ에 해당하는 예로 적절하지 않은 것은?

> ─── 보 기 ───
> ㄱ. 과거 시제란 사건시가 발화시보다 앞서 있는 시제로, 주로 과거 시제 선어말 어미 '-았/었-'을 통해 실현된다.
> ㄴ. 선어말 어미 '-았었/었었-'은 발화시보다 전에 발생하여 현재와는 단절된 사건을 표현하는 데 쓰일 수 있다.
> ㄷ. 선어말 어미 '-더-'는 과거 어느 때의 일이나 경험을 회상할 때에 사용하기도 한다.
> ㄹ. 동사 어간에 붙는 관형사형 어미 '-(으)ㄴ'은 과거 시제를 표현하는 데 사용하기도 한다.
> ㅁ. 관형사형 어미 '-던'은 과거 시제를 표현하는 데 사용하기도 한다.

① ㄱ: 혜진이는 어제 영화를 보았다.

② ㄴ: 나는 예전에 그 학원에 다녔었다.

③ ㄷ: 내일이 벌써 한가위더라.

④ ㄹ: 좋아하는 가수가 낸 앨범이 벌써 3장이다.

⑤ ㅁ: 어제까지 깨끗하던 거리가 축제 때문에 더러워졌다.

3 〈보기〉의 ㉠~㉤의 '시간 표현'에 대한 설명으로 적절하지 <u>않은</u> 것은?

3 동작상이 중의적으로 해석되는 단어 '입다, 매다, 쓰다, 끼다' 등과 같이 신체에 무엇인가를 접촉하게 하는 행위에 보조용언 '-고 있다'를 쓰면 진행상과 완료상이 중의적으로 나타난다.
� 철수가 넥타이를 매고 있다.
: ① 매고 있는 중(진행상), ② 맨 상태의 지속(완료상)
영희가 교복을 입고 있다.
: ① 입고 있는 중(진행상), ② 입은 상태의 지속(완료상)

> ─── 보 기 ───
>
> 어머니: 방 정리를 ㉠하고 있구나.
> 아들: 네, 필요 없는 물건은 다 ㉡내놓았어요.
> 어머니: 잘 했구나. 그런데 얼마 전에 ㉢산 책은 어디 있니?
> 아들: 아, 그 책은 다 ㉣읽고서 동생에게 줬어요.
> 어머니: 그래 잘 했다. 아참, 오늘 네 친구가 오기로 했지.
> 아들: 네, 조금 있다 저하고 함께 ㉤공부할 친구예요.
> 어머니: 그래 깨끗하게 치우고 재밌게 놀면 되겠구나.

① ㉠: '-고 있구나'는 동작이 계속 진행되고 있음을 나타낸다.

② ㉡: '-았-'은 사건시가 발화시에 앞선다는 것을 나타내고 있다.

③ ㉢: '-ㄴ'은 사건시와 발화시가 일치함을 나타내고 있다.

④ ㉣: '-고서'는 동작이 이미 완료되었음을 나타낸다.

⑤ ㉤: '-ㄹ'은 발화시가 사건시에 앞선다는 것을 나타내고 있다.

4 〈보기〉의 ㉠에 해당하는 예로 적절한 것은?

> ─── 보 기 ───
>
> 미래 시제를 나타내는 선어말 어미 '-겠-'은 용언의 어간에 붙어 화자의 추측이나 ㉠의지, 가능성의 의미로 쓰인다.

① 나는 이번 시험에 합격하고야 말겠다.

② 그렇게 쉬운 것은 삼척동자도 알겠다.

③ 이 많은 일을 어떻게 혼자 다 하겠니?

④ 오늘 눈이 많이 와서 길이 미끄럽겠다.

⑤ 지금 떠나면 내일 새벽에 도착하겠구나.

● 피동 표현 주어가 동작이나 행위를 스스로 하지 못하고 남에게 당하는 것을 나타내는 표현

문장에서 주어가 스스로의 힘으로 동작을 하는 것을 *능동이라고 하고, 주어가 스스로 하지 못하고 남에게 당하는 것을 *피동이라고 한다. 그리고 피동을 사용한 표현을 *피동 표현이라고 한다. '사냥꾼이 토끼를 잡았다.' 는 주체인 '사냥꾼'이 제힘으로 토끼를 잡는 행위를 하고 있으므로 능동문이지만, '토끼가 사냥꾼에게 잡혔다.' 는 주체인 '토끼'가 사냥꾼에 의해 잡히고 있으므로 피동문이다. 따라서 '잡았다'는 능동사이고, '잡혔다'는 피동 사이다.

능동 표현	주어 + (목적어) + 능동사			
피동 표현	주어 + 부사어 + 능동사 어간 +	피동 접미사 '-이-, -히-, -리-, -기-'		
	주어 + 부사어 + 능동사 어간 +	-어지다, -게 되다		

피동사는 능동사의 어간에 피동 접미사 '-이-, -히-, -리-, -기-'를 붙여 만든다. 이때 능동문의 주어는 피동문의 부사어, 능동문의 목적어는 피동문의 주어가 된다. 피동문은 피동 접미사 이외에도 용언의 어간에 '-아/어지다'나 '-게 되다'를 붙여 만들 수도 있다. 그러나 한편 피동의 뜻을 지닌 '당하다, 베다'와 같은 어휘를 이용하면 의미적으로는 피동이나 문법 요소와의 결합이 아니므로 '피동문'으로 분류하지 않는다.

파생적 피동: 피동사에 의한 피동 표현

철수가 사자를 보았다. → 사자가 철수에게 보였다.

영수는 돈을 땅에 묻었다. → 돈이 영수에 의해 땅에 묻혔다.

나는 노래를 들었다. → 노래가 나에게 들렸다.

엄마가 아기를 안다. → 아기가 엄마에게 안기다.

'사자가 철수에게 보였다.', '돈이 영수에 의해 땅에 묻혔다.', '노래가 나에게 들렸다.', '아기가 엄마에게 안기다.'는 모두 능동사 어간에 각각 피동 접미사 '-이-, -히-, -리-, -기-'를 붙여 피동문을 만든 예이다. 이렇게 피동 접미사를 이용하여 피동문을 만드는 것을 *파생적 피동이라고 한다.

한편 능동문에 사용된 능동사는 타동사이므로 반드시 목적어를 필요로 하지만, 피동문의 피동사는 자동사이므로 반드시 목적어를 필요로 하지는 않는다. 그리고 피동문에 사용된 부사어는 필수적인 문장 성분이 아니기 때문에 대체로 능동문에서 피동문으로 바뀔 때 서술어의 자릿수는 하나가 줄어든다.

한편, 동사 어간이 모음 'ㅣ'로 끝나면 피동 접미사를 붙이지 못한다. 그래서 '던지다, 지키다, 때리다, 만지다' 등은 피동사로 사용할 수 없다.

> **tip** 피동문을 능동문으로 바꿀 때
>
> '온 세상이 눈에 덮었다.'(피동문) → '눈이 온 세상을 덮었다.'(능동문)와 같이 피동문의 부사어는 능동문에서 주어에 해당한다. 따라서 피동문은 능동문에 비해 주어의 동작성이 잘 드러나지 않는다.
> 또한 '낙엽이 바람에 날린다.'(피동문) → '낙엽이 바람에 난다.'(능동문)와 같이 피동사가 능동문에서 타동사가 아니라 자동사에 해당하는 경우에는 피동문과 능동문의 문장 성분의 변화가 없을 수 있다.

통사적 피동: 용언의 어간에 피동의 의미를 가진 '-아/어지다', '-게 되다'를 붙인 피동 표현

진수가 케이크를 이등분으로 나누다.
→ 케이크가 진수에 의해 이등분으로 나누어지다.

곧 사실이 드러난다.
→ 곧 사실이 드러나게 된다.

피동문은 피동 접미사에 의해 실현되기도 하지만, '케이크가 진수에 의해 이등분으로 나누어지다.'와 '곧 사실이 드러나게 된다.'처럼 용언의 어간에 '-아/어지다' 혹은 '-게 되다'가 붙어 실현되기도 한다. 이러한 피동 표현을 *통사적 피동이라고 한다. 이 통사적 피동문은 피동의 의미를 갖지만, 어떠한 상태가 된다는 '과정'의 의미가 더 강하게 나타난다는 특징이 있다.

능동문으로 바꿀 수 없는 피동문

날씨가 갑자기 풀렸다. → 날씨를 갑자기 풀었다. (×)

철수가 감기에 걸렸다. → 감기가 철수를 걸었다. (×)

그 일을 당하니 기가 막히다. → 그 일을 당하니 기를 막다. (×)

피동문에는 능동문으로 바꿀 수 없는 문장도 있다. '날씨가 갑자기 풀렸다.'처럼 자연 현상을 표현할 경우에는 상황 의존성이 강해서 피동문을 능동문으로 바꿀 수 없다. 피동문 '철수가 감기에 걸렸다.'의 경우도 능동문으로 바꾸면 '감기가 철수를 걸었다.'가 되어 주어에 '감기'처럼 무정 명사가 오게 된다. 이는 올바른 문장으로 볼 수 없다. 왜냐하면 무정 명사의 경우 행위를 하는 주체로 보기 어렵기 때문이다. 그리고 '그 일을 당하니 기가 막히다.'의 '기가 막히다'와 같은 관용적인 표현은 그 자체로 특수한 의미를 띠고 있기 때문에 능동문으로 바꾸면 의미가 달라져 버린다.

피동 표현의 효과와 제약

창수가 유리창을 깼어요. → 유리창이 (창수에 의해) 깨졌어요.
생략 가능

창문이 잘 닫혀졌니? → 창문이 잘 닫혔니? / 닫아졌니?
닫+ -히- + -어지- + -었- + -니(이중 피동)

전화가 철수에 의해 끊겼다. → 철수가 전화를 끊었다.
번역투(피동문)

'창수가 유리창을 깼어요.'에서는 유리창을 깬 주체인 '창수'가 드러나 있다. 그러나 이 문장을 피동문으로 바꿀 때 행위의 주체인 '창수'를 생략하고, 행위를 당한 '유리창'만 드러낼 수 있다. 이는 유리창이 깨졌다는 사실을 강조하고 유리창을 깬 주체가 누구인지를 감추려는 심리가 반영된 것이다. 이처럼 피동 표현을 사용할 때는 행위의 주체를 감추고 싶을 때, 행위의 주체가 중요하지 않을 때, 행위의 주체가 누구인지 분명히 알수 없을 때 사용하는 경우가 많다.

한편, 피동의 의미를 가진 말을 불필요하게 반복하거나 능동문으로 표현해야 할 내용을 피동문으로 표현하는 경우도 있다. '창문이 잘 닫혀졌니?'는 피동 접미사 '-히-'와 '-어지다'를 중복으로 쓴 이중 피동 문장이다. 또 '전화가 철수에 의해 끊겼다.'는 번역투의 문장으로, 피동문보다 능동문으로 쓰는 것이 적절하다.

tip) 이중 피동 표현의 예

'닫혀졌니?'와 같이 이중 피동이 쓰인 말로는 '믿겨지다, 읽혀지다, 쓰여지다, 불려지다, 나뉘어지다' 등이 있다. 이들은 각각 '믿기다, 읽히다, 쓰이다, 불리다, 나뉘다'와 같이 써야 한다.

● 사동 표현 주어가 남에게 동작을 하도록 시키는 표현

- **영호가 웃다.** 주어인 '영호'가 직접 웃음. → 주동문
 주어 주동사(자동사)

→ **민주가 영호를 웃기다.** 주어인 '민주'가 '영호'를 웃게 함. → 사동문
 새로운 주어 목적어 사동사

- **담장이 낮다.** 주어인 '담장'이 낮은 상태임. → 주동문
 주어 주동사(형용사)

→ **(동네 사람들이) 담장을 낮추다.** 주어인 '동네 사람들'이 '담장'을 낮게 만듦. → 사동문
 새로운 주어 목적어 사동사

- **아이가 우유를 먹었다.** 주어인 '아이'가 직접 우유를 먹음. → 주동문
 주어 목적어 주동사(타동사)

→ **엄마가 아이에게 우유를 먹였다.** 주어인 '엄마'가 '아이에게' 우유를 먹게 시킴. → 사동문
 새로운 주어 부사어 목적어 사동사

문장에서 주어가 동작을 직접 하는 것을 ***주동**이라고 하고, 주어가 남에게 동작을 하도록 시키는 것을 ***사동**이라고 한다. 그리고 사동을 사용한 표현을 ***사동 표현**이라고 한다.

'영호가 웃다.'와 '아이가 우유를 먹었다.'처럼 행위를 직접 하면 '주동문', '민주가 영호를 웃기다.'와 '엄마가 아이에게 우유를 먹였다.'처럼 주어가 남에게 어떤 행위를 하도록 하는 것을 '사동문'이라고 한다. 이때 행위를 시키는 주체가 그 행위에 직접 참여하면 ***직접 사동**이고, 말이나 표정 등을 통해 간접적으로 시키면 ***간접 사동**이라고 한다. 예를 들어, '엄마가 아이에게 젖을 물렸다.'는 직접 사동이고, '엄마가 아이에게 책을 읽게 한다.'는 간접 사동이다.

주동 표현	주어 + (목적어) +주동사
사동 표현	새로운 주어 + (부사어) + 목적어 + 주동사 어간 + 사동 접미사 '-이-, -히-, -리-, -기-, -우-, -구-, -추-'
	새로운 주어 + (부사어) + 목적어 + 주동사 어간 + -게 하다

주동문을 사동문으로 바꿀 때에는 주동사의 어간에 사동 접미사 '-이-, -히-, -리-, -기-, -우-, -구-, -추-'를 붙이거나 주동문의 용언에 '-게 하다'를 붙여 실현한다. 이때 주동사가 자동사나 형용사이면 주동문의 주어가 사동문의 목적어가 되고, 주동사가 타동사이면 주동문의 주어가 사동문의 부사어가 된다. 그리고 주동문의 목적어는 그대로 사동문의 목적어가 된다.

한편, 사동문의 경우에는 행위를 시키는 사람이 있어야 하므로 새로운 주어가 반드시 추가된다. 이런 까닭으로 주동문에서 사동문으로 바뀔 때에는 서술어의 자릿수가 하나 늘어난다.

파생적 사동: 사동사에 의한 사동 표현

> 동생이 옷을 입었다. → 누나가 동생에게 옷을 입혔다.

'누나가 동생에게 옷을 입혔다.'는 사동 접미사 '-히-'에 의해 주동문이 사동문으로 바뀐 문장이다. 이렇게 주동사의 어간에 사동 접미사가 결합하여 만들어진 사동사가 쓰인 표현을 *파생적 사동이라고 한다.

tip 사동 접미사 '-시키다'를 통한 파생적 사동

'발전하다, 화해하다, 입학하다' 등에 사동 접미사 '-시키다'를 결합해서 파생적 사동사(발전시키다, 화해시키다, 입학시키다)를 만드는 경우가 있다. 이때 '-시키다'가 붙은 사동사는 '-하게 하다'의 의미로 해석된다.

예 차가 정지했다.(주동문) → (민수가) 차를 정지시켰다.(사동문)

tip 이중 사동 접사 '-이우-'에 의한 사동 표현

일부 자동사는 두 개의 사동 접사(-이- + -우-)가 붙어서 사동사가 되는 경우가 있다. '자다'의 어간 '자-'에 이중 사동 접사 '-이우-'가 붙은 '재우다'가 대표적이다. '서다'나 '차다'도 이중 사동 접사 '-이우-'가 붙어 '세우다', '채우다'가 된다.

예 아기가 자다.(주동문) → (엄마가) 아기를 재우다.(사동문)

통사적 사동: 용언의 어간에 사동의 의미를 가진 '-게 하다'를 붙인 사동 표현

> 철수가 책을 읽는다. → 선생님이 철수에게 책을 읽게 한다.

'선생님이 철수에게 책을 읽게 한다.'는 주동사 '읽는다'의 어간에 '-게 하다'가 붙어 만들어진 사동문이다. 이렇게 주동문 용언의 어간에 '-게 하다'가 결합된 사동을 *통사적 사동이라고 한다.

tip 주동문을 상정할 수 없는 사동문

주동문을 상정할 수 없는 사동문도 있다. 주로 체언이 무정 명사이거나 비유적 표현이거나 관용구를 포함한 문장인 경우에 해당한다.
- [사동문] (인부들이) 이삿짐을 옮긴다. → [주동문] 이삿짐이 옮다.(×)
- [사동문] (친구는) 진실을 숨겼다. → [주동문] 진실이 숨다.(×)
- [사동문] (어머니가) 옷에 풀을 먹인다. → [주동문] 옷이 풀을 먹다.(×)

사동문의 의미 해석

• **엄마가 아이에게 옷을 입혔다.**
→ '엄마가 직접 아이의 옷을 입혔다.'
'엄마가 아이가 스스로 옷을 입도록 시켰다.'

• **엄마가 아이에게 옷을 입게 했다.**
→ '엄마가 아이에게 옷을 직접 입히지 않고 아이가 입도록 시켰다.'

'엄마가 아이에게 옷을 입혔다.'는 파생적 사동문이고, '엄마가 아이에게 옷을 입게 하였다.'는 통사적 사동문이다. 대개 파생적 사동문은 주어가 객체에게 직접 행위를 한 것을 나타내는 직접 사동으로도 사용되며, 주어가 객체에 직접 그 행위를 하진 않았지만 객체가 그 행위를 하도록 시킨 간접 사동의 의미로도 사용된다. 따라서 '엄마가 아이에게 옷을 입혔다.'는 엄마가 직접 아이의 옷을 입혔다는 의미와 아이가 스스로 옷을 입도록 시켰다는 두 가지 의미가 가능하여 중의적으로 해석될 수 있다. 반면 통사적 사동문은 간접 사동의 의미로만 해석이 된다.

tip 피동사와 사동사의 구분

피동사와 사동사를 만드는 접미사 중에 '-이-, -히-, -리-, -기-'는 그 형태가 동일하여 같은 동사 어간에 붙으면 피동사인지 사동사인지 구분이 쉽지 않다. '보이다, 잡히다, 들리다, 안기다' 등이 그 예이다.

피동사는 자동사이므로 목적어를 필요로 하지 않지만 사동사는 타동사이므로 목적어를 필요로 한다. 따라서 목적어가 있는지 없는지를 기준으로 둘을 구분하는 것이 기본 방법이다.

	피동사	사동사
보이다	저 멀리 산이 보였다.	영수가 나에게 자기 사진을 보였다.
잡히다	동해안에서는 명태가 많이 잡힌다.	누나가 동생에게 연필을 잡힌다.
들리다	양손에 책이 들리다.	학생에게 책을 들리다.
안기다	아기가 엄마에게 안기다.	엄마가 철수에게 아기를 안기다.

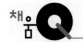

정답과 해설 41쪽

[01~05] 다음 능동문을 파생적 피동문으로 바꿔 쓰세요.

01 언니가 동생을 안았다. ···▸ _____이/가 _____에게 _____

02 나는 그림을 보았다. ···▸ _____이/가 _____에게 _____

03 영수가 물고기를 많이 잡았다. ···▸ _____이/가 _____에게 많이 _____

04 준이가 사과를 세 조각으로 나누었다. ···▸ _____이/가 _____에 의해

_____으로 _____를

05 모기가 철수만 물었다. ···▸ _____만 _____에 _____

[06~08] 다음 능동문을 통사적 피동문으로 바꿔 쓰세요.

06 바람이 불을 껐다. ···▸ _____이/가 _____에 _____

07 리안이가 사진을 찢었다. ···▸ _____이/가 _____에 의해 _____

08 현두가 실을 끊었다. ···▸ _____이/가 _____에 의해 _____

[09~11] 다음 주동문을 파생적 사동문으로 바꿔 쓰세요.

09 준호가 웃는다. ···▸ 철수가 _____을/를 _____

10 유리잔에 물이 가득 찼다. ···▸ 친구가 _____에 _____을/를 가득 _____

11 아기가 우유를 먹는다. ···▸ 엄마가 _____에게 _____을/를 _____

[12~14] 다음 주동문을 통사적 사동문으로 바꿔 쓰세요.

12 언니가 동생을 안았다. ···▸ 엄마가 _____에게 _____을/를 _____

13 나는 그림을 보았다. ···▸ 선생님이 _____에게 _____을/를 _____

14 철수가 새 옷을 입었다. ···▸ 아빠가 _____에게 새 _____을/를 _____

정답과 해설 41쪽

1 다음 중 능동문으로 바꿀 수 <u>없는</u> 것은?

① 성현이가 몸살에 걸렸다.

② 다솜이가 엄마에게 안기다.

③ 유희가 모기에 심하게 물렸다.

④ 그 문제가 어떤 수학자에 의해 풀렸다.

⑤ 아름다운 가을 경치가 민서에게 보였다.

2 〈보기〉의 ㉠~㉤에서 '사동사'만 골라 묶은 것은?

보 기

여름 장마를 대비해 사람들이 둑을 ㉠높이는 공사를 하고 있다. 둑 옆에는 흙더미가 가득 ㉡놓여 있다. 그 옆으로 난 길에는 등교하는 학생들의 모습이 ㉢보인다. 일하던 사람들은 너무 더워서 얼음을 ㉣녹여 먹고자 한다. 공사장 표지판에는 '위험 주의'라는 문구가 ㉤쓰여 있다.

① ㉠, ㉡ ② ㉠, ㉣ ③ ㉠, ㉤

④ ㉠, ㉣, ㉤ ⑤ ㉡, ㉢, ㉣, ㉤

2 피동문에는 대개 목적어가 없지만 목적어가 오는 피동사도 일부 있다. '영호는 불량배에게 돈을 빼앗겼다.'에서 '빼앗기다'는 피동사이지만 목적어를 갖는 동사이기 때문에 피동문인 경우에도 목적어인 '돈을'을 취하고 있는 것이다. 주어가 당하는 것을 나타내는 문장이면 목적어가 있어도 피동문임을 유의해야 한다.

3 〈보기〉의 밑줄 친 부분에 해당하는 사례가 <u>아닌</u> 것은?

보 기

사동사는 일반적으로 주동사의 어간에 사동 접미사 '-이-, -히-, -리-, -기-, -우-, -구-, -추-'와 결합하여 만들어지는 것이 일반적이다. 그러나 채우다(차- + -이- + -우- + -다)와 같이 <u>주동사의 어간에 사동 접미사를 두 번 겹쳐 만드는 사동사</u>가 있다.

① 세우다 ② 메우다 ③ 재우다 ④ 띄우다 ⑤ 태우다

● 부정 표현 긍정 표현에 대한 상대 개념으로, 내용을 부정하는 표현

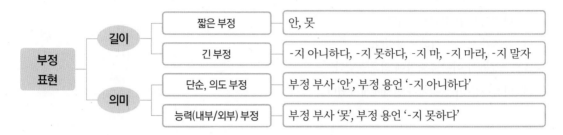

		짧은 부정	안, 못
	길이	긴 부정	-지 아니하다, -지 못하다, -지 마, -지 마라, -지 말자
부정 표현		단순, 의도 부정	부정 부사 '안', 부정 용언 '-지 아니하다'
	의미	능력(내부/외부) 부정	부정 부사 '못', 부정 용언 '-지 못하다'

*부정 표현*은 부정 부사 '안, 못'과 부정의 보조 용언 '아니하다, 못하다, 말다'를 통해 나타난다. 부사가 붙어 만들어진 부정문은 *짧은 부정문*, 보조 용언이 쓰여 만들어진 부정문은 *긴 부정문*이라고 한다.

한편, 부정문은 의미에 따라 '안 부정문'과 '못 부정문'으로 나뉜다. *안 부정문*은 '단순 부정'이나 '의도 부정'을 나타내고, *못 부정문*은 '능력 부정'을 나타낸다. 아울러 명령문이나 청유문에서는 '말다' 부정문이 쓰인다.

나는 그를 안 만났다. / 나는 그를 만나지 않았다.
→ 의지에 의해 '만남'이 일어나지 않았거나, 단순히 '만남'이 일어나지 않은 상태

나는 그를 못 만났다. / 나는 그를 만나지 못했다.
→ 능력이 부족하거나 외적인 다른 이유 때문에 '만남'이 일어나지 않음.

청소를 하지 마라.
→ 명령문에서 부정 표현

청소를 하지 말자.
→ 청유문에서 부정 표현

'나는 그를 안 만났다.'와 '나는 그를 만나지 않았다.'에서 알 수 있듯이 '안 부정문'은 주로 상태를 단순히 부정하거나 주체의 의지를 부정하는 의미를 가진다. 상태를 단순히 부정하는 것을 *단순 부정*, 주체의 의지를 부정하는 것을 *의도 부정* 또는 *의지 부정*이라고 한다. 반면 '못 부정문'은 '나는 그를 못 만났다.'와 '나는 그를 만나지 못했다.'와 같이 주체의 능력이 부족하거나 외부의 원인 때문에 그 행위가 일어나지 못할 때 사용된다. 이를 *능력 부정*이라고도 한다.

한편, 명령문이나 청유문에서는 '청소를 하지 마라. / 청소를 하지 말자.'처럼 동사 '말다'를 사용하여 '-지 마라' 또는 '-지 말자'라고 쓴다.

[01~06] 제시된 상황에 맞춰 괄호 안에 적절한 부정 표현을 쓰세요.

01 <상황: 그가 갑자기 마음을 바꾸었다.>

　　　그는 서울역에서 기차를 (　　　　) 탔다.

02 <상황: 나는 숙제가 있는 것을 잊었다.>

　　　나는 어제 숙제를 (　　　　) 했다.

03 <상황: 아영이가 점심을 많이 먹어서 배가 불렀다.>

　　　아영이는 저녁에 밥을 (　　　　) 먹었다.

04 <상황: 그가 열차 출발 시간보다 늦게 도착했다.>

　　　그는 서울역에서 기차를 타지 (　　　　　　).

05 <상황: 나는 숙제가 있는 것을 알았지만 친구랑 노는 것이 더 좋았다.>

　　　나는 어제 숙제를 하지 (　　　　　　).

06 <상황: 아영이가 저녁에 밥을 먹으려는데 집에 밥이 없었다.>

　　　아영이는 저녁에 밥을 먹지 (　　　　　　).

[07~09] 다음 문장을 부정문으로 바꿔 쓰세요.

07 이번 주 토요일에는 보자. ⋯⋯➔ 이번 주 토요일에는 (　　　　　　　　).

08 책상 위에 화분을 올려놓아라. ⋯⋯➔ 책상 위에 화분을 (　　　　　　　　).

09 앞으로 그 여자를 만나라. ⋯⋯➔ 앞으로 그 여자를 (　　　　　　　　).

1 〈보기〉를 바탕으로 '부정 표현'을 탐구한 내용으로 적절하지 <u>않은</u> 것은?

보 기

ㄱ. 나는 기어이 문법 공부를 안 했다. / 나는 힘들어서 문법 공부를 못
했다.

ㄴ. 그녀를 만나지 (*않아라 / *못해라 / 마라).

ㄷ. 철수는 수업료를 내지 (않는다 / 못한다).

ㄹ. 그 일은 결코 우연한 (*일이다 / 일이 아니다).

ㅁ. 그 꽃은 (*안 아름답다 / *못 아름답다. / 아름답지 않다).

*표시는 비문임.

① ㄱ을 보니 '안' 부정문은 '의지' 부정을, '못' 부정문은 '능력' 부정을 나타
내는군.

② ㄴ을 보니 명령문에는 '안' 부정문과 '못' 부정문을 사용하지 못하는군.

③ ㄷ을 보니 '능력' 부정과 달리 주체의 '의지' 부정을 나타낼 때는 긴 부정
문만 사용할 수 있군.

④ ㄹ을 보니 부정 표현과만 호응하는 부사가 있군.

⑤ ㅁ을 보니 '아름답다'라는 형용사에는 짧은 부정문을 사용하지 못하는
군.

1 짧은 부정문을 사용할 수 없는 용언
동사 '알다, 모르다'와 형용사 '아름답다,
날카롭다, 가파르다'는 짧은 부정문을 사
용할 수 없다. 그리고 '알다'와 '있다'는 '모
르다, 없다'와 같은 특수 부정어를 사용하
여 부정 표현을 할 때가 많다.
⑩ 그 아이를 (*안 알다./알지 못하다.)
그 위치를 (*안 모르다./모르지 않다.)
그를 알다. ↔ 그를 모르다.

2 다음 부정문의 의미와 관련이 <u>없는</u> 것은?

수민이는 어제 학원에서 지원이를 만나지 않았다.

① 수민이가 어제 지원이를 만난 장소는 학원이 아니다.

② 수민이가 어제 학원에서 지원이만 만난 것은 아니다.

③ 수민이가 학원에서 지원이를 만난 것은 어제가 아니다.

④ 어제 학원에서 지원이를 만난 사람은 수민이가 아니다.

⑤ 수민이가 어제 학원에서 만난 사람은 지원이가 아니다.

2 부정문의 중의성
부정문은 부정의 범위가 어디까지 이르
느냐에 따라 문장이 다르게 해석된다. 따
라서 무엇을 부정하는지 정확하게 쓰지
않으면 문장이 중의성을 띠게 된다.
⑩ 나는 그를 주먹으로 때리지 않았다.
– 그를 때린 사람은 내가 아니다.
– 내가 주먹으로 때린 사람은 그가 아
니다.
– 나는 그를 주먹으로는 때리지 않
았다.
– 나는 그를 주먹으로 때리지는 않
았다.

3 〈보기〉에서 선생님이 제시한 과제에 대한 답으로 적절하지 <u>않은</u> 것은?

─── 보기 ───

선생님: 우리말의 부정 표현은 두 가지로 나누어 볼 수 있습니다. 하나는 '안'이나 '않다'로 표현되는 '안 부정문'이고, 다른 하나는 '못'이나 '못하다'로 표현되는 '못 부정문'입니다. 그러면 이 두 가지가 어떠한 경우에 쓰이는지 다음 자료를 보면서 하나하나 발표해 보세요.

> ㄱ. 장빈이는 배가 고팠지만 입맛이 없어서 식사를 안 했다.
> ㄴ. 논바닥이 갈라지고 있는데도, 비는 여전히 오지 않았다.
> ㄷ. 다시는 실패하지 않겠다는 각오로 많은 준비를 했다.
> ㄹ. 우종은 100m 기록을 14초 이내로 당기고 싶지만, 아직은 달성하지 못했다.
> ㅁ. 12시까지 고향 집에 가야 하는데, 폭설이 내려 도저히 못 갈 것 같다.

① ㄱ: 동작 주체의 의지가 반영될 때, '안 부정문'이 쓰일 수 있습니다.

② ㄴ: 부정하는 대상이 객관적인 사실일 때, '안 부정문'이 쓰일 수 있습니다.

③ ㄷ: 말하는 이의 기대에 미치지 못할 때, '안 부정문'이 쓰일 수 있습니다.

④ ㄹ: 동작 주체의 능력이 부족할 때, '못 부정문'이 쓰일 수 있습니다.

⑤ ㅁ: 외부의 상황이 원인일 때, '못 부정문'이 쓰일 수 있습니다.

3 '못 하다'와 '못하다'
못 부정문은 '못'으로 표현되는 짧은 부정문과 '-지 못하다'로 표현되는 긴 부정문이 있다. 하지만 '못' 부정문과 구분해야 하는 표현이 있다. 바로 '열등하다.', '일정 수준에 미치지 않는다.'의 의미로 쓰이는 어휘 '못하다'이다. 하나의 어휘로서 '못하다'가 '열등하다'의 뜻으로 쓰인다면 이 문장은 부정문이 아니다.
예 • 오늘은 비가 와서 수영을 못 한다.
　　 → 부정문
　 • 오늘은 비가 와서 수영을 하지 못한다. → 부정문
　 • 수지는 수영을 못한다. → 평서문
즉 '못하다'가 '-지 못하다'처럼 보조 동사의 구성으로 쓰이지 않으면 부정문이 아니다.

🗩 인용 표현 다른 사람의 말이나 글을 끌어다 쓰는 표현

┌─ 철수가 나에게 "네 동생은 예뻐."라고 말했다. (직접)
│ 대명사 종결 표현
└─ 철수가 나에게 내 동생은 예쁘다고 말했다. (간접)

┌─ 아들이 저에게 "제 부탁을 들어 주세요."라고 말했습니다. (직접)
│ 대명사 높임 표현
└─ 아들이 저에게 자기의 부탁을 들어 달라고 말했습니다. (간접)

┌─ 선생님께서 어제 "너 내일 수업 끝나고 남아."라고 말씀하셨다. (직접)
│ 대명사 시간 표현 종결 표현
└─ 선생님께서 어제 나에게 오늘 수업 끝나고 남으라고 말씀하셨다. (간접)

다른 사람의 말이나 글을 직접 또는 간접적으로 언급하는 표현을 [°]**인용 표현**이라고 한다. '철수가 나에게 "네 동생은 예뻐."라고 말했다.'는 다른 사람의 말이나 글을 원래 형식과 내용 그대로 유지한 채 인용하는 직접 인용 표현이다. 표기할 때는 직접 인용절에 큰 따옴표(" ")를 붙이고, 인용격 조사 '라고'를 붙여 쓰는 것이 일반적이다. 반면에 '철수가 나에게 내 동생은 예쁘다고 말했다.'는 간접 인용 표현이다. 이때 사용되는 조사는 간접 인용격 조사 '고'이다.

이처럼 직접 인용은 인용하는 문장을 그대로 가져오면 되지만, 간접 인용은 말하는 사람의 관점에서 인용하는 부분을 바꾸어야 한다. 즉 인용하는 부분의 대명사나 조사, 어미를 바꾸어 지시 표현, 높임 표현, 시간 표현, 종결 표현 등을 말하는 사람에 맞게 적절히 표현해야 한다.

한편 '아들이 저에게 자기의 부탁을 들어 달라고 말했습니다.'의 '말했습니다'와 같이 직접 인용을 간접 인용으로 바꿀 때 상대 높임법은 달라지지 않는다. 그리고 '선생님께서 어제 나에게 오늘 수업 끝나고 남으라고 말씀하셨다.'의 '남으라고'와 같이 명령문을 간접 인용할 때에는 조사 '라고'가 사용된다.

[01~04] 다음 직접 인용 표현을 간접 인용 표현으로 바꿔 쓰세요.

01 그는 나에게 "함께 산책하시겠어요?"라고 물었다.

⋯ 그는 나에게 함께 물었다.

02 형은 나에게 "어머니께는 네가 말씀드려."라고 말했다.

⋯ 형은 나에게 말했다.

03 영호는 선생님께 "제가 하겠습니다."라고 말씀드렸다.

⋯ 영호는 선생님께 말씀드렸다.

04 민주가 나에게 "내가 너 대신 갈게."라고 말했다.

⋯ 민주가 나에게 말했다.

[05~08] 다음 간접 인용 표현을 직접 인용 표현으로 바꿔 쓰세요.

05 철수는 나에게 내가 앉아 있는 이곳에 가만히 있으라고 소리쳤다.

⋯ 철수는 나에게 " "라고 소리쳤다.

06 영주는 나에게 밥 먹으러 가자고 말했다.

⋯ 영주는 나에게 " "라고 말했다.

07 영주는 나에게 자기는 설현이를 좋아한다고 말했다.

⋯ 영주는 나에게 " "라고 말했다.

08 그가 어머께 어떤 노래를 좋아하시냐고 여쭈었다.

⋯ 그가 어머니께 " "라고 여쭈었다.

1 〈보기〉는 '직접 인용'을 '간접 인용'으로 바꾼 표현이다. ㉠~㉣에 들어갈 말을 바르게 제시한 것은?

보 기

- 어제 영수 어머니께서 나에게 "네 동생은 착해."라고 말씀하셨다.
 → 어제 영수 어머니께서 나에게 (㉠) 동생이 (㉡) 말씀하셨다.
- 아들이 어제 저에게 "내일 사무실에 계십시오."라고 말했습니다.
 → 아들이 어제 저에게 (㉢) 사무실에 (㉣) 말했습니다.

	㉠	㉡	㉢	㉣
①	자기	착하다고	어제	있으라고
②	자기	착해라고	오늘	계시라고
③	내	착하다고	어제	있으라고
④	내	착하다고	오늘	있으라고
⑤	내	착해라고	오늘	계시라고

1 직접 인용문의 표기
직접 인용문은 항상 인용의 문장 부호로 큰따옴표를 사용하며, 직접 인용격 조사 '라고'를 인용문 뒤에 붙여 표기한다. 그런데 직접 인용문 안에 다시 직접 인용문이 들어갈 때도 있다. 이때 안에 들어간 직접 인용문은 작은따옴표를 붙여 표기한다.
예 영수 어머니께서 "여보, 영수가 '날씨가 쌀쌀해요.'라고 했어요."라고 말씀하셨다.

2 〈보기〉의 설명을 참고할 때, 인용 발화 로 보기 어려운 것은?

보 기

어떤 사람의 말을 남에게 전달하는 말을 인용 발화 라 한다. 책, 신문, 방송과 같은 매체를 통해 간접적으로 알게 된 일을 전달하는 말도 인용 발화라고 본다. 인용 발화는 대개 특수한 형식을 취하고 있어 일반 발화와 구별되어 쓰이나, 간혹 일반 발화도 인용 발화의 형식으로 쓰이는 경우가 있다.

① 지금 저는 눈물이 날 정도로 기쁘답니다.
② 어제는 열차가 30분이나 연착했답니다.
③ 밖에는 비바람이 몰아치고 있답니다.
④ 어렸을 적에 저는 개구쟁이였답니다.
⑤ 그 나라 풍습은 정말 흥미롭답니다.

1. 문장의 성분

문장			문법 단위가 모여 생각이나 느낌을 하나의 완결된 형식으로 표현한 것
문장의 구성	어절		띄어쓰기 단위대로 끊은 문법 단위
	구		둘 이상의 어절이 모여 하나의 의미 단위를 이루지만 주어와 서술어의 관계를 갖지 못하는 문법 단위
	절		둘 이상의 어절이 모여 하나의 의미 단위를 이루면서 주어와 서술어를 갖고 있지만, 문장의 일부를 이루는 문법 단위

문장 성분			문장 속에서 일정한 문법적 기능을 하는 부분
문장 성분 의 종류	주성분	주어	문장의 주체를 나타내는 '무엇이'에 해당하는 문장 성분
		서술어	문장에서 주어의 움직임, 성질, 상태 등을 나타내는 '어찌하다, 어떠하다, 무엇이다'에 해당하는 문장 성분
		목적어	문장에서 서술어의 대상인 '무엇을'에 해당하는 문장 성분
		보어	서술어 '되다, 아니다'를 보충해 주는 '무엇이'에 해당하는 문장 성분
	부속 성분	관형어	문장에서 체언을 꾸며 주는 역할을 하는 문장 성분
		부사어	문장에서 용언이나 관형어, 부사어, 문장 등을 꾸며 주는 문장 성분
	독립 성분	독립어	문장 안에서 다른 문장 성분과 직접적인 관련이 없는 문장 성분

2. 문장의 짜임

홑문장			주어와 서술어의 관계가 한 번 나타나는 문장
겹문장			주어와 서술어의 관계가 두 번 이상 나타나는 문장. 안은문장과 이어진문장이 있다.
문장의 확대	안은문장	명사절을 안은 문장	안긴문장의 서술어 어간에 명사형 어미 '-(으)ㅁ, -기'가 붙어, 전체 문장에서 명사 역할을 하는 것.
		관형절을 안은 문장	안긴문장의 서술어 어간에 관형사형 어미 '-(으)ㄴ, -는, -(으)ㄹ -던'이 붙어, 전체 문장에서 관형어 역할을 하는 것.
		부사절을 안은 문장	안긴문장의 서술어 어간에 부사 파생 접사 '-이', 혹은 부사형 어미 '-게, -도록' 따위가 붙어, 전체 문장에서 부사어 역할을 하는 것.
		서술절을 안은 문장	특별한 표지 없이 안긴문장이 전체 문장의 서술어 역할을 하는 것
		인용절을 안은 문장	안긴문장의 서술어에 인용격 조사 '고, 라고'가 붙어, 전체 문장에서 해당 문장이 인용되는 것.

이어진문장	대등하게 이어진 문장	나열이나 대조와 같이 의미 관계가 대등한 두 절이 연결 어미 '-고, -며, -지만' 등에 의해 연결된 문장. 앞뒤 절의 순서를 바꾸어도 의미에 변화가 없음.
	종속적으로 이어진 문장	앞뒤 절의 의미 관계가 독립적이지 않아서 앞 절이 뒤 절에 영향을 주는 종속적인 관계의 문장. 연결 어미 '-(아)서, -(으)면' 등으로 연결됨. 앞뒤 절의 순서를 바꾸면 의미가 변함.

3. 문법 요소

종결 표현	말하는 사람의 생각이나 느낌을 표현하기 위해 문장을 종결하는 방식
높임 표현	○ 화자와 상대의 관계에 따라 높고 낮음을 표현하는 방식. ○ 높임의 대상이 문장의 주체이면 주체 높임, 상대방(청자)이면 상대 높임, 문장의 객체(서술의 대상–목적어나 부사어)이면 객체 높임을 사용함.
시제 표현	○ 시간을 나타내는 표현. ○ 사건시가 발화시보다 앞서 있으면 과거 시제, 사건시와 발화시가 같으면 현재 시제, 사건시가 발화시보다 뒤에 있으면 미래 시제임.
피동 표현	○ 주어가 동작이나 행위를 스스로 하지 못하고 남에게 당하는 것을 나타내는 표현 ○ 용언의 어간에 피동 접미사 '-이-, -히-, -리-, -기-'가 붙은 피동사를 사용한 피동 표현을 파생적 피동이라고 함. ○ 용언의 어간에 '-어지다', '-게 되다'가 붙어 피동문이 구성되는 경우를 통사적 피동이라고 함.
사동 표현	○ 주어가 남에게 동작을 하도록 시키는 표현 ○ 용언의 어간에 사동 접미사 '-이-, -히-, -리-, -기-, -우-, -구-, -추-', '-시키(다)'가 붙은 사동사를 사용한 사동 표현을 파생적 사동이라고 함. ○ 용언의 어간에 '-게 하다'가 붙어 사동문이 구성되는 경우를 통사적 사동이라고 함.
부정 표현	○ 긍정 표현에 대한 상대 개념으로, 내용의 의미를 부정하는 문법적 표현 ○ 부정 부사 '안', '못'에 의한 부정 표현을 짧은 부정문이라고 함. ○ '-지 아니하다(않다)'와 '-지 못하다'에 의한 부정 표현을 긴 부정문이라고 함.
인용 표현	○ 다른 사람의 말이나 글을 끌어다 쓰는 표현 ○ 큰 따옴표(" ")를 붙여 다른 사람의 말이나 글을 원래 형식 그대로 유지한 채 인용하는 것을 직접 인용이라고 함. ○ 다른 사람의 말이나 글을 가져오되 말하는 사람의 입장으로 바꾸어 인용하는 것을 간접 인용이라고 함.

01

수능 변형

다음은 부사어에 대해 탐구한 것이다. 탐구 내용으로 적절하면 ○, 적절하지 않으면 ×에 표시하시오. (단, 문장 앞의 *표시는 비문임을 의미한다.)

(1) 그곳은 꽃이 아름답게 피어 있었다.
→ 절 '꽃이 아름답게'가 부사어로 쓰였군.

(○ , ×)

(2) 함박눈이 하늘에서 펑펑 내리고 있다.
→ 부사격 조사가 결합한 '하늘에서'와 부사 '펑펑'이 부사어로 쓰였군. (○ , ×)

(3) 그는 너무 헌 차를 한 대 샀다.
→ 부사어 '너무'가 서술어 '샀다'를 수식하는군. (○ , ×)

(4) ㄱ. 영이는 엄마와 닮았다. / *영이는 닮았다.
ㄴ. 영이는 취미로 책을 읽는다. / 영이는 책을 읽는다.
→ ㄱ의 '엄마와', ㄴ의 '취미로'는 둘 다 부사어이지만 ㄱ의 '엄마와'는 ㄴ의 '취미로'와 달리 필수 성분이군. (○ , ×)

(5) ㄱ. 모든 것이 재로 되었다. / *모든 것이 되었다.
ㄴ. 모든 것이 재가 되었다. / *모든 것이 되었다.
→ ㄱ의 '재로'는 부사어이고 ㄴ의 '재가'는 보어로, 문장 성분은 서로 다르지만 서술어가 반드시 필요로 하는 성분이라는 점은 같군.

(○ , ×)

(6) 과연 그 아이는 똑똑하구나.
→ 부사어 '과연'이 문장 전체를 수식하는군.

(○ , ×)

(7) 지하철을 타면 더 빠르게 학교에 갈 수 있다.
→ '빠르게'처럼 용언의 부사형이나, '학교에'처럼 체언과 조사의 결합도 부사어가 될 수 있군.

(○ , ×)

(8) ㄱ. 만약 이것이 진품이라면 국보로 지정해야 한다.
ㄴ. 비록 반대가 있더라도 할 말은 할 것입니다.
→ ㄱ의 '만약', ㄴ의 '비록'은 부사어인데, ㄱ과 달리 ㄴ은 문장 전체를 수식하는군. (○ , ×)

02

학평 변형

〈보기〉의 ⊙에 해당하는 예로 적절하면 ○, 적절하지 않으면 ×에 표시하시오.

── 보 기 ──

서술어의 종류에는 주어만 요구하는 한 자리 서술어, 주어 이외에도 목적어, 보어, 부사어 중 한 성분을 필수적으로 요구하는 두 자리 서술어, 주어와 목적어, 부사어를 모두 요구하는 ⊙세 자리 서술어가 있다.

(1) 계절이 어느덧 가을이 되었다. (○ , ×)

(2) 오빠는 아빠와 정말 많이 닮았다. (○ , ×)

(3) 장미꽃이 우리 집 뜰에도 피었다. (○ , ×)

(4) 아버지께서 헌 집을 정성껏 고치셨다. (○ , ×)

(5) 그는 자신의 직업을 천직으로 여겼다. (○ , ×)

(6) 나는 아버지가 사 주신 책을 읽었다. (○ , ×)

(7) 누나가 편지 봉투에 우표를 붙였다. (○ , ×)

(8) 동생이 서점에서 새 책을 샀다. (○ , ×)

03 모평 변형

〈보기〉의 ㉠의 예로 적절하면 ○, 적절하지 않으면 ×에 표시하시오.

> ── 보 기 ──
>
> 부사어는 다른 말을 꾸며 주는 성분의 하나이므로 대개 문장을 구성하는 데에 꼭 필요하지는 않다. 그러나 어떤 서술어는 부사어를 반드시 요구하기도 하는데, 이처럼 문장의 성립에 반드시 필요한 부사어를 ㉠'필수 부사어'라 한다. 해당 문장의 서술어가 무엇이냐에 따라 동일한 '체언+격 조사' 구성의 부사어라도 필수 부사어일 수도 있고 아닐 수도 있다.

(1) 어제 본 것은 이것과 꽤 비슷하다. (○ , ×)

(2) 인공위성이 궤도에서 이탈하였습니다.
(○ , ×)

(3) 우리는 공원에서 선생님을 만났습니다.
(○ , ×)

(4) 왕은 그 용감한 기사를 사위로 삼았다.
(○ , ×)

(5) 나는 오후에 할머니 댁을 방문했습니다.
(○ , ×)

(6) 이 지역의 기후는 벼농사에 적합하다. (○ , ×)

(7) 선생님께서 지혜에게 선행상을 주셨다.
(○ , ×)

(8) 홍길동 씨는 친구에게 5만 원을 빌렸다.
(○ , ×)

04 학평 변형 고난도

다음은 잘못된 문장 표현을 고쳐 쓴 것이다. 적절하면 ○, 적절하지 않으면 ×에 표시하시오.

(1) 단어의 사용이 잘못된 경우
　예 나이가 많고 작음은 큰 의미가 없다.
　　→ 나이가 크고 작음은 큰 의미가 없다.
(○ , ×)

(2) 조사의 쓰임이 잘못된 경우
　예 우리는 아버지에 생신을 축하드리려고 모였다.
　　→ 우리는 아버지의 생신을 축하드리려고 모였다. (○ , ×)

(3) 어미의 사용이 잘못된 경우
　예 집에 가던지 학교에 가던지 해라.
　　→ 집에 가든지 학교에 가든지 해라.
(○ , ×)

(4) 문장 성분 간의 호응이 잘못된 경우
　예 그것은 결코 우연한 일이었다.
　　→ 그것은 결코 우연한 일이 아니었다.
(○ , ×)

(5) 문장 성분이 과도하게 생략된 경우
　예 그녀는 노래와 춤을 추고 있다.
　　→ 그녀는 노래를 부르고 춤을 추고 있다.
(○ , ×)

(6) 과도한 피동 표현의 경우
　예 어떻게 해도 마음의 문이 열려지지 않아.
　　→ 어떻게 해도 마음의 문이 열리지 않아.
(○ , ×)

(7) 문장의 중의성이 있는 경우
　예 언니가 교복을 입고 있다.
　　→ 언니가 지금 교복을 입고 있다. (○ , ×)

(8) 높임 표현이 잘못된 경우
　예 주문하신 음료가 나오셨습니다.
　　→ 주문하신 음료가 나왔습니다. (○ , ×)

05

〈보기〉의 ⓐ~ⓓ를 이해한 내용으로 적절하면 ○, 적절하지 않으면 ×에 표시하시오.

───── 보기 ─────

ⓐ 그는 위기를 좋은 기회로 삼았다.
ⓑ 바다가 눈이 부시게 파랗다.
ⓒ 동주는 반짝이는 별을 응시했다.
ⓓ 우리는 이 지역 토양이 벼농사에 적합함을 몰랐다.

(1) ⓐ의 '삼았다'는 주어 이외에도 두 개의 문장 성분을 필수적으로 요구하는군. (○ , ×)

(2) ⓑ의 '바다가'와 '눈이'는 각각 다른 서술어의 주어이군. (○ , ×)

(3) ⓒ의 '별을'은 안긴문장의 목적어이면서 안은문장의 목적어이군. (○ , ×)

(4) ⓐ의 '좋은'과 ⓒ의 '반짝이는'은 안긴문장의 서술어이군. (○ , ×)

(5) ⓑ의 '눈이 부시게'와 ⓒ의 '반짝이는'은 수식의 기능을 하는군. (○ , ×)

(6) ⓐ에는 부사절이 안겨 있지만, ⓓ에는 관형절이 안겨 있군. (○ , ×)

(7) ⓑ의 '눈이 부시게'와 ⓓ의 '벼농사에'는 안긴문장의 부사어이군. (○ , ×)

(8) ⓒ의 '응시했다'와 ⓓ의 '몰랐다'는 두 개의 문장 성분을 필수적으로 요구하는군. (○ , ×)

06

〈보기〉의 ㉮~㉱에 대한 설명으로 적절하면 ○, 적절하지 않으면 ×에 표시하시오.

───── 보기 ─────

㉮ 그 사람이 범인임이 확실히 밝혀졌다.
㉯ 부상을 당한 선수는 장애물 달리기를 포기하였다.
㉰ 학생들은 성적이 많이 오르기를 마음속으로 빌었다.
㉱ 옆집에 사는 누나가 학교에 일찍 간다.

(1) ㉮는 명사절 속에 관형어가 한 개 있다. (○ , ×)

(2) ㉮에는 주어의 기능을 하는 안긴문장이 있다. (○ , ×)

(3) ㉯에는 주어가 생략된 안긴문장이 있다. (○ , ×)

(4) ㉰는 ㉮와 달리 안긴문장 속에 부사어가 있다. (○ , ×)

(5) ㉯와 ㉰에는 목적어의 기능을 하는 안긴문장이 있다. (○ , ×)

(6) ㉱에서 안긴문장의 주어와 안은문장의 주어는 동일하다. (○ , ×)

(7) ㉯와 ㉱에는 관형어의 기능을 하는 안긴문장이 있다. (○ , ×)

(8) ㉱는 ㉰와 달리 안긴문장 속에 목적어가 있다. (○ , ×)

07

〈보기〉의 ㉠~㉧에 쓰인 ⓐ, ⓑ에 대한 설명으로 적절하면 ○, 적절하지 않으면 ×에 표시하시오.

보 기

용언은 어간에 어미가 붙어 다양한 의미를 나타내며 활용된다. 어미는 ⓐ선어말 어미와 ⓑ어말 어미로 나뉜다. 어말 어미는 종결 어미, 연결 어미, 전성 어미로 나뉜다. 용언의 활용형에서 선어말 어미가 없는 경우는 있어도 어말 어미는 반드시 있어야 한다.

㉠ 민수가 그 나무를 심었구나!
㉡ 저기서 청소하는 아이가 내 동생이야.
㉢ 그 친구가 설마 그 음식을 다 먹었겠니?
㉣ 그가 나에게 권한 책은 이미 읽은 책이다.
㉤ 주말에 바람은 불겠지만 비는 오지 않을 것이다.
㉥ 비가 와서 어머니께서는 집으로 가셨다.
㉦ 선생님께서는 자동차가 없으십니다.
㉧ 어제는 거센 바람이 불었다.

(1) ㉠에는 과거 시제를 나타내는 '-었-'이 ⓐ로 쓰였고, 감탄형 종결 어미 '-구나'가 ⓑ로 쓰였다.
(○ , ×)

(2) ㉡에는 ⓐ는 없고, 동사의 현재 시제를 나타내는 관형사형 어미 '-는'이 ⓑ로 쓰였다. (○ , ×)

(3) ㉢에는 과거 시제를 나타내는 '-었-'과 주체의 의지를 나타내는 '-겠-'이 ⓐ로 쓰였고, 의문형 종결 어미 '-니'가 ⓑ로 쓰였다. (○ , ×)

(4) ㉣에는 ⓐ는 없고, 동사의 과거 시제를 나타내는 관형사형 어미 '-(으)ㄴ'이 ⓑ로 쓰였다.
(○ , ×)

(5) ㉤에는 추측의 의미를 나타내는 '-겠-'이 ⓐ로 쓰였고, 대등적 연결 어미 '-지만'이 ⓑ로 쓰였다.
(○ , ×)

(6) ㉥에는 원인을 나타내는 '-아서'가 ⓐ로 쓰였고, 과거 시제와 높임의 의미를 갖는 '-셨-'이 ⓑ로 쓰였다. (○ , ×)

(7) ㉦에는 주체에 대한 간접 높임을 나타내는 '-(으)시-'가 ⓐ로 쓰였고, 청자를 존대하는 어미 '-ㅂ니다'가 ⓑ로 쓰였다. (○ , ×)

(8) ㉧에는 과거를 나타내는 '-었-'이 ⓐ로 쓰였고, 관형사형 어미 '-(으)ㄴ'이 ⓑ로 쓰였다. (○ , ×)

236 PART I. 3장 문장

08

〈보기〉의 자료를 탐구한 결과로 적절하면 ○, 적절하지 않으면 ×에 표시하시오.

─── 보 기 ───

• 탐구 과제

 하나의 문장이 안긴문장으로 다른 문장에 안길 때, 원래 있던 문장 성분이 생략되는 경우가 있다. 아래의 각 문장에서 안긴문장을 파악한 후, 안긴문장에서 생략된 문장 성분이 있다면 무엇인지 확인해 보자.

• 자료

 ㉠ 부모님은 자식이 건강하기를 바란다.
 ㉡ 그 친구는 연락도 없이 그곳에 안 왔다.
 ㉢ 동생은 자신의 판단이 옳았음을 깨달았다.
 ㉣ 그는 내가 늘 쉬던 공원에서 산책을 했다.
 ㉤ 그 사람들은 아주 어려운 과제를 금방 끝냈다.
 ㉥ 사촌 누나는 마음씨가 착하다.
 ㉦ 우리는 돈 없이 일주일을 더 견뎌야 한다.
 ㉧ 영희는 동생이 산 빵을 먹었다.

		안긴문장의 종류	생략된 문장 성분	
(1)	㉠	부사절	없음	(○ , ×)
(2)	㉡	명사절	없음	(○ , ×)
(3)	㉢	명사절	주어	(○ , ×)
(4)	㉣	관형절	부사어	(○ , ×)
(5)	㉤	관형절	목적어	(○ , ×)
(6)	㉥	인용절	주어	(○ , ×)
(7)	㉦	부사절	목적어	(○ , ×)
(8)	㉧	관형절	목적어	(○ , ×)

09

〈보기〉의 ㉠~㉨에 대한 설명으로 적절하면 ○, 적절하지 않으면 ×에 표시하시오.

─── 보 기 ───

 ㉠ 할머니께서 책을 읽고 계신다.
 ㉡ 누나는 어머니께 모자를 선물로 드렸다.
 ㉢ 할아버지께서 월요일 오후에 병원에 가신다.
 ㉣ 선생님, 제가 드릴 말씀이 있습니다.
 ㉤ 아버지, 저는 아버지를 예전부터 존경해 왔습니다.
 ㉥ 여러분, 이쪽으로 오셔요.
 ㉦ 형님, 이 일은 어머니께 여쭈어서 해결합시다.
 ㉧ 과장님, 이 기구는 어떻게 잡아요?

(1) ㉠은 주체인 '할머니'를 높이는 데에 '께서'와 '계시다'를 사용하고 있다. (○ , ×)

(2) ㉡은 객체인 '어머니'를 높이는 데에 '께'와 '드리다'를 사용하고 있다. (○ , ×)

(3) ㉢은 주체인 '할아버지'를 높이는 데에 '께서'와 '-시-'를 사용하고 있다. (○ , ×)

(4) ㉣은 주체인 '선생님'을 높이는 데에 '말씀'을 사용하고 있다. (○ , ×)

(5) ㉤은 상대인 '아버지'를 높이는 데에 '-습니다'를 사용하고 있다. (○ , ×)

(6) ㉥은 주체인 '여러분'을 높이는 데에 '-시-'를 사용하고 있다. (○ , ×)

(7) ㉦은 상대인 '형님'을 높이는 데에 '께'와 '여쭈어서'를 사용하고 있다. (○ , ×)

(8) ㉧은 주체인 '과장님'을 높이는 데에 '-아요'를 사용하고 있다. (○ , ×)

〈보기〉의 ㉠~㉢에 대해 탐구한 결과로 적절하면 ○, 적절하지 않으면 ×에 표시하시오. (단, 절대 시제를 기준으로 판단한다.)

─── 보 기 ───

㉠ • 거기에는 눈이 왔겠다.
 • 지금 거기에는 눈이 오겠지.

㉡ • 그가 집에 갔다.
 • 막차를 놓쳤으니 나는 집에 다 갔다.

㉢ • 내가 떠날 때 비가 왔다.
 • 내가 떠날 때 비가 올 것이다.

㉣ • 그는 지금 학교에 간다.
 • 그는 내년에 진학한다고 한다.

㉤ • 오늘 보니 그는 키가 작다.
 • 작년에 그는 키가 작았다.

㉥ • 어제 고향 친구가 왔다.
 • 어제 고향 친구가 왔었다.

㉦ • 그때 보니까 너는 친구와 다투더라.
 • 그 집 김밥이 맛있다고 하더라.

㉧ • 저기 뛰는 사람이 제 친구예요.
 • 지금 나에게 작은 인형이 있다.

(1) ㉠을 보니, 선어말 어미 '-겠-'이 미래의 사건을 추측하는 데에 쓰이고 있군. (○ , ×)

(2) ㉡을 보니, 선어말 어미 '-았-'이 과거 시제를 나타내지 않는 경우도 있군. (○ , ×)

(3) ㉢을 보니, 관형사형 어미 '-ㄹ'이 미래의 사건을 나타내지 않는 경우도 있군. (○ , ×)

(4) ㉣을 보니, 선어말 어미 '-ㄴ-'이 미래의 사건을 나타낼 때도 쓰이고 있군. (○ , ×)

(5) ㉤을 보니, 형용사에는 현재 시제를 나타낼 때 시제 선어말 어미가 결합하지 않는군. (○ , ×)

(6) ㉥을 보니, 선어말 어미의 중첩인 '-았었-'은 현재와의 단절감을 나타내고 있군. (○ , ×)

(7) ㉦을 보니, 선어말 어미 '-더-'는 과거에 화자가 경험한 사실을 회상할 때에만 한정하여 쓰이는군. (○ , ×)

(8) ㉧을 보니, 관형사형 어미 '-는'은 동사의 현재 시제를 나타내는 데 쓰이는군. (○ , ×)

11

학평 변형

〈보기〉를 참고하여 ㉠~㉺을 이해한 내용으로 적절하면 ○, 적절하지 않으면 ×에 표시하시오.

보 기

선생님: 주동문이 사동문으로 바뀔 때나, 능동문이 피동문으로 바뀔 때는 서술어의 자릿수가 변하기도 합니다.

㉠ 얼음이 매우 빠르게 녹았다.
㉡ 아이들이 얼음을 빠르게 녹였다.
㉢ 사람들은 산을 멀리서 보았다.
㉣ 그 산이 잘 보였다.
㉤ 경찰이 도둑을 쫓고 있다.
㉥ 도둑이 경찰에게 쫓기고 있다.

(1) ㉠은 피동문이며, ㉣과 서술어 자릿수가 서로 같다. (○ , ×)

(2) ㉡은 사동문이며, ㉢과 서술어 자릿수가 서로 같다. (○ , ×)

(3) ㉡은 피동문이며, ㉣과 서술어 자릿수가 서로 다르다. (○ , ×)

(4) ㉢은 사동문이며, ㉥과 서술어 자릿수가 서로 다르다. (○ , ×)

(5) ㉣은 사동문이며, ㉤과 서술어 자릿수가 서로 같다. (○ , ×)

(6) ㉣은 피동문이며, ㉢과 서술어 자릿수가 서로 다르다. (○ , ×)

(7) ㉤은 사동문이며, ㉠과 서술어 자릿수가 서로 같다. (○ , ×)

(8) ㉥은 피동문이며, ㉡과 서술어 자릿수가 서로 같다. (○ , ×)

12

모평 변형 고난도

〈보기〉의 학습 자료를 분석한 결과로 적절하면 ○, 적절하지 않으면 ×에 표시하시오.

보 기

학습 자료		
A 주동문	B 사동사에 의한 사동문	C '-게 하다'에 의한 사동문
㉠ 동생이 숨는다.	누나가 동생을 숨긴다.	누나가 동생을 숨게 한다.
㉡ 동생이 밥을 먹는다.	누나가 동생에게 밥을 먹인다.	누나가 동생에게 밥을 먹게 한다.
㉢ 방 온도가 낮다.	누나가 방 온도를 낮춘다.	누나가 방 온도를 낮게 한다.
㉣ 동생이 공을 찬다.	(사례 없음.)	누나가 동생에게 공을 차게 한다.

(1) ㉠, ㉡을 보니, A의 주어는 C에서 동일한 문장 성분으로 나타나는군. (○ , ×)

(2) ㉠, ㉡을 보니, A가 B로 바뀌면 서술어 자릿수가 늘어나는군. (○ , ×)

(3) ㉠, ㉢을 보니, A의 주어가 B에서 목적어로 나타나는군. (○ , ×)

(4) ㉠, ㉣을 보니, A의 서술어가 자동사이면 대응하는 사동사가 없군. (○ , ×)

(5) ㉡, ㉢을 보니, A가 B로 바뀌면 겹문장이 되는군. (○ , ×)

(6) ㉡, ㉣을 보니, A의 서술어가 타동사이면 대응하는 사동사가 없군. (○ , ×)

(7) ㉢, ㉣을 보니, A의 서술어가 형용사이면 사동문을 만들지 못하는군. (○ , ×)

(8) ㉠~㉣을 보니, A가 B나 C로 바뀔 때 새로운 주어가 추가되는군. (○ , ×)

Even his griefs are a joy

long after to one that remembers all

that he wrought and endured.

자신이 공들이고 견뎌 낸 모든 것을 기억하는 사람에게는

슬픔조차도 오랜 시간이 지나면 기쁨이 된다.

... 호메로스(Homer)

4장

국어
역사와
규범

1강-A 고대 국어

국어의 변천

모든 언어가 그러하듯 우리말 또한 변화했다. 먼저 국어는 원시 언어가 고구려, 백제, 신라어로 분화되었다가 신라가 삼국을 통일하면서 신라어를 중심으로 통일되었을 것으로 추측할 수 있다. 이 시기까지의 국어가 '고대 국어'이다. 신라어를 중심으로 통일된 국어는 고려가 건국되고 수도가 개성으로 옮겨지면서 새로운 변화를 겪게 되었다. 이 시기부터의 국어를 '중세 국어'라고 한다. 한편, 국어의 모습이 크게 변모한 17세기부터 19세기까지를 '근대 국어'라 하며, 20세기 이후의 국어는 '현대 국어'라고 한다.

원시 ~ 고려 건국	고려 건국 ~ 16세기 말	17세기 ~ 19세기 말
고대 국어	중세 국어	근대 국어
• 한자를 빌려 씀. • 우리말 어순에 따라 한자의 소리(音)와 뜻(訓)을 빌려서 문장을 표기한 '향찰'이 사용됨. • 예사소리와 거센소리의 두 계열만 존재하고, 된소리는 발달하지 않았을 것으로 추정됨.	• 1443년 한글이 창제됨. • 소리 나는 대로 표기(이어 적기)함. • 8종성법(받침에 'ㄱ, ㄴ, ㄷ, ㄹ, ㅁ, ㅂ, ㅅ, ㅇ'만 사용함.)을 적용함. • 현대 국어에 없는 자음 'ㆆ'(여린히읗), 'ㅿ'(반치음)과 모음 'ㆍ'(아래아)가 존재했음. • 모음 조화가 철저히 지켜짐. • 어두 자음군('ㅳ, ㅄ, ㅴ' 등)이 존재함. • 주격 조사 '이'만 사용됨.	• 중세의 이어 적기에서 현대의 끊어 적기로 넘어가는 과도기로, 끊어 적기와 거듭 적기가 혼용됨. • 모음 조화가 파괴됨. • 주격 조사 '이'와 '가'가 사용됨.

고대 국어 우리 고유의 글자가 없어 중국의 한자를 빌려 표기한 시기

한글 창제 이전에도 우리말은 있었으나 이를 문자로 나타낼 수 없었다. 그래서 다른 나라의 문자를 사용하여 우리말을 표기했었는데, 그때 사용한 문자가 중국에서 들어온 한자이다.

우리말을 다른 나라의 문자로 표기하는 방법은 오늘날에도 쓸 수 있다. 예를 들어, 우리말 '문 닫아라.'를 영어로 'moon close'와 같이 표기하여 나타냈다면, 'moon'[muːn]의 의 소리를 빌려 '문'을, 'close'의 뜻을 빌려 '닫다'를 표기한 것이라 할 수 있다. 이처럼 고대 국어에서도 한자를 빌려 우리말을 표기했는데, 이때 한자의 소리와 뜻을 모두 사용하였다.

한자 차용 표기의 원리

음독(音讀)	석독(釋讀)
乙 새 을 → 한자의 뜻과 상관없이 소리인 '을'로 읽음.	水 물 수 → 소리로 읽지 않고 한자의 뜻인 '물'로 읽음.

① **음독**: 한자의 '소리'를 빌려 표기하는 것이다. 예를 들어, 한자 '乙'(새 을)을 쓰고, 뜻 '새'가 아닌 소리 '을'로 읽는 것이다. 당시 음독으로 단어를 표기했다면 아래와 같다.

홍길동 〉 洪 吉 童 대전 〉 大 田
　　　　　큰물**홍** 길할**길** 아이**동**　　　　큰**대** 밭**전**

② **석독**: 한자의 '뜻'을 빌려 표기하는 것이다. 예를 들어, 한자 '水'(물 수)를 쓰고, 소리 '수'가 아닌 뜻 '물'로 읽는 것이다. 당시 석독으로 단어를 표기했다면 아래와 같다.

새터 〉 新 垈 안골 〉 內 村
　　　　　새로울**신** 터**대**　　　　안**내** 마을(골)**촌**

> 永 同 郡 本 吉 同 郡 (원문)
> 길영 같을동 고을군 밑본 길할길 같을동 고을군
>
> → 영동군은 본래 길동군이다. (현대어 역)
>
> _『삼국사기』 권34

위의 『삼국사기』에 실린 내용은 신라 이전에 '영동군'이라고 불리는 동네가 그 이전에는 원래 '길동군'으로 불렸다는 뜻이다. 즉 '길(吉)동군'은 원래 한자의 소리를 취해 길(吉)동군으로 적었는데, 시간이 흐르면서 소리와 유사한 뜻을 가진 한자어를 취해 영(永-길 영)동군으로 바꿔 적었을 것으로 추론해 볼 수 있다. 이를 통해 『삼국사기』가 편찬된 13세기 전후에는, 한자의 '뜻'(석독)과 '소리'(음독)를 빌려 지명을 표기했다는 사실을 유추할 수 있다.

한자 차용의 종류

① 구결

唯 人 貴 〉 唯人(이) 貴(하니) 〉 唯人伊 貴爲尼 →하니
오직**유** 사람**인** 귀할**귀**　　오직 사람이 귀하니　　　저**이** 할**위** 여승**니**
└─── 한문 ───┘　　└─ 우리말로 읽을 때 ─┘　　└──── 표기 ────┘

구결은 한문을 읽을 때 글자(구절) 사이사이에 우리말의 조사나 어미까지 한자로 표기하는 방법이다. 한문 '唯人貴'를 읽을 때, 구절 사이사이에 조사 '이'는 '伊'로, 어미 '하니'는 '爲尼'로 표기하여 우리말처럼 읽을 수 있도록 하는 것이다. 구결은 한문을 번역하기 위한 수단으로 사용된 것으로, 한문 문장 단위를 의미 단위로 나누고 그 의미 단위들이 문장 내에서 하는 기능에 맞게 우리말 문법 요소(조사, 어미)를 첨가하였다.

② 이두

背反本國　＞　本國(을) 背反(하고)　＞　本國乙　背反爲遺 →하고
배 반 본 국　　　　　본국을 배반하고　　　　새 을　　　할 위 보낼 견

└── 한문 ──┘　└── 우리말로 읽을 때 ──┘　└──── 표기 ────┘

*이두**는 우리말 어순으로 단어를 배열하고, 조사와 어미까지도 한자어로 표기하는 방법이다. 한문 '背反本國'을 우리말 어순에 따라 '本國背反'으로 배열한 뒤, 사이사이에 조사와 어미를 넣어 '本國乙(본국을) 背反爲遺(배반하고)'로 표기했다.

한편, 이두로 표기할 때 한자 '以(이)'는 조사 '(으)로', '旀(며)'는 어미 '-며'를 표시하는 데 사용하였다.

③ 향찰

밤 드리(들+이) 노니다가　　　＞　　　夜 入 伊 遊 行 如 可
(밤 들도록 노니다가)　　　　　　　　밤야 들입 저이 놀유 갈행 같을여 옳을가

└──── 우리말 ────┘　　　　└──── 표기 ────┘

*향찰**은 한자의 소리(음)와 뜻을 빌려 우리말 식으로 문장 전체를 적은 표기법이다. 따라서 향찰의 표기는 구결이나 이두보다 더 완벽하게 우리말 어법에 맞는 한자 차용 표기로, 우리말을 완전하게 표기할 수 있었다.

표기	夜	入	伊	遊	行	如	可
뜻	밤	들	저	놀	니(=갈)	다(=같을)	옳을
소리(음)	야	입	이	유	행	여	가

↓

밤 드리 노니다가

'夜'는 뜻인 '밤'으로, '入'도 뜻인 '들'로, '伊'는 소리인 '이'로 사용하였다. 따라서 '夜入伊'는 '밤+들+이', 곧 '밤 드리'로 읽을 수 있다. '석독 + 석독 + 음독'으로 한자를 사용한 것이다. '遊行如可'는 마지막 글자인 '可'만 소리인 '가'로 사용하고, 다른 세 글자는 뜻으로 사용하였다. 즉 '遊行如可'는 '노니다가(놀+니+다+가)'로 읽을 수 있다.

[01~03] 붉은색으로 표시한 부분에서 뜻과 소리 중 한자를 차용할 때 사용한 것에 ○ 표시하세요.

01 간봄(지나간 봄)

↓

표기	去	隱	春
뜻	**가다**	숨을	봄
소리	거	**은**	춘

02 '밀성군'은 본래 '추화군'이다.

↓

표기	密	城	郡	本	推	火	郡
뜻	빽빽할	성	고을	밑	밀	불	고을
소리	밀	**성**	**군**	**본**	**추**	**화**	**군**

03 오늘 이에 散花 블러(오늘 이에 산화 불러)

↓

표기	今	日	此	矣	散	花	唱	良
뜻	**이제**	**날**	이	어조사	흩어질	꽃	부를	어질
소리	금	일	차	**의**	**산**	**화**	창	**량**

1 한자 차용 표기에 대한 설명으로 적절하지 <u>않은</u> 것은?

① 한자 차용 표기 원리에는 '음독'과 '석독'이 있다.

② '火(불 화)'로 표기하고 '불'로 읽는 것은 '석독'의 방식이다.

③ '古(옛 고)'로 표기하고 '고'로 읽는 것은 '음독'의 방식이다.

④ '향찰'은 한자의 소리와 뜻을 빌려 우리말 문장 전체를 표기하는 것이다.

⑤ '구결'은 한문 원문을 국어의 문장 구조에 따라 배열하여 표기하는 방식이다.

2 〈보기〉의 ㉠~㉣에 대한 설명으로 적절하지 <u>않은</u> 것은?

> ──────── 보 기 ────────
>
> 善花公主㉠主 ㉡隱
>
> 「서동요」 중
>
> 현대어 선화공주님은
> * 主: 님 주 / 隱: 숨길 은
>
> 東京㉢明㉣期月良
>
> 「처용가」 중
>
> 현대어 동경 밝기 드래
> * 明: 밝을 명 / 期: 기약할 기

① ㉠은 한자 표기의 '석독'에 해당되는군.

② ㉢은 한자의 소리를 버리고 뜻만 이용한 것이군.

③ ㉣은 한자의 뜻을 버리고 소리만 이용한 것이군.

④ ㉠과 ㉡은 한자 차용 표기의 원리가 다르게 적용되었군.

⑤ ㉡과 ㉣은 모두 실질 형태소를 향찰로 표기한 것이군.

2 향찰 표시를 분석해 보면 대부분 실질 형태소는 '석독'하였고, 형식 형태소는 '음독'하였음을 알 수 있다. 여기서 실질 형태소란 명사, 대명사, 부사 등 실질적인 의미를 가지는 말이고, 형식 형태소는 조사나 어미, 접사 등 문법적 역할을 하는 말이다.

3 다음 탐구 활동의 내용으로 적절하지 <u>않은</u> 것은?

3 고대의 한자 차자 표기
고대 시기의 지명 표기로 '소나(素那)', '쇠내(金川)'를 적고 있다. 이때 한자의 소리를 빌려 쓴 '소나'와 그것을 한자의 뜻으로 표기한 '쇠내'는 동일한 지명이다. ('소'와 '쇠', 그리고 '나'와 '내'는 발음이 유사하여 동일한 소리로 여김.)

	음차		훈차	
한자	素	那	金	川
뜻	흴	어찌	⑤	⑭
소리	⑥	⑭	금	천

탐구 주제: 다음 자료를 참고하여 고대 국어의 표기 방식에 대해 탐구해 보자.

자 료 1

- 고유 명사 표기: 우리말의 인명, 지명 같은 고유 명사를 표기하기 위해 한자의 뜻과 관계없이 음을 빌리거나, 한자의 음과 관계없이 뜻을 빌려 표기한 방식
- 이두: 한문을 우리말의 형식으로 최대한 고쳐 표기한 것으로, 나중에는 국어의 문장 구조에 따라 단어를 배열하고 여기에 격 조사나 어미까지 반영함.
- 향찰: 실질 형태소는 한자의 뜻을, 형식 형태소는 한자의 소리를 빌려 우리말 어순으로 우리말 문장 전체를 표기한 방식

자 료 2

㉠ 素那 或云 金川 → 소나 혹은 금천이라고 한다.
 흴소 어찌나 쇠금 내천

㉡ 我 隱 去 宙 以
 나아 숨길은 갈거 집주 써이

㉢ 月 隱 明 可
 달월 숨길은 밝을명 옳을가

㉣ 餅 乙 食 多
 떡병 새을 먹을식 많을다

탐구 활동

- ㉠의 '素那'는 한자의 뜻과는 관계없이 한자의 음을 빌려 표기했다. ·· ①

- ㉡은 고대 국어 이두 표기에 따를 때 '나는 집에 간다.'를 표기한 것으로 해석할 수 있다. ··· ②

- ㉢이 '달은 밝아'를 향찰로 표기한 것일 때, '隱'은 형식 형태소에 해당한다. ··· ③

- ㉣이 '떡을 먹다'를 향찰로 표기한 것일 때, 석독 2개와 음독 2개를 사용했다. ··· ④

탐구 결과

　고대 국어는 한자의 소리뿐만 아니라 뜻도 빌려 우리말을 표기했다는 점에서 주체적인 국어 생활을 했음을 알 수 있다. ······················ ⑤

초성(자음) 체계 발음 기관을 본떠 만든 17자

상형 원리	기본자	가획자	이체자
혀뿌리가 목구멍을 막는 모양	ㄱ (아음: 어금닛소리)	ㅋ	ㆁ(옛이응)
혀가 윗잇몸에 닿는 모양	ㄴ (설음: 혓소리)	ㄷ, ㅌ	ㄹ
입 모양	ㅁ (순음: 입술소리)	ㅂ, ㅍ	
이 모양	ㅅ (치음: 잇소리)	ㅈ, ㅊ	ㅿ(반치음)
목구멍 모양	ㅇ (후음: 목소리)	ㆆ(여린히읗), ㅎ	

'훈민정음'이 1443년에 창제되어 1446년에 반포되면서 우리 선조들은 비로소 우리말을 온전하게 적을 수 있게 되었다. 우선 한글의 자음은 발음 기관의 형상을 본떠서 만든 글자이다. 자음의 '기본자'에는 혀뿌리가 목구멍을 막는 모양을 본떠서 'ㄱ'을, 혀가 윗잇몸에 닿는 모양을 본떠서 'ㄴ'을, 입 모양을 본떠서 'ㅁ'을, 이 모양을 본떠서 'ㅅ'을, 목구멍 모양을 본떠서 'ㅇ'을 만들었다.

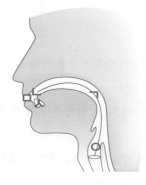

그리고 기본자 'ㄱ, ㄴ, ㅁ, ㅅ, ㅇ'에 획을 더하는 방법으로 'ㅋ, ㄷ, ㅌ, ㅂ, ㅍ, ㅈ, ㅊ, ㆆ(여린히읗), ㅎ'를 만들었다. 이렇게 획을 더하는 원리로 만든 글자를 *가획자라고 한다. 여기서 글자 모양과 글자가 표시하는 소리 사이에 밀접한 연관이 있음을 알 수 있다. 즉 'ㄱ'에 획이 하나 더해진 'ㅋ'은 'ㄱ'보다 소리의 세기가 더 크다. 이는 글자의 모양만으로도 소리의 세기를 파악할 수 있다는 점에서 한글의 과학성을 드러낸다.

한편, 가획의 원리가 적용되지 않고 만들어진 글자도 있다. 바로 *이체자이다. 이체자에는 'ㆁ(옛이응), ㄹ, ㅿ(반치음)'이 있다. 그러므로 중세 국어의 자음은 기본자, 가획자, 이체자를 모두 합하여 총 17자이다. 이는 된소리를 제외한 현대 국어의 자음 14자보다 많은 셈인데, 이는 현대 국어에 없는 'ㆁ, ㆆ, ㅿ'의 3개 자음이 포함되어

있기 때문이다.

 병서자와 순경음

기본자 두 개를 나란히 써서 만든 글자를 병서자라고 한다. 병서자에는 각자 병서 'ㄲ, ㄸ, ㅃ, ㅆ, ㅉ'과 합용 병서 'ㅄ, � ㅅㄱ, ᄢ' 등이 있다. 또한 입술소리 글자인 순경음 'ㅸ(순경음 비읍), ㅱ(순경음 미음), ㆄ(순경음 피읖)'은 실제로 쓰이긴 했으나, 병서자와 함께 훈민정음 28자에 포함되지는 않는다. 왜냐하면 이들 글자는 새로운 글자로서의 자음이 아니라, 기본 자음들을 활용한 일종의 표기 방법이기 때문이다.

● 중성(모음) 체계 음양설에 기초하여 만들어진 11자

상형 원리		기본자		초출자		재출자
하늘(天)의 둥근 모양		`·` (아래아/양성 모음)		ㅗ, ㅏ		ㅛ, ㅑ
평평한 땅(地)의 모양	상형 →	— (음성 모음)	합성 →	ㅜ, ㅓ	합성 →	ㅠ, ㅕ
사람(人)이 서 있는 모양		ㅣ (중성 모음)				

중성(모음)의 '기본자(`·`, —, ㅣ)'는 우주의 기본 요소인 하늘과 땅 그리고 사람을 본떠서 만들었다(상형). 그리고 이 글자들을 합성하여 '초출자(ㅗ, ㅏ, ㅜ, ㅓ)'를 만든 후, 초출자에 다시 기본자를 합성해서 '재출자(ㅛ, ㅑ, ㅠ, ㅕ)'를 만들었다. 이렇게 상형과 합성으로 중성 11자가 만들어졌다.

중세 국어의 기본자(`·`, —, ㅣ)와 초출자(ㅗ, ㅏ, ㅜ, ㅓ)는 단모음에 해당하는데, 이는 현대 국어의 단모음 체계(ㅏ, ㅐ, ㅓ, ㅔ, ㅗ, ㅚ, ㅜ, ㅟ, —, ㅣ)보다 3개가 적다. 이는 근대 국어 시기에 이르러 단모음인 '`·`'가 없어진 대신, 중세 국어에서 이중 모음이었던 'ㅐ, ㅔ'와 'ㅚ, ㅟ'가 현대 국어에서 단모음으로 바뀌어 추가되었기 때문이다.

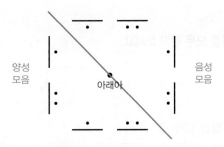

중세 국어의 모음은 양성 모음과 음성 모음으로 구분할 수 있다. *양성 모음에는 '`·`', 그리고 '—'와 'ㅣ'의 위나 오른쪽에 '`·`'가 결합한 'ㅗ, ㅛ, ㅏ, ㅑ'가 있다. 또한 *음성 모음에는 '—', 그리고 '—'와 'ㅣ'의 아래나 왼쪽에 '`·`'가 결합한 'ㅜ, ㅠ, ㅓ, ㅕ'가 있다. 한편 'ㅣ'는 *중성 모음이다.

이 외에 'ㅘ, ㅝ, ㅢ, ㅚ, ㅟ, ㅐ, ㅟ, ㅔ, ㅙ, ㅒ, ㆊ, ㅖ, ㅙ, ㅞ'와 같은 모음도 사용하였는데, 이들 모음은 앞서 만들어진 모음들을 합용의 원리에 따라 합하여 사용한 것이다.

[01~06] 다음에서 해당하는 글자를 모두 찾아 쓰세요.

> ㄱ, ㅋ, ㆁ, ㄴ, ㄷ, ㅌ, ㄹ, ㅁ, ㅂ, ㅍ, ㅅ, ㅈ, ㅊ, ㅿ, ㅇ, ㆆ, ㅎ

01 현대 국어에서는 사용하지 않는 글자:

02 혀가 윗잇몸에 닿는 모양을 본떠서 만든 글자:

03 입 모양을 본떠서 만든 글자:

04 'ㅇ'에 획을 더한 글자:

05 'ㄷ'보다 소리의 세기가 세고, 'ㄷ'에 획을 더한 글자:

06 중세 국어의 자음 중 이체자에 해당하는 글자:

[07~11] 다음에서 해당하는 글자를 모두 찾아 쓰세요.

> ㆍ, ㅗ, ㅏ, ㅛ, ㅑ, ㅡ, ㅜ, ㅓ, ㅠ, ㅕ, ㅣ

07 현대 국어에서는 사용하지 않는 글자:

08 사람을 본떠서 만든 기본 글자:

09 중세 국어의 단모음에 해당하는 글자:

10 중세 국어의 양성 모음에 해당하는 글자:

11 중세 국어의 중성 모음에 해당하는 글자:

1 중세 국어의 자음과 모음에 대한 설명으로 적절하지 않은 것은?

① 중세 국어에는 현대 국어에 없는 모음 'ㆍ'가 있었다.

② 중세 국어에는 현대 국어에 없는 자음 'ㆆ, ㅿ'이 있었다.

③ 자음의 기본자는 발음 기관의 모양을 본떠서 만들어졌다.

④ 자음의 가획자와 이체자는 소리의 세기를 바탕으로 만들어졌다.

⑤ 모음은 기본자를 만든 후에, 이들을 서로 결합해서 다른 모음들을 만들었다.

2 〈보기〉의 설명을 바탕으로 학생이 탐구한 내용이다. 적절하지 않은 것은?

― 보 기 ―

훈민정음의 초성과 중성은 상형의 원리로 기본자를 만들었습니다. 여기에 초성은 '가획(加劃)'의 원리를 적용하여 가획자와 예외적인 글자인 이체자를 만들었고, 중성은 '합용(合用)'의 원리를 적용하여 초출자와 재출자를 만들었습니다. 이를 바탕으로 '연서(이어 쓰기)', '병서(나란히 쓰기)', '부서(붙여 쓰기)' 등의 방법으로 글자를 운용했습니다.

	원리	예
㉠	가획	기본자 'ㄴ' → 가획자 'ㄷ, ㅌ'
㉡	합용	기본자 'ㆍ, ㅡ, ㅣ' → 초출자 'ㅗ, ㅏ, ㅜ, ㅓ' → 재출자 'ㅛ, ㅑ, ㅠ, ㅕ'
㉢	연서	ㅸ, ㅱ, ㆄ, ㅹ
㉣	병서	ㄲ, ㄸ, ㅃ, ㅆ, ㅉ, ㆅ, ㅺ, ㅳ, ㅄ
㉤	부서	ᄀᆞ, 가, 고, 거

① ㉠과 ㉡의 기본자는 모두 상형의 원리로 만들었지만, 초성은 가획의 방법으로, 중성은 합용의 방법으로 글자를 더 만들었군.

② ㉡의 초출자 'ㅗ'는 기본자 'ㆍ'와 'ㅡ'를 합해서 만들었겠군.

③ ㉢과 ㉣의 예를 보면 훈민정음 제작 당시에는 현대 국어에서 사용하지 않는 자음도 사용했겠군.

④ ㉣의 예를 보면 병서는 같은 글자를 나란히 적기도 하고 다른 글자를 나란히 적어 운용하기도 했군.

⑤ ㉤의 예는 초성의 아래나 오른쪽에 중성을 붙여서 사용한 것으로 현대 국어의 글자 운용 방법과 다르군.

1 현대 국어에 없는 자모

글자	변천 과정
ㆆ (여린 히읗)	한자음 표기에 주로 쓰이고 고유어 표기에서는 거의 사용하지 않아 한글이 창제된 시기부터 점차 소멸하기 시작함. 고유어 표기에서 예사소리를 된소리로 발음하게 하는 기능이 있음.
ㅿ (반치음)	15~16세기에 걸쳐 음가 없는 'ㅇ'으로 바뀌면서 소멸함. 예 ᄀᆞᅀᆞᆯ>가을
ㆁ (옛이응)	현대 국어의 'ㅇ'과 기능이 같아서 초기에는 'ㆁ'과 'ㅇ'이 혼용되다가 근대 국어 시기에 'ㅇ'으로 통일됨.
ㅸ (순경음 비읍)	15세기부터 양성 모음 앞에서는 'ㅗ', 음성 모음 앞에서는 'ㅜ'로 바뀌면서 소멸함. 예 글발>글왈
ㆍ (아래아)	16세기에 둘째 음절 이하에서 'ㅡ'로, 18세기에 첫째 음절에서는 'ㅏ'로 바뀌며 소멸함. 예 ᄆᆞᅀᆞᆷ>ᄆᆞ음(16세기)>마음(18세기)

● 음운상 특징

> 나·랏 :말ᄊᆞ·미 中듕國·귁·에 달·아 文문字·ᄍᆞ·와·로 서르 ᄉᆞᄆᆞᆺ·디 아·니ᄒᆞᆯ·ᄊᆡ ·이런 젼·ᄎᆞ·로 어·린
> (우리나라의 말씀이　　　　중국과　　달라　　한자(漢字)와는　　서로　　통하지　　않아서, 　　이런　　까닭에　어리석은
>
> 百·ᄇᆡᆨ姓·셩·이 니르·고·져 ·홇 ·배 이·셔·도 ᄆᆞ·ᄎᆞᆷ :내 제 (ᄠᆮ)들 시·러 펴·디 :몯ᄒᆞᆯ ·노·미 하·니·라
> 백성이 　　　이르고자 　　하는 바가 있어도 　　마침내 제 뜻을 　실어 펴지 못할 놈(사람이 많다.
>
> ·내 ·이·를 爲·윙·ᄒᆞ·야 :어엿·비 너·겨 ·새·로 ·스·믈 여·듧 字·ᄍᆞ·를 밍·ᄀᆞ노·니 :사ᄅᆞᆷ :마·다 :ᄒᆡ(ᅇᅧ):수ᇦ·니·겨
> 내가 이를 　위하여 가엾게 여겨 새로 스물 여덟 자를 만들었으니, (모든)사람들로 하여금 수이(쉽게) 익혀서
>
> ·날·로 (ᄡᅮ)·메 便뼌安ᅙᅡᆫ·킈 ᄒᆞ·고·져 홇 ᄯᆞᄅᆞ·미니·라
> 날마다 쓰는 데 편하게 　하고자 할 따름이다.
>
> ─「세종어제훈민정음」 중

1443년에 창제된 '훈민정음'에 대한 책『세종어제훈민정음』의 서문이다. 중세 국어의 음운적 특징으로는 유성 마찰음 'ㅸ, ㅿ'과 'ㆍ'가 쓰인다는 점, 음절 첫소리에 여러 개의 자음이 놓인 어두 자음군이 쓰인다는 점, 모음 조화가 잘 지켜진 점, 성조가 있었던 점 등이 있는데,『훈민정음 언해』에도 이와 같은 특징이 잘 드러나 있다.

유성 마찰음 'ㅸ(순경음 비읍), ㅿ(반치음)'

갓가ᄫᅡ → 갓가와(가까워)　　　도ᄫᅡ → 도와

어드ᄫᅳᆫ → 어드운(어두운)　　　더ᄫᅥ → 더워

수ᄫᅵ → 수이(쉽게)

처ᅀᅥᆷ → 처음　　　아ᅀᆞ → 아우　　　저ᅀᅥ → 저어　　　손ᅀᅩ → 손수

중세 국어의 음운적 특징은 울림소리이면서 조음 과정에서 마찰이 발생하는 *유성 마찰음 'ㅸ'(순경음 비읍)과 'ㅿ'(반치음)이 쓰인다는 것이다. 이 소리들은 근대 국어까지 이어지지 못하고 소멸되었다.

① ㅸ(순경음 비읍)

　　*ㅸ(순경음 비읍)은 15세기 중엽을 지나면서 '갓가바 → 갓가와, 도바 → 도와'처럼 양성 모음 'ㅗ'나 'ㅏ' 앞에서 반모음 'ㅗ'로 바뀌었다. 그리고 '어드ᄫᅳᆫ → 어드운, 더ᄫᅥ → 더워'처럼 음성 모음 'ㅡ'나 'ㅓ' 앞에서는 반모음 'ㅜ'로 바뀌었다. 또 '수ᄫᅵ → 수이'처럼 중성 모음 'ㅣ' 앞에서는 'ㅸ'의 음가가 없어졌다. 이처럼 'ㅸ'은 15세기 중엽에 반모음 'ㅗ/ㅜ'로 바뀌거나 음가가 없어지며 소실되었다.

② ㅿ(반치음)

˚ㅿ**(반치음)**은 16세기 말에 소멸되었다. 일부 흔적을 남기고 소멸된 'ㅸ'과 달리 'ㅿ'은 '처섬 → 처음, 아ㅿ → 아우, 저서 → 저어'처럼 아무 흔적을 남기지 않고 대체로 음가가 없어진 것으로 추정된다. 한편 '손소(→ 손조 → 손수)'처럼 현대어에서 'ㅅ'으로 나타나기도 한다.

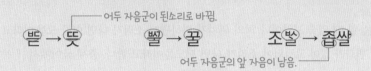

'ㅳ'의 첫소리 'ㅳ'과 'ㅺ'의 첫소리 'ㅴ'처럼 음절 첫소리에 두 개 이상의 자음이 연속으로 오는 것을 ˚**어두 자음군**이라고 한다. 당시에는 초성에 오는 어두 자음군의 자음이 모두 발음되었을 것으로 추정하는데, 'ㅳ'은 'ㅂ'과 'ㄷ'이, 'ㅴ'은 'ㅂ'과 'ㅅ'이 모두 발음되었을 것이다. 16세기에 와서 어두 자음군은 'ㅳ → 뜯'과 같이 제일 끝에 오는 자음을 기준으로 하여 된소리 'ㄲ, ㄸ, ㅃ, ㅆ, ㅉ'으로 바뀌었다.

한편, 일부 어두 자음군은 앞 자음의 흔적이 현대어에 남아 있기도 하다. '조ㅄ(좁쌀)'은 어두 자음군 'ㅴ'이 된소리 'ㅆ'으로 바뀌었으나, 어두 자음군의 앞 자음 'ㅂ'의 흔적이 남아서 '좁쌀'로 변한 것이다. '좁쌀'과 같이 '메ㅄ'은 '멥쌀'로, '해ㅄ'은 '햅쌀'로 변했는데, 이 역시 어두 자음군 'ㅴ'의 'ㅂ'이 현대어에 흔적으로 남아 있는 것이다.

아ᄃᆞᆯ → 아들 마ᄂᆞᆯ → 마늘 → 둘째 음절 이하에서 'ㅡ'로 변함. (16세기 중세 국어)

ᄒᆞ나 → 하나 ᄃᆞ리 → 다리 → 첫째 음절에서 'ㅏ'로 변함. (18세기 근대 국어)

중세 국어에는 현대 국어에 없는 ˚**ㆍ(아래아)**가 쓰인 것을 확인할 수 있다. 'ㆍ'는 'ㅏ'와 'ㅗ'의 중간음이었을 것으로 추정한다. 'ㆍ'는 후기 중세 국어 시기부터 변화를 보였는데, 16세기 무렵에 먼저 '아ᄃᆞᆯ → 아들, 마ᄂᆞᆯ → 마늘'과 같이 둘째 음절 이하에서 사용되던 'ㆍ'가 'ㅡ'로 변하였다. 그리고 18세기 근대 국어에서는 첫째 음절에 사용되던 'ㆍ'도 'ㅏ'로 변하였다. 'ᄒᆞ나'가 '하나'로, 'ᄃᆞ리'가 '다리'로 바뀐 것이 그 예이다.

이중 모음 'ㅐ, ㅔ'

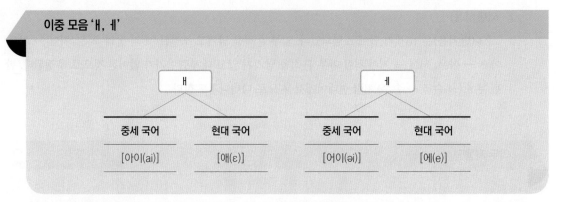

ㅐ		ㅔ	
중세 국어	현대 국어	중세 국어	현대 국어
[아이(ai)]	[애(ɛ)]	[어이(əi)]	[에(e)]

모음을 발음할 때 입술 모양이나 혀의 위치가 변하면서 소리가 나면 이중 모음이라고 하고, 발음을 할 때 입술과 혀의 변화가 없이 고정되어 소리가 나면 단모음이라고 한다. 중세 국어에서 'ㅐ'는 이중 모음이었으므로 [아이(ai)]로, 'ㅔ'도 이중 모음이었으므로 [어이(əi)]로 발음했을 것이다. 따라서 '새로'의 경우, 현대 국어에서는 [새로]로 발음하지만 중세 국어에서는 [사이로]로 발음했을 것이다. 'ㅐ, ㅔ'는 근대로 넘어오면서 단모음화가 진행되어 현대에는 각각 [애(ɛ)]와 [에(e)]로 발음한다.

모음 조화의 엄격성

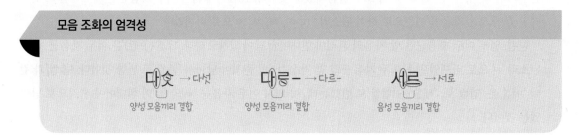

다숫 → 다섯
양성 모음끼리 결합

다ᄅ- → 다르-
양성 모음끼리 결합

셔르 → 서로
음성 모음끼리 결합

두 음절 이상의 단어에서, 뒤의 모음이 앞 모음의 영향을 받아 양성 모음(ㆍ, ㅏ, ㅗ)은 양성 모음끼리, 음성 모음(ㅡ, ㅓ, ㅜ)은 음성 모음끼리 결합하려는 현상을 **모음 조화**라고 한다. 이때 중성 모음 'ㅣ'는 양성 모음이든 음성 모음이든 관계없이 결합할 수 있다.

중세 국어에서는 한 형태소 내에서도 모음 조화를 엄격하게 지키려 했다. '다숫, 다ᄅ-'는 앞 음절의 모음이 양성 모음인 'ㅏ'이기 때문에 뒤의 모음도 양성 모음인 'ㆍ'가 쓰였다. '셔르'는 앞 음절의 모음이 음성 모음인 'ㅓ'이기 때문에 뒤의 모음도 음성 모음인 'ㅡ'가 쓰였다. 현대 국어로 오면서 '다숫'은 '다섯'으로, '다ᄅ-'는 '다르-'로 한쪽이 음성 모음 형태로 변해 모음 조화가 잘 지켜지지 않게 되었다.

ᄇᄅᆞᆷ애, 뒤에 → 체언과 조사의 결합 안ᄌᆞ니, 죽으니 → 어간과 어미의 결합
ᄇᄅᆞᆷ＋애 뒤＋에 안ᄌᆞ-＋-ᄋᆞ니 죽-＋-으니

중세 국어에서는 체언과 조사, 어간과 어미가 결합할 때에도 모음 조화가 잘 지켜졌다. 그래서 중세 국어에는 대체로 조사나 어미에 양성 모음과 음성 모음의 두 형태가 있었다. 예를 들어, 목적격 조사의 양성 모음은 'ᄋᆞᆯ/ᄅᆞᆯ'이고, 음성 모음은 '을/를'이다. 'ᄇᄅᆞᆷ애'는 체언 'ᄇᄅᆞᆷ'이 양성 모음 'ㆍ'로 끝나기 때문에 양성 모음

으로 시작하는 조사 '애'가 결합한 것이고, '뒤에'는 '뒤'가 음성 모음 'ㅟ'로 끝나기 때문에 음성 모음으로 시작하는 조사 '에'가 결합한 것이다. 이와 마찬가지로 '안즈니'는 어간 '안즈-'가 양성 모음 'ㆍ'로 끝나기 때문에 양성 모음으로 시작하는 어미 '-ㅇ니'와 결합했다. 또 '죽으니'는 어간 '죽-'이 음성 모음 'ㅜ'로 끝나기 때문에 음성 모음으로 시작하는 어미 '-으니'와 결합했다.

tip 왜 중세 국어에서 잘 지켜지던 모음 조화가 현대 국어에서는 지켜지지 않을까?

15세기에는 양성 모음 'ㆍ'가 존재하였다. 그래서 양성 모음과 음성 모음이 'ㅏ ↔ ㅓ, ㅗ ↔ ㅜ, ㆍ ↔ ㅡ'의 대립으로 체제의 균형을 이루었기 때문에 모음 조화가 잘 적용되었다. 그러나 17세기 이후 'ㆍ'의 음가가 소실되면서 양성 모음과 음성 모음의 균형이 깨졌고, 이에 모음 조화가 급속도로 파괴되는 현상이 일어나 현대 국어까지 이르게 되었다. 현대 국어에서 모음 조화는 '먹어, 깎아'와 같은 어간과 어미의 결합이나 '졸졸, 글썽글썽'과 같은 의성어나 의태어에서 일부 지켜지고 있을 뿐, 반드시 지켜지지는 않는다.

방점과 성조

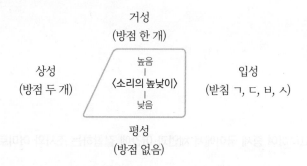

중세 국어에는 '나·랏 :말ㅆ·미'의 '·랏, :말, ·미'와 같이 글자 왼쪽에 한 개 혹은 두 개의 점을 찍어서 소리의 높낮이를 표시하는 *방점이 있었다. '·잣(성곽) ↔ :잣(잣나무)'과 같이 소리의 높낮이가 단어의 뜻을 구별해 준다는 점에서 방점으로 표시하는 '성조'를 음운의 하나로 볼 수 있다.

낮은 소리인 '평성'은 점을 찍지 않았고, 높은 소리인 '거성'은 한 개의 점을, 낮았다가 높아지는 소리인 '상성'은 두 개의 점을 찍어 표시했다. 닫는 소리인 '입성'은 점을 찍을 수도 있고, 그렇지 않을 수도 있었는데 받침이 'ㄱ, ㄷ, ㅂ, ㅅ'으로 끝나면 무조건 입성이었다.

거성
(방점 한 개)

상성
(방점 두 개)

높음
|
〈소리의 높낮이〉
|
낮음

입성
(받침 ㄱ, ㄷ, ㅂ, ㅅ)

평성
(방점 없음)

방점과 성조는 16세기 이후에 없어졌지만 평성과 거성은 짧은소리(단음)로, 상성은 긴소리(장음)로 현대 국어에 남아 있다. 중세 국어에서 상성이었던 ':말[言]'을 현대 국어에서 긴소리로 발음하는 것이 그 예이다.

[01~06] 다음과 같이 단어가 변하면서 달라진 음운이 무엇인지 쓰세요.

처섬 ⋯▸ 처음: ㅿ → 소실

01 쉬본 ⋯▸ 쉬운: (　　　) → (　　　　)

02 고빙 ⋯▸ 고이: (　　　) → (　　　　)

03 ᄆᆞᅀᆞᆷ ⋯▸ 마음: ` → (　　　　), (　　　) / ㅿ → (　　　)

04 린년 ⋯▸ 래년: (　　　) → (　　　)

05 ᄀᆞ래 ⋯▸ 가래: (　　　) → (　　　)

06 해ᄡᆞᆯ ⋯▸ 햅쌀: (　　　) → ㅂ + (　　　)

[07~09] 모음 조화를 고려하여 중세 국어에서 체언과 어간에 결합하는 조사와 어미로 적절한 것에 ○ 표시하세요.

07 ᄌᆞ슴: (ᄂᆞᆫ / 는), (ᄅᆞᆯ / 를)

08 도죽: (익 / 의), (애 / 에)

09 먹-: (-ᄋᆞ니 / -으니)

1 중세 국어 음운의 변천에 대한 설명으로 적절한 것은?

① 'ㅿ'은 대체로 [ㅅ]의 소리로 변하였다.

② 성조가 소멸된 이후 우리말에서 비분절 음운은 없어졌다.

③ 어두 자음군은 표기로만 쓰였고 실제로는 된소리로 발음하였다.

④ 중세 국어의 이중 모음은 단모음화로 인해 현대 국어에서는 그 수가 줄어들었다.

⑤ 'ㆍ'는 중세 국어 시기에 첫음절에서는 'ㅏ'로, 둘째 음절 이하에서는 'ㅡ'로 모두 변했다.

1 모음 체계의 변화
양성 모음 'ㆍ'의 소실과 함께 모음 체계가 변하면서 양성 모음과 음성 모음의 수가 불균형적으로 바뀌었다. 현대 국어의 단모음 체계에서는 양성 모음은 'ㅏ, ㅗ' 2개분이고, 음성 모음은 'ㅔ, ㅐ, ㅟ, ㅚ, ㅡ, ㅜ, ㅓ, ㅣ' 8개이다.(한글 맞춤법 제4장, 제2절, 제16항 참고)

2 〈보기〉에 제시된 '선생님'의 질문에 대한 답으로 적절한 것은?

───── 보 기 ─────

선생님: 중세 국어에서는 각 글자의 왼편에 점을 찍어 소리의 높낮이를 표시하였습니다. 점이 없으면 낮은 소리, 점이 한 개면 높은 소리, 점이 두 개면 처음은 낮고 나중이 높은 소리를 나타냈습니다. 가령 ':말쏨·미'는 다음과 같이 소리의 높낮이를 표시할 수 있습니다.

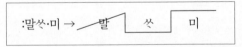

자, 그럼 다음의 밑줄 친 ㉠은 소리의 높낮이를 어떻게 표시할 수 있을까요?

불·휘기·픈남·ㄱ ㅂ ㄹ·매 ㉠아·니:뮐·씨

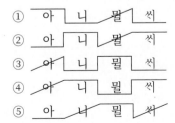

3 〈보기〉의 (가)를 바탕으로 (나)를 이해한 것으로 적절하지 <u>않은</u> 것은?

─── 보 기 ───

(가) 15세기 국어의 음운의 특징

ㄱ 현대 국어에 없는 자음과 모음이 존재하였다.

ㄴ 음절 첫소리에 어두 자음군이 사용되었다.

ㄷ 현대 국어보다 모음 조화가 철저히 지켜졌다.

ㄹ 평성, 거성, 상성의 성조를 방점으로 구분하였다.

ㅁ 현대 국어와 달리 중세 국어에서 'ㅐ, ㅔ'는 이중 모음이었다.

(나) 나·랏 :말ᄊᆞ·미 中듕國·귁·에 달·아 文문字·ᄍᆞ·와·로 서르 ᄉᆞᄆᆞᆺ·디 아·니홀·ᄊᆡ ·이런 젼·ᄎᆞ·로 어·린 百·ᄇᆡᆨ姓·셩·이 니르·고·져 ·홇 ·배 이·셔·도 ᄆᆞ·ᄎᆞᆷ:내 제 ·ᄠᅳ·들 시·러 펴·디 :몯홇 ·노·미 하·니·라 ·내 ·이·를 爲·윙·ᄒᆞ·야 :어엿·비 너·겨 ·새·로 ·스·믈 여·듧 字·ᄍᆞ·ᄅᆞᆯ 밍·ᄀᆞ노·니 :사ᄅᆞᆷ:마·다 :ᄒᆡ·여 :수·ᄫᅵ 니·겨 ·날·로 ·ᄡᅮ·메 便뼌安ᅙᅡᆫ·킈 ᄒᆞ·고·져 홇 ᄯᆞ·ᄅᆞ·미니·라

① ㄱ을 보니, ':수·ᄫᅵ'에는 오늘날에는 없는 자음이 사용되었군.

② ㄴ을 보니, '·ᄠᅳ·들'의 음절 첫소리에 오늘날과 달리 어두자음군이 사용되었군.

③ ㄷ을 보니, '서르'에서 모음 조화가 철저히 지켜졌음을 확인할 수 있군.

④ ㄹ을 보니, ':ᄒᆡ·여'의 첫음절과 둘째 음절은 성조가 달랐군.

⑤ ㅁ을 보니, '니르·고·져'에 있는 이중 모음의 발음은 오늘날과 다르겠군.

3 동국정운식 표기

'동국정운식 표기'란 한자음을 적을 때 중국 한자 원음에 가장 가깝게 표시하는 표기법이다. 이를 위해 여러 방법이 고안되었는데, 우선 한자음을 한글로 표기할 때 반드시 초성, 중성, 종성의 체계를 갖추도록 했다. 『훈민정음』 서문의 '世솅宗종御엉製졩'을 보면 받침이 없는 '世'에는 음가 없는 'ㅇ'을 받침으로 넣어 '솅'이라고 표기하였고, 받침이 있는 '宗'은 음가가 있는 'ㆁ(옛이응)'을 넣어 '종'이라고 표기하였다. '御製' 역시 받침이 없으므로 '엉졩'으로 표기하였다.

동국정운식 한자음 표기는 중국의 한자 원음에 가깝게 표기하려는 노력에서 비롯된 것이기 때문에 종성의 유무로만 동국정운식 한자음 표기라고 단정할 수는 없다. 이것 외에도 한자어 초성에 'ㅇ'이 있는 경우 이를 'ㆆ'을 넣어 중국 한자 원음에 가깝게 발음하려 한 것, 종성이 받침 'ㄹ'로 끝나는 한자음은 모두 'ㅭ'으로 표기한 것[이영보래(以影補來)]도 동국정운식 한자음 표기이다.

◎ 便安(편안) → 뼌ᅙᅡᆫ

　戌(술) → 슗

중세 국어

💬 표기상 특징

이어 적기[연철(連綴)]: 소리가 나는 대로 적는 표기법

불·휘 기·픈 남·ᄀᆞᆫ ᄇᆞᄅᆞ·매 아·니:뮐·씨

뿌리(가) 깊은 나무는 바람에 아니 움직이므로

한글을 적는 방법에는 두 가지가 있다. 소리 나는 대로 표기하는 방법과 형태소의 원형을 밝혀 표기하는 방법이다. 위의 '기픈'과 'ᄇᆞᄅᆞ매'에 대응되는 현대 국어는 '깊은'과 '바람에'이다. 이들의 표기법을 비교해 보면 표기상의 차이점을 뚜렷하게 확인할 수 있다. 현대 국어의 경우 '깊-(용언의 어간) + -은(관형사형 어미)'은 '깊은'으로, '바람(체언) + 에(조사)'는 '바람에'로 각각의 형태소를 밝혀 적고 있다. 반면 중세 국어의 경우 '깊-'과 '-은'이 결합할 때 소리 나는 대로, 앞 음절의 끝소리를 뒤 음절의 첫소리로 옮겨 '기픈'으로 적고 있다. 마찬가지로 'ᄇᆞᄅᆞᆷ(체언) + 애(조사)'도 소리 나는 대로 'ᄇᆞᄅᆞ매'로 표기하고 있다.

중세 국어에서처럼 받침이 있는 어간이나 체언에 모음으로 시작하는 어미나 조사가 결합할 때, 형태소의 원형을 밝히지 않고 소리 나는 대로 적는 표기법을 *이어 적기라고 한다. 현대 국어에서처럼 형태소를 밝혀 음절을 끊어 적는 표기법을 *끊어 적기라고 한다.

8종성법: 8개의 자음으로만 받침을 표기하는 방법

나·랏 :말ᄊᆞ·미 中듕國·귁·에 달·아 文문字·ᄍᆞ·와·로 서르 ᄉᆞᄆᆞᆺ·디

(우리)나라의 말씀이 중국과 달라 한자(漢字)와는 서로 통하지

아·니홀·ᄊᆞ ·이런 젼·ᄎᆞ·로 어·린 百·ᄇᆡᆨ姓·셩·이 니르·고져 ·홇 ·배

않아서, 이런 까닭에 어리석은 백성이 이르고자 하는 바가

이·셔·도 ᄆᆞ·ᄎᆞᆷ :내 제 ·ᄠᅳ·들 시·러 펴·디 :몯홇 ·노·미 하·니·라

있어도 마침내 제 뜻을 실어 펴지 못할 놈(사람)이 많다.

→ 받침으로 'ㄱ, ㄴ, ㄷ, ㄹ, ㅁ, ㅂ, ㅅ, ㆁ'이 사용됨.

'ᄉᆞᄆᆞᆺ디'는 원래 'ᄉᆞᄆᆞᆾ다'가 기본형이다. 따라서 어간 'ᄉᆞᄆᆞᆾ-'에 어미 '-디'가 붙어 활용한 형태는 'ᄉᆞᄆᆞᆾ디'로 표기하여야 한다. 그러나 받침을 표기할 때 'ㄱ, ㄴ, ㄷ, ㄹ, ㅁ, ㅂ, ㅅ, ㆁ'의 8개 자음만 사용하는 *8종성법에

따라 원래의 받침 'ㅊ' 대신 대표음 'ㅅ'을 써서 '스몿디'로 표기하였다. 물론 중세 국어에서 종성에는 초성을 다시 쓴다는 *종성부용초성의 원리에 따라 '곶'과 같이 표기하는 경우도 있었다. 그러나 이렇게 8종성법의 원리에 어긋나는 경우는 부분적인 적용에 그쳤다.

tip 8종성법에는 'ㅅ'이 있다.

　　현대 국어에서 음절의 끝소리는 표기와 달리 'ㄱ, ㄴ, ㄷ, ㄹ, ㅁ, ㅂ, ㅇ', 총 7개의 자음으로만 소리가 난다. 반면 중세 국어에서는 소리 나는 대로 표기하고 발음하였으므로 끝소리에 쓰인 자음 'ㄱ, ㄴ, ㄷ, ㄹ, ㅁ, ㅂ, ㅅ, ㆁ'은 각각 소리도 달랐을 것이라 추정할 수 있다. 따라서 현대 국어에서는 음절의 끝소리 'ㅅ'이 [ㄷ]으로 소리 나지만, 중세 국어에서는 음절의 끝소리 'ㅅ'이 [ㄷ]과는 다른 소리로 났을 것이다. 이는 중세 국어의 종성에서 'ㄷ'과 'ㅅ'은 다르게 발음되었다는 것을 의미한다. 즉 오늘날의 '벗[벋]'과 중세 국어의 '벗'의 발음은 다르다는 것을 알 수 있다.

tip 조선 시대 때에도 띄어쓰기를 했을까?

　　실제 중세 국어에서는 띄어쓰기를 하지 않았다. 띄어쓰기는 근대 국어 이후부터 나타나 현대에까지 이르고 있다. 교과서나 시험 문제에 띄어쓰기가 된 중세 국어 자료는, 이해를 쉽게 할 수 있도록 임의로 해 둔 것이다.

● 어휘상 특징

한자어와 외래어의 유입

고유어	ᄀᆞᄅᆞᆷ	뫼	온	즈믄
한자어	강(江)	산(山)	백(百)	천(千)

　　본래 우리말에는 고유어가 많았다. 그러나 고려 시대 때 과거 제도가 시행되면서 한자어의 세력이 커졌고, 이에 우리말에도 한자어의 비중이 점차 늘어났다. 당시 'ᄀᆞᄅᆞᆷ, 뫼, 온, 즈믄'과 같은 고유어들은 한자어 '강(江), 산(山), 백(百), 천(千)'에 밀렸고, 현대 국어에 이르러서는 이러한 고유어가 잘 쓰이지 않고 있다.

　　이와 더불어 중세 국어에는 외국과의 교류로 많은 외래어가 우리나라에 들어왔다. 중국어 '붇〔筆〕'과 먹〔墨〕', 몽골어 '가라말(털빛이 온통 검은 말)', '보라매(사냥에 쓰이는 매)', '수라(왕의 식사), 여진어 '투먼(두만강)' 등이 그 예이다.

중국어	붇〔筆〕, 먹〔墨〕
몽골어	가라말(털빛이 온통 검은 말), 보라매(사냥에 쓰이는 매), 수라(왕의 식사)
여진어	투먼(두만강)

어휘의 의미 변화와 소멸

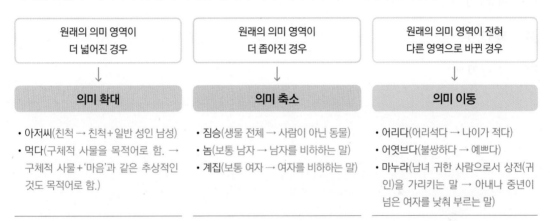

다리
생물의 다리 → 생물+무생물 다리

ᄉᆞ랑하다
사랑하다+생각하다 → 사랑하다

싁싁하다
엄하다 → 씩씩하다

젼ᄎᆞ
까닭

ᄉᆞᄆᆞᆺ다
통하다

가ᅀᆞ멸다
부유하다

중세 국어에서 현대 국어로 이어지면서 의미 영역이 더 넓어지거나, 축소되거나, 전혀 다른 의미로 바뀐 어휘들이 있다. '다리'의 경우, 생물의 다리에만 쓰이던 말이었으나 시간이 흐르면서 생물뿐 아니라 책상이나 의자와 같은 무생물에도 쓰이게 되었다. 'ᄉᆞ랑하다'의 경우, '생각하다'의 의미가 사라지고 '사랑하다'의 의미만 남았다. '싁싁하다'는 본래 의미인 '엄하다'에서 '씩씩하다'로 그 의미가 달라졌다.

원래의 의미 영역이 더 넓어진 경우	원래의 의미 영역이 더 좁아진 경우	원래의 의미 영역이 전혀 다른 영역으로 바뀐 경우
↓	↓	↓
의미 확대	**의미 축소**	**의미 이동**
• 아저씨(친척 → 친척+일반 성인 남성) • 먹다(구체적 사물을 목적어로 함. → 구체적 사물+'마음'과 같은 추상적인 것도 목적어로 함.)	• 짐승(생물 전체 → 사람이 아닌 동물) • 놈(보통 남자 → 남자를 비하하는 말) • 계집(보통 여자 → 여자를 비하하는 말)	• 어리다(어리석다 → 나이가 적다) • 어엿브다(불쌍하다 → 예쁘다) • 마누라(남녀 귀한 사람으로서 상전(귀 인)을 가리키는 말 → 아내나 중년이 넘은 여자를 낮춰 부르는 말)

한편, 중세 국어에 있었던 어휘들 중 현대 국어로 이어지지 못하고 사라진 어휘들도 있다. '젼ᄎᆞ, ᄉᆞᄆᆞᆺ다, 가ᅀᆞ멸다' 따위가 그 예이다.

'ㅎ'이 덧붙는 특수 어휘

ㅎ+ㅂ
안팎
안ㅎ+밖

ㅎ+ㄱ
살코기
살ㅎ+고기

중세 국어에는 체언이 조사와 결합할 때 체언의 종성에 'ㅎ'이 덧붙는 어휘가 있었다. 이러한 체언들을 *ㅎ 종성 체언이라고 한다. ㅎ 종성 체언에는 '하ᄂᆞᆯ[天], 바ᄅᆞᆯ[海], 나라[國], 안[內], 살' 따위가 있다. 그래서 ㅎ 종성 체언인 '하ᄂᆞᆯ'에 조사 '올'이 결합하면, 'ㅎ'이 덧붙어 '하ᄂᆞᆯ홀'이 되었다. ㅎ 종성 체언의 일부는 현대 국어에 거센소리로 그 흔적이 남아 있다. '안팎, 암탉, 암캐, 수캐, 살코기, 머리카락' 등이 그 예이다.

[01~08] 다음을 이어 적기 방식으로 쓰세요.

01 사룸+이 ⋯

02 말씀+이 ⋯

03 못+애 ⋯

04 밥+을 ⋯

05 뜯+을 ⋯

06 사슴+이 ⋯

07 도죽+이 ⋯

08 브룸+애 ⋯

[09~15] 다음 단어의 의미가 확대된 것이면 '확', 축소된 것이면 '축', 이동한 것이면 '이'라고 쓰세요.

09 세수하다: 손을 씻다. ⋯ 세수하다: 손과 얼굴을 씻다. ()

10 겨집: 보통의 여자 ⋯ 계집: 여자를 낮잡아 말할 때 ()

11 영감: 높은 벼슬을 지낸 사람을 이르는 말

 ⋯ 영감: 지체가 높은 사람은 물론이고 나이가 많은 남자를 이르는 말 ()

12 쓰다: 값어치가 있다. ⋯ 싸다: 값이 저렴하다. ()

13 얼굴: 사람의 몸 전체 혹은 형상 ⋯ 얼굴: 눈, 코, 입이 있는 머리의 앞면 ()

14 지갑: 돈 따위를 넣을 수 있도록 종이로 만든 물건

 ⋯ 지갑: 돈 따위를 넣을 수 있도록 가죽이나 헝겊 따위로 만든 물건 ()

15 싁싁ᄒ다: 엄숙하다. ⋯ 씩씩하다: 군세고 위세가 있다. ()

1 〈보기〉를 활용하여 15세기 중세 국어의 특징을 학습한 결과로 적절하지 <u>않</u>은 것은?

— 보 기 —

ㄱ. 이런젼ᄎᆞ로어린百ᄇᆡᆨ姓셩이니르고져홀배이셔도ᄆᆞᆺ춤내제ᄠᅳ들시러펴
디몯ᄒᆞᇙ노미하니라

_「세종어제훈민정음(世宗御製訓民正音)」 중에서

현대어 풀이 이런 까닭으로 어리석은 백성이 말하고자 하는 바가 있어도 마침내 제 뜻을 실어 펴
지 못하는 사람이 많다.

ㄴ. 불휘기픈남ᄀᆞᆫᄇᆞᄅᆞ매아니뮐ᄊᆡ곶됴코여름하ᄂᆞ니

현대어 풀이 뿌리가 깊은 나무는 바람에 아니 흔들리므로 꽃이 좋고 열매가 많으니.
_「용비어천가(龍飛御天歌)」 중에서

ㄱ	ㄴ		학습 결과	
어린, 하니라	여름, 하ᄂᆞ니	→	어휘의 의미가 오늘날과 다름.	…①
젼ᄎᆞ	뮐ᄊᆡ	→	오늘날 쓰이지 않는 어휘가 사용됨.	…②
홀배이셔도	불휘기픈남ᄀᆞᆫ	→	오늘날과 달리 띄어쓰기를 하지 않음.	…③
ᄆᆞᆺ춤내	곶	→	오늘날과 달리 종성에서는 8개의 글자만 사용됨.	…④
ᄠᅳ들, 노미	기픈, ᄇᆞᄅᆞ매	→	형태를 밝히지 않고 소리 나는 대로 적음.	…⑤

1 표기법의 종류
① 이어 적기(연철): 앞 음절의 끝소리를 뒤 음절의 첫소리로 옮겨 소리 나는 대로 적는 표기법
예 ᄇᆞ롬(바람-체언)+이(조사)
→ ᄇᆞ로미
② 끊어 적기(분철): 체언이나 용언의 어간에 모음으로 시작되는 조사나 어미가 붙을 때 조사나 어미의 원형을 그대로 밝혀 적는 표기법
예 ᄇᆞ롬(바람-체언)+이(조사)
→ ᄇᆞ롬이
③ *거듭 적기(중철): 앞 음절의 끝소리를 뒤 음절에서 한 번 더 적는 것으로, 이어 적기에서 끊어 적기로 넘어가는 과도기적 표기법
예 ᄇᆞ롬(바람-체언)+이(조사)
→ ᄇᆞ롬미

2 중세 국어의 특징을 탐구한 내용으로 적절하지 <u>않은</u> 것은?

① '붓', '보라매'는 중세 국어 시기에 들어온 외래어로, 지금은 우리말의 일부가 되었다.

② '어리둥절하다'의 '어리-'에는 '어리석다'와 관련된 뜻이 포함되어 있는데, 이는 중세 국어의 '어리다'의 뜻이 남아 있는 것이다.

③ '돼지고기'나 '닭고기'와 달리 살과 고기가 결합하면 '살코기'라고 쓰는 것은 중세 국어의 흔적인 'ㅎ'이 남아 있기 때문이다.

④ '암닭'으로 쓰지 않고 '암탉'으로 쓰는 것은 중세 국어의 어두 자음군에서 'ㅌ'이 흔적으로 남아 뒤 음절의 첫소리로 사용된 것이다.

⑤ '일' 또는 '하나'로 읽을 수 있는 '1'과 달리 '100'은 '백'으로만 읽는 것은 중세 국어의 고유어 '온'이 한자어 '백'에 밀려 사라졌기 때문이다.

📢 문법상 특징

주격 조사

- 싀미 기픈 므른 → 샘이 깊은 물은
 쉼 + 이
- 니르고져 훓 배 이셔도 → 이르고자 할 바가 있어도
 바 + ㅣ
- ᄃᆞ리 업건마론 → 다리가 없건마는
 ᄃᆞ리 + ∅(생략)

중세 국어의 *주격 조사는 현대 국어와 그 형태가 달랐다. 현대 국어에서는 앞 체언이 자음으로 끝나면 주격 조사 '이'가 붙고, 앞 체언이 모음으로 끝나면 주격 조사 '가'가 붙는다. 그러나 중세 국어에서는 주격 조사 '가'가 없었다. 대신에 앞 체언이 모음으로 끝났을 때 주격 조사 '이'의 다른 형태인 'ㅣ'가 사용되거나, 주격 조사가 생략되기도 했다. '싀미'에서는 주격 조사 '이'가, '배'에서는 주격 조사 'ㅣ'가 사용되었고, 'ᄃᆞ리'에서는 주격 조사가 생략되었다.

음운 환경	주격 조사	예
자음으로 끝나는 체언 뒤에서	이	• 노미(놈 + 이) → 놈이 • 백성이(百백姓셩 + 이) → 백성이
모음 'ㅣ'를 제외한, 모음으로 끝나는 체언 뒤에서	ㅣ	• 부톄(부텨 + ㅣ) 니ᄅᆞ샤디는 → 부처께서 말씀하시되 • 공지(공ᄌᆞ + ㅣ) → 공자께서
모음 'ㅣ'로 끝나는 체언 뒤에서	∅(생략)	• 불휘(불휘 + ∅) 기픈 남ᄀᆞᆫ → 뿌리가 깊은 나무는

중세 국어의 주격 조사는 체언의 형태에 따라 결합하는 형태가 달랐다. '놈, 백성'과 같이 자음으로 끝나는 체언 뒤에서는 주격 조사 '이'가 결합했다.

모음 'ㅣ'를 제외한 모음으로 끝나는 체언 뒤에서는 'ㅣ'가 결합했는데, 이때 주격 조사 'ㅣ'는 다시 앞 음절의 모음과 합쳐졌다. 그래서 체언 '부텨' 뒤에 결합할 때는 '부텨 + ㅣ → 부톄'로, '공ᄌᆞ' 뒤에 결합할 때는 '공ᄌᆞ + ㅣ → 공지'로 나타났다.

한편, 모음 'ㅣ'로 끝나는 체언 뒤에서는 주격 조사가 생략되었다. 체언 '불휘'는 끝 음절 '휘'의 모음이 'ㅜ + ㅣ'의 형태의 이중 모음이었기 때문에 모음 'ㅣ'로 끝나는 체언에 속하므로 주격 조사가 생략되었다.

사ᄉᆞᄆᆡ 둏과 → 사슴의 둏과
사ᄉᆞᆷ + ᄋᆡ

나랏 말ᄊᆞᆷ → 나라의 말이
나라 + ㅅ

부텻 모미 → 부쳐의 몸
부텨 + ㅅ

현대 국어에는 관형격 조사로 '의'만 있지만, 중세 국어에는 °**관형격 조사**로 '의/의, ㅅ'이 있었다. '사ᄉᆞᄆᆡ'는 '의/의'를 사용한 예이고, '나랏'과 '부텻'은 'ㅅ'을 사용한 예이다. '의, 의, ㅅ'은 앞말에 오는 체언의 형태와 특징에 따라 구분되어 사용되었다.

음운 환경	관형격 조사	예
체언이 유정 명사(사람이나 동물)이고, 끝 음절이 양성 모음일 때	의	아ᄃᆞ릭(아ᄃᆞᆯ + 의) 말 → 아들의 말
체언이 유정 명사(사람이나 동물)이고, 끝 음절이 음성 모음일 때	의	거부븨(거붑 + 의) 털 → 거북의 털
체언이 무정 명사(식물, 사물)일 때	ㅅ	나못(나모 + ㅅ) 여름 → 나무의 열매
체언이 사람이면서 높임의 대상일 때		大王ㅅ(大王(대왕) + ㅅ) 말ᄊᆞᆷ → 대왕의 말씀

사람이나 동물을 가리키는 체언 뒤에서는 '의/의'가 사용되었다. 이때 모음 조화를 고려하여 양성 모음 뒤에서는 '의', 음성 모음 뒤에서는 '의'를 사용하였다. 그리고 식물이나 사물을 가리키는 체언 뒤, 높임의 대상 뒤에서는 'ㅅ'을 사용하였다. 관형격 조사는 현대 국어로 이어지면서 '의'로 단순화되었다.

如來(여래) 太子(태자) 時節(시절)에 나ᄅᆞᆯ 겨집 사ᄆᆞ시니 → 여래께서 태자 시절에
높임의 대상 / 주체 높임 선어말 어미 '-시-' / 나를 아내 삼으셨으니

부텻긔 받ᄌᆞᄫᆞ리라 → 부처님께 바칠 것이다
높임의 대상 / 객체 높임 선어말 어미 '-ᄌᆞᆸ-'

나모 아래 무두이다 → 나무 아래 묻었습니다
상대 높임 선어말 어미 '-이-'

중세 국어에도 현대 국어와 마찬가지로 주체 높임, 객체 높임, 상대 높임이 있었다. 현대 국어에서 높임의 선어말 어미는 주체 높임에만 있지만, 중세 국어에서는 객체, 상대 높임에까지 높임에 따른 선어말 어미가 모두 있었다. '사ᄆᆞ시니'의 '-시-', '받ᄌᆞᄫᆞ리라'의 '-ᄌᆞᆸ-', '무두이다'의 '-이-'는 각각 주체, 객체, 상대 높임의 선어말 어미이다.

① 주체 높임 선어말 어미

	중세 국어	현대 국어
주체 높임	• 보살(菩薩)이 … 나라흘 아ᅀᆞ 맛디<u>시</u>고 • 六육龍룡이 ᄂᆞᄅᆞ<u>샤</u>	• 보살께서 … 나라를 아우에게 맡기<u>시</u>고 • 여섯 용이 나<u>시</u>어

주체 높임 선어말 어미에는 자음 어미 앞에 오는 '-시-'와 모음 어미 앞에 오는 '-샤-'가 있다. '보살 (菩薩)이 … 나라흘 아ᅀᆞ 맛디시고'에서는 문장의 주어인 '보살'을 높이기 위해 '-시-'를, '六육龍룡이 ᄂᆞᄅᆞ샤'에서는 문장의 주어인 '육룡'을 높이기 위해 '-샤-'를 썼다. 한편 현대 국어에서는 주체 높임 선 어말 어미로 '-샤-'는 사용하지 않고, '-시-'만 사용하고 있다.

② 객체 높임 선어말 어미

	중세 국어	현대 국어
객체 높임	부텻긔 절하<u>ᅀᆞᆸ</u>고	부처께 절하고

중세 국어의 객체 높임 선어말 어미에는 현대 국어에 없는 '-ᄉᆞᆸ(ᄉᆞᆸ)-/-ᄌᆞᆸ(ᄌᆞᆸ)-/-ᅀᆞᆸ(ᅀᆞᆸ)-'이 있다. 이를 통해 서술의 대상인 목적어와 부사어를 높였다. '부텻긔 절하ᅀᆞᆸ고'에서는 부사어 '부텨'를 높이기 위해 객체 높임 선어말 어미 '-ᅀᆞᆸ-'을 사용했다. 이는 어간의 끝소리가 모음 'ㅏ'로 끝나고 뒤 어미의 첫소리가 자음 'ㄱ'으로 시작하였기 때문이다. 이처럼 객체 높임 선어말 어미는 환경에 따라 다르게 나타났다.

어간의 끝소리	선어말 어미	뒤 어미의 첫소리	예시
ㄱ, ㅂ, ㅅ, ㅎ	-ᄉᆞᆸ-	자음	부텨를 막<u>ᄉᆞᆸ</u>거늘(막-+-ᄉᆞᆸ-+-거늘) → <u>부처</u>를 <u>막으</u>니
	-ᄉᆞᆲ-	모음	벼슬 노픈 신하 님그믈 돕<u>ᄉᆞᆲ</u>아(돕-+-ᄉᆞᆲ-+-아) → 벼슬 높은 신하가 임금을 <u>도와</u>
ㄷ, ㅈ, ㅊ	-ᄌᆞᆸ-	자음	世솅尊존ㅅ 安한줌불 묻<u>ᄌᆞᆸ</u>고(묻-+-ᄌᆞᆸ-+-고) → 세존의 안부를 <u>여쭙</u>고
	-ᄌᆞᆲ-	모음	부텻긔 얻<u>ᄌᆞᆲ</u>아(얻-+-ᄌᆞᆲ-+-아) → 부처께 <u>얻어</u>
모음이나 울림소리 (ㄴ, ㄹ, ㅁ)	-ᅀᆞᆸ-	자음	하ᄂᆞᆯ <u>셤기ᅀᆞᆸ</u>ᄃᆞᆺ(셤기-+-ᅀᆞᆸ-+-ᄃᆞᆺ) ᄒᆞ야 → 하ᄂᆞᆯ <u>섬기듯</u> 하여
	-ᅀᆞᆲ-	모음	부텨를 쳥ᄒᆞ<u>ᅀᆞᆲ</u>아(쳥ᄒᆞ-+-ᅀᆞᆲ-+-아) → <u>부처</u>를 <u>청하여</u>

한편 현대 국어에서는 객체 높임 선어말 어미 없이, 특수 어휘인 '모시다, 드리다, 여쭈다, 뵙다' 등을 통해 문장의 객체인 목적어나 부사어를 높이고 있다.

tip 객체 높임 선어말 어미 형태가 다양한 이유

객체 높임 선어말 어미는 앞 음절인 어간의 끝소리뿐 아니라 뒤 음절인 어미의 첫소리에 따라 형태가 달라졌기 때문에, 형태가 다양한 것이다. 예를 들어, '막습거늘'은 어간 '막-'의 끝소리가 'ㄱ'이고, 뒤 어미 '-거늘'의 첫소리가 자음이므로 객체 높임 선어말 어미로 '-습-'을 쓴 것이다.

③ 상대 높임 선어말 어미

	중세 국어	현대 국어
상대 높임	(임금에게) 하나빌 미드니잇가	(임금에게) 할아버지를 믿었습니까?

청자를 아주 높일 때 사용한 상대 높임 선어말 어미로는 '-이-'와 '-잇-'이 있었다. '-이-'는 현대 국어에서 평서문에 쓰이는 '-습니다'에 해당하며, '-잇-'은 의문문에 쓰이는 '-습니까'에 해당하는 선어말 어미이다. 따라서 의문문인 '(임금에게) 하나빌 미드니잇가'에서는 상대방(청자)인 임금을 아주 높이기 위해 '-잇-'을 썼다. 한편 명령문에서는 선어말 어미가 아닌 종결 어미 '-쇼셔'를 사용하여 높임을 나타냈다.

의문 보조사와 어미

의문문은 상대방의 대답을 요구하는 문장 유형이다. '예/아니요'와 같이 긍정과 부정으로 답변할 수 있는 의문문을 '판정 의문문'이라고 한다. 그리고 '누가, 언제, 어디서, 무엇을, 왜, 얼마나, 어떻게'와 같은 의문사가 있고, 그것에 대한 설명을 요구하는 의문문을 '설명 의문문'이라고 한다. 현대 국어는 의문형 어미의 구분이 없으나, 중세 국어는 의문문의 유형이나 주어에 따라 보조사나 어미를 구분하여 썼다.

	판정 의문문	설명 의문문	2인칭 주어 의문문
의문 보조사	가/아	고/오	
종결 어미	-녀, -려	-뇨, -료	-ㄴ다
예	• 이 두 사르미 眞實로 네 항것가 (이 두 사람이 진실로 네 상전인가?) • 져므며 늘구미 잇ᄂᆞ녀 (젊으며 늙음이 있느냐?)	• 이ᄂᆞᆫ 엇던 사ᄅᆞᆷ고 (이는 어떤 사람인가?) • 므슴 마롤 니르ᄂᆞ뇨 (무슨 말을 이르느냐?)	• 네 엇뎨 안다 (네가 어떻게 알았니?) • 네 信ᄒᆞᄂᆞᆫ다 아니 ᄒᆞᄂᆞᆫ다 (네가 믿느냐 안 믿느냐?)

판정 의문문에는 '가/아'의 보조사나 '-녀/-려'의 종결 어미를 썼는데, '이 두 사르미 眞實로 네 항것가'에는 의문 보조사 '가'가 쓰였다. 그리고 설명 의문문에는 '고/오'의 보조사나 '-뇨/-료'의 종결 어미를 썼는데, '이ᄂᆞᆫ 엇던 사ᄅᆞᆷ고'에는 의문 보조사 '고'가 쓰였다. 한편 중세 국어는 특이하게도 2인칭 주어가 쓰인 의문문에는 의문문의 유형과 상관없이 의문형 어미 '-ㄴ다'를 썼다.

[01~06] 체언에 이어질 조사로 적절한 것에 ○ 표시하세요.

01 심+(이 / ㅣ / 생략) 기픈 [현대어] 샘이 깊은

02 사슴+(이 / ㅣ / 생략) [현대어] 사슴이

03 부텨+(이 / ㅣ / 생략) [현대어] 부처께서

04 불휘+(이 / ㅣ / 생략) [현대어] 뿌리가

05 도죽+(이 / 의 / ㅅ) 알폴 [현대어] 도적의 앞을

06 大衆(대중)+(이 / 의 / ㅅ) 거긔 [현대어] 대중의 거기

[07~12] 밑줄 친 말이 주체 높임이면 '주', 객체 높임이면 '객', 상대 높임이면 '상'이라고 쓰세요.

07 海東(해동) 六龍(육룡)이 <u>ᄂᆞᄅᆞ샤</u> [현대어] 해동의 여섯 용이 나시어 ()

08 님금하 <u>아ᄅᆞ쇼셔</u> [현대어] 임금이여 아십시오 ()

09 내 아래브터 부텻긔 이런 마를 몯 <u>듣ᄌᆞᄫᅵᆷ</u> [현대어] 내가 예전부터 부처께 이런 말씀을 못 들었으며 ()

10 대왕하 엇뎌 나를 <u>모ᄅᆞ시ᄂᆞ잇고</u> [현대어] 대왕이시여 어찌 나를 모르십니까? (), ()

11 世尊(세존)ㅅ 말을 <u>듣ᄌᆞᆸ고</u> [현대어] 세존의 말을 듣고 ()

12 어마님긔 <u>오ᅀᆞᆸ더니</u> [현대어] 어머님께 오더니 ()

[13~16] 다음 문장에 쓰인 의문 보조사나 의문형 종결 어미에 ○ 표시하세요.

13 대왕하 엇뎌 나를 모ᄅᆞ시ᄂᆞ잇고 [현대어] 대왕이시여 어찌 나를 모르십니까?

14 왕이 무로ᄃᆡ 부텨 우희 또 다른 부텨가 잇ᄂᆞ니잇가 [현대어] 왕이 물으되 부처 위에 또 다른 부처가 있습니까?

15 네 겨집 그려 가던다 [현대어] 네가 아내를 그리워하여 갔더냐?

16 이 ᄯᆞ리 너희 죵가 [현대어] 이 딸이 너희 종인가?

1 〈보기〉에서 중세 국어의 문법상 특징끼리 묶은 것은?

───── 보 기 ─────

ㄱ. 관형격 조사로 'ㅅ'만 사용하였다.
ㄴ. 상대 높임 선어말 어미가 존재하였다.
ㄷ. 주격 조사로 '이'가 아닌 '가'만 사용하였다.
ㄹ. 설명 의문문과 판정 의문문의 종결 표현이 달랐다.

① ㄱ, ㄴ　　　　　② ㄱ, ㄷ　　　　　③ ㄴ, ㄷ
④ ㄴ, ㄹ　　　　　⑤ ㄷ, ㄹ

1 설명 의문문과 판정 의문문의 차이가 없는 경우
중세 국어에서 설명 의문문은 의문 보조사 '고/오'나 어미 '-뇨, -료'를 사용하였고, 판정 의문문은 의문 보조사 '가/아'나 어미 '-녀, -려'를 사용하였다. 그런데 2인칭 주어('너')가 쓰이는 문장에서는 설명 의문문이나 판정 의문문을 가리지 않고 '-ㄴ다'를 사용하였다.
또한 2인칭 주어에 대해서는 미래 일에 대한 내용을 물을 때에도 설명 의문문이나 판정 의문문을 가리지 않고 '-ㅭ다', '-ㄹ다'를 사용하였다.

2 ㉠~㉤을 바탕으로 중세 국어에 대해 탐구한 내용으로 적절하지 <u>않은</u> 것은?

• ㉠나랏 ㉡말ㅆ미 中國(중국)에 달아
• ㉢耶輸(야수)ㅣ 그 긔별 드르시고
• 네 엇뎨 ㉣안다.
• 니르샨 양ᄋ로 ㉤호리이다

① ㉠에는 관형격 조사가 쓰였다.
② ㉠의 '나라'는 높임의 대상이어서 '의/의'가 아닌 'ㅅ'이 쓰였다.
③ ㉡과 ㉢의 조사는 모두 주격 조사이지만 그 형태가 다르다.
④ ㉣에는 판정 의문문과 설명 의문문의 구별 없이 사용되는 어미가 쓰였다.
⑤ ㉤은 듣는 사람을 높이는 상대 높임 표현이 쓰였다.

3 〈보기〉의 ㉠과 ㉡에 들어갈 말로 바르게 묶은 것은?

───── 보 기 ─────

중세 국어에서 객체를 높이기 위해 사용한 선어말 어미는 음운 조건에 따라 다음과 같이 다양한 형태로 실현되었다.

어간 말음 조건	형태
'ㄱ, ㅂ, ㅅ, ㅎ'일 때	-숩-/-숳-
'ㄷ, ㅈ, ㅊ'일 때	-즙-/-즇-
모음이나 울림소리일 때	-ᅀᅵᆸ-/-ᅀᅵᇦ-

• 다음 문장에서 객체 높임의 대상은 (㉠)이다.

왕이 부텻긔 더욱 공경훈 ᄆᆞᅀᆞᄆᆞᆯ 내ᅀᆞᄫᅡ
(왕이 부처께 더욱 공경한 마음을 내어)

• 어간 '막-'과 어미 '-ᄋᆞ며' 사이에 객체 높임 선어말 어미가 결합하면 (㉡)과 같이 활용한다.

	㉠	㉡
①	왕	막ᄉᆞᄫᅵ며
②	왕	막ᄌᆞᄫᅵ며
③	부텨	막ᄉᆞᄫᅵ며
④	부텨	막ᄌᆞᄫᅵ며
⑤	ᄆᆞᅀᆞᆷ	막ᄉᆞᄫᅵ며

1강-C 근대 국어

음운상 특징

자음 'ㅸ, ㅿ'의 소실

- 갓가ᄫᅡ(중세) → 갓가와(근대)
- 처ᅀᅥᆷ(중세) → 처음(근대)

- 셔ᄫᅳᆯ(중세) → 셔울(근대) → 서울(현대)
- 지ᅀᅥ(중세) → 지어(근대)

ㅸ(순경음 비읍)은 15세기 중반부터 반모음 'ㅗ/ㅜ'로 변하였다. 예를 들어 '갓가바'는 'ㅸ'이 반모음 'ㅗ/ㅜ'로 변한 뒤, 이어지는 단모음 'ㅏ'와 만나 이중 모음 'ㅘ'를 형성하여 '갓가와'가 된 것이다. 또 다른 예로는 '더버'가 '더워'로 변한 것을 들 수 있다. '셔ᄫᅳᆯ'도 '셔울 → 서울'의 형태로 변하며 'ㅸ'이 완전히 소실되었음을 보여 준다. 현대 국어의 **'ㅂ' 불규칙 활용**을 보이는 용언들(돕다, 곱다 등)은 중세 국어 시기에 'ㅸ'을 받침으로 가지고 있던 용언들이다.

ㅿ(반치음)은 16세기 말에 완전히 없어져서 근대 국어에서는 소멸되었다. '처ᅀᅥᆷ → 처음', '지ᅀᅥ → 지어'에서 'ㅿ'이 소멸된 것을 확인할 수 있다. 현대 국어의 **'ㅅ' 불규칙 활용**을 보이는 용언들(짓다, 잇다 등)은 중세 국어 시기에 'ㅿ'을 받침으로 가지고 있던 용언들이다.

모음 'ㆍ'의 소실

- ᄒᆞᄆᆞᆯ며 → ᄒᆞᄆᆞᆯ며 / 다ᄅᆞ다 → 다르다 → 1단계 소실(16세기 중세 국어)
- ᄃᆞᆯ팽이 → 달팽이 / ᄅᆡ년 → 래년 → 2단계 소실(18세기 근대 국어)
- ᄆᆞᄉᆞᆯ → ᄆᆞ을 → 마을 / ᄀᆞᄉᆞᆯ → ᄀᆞ을 → 가을
 1단계 소실 2단계 소실 1단계 소실 2단계 소실

근대 국어에서 가장 중요한 변화는 음운 **ㆍ(아래아)**의 소실이라 할 수 있다. 'ㆍ'의 소실은 두 단계로 진행되었는데, 1단계 소실은 16세기에 둘째 음절 이하에서 'ㆍ'가 주로 'ㅡ'로 변한 것이다. 'ᄒᆞᄆᆞᆯ며 → ᄒᆞ믈며', '다ᄅᆞ다 → 다르다'가 그 예이다. 2단계 소실은 18세기에 첫음절의 'ㆍ'가 'ㅏ'로 변한 것으로, 'ᄃᆞᆯ팽이 → 달팽이', 'ᄅᆡ년 → 래년'이 그 예이다.

'ㆍ'가 'ㅡ'와 'ㅏ'로 바뀌면서 모음에서 여러 가지 변화가 일어났다. 우선 중세 국어에서는 철저히 지켜지던

모음 조화가 지켜지지 않게 되었다. 예를 들어 'ᄆᆞᅀᆞᆯ → ᄆᆞ을 → 마을'의 경우, '마을'이란 한 형태소 안에서 양성 모음(ㅏ)과 음성 모음(ㅡ)이 결합하게 된 것이다. 아울러 'ㆍ'의 소실로 첫음절의 'ㅣ'가 'ㅐ'로 변했고, 이에 중세 국어의 이중 모음 'ㅐ[ai]'와 'ㅔ[əi]'는 각각 [ɛ]와 [e]로 단모음화되었다.

그러나 'ㆍ'는 소리는 사라졌지만, 표기로는 남아 있었다. 1933년 '한글 맞춤법 통일안'에서 'ㆍ' 표기가 폐지될 때까지 글자로 계속 사용되었다.

어두 자음군의 변화와 된소리화

- ᄠᅳᆮ → 뜻 ᄢᅢ → 때 ᄤᅱ노더니 → 뛰노더니
- 곳 → 꽃 가치 → 까치 곳고리 → 꾀꼬리 불휘 → 뿌리

중세 국어의 어두 자음군은 점차 된소리로 변하여 'ᄠᅳᆮ'은 '뜻', 'ᄢᅢ'는 '때', 'ᄤᅱ노더니'는 '뛰노더니'와 같이 바뀌었다. 이처럼 어두 자음군이 된소리로 바뀌면서 음절 초성에 오는 자음의 개수는 한 개가 되어 점차 현대 국어에 가까워졌다.

한편 '곳 → 꽃, 가치 → 까치, 곳고리 → 꾀꼬리, 불휘 → 뿌리'와 같이 된소리가 아니었던 첫소리가 된소리로 바뀐 경우도 있었다.

구개음화

- 됴ᄒᆞᆫ → 죠ᄒᆞᆫ 디나가는 → 지나가는 부텨 → 부처
- 마ᄃᆡ → 마디 부ᄃᆡ → 부디

*구개음화는 근대 국어 시기에 발생한 자음의 변화 가운데 가장 주목되는 현상이다. 구개음화는 'ㄷ, ㅌ'이 모음 'ㅣ'나 반모음 'ㅣ[j]'(ㅑ, ㅕ, ㅛ, ㅠ) 앞에서 'ㅈ, ㅊ'으로 바뀌는 것을 말한다. 현대 국어와 달리 근대 국어에서는 하나의 형태소 내부에서도 구개음화가 일어났다. 중세 국어의 '됴ᄒᆞᆫ, 디나가는, 부텨'는 근대 국어 시기에 구개음화를 겪으며 'ㄷ, ㅌ'이 'ㅈ, ㅊ'으로 바뀌어 '죠ᄒᆞᆫ, 지나가는, 부처'로 변하였다.

한편, 단모음과 반모음이 결합한 이중 모음인 'ㅢ' 앞에서는 'ㄷ, ㅌ'이 구개음화가 일어나지 않았다. 그래서 모음은 바뀌었지만 '마디, 부디'와 같이 구개음화가 일어나지 않은 채로 현대 국어에 이어지고 있다.

원순 모음화와 전설 모음화

- 믈 → 물 블 → 불 플 → 풀
 - 평순 모음 / 원순 모음

- 즘승 → 짐승 슳다 → 싫다
 - 후설 모음 / 전설 모음

근대 국어에는 입술소리인 자음 'ㅁ, ㅂ, ㅍ' 아래에서 평순 모음 'ㅡ'가 원순 모음 'ㅜ'로 바뀌는 °**원순 모음화**와 자음 'ㅅ, ㅈ, ㅊ' 아래에서 후설 모음 'ㅡ'가 전설 모음인 'ㅣ'로 바뀌는 °**전설 모음화**가 일어났다. '믈, 블, 플'이 '물, 불, 풀'로 바뀐 것은 원순 모음화의 예이고, '즘승, 슳다'가 '짐승, 싫다'로 바뀐 것은 전설 모음화의 예이다. 두 현상 모두 발음의 편의를 위해 일어난 음운의 변화이다.

💬 표기상 특징

7종성법: 7개의 자음으로만 받침을 표기하는 방법

벋 → 벗 붙 → 붓
→ 'ㄷ' 대신 'ㅅ'을 사용함.

중세 국어에서는 받침에 8개의 글자(ㄱ, ㄴ, ㄷ, ㄹ, ㅁ, ㅂ, ㅅ, ㅇ)만 쓰는 8종성법이 있었다. 그런데 근대 국어로 오면서 받침 'ㄷ'과 'ㅅ'의 음가가 같아지게 되었다. 따라서 받침에 'ㄷ' 대신 'ㅅ'을 표기하게 되면서 7개의 글자(ㄱ, ㄴ, ㄹ, ㅁ, ㅂ, ㅅ, ㅇ)가 받침으로 쓰였다. 이러한 받침 표기법을 °**7종성법**이라고 한다.

여기서 한 가지 특이한 점은 종성의 'ㅅ'이 발음상으로는 [ㄷ]으로 발음되었으나, 표기상으로는 오히려 'ㄷ' 대신 'ㅅ'으로 표기되었다는 것이다. 이에 중세 국어에서 'ㄷ' 받침이던 말의 표기가 근대 국어에서는 'ㅅ' 받침으로 바뀌었다. 즉 '벋'은 '벗', '붙'은 '붓', '믿어'는 '밋어'로 표기한 것이다.

거듭 적기[혼철(混綴)]와 끊어 적기[분철(分綴)]

사ㄹ미 사룸미 사룸이
이어 적기 거듭 적기 끊어 적기

중세 국어에서는 소리 나는 대로 표기하는 '이어 적기' 방식을 취했다. 그래서 체언 '사룸'과 조사 '이'를 함

께 표기할 때에는 '사ᄅ미'로 적었다. 그러나 근대 국어에 들어서는 이어 적기의 규칙이 흔들리는 양상을 보이면서 이어 적기에서 끊어 적기로 표기 방식이 바뀌는 과도기 양상이 나타났다. 그래서 체언 '사름'과 조사 '이'를 함께 쓸 때 '사ᄅ미, 사름미, 사름이'와 같이 표기하였다. 이는 당시 표기법이 명확하지 않아 생긴 혼란한 양상으로 추정된다. 여기서 '사름미'는 '거듭 적기', '사름이'는 '끊어 적기'에 해당한다.

💬 어휘상 특징

근대 국어 시기에는 새로운 어휘가 급격히 늘어났다. 우선 중국을 통해 서양 문물을 지칭하는 새로운 한자어 유입이 늘어났다. '자명종(自鳴鐘)', '천리경(千里鏡, 오늘날의 망원경)' 등이 그 예이다. 이와 더불어 19세기 이후 개화기와 일제 강점기를 겪으면서 일본어가 대량으로 유입되었고 서양의 어휘 또한 급격하게 유입되었다. 이로써 우리나라의 어휘 체계는 고유어, 한자어, 외래어로 자리 잡게 되었다.

💬 문법상 특징

주격 조사 '가'의 등장

이 신문 보기⑦ 쉽고 신문속에 잇ᄂ 말을 자세이 알어 보게 홈이라.
[현대 국어] 이 신문 보기가 쉽고 신문 속에 있는 말을 자세히 알아보게 함이라.

근대 국어의 문법상 특징 중 가장 두드러지는 것은 주격 조사 '가'가 본격적으로 사용되었다는 것이다. 중세 국어에서는 '보기'가 모음 'ㅣ'로 끝났기 때문에 뒤에 오는 주격 조사가 생략되어 '보기'로 표기했을 것이다. 그런데 근대 국어로 오면서 '보기가'와 같이 모음으로 끝나는 체언 뒤에 주격 조사 '가'를 썼다. 현대 국어에서 앞에 오는 체언의 받침 유무에 따라 주격 조사가 '이' 또는 '가'로 쓰이는 현상은 이 변화에서 비롯되었다.

객체 높임 선어말 어미 '-ᄉ-/-ᄌ-/-ᄉ-'의 소멸

반ᄃ시 ᄉ당의 가 뵈고 출입에 반ᄃ시 고ᄒ더라.
[현대 국어] 반드시 사당에 가서 (조상의 신주를) 뵙고 나가고 들어오는 것을 반드시 (사당에) 알리더라.

'ᄉ당'은 조상의 신주를 모시는 집으로, 중세 국어에서는 높임의 대상에 해당한다. 따라서 중세 국어에서는 'ᄉ당'을 높이기 위해 객체 높임 선어말 어미 '-ᄉ-'을 써서 '뵈ᄉ고'로 썼을 것이다. 하지만 근대 국어에서는 객체 높임 선어말 어미를 쓰지 않고 '뵈고'라고 표기하였다.

객체 높임 선어말 어미 '-ᄉ-/-ᄌ-/-ᄉ-'은 근대 국어로 오면서 객체 높임을 표시하는 기능을 잃고, 상대 높임 선어말 어미(먹습ᄂ이다 → 먹습니다)로 그 기능이 바뀌어 갔다.

명사형 전성 어미 '-기'의 사용

믈밋 홍운을 헤앗고 큰실오리 ᄀᆞᆺ혼 줄이 븕기 더욱 긔이ᄒᆞ며

[현대 국어] 물 밑 홍운(紅雲)을 헤치고 큰 실오라기 같은 줄이 붉기가 더욱 기이(奇異)하며

'명사형 전성 어미'란 용언의 어간에 붙어 명사의 기능을 갖게 하는 어미로, '-(으)ㅁ'과 '-기'가 있다. 중세 국어의 명사형 전성 어미는 주로 용언의 어간에 명사형 어미 '-(으)ㅁ'이 붙는 형태였으며, '-기'는 활발하게 쓰이지 않았다. 그런데 근대 국어에 와서는 '붉기(븕- + -기)'와 같이 명사형 전성 어미 '-기'의 쓰임이 활발해졌다.

정답과 해설 50쪽

[01~16] 다음 단어의 변화를 보고, 관련 있는 음운 현상의 기호를 쓰세요.

㉠ 구개음화	㉡ 전설 모음화	㉢ 된소리 현상	㉣ 원순 모음화

01 디다 ⋯ 지다[落] ()		02 승겁다 ⋯ 싱겁다 ()	
03 즛 ⋯ 짓 ()		04 곳 ⋯ 꽃 ()	
05 가치 ⋯ 까치 ()		06 부텨 ⋯ 부처 ()	
07 믈 ⋯ 물 ()		08 됴ᄒᆞᆫ ⋯ 죠ᄒᆞᆫ ()	
09 디나가ᄂᆞᆫ ⋯ 지나가는 ()		10 즘승 ⋯ 짐승 ()	
11 슳다 ⋯ 싫다 ()		12 곳고리 ⋯ 꾀꼬리 ()	
13 불휘 ⋯ 뿌리 ()		14 스믈 ⋯ 스물 ()	
15 버국새 ⋯ 뻐꾹새 ()		16 즐다 ⋯ 질다 ()	

정답과 해설 50쪽

1 근대 국어의 특징이 <u>아닌</u> 것은?

① 'ㅿ'이 소멸되면서 '처섬'이 '처엄'으로 바뀌었다.

② '-숩-'이 객체 높임 선어말 어미로 쓰이지 않게 되었다.

③ 어휘에서 한자어가 점차 늘어나면서 고유어가 많이 사라졌다.

④ '나를, 보는'과 같이 'ㆍ' 음가가 소실되면서 모음 조화가 파괴되었다.

⑤ 어형을 밝히는 '끊어 적기'에서 소리대로 적는 '이어 적기'로 표기가 바뀌었다.

2 중세와 근대 국어의 시제 표현

• 과거 시제

중세	- '동사'는 선어말 어미 없이 기본형 그대로 사용함. 예 주그니라 - '형용사'는 어간에 '-더-'를 붙여 회상을 표시함. 예 ᄒᆞ더라
근대	- 중세 국어와 마찬가지로 과거 시제 '-더-'를 사용하고, 근대 국어에 와서 '-앗/엇-'이 추가됨. - 어간에 과거 시제 선어말 어미 '-앗/엇-'이 붙어 과거 시간을 표시함. 예 삼앗도다

2 〈보기〉의 ㉠~㉤을 탐구한 내용으로 적절하지 <u>않은</u> 것은?

─ 보 기 ─

붉은 ㉠긔운이 명낭ᄒᆞ야 첫 ㉡홍싴을 헤앗고 텬듕의 징반 ᄀᆞᆺᄒᆞᆫ 것이 수레박희 ᄀᆞᆺᄒᆞ야 믈속으로셔 치미러 밧치ᄃᆞ시 올나 븟흐며 항독 ㉢ᄀᆞᆺ ᄒᆞᆫ 긔운이 스러디고 처엄 븕어 것츨 빗최던 ㉣거슨 모혀 소혀텨로 드리워 믈속의 풍덩 ㉤ᄲᅡ디ᄂᆞᆫ듯 시브더라

─ 의유당, 「동명일기」(1772년)

현대어 풀이 붉은 기운이 명랑하여 첫 홍색을 헤치고, 하늘 한가운데 쟁반 같은 것이 수레바퀴 같아서 물속에서 치밀어 받치듯이 올라붙으며, 항아리, 독 같은 기운이 없어지고, 처음 붉게 겉을 비추던 것은 모여 소의 혀처럼 드리워 물속에 풍덩 빠지는 듯싶더라.

• 현재 시제

중세	- '동사'는 어간에 '-ᄂᆞ-'를 붙여 현재를 표시함. 예 ᄒᆞᄂᆞ다 - '형용사'는 선어말 어미 없이 기본형을 사용함.
근대	중세 국어와 마찬가지로 동사 어간에 '-ᄂᆞ-'를 붙여서, 형용사는 기본형 그대로 사용함.

① ㉠: '긔운'과 '이'를 끊어 적었군.

② ㉡: 현대 국어와 같은 형태의 '을'이 사용되었군.

③ ㉢: 현대 국어에는 없는 'ㆍ'가 당시에는 사용되었군.

④ ㉣: 앞 글자의 받침 'ㅅ'을 거듭 적었군.

⑤ ㉤: 현대 국어에서 쓰이지 않는 'ㅳ'이 사용되었군.

• 미래 시제

중세	동사나 형용사의 어간에 '-리-'를 붙여 미래의 시간을 표시함. 예 ᄒᆞ리라
근대	어간에 미래 시제 선어말 어미 '-겟-'을 붙이는 경우가 생김. 예 못ᄒᆞ겠다

3 〈보기〉의 ㉠~㉢을 통해 근대 국어의 특징을 탐구한 내용으로 적절하지 <u>않</u>은 것은?

--- 보 기 ---

> ㉠우리신문이 한문은 아니쓰고 다만 국문으로만 쓰는거슨 샹하귀천이 다보게 홈이라 ㉡쏘 국문을 이러케 귀졀을 쩨여 쓴즉 아모라도 ㉢이신문 보기가 쉽고 신문속에 잇는 말을 자셰이 알어 보게 홈이라
>
> (중략)
>
> 죠션국문이 한문보다 얼마가 나흔거시 무어신고ᄒ니 ㉣첫ᄌᆞ는 빅호기가 쉬흔이 됴흔 글이요 둘ᄌᆞ는 이글이 죠션글이니 죠션 인민 들이 알어셔 ㉢빅ᄉᆞ을 한문딕신 국문으로 써야 샹하귀천이 모도보고 알어보기가 쉬흘터이라

『독립신문』(1896년)

현대어 풀이 우리 신문이 한문은 아니 쓰고 다만 국문으로만 쓰는 것은 상하 귀천이 다 보게 함이라. 또 국문을 이렇게 구절을 떼어 쓴 즉 아무라도 이 신문 보기가 쉽고 신문 속에 있는 말을 자세히 알아보게 함이라. (중략) 조선 국문이 한문보다 얼마나 나은 것이 무엇인가 하니 첫째는 배우기가 쉬우니 좋은 글이요, 둘째는 이 글이 조선 글이니 조선 인민들이 알아서 모든 일을 한문 대신 국문으로 써야 상하 귀천이 모두 보고 알아보기 쉬울 터이라.

① ㉠: 띄어쓰기를 했지만 현대 국어처럼 띄어쓰기 원칙이 철저하진 않았군.

② ㉡: '쏘'나 '쩨여'로 보아 'ㅅ'계 합용 병서자인 어두 자음군이 여전히 사용되었군.

③ ㉢: 중세 국어와 달리 모음으로 끝난 체언 다음에 주격 조사 '가'를 사용하였군.

④ ㉣: '첫ᄌᆞ는'으로 보아 'ㆍ'의 음가는 소실되었지만 여전히 표기로는 사용되고 있었군.

⑤ ㉢: '알어보기가'로 보아 근대 국어에서는 '-기'가 명사형 어미가 아닌 관형사형 어미로 사용되었군.

3 독립신문에 나타난 근대 국어의 특성
① '~홈이라, ~흠이라, ~터이라'와 같이 평서형 종결 어미('-이라')가 예스러운 문어체 표현으로 쓰였다. 이는 현대 국어('-다)와 다르다.
② 원형을 밝혀 적는 '끊어 적기(신문이, 한문은...)'가 주된 표기지만 '쓰는 거슨(쓰ᄂᆞ 것은), 이러케(이렇게)' 등과 같이 '이어 적기'도 혼용되어 사용되고 있다.
③ 대체로 띄어쓰기를 했지만 '우리 신문'을 '우리신문'으로, '이 신문'을 '이신문'처럼 특정한 원칙 없이 띄어쓰기를 하였다.

한글 맞춤법

1. 제1~11항

🔵 제1장 총칙

제1항: 한글 맞춤법은 표준어를 소리대로 적되, 어법에 맞도록 함을 원칙으로 한다.

> 하늘[하늘] 구름[구름] 달리다[달리다] 머리말[머리말]

한글은 우리말의 소리를 표기하는 표음 문자이기 때문에 '표준어를 소리대로 적는다.'를 첫 번째 기본 원칙으로 세웠다. 소리대로 적는다는 것은 표준어를 적을 때 발음에 따라 적는다는 뜻으로, '하늘', '구름', '달리다'는 소리대로 적은 것이다.

잘못된 발음을 표준 발음으로 인식해서 틀리게 적는 경우도 있다. 예를 들어 '머리말'은 사람들이 사잇소리가 있는 [머린말]로 잘못 발음하여 '머릿말'로 적기도 하는데, 이는 틀린 표기이다. '머리말'은 [머리말]로 소리 나기 때문에 '머릿말'이 아니라 '머리말'로 적어야 한다.

> 꽃이[꼬치], 꽃을[꼬츨], 꽃에[꼬체] ·············· [꼬ㅊ]
>
> 꽃만[꼰만], 꽃나무[꼰나무], 꽃놀이[꼰노리] ·········· [꼰]
>
> 꽃과[꼳꽈], 꽃다발[꼳따발], 꽃밭[꼳빧] ·············· [꼳]

그런데 소리대로 적는다는 원칙만으로는 해결할 수 없는 문제가 생긴다. 만일 '꽃'이라는 단어를 소리대로 적으면, 단어가 놓이는 음운 환경에 따라서 [꼬ㅊ], [꼰], [꼳]과 같이 다양한 형태로 적어야 한다. 하나의 단어를 이렇게 여러 형태로 적는다면, 글자를 읽고 원래 단어를 바로 알아차리기가 어려워진다. 이를 해결하기 위해 맞춤법 규정에서는 '어법에 맞도록 함을 원칙으로 한다.'라는 원칙을 함께 명시하고 있다. 이 원칙은 '꽃이', '꽃나무', '꽃다발'의 '꽃'과 같이 형태소의 원형을 밝혀 적으라는 것이다.

어미 \ 어간	늙-		굽-	
	소리	표기	소리	표기
-고	늘꼬	늙고	굽꼬	굽고
-지	늑찌	늙지	굽찌	굽지
-는	능는	늙는	굼는	굽는
-어	늘거	늙어	구워	구워

용언의 어간 '늙-'과 어미 '-고, -지, -는, -어'가 결합하는 과정에서 어간 '늙-'은 '늘꼬, 늑찌, 능는, 늘거'와 같이 다양하게 소리 난다. 하지만 '늙-'이라는 모양을 고정하여 원래의 형태소를 밝혀 적고 있다. 곧 어법에 맞도록 표기한 것이다. 이렇게 원래의 어간과 어미를 끊어 적으면 본래의 형태를 쉽게 파악할 수 있다.

그러나 모든 단어의 형태를 밝혀 적을 수 있는 것은 아니다. 불규칙 활용하는 '굽다'의 경우 어간 '굽-'에 어미 '-고, -지, -는'이 결합할 때에는 원래의 형태를 밝혀 적지만, 어미 '-어'가 결합할 때에는 어간이 '구우-'로 바뀌어 소리 나는 대로 적는다. 왜냐하면 '구워(구우- + -어)'가 아닌 '굽어(굽- + -어)'로 적으면 [구버]로 읽혀 제 소리로 발음할 수 없기 때문이다. 이런 경우에는 소리대로 적는다는 원칙을 적용한다.

제2항: 문장의 각 단어는 띄어 씀을 원칙으로 한다.

동생∨책∨읽는다.

동생이∨책을∨읽는다.

어머니께서도∨책을∨읽으신다.

동생이∨책을∨<u>읽어</u>∨<u>간다</u>. / 동생이∨책을∨<u>읽어간다</u>.
 본용언 보조 용언 본용언+보조 용언

***띄어쓰기**의 기본 원칙은 단어마다 띄어 쓰는 것이다. 이렇게 단순한 원칙임에도 불구하고 띄어쓰기가 어렵게 느껴지는 이유는 제41항 때문이다.

제41항: 조사는 그 앞말에 붙여 쓴다.

제2항과 제41항의 규정 때문에 우리는 띄어쓰기를 제대로 하기 위해 어떤 말이 단어이고 어떤 말이 조사인지 알아야 한다. '동생, 책, 읽는다'는 각각 단어이므로 모두 띄어 쓴다. '이, 을'은 조사이므로 앞말에 붙여 '동생이, 책을'로 쓴다. 여러 개의 조사가 겹칠 때에도 앞말에 붙여 써야 하므로 '어머니께서도'의 조사 '께서'와 '도'는 모두 앞말에 붙여 쓴다.

한편, 본용언과 보조 용언은 서로 다른 단어이기에 띄어 쓰는 것이 원칙이지만, 붙여 쓰는 것을 허용한다. 따라서 본용언과 보조 용언은 띄어 써도 되고, 붙여 써도 된다(제5장 제47항).

큰∨집 → 규모가 큰 집 큰집 → 집안의 맏이가 사는 종갓집

아기가방에있다. → 아기가∨방에∨있다.

아기∨가방에∨있다.

띄어쓰기에 따라 단어나 문맥의 의미가 달라지기도 한다. '큰∨집'은 두 단어로, 집의 규모가 크다는 의미를 지닌다. 이에 반해 '큰집'은 한 단어로, 집안의 맏이(첫째)가 사는 종갓집을 의미한다. 또 '아기가방에있다.'라는 문장은 띄어쓰기에 따라 '아기가 방에 있다.'는 의미나 '아기(가) 가방에 있다.'는 의미로 해석할 수 있다. 이렇듯 띄어쓰기는 단어와 문장의 의미에 영향을 준다.

제3장 소리에 관한 것

제5항: 한 단어 안에서 뚜렷한 까닭 없이 나는 된소리는 다음 음절의 첫소리를 된소리로 적는다.

<div align="center">

소쩍새, 어깨, 으뜸 잔뜩, 살짝, 담뿍, 몽땅

</div>

일반적으로 한 형태소 안에서 모음 사이에 예사소리가 있는 경우, 된소리로 소리 나지 않는다. 그런데 모음 사이에 놓인 예사소리가 된소리로 소리 난다면, '소리 나는 대로 적는다'는 원칙에 따라 된소리로 적도록 한 것이다. 따라서 '소쩍새'의 'ㅉ'이나 '어깨'의 'ㄲ', '으뜸'의 'ㄸ'은 모두 뚜렷한 까닭 없이 된소리로 소리가 나므로 된소리로 적는 것이다.

또한 한 형태소 안에서 울림소리(ㄴ, ㄹ, ㅁ, ㅇ) 뒤에 나는 된소리 역시 된소리로 적는다. 울림소리는 뒤에 오는 예사소리를 된소리로 바꾸는 필수 조건이 아니기 때문이다. 따라서 울림소리 뒤에 된소리가 올 때에도 특별한 까닭이 있다고 볼 수 없으므로 소리 나는 대로, 곧 된소리로 적는다. '잔뜩, 살짝, 담뿍, 몽땅'의 된소리 'ㄸ, ㅉ, ㅃ'은 모두 울림소리 'ㄴ, ㄹ, ㅁ, ㅇ' 뒤에 나는 된소리이므로 소리 나는 대로 적은 것이다.

tip '소쩍' 대신 '솟적', '어깨' 대신 '엇개'로 적으면 안 될까?

새의 울음을 나타낼 때 '솟'과 '적', 신체의 일부를 나타낼 때 '엇'과 '개'는 의미가 있는 형태소가 아니다. 따라서 형태소를 밝혀 적는다는 근거도 성립하지 않는다. 그래서 소리 나는 대로 적는 것이다.

<div align="center">

국수 깍두기 법석 몹시
[국쑤] [깍뚜기] [법썩] [몹씨]

</div>

한 형태소 안에서 받침 'ㄱ, ㅂ' 뒤에 있는 예사소리는 언제나 된소리로 소리 난다. 이러한 경우는 된소리되기와 같은 규칙적인 음운 현상에 해당하므로 제5항의 '까닭 없이' 된소리로 소리 나는 경우가 아니다. 따라서 한 형태소 안에서 받침 'ㄱ, ㅂ' 뒤에 있는 예사소리는 된소리로 발음되더라도 예사소리로 적는다. 즉 [국쑤], [깍뚜기]로 소리 나도 '국수', '깍두기'로 적는 것이다. '법석[법썩]', '몹시[몹씨]' 역시 마찬가지이다.

<div align="center">

딱딱, 쓱싹쓱싹, 씁쓸하다

</div>

예외적으로 '같은 음절이나 비슷한 음절이 겹쳐 나는 경우'인 '딱딱, 쓱싹쓱싹'와 같은 단어는 '딱닥, 쓱삭쓱삭'이 아닌 된소리를 표기에 반영하여 적는다.

> **제10항**: 한자음 '녀, 뇨, 뉴, 니'가 단어 첫머리에 올 적에는, 두음 법칙에 따라 '여, 요, 유, 이'로 적는다.
> **제11항**: 한자음 '랴, 려, 례, 료, 류, 리'가 단어의 첫머리에 올 적에는, 두음 법칙에 따라 '야, 여, 예, 요, 유, 이'로 적는다.

여자 ← 녀자 요소 ← 뇨소 유대 ← 뉴대 익명 ← 닉명

양심 ← 량심 역사 ← 력사 예의 ← 례의 유행 ← 류행

두음 법칙이란 'ㄹ'과 'ㄴ'이 단어의 첫머리에 발음되는 것을 꺼려서 다른 소리로 발음하는 현상이다. 제10항과 제11항은 이 두음 법칙을 표기에도 반영한 규정이다. '여자, 요소, 유대, 익명'은 단어의 첫머리에서 각각 한자음 '녀, 뇨, 뉴, 니'를 '여, 요, 유, 이'로 적은 것이며, '양심, 역사, 예의, 유행'은 단어의 첫머리에서 각각 한자음 '랴, 려, 례, 류'를 '야, 여, 예, 유'로 적은 것이다.

남녀(男女) 하류(下流) 개량(改良)

단어의 첫머리가 아닌 경우에는 두음 법칙이 적용되지 않는다. 그래서 단어의 첫머리가 아닌 '남녀'의 '녀', '하류'의 '류', 개량의 '량'은 모두 본음대로 적고 있다.

신여성 남존여비 해외여행

하지만 앞에 접두사가 붙은 파생어라면, 단어의 첫머리에 두음 법칙을 적용한다. '신-녀성'이 아니라 '신-여성'으로 표기하는 것이 그 사례라 할 수 있다. 합성어의 경우도 마찬가지로 두음 법칙을 적용한다. 그래서 '남존-여비', '해외-여행'으로 표기한다.

- 한 냥(兩), 몇 년(年), 몇 리(里)
- 비율(比率), 운율(韻律), 환율(換率), 분열(分裂), 나열(羅列)

'한 냥(兩), 몇 년(年), 몇 리(里)'에서 '냥'이나 '년', '리'와 같이 앞말에 의존하는 의존 명사는 두음 법칙을 적용하지 않고 본음 그대로 적는다. 한편 '비율(比率), 운율(韻律), 환율(換率), 분열(分裂), 나열(羅列)'과 같이 모음이나 'ㄴ' 받침 뒤에 이어지는 '률'과 '렬'은 각각 '율'과 '열'로 적는다.

[01~05] 밑줄 친 단어가 소리대로 적은 말이면 ○, 어법에 맞도록 적은 말이면 △ 표시하세요.

01 바느질(　　)을 하고 나서 실의 매듭을 잘 지어야(　　) 풀어지지(　　) 않는다.

02 요즘 물건 값도(　　) 비싸다(　　).

03 아래 밧줄(　　)을 잡아서(　　) 올리다.

04 나무(　　) 에 과일이 많이(　　) 열렸다.

05 꽃도(　　) 부끄러워하고 달도(　　) 숨는다.

[06~17] 맞춤법에 맞게 쓴 말을 골라 그 기호를 쓰세요.

06 ㄱ. 산듯하다　　　ㄴ. 산뜻하다　　(　　)

07 ㄱ. 엉둥하다　　　ㄴ. 엉뚱하다　　(　　)

08 ㄱ. 납작하다　　　ㄴ. 납짝하다　　(　　)

09 ㄱ. 연세　　　　　ㄴ. 년세　　　　(　　)

10 ㄱ. 예의　　　　　ㄴ. 례의　　　　(　　)

11 ㄱ. 훨신　　　　　ㄴ. 훨씬　　　　(　　)

12 ㄱ. 움질　　　　　ㄴ. 움찔　　　　(　　)

13 ㄱ. 싹둑　　　　　ㄴ. 싹뚝　　　　(　　)

14 ㄱ. 남여　　　　　ㄴ. 남녀　　　　(　　)

15 ㄱ. 용궁　　　　　ㄴ. 룡궁　　　　(　　)

16 ㄱ. 확률　　　　　ㄴ. 확율　　　　(　　)

17 ㄱ. 실패률　　　　ㄴ. 실패율　　　(　　)

1 〈보기〉의 ㉠과 ㉡에 대해 이해한 내용으로 적절하지 <u>않은</u> 것은?

> ─────── 보 기 ───────
>
> 한글 맞춤법은 표준어를 ㉠소리대로 적되, ㉡어법에 맞도록 함을 원
> 칙으로 한다.

① [나무]로 소리 나는 것을 '나무'로 적는 것은 ㉠에 해당하는군.

② [꼬츨]로 소리 나는 것을 '꽃을'로 적는 것은 ㉡에 해당하는군.

③ 어간과 어미를 분리해서 '익어, 익은'으로 적는 것은 ㉠에 해당하는군.

④ 음운 현상을 반영하지 않고 '미닫이, 해돋이'로 적는 것은 ㉡에 해당하
는군.

⑤ '고와(곱- + -아)'처럼 어간을 원래 형태에서 벗어난 대로 적는 것은 ㉠에
해당하는군.

1 소리대로 적은 '며칠'일까, 어법에 맞
도록 적은 '몇일'일까?

'그달의 몇째 되는 날'을 가리키는 말로
'몇일'과 '며칠' 중 어느 것이 표준어일까?
일반적으로 [며칠]로 발음되기에 소리 대
로 '며칠'을 표준어로 적는다. 만약 '몇일'
을 표준어로 적으면 뒤 단어 '일'이 실질
형태소이므로 '몇일'은 [면일 → 면닐 →
면닐]로 발음되어 [며칠]이란 소리를 충
족시키지 못한다. 따라서 우리말에서는
소리 나는 대로 '며칠'로 적는 것을 표준
어로 정하고 있다.

2 다음 문장의 띄어쓰기에 대한 이해로 적절하지 <u>않은</u> 것은?

> 나도언니만큼요리를잘할수있다.
>
> → 나도∨언니∨만큼∨요리를∨잘할∨수∨있다.

① '만큼'은 원인이나 근거를 나타내는 의존 명사이므로 띄어 쓴다.

② '를'은 목적격 조사이므로 앞말에 붙여 쓴다.

③ '잘할'은 동사이므로 하나의 단어로서 띄어 쓴다.

④ '수'는 의존 명사이므로 띄어 쓴다.

⑤ '있다'는 형용사이므로 하나의 단어로서 띄어 쓴다.

3 〈보기〉를 참고하여 보조 용언의 띄어쓰기를 이해한 내용으로 적절하지 <u>않은</u> 것은?

───── 보 기 ─────

제47항　보조 용언은 띄어 씀을 원칙으로 하되, 경우에 따라 붙여 씀도 허용한다.

다만, 앞말에 조사가 붙거나 앞말이 합성 용언인 경우, 그리고 중간에 조사가 들어갈 적에는 그 뒤에 오는 보조 용언은 띄어 쓴다.

① '비가 올 듯하다.'에서 '올듯하다'는 붙여 쓰는 것도 허용되는군.

② '사과는 먹어 보았다.'에서 '먹어보았다'로 붙여 쓰는 것도 허용되는군.

③ '책을 읽어도 보았다.'에서 '읽어도 보았다'는 반드시 띄어 써야 하는군.

④ '그릇을 깨뜨려 버렸다.'에서 '깨뜨려 버렸다'는 반드시 띄어 써야 하는군.

⑤ '그는 심심하면 잘난 체를 한다.'에서 '잘난 체를 한다'는 반드시 띄어 써야 하는군.

3 보조 용언의 띄어쓰기

보조 용언도 하나의 단어이므로 띄어 쓰는 것이 원칙이나 경우에 따라서는 붙여 쓰는 것이 허용된다. 보조 용언을 붙여 쓰는 것이 허용되는 경우는 다음의 두 가지이다.

(1) '본용언 + ─아/어 + 보조 용언' 구성
　예 라면을 먹어 보았다.
　　　라면을 먹어보았다.

(2) '관형사형 + 보조 용언(의존 명사 + ─하다/싶다)' 구성
　예 아는 체하다.
　　　아는체하다.

한편 앞말에 조사가 붙거나 앞말이 합성 용언인 경우, 그리고 중간에 조사가 들어갈 적에는 그 뒤에 오는 보조 용언은 띄어 써야 한다.

예 잘도 놀아만 나는구나! / 네가 덤벼들어 봐라. / 아기가 곧 울 듯도 하다.

또한 '─고 싶다'의 구성으로 쓰이는 보조 용언 '싶다'는 본용언에 붙여 쓰는 것이 허용되지 않으므로 띄어 써야만 한다.

4 〈보기〉에 해당하는 단어로 적절한 것은?

───── 보 기 ─────

제10항 [붙임 2]

접두사처럼 쓰이는 한자가 붙어서 된 말이나 합성어에서, 뒷말의 첫소리가 'ㄴ' 소리로 나더라도 두음 법칙에 따라 적는다.

① 남녀(男女)　　　　② 노인(老人)

③ 양심(良心)　　　　④ 백분율(百分率)

⑤ 공염불(空念佛)

💬 제4장 형태에 관한 것

> **제19항**: 어간에 '-이'나 '-음/-ㅁ'이 붙어서 명사로 된 것과 '-이'나 '-히'가 붙어서 부사로 된 것은 그 어간의 원형을 밝히어 적는다.

어간의 원형을 밝힘.	'-이'나 '-음/-ㅁ'이 붙음.	먹이(먹-+-이), 울음(울-+-음), 귀걸이(귀+걸-+-이)
	'-이'나 '-히'가 붙음.	짓궂이(짓궂-+-이), 익히(익-+-히)
어간의 원형을 밝히지 않음.	'-이'나 '-음/-ㅁ'이 붙었지만 어간의 뜻과 멀어짐.	목거리(목-+걸-+-이) → 목이 아픈 병, 노름(놀-+-음) → 도박, 거름(걸-+-음) → 비료
	'-이'나 '-음/-ㅁ' 이외의 모음으로 시작된 접미사가 붙음.	마중(맞-+-웅), 마개(막-+-애), 무덤(묻-+-엄), 귀머거리(귀+먹-+-어리), 마감(막-+-암), 쓰레기(쓸-+-에기)

제19항은 명사 파생 접미사 '-이'나 '-음/-ㅁ'과, 부사 파생 접미사 '-이', '-히'는 어간의 본뜻을 유지하면서 비교적 여러 어간에 결합할 수 있으므로 어간의 원형을 밝혀 적음을 나타내는 규정이다. '먹이', '울음', '귀걸이'는 용언의 어간에 '-이'나 '-음/-ㅁ'이 결합한 예이고, '짓궂이'와 '익히'는 용언의 어간에 '-이', '-히'가 결합한 예이다. 이 단어들은 그 어간의 모습을 그대로 살려 두고 있으므로 모두 그 원형을 파악하기 쉽다.

> 다만, 어간에 '-이'나 '-음'이 붙어서 명사로 바뀐 것이라도 그 어간의 뜻과 멀어진 것은 원형을 밝히어 적지 아니한다.

널리 쓰이는 접미사와 결합했더라도 그 어간의 뜻과 멀어진 것은 원형을 밝히지 않는다. '목거리(목병)'는 목에 거는 장신구 '목걸이'와 달리, '목에 걸다'의 뜻에서 멀어졌으므로 소리대로 '목거리'로 적는다. '노름'도 '놀-+-음'으로 만들어진 '놀음(놀이)'과 달리 그 뜻인 '놀다'와 멀어져 '돈내기'라는 의미를 가지므로, 소리 나는 대로 '노름'이라고 적는다.

> [붙임] 어간에 '-이'나 '-음' 이외의 모음으로 시작된 접미사가 붙어서 다른 품사로 바뀐 것은 그 어간의 원형을 밝히어 적지 아니한다.

'-이'나 '-음'과는 다르게 널리 쓰이지 않는 비생산적인 접미사 '-웅, -애, -엄, -어리' 등이 붙는 단어는 소리 나는 대로 '마중, 마개, 무덤, 귀머거리'와 같이 적는다. 이는 생산성이 낮은 접미사가 결합하는 어간이 제약되어 있고, 그 원형을 알더라도 얻는 이점이 별로 없기 때문이다.

제30항: 사이시옷은 다음과 같은 경우에 받치어 적는다.

사이시옷을 적는 경우	사이시옷을 적지 않는 경우
↓	↓
합성어, 앞말이 모음으로 끝날 때	**파생어, 앞말에 받침이 있을 때**
냇가(내+가)[내까/낻까] 콧등(코+등)[코뜽/콛뜽] 젓가락(저+가락)[저까락/젇까락] 햇빛(해+빛)[해삗/핻삗]	눈사람(눈+사람)[눈싸람] 문고리(문+고리)[문꼬리] 해님(해+-님(접사))[해님]

제30항은 °**사이시옷**을 받쳐 적는 조항을 규정하고 있다. 사이시옷은 두 개의 형태소 또는 단어가 합쳐져서 합성어가 될 때, 뒤의 예사소리가 된소리로 변하거나, 'ㄴ' 소리가 덧나거나, 'ㄴㄴ' 소리가 덧나는 현상인 °**사잇소리 현상**을 표시하는 것이다. 사이시옷은 다음과 같은 조건을 만족해야 한다.

- 결합하는 두 단어가 '고유어+고유어', '고유어+한자어', '한자어+고유어'인 합성어여야 함.
- 합성어의 앞말이 모음으로 끝나야 함.
- 사잇소리 현상(된소리, 'ㄴ' 소리, 'ㄴㄴ' 소리의 첨가)이 일어나야 함.

'냇가'나 '콧등', '젓가락'은 모두 '고유어+고유어'로 이루어진 합성 명사이다. '냇가'의 경우, 앞말 '내'가 모음으로 끝나고, 뒷말 '가'가 [까]로 소리 나기 때문에 사이시옷을 앞말에 받치어 적은 것이다. 반면 '눈사람'은 앞말 '눈' 뒤에 '사람'이 [싸람]으로 소리 나기 때문에 사잇소리 현상이 일어나지만, 앞말에 받침 'ㄴ'이 있으므로 사이시옷을 표기하지 않았다. '해님'은 명사 '해'와 접미사 '-님'이 결합한 말로, 합성어가 아니라 파생어이다. 즉 사이시옷을 적는 제1의 법칙, 합성어가 아니므로 사이시옷을 적을 수 없다. 따라서 '해님'이 맞고, 발음 역시 [핸님]이 아니라 [해님]이다. 반면에, 합성어인 '햇빛'에는 사이시옷을 적는다.

1. 순우리말로 된 합성어로서 앞말이 모음으로 끝난 경우

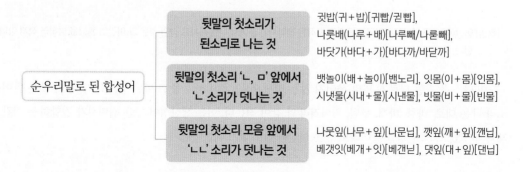

순우리말로 된 합성어

뒷말의 첫소리가 된소리로 나는 것	귓밥(귀+밥)[귀빱/귇빱], 나룻배(나루+배)[나루빼/나룯빼], 바닷가(바다+가)[바다까/바닫까]
뒷말의 첫소리 'ㄴ, ㅁ' 앞에서 'ㄴ' 소리가 덧나는 것	뱃놀이(배+놀이)[밴노리], 잇몸(이+몸)[인몸], 시냇물(시내+물)[시낸물], 빗물(비+물)[빈물]
뒷말의 첫소리 모음 앞에서 'ㄴㄴ' 소리가 덧나는 것	나뭇잎(나무+잎)[나문닙], 깻잎(깨+잎)[깬닙], 베갯잇(베개+잇)[베갠닏], 댓잎(대+잎)[댄닙]

사이시옷을 받쳐 적어야 하는 음운론적 조건은 다음과 같다. 우선 뒷말의 첫소리가 된소리로 나야 한다. 또는 뒷말의 첫소리 'ㄴ, ㅁ' 앞에서 'ㄴ' 소리가 덧나거나 뒷말의 첫소리 모음 앞에서 'ㄴㄴ' 소리가 덧나야 한다. 이 조건은 합성어가 순우리말 합성어든 순우리말과 한자어로 된 합성어든 항상 동일하다.

순우리말로 된 합성어 중에서, '귓밥, 나룻배, 바닷가' 등은 [귀빱/귇빱], [나루빼/나룯빼], [바다까/바닫까]처럼 뒷말의 첫소리가 된소리가 되는 것이다. '뱃놀이, 잇몸, 시냇물, 빗물' 등은 뒷말의 첫소리가 'ㄴ, ㅁ'이고 모두 [밴노리], [인몸], [시낸물], [빈물]로 'ㄴ' 소리가 덧나고 있다. '나뭇잎, 깻잎, 베갯잇, 댓잎' 등은 뒷말의 첫소리가 모두 모음이고 [나문닙], [깬닙], [베갠닏], [댄닙]으로 'ㄴㄴ' 소리가 덧나고 있다. 아울러 단어들의 앞말은 모두 받침이 없으므로, 사이시옷을 받쳐 적는다.

2. 순우리말과 한자어로 된 합성어로서 앞말이 모음으로 끝난 경우

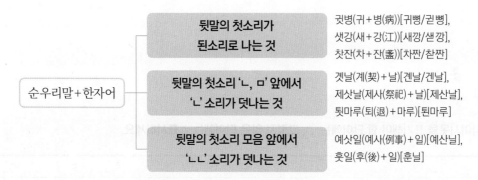

순우리말과 한자어가 결합한 합성어에 사이시옷을 받쳐 적은 경우도 순우리말 합성어와 그 조건이 같다. 귓병[귀뼝/귇뼝], 샛강[새깡/샏깡], 찻잔[차짠/찯짠]과 같이 뒷말의 첫소리가 된소리로 나는 경우, 곗날[곈날/겐날], 제삿날[제산날], 툇마루[퇸마루]와 같이 뒷말의 첫소리 'ㄴ, ㅁ' 앞에서 'ㄴ' 소리가 덧나는 경우, 예삿일[예산닐], 훗일[훈닐]과 같이 뒷말의 첫소리 모음 앞에서 'ㄴㄴ' 소리가 덧나는 경우에 모두 사이시옷을 받쳐 적는다.

3. 두 음절로 된 다음 한자어

곳간(庫間), 셋방(貰房), 숫자(數字), 찻간(車間), 툇간(退間), 횟수(回數)

사이시옷의 표기는 원칙적으로 순우리말로 된 합성어나 순우리말이 포함되어 있는 합성어에만 적용되므로 한자어로 된 합성어에는 사이시옷을 표기하지 않는다. 즉, 사이시옷 표기 대상인 합성어는 적어도 그 구성 요소 중 하나는 고유어여야 하며, 외래어 또한 없어야 한다.

다만 예외적으로 6개의 한자어 '곳간(庫間), 셋방(貰房), 숫자(數字), 찻간(車間), 툇간(退間), 횟수(回數)'에는 사이시옷을 표기한다. 이 외의 '전세방(傳貰房), 대구(對句), 개수(個數), 초점(焦點)'과 같이 한자어로 된 합성어에는 사잇소리 현상이 나타나더라도 사이시옷을 표기하지 않는다.

[01~12] 형태소의 원형을 밝히어 적은 단어에는 ○, 그렇지 않은 단어에는 △ 표시하세요.

01	달맞이	02	차마	03	묶음
04	얼음	05	같이	06	바가지
07	실없이	08	굳이	09	마중
10	놀이	11	삼발이	12	지붕

[13~15] 사이시옷을 표기해야 할 단어에는 ○, 그렇지 않은 단어에는 △표시하세요.

	ㄱ	ㄴ	ㄷ
13	위+턱	위+물	위+길
14	그네+줄	가로+줄	세로 +줄
15	전세(傳貰)+방(房)	피자(pizza) +집	차(車)+간(間)

[16~18] 제시된 단어와 해당하는 소리를 선으로 이으세요.

16	핏기(피+기(氣))	•	• ㄱ. 순우리말로 된 합성어 → 'ㄴㄴ' 소리가 덧남.
17	뒷일(뒤+일)	•	• ㄴ. 순우리말+한자어로 된 합성어 → 'ㄴ' 소리가 덧남.
18	훗날(후(後)+날)	•	• ㄷ. 순우리말+한자어로 된 합성어 → 뒷말의 첫소리가 된소리로 남.

1 단어의 맞춤법에 대해 탐구한 내용으로 적절하지 <u>않은</u> 것은?

① '낱나치'가 아니라 '낱낱이'로 적는 것은 명사 뒤에 '-이'가 붙어서 된 말은 그 명사의 원형을 밝혀 적기 때문이군.

② '기피'가 아니라 '깊이'로 적는 것은 어간에 '-이'가 붙어서 부사로 된 것은 그 어간의 원형을 밝혀 적기 때문이군.

③ '묻엄'이 아니라 '무덤'으로 적는 것은 널리 사용하는 접미사가 아닌 경우에는 소리 나는 대로 적기 때문이군.

④ '옭아미'가 아니라 '올가미'로 적는 것은 널리 사용하는 접미사가 아닌 경우에는 그 어간의 원형을 밝혀 적지 않기 때문이군.

⑤ '나드리'가 아니라 '나들이'로 적는 것은 널리 사용하는 접미사가 붙은 말이라도 어간의 뜻에서 멀어졌기 때문이군.

2 〈보기〉의 자료를 읽고 탐구한 내용으로 적절하지 <u>않은</u> 것은?

---- 보 기 -----

한글 맞춤법

제19항 어간에 '-이'나 '-음/-ㅁ'이 붙어서 명사로 된 것과 '-이'나 '-히'가 붙어서 부사로 된 것은 그 어간의 원형을 밝히어 적는다. ⓔ 먹이, 믿음 등
다만, 어간에 '-이'나 '-음'이 붙어서 명사로 바뀐 것이라도 그 어간의 뜻과 멀어진 것은 원형을 밝히어 적지 아니한다. ⓔ 목거리(목이 아픈 병), 노름 등
[붙임] 어간에 '-이'나 '-음' 이외의 모음으로 시작된 접미사가 붙어서 다른 품사로 바뀐 것은 그 어간의 원형을 밝혀 적지 아니한다. ⓔ 마중, 주검 등

제19항 해설

• 널리 쓰이는 접미사가 어간에 붙어서 만들어진 단어는 어간의 원형을 밝혀 적는 것이 원칙이나, 그 어간의 뜻과 멀어진 단어는 밝혀 적지 않는다.

• 널리 쓰이지 않는 접미사가 어간에 붙어서 만들어진 단어는 그 어간의 원형을 밝혀 적지 않는다.

1 제19항과 관련된 조항

• 제20항 명사 뒤에 '-이'가 붙어서 된 말은 그 명사의 원형을 밝히어 적는다.
 1. 부사로 된 것
 ⓔ 곳곳이, 낱낱이
 2. 명사로 된 것
 ⓔ 바둑이, 삼발이
 [붙임] '-이' 이외의 모음으로 시작된 접미사가 붙어서 된 말은 그 명사의 원형을 밝히어 적지 아니한다.
 ⓔ 꼬락서니, 끄트머리

• 제21항 명사나 혹은 용언의 어간 뒤에 자음으로 시작된 접미사가 붙어서 된 말은 그 명사나 어간의 원형을 밝히어 적는다.
 1. 명사 뒤에 자음으로 시작된 접미사가 붙어서 된 것
 ⓔ 값지다, 홑지다
 2. 어간 뒤에 자음으로 시작된 접미사가 붙어서 된 것
 ⓔ 낚시, 덮개
 다만, 겹받침의 끝소리가 드러나지 않거나, 어원이 분명하지 아니하고 본뜻에서 멀어진 것은 소리대로 적는다.

① '먹이'를 '머기'로 적지 않는 것을 보니 '-이'가 널리 쓰이는 접미사겠군.

② '목거리'와 달리 '목걸이(장신구)'는 어간의 뜻과 멀어지지 않은 예로군.

③ '마중'을 '맞웅'으로 적지 않는 것을 보니 '-웅'이 널리 쓰이지 않는 접미사겠군.

④ 널리 쓰이는 접미사가 붙어 어간의 원형을 밝혀 적은 예로 '같이'를 추가할 수 있겠군.

⑤ 널리 쓰이는 접미사가 붙었지만 어간의 뜻과 멀어져 어간의 원형을 밝혀 적지 않은 예로 '마개'를 추가할 수 있겠군.

3 〈보기〉의 한 가지 조건 으로 적절하지 <u>않은</u> 것은?

───── 보 기 ─────

'한글 맞춤법'에 따르면, 사이시옷은 조건 ⓐ~ⓓ가 모두 만족되어야 표기된다. (단, '곳간, 셋방, 숫자, 찻간, 툇간, 횟수'는 예외이다.)

ⓐ 단어 분류상 '합성 명사'일 것.
ⓑ 결합하는 두 말의 어종이 다음 중 하나일 것.
 • 고유어+고유어 • 고유어+한자어 • 한자어+고유어
ⓒ 결합하는 두 말 중 앞말이 모음으로 끝날 것.
ⓓ 두 말이 결합하며 발생하는 음운 현상이 다음 중 하나일 것.
 • 뒷말 첫소리가 된소리로 바뀜.
 • 앞말 끝소리에 'ㄴ' 소리가 덧남.
 • 앞말 끝소리와 뒷말 첫소리에 각각 'ㄴ' 소리가 덧남.

㉠~㉤ 각각의 쌍은 위 조건 ⓐ~ⓓ 중 한 가지 조건 만 차이가 나서 사이시옷 표기 여부가 갈린 예이다.

㉠ 도매가격[도매까격] / 도맷값[도매깝]
㉡ 전세방[전세빵] / 아랫방[아래빵]
㉢ 버섯국[버섣꾹] / 조갯국[조개꾹]
㉣ 인사말[인사말] / 존댓말[존댄말]
㉤ 나무껍질[나무껍찔] / 나뭇가지[나무까지]

① ㉠: ⓐ ② ㉡: ⓑ ③ ㉢: ⓒ ④ ㉣: ⓓ ⑤ ㉤: ⓓ

3 뒷말의 첫소리가 된소리로 나는 경우의 발음

한글 맞춤법 '제30항'에 따라 합성어에서 앞말이 모음으로 끝났는데도 뒷말의 첫소리가 된소리로 나는 경우에는 사이시옷을 받치어 적는다. 이때 단어의 발음은 아래와 같이 두 경우 모두 가능하다.

절댓값[절때깝/절땐깝], 등굣길[등교 낄/등굗낄], 햇빛[해삗/핻삗], 고깃국 [고기꾹/고긷꾹]

이때 [절때깝], [등교낄], [해삗], [고기꾹] 등 뒷말의 첫소리를 된소리로 발음하는 것이 원칙이다.

이는 뒷말의 첫소리가 된소리로 나는 것을 표시하기 위해 사이시옷을 받치어 적는 것이기 때문이다. 다만 [절땐깝], [등굗낄], [핻삗], [고긷꾹]과 같이 앞말의 받침에 [ㄷ] 소리를 내어 발음하는 것도 허용하고 있다. 이는 표기상 'ㅅ'이 있어서 그 발음을 살려 읽으려는 경향이 있기 때문에 인정한 것이다.

2^강-B 표준어 규정

💬 제1부 제1장 총칙

> **제1항**: 표준어는 교양 있는 사람들이 두루 쓰는 현대 서울말로 정함을 원칙으로 한다.

 표준어 규정의 표준어 사정 원칙 제1항에는 표준어를 정하는 사회적, 시대적, 지역적 기준이 제시되어 있다. 우선 사회적 기준으로 *표준어는 '교양 있는 사람들'이 쓰는 언어여야 한다. 그리고 시대적 기준으로 표준어는 '현대'의 언어여야 한다. 마지막으로 지역적 기준으로 표준어는 '서울말'이어야 한다. 이 기준은 표준어를 정하는 데 원칙이 되는 조건이다.

 한편, 표준어 사정 원칙은 '발음 변화'에 따른 표준어 규정과 '어휘 선택의 변화'에 따른 표준어 규정으로 나뉜다. '발음 변화'에 따른 표준어 규정은 시간이 지남에 따라 대부분의 사람들이 발음을 바꿔 말하면, 그 발음이 변화한 형태를 표준어로 삼는다는 것이다. 또한 '어휘 선택의 변화'에 따른 표준어 규정은 의미는 동일하지만 형태가 다른 단어가 있을 때, 더 널리 쓰이는 단어를 표준어로 삼는다는 것이다.

💬 제1부 제2장 발음 변화에 따른 표준어 규정

> **제3항**: 다음 단어들은 거센소리를 가진 형태를 표준어로 삼는다.

 나팔꽃(*나발꽃) 살쾡이(*삵괭이) 칸막이(*간막이)

 * 표시는 잘못된 표기임.

 제3항은 예사소리나 된소리가 거센소리로 변한 경우, 거센소리(ㅋ, ㅌ, ㅍ, ㅊ)로 소리 나는 단어를 표준어로 삼는다는 조항이다. '나팔꽃'의 경우, [나발꽃]이 아닌 거센소리인 [나팔꽃]으로 소리가 변하였으므로 '나팔꽃'을 표준어로 삼는다. '삵(동물)'과 '괭이(고양이)'가 결합한 '삵괭이'는 표준 발음으로는 [삭쾡이]가 되어야 하는데, 실제 발음은 거센소리인 [살쾡이]이므로 '살쾡이'를 표준어로 삼는다. '칸막이'의 '칸'은 공간을 나누는 것으로, 접미사로 쓰이는 한자 '간(間)'이 아닌 거센소리 '칸'을 표준어로 삼아 '칸막이, 빈 칸, 방 한 칸'으로 쓴다. 그러나, 간(間)으로 굳어져 사용되고 있는 일부 단어('초가삼간, 마구간, 방앗간, 푸줏간')에서는 그대로 '간'을 표준어로 사용한다.

강낭콩(*강남콩) 사글세(*삭월세(朔月貰)) 고샅(*고샅)

* 표시는 잘못된 표기임.

　　제5항은 일반 사람들이 어원에 대해 인식하지 못하고 어원으로부터 멀어진 형태가 널리 쓰이면 그 말을 표준어로 삼고, 어원에 충실한 형태라도 현실적으로 쓰이지 않는 말은 표준어로 삼지 않겠다는 조항이다. '강낭콩'은 원래 중국 강남 지역에서 들여온 콩을 일컫는 말로 '강남콩'이라 쓰고 있었는데, 그 어원에서 멀어져 사람들이 '강낭콩'으로 널리 사용하고 있으므로 '강낭콩'을 표준어로 삼는다. 월세를 뜻하는 말인 '삭월세(朔月貰)'와 '사글세'는 두 말 모두 사용되었는데, 점차 '사글세'가 널리 사용되어 '삭월세'가 아닌 '사글세'를 표준어로 삼는다. 또한 '지붕을 이을 때 쓰는 새끼'나 '좁은 골목이나 길'을 '고샅'으로 써 왔는데, 점차 어원 의식이 희박해져 '고샅'으로 쓰이므로 '고샅'을 표준어로 삼는다.

깡충깡충(*깡총깡총) -둥이(*-동이) 오뚝이(*오똑이) 보퉁이(*보통이)

* 표시는 잘못된 표기임.

　　양성 모음끼리, 음성 모음끼리 조화를 이루는 모음 조화가 파괴되면서 점차 음성 모음 우세 현상이 일어났다. 제8항은 음성 모음 우세 현상이 오늘날에 이르고 있음을 반영하고 있는 조항이다. 예전에는 모음 조화를 지켰던 '깡충깡충'은 양성 모음 'ㅏ'와 음성 모음 'ㅜ'의 결합인 '깡충깡충'을 표준어로 삼는다. '막둥이, 쌍둥이, 바람둥이'에 붙는 접미사 '-둥이'도 원래 '-동이'로 썼지만 지금은 음성 모음화가 되어 '-둥이'를 표준어로 삼는다. '오뚝이', '보퉁이'도 이와 마찬가지이다.

> 다만, 어원 의식이 강하게 작용하는 다음 단어에서는 양성 모음 형태를 그대로 표준어로 삼는다.

부조(扶助) 사돈(査頓) 삼촌(三寸)

　　'다른 사람을 도와주기 위해 보내는 돈이나 물건'은 '부조(扶助)', '혼인한 두 집안이 서로 상대편을 이르는 말'은 '사돈(査頓)', '아버지의 형제를 이르는 말로, 촌수가 3촌에 해당하는 사람'은 '삼촌(三寸)'을 표준어로 삼는다. 이들은 한자어 어원을 의식하는 경향이 커서 음성 모음화를 인정하지 않고 한자어 발음을 그대로 쓴 것을 표준어로 삼은 것이다.

제9항: 'ㅣ' 역행 동화 현상에 의한 발음은 원칙적으로 표준 발음으로 인정하지 아니하되, 다만 다음 단어들은 그러한 동화가 적용된 형태를 표준어로 삼는다.

-내기(*-나기)　　　**냄비**(*남비)　　　**동댕이치다**(*동당이치다)

＊ 표시는 잘못된 표기임.

'ㅣ' 역행 동화란 뒤 음절에 오는 전설 모음 'ㅣ'나 반모음 'ㅣ'의 영향을 받아 앞 음절의 후설 모음 'ㅡ, ㅓ, ㅏ, ㅜ, ㅗ'가 전설 모음 'ㅣ, ㅐ, ㅔ, ㅚ, ㅟ'로 발음되는 현상을 말한다. 예를 들어 '어미'를 발음할 때 뒤 음절 '미'의 모음 'ㅣ'의 영향을 받아 앞 음절의 모음 'ㅓ'를 [ㅔ]로 발음하여 [에미]로 발음하는 것이다. 이러한 'ㅣ' 역행 동화 현상으로 발음되는 단어는 표준어로 인정하지 않는다. 그러나 예외적으로 제9항에서 언급한 '시골내기, 서울내기, 풋내기' 등의 '-내기'나 '냄비, 동댕이치다'는 'ㅣ' 역행 동화가 일어난 형태를 표준어로 삼는다.

> **[붙임 1]** 다음 단어는 'ㅣ' 역행 동화가 일어나지 아니한 형태를 표준어로 삼는다. → 아지랑이

'아지랑이'는 예전에는 '아지랭이'가 표준어로 쓰였으나 현대의 사람들이 '아지랑이'를 표준어로 인식하는 경향이 강해 다시 '아지랑이'를 표준어로 삼았다.

> **[붙임 2]** 기술자에게는 '-장이', 그 외에는 '-쟁이'가 붙는 형태를 표준어로 삼는다.

미장이　　　멋쟁이　　　소금쟁이　　　담쟁이덩굴

접미사 '-장이'와 '-쟁이'는 의미에 따라 구분한다. '-장이'는 기술자와 관련될 때에 쓰이는 접미사로, '미장이(건축 공사에서 흙이나 시멘트 등을 기술적으로 바르는 사람)', '옹기장이(옹기 만드는 일을 직업으로 하는 사람)'를 표준어로 삼는다. 기술자와 관련되지 않은 말에는 '-쟁이'를 붙인 말을 표준어로 삼는다.

tip 모음 사각도로 보는 'ㅣ' 역행 동화

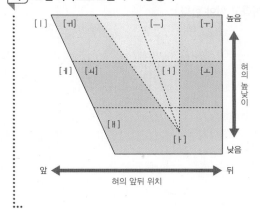

모음은 혀의 앞뒤 위치에 따라 전설 모음과 후설 모음으로 나뉜다. 발음의 편의를 위해 뒤 음절에 전설 모음 'ㅣ'나 반모음 'ㅣ'가 오면, 그 영향으로 앞 음절의 후설 모음이 전설 모음으로 발음되는 현상이 나타난다. 이때 앞 음절의 후설 모음은 '혀의 높낮이가 비슷하고, 입술 모양도 같되', 혀가 앞쪽에 위치한 전설 모음으로 발음된다. 물론 'ㅣ' 역행 동화 현상에 의한 발음은 표준 발음으로 인정하지 않는다.

모음 사각도를 보면 'ㅣ' 역행 동화가 적용될 때 어떤 후설 모음이 어떤 전설 모음으로 바뀌는지 쉽게 알 수 있다.('ㅡ' → 'ㅣ'(끓이다[끼리다]), 'ㅜ' → 'ㅟ'(죽이다[쥐기다]), 'ㅓ' → 'ㅔ'(어미[에미]), 'ㅗ' → 'ㅚ'(고기[괴기]), 'ㅏ' → 'ㅐ'(아비[애비]))

윗넓이　　윗눈썹　　윗니　　윗도리　　윗목　　윗입술

제12항은 자주 혼동되어 쓰이는 말인 '웃-'과 '윗-'을 구별하는 조항이다. 이 조항에서는 아래와 위의 대립이 있는 경우, 위쪽을 가리키는 말을 '윗-'으로 통일하여 표준어로 삼았다. '윗니 ↔ 아랫니', '윗입술 ↔ 아랫입술', '윗도리 ↔ 아랫도리' 등 위쪽을 가리키는 말에는 '윗-'을, 아래쪽을 가리키는 말에는 '아랫-'을 쓴다.

다만 1. 된소리나 거센소리 앞에서는 '위-'로 한다.

위짝, 위쪽, 위채, 위층

아래와 위의 대립이 있더라도, 거센소리나 된소리 앞에서는 사이시옷을 쓰지 않은 '위-'를 써서 '위쪽 ↔ 아래쪽', '위층 ↔ 아래층', '위턱 ↔ 아래턱'과 같이 쓴다. 왜냐하면 사이시옷은 뒷말의 첫소리가 된소리로 나거나 'ㄴ' 또는 'ㄴㄴ' 소리가 덧나는 경우에 쓰는 표기이므로, 거센소리나 된소리가 올 때에는 사이시옷을 표기하지 않기 때문이다.

다만 2. '아래, 위'의 대립이 없는 단어는 '웃-'으로 발음되는 형태를 표준어로 삼는다.

웃돈, 웃어른, 웃옷(겉에 입는 옷), 웃비(아직 비가 올 듯하나 내리다가 그친 비)

한편, 위아래의 대립이 없는 경우에는 '웃-'으로 발음되는 형태를 표준어로 삼는다. '웃돈 ↔ 아랫돈(×)', '웃어른 ↔ 아래어른(×)', '웃옷(겉에 걸치는 옷) ↔ 아래옷(×)' 등이 그 예이다. 물론 하의와 대립되는 상의를 가리킬 때에는 위아래의 대립이 있으므로 '윗옷'이라고 써야 한다.

제20항: 사어(死語)가 되어 쓰이지 않게 된 단어는 고어로 처리하고, 현재 널리 사용되는 단어를 표준어로 삼는다.

<div align="center">

애달프다(*애닯다), 자두(*오얏), 설거지하다(*설겆다)

</div>

<div align="right">

* 표시는 잘못된 표기임.

</div>

　제20항은 현대에 쓰이지 않거나 옛글에서만 쓰여 표준어에서 제외된 것을 알리는 조항이다. '애닯다, 오얏'은 고어로서 흔적은 남아 있지만 현재 널리 사용하지 않으므로, 사람들이 널리 사용하는 '애달프다, 자두'를 표준어로 삼는다. '설겆다' 역시 지금은 사용하지 않으므로, 소리대로 '설거지하다'를 표준어로 삼는다.

　이 외에 고유어와 한자어 중 어느 것 하나가 더 널리 쓰이면 그것을 표준어로 삼는다(제21항, 제22항). 한자어 계열인 '말약(末藥)'보다 고유어 계열인 '가루약'이 더 널리 쓰이므로 '가루약'을 표준어로 삼았다. 반대로 한자어 계열인 단어 '총각무'가 고유어 계열인 '알타리무'보다 더 널리 쓰여 '총각무'를 표준어로 삼았다. '총각무'는 머리를 묶은 것처럼 생긴 연한 무를 가리키는 말로, 묶을 '총(總)'자를 써서 '총각무'라 부르는 것이다.

정답과 해설 52쪽

[01~04] 괄호 안의 말 중, 표준어에 해당하는 말에 ○ 표시하세요.

01　우리 마을에 갓을 오랫동안 만들어 파는 할아버지가 계신다. 그 (갓장이, 갓쟁이) 할아버지는 갓을 잘 만들 뿐 아니라 멋있게 쓰고 다니셔서 마을 사람들에게 (멋장이, 멋쟁이) 할아버지로 불린다.

02　쓰러졌다가 바로 일어나는 (오뚝이, 오똑이, 오뚜기) 장난감처럼 우리 (삼촌, 삼춘)도 외환 위기로 사업이 어려운 처지에 놓였었는데 꿋꿋하게 일어나셔서 지금은 잘 살고 계신다.

03　우리 아파트 (위층, 윗층, 웃층)에 사시는 아저씨가 추운 겨울에도 겉에 (웃옷, 위옷)을 걸치고 밖에 나가서 운동하시는 것을 여러 번 보았다.

04　시골에서 자라 촌사람처럼 생겼다며 (시골내기, 시골나기)라고 나를 무시하는 그에게, 나는 경험이 없어 일에 서투른 (풋내기, 풋나기)라고 말해 주었다.

1 〈보기〉의 표준어 규정에 대해 이해한 내용으로 적절하지 <u>않은</u> 것은?

---- 보 기 ----

제12항　'웃-' 및 '윗-'은 명사 '위'에 맞추어 '윗-'으로 통일한다.
　　　　다만 1. 된소리나 거센소리 앞에서는 '위-'로 한다.
　　　　다만 2. '아래, 위'의 대립이 없는 단어는 '웃-'으로 발음되는 형태를 표준어로 삼는다.

선생님: 표준어 규정 제12항은 '웃-'과 '윗-'이 그동안 심각한 혼란을 보여 왔다는 점에서 '윗-'으로 통일하기로 한 규정이에요. 예를 들어 '온돌방에서 아궁이로부터 먼 쪽의 방바닥'을 뜻하는 단어는 '웃목'이 아니라 '윗목'을 표준어로 삼지요. 그런데 '이 층 또는 여러 층 가운데 위에 있는 층'을 가리키는 단어는 '윗-'이 거센소리 앞에 있기 때문에 '윗층'이 아니라 '위층'을 표준어로 삼아요. 그리고, '아래', '위'의 대립이 없는 '어른'과 같은 경우는 '윗어른'이 아니라 '웃어른'을 표준어로 삼는 거예요.

① '맨 겉에 입는 옷'을 의미하는 단어는 '아래', '위' 대립이 없기 때문에 '웃옷'이 표준어가 되겠군.

② '방향을 가리키는 말'인 '쪽'은 된소리로 시작하기 때문에 '윗-'과 결합할 때에는 '위쪽'이 표준어가 되겠군.

③ '어깨에서 팔꿈치까지의 부분'을 뜻하는 말은 '위'에 맞추어 표기해야 하기 때문에 '윗팔'을 표준어로 삼겠군.

④ '자기보다 지위나 신분이 높은 사람'을 뜻하는 단어는 '아래', '위'의 대립이 있기 때문에 '윗사람'이 표준어가 되겠군.

⑤ '여러 채로 된 집에서 위에 있는 집채'를 나타내는 단어는 '윗-' 뒤에 거센소리가 오기 때문에 '위채'를 표준어로 삼겠군.

1 '웃-'과 '윗-'을 쓸 때 주의할 점

① '윗-'이 붙은 단어가 있으면 대체로 '아랫-'이 붙은 단어도 있지만 반드시 그런 것은 아니다. '아랫-'이 붙은 말이 없더라도 '윗-'이 의미상 '아랫-'과 반대되는 의미를 나타내는 경우에는 '윗-'으로 쓸 수 있다. '윗넓이'가 그런 경우이다. '아랫넓이'라는 말은 없지만 '윗넓이'의 '윗-'이 의미상 '아랫-'과 반대되는 의미이기 때문에 '윗넓이'라고 쓴다.

② '윗-/아랫-'에는 사이시옷이 있는데, 한글 맞춤법 제30항에 사이시옷은 합성어에서만 쓰이는 것으로 규정되어 있다. 따라서 합성어가 아닌 경우에는 '위의 ○○', '위 ○○'과 같이 띄어 써야 한다. 예를 들어, 벽에 사진을 위아래로 나란히 붙여 놓았을 때에 두 사진을 '위 사진[위사진], 아래 사진[아래사진]'이라고 하는 것이 맞으며, '윗사진[위싸진], 아랫사진[아래싸진]'이라고 하는 것은 옳지 않다.

2 〈보기 1〉과 같은 표준어 규정을 바탕으로 〈보기 2〉를 이해한 학생들의 반응으로 적절하지 <u>않은</u> 것은?

2 근대 국어를 거치면서 양성 모음과 음성 모음 중 음성 모음이 급격히 우세해졌다. 단어뿐 아니라 어미 활용에서도 음성 모음의 우세를 확인할 수 있다. '막-아, 좁-아'와 같이 양성 모음 어미와 결합하는 어간보다 '접-어, 굽-어, 재-어, 세-어, 괴-어, 쥐-어'와 같이 음성 모음 어미와 결합하는 어간이 훨씬 많다.

보 기 1

양성 모음이 음성 모음으로 바뀌어 굳어진 단어는 음성 모음 형태를 표준어로 삼는다.
(⑩ 오똑이(×) → 오뚝이(○), 쌍동이(×) → 쌍둥이(○))

다만, 어원 의식이 강하게 작용하는 다음 단어에서는 양성 모음 형태를 그대로 표준어로 삼는다.(ㄱ을 표준어로 삼고 ㄴ을 버림.)

ㄱ	ㄴ	비고
부조(扶助)	부주	~돈, ~금
사돈(査頓)	사둔	밭~, 안~
삼촌(三寸)	삼춘	외~, 처~

보 기 2

ⓐ 그 아이는 좋아서 깡충깡충 뛰며 어쩔 줄을 몰라 했다.
ⓑ 내가 그 애와 똑같다며 쌍둥이가 아니냐고 묻곤 했다.
ⓒ 어릴 때부터 삼촌은 나의 든든한 후원자였다.

① ⓐ의 '깡충깡충'을 '깡총깡총' 대신 표준어로 정한 것도 이 규정에 따른 것이겠군.

② ⓑ의 '쌍둥이'를 보니 '막둥이'나 '흰둥이'도 예전에는 '막동이', '흰동이'였겠군.

③ ⓒ의 '삼촌' 대신 '삼춘'이라고 하는 사람도 있지만, 어원을 고려하여 '삼촌'으로 사용하라는 것이군.

④ ⓐ의 '깡충깡충'과 ⓒ의 '삼촌'은 둘 다 음성 모음 형태로 발음하는 습관을 반영한 것이겠군.

⑤ 대다수 언중들의 발음 습관이 달라져 굳어지면, 그 어휘들의 표준어도 달라질 수 있겠군.

2^강-C 외래어 표기법·로마자 표기법

💬 외래어 표기법

외래어는 국어의 일부로 받아들여진 말이긴 하지만 외국에서 들어온 말이므로 말하는 사람에 따라 발음이 제각각일 수 있다. 따라서 이에 대해 일관된 표기 원칙을 정해 두지 않는다면 동일한 말이 다르게 표기되는 혼란이 생길 수 있다. 이 혼란을 막기 위해 외래어의 발음과 표기를 통일한 규정이 외래어 표기법이다.

> **제1항**: 외래어는 국어의 현용 24자모만으로 적는다.

제1항은 외래어도 국어의 일부이므로, 특별한 자음이나 모음, 기호를 만들지 않고 한글 24자모(14개의 자음+10개의 모음)로 적는다는 규정이다. 이는 영어의 [f] 발음과 같이 국어에 없는 소리를 표기하기 위해 별도의 글자를 만들지 않는다는 것을 의미한다.

> **제2항**: 외래어의 1음운은 원칙적으로 1기호로 적는다.

film[ˈfɪlm] → 필름 fighting[ˈfáitiŋ] → 파이팅 file[ˈfɑɪl] → 파일

제2항은 외국어의 소리 하나에 대응하는 국어의 소리는 하나라는 뜻이다. 만일 외국어의 한 가지 소리를 외래어로 받아들일 때 두 가지 기호로 적으면 국어 생활에 불편함을 주기 때문이다.

영어의 'f'는 우리말의 'ㅎ', 'ㅍ'과 비슷하게 발음되는데, 이를 통일하여 'ㅍ'으로 표기한다. 그래서 'film'은 '필름'으로, 'fighting'은 '화이팅'이 아닌 '파이팅'으로, 'file'은 '파일'로 적는다.

> **제3항**: 받침에는 'ㄱ, ㄴ, ㄹ, ㅁ, ㅂ, ㅅ, ㅇ'만을 쓴다.

coffee shop[ˈɑːp] → 커피숍 supermarket[ˈsuːpərmɑːrkət] → 슈퍼마켓

제3항은 받침에 관한 규정이다. 외래어의 받침은 국어 표기와 달리 'ㄱ, ㄴ, ㄹ, ㅁ, ㅂ, ㅅ, ㅇ' 7개로만 표기하도록 되어 있다. 외래어 받침에 'ㄷ, ㅈ, ㅊ, ㅋ, ㅌ, ㅍ, ㅎ'을 쓰지 않는 이유는 외래어 뒤에 모음으로 시작하는 조사가 연결되는 경우에도 이들 받침이 발음되지 않기 때문이다. 예를 들어 'coffee shop이', 'coffee shop에서'의 발음은 모두 [커피쇼비], [커피쇼베서]일 뿐, [커피쇼피], [커피쇼페서]와 같이 발음되지 않는다.

그래서 'shop'의 'p'은 우리말의 'ㅍ'에 가깝지만 'ㅍ' 대신 'ㅂ'을 쓰는 것이다. 'supermarket'도 마찬가지로 '슈퍼마켙'이 아니라 '슈퍼마켓'으로 쓴다.

tip **우리말의 음절 끝소리에는 'ㄷ'이 올 수 있는데, 왜 외래어에는 'ㄷ'을 받침으로 쓰지 않을까?**

우리말의 음절 끝소리 규칙에서 종성에서 나는 소리는 'ㄱ, ㄴ, ㄷ, ㄹ, ㅁ, ㅂ, ㅇ', 총 7개이다. 그런데 외래어를 표기할 때에는 받침에 'ㄷ'이 빠지고, 대신 'ㅅ'을 쓴다. 왜 그럴까?

> 로켓(rocket)이 날아갔다. ↔ 로켇(rocket)이 날아갔다.

외래어 다음에 바로 오는 말과 연음하여 발음할 때, 받침 'ㄷ'이 오면 발음이 부자연스럽기 때문이다. '로켇이'로 쓰면 [로케디]로 발음해야 하지만 실제로는 [로케시]로 발음하기 때문이다. 따라서 외래어를 표기할 때에는 받침에 'ㅅ'을 쓰는 것이다.

제4항: 파열음 표기에는 된소리를 쓰지 않는 것을 원칙으로 한다.

Paris[ˈpæris] → 파리 bus[bʌs] → 버스 cafe[ˈkæˈfeɪ] → 카페

제4항은 외래어를 소리 낼 때 어떤 파열음(영어의 'p, t, k' 따위)은 거센소리에, 어떤 파열음은 된소리에 가깝지만 어차피 정확한 발음을 살려 표기하는 것은 어렵다는 입장에서, 간결하게 표기하기 위해 된소리를 쓰지 않도록 하는 규정이다. 그래서 'Paris'는 '빠리'가 아닌 '파리'로, 'bus'는 '뻐스'가 아닌 '버스'로, 'cafe'는 '까페'가 아닌 '카페'로 표기한다.

tip **된소리를 쓰는 외래어**

외래어 표기법 제4항에서 외래어의 파열음을 표기할 때에는 된소리를 쓰지 않는 것을 원칙으로 한다고 하였으나, 일부 단어는 예외적으로 된소리로 표기한다.
1. 된소리로 굳어진 말: 빵(pão), 껌(gum)
2. 중국어에서 온 말: 마오 - 쩌둥(Mao Zedong)
3. 동남아 3개국 언어(베트남어, 인도네시아어, 태국어): 호찌민(Ho Chi Minh, 베트남 남부에 있는 도시)

그 외에도 일본어의 경우, 발음이 아닌 문자 대조로 표기를 상정하므로, 지진 해일을 뜻하는 일본어 'tsunami[津波]'는 '쓰나미'라고 쓴다.

제5항: 이미 굳어진 외래어는 관용을 존중하되, 그 범위와 용례는 따로 정한다.

model[ˈmɑːdl] → 모델 camera[ˈkæmərə] → 카메라

앞의 외래어 표기 규정에 따르면 'model[ˈmɑːdl]'은 '마들'로 표기해야 하지만, 이미 쓰던 방식을 존중하

여 '모델'로 쓴다. 'camera[ˈkæmərə]' 역시 '캐머러'로 표기해야 하지만, 이미 쓰던 방식을 존중하여 '카메라'로 쓴다.

💬 국어의 로마자 표기법

외래어 표기법이 한국인을 위한 것이라면 국어의 *로마자 표기법은 외국인을 위한 것으로, 한글을 모르는 외국인이 한국어를 발음할 수 있도록 만든 규정이다. 로마자란 영어를 비롯하여 프랑스어, 독일어, 중국어, 베트남어 등 세계 여러 나라 말을 표기할 때 국제적으로 쓰이는 문자이다. 우리나라에서도 도로 표지판 등의 지명을 우리말과 로마자로 나란히 적음으로써 외국인들이 쉽게 목적지를 찾을 수 있게 하고 있다.

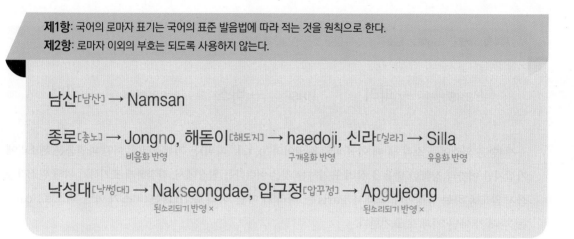

제1항: 국어의 로마자 표기는 국어의 표준 발음법에 따라 적는 것을 원칙으로 한다.
제2항: 로마자 이외의 부호는 되도록 사용하지 않는다.

남산[남산] → Namsan

종로[종노] → Jongno, 해돋이[해도지] → haedoji, 신라[실라] → Silla
　　비음화 반영　　　　　　　　　　구개음화 반영　　　　　　　　유음화 반영

낙성대[낙썽대] → Nakseongdae, 압구정[압꾸정] → Apgujeong
　　된소리되기 반영 ×　　　　　　　　　　　된소리되기 반영 ×

국어의 로마자 표기는 외국인들이 한국어를 쉽게 읽고 발음할 수 있도록 표준 발음법에 맞추어 적는다. 국어를 발음할 때 음운 변동이 없는 말은 그대로 표기하지만, 음운 변동이 있는 말은 이를 반영하여 표기한다. 즉 '종로'는 [종노], '해돋이'는 [해도지], '신라'는 [실라]로 발음되므로 그 발음을 반영하여 'Jongno', 'haedoji', 'Silla'로 표기해야 한다.

한편 로마자 표기법 '제3장 표기상의 유의점'에 따르면 된소리되기는 표기에 반영하지 않는다. 따라서 '낙성대'는 [낙썽대]로 소리 나지만 'Nakseongdae'로, '압구정'도 [압꾸정]으로 소리 나지만 'Apgujeong'으로 표기한다.

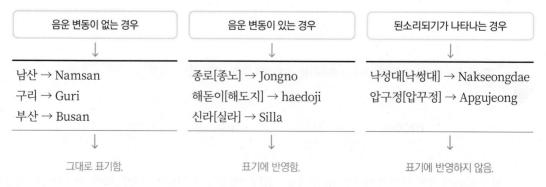

음운 변동이 없는 경우	음운 변동이 있는 경우	된소리되기가 나타나는 경우
↓	↓	↓
남산 → Namsan 구리 → Guri 부산 → Busan	종로[종노] → Jongno 해돋이[해도지] → haedoji 신라[실라] → Silla	낙성대[낙썽대] → Nakseongdae 압구정[압꾸정] → Apgujeong
↓	↓	↓
그대로 표기함.	표기에 반영함.	표기에 반영하지 않음.

- 모음 표기표

ㅏ	ㅓ	ㅗ	ㅜ	ㅡ	ㅣ	ㅐ	ㅔ	ㅚ	ㅟ
a	eo	o	u	eu	i	ae	e	oe	wi

ㅑ	ㅕ	ㅛ	ㅠ	ㅒ	ㅖ	ㅘ	ㅙ	ㅝ	ㅞ	ㅢ
ya	yeo	yo	yu	yae	ye	wa	wae	wo	we	ui

- 자음 표기표

ㄱ	ㄲ	ㅋ	ㄷ	ㄸ	ㅌ	ㅂ	ㅃ	ㅍ
g, k	kk	k	d, t	tt	t	b, p	pp	p

ㅈ	ㅉ	ㅊ	ㅅ	ㅆ	ㅎ	ㄴ	ㅁ	ㅇ	ㄹ
j	jj	ch	s	ss	h	n	m	ng	r, l

* 'ㄱ, ㄷ, ㅂ'은 모음 앞에서는 'g, d, b'로, 자음 앞이나 어말에서는 'k, t, p'로 적는다.

* 'ㄹ'은 모음 앞에서는 'r'로, 자음 앞이나 어말에서는 'l'로 적는다. 단, 'ㄹㄹ'은 'll'로 적는다.

정답과 해설 52~53쪽

[01~14] 둘 중 적절한 외래어 표기에 ○ 표시하세요.

01 doughnut ⋯ 도넛 / 도너츠

02 digital ⋯ 디지탈 / 디지털

03 laser ⋯ 레이져 / 레이저

04 locket ⋯ 로케트 / 로켓

05 battery ⋯ 밧데리 / 배터리

06 message ⋯ 메시지 / 메세지

07 buffet[프랑스어] ⋯ 뷔페 / 부페

08 special ⋯ 스페셜 / 스페샬

09 sausage ⋯ 쏘세지 / 소시지

10 accessory ⋯ 악세사리 / 액세서리

11 encore[프랑스어] ⋯ 앙코르 / 앵콜

12 propose ⋯ 프로포즈 / 프러포즈

13 contents ⋯ 컨텐츠 / 콘텐츠

14 curtain ⋯ 커튼 / 커텐

[15~20] 둘 중 적절한 로마자 표기에 ○ 표시하세요.

15 왕십리 ⋯ Wangsibri / Wangsimni

16 구미 ⋯ Gumi / Kumi

17 설악 ⋯ Seorak / Seolak

18 울릉 ⋯ Uleung / Ulleung

19 칠곡 ⋯ Chilkog / Chilgok

20 여수 ⋯ Yeosu / Yusu

1 〈보기〉의 ㉠~㉤ 중 외래어 표기법에 맞는 것을 <u>모두</u> 고른 것은?

─ 보 기 ─

외래어를 표기할 때에는 국어의 현용 24자모만으로 적고, 외래어의 1음운은 원칙적으로 1기호로 적고, 받침에는 'ㄱ, ㄴ, ㄹ, ㅁ, ㅂ, ㅅ, ㅇ' 만을 쓴다.

㉠ 로봇(robot)　　　　㉡ 케이크(cake)
㉢ 캐머러(camera)　　　㉣ 서비스(service)
㉤ 커피숖(coffee shop)

① ㉠, ㉡, ㉢　　　② ㉠, ㉡, ㉣　　　③ ㉠, ㉣, ㉤
④ ㉡, ㉢, ㉣　　　⑤ ㉢, ㉣, ㉤

2 다음을 바탕으로 할 때, 국어의 로마자 표기가 적절하지 <u>않은</u> 것은?

국어의 로마자 표기는 국어의 표준 발음법에 따라 적는 것을 원칙으로 하지만, 된소리되기는 반영하지 않는다.

① 신라[실라] → Sinla
② 알약[알략] → allyak
③ 남산[남산] → Namsan
④ 별내[별래] → Byeollae
⑤ 낙동강[낙똥강] → Nakdonggang

3 한글의 로마자 표기 중 음운 변동을 반영하지 <u>않은</u> 사례만 묶은 것은?

① 같이[가치] → gachi, 해돋이[해도지] → Haedoji
② 호법[호법] → Hobeop, 신문로[신문노] → Sinmunno
③ 울산[울싼] → Ulsan, 압구정[압꾸정] → Apgujeong
④ 싫고[실코] → silko, 집현전[지편전] → Jiphyeonjeon
⑤ 대관령[대괄령] → Daegwallyeong, 학여울[항녀울] → Hangnyeoul

3 음운 변동의 로마자 표기
우리말을 로마자로 표기할 때, 자음 동화, 'ㄴ' 첨가, 구개음화, 거센소리되기는 변화가 일어난 대로 로마자에 표기한다. 그러나 된소리되기는 표기에 반영하지 않는다. 또한 'ㅎ'이 축약되는 경우, 이를 반영하여 적되 체언에서는 'ㅎ'을 'h'로 밝혀 적는다.

1. 국어의 역사

고대 국어 (~10세기)	○ 한자의 음과 뜻을 빌려 우리말을 표기함. ○ 자음 체계에 예사소리와 거센소리의 대립만 있고 된소리 계열이 없음. ○ 한자 차용 표기법의 원리는 '음독(音讀)'과 '석독(釋讀)' 두 가지였음. ○ 한자 차용 표기법은 고유명사의 표기에서 시작하여 점차 구결, 이두, 향찰 등으로 발달했음.
중세 국어 (고려 건국~16세 기 말까지)	○ 된소리의 발달로 자음 체계에서 삼중 체계(예사-거센-된소리)가 성립됨. ○ 소리대로 적는 이어 적기 표기법이 강했고, 받침으로는 8개의 자음(ㄱ, ㄴ, ㄷ, ㄹ, ㅁ, ㅂ, ㅅ, ㅇ)만 사용함. ○ 현대 국어에 없는 'ㅸ, ㅿ'과 같은 음운과 'ㅆ, ㅹ'와 같은 어두 자음군이 존재함. ○ 모음 조화가 현대 국어보다 잘 지켜졌고, 성조가 방점으로 표기되다가 사라짐. ○ 주격 조사에 '가'는 없고 '이'만 있어서 앞말의 받침 유무에 상관없이 '이'만 쓰임. ○ 관형격 조사는 앞말에 오는 체언의 형태와 특징에 따라 '익, 의, ㅅ'가 사용됨. ○ 주체 높임법은 선어말 어미 '-시-'와 '-샤-'에 의해 실현됨. ○ 객체 높임법이 선어말 어미 '-ᅀᆞᆸ-/-ᅀᆞᆸ-/-ᅀᆞᆸ-'에 의해 실현됨. ○ 상대 높임법은 평서문에서 '-이-', 의문문에서 '-잇-'에 의해, 명령문에서는 종결 어미 '-쇼셔'에 의해 실현됨. ○ 판정 의문문에는 '가/아', '-녀, -려', 설명 의문문에는 '고/오', '-뇨, -료', 2인칭 주어일 때에는 '-ㄴ다'가 사용됨. ○ 점차 한자어가 늘어났지만 지금보다는 고유어의 비중이 높았음.
근대 국어 (17세기~19세기 말까지)	○ 'ㅸ', 'ㅿ', 'ㆍ'가 소실되었고, 어두 자음군이 된소리로 변함. ○ 구개음화와 원순 모음화, 전설 모음화가 나타남. ○ 받침으로 7종성법(ㄱ, ㄴ, ㄹ, ㅁ, ㅂ, ㅅ, ㅇ)을 사용함. ○ 중세의 이어 적기 표기가 현대의 끊어 적기 표기로 나아가는 과도기로 거듭 적기도 나타남. ○ 주격 조사 '가'가 사용되기 시작함. ○ 명사형 전성 어미 '-기'가 사용됨.

2. 국어의 규범

한글맞춤법	○ 한글 맞춤법은 표준어를 소리대로 적되, 어법에 맞도록 함을 원칙으로 한다.
표준어 규정	○ 표준어는 교양 있는 사람들이 두루 쓰는 현대 서울말로 정함을 원칙으로 한다.
외래어 표기법	○ 외래어 표기법은 외래어를 한글로 적는 방식을 정해 놓은 규정이다. 제1항 외래어는 국어의 현용 24 자모만으로 적는다. 제2항 외래어의 1 음운은 원칙적으로 1 기호로 적는다. 제3항 받침에는 'ㄱ, ㄴ, ㄹ, ㅁ, ㅂ, ㅅ, ㅇ'만을 쓴다. 제4항 파열음 표기에는 된소리를 쓰지 않는 것을 원칙으로 한다. 제5항 이미 굳어진 외래어는 관용을 존중하되, 그 범위와 용례는 따로 정한다.
로마자 표기법	○ 로마자 표기법은 우리말을 로마자로 옮기는 방법에 관한 규정이다. 제1항 국어의 로마자 표기는 국어의 표준 발음법에 따라 적는 것을 원칙으로 한다. 제2항 로마자 이외의 부호는 되도록 사용하지 않는다.

01
학평 변형

〈보기〉의 ㉠~◎에 나타난 중세 국어의 특징을 이해한 내용으로 적절하면 ◯, 적절하지 않으면 ✗에 표시하시오.

── 보 기 ──

㉠나·랏:말ᄊᆞ·미 ㉡中듕國·귁·에 달·아 文문字·ᄍᆞ·와·로 서르 ᄉᆞᄆᆞᆺ·디 아·니홀·ᄊᆡ ·이런 전·ᄎᆞ·로 ㉢어·린 百·ᄇᆡᆨ姓·셩·이 니르·고·져 ·홇 ·배 이·셔·도 ᄆᆞᄎᆞᆷ:내 제 ㉣ᄠᅳ·들 시·러 ㉤펴·디 :몯ᄒᆞᇙ ㉥·노·미 하·니·라 ·내 ·이·ᄅᆞᆯ 爲·윙·ᄒᆞ·야 :어엿·비 너·겨 ·새·로 ·스·믈여·듧 字·ᄍᆞ·ᄅᆞᆯ ᄆᆡᇰᆞ노·니 :사ᄅᆞᆷ:마·다 :ᄒᆡ·ᅇᅧ :수·ᄫᅵ 니·겨 ·날·로 ·ᄡᅮ·메 ㉦便뼌安한·킈 ᄒᆞ·고·져 ᄒᆞᇙ ᄯᆞᄅᆞ·미니·라

「세종어제훈민정음」

현대어 풀이 나라의 말이 중국과 달라 한자와 서로 통하지 아니하여서 이런 까닭으로 어리석은 백성이 말하고자 하는 바가 있어도 마침내 자기의 뜻을 펴지 못하는 사람이 많다. 내가 이를 가엾게 생각하여 새로 스물여덟 글자를 만드니, 모든 사람으로 하여금 쉽게 익혀서 날마다 쓰는 데 편하게 하고자 할 따름이다.

(1) ㉠: 'ㅅ'이 관형격 조사로 사용되었군. (◯ , ✗)

(2) ㉡: '에'가 장소의 의미로 사용되었군. (◯ , ✗)

(3) ㉢: '어린'이 현대 국어와 다른 의미로 사용되었군. (◯ , ✗)

(4) ㉣: 'ㅣ'가 주격 조사로 사용되었군. (◯ , ✗)

(5) ㉤: 단어의 첫머리에 서로 다른 자음이 함께 쓰였군. (◯ , ✗)

(6) ㉥: 현대 국어와 달리 구개음화가 사용되었군. (◯ , ✗)

(7) ㉦: 이어 적기가 사용되었군. (◯ , ✗)

(8) ◎: 현대 국어에는 없는 자음이 쓰였군. (◯ , ✗)

02
수능 변형

〈보기〉를 바탕으로 중세 국어의 특징을 탐구한 내용으로 적절하면 ◯, 적절하지 않으면 ✗에 표시하시오.

── 보 기 ──

王(왕)이 니ᄅᆞ샤ᄃᆡ 大師(대사) ㉠ᄒᆞ샨 일 아니면 뉘 혼 ㉡거시잇고 ㉢仙人(선인)이 ᄉᆞᆲ보ᄃᆡ ㉣大王(대왕)하 이 ㉤南堀(남굴)ㅅ 仙人(선인)이 ᄒᆞᆫ ㉥ᄯᆞ를 길어 내니 양ᄌᆡ 端正(단정)ᄒᆞ야 ㉦世間(세간)애 ㉧쉽디 몯ᄒᆞ니 그 ㉨ᄯᆞᆯ ᄒᆞ닗 ㉩時節(시절)에 자최마다 ㉪蓮花(연화)ㅣ 나ᄂᆞ니이다

「석보상절」

현대어 풀이 왕이 이르시되 "대사 하신 일 아니면 누가 한 것입니까?" 선인이 아뢰되 "대왕이시여, 이 남굴의 선인이 한 딸을 길러 내니 모습이 단정하여 세상에 (모습을 드러내기가) 쉽지 못하니 그 딸 움직일 시절에 자취마다 연꽃이 납니다."

(1) ㉠에서는 주체인 '대사'를 높이기 위한 선어말 어미가 쓰였군. (◯ , ✗)

(2) ㉡을 보니 객체인 '왕'을 높이기 위한 선어말 어미가 쓰였군. (◯ , ✗)

(3) ㉢의 '이'와 ㉪의 'ㅣ'의 형태가 다른 것을 보니 격 조사의 종류가 서로 달랐군. (◯ , ✗)

(4) ㉣을 보니 높임의 대상과 결합하는 호격 조사가 있었군. (◯ , ✗)

(5) ㉤을 보니 'ㅅ'은 현대 국어의 '의'에 해당하는 관형격 조사로 쓰였군. (◯ , ✗)

(6) ㉥과 ㉨을 보니 현대 국어의 목적격 조사보다 종류가 다양했었군. (◯ , ✗)

(7) ㉦과 ㉩을 보니 모음 조화에 따라 형태를 달리하는 부사격 조사가 있었군. (◯ , ✗)

(8) ㉧과 현대 국어의 '쉽지'를 비교해 보니 중세 국어에는 구개음화가 적용되지 않았군. (◯ , ✗)

ⓞ3

〈보기〉의 밑줄 친 부분에서 알 수 있는 중세 국어의 문법적 특징으로 적절하면 ○, 적절하지 않으면 × 에 표시하시오.

─── 보 기 ───

(가) 하늜 벼리 눈 곧 디니이다 「용비어천가」
현대어 풀이 하늘의 별이 눈과 같이 떨어집니다.

(나) 王이 부텨를 請ᄒᆞᅀᆞᆸᄫᅵ쇼셔 「석보상절」
현대어 풀이 왕이 부처를 청하십시오.

(다) 어마니ᄆᆞᆯ 아라보리로소니잇가 「월인석보」
현대어 풀이 어머님을 알아보겠습니까?

(라) 내 이ᄅᆞᆯ 위ᄒᆞ야 「훈민정음언해」
현대어 풀이 내가 이를 위해서

(마) 그 므틔 金몰애 잇ᄂᆞ니 「월인석보」
현대어 풀이 그 물 밑에 금모래가 있는데

(바) 님금하 아ᄅᆞ쇼셔 「용비어천가」
현대어 풀이 임금이시여 아소서.

(사) 五欲ᄋᆞᆫ 누네 됴ᄒᆞᆫ 빗 보고져 「석보상절」
현대어 풀이 오욕은 눈에 좋은 빛 보고자 하는 것이다.

(아) 太子(태자)ㅣ 東門(동문) 밧긔 나가시니 「석보상절」
현대어 풀이 태자께서 동문 밖에 나가시니

(1) (가): 무정 명사에 결합되는 관형격 조사 'ㅅ'이 쓰였다. (○ , ×)

(2) (나): 객체를 높이는 선어말 어미 '-ᅀᆞ-'이 쓰였다. (○ , ×)

(3) (다): 판정 의문문의 '아' 계열 의문형 보조사가 쓰였다. (○ , ×)

(4) (라): 모음으로 끝나는 체언 뒤에 주격 조사가 생략되었다. (○ , ×)

(5) (마): 높임의 대상이 아닌 유정 명사에 결합되는 관형격 조사 '의'가 쓰였다. (○ , ×)

(6) (바): 현대 국어와 달리 높임의 뜻을 나타내는 호격 조사가 쓰였다. (○ , ×)

(7) (사): 체언에 조사가 결합할 때에는 기본 형태를 밝혀 체언과 조사를 구분하여 썼다. (○ , ×)

(8) (아): 듣는 이를 높이는 선어말 어미 '-시-'가 쓰였다. (○ , ×)

ⓞ4

〈보기〉를 바탕으로 중세 국어의 특징을 정리한 내용으로 적절하면 ○, 적절하지 않으면 ×에 표시하시오.

─── 보 기 ───

믈·ᄀᆞ·ᄅᆞᆳ흔고·빅ᄆᆞᅀᆞᆯ·흘아·나흐르ᄂᆞ니
:긴녀·릆江村(강촌)·애·일:마다幽深(유심)·ᄒᆞ도다
·절·로가·며절·로오ᄂᆞ·닌집우흿 져비오
서르親(친)ᄒᆞ·며서르갓갑ᄂᆞ·닌믌가·온·딧ᄀᆞᆯ며기로·다

_초간본 「분류두공부시언해」

현대어 풀이 맑은 강 한 굽이가 마을을 안아 흐르는데
긴 여름 강촌에 일마다 그윽하구나.
절로 가며 절로 오는 것은 집 위의 제비이고
서로 친하며 서로 가까운 것은 물 가운데 갈매기로구나.

(1) 흔고·빅 → 띄어쓰기를 하지 않음. (○ , ×)

(2) ᄆᆞᅀᆞᆯ → 현대 국어에서 사용하지 않는 자음과 모음을 사용함. (○ , ×)

(3) 아·나 → 소리 나는 대로 적음. (○ , ×)

(4) :긴녀·릆 → 방점이 표시됨. (○ , ×)

(5) 우흿 → 현대 국어에 사용하지 않는 부사격 조사가 있음. (○ , ×)

(6) 져비 → 현대 국어와 형태는 비슷하지만 의미가 다른 어휘가 있음. (○ , ×)

(7) 서르 → 모음 조화가 현대 국어보다 잘 지켜짐. (○ , ×)

(8) ᄀᆞᆯ며기로·다 → 현대 국어에서 사용하지 않는 의문형 종결 어미가 있음. (○ , ×)

05

모평 변형

〈보기 1〉을 참고하여 〈보기 2〉의 ㉠~◎에 들어갈 말로 적절하면 ○, 적절하지 않으면 ×에 표시하시오.

─── 보 기 1 ───

중세 국어 체언 중에는 'ㅎ'을 끝소리로 가진 것들이 있다. 이러한 체언을 'ㅎ' 종성 체언이라고 하는데 조사가 뒤따를 경우에 다음과 같이 나타난다.

뒤따르는 조사	'ㅎ' 종성 체언의 실현 양상
모음으로 시작하는 조사	'ㅎ'은 뒤따르는 모음에 이어 적는다. 예 싸히 (싸ㅎ+이) 즐어늘 (땅이 질거늘)
'ㄱ, ㄷ'으로 시작하는 조사	'ㅎ'은 뒤따르는 'ㄱ', 'ㄷ'과 어울려 'ㅋ', 'ㅌ'으로 나타난다. 예 싸토 (싸ㅎ+도) 뮈더니 (땅도 움직이더니)
관형격 조사 'ㅅ'	'ㅎ'은 나타나지 않는다. 예 다룬 싼 (싸ㅎ+ㅅ) 風俗은 (다른 땅의 풍속은)

─── 보 기 2 ───

중세 국어	현대 국어
㉠ (나라ㅎ+을) 아ᅀᆞ 맛디고	나라를 아우에게 맡기고
㉡ (길ㅎ+ㅅ) 네거리예	길의 네거리에
㉢ (안ㅎ+과) 밧	안과 밖
㉣ (돌ㅎ+ᄋ로) 여러	돌로 열어
남기 ㉤ (ㅎ나ㅎ+도) 업다.	나무가 하나도 없다.
㉥ (하ᄂᆞㅎ+을) 오ᄅᆞᄂᆞ리시니	하늘을 오르내리시니
㉦ (갈ㅎ+을) 가져 가아	칼을 가져 가
◎ (살ㅎ+ᄋᆞ은) 父母ㅅ긔 받ᄌᆞ온 거시라	살은 부모께 받은 것이므로

(1) ㉠에는 '나라ㅎ'에 모음으로 시작하는 조사 '을'이 결합하므로 '나라홀'이 들어가야 한다.
(○ , ×)

(2) ㉡에는 '길ㅎ'에 체언을 수식하는 조사 'ㅅ'이 결합하므로 '긿ㅅ'이 들어가야 한다. (○ , ×)

(3) ㉢에는 '안ㅎ'에 접속 조사 '과'가 결합하므로 '안과'가 들어가야 한다. (○ , ×)

(4) ㉣에는 '돌ㅎ'에 모음으로 시작하는 조사 'ᄋ로'가 결합하므로 '돌ㅎ로'가 들어가야 한다.
(○ , ×)

(5) ㉤에는 'ㅎ나ㅎ'에 자음으로 시작하는 '도'가 결합하므로 'ㅎ나도'가 들어가야 한다. (○ , ×)

(6) ㉥에는 '하ᄂᆞㅎ'에 모음으로 시작하는 조사 '을'이 결합하므로 '하ᄂᆞ홀'이 들어가야 한다.
(○ , ×)

(7) ㉦에는 '갈ㅎ'에 모음으로 시작하는 조사 '을'이 결합하므로 '갈홀'이 들어가야 한다.
(○ , ×)

(8) ◎에는 '살ㅎ'에 모음으로 시작하는 조사 '은'이 결합하므로 '살흔'이 들어가야 한다.
(○ , ×)

06

학평 변형

〈보기〉를 바탕으로 [탐구 자료]를 이해한 내용으로 적절하면 ○, 적절하지 않으면 ✕에 표시하시오.

--- 보기 ---

선생님: 객체 높임법은 목적어, 부사어 자리에 높임의 대상이 올 때 이를 높이는 것을 말합니다. 객체를 높이기 위해 현대 국어에서는 '드리다, 뵙다, 여쭙다'와 같은 특수한 어휘를 사용하지만, 중세 국어에서는 주로 선어말 어미 '-숩(숳)-, -줍(즇)-, -숩(슿)-'을 사용하였습니다. 그럼 중세 국어에서 객체 높임법이 사용된 예를 살펴볼까요?

[탐구 자료]

중세 국어에서 객체 높임법이 사용된 용언의 예

기본형	선어말 어미	용례
돕다	-숳-	돕ᄉᆞᇦ니······㉠
듣다	-즇-	듣즁고·········㉡
보다	-숳-	보ᄉᆞᇦ면······㉢

(1) ㉠은 현대 국어에서 '도우시니'의 형태로 바뀌어 객체 높임을 표현하겠군. (○ , ✕)

(2) ㉠과 ㉡을 보니, 앞뒤 말의 음운 조건에 따라 서로 다른 객체 높임 선어말 어미를 사용했군. (○ , ✕)

(3) ㉢으로 객체 높임을 표현할 때 현대 국어에서라면 '뵙다'라는 어휘를 사용하겠군. (○ , ✕)

(4) '왕이 부텨를 쳥ᄒᆞᅀᆞᇦ쇼셔'에서 '왕'을 높이는 ㉢과 같은 선어말 어미가 사용되었겠군. (○ , ✕)

(5) ㉠과 ㉢은 선어말 어미의 받침 'ᇦ'을 뒤의 말에 이어 적어 표기했군. (○ , ✕)

(6) ㉠~㉢이 포함된 문장에서는 목적어나 부사어 자리에 높임의 대상이 왔겠군. (○ , ✕)

(7) ㉠~㉢을 보니, 중세 국어의 객체 높임 선어말 어미로는 현대 국어에 없는 여러 가지 형태가 있었군. (○ , ✕)

(8) ㉠~㉢에 사용된 객체 높임 선어말 어미에는 현대 국어에 없는 자모가 사용되었군. (○ , ✕)

07

모평 변형

〈보기〉를 참고하여 ㉠~㊃에 들어갈 말로 적절하면 ○, 적절하지 않으면 ×에 표시하시오.

보 기

현대 국어의 관형격 조사는 '의'만 있지만, 중세 국어의 관형격 조사는 '익, 의, ㅅ, ㅣ'가 있었다. 이 중 '익, 의, ㅅ'은 결합하는 명사의 특징에 따라 다음과 같이 구분되어 사용되었다.

명사		관형격 조사
의미 특징	끝음절 모음	
사람이나 동물	양성 모음 +	익
사람이나 동물	음성 모음 +	의
사람이면서 높임의 대상	양성 모음 / 음성 모음 +	ㅅ
사람도 아니고 동물도 아님	양성 모음 / 음성 모음 +	ㅅ

- 눔 + ㉠ 뜬 거스디 아니ᄒ거든(남의 뜻 거스르지 아니하거든)
- 거붑 + ㉡ 터리 ᄀᆞᆮ고(거북의 털과 같고)
- 大王 + ㉢ 말ᄊᆞ미ᅀᅡ 올커신마른(대왕의 말씀이야 옳으시지만)
- 나모 + ㉣ 여름 먹ᄂᆞ니(나무의 열매 먹으니)
- 父母ㅣ 아ᄃᆞᆯ + ㉤ 마를 드르샤(부모가 아들의 말을 들으시어)
- 다ᄉᆞᆺ 술위 + ㉥ 글워를 닐굴 디니라(다섯 수레의 글을 읽어야 할 것이다.)
- 부텨 + ㉦ 마를 듣ᄌᆞᄫᆞ되(부처의 말씀을 듣되)
- 하ᄂᆞᆯ + ㊃ 벼리 눈 ᄀᆞᆮ 디니이다(하늘의 별이 눈과 같이 떨어집니다.)

(1) ㉠: 익 (○ , ×)

(2) ㉡: ㅅ (○ , ×)

(3) ㉢: ㅅ (○ , ×)

(4) ㉣: ㅅ (○ , ×)

(5) ㉤: 익 (○ , ×)

(6) ㉥: 의 (○ , ×)

(7) ㉦: ㅅ (○ , ×)

(8) ㊃: 익 (○ , ×)

◎8

〈보기〉의 (가)에 들어갈 내용으로 적절하면 ○, 적절하지 않으면 ×에 표시하시오.

보기

학습 활동

　동사는 목적어의 필요 여부에 따라 타동사와 자동사로 구분된다. ⓐ와 ⓑ를 보고 중세 국어 '열다', '흩다'의 타동사, 자동사로서의 쓰임과 이에 대응하는 현대 국어 동사들의 쓰임을 비교하여 그 변화를 탐구해 보자.

ⓐ

> [중세 국어] 큰 ᄆᆞᅀᆞᄆᆞᆯ 여러
> [현대 국어] 큰 마음을 열어

> [중세 국어] 自然히 ᄆᆞᅀᆞ미 여러
> [현대 국어] 자연히 마음이 열리어

ⓑ

> [중세 국어] 번게 구르믈 흐터
> [현대 국어] 번개가 구름을 흩어

> [중세 국어] 散心은 흐튼 ᄆᆞ슨미라
> [현대 국어] 산심은 흩어진 마음이다.

탐구 결과

ⓐ와 ⓑ를 보니, _____(가)_____

(1) 중세 국어 '열다', '흩다'는 타동사로만 쓰였고, 현대 국어 '열다', '흩다'도 타동사로만 쓰인다. (○ , ×)

(2) 중세 국어 '열다', '흩다'는 자동사로만 쓰였고, 현대 국어 '열다', '흩다'도 자동사로만 쓰인다. (○ , ×)

(3) 중세 국어 '열다', '흩다'는 타동사 및 자동사로 쓰였고, 현대 국어 '열다', '흩다'는 타동사로만 쓰인다. (○ , ×)

(4) 중세 국어 '열다', '흩다'는 타동사 및 자동사로 쓰였고, 현대 국어 '열다', '흩다'는 자동사로만 쓰인다. (○ , ×)

(5) 중세 국어 '열다', '흩다'는 타동사 및 자동사로 쓰였고, 현대 국어 '열다', '흩다'도 타동사 및 자동사로 쓰인다. (○ , ×)

(6) 중세 국어 '흩다'와 달리 현대 국어에서 '흩어지다'는 자동사로, '흩다'는 타동사로 쓰인다. (○ , ×)

(7) 중세 국어 '열다'와 달리 현대 국어에서 '열리다'는 자동사로, '열다'는 타동사로 쓰인다. (○ , ×)

09

〈보기 1〉을 참고하여 〈보기 2〉를 이해한 내용으로 적절하면 ○, 적절하지 않으면 ×에 표시하시오.

───── 보기 1 ─────

중세 국어에서 시제를 나타내는 선어말 어미에는 '-ᄂ-, -더-, -(으)리-' 등이 있다. 동사의 경우 과거 시제는 아무런 선어말 어미를 쓰지 않거나 선어말 어미 '-더-'를 써서 표현하였고, 현재 시제는 선어말 어미 '-ᄂ-'를 써서 표현하였으며, 미래 시제는 '-(으)리-'를 써서 표현하였다. 한편 '-더-'는, 주어가 화자 자신일 때 사용되는 선어말 어미 '-오-'와 결합하여 '-다-'의 형태로 나타나기도 하였다.

───── 보기 2 ─────

ㄱ. 내 롱담ᄒ다라　　　　　　　「석보상절」

ㄴ. 네 이제 ᄯ 묻ᄂ다　　　　　　「월인석보」

ㄷ. 네 아비 ᄒ마 주그니라　　　　「월인석보」

ㄹ. 그딋 ᄯᄅᆞᆯ 맛고져 ᄒ더이다　　「석보상절」

ㅁ. 내 願(원)을 아니 從(종)ᄒ면 고즐 몯 어드리라　　　　　　　　　　　　「월인석보」

ㅂ. 버근 法王(법왕)이시니 轉法(전법)을 조차 ᄒ더시니이다　　　　　　　「석보상절」

ㅅ. 이 地獄(지옥)에 들릴ᄊᆞᆯ 므를 글혀 기드리ᄂ니라　　　　　　　　　　「월인석보」

ㅇ. 沙門(사문)과 ᄒᆞ야 지조 겻구오리라.　　「석보상절」

(1) ㄱ은 '롱담ᄒ다라'에 '-다-'의 형태가 나타나 있으므로 과거 시제군. (○, ×)

(2) ㄴ은 '묻ᄂ다'에 선어말 어미 '-ᄂ-'가 사용되었으므로 현재 시제군. (○, ×)

(3) ㄷ은 '주그니라'에 시제 관련 선어말 어미가 사용되지 않았으므로 현재 시제군. (○, ×)

(4) ㄹ은 'ᄒ더이다'에 선어말 어미 '-더-'가 사용되었으므로 과거 시제군. (○, ×)

(5) ㅁ은 '어드리라'에 선어말 어미 '-리-'가 사용되었으므로 미래 시제군. (○, ×)

(6) ㅂ은 'ᄒ더시이다'에 선어말 어미 '-더-'가 사용되었으므로 과거 시제군. (○, ×)

(7) ㅅ은 '기드리ᄂ니라'에 미래 시제 선어말 어미 '-리-'와 현재 시제 선어말 어미 '-ᄂ-'가 함께 사용되었군. (○, ×)

(8) ㅇ은 '겻구오리라'에 선어말 어미 '-리-'가 사용되었으므로 미래 시제군. (○, ×)

〈보기〉는 한글 맞춤법 제1항이 파생어와 합성어에 적용된 예를 찾아본 것이다. ㉠~㉤에 들어갈 예로 적절하면 ○, 적절하지 않으면 ×에 표시하시오.

─── 보 기 ───

제1항 한글 맞춤법은 표준어를 ⓐ소리대로 적되, ⓑ어법에 맞도록 함을 원칙으로 한다.

	파생어	합성어
ⓐ만 충족한 경우	㉠	㉡
ⓑ만 충족한 경우	㉢	㉣
ⓐ, ⓑ 모두 충족한 경우	㉤	줄자(줄+자), 눈물(눈+물)

(1) ㉠: 이파리(잎+-아리), 얼음(얼-+-음) (○ , ×)

(2) ㉡: 마소(말+소), 낮잠(낮+잠) (○ , ×)

(3) ㉡: 값나가다(값+나가다), 검버섯(검-+버섯) (○ , ×)

(4) ㉢: 웃음(웃-+-음), 바가지(박+-아지) (○ , ×)

(5) ㉢: 노름(놀-+-음), 먹이(먹-+-이) (○ , ×)

(6) ㉣: 옷소매(옷+소매), 밥알(밥+알) (○ , ×)

(7) ㉤: 꿈(꾸-+-ㅁ), 사랑니(사랑+이) (○ , ×)

(8) ㉤: 군말(군-+말), 날고기(날-+고기) (○ , ×)

〈보기〉를 바탕으로 한글 맞춤법에 대해 탐구한 내용으로 적절하면 ○, 적절하지 않으면 ×에 표시하시오.

─── 보 기 ───

제5항 한 단어 안에서 뚜렷한 까닭 없이 나는 된소리는 다음 음절의 첫소리를 된소리로 적는다.
1. 두 모음 사이에 나는 된소리 ………… ⓐ
2. 'ㄴ, ㄹ, ㅁ, ㅇ' 받침 뒤에서 나는 된소리 … ⓑ

다만, 'ㄱ, ㅂ' 받침 뒤에서 나는 된소리는, 같은 음절이나 비슷한 음절이 겹쳐 나는 경우가 아니면 된소리로 적지 아니한다. ………… ⓒ

(1) [으뜸]으로 소리 나는 말은 ⓐ에 따라 '으뜸'으로 표기해야겠군. (○ , ×)

(2) [거꾸로]로 소리 나는 말은 ⓐ에 따라 '거꾸로'로 표기해야겠군. (○ , ×)

(3) [살짝]으로 소리 나는 말은 ⓑ에 따라 '살짝'으로 표기해야겠군. (○ , ×)

(4) [씩씩]으로 소리 나는 말은 ⓑ에 따라 '씩씩'으로 표기해야겠군. (○ , ×)

(5) [낙찌]로 소리 나는 말은 ⓒ에 따라 '낙지'로 표기해야겠군. (○ , ×)

(6) [쏩쏠하다]로 소리 나는 말은 ⓐ에 따라 '쏩쏠하다'로 표기해야겠군. (○ , ×)

(7) [막꾹쑤]로 소리 나는 말은 ⓒ에 따라 '막국수'로 표기해야겠군. (○ , ×)

(8) [똑딱똑딱]으로 소리 나는 말은 ⓒ에 따라 '똑딱똑딱'으로 표기해야겠군. (○ , ×)

12

학평 변형

다음은 표준 발음법과 국어의 로마자 표기법의 일부이다. 이를 이해한 학생의 반응으로 적절하면 ○, 적절하지 않으면 ×에 표시하시오.

[표준 발음법]

제4장 제8항

받침소리로는 'ㄱ, ㄴ, ㄷ, ㄹ, ㅁ, ㅂ, ㅇ' 7개 자음만 발음한다.

제5장 제19항

받침 'ㅁ, ㅇ' 뒤에 연결되는 'ㄹ'은 [ㄴ]으로 발음한다.

제5장 제20항

'ㄴ'은 'ㄹ'의 앞이나 뒤에서 [ㄹ]로 발음한다.

[국어의 로마자 표기법]

제1장 제1항

국어의 로마자 표기는 국어의 표준 발음법에 따라 적는 것을 원칙으로 한다.

제2장 제1항

모음은 다음 각호와 같이 적는다.

1. 단모음

ㅏ	ㅓ	ㅗ	ㅡ
a	eo	o	eu

제2장 제2항

자음은 다음 각호와 같이 적는다.

1. 파열음

ㄱ	ㄲ	ㄷ	ㅌ	ㅂ
g, k	kk	d, t	t	b, p

2. 파찰음 3. 마찰음 4. 비음 5. 유음

ㅈ	ㅊ	ㅅ	ㅎ	ㄴ	ㅁ	ㅇ	ㄹ
j	ch	s	h	n	m	ng	r, l

[붙임 1]

'ㄱ, ㄷ, ㅂ'은 모음 앞에서는 'g, d, b'로, 자음 앞이나 어말에서는 'k, t, p'로 적는다.

[붙임 2]

'ㄹ'은 모음 앞에서는 'r'로, 자음 앞이나 어말에서는 'l'로 적는다. 단 'ㄹㄹ'은 'll'로 적는다.

제3장 제3항

고유 명사는 첫 글자를 대문자로 적는다.

(1) '종로'는 'Jongro'로 표기해야겠군. (○ , ×)

(2) '탐라'는 'Tamna'로 표기해야겠군. (○ , ×)

(3) '벚꽃'은 'beojkkot'으로 표기해야겠군.

(○ , ×)

(4) '강릉'은 'Kangneung'으로 표기해야겠군.

(○ , ×)

(5) '한라산'은 'Halrasan'으로 표기해야겠군.

(○ , ×)

(6) '대관령'은 'Daegwallyeong'으로 표기해야겠군. (○ , ×)

(7) '독도'는 'Dogdo'로 표기해야겠군. (○ , ×)

(8) '한밭'은 'Hanbat'으로 표기해야겠군. (○ , ×)

1회 / 2회 / 3회 / 4회

/ 5회 / 6회 / 7회 / 8회

[01~02] 다음 글을 읽고 물음에 답하시오.

국어사적 사실이 현대 국어의 일관되지 않은 현상을 이해하는 데 도움이 되는 경우가 많다. 예를 들어 'ㄹ'로 끝나는 명사 '발', '솔', '이틀'이 ㉠'발가락', ㉡'소나무', ㉢'이튿날'과 같은 합성어들에서는 받침 'ㄹ'의 모습이 일관되지 않는데, 이를 이해하기 위해서는 이들 단어의 옛 모습을 알아야 한다.

'소나무'에서는 '발가락'에서와는 달리 받침 'ㄹ'이 탈락하였고, '이튿날'에서는 받침이 'ㄹ'이 아닌 'ㄷ'이다. 모두 'ㄹ' 받침의 명사가 결합한 합성어인데 왜 이러한 차이 를 보이는 것일까? 현대 국어에는 받침 'ㄹ'이 'ㄷ'으로 바뀌거나, 명사와 명사가 결합할 때 'ㄹ'이 탈락하는 규칙이 없기 때문에 이러한 차이는 현대 국어의 규칙만으로는 설명할 수 없다.

'발가락'은 중세 국어에서 대부분 '밠 가락'으로 나타난다. 중세 국어에서 'ㅅ'은 관형격 조사로 사용되었으므로 '밠 가락'은 구로 파악된다. 이는 '밠 엄지 가락(엄지발가락)'과 같은 예를 통해 잘 알 수 있다. 이후 'ㅅ'은 점차 관형격 조사의 기능을 잃고 합성어 내부의 사이시옷으로만 흔적이 남았는데, 이에 따라 중세 국어 '밠 가락'은 국어 '발가락[발까락]'이 되었다.

'소나무'는 중세 국어에서 명사 '솔'에 '나무'의 옛말인 '나모'가 결합하고 'ㄹ'이 탈락한 합성어 '소나모'로 나타난다. 중세 국어에서는 현대 국어와 달리 명사와 명사가 결합하여 합성어가 될 때 'ㄴ, ㄷ, ㅅ, ㅈ' 등으로 시작하는 명사 앞에서 받침 'ㄹ'이 탈락하는 규칙이 있었기 때문에 '솔'의 'ㄹ'이 탈락하였다.

'이튿날'은 중세 국어에서 자립 명사 '이틀'과 '날' 사이에 관형격 조사 'ㅅ'이 결합한 '이틄 날'로 많이 나타나는데, 이 'ㅅ'은 '이틄 밤', '이틄

[A]

길'에서의 'ㅅ'과 같은 것이다. 중세 국어에서 '이틄 날'은 '이틋 날'로도 나타났는데, 근대 국어로 오면서는 'ㄹ'이 탈락한 합성어 '이튿날'로 굳어지게 되었다. 이와 함께 'ㅅ'이 관형격 조사의 기능을 잃어 가고, 받침 'ㅅ'과 'ㄷ'의 발음이 구분되지 않게 되었다. 이에 따라 「한글 맞춤법」에서는 '이튿날'의 표기와 관련하여 "끝소리가 'ㄹ'인 말과 딴 말이 어울릴 적에 'ㄹ' 소리가 'ㄷ' 소리로 나는 것"으로 보아 이를 '이튿날'로 적도록 했다. 그러나 이때의 'ㄷ'은 'ㄹ'이 변한 것으로 설명되지 않으므로 중세 국어 '뭀 사룸'에서 온 '뭇사람'에서처럼 'ㅅ'으로 적는 것이 국어의 변화 과정을 고려한 관점에 부합한다고 할 수 있다.

윗글을 참고할 때, ㉠~㉢과 같이 　이러한 차이　를 보이는 예를 〈보기〉에서 각각 하나씩 찾아 그 순서대로 제시한 것은?

보 기

무술(물+술)　　　쌀가루(쌀+가루)
낟알(낟+알)　　　솔방울(솔+방울)
섣달(설+달)　　　푸나무(풀+나무)

① 솔방울, 무술, 낟알
② 솔방울, 푸나무, 섣달
③ 푸나무, 무술, 섣달
④ 쌀가루, 푸나무, 낟알
⑤ 쌀가루, 솔방울, 섣달

[A]를 바탕으로 〈보기〉의 '자료'를 탐구한 내용으로 적절하지 <u>않은</u> 것은?

보 기

[탐구 주제]
○ '숟가락'은 '젓가락'과 달리 왜 첫 글자의 받침이 'ㄷ'일까?

[자료]

중세 국어의 예
• 술 자ᄇ며 져 놓ᄂ니(숟가락 잡으며 젓가락 놓으니)
• 숤 귿(숟가락의 끝), 졋 가락 귿(젓가락 끝), 수져(수저)
• 뭀(무리), 뭀 사롬(뭇사람, 여러 사람)

근대 국어의 예	현대 국어의 예
• 숫가락 장ᄉ(숟가락 장사)	• *술로 밥을 뜨다
• 뭇사롬(뭇사람)	• 숟가락으로 밥을 뜨다
	• 밥 한 술

※ '*'는 문법에 맞지 않음을 나타냄.

① 중세 국어 '술'과 '져'는 중세 국어 '이틀'처럼 자립 명사라는 점에서 현대 국어 '술'과는 차이가 있군.
② 중세 국어 '술'과 '져'의 결합에서 'ㄹ'이 탈락한 합성어가 현대 국어 '수저'로 이어졌군.
③ 중세 국어 '술'과 '져'는 명사를 수식할 때, 중세 국어 '이틀'이나 '뭀'과 같이 모두 관형격 조사 'ㅅ'이 결합할 수 있었군.
④ 근대 국어 '숫가락'이 현대 국어에 와서 '숟가락'으로 적히는 것은, 국어의 변화 과정을 고려한 관점에 부합하지 않는다는 점에서 '이튿날'의 경우와 같군.
⑤ 현대 국어 '숟가락'과 '뭇사람'의 첫 글자 받침이 다른 이유는 중세 국어 '숤'과 '뭀'이 현대 국어로 오면서 'ㄹ'이 탈락한 후 남은 'ㅅ'의 발음이 서로 달랐기 때문이군.

〈보기 1〉의 탐구 과정을 바탕으로 〈보기 2〉의 ㉠~㉿
을 바르게 분류한 것은?

─ 보 기 1 ─

음운 변동의 발생

↓ 예

음운의 수에
변화가 생겼는가? ──아니요→ A

↓ 예

음운의 수가
줄었는가? ──아니요→ B

↓ 예

새로운
음운이 있는가? ──아니요→ C

↓ 예

D

─ 보 기 2 ─

• 그는 열심히 ㉠집안일을 했다.
• 그녀는 기분 ㉡좋은 웃음을 지었다.
• 그는 나에게 말을 하지 ㉢않고 떠났다.
• 세월이 화살과 ㉣같이 빠르게 지나간다.
• 집이 추워서 오래된 ㉤난로에 불을 지폈다.
• 면역력이 떨어지면 병이 ㉥옮는 경우가 있다.

	A	B	C	D
①	㉠	㉢	㉣, ㉤	㉡, ㉥
②	㉡, ㉥	㉠	㉣, ㉤	㉢
③	㉡, ㉥	㉣, ㉤	㉠	㉢
④	㉣, ㉤	㉠	㉡, ㉥	㉢
⑤	㉣, ㉤	㉡, ㉥	㉢	㉠

〈보기〉의 ㉠~㉤에 대한 설명으로 적절한 것은?

─ 보 기 ─

[로마자 표기 한글 대조표]

자음	ㄱ	ㄷ	ㅂ	ㄸ	ㄴ	ㅁ	ㅇ	ㅈ	ㅊ	ㅌ	ㅎ
표기 　모음 앞	g	d	b	tt	n	m	ng	j	ch	t	h
그 외	k	t	p								

모음	ㅏ	ㅐ	ㅗ	ㅣ
표기	a	ae	o	i

[로마자 표기의 예]

	한글 표기	발음	로마자 표기
㉠	같이	[가치]	gachi
㉡	잡다	[잡따]	japda
㉢	놓지	[노치]	nochi
㉣	맨입	[맨닙]	maennip
㉤	백미	[뱅미]	baengmi

① ㉠에서 일어나는 음운 변동은 '땀받이[땀바지]'
에서도 일어나고, 로마자 표기에 반영되었다.

② ㉡에서 일어나는 음운 변동은 '삭제[삭쩨]'에서
도 일어나고, 로마자 표기에 반영되었다.

③ ㉢에서 일어나는 음운 변동은 '닳아[다라]'에서
도 일어나고, 로마자 표기에 반영되었다.

④ ㉣에서 일어나는 음운 변동은 '한여름[한녀름]'
에서도 일어나고, 로마자 표기에 반영되지 않
았다.

⑤ ㉤에서 일어나는 음운 변동은 '밥물[밤물]'에서
도 일어나고, 로마자 표기에 반영되지 않았다.

⑤ ㉤: 명령의 의도를 평서형 종결 표현과 '만'과 같은
언어 표현을 사용하여 부드럽게 표현하고 있군.

〈보기 1〉을 바탕으로 〈보기 2〉의 ㉠~㉤을 이해한 것
으로 적절하지 <u>않은</u> 것은?

─ 보 기 1 ─

선생님: 담화에서 화자가 자신의 의도를 직접
드러내고자 하는 상황이라면 종결 표현과 화
자의 의도를 일치시켜 명시적으로 표현합니
다. 반면 명령이나 요청 등과 같이 청자에게
부담을 주거나 예의에 어긋날 수 있는 상황
이라면 화자의 의도와는 다른 종결 표현을
사용하거나, '저기', '만', '좀'과 같은 언어 표
현을 사용하여 완곡하게 표현합니다.

─ 보 기 2 ─

어머니: (지연을 토닥이며) ㉠저기, 지연아 이제
좀 일어나라.
지연: (힘없이 일어나며) ㉡엄마, 선생님께 학교에
조금 늦을 거 같다고 전화해 주시겠어요?
어머니: (걱정스러운 표정으로) 어디 아프니?
지연: 네, 그런 것 같아요. 열도 좀 나고요.
어머니: ㉢그럼 선생님께 전화 드리고 엄마랑
병원에 가자.
지연: 네, 그렇게 해야 할 것 같아요.
소연: (거실에서 큰 소리로) 지연아, 학교 늦겠다.
㉣빨리 가라.
어머니: 소연아! ㉤동생이 아프다니까 조금만
작은 소리로 말해 주면 참 좋겠다.

① ㉠: 명령의 의도를 '저기', '좀' 등의 언어 표현을
사용하여 표현함으로써 청자에게 부담을 주려
하지 않고 있군.

② ㉡: 요청의 의도를 의문형 종결 표현을 사용하
여 완곡하게 표현하고 있군.

③ ㉢: 화자의 의도와 종결 표현을 일치시켜 청유의
의도를 직접 드러내고 있군.

④ ㉣: 화자의 명령에 대한 청자의 부담을 덜어주기
위해 화자의 의도와 종결 표현을 일치시키지 않
고 있군.

[**01~02**] 다음을 읽고 물음에 답하시오.

반모음과 관련된 대표적인 음운 현상으로 '반모음 첨가'와 '반모음화'가 있다. 현대 국어에서 반모음 첨가는 모음으로 끝나는 형태소 뒤에 모음으로 시작하는 형태소가 올 때 일어난다. 어간 '피-'에 어미 '-어'가 결합할 때 '피어'가 [피여]로 소리 나는 경우가 대표적인데 이때 어미에는 'ㅣ'계 반모음인 'ㅣ'가 첨가된다. 어미 '-어'에 'ㅣ'가 첨가되어 '되어[되여]', '쥐어[쥐여]'로 발음되는 경우도 마찬가지이다. 이렇게 어간이 'ㅣ, ㅚ, ㅟ'로 끝날 때 어미에 반모음 'ㅣ'가 첨가되어 발음되는 경우는 표준 발음으로 인정되지만 표기할 때는 음운 변동이 일어나지 않은 형태로 해야 한다.

한편 '피어'는 [펴:]로 발음되기도 한다. '피+어 → [펴:]'의 경우처럼 두 개의 단모음이 나란히 놓일 때 하나의 단모음이 반모음으로 교체되는 음운 현상을 반모음화라고 부른다. 반모음화는 반모음과 성질이 비슷한 단모음에 적용되는 것으로, [펴:]의 경우 단모음 'ㅣ'가 소리가 유사한 반모음 'ㅣ'로 교체된 것이다. [펴:]와 같이 반모음화가 일어난 경우도 규범상 표준 발음으로 인정된다.

15세기 국어 자료에서도 반모음 첨가나 반모음화가 일어난 것으로 추정되는 흔적을 찾을 수 있다. 15세기에는 표음적 표기*를 지향했기 때문에 문헌의 표기 상태를 통해 당시의 음운 현상을 추론할 수 있는데, 15세기 국어 자료에서 반모음 첨가나 반모음화가 일어난 것으로 보이는 표기들이 관찰되는 것이다. 어간 '쉬-'에 어미 '-어'가 결합할 때 '쉬여'로 표기된 사례나 어간 '흐리-'에 어미 '-어'가 결합할 때 '흐리여'로 표기된 것은 반모음 첨가가 일어난 사례로 생각된다. 여기서 '쉬여'는 현대 국어의 [피여]와는 다른 음운 환경에서 반모음 첨가가 일어난 것인데, 15세기에는 'ㅟ' 표기가 'ㅜ'와 'ㅣ'가 결합한 이중 모음을 나타냈을 것으로 추정되기 때문이다. 'ㅚ, ㅐ, ㅔ, ㅚ, ㅢ' 표기도 'ㅟ'와 마찬가지 방식으로 이중 모음을 나타냈을 것으로 추정된다. 따라서 '쉬여'는 ㉠'ㅚ, ㅐ, ㅔ, ㅚ, ㅟ, ㅢ'가 이중 모음을 나타낸 것이라고 할 경우 반모음 'ㅣ' 뒤에서 일어난 반모음 첨가의 사례인 것이다. 이와 달리 어간 '쑤미-'에 어미 '-어'가 결합할 때 '쑤며'로 표기된 경우는 현대 국어의 [펴:]처럼 ㉡어간이 'ㅣ'로 끝나는 용언에서 일어난 반모음화의 사례라고 할 수 있다. 또한 15세기 국어에서 체언 '바' 뒤에 주격 조사 '이'가 붙을 때 '배'로 표기된 사례도 반모음화로 설명할 수 있다.

* 표음적 표기: 발음 형태대로 적는 표기 방식.

윗글에 대한 이해로 적절하지 <u>않은</u> 것은?

① 현대 국어에서 '피어'를 [펴:]로 발음하는 것은 표준 발음으로 인정된다.

② 현대 국어에서 '피어'를 [펴:]로 발음할 때는 어간의 단모음이 반모음으로 교체된다.

③ 현대 국어에서 '피어'에 반모음 첨가가 일어나도 '피여'라고 적는 것은 허용되지 않는다.

④ 15세기 국어의 'ㅚ' 표기는 단모음 'ㅗ'와 반모음 'ㅣ'가 결합한 이중 모음을 나타냈을 것으로 추정된다.

⑤ 15세기 국어의 체언 '바'에 주격 조사 '이'가 붙어 '배'로 표기된 사례에서는 체언의 단모음이 반모음으로 교체되었을 것으로 추정된다.

〈보기〉의 ⓐ~ⓓ 중 윗글의 ㉠과 ㉡에 해당하는 사례로 적절한 것은?

보 기

15세기 국어 자료 (현대어 풀이)	밑줄 친 부분의 음운 변동 과정
ⓐ<u>내</u> 이룰 爲윙ㅎ야 (내가 이를 위하여)	나+이 → 내
수비 ⓑ<u>니겨</u> (쉽게 익혀)	니기+어 → 니겨
빗 바다ᄋ로 ⓒ<u>긔여</u> (배의 바닥으로 기어)	긔+어 → 긔여
싸해 ⓓ<u>디여</u> (땅에 거꾸러져)	디+어 → 디여

	㉠	㉡
①	ⓑ	ⓐ
②	ⓒ	ⓑ
③	ⓒ	ⓓ
④	ⓓ	ⓐ
⑤	ⓓ	ⓒ

〈보기〉의 ㉠~㉣에 대한 이해로 적절하지 <u>않은</u> 것은?

─── 보 기 ───

접두사는 단어의 앞에 붙어 특정한 뜻을 더하거나 강조하면서 새로운 단어를 만들어 낸다. ㉠접두사가 명사에 결합하여 생성된 단어도 있고, ㉡접두사가 용언에 결합하여 생성된 단어도 있다. ㉢특정한 접두사는 둘 이상의 품사에 결합하여 새로운 단어를 만들어 내기도 한다. 대개의 접두사는 형태가 고정되어 있지만, '찰-/차-'가 붙어 만들어진 '찰옥수수', '차조'처럼 ㉣주위 환경에 따라 형태가 다른 접두사가 붙어 만들어진 단어도 있다.

① ㉠에 해당하는 사례로는 '군기침, 군살'이 있다.

② ㉡에 해당하는 사례로는 '빗나가다, 빗맞다'가 있다.

③ ㉢에 해당하는 사례로는 '헛디디다, 헛수고'가 있다.

④ ㉡, ㉣에 모두 해당하는 사례로는 '새빨갛다, 샛노랗다'가 있다.

⑤ ㉢, ㉣에 모두 해당하는 사례로는 '수꿩, 숫양'이 있다.

다음은 '문장의 짜임'에 대해 활동한 것이다. ㉠에 들어갈 내용으로 적절한 것은?

목표	안긴문장의 특징을 이해한 후 주어진 자료를 바탕으로 겹문장을 만들 수 있다.
내용	※ 다음의 [자료]를 안긴문장으로 활용하여 〈조건〉을 충족하는 문장을 만드시오. **[자료]** • 꽃이 봄에 활짝 피다. • 봄이 오다. **〈조건〉** • 명사절과 관형절이 있는 겹문장을 만들 것.
결과	㉠

① 봄이 오면 꽃이 활짝 핀다.

② 꽃이 활짝 피는 봄이 온다.

③ 나는 봄이 오고 꽃이 활짝 피기를 바란다.

④ 나는 꽃이 활짝 핀 봄이 오기를 기다린다.

⑤ 나는 봄이 와서 꽃이 활짝 피기를 소망한다.

▶ 2장 단어>3강-C. 단어의 의미
▶ 3장 문장>3강-A. 문법 요소　[모평] [고난도]

〈보기〉의 ㉠, ㉡에 해당하는 예끼리 묶인 것으로 적절한 것은?

───── 보 기 ─────

[선생님의 설명]

여러분, '쓰이다'라는 단어를 어떻게 해석해야 할까요? 우선 '쓰이다'는 피동사이기도 하고 사동사이기도 하므로 이를 구별해야겠죠? 또한 '쓰다'는 동음이의어나 다의어이므로 그 의미에도 유의해야 합니다. 단어를 이해할 때, 이러한 점들을 모두 고려해야 해요. 그럼 이와 관련된 학습 활동을 해 볼까요?

[학습 활동]

다음은 국어사전의 일부이다. 제시된 단어의 의미에 유의하여 각각의 피동사와 사동사가 포함된 예를 들어 보자.

갈다¹ 통【…을 …으로】② 어떤 직책에 있는 사람을 다른 사람으로 바꾸다.
깎다 통 ①【…을】③ 값이나 금액을 낮추어서 줄이다.
묻다¹ 통【…에】① 가루, 풀, 물 따위가 그보다 큰 다른 물체에 들러붙거나 흔적이 남게 되다.
물다² 통 ①【…을】② 윗니와 아랫니 사이에 끼운 상태로 상처가 날 만큼 세게 누르다.
쓸다² 통【…을】① 비로 쓰레기 따위를 밀어내거나 한데 모아서 버리다.

피동문	사동문
㉠	㉡

① ┌ ㉠: 학생회 임원이 새 친구로 갈렸다.
　└ ㉡: 삼촌이 형에게 그 텃밭을 갈렸다.
② ┌ ㉠: 용돈이 이달에 만 원이나 깎였다.
　└ ㉡: 나는 저번 실수로 점수를 깎였다.
③ ┌ ㉠: 내 친구는 가래떡에 꿀만 묻혔다.
　└ ㉡: 누나는 붓에 먹물을 듬뿍 묻혔다.
④ ┌ ㉠: 아빠가 아이 입에 사탕을 물렸다.
　└ ㉡: 큰형이 동네 개에게 발을 물렸다.
⑤ ┌ ㉠: 큰 마당의 눈이 빗자루에 쓸렸다.
　└ ㉡: 내 동생에게 거실 바닥만 쓸렸다.

[01~02] 다음을 읽고 물음에 답하시오.

중세 국어에서는 주체나 객체로 표현되는 인물이 신분이나 지위가 높은 경우, 대개 그 인물을 직접적으로 높여 표현하였다. 그런데 어떤 때에는 현대 국어의 간접 높임에서처럼 높임의 대상이 되는 인물의 신체 부분, 소유물, 생각 등을 높임으로써 실제 높여야 할 인물을 간접적으로 높이기도 하였다.

(1) 太子(태자)ㅣ 東門(동문) 밧긔 나가시니
　　(태자께서 동문 밖에 나가시니)
(2) 부텻 누니 비록 불ㄱ시나
　　(부처의 눈이 비록 밝으시나)

(1)의 '-시-'와 (2)의 '-ㅇ시-'는 모두 현대 국어의 '-(으)시-'처럼 주체를 높이기 위한 선어말 어미이다. 그러나 (1)과 (2)에 쓰인 '-(ㅇ)시-'의 쓰임에는 차이가 있다. 즉 (1)에서는 주체인 '太子(태자)'를 직접적으로 높이고 있지만, (2)에서는 '부텨'의 신체 부분인 '눈'을 주체 높임 선어말 어미를 통해 높임으로써 실제 높이고자 하는 대상인 '부텨'를 간접적으로 높이고 있다.

한편 현대 국어에서는 객체 높임을 나타내기 위해 주로 '모시다', '뵙다' 등의 특수 어휘를 활용하지만 중세 국어에서는 주로 객체 높임 선어말 어미를 활용하였다.

(3) 너희 스승을 보숩고져 ᄒ노니
　　(너희 스승을 뵙고자 하나니)
(4) 부텻 教化(교화)를 돕숩고
　　(부처의 교화를 돕고)

(3)의 '-숩-'과 (4)의 '-숩-'은 중세 국어의 객체 높임 선어말 어미이다. (3)과 (4)는 모두 객체 높임 선어말 어미를 통해 객체에 해당하는 인물을 높이고 있다는 공통점이 있지만, 그 인물을 직접적으로 높이느냐 간접적으로 높이느냐에 차이가 있다. 즉 (3)에서 '-숩-'은 객체인 '스승'을 직접적으로 높이는 데 비해, (4)에서 '-숩-'은 '教化(교화)'를 높임으로써 실제 높이고자 하는 대상인 '부텨'를 간접적으로 높이고 있다.

01
▶ 4장 국어 역사와 규범 > 1강-B. 중세 국어　　학평

윗글을 바탕으로 하여 〈보기〉의 ㄱ~ㅁ을 이해한 내용으로 적절하지 않은 것은?

　　　　　보 기
ㄱ. 王(왕)ㅅ 일후믄 濕波(습파)ㅣ러시니
　　(왕의 이름은 습파이시더니)
ㄴ. 님긊 恩私(은사)를 갑숩고져
　　(임금의 은사를 갚고자)
ㄷ. 龍王(용왕)이 世尊(세존)을 보숩고
　　(용왕이 세존을 뵙고)
ㄹ. 太子(태자)ㅣ 講堂(강당)애 모도시니
　　(태자께서 강당에 모으시니)
ㅁ. 諸佛(제불)을 供養(공양)ᄒ숩게 ᄒ쇼셔
　　(제불을 공양하게 하소서)

① ㄱ에서는 '-시-'를 통해 '일훔'을 높임으로써 '王(왕)'을 간접적으로 높이고 있군.
② ㄴ에서는 '-숩-'을 통해 '恩私(은사)'를 높임으로써 '님금'을 간접적으로 높이고 있군.
③ ㄷ에서는 '-숩-'을 통해 '世尊(세존)'을 높임으로써 '龍王(용왕)'을 간접적으로 높이고 있군.
④ ㄹ에서는 '-시-'를 통해 '太子(태자)'를 직접적으로 높이고 있군.
⑤ ㅁ에서는 '-숩-'을 통해 '諸佛(제불)'을 직접적으로 높이고 있군.

다음은 윗글과 관련된 [활동]과 이를 수행하는 학생들의 대화이다. '학생 2'의 분류 기준으로 가장 적절한 것은?

[활동] 문맥을 고려하여 ⓐ~ⓓ에 사용된 '높임 표현'을 기준을 세워 분류하시오.

• 우리 할아버지의 치아는 여전히 ⓐ튼튼하시다.
• 언니가 고모님을 공손하게 안방으로 ⓑ모시다.
• 아버지께서는 저녁거리를 사러 장에 ⓒ가시다.
• 형님께서 부르신 그분의 생각이 ⓓ타당하시다.

학생 1: 나는 'ⓑ, ⓒ', 'ⓐ, ⓓ'의 두 부류로 나누어 봤어.
학생 2: 나는 'ⓑ'와 'ⓐ, ⓒ, ⓓ'의 두 부류로 나누어 봤어.

① 소유물을 높인 표현이 사용되는가의 여부
② 높임 대상을 직접적으로 높이는가의 여부
③ 객체에 해당하는 인물을 높이는가의 여부
④ 신체 부분을 높인 표현이 사용되는가의 여부
⑤ 객체 높임 선어말 어미가 활용되는가의 여부

다음은 학생들이 '-쟁이'와 '-장이'에 대해 탐구한 내용이다. ㉠~㉤에 제시된 탐구 결과 중 적절하지 않은 것은?

탐구 목표	어근의 뒤에 붙어 새로운 단어를 만드는 접미사 중 '-쟁이'와 '-장이'의 의미와 쓰임을 구분해 사용할 수 있다.

↓

탐구 자료	(1) 고집쟁이: 고집이 센 사람. 거짓말쟁이: 거짓말을 잘하는 사람. (2) 노래쟁이: '가수(歌手)'를 낮잡아 이르는 말. 그림쟁이: '화가(畫家)'를 낮잡아 이르는 말. (3) 땜장이: 땜질을 직업으로 하는 사람. 옹기장이: 옹기 만드는 일을 직업으로 하는 사람.

↓

탐구 결과	• (1)의 '-쟁이'의 의미는 '어떤 속성을 많이 가진 사람'으로 볼 수 있다. ……………………… ㉠ • (2)와 (3)은 둘 다 직업과 관련된 말이지만, '기술자'를 의미할 때는 '-장이'를 쓴다. ………… ㉡ • (1)~(3)을 볼 때, '-쟁이'와 '-장이'는 모두 명사와 결합하여 새로운 단어를 만든다. ………… ㉢ • (1)~(3)을 볼 때, '-쟁이'와 '-장이'는 모두 어근의 품사를 변화시키지 않는 접미사이다. ……… ㉣ • (1), (2), (3)의 예로 '욕심쟁이', '대장쟁이', '중매장이'를 각각 추가할 수 있다. ………………… ㉤

① ㉠ ② ㉡ ③ ㉢
④ ㉣ ⑤ ㉤

〈보기〉의 ㉠~㉣에서 설명한 음운 변동이 일어난 예로 적절한 것은?

———— 보기 ————

㉠ 원래 없던 음운이 새로 생긴다.

㉡ 한 음운이 다른 음운으로 바뀐다.

㉢ 두 개의 음운 중 한 음운이 없어진다.

㉣ 두 음운이 합쳐져 하나의 음운으로 바뀐다.

① ㉠: 설날[설·랄], 한여름[한녀름]

② ㉡: 놓아[노아], 없을[업·쓸]

③ ㉣: 앉히다[안치다], 끓이다[끄리다]

④ ㉠+㉡: 구급약[구·금냑], 물엿[물렫]

⑤ ㉡+㉢: 읊조리다[읍쪼리다], 꿋꿋하다[꾿꾸타다]

〈보기〉의 탐구 활동을 수행한 결과로 적절한 것만 고른 것은?

———— 보기 ————

[탐구 과제]

　다음을 참고하여 [탐구 자료] ㉠~㉣을 [A], [B]로 구분하고, 그렇게 구분한 근거를 적어 보자.

> 　어근에 파생 접사가 결합하여 새로운 단어가 형성될 때 [A]품사가 바뀌는 경우도 있고, [B]품사가 바뀌지 않는 경우도 있다. 예를 들어, 명사 '마음'에 접사 '-씨'가 결합하여 '마음씨'가 될 때는 품사가 바뀌지 않지만, 형용사 '넓다'의 어근 '넓-'에 접사 '-이'가 결합하여 '넓이'가 될 때는 품사가 명사로 바뀐다.

[탐구 자료]

• 예술에 대한 안목을 ㉠높이다.

• 그는 모자를 ㉡깊이 눌러썼다.

• 오랫동안 ㉢딸꾹질이 멈추지 않았다.

• 그런 일은 ㉣일찍이 경험하지 못했던 일이다.

[탐구 결과]

탐구 자료	구분	근거	
㉠	[B]	형용사 '높다'의 어근 '높-'에 접사 '-이-'가 결합하여 형용사가 됨.	ⓐ
㉡	[A]	형용사 '깊다'의 어근 '깊-'에 접사 '-이'가 결합하여 명사가 됨.	ⓑ
㉢	[A]	부사 '딸꾹'에 접사 '-질'이 결합하여 명사가 됨.	ⓒ
㉣	[B]	부사 '일찍'에 접사 '-이'가 결합하여 부사가 됨.	ⓓ

① ⓐ, ⓑ　　② ⓐ, ⓓ　　③ ⓑ, ⓒ

④ ⓑ, ⓓ　　⑤ ⓒ, ⓓ

[01~02] 다음을 읽고 물음에 답하시오.

국어에는 발음을 자연스럽게 하는 상황에서 어떠한 자음 두 개를 연달아 발음하는 것이 어려워 발생하는 음운 변동들이 있다. 가령 '국'과 '물'은 따로 발음하면 제 소리대로 [국]과 [물]로 발음되지만, '국물'처럼 'ㄱ'과 'ㅁ'을 연달아 발음하게 되면 예외 없이 비음화가 일어나 'ㄱ'이 [ㅇ]으로 바뀐다. 이것은 국어에서 장애음*과 비음을 자연스럽게 연달아 발음하는 것이 어려워 일어나는 현상이다. '국화[구콰]', '좋다[조:타]'처럼 예사소리와 'ㅎ'이 거센소리로 축약되는 현상도 국어에서 연달아 발음하는 것이 어려운 자음들이 이어질 때 발생하는 음운 변동으로 볼 수 있다. 비음화와 자음 축약은 장애음 뒤에 비음이 이어질 때, 'ㅎ'의 앞이나 뒤에서 예사소리가 이어질 때와 같이 음운과 관련된 조건만으로 규칙성을 파악할 수 있다.

국어에서 일어나는 된소리되기를 살펴보면, 예사소리인 파열음 'ㅂ, ㄷ, ㄱ' 뒤에 예사소리 'ㅂ, ㄷ, ㄱ, ㅅ, ㅈ'이 연달아 발음되기 어려워, 뒤에 오는 예사소리가 반드시 된소리로 바뀐다. 예를 들면, '국밥'은 반드시 [국빱]으로 발음된다. 이와 같은 현상은 필수적으로 일어나기 때문에 [갑짜기]로 발음되는 단어를 '갑자기'로 표기하더라도 발음할 때에는 예외 없이 [갑짜기]가 된다.

한편 자음의 본래 소리대로 발음할 수 있음에도 불구하고 일어나는 된소리되기가 존재한다. '(신을) 신고'가 [신:꼬]로 발음되는 것처럼, 용언의 어간이 비음으로 끝나고 뒤에 오는 어미가 예사소리로 시작하면 예사소리가 된소리로 바뀐다. 그런데 명사인 '신고(申告)'는 [신고]로 발음되듯이, 국어의 자연스러운 발음에서 비음과 예사소리는 그대로 발음될 수도 있다. 따라서 비음 뒤의 예사소리가 된소리로 발

음되는 현상의 규칙성을 파악하기 위해서는 음운과 관련된 조건뿐만 아니라 용언의 어간과 어미가 결합한다는 것과 같은 형태소와 관련된 조건까지 알아야 한다.

국어의 규칙적인 음운 변동 중에는 어떠한 자음 두 개를 연달아 발음하는 것이 어려워 발생하는 것도 있고, 자음의 본래 소리대로 발음할 수 있음에도 불구하고 발생하는 것도 있다. 이와 같은 음운 변동이 일어난 발음들은 모두 표준 발음으로 인정된다.

* 장애음: 구강 통로가 폐쇄되거나 마찰이 생겨서 나는 소리. 일반적으로 장애의 정도가 큰 파열음, 마찰음, 파찰음을 이름.

윗글을 바탕으로 〈보기〉를 탐구한 결과로 적절한 것은?

――― 보 기 ―――

- ⓐ<u>집념</u>[짐념]도 강하다.
- 춤을 ⓑ<u>곧잘</u>[곧짤] 춘다.
- 책상에 ⓒ<u>놓고</u>[노코] 가라.
- 음식을 ⓓ<u>담기</u>[담:끼]가 힘들다.
- 모기한테 ⓔ<u>뜯긴</u>[뜯낀] 모양이다.

① ⓐ와 ⓑ에서 이어져 있는 두 자음이 용언의 어간과 어미에 이어져 나타나면 음운 변동이 일어나지 않는다.

② ⓐ와 ⓔ에서 이어져 있는 두 자음을 제 소리대로 연달아 발음하는 것은 표준 발음으로 인정된다.

③ ⓑ와 ⓒ는 발음될 때, 음운과 관련된 조건만으로 규칙성을 파악할 수 있는 음운 변동이 일어난다.

④ ⓒ와 ⓓ는 발음될 때, 용언의 어간과 어미가 결합한다는 조건이 음운 변동을 일으키는 요인으로 작용한다.

⑤ ⓓ와 ⓔ는 발음될 때, 용언의 어간과 결합하는 어미의 첫소리가 예사소리에서 된소리로 바뀐다.

윗글을 바탕으로 〈보기〉의 '한글 맞춤법'을 이해한 내용으로 적절한 것은?

――― 보 기 ―――

| 제1항 | 한글 맞춤법은 표준어를 소리대로 적되, 어법에 맞도록 함을 원칙으로 한다. |
| 제5항 | 한 단어 안에서 뚜렷한 까닭 없이 나는 된소리는 다음 음절의 첫소리를 된소리로 적는다. |

　　1. 두 모음 사이에서 나는 된소리
　　　 ⓔ 가끔, 어찌
　　2. 'ㄴ, ㄹ, ㅁ, ㅇ' 받침 뒤에서 나는 된소리 ⓔ 잔뜩, 훨씬
　　다만, 'ㄱ, ㅂ' 받침 뒤에서 나는 된소리는, 같은 음절이나 비슷한 음절이 겹쳐 나는 경우가 아니면 된소리로 적지 아니한다. ⓔ 국수, 몹시

| 제13항 | 한 단어 안에서 같은 음절이나 비슷한 음절이 겹쳐 나는 부분은 같은 글자로 적는다. (ㄱ을 취하고, ㄴ을 버림.) |

ㄱ	ㄴ
딱딱	딱닥

① 두 모음 사이에 예사소리가 오면 예외 없이 된소리가 되므로 '가끔'은 표기에 된소리를 밝혀 적는다.

② 예사소리인 파열음 뒤에서 된소리되기가 일어날 때 규칙성을 찾을 수 없으므로 '몹시'는 예사소리로 적는다.

③ '딱딱'은 '딱닥'으로 적으면 표준 발음이 [딱닥]이 될 수도 있으므로 두 번째 음절 첫소리를 예사소리로 적지 않는다.

④ '국수'는 두 번째 음절 첫소리를 된소리로 적지 않더라도 표준 발음인 [국쑤]로 발음되므로 표기에 된소리를 밝혀 적지 않는다.

⑤ '잔뜩'은 비음으로 끝난 용언의 어간 뒤의 예사소리가 된소리로 변했다는 뚜렷한 까닭이 있으므로 표기에 된소리를 밝혀 적는다.

03

〈보기〉의 설명을 참고할 때, ㉠~㉢에 들어갈 말로 적절한 것은?

───── 보 기 ─────

　일반적으로 중세 국어의 주격 조사는 앞에 결합하는 체언의 끝소리에 따라 달라졌다. 체언의 끝소리가 자음일 때 '이'가 나타났고, 체언의 끝소리가 모음 'ㅣ'도, 반모음 'ㅣ'도 아닌 모음일 때는 'ㅣ'가 나타났다. 그런데 체언의 끝소리가 모음 'ㅣ'이거나, 반모음 'ㅣ'일 때는 아무런 형태가 나타나지 않았다.

- _____㉠_____ 가칠 므러
 (뱀이 까치를 물어)
- _____㉡_____ 기픈 남ᄀᆞᆫ
 (뿌리가 깊은 나무는)
- _____㉢_____ 세상에 나매
 (대장부가 세상에 나와)

	㉠	㉡	㉢
①	ᄇᆞ얌	불휘ㅣ	대장뷔
②	ᄇᆞ얌	불휘ㅣ	대장뷔ㅣ
③	ᄇᆞ야미	불휘	대장뷔
④	ᄇᆞ야미	불휘	대장뷔ㅣ
⑤	ᄇᆞ야미	불휘ㅣ	대장뷔

04

〈보기〉의 ㉠에 해당하는 예로 적절하지 <u>않은</u> 것은?

───── 보 기 ─────

학생: 한 문장 안에 주어와 서술어의 관계가 한 번 나타나는 문장을 홑문장, 두 번 이상 나타나는 문장을 겹문장이라고 하잖아요. 그런데 '나는 따뜻한 차를 마셨다.'라는 문장의 경우 주어 '나는'과 서술어 '마셨다'의 관계가 한 번만 나타나는 것 같은데 왜 겹문장인가요?

선생님: '나는 따뜻한 차를 마셨다.'라는 문장은 겹문장으로, 관형절을 안은 문장이야. 관형절 '따뜻한'의 주어가 관형절이 수식하는 명사 '차'와 중복되어 생략된 것이지. 이처럼 ㉠한 문장이 다른 문장 속에 관형절로 안길 때 두 문장에 중복된 단어가 있으면, 관형절에서 그 단어가 포함된 문장 성분이 생략되기도 한단다.

① 그녀는 그가 여행을 간 사실을 몰랐다.
② 내가 사는 마을은 무척이나 아름답다.
③ 그는 책장에 있던 소설책을 꺼냈다.
④ 나는 동생이 먹을 딸기를 씻었다.
⑤ 골짜기에 흐르는 물이 깨끗하다.

다음은 띄어쓰기 문제를 해결하는 과정이다. ㉠~㉢의 띄어쓰기가 바르게 된 것은?

[문제]

다음 문장의 밑줄 친 부분을 맞춤법에 맞게 띄어 써 보자.

- 열심히 삶을 ㉠살아가다.
- 주문한 물건을 ㉡받아가다.
- 딸이 엄마를 ㉢닮아가다.

[확인 사항]

- 단어와 단어는 띄어 쓴다.
- 단어는 사전에 표제어로 실린다.
- 보조 용언은 띄어 씀을 원칙으로 하되 붙여 씀도 허용한다.
- '-아'를 '-아서'로 바꿔 쓸 수 있으면 '본용언+본용언' 구성이고, 그렇지 않으면 한 단어이거나 '본용언+보조 용언' 구성이다.

[문제 해결 과정]

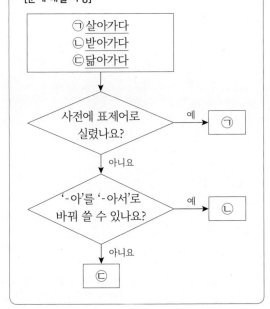

	㉠	㉡	㉢
①	살아가다	받아 가다	닮아 가다 또는 닮아가다
②	살아가다	받아 가다 또는 받아가다	닮아 가다
③	살아가다	받아가다	닮아 가다
④	살아 가다	받아 가다 또는 받아가다	닮아가다
⑤	살아 가다	받아가다	닮아 가다 또는 닮아가다

[01~02] 다음 글을 읽고 물음에 답하시오.

어린 말은 망아지, 어린 소는 송아지, 어린 개는 강아지라고 한다. 이들은 모두 사람들이 친숙하게 기르는 가축이라는 공통점이 있으며, 새끼를 나타내는 단어가 모두 '-아지'로 끝난다는 점이 흥미롭다. 그런데 돼지도 흔한 가축인데, 현대 국어에서 어린 돼지를 가리키는 고유어 단어는 따로 없다. '가축과 그 새끼'를 나타내는 고유어 어휘 체계에서 '어린 돼지'의 자리는 빈자리로 남아 있는 것이다. 그렇다고 해서 어린 돼지를 사람들이 인식하지 못하는 것은 아니다. 다만 어린 돼지를 가리키는 고유어 단어가 없을 뿐인데, 이렇게 한 언어의 어휘 체계 내에서 개념은 존재하지만 실제 단어가 존재하지 않는 경우를 '어휘적 빈자리'라고 한다.

어휘적 빈자리는 계속 존재하기도 하지만, 다양한 방식으로 채워지기도 한다. 그렇다면 어휘적 빈자리가 채워지는 방식에는 어떤 것들이 있을까? 첫 번째 방식은 단어가 아닌 구를 만들어 빈자리를 채우는 방식이다. 어떤 언어에는 '사촌, 고종사촌, 이종사촌'에 해당하는 각각의 단어는 존재하지만, 외사촌을 지시하는 단어는 없다. 그래서 그 언어에서 외사촌을 지시할 때에는 '외삼촌의 자식'이라고 말한다고 한다. 현대 국어에서 어린 돼지를 가리킬 때 '아기 돼지, 새끼 돼지' 등으로 말하는 것도 이러한 방식에 해당된다.

두 번째 방식은 한자어나 외래어를 이용하여 빈자리를 채우는 방식이다. 무지개의 색채를 나타내는 현대 국어의 어휘 체계는 '빨강 - 주황 - 노랑 - 초록 - 파랑…'인데 이 중 '빨강, 노랑, 파랑'은 고유어이지만 '빨강과 노랑의 중간색', '풀의 빛깔과 같이 푸른빛을 약간 띤 녹색' 등을 나타내는 고유어는 없기 때문에 한자어 '주황(朱黃)'과 '초록(草綠)' 등이 쓰이고 있다.

세 번째 방식은 상의어로 하의어의 빈자리를 채우는 방식이다. '누이'는 원래 손위와 손아래를 모두 가리키는 단어인데, 손위를 의미하는 '누나'라는 단어는 따로 있으나 '손아래'만을 의미하는 단어는 없어서 상의어인 '누이'가 그대로 빈자리에 들어가게 되었다. 이후 의미 구별을 위해 손아래를 의미하는 '누이동생'이 생겨나기는 했지만, 여전히 '누이'는 상의어로도 쓰이고, 하의어로도 쓰인다.

윗글을 바탕으로 〈보기〉에 대해 이해한 내용으로 적절한 것은?

──── 보 기 ────

　지금의 '돼지'를 의미하는 말이 예전에는 '돝'이었고, '돝'에 '-아지'가 붙어 '돝의 새끼'를 의미하는 '도야지'가 쓰였다. 그런데 현대 국어의 표준어에서는 '돝'이 사라지고, '돝'의 자리를 '도야지'의 형태가 바뀐 '돼지'가 차지하게 되었다.

① '예전'의 '도야지'에 해당하는 개념이 지금은 사라졌다.

② '예전'의 '돝'은 '도야지'의 하의어로, 의미가 더 한정적이다.

③ 지금의 '돼지'와 '예전'의 '도야지'가 나타내는 개념은 다르다.

④ 지금의 '어린 돼지'에 해당하는 어휘적 빈자리는 '예전'부터 있었다.

⑤ '예전'의 '도야지'의 개념을 나타내기 위해 지금은 하나의 고유어 단어가 사용된다.

윗글의 ⌈어휘적 빈자리가 채워지는 방식⌉이 적용된 사례만을 〈보기〉에서 있는 대로 고른 것은?

──── 보 기 ────

ㄱ. 학생 1은 할머니 휴대 전화에 번호를 저장해 드리면서 할머니의 첫 번째, 네 번째 사위는 각각 '맏사위', '막냇사위'라고 입력했지만, 두 번째, 세 번째 사위를 구별하여 가리키는 단어가 없어 '둘째 사위', '셋째 사위'라고 입력하였다.

ㄴ. 학생 2는 '꿩'에 대한 보고서를 작성할 때 꿩의 하의어로 수꿩에 해당하는 '장끼'와 암꿩에 해당하는 '까투리'는 알고 있었지만, 꿩의 새끼를 나타내는 단어를 몰라 국어사전에서 고유어 '꺼병이'를 찾아 사용하였다.

ㄷ. 학생 3은 태양계의 행성을 가리키는 어휘 체계인 '수성-금성-지구-화성…'을 조사하면서 '금성'의 고유어로 '샛별'과 '개밥바라기'가 있음을 알았는데, '개밥바라기'라는 단어는 생소하여 '샛별'만을 기록하였다.

① ㄱ　　　② ㄱ, ㄴ　　　③ ㄱ, ㄷ

④ ㄴ, ㄷ　　　⑤ ㄱ, ㄴ, ㄷ

〈보기〉의 ㉠~㉤을 활용하여 현대의 '구개음화'를 탐구한 것으로 적절하지 <u>않은</u> 것은?

───────── 보 기 ─────────

㉠ 맏이[마지], 같이[가치]

㉡ 밭이[바치], 밭을[바틀]

㉢ 굳히다[구치다], 닫히다[다치다]

㉣ 밑이[미치], 끝인사[끄딘사]

㉤ 해돋이[해도지], 견디다[견디다]

① ㉠을 보니, 'ㄷ'이나 'ㅌ'이 끝소리일 때 구개음화가 일어나는군.

② ㉡을 보니, 'ㅌ'이 특정한 모음과 만날 때 구개음화가 일어나는군.

③ ㉢을 보니, 'ㄷ' 뒤에서 'ㅎ'이 탈락할 때 구개음화가 일어나는군.

④ ㉣을 보니, 'ㅌ' 뒤에 실질 형태소가 올 때는 구개음화가 일어나지 않는군.

⑤ ㉤을 보니, 하나의 형태소 내부에서는 구개음화가 일어나지 않는군.

〈보기 1〉을 바탕으로 〈보기 2〉를 분석한 것으로 적절하지 <u>않은</u> 것은?

───────── 보 기 1 ─────────

[중세 국어의 주체 높임법과 객체 높임법]

• **주체 높임법**: 문장의 주어에 해당하는 대상을 높이는 것이다. 주체 높임법은 주로 선어말 어미 '-시-/-샤-'를 통해 실현된다. 또한 특수 어휘나 조사에 의해 실현되기도 한다.

• **객체 높임법**: 문장의 목적어나 부사어에 해당하는 대상을 높이는 것이다. 객체 높임법은 주로 선어말 어미 '-ᄉᆞᆸ-/-ᄌᆞᆸ-/-ᅀᆞᆸ-'을 통해 실현된다. 또한 특수 어휘나 조사에 의해 실현되기도 한다.

───────── 보 기 2 ─────────

㉠世尊(세존)ㅅ 安否(안부) 묻ᄌᆞᆸ고 니르샤ᄃᆡ
 [A]

므스므라 오시니잇고
 [B]

[세존의 안부를 여쭙고 이르시되 무슨 까닭으로 오셨습니까?]

㉡네 아ᄃᆞ리 各各(각각) 어마님내 뫼ᅀᆞᆸ고

[네 아들이 각각 어머님을 모시고]

① ㉠의 [A]에서 주체 높임은 실현되었으나 그 주체가 생략되었다.

② ㉠의 [A]에서 선어말 어미를 사용하여 객체 높임이 실현되었다.

③ ㉠의 [B]에서는 주체를 높이기 위해 선어말 어미가 사용되었다.

④ ㉡에서 특수 어휘를 사용하여 주체인 '아들'을 존대하였다.

⑤ ㉡에서는 객체인 '어마님'을 높이기 위해 선어말 어미를 사용하였다.

05

2장 단어>3강–B. 품사의 종류
▶ 2장 단어>3강–B. 품사의 종류
▶ 4장 국어 역사와 규범>1강–B. 중세 국어

〈보기 1〉은 중세 국어를 학습하기 위한 자료이고, 〈보기 2〉는 현대 국어사전의 일부이다. 〈보기 2〉를 참고하여 ㉠~㉤을 탐구한 내용으로 적절하지 <u>않은</u> 것은?

───── 보기 1 ─────

[중세 국어] 보살(菩薩)이 ㉠어느 나라해 느리시게 ᄒᆞ려뇨
[현대 국어] 보살이 어느 나라에 내리시도록 하려는가?

[중세 국어] ㉡어늬 구더 병불쇄(兵不碎)ᄒᆞ리잇고
[현대 국어] 어느 것이 굳어 군대가 부수어지지 않겠습니까?

[중세 국어] 져믄 아ᄒᆡ ㉢어느 듣ᄌᆞᄫᆞ리잇고
[현대 국어] 어린 아이가 어찌 듣겠습니까?

[중세 국어] 미혹(迷惑) ㉣어느 플리
[현대 국어] 미혹한 마음을 어찌 풀겠는가?

[중세 국어] 이 두 말을 ㉤어늘 종(從)ᄒᆞ시려뇨
[현대 국어] 이 두 말을 어느 것을 따르시겠습니까?

───── 보기 2 ─────

어느 01 「관형사」
　　둘 이상의 것 가운데 대상이 되는 것이 무엇인지 물을 때 쓰는 말.

어느 02 「대명사」 『옛말』
　어느 것.

어느 03 「부사」 『옛말』
　'어찌'의 옛말.

① 체언을 수식하는 역할을 하는 것으로 보아 ㉠은 〈보기 2〉의 '어느 01'과 품사가 같다고 할 수 있겠군.

② ㉡은 〈보기 2〉의 '어느 02'에 주어의 자격을 부여하는 조사가 결합한 것이라고 할 수 있겠군.

③ ㉢은 〈보기 2〉의 '어느 03'으로 쓰여 뒤에 오는 용언을 수식한다고 할 수 있겠군.

④ 〈보기 2〉의 '어느 01'과 '어느 03'을 참고해 보니 ㉣과 '어느 01'은 품사가 서로 다르다고 할 수 있겠군.

⑤ ㉤에 사용된 '어느'는 둘 이상의 것 가운데 대상이 되는 것이 무엇인지 물을 때 쓰는 말인 〈보기 2〉의 '어느 01'에 해당한다고 볼 수 있겠군.

5회 **333**

[01~02] 다음 글을 읽고 물음에 답하시오.

하나의 형태소가 환경에 따라 다르게 나타나기도 하는데, 그 모습들을 이형태라고 한다. 이형태가 성립하기 위해서는 하나의 형태소가 다른 모습으로 나타나더라도 그 의미가 서로 동일해야 한다. '이'와 '가'는 주어의 자격을 나타내는 조사로 그 의미가 서로 동일하다. 하지만 의미의 동일성만으로는 이형태를 구분하기 힘든 경우가 있다. 이럴 때는 각각의 형태가 상보적 분포를 보이는지 확인하면 이형태인지를 알 수 있다. 주격 조사 '이'는 자음 뒤에만 나타나고 주격 조사 '가'는 모음 뒤에만 나타나므로, 이 두 형태가 나타나는 음운 환경은 서로 겹치지 않는다. 따라서 '이'와 '가'는 상보적 분포를 보이고, 의미가 동일하기 때문에 이형태 관계에 있다. 이형태는 음운 환경에 따라 다른 모습으로 나타나는 경우가 많은데 이를 음운론적 이형태라고 한다. '막았다'의 '-았-'과 '먹었다'의 '-었-'은 앞말 모음의 성질이 양성인지 음성인지에 따라 형태가 결정되므로 음운론적 이형태이다. 이와 달리 음운론적으로 설명할 수 없는 예외적인 환경에서 나타나는 이형태를 형태론적 이형태라고 한다. '하였다'의 '-였-'은 '하-'라는 특정 형태소와 어울려서 음운론적으로 설명할 수 없는 경우이므로, '-였-'은 '-았-/-었-'과 형태론적 이형태의 관계에 있다.

이형태는 중세 국어에서도 나타났는데 현대 국어와 차이점을 보이기도 했다. 현대 국어에서 부사격 조사 '에'는 이형태가 존재하지 않는다. 하지만 중세 국어에서는 앞말 모음의 성질에 따라 이형태가 존재했다. 앞말의 모음이 양성 모음일 때는 '애'가, 음성 모음일 때는 '에'가, 단모음 '이' 또는 반모음 'ㅣ'일 때는 '예'가 사용되었다.

01

▶ 2장 단어>1강-C. 이형태

학평 고난도

윗글을 바탕으로 〈보기〉의 자료를 탐구한 내용으로 적절하지 않은 것은?

─── 보 기 ───

• 이 사과는 민수한테 주는 선물이다.
 　　　　　 ㉠　　 ㉡

• 네 일은 네가 알아서 하여라.
 　　 ㉢　　　　　 ㉣

• 영수야 내 손을 꼭 잡아라.
 　 ㉤　　　　　　 ㉥

• 영숙아 민수에게 책을 주어라.
 　 ㉦　　 ㉧　　　 ㉨

① ㉠은 모음 뒤에만 나타나고 ㉡은 자음 뒤에만 나타나기 때문에 서로가 나타나는 음운 환경이 겹치지 않겠군.

② ㉡과 ㉧은 상보적 분포를 보이지 않으므로 이형태의 관계가 아니라고 할 수 있겠군.

③ ㉣은 ㉥, ㉨과 비교했을 때, 특정 형태소와 어울려서 음운론적으로 설명할 수 없는 이형태라고 볼 수 있겠군.

④ ㉤과 ㉦은 손아랫사람을 부를 때 쓰는 호격 조사로 형태론적 이형태의 관계이겠군.

⑤ ㉥과 ㉨은 앞말 모음의 성질에 따라 형태가 결정되겠군.

윗글을 참고할 때, 〈보기〉의 ⓐ~ⓓ에 들어갈 말로 적절한 것은?

─ 보 기 ─

• **탐구 자료**

[중세 국어] 狄人(적인)ㅅ 서리(ⓐ) 가샤
[현대 국어] 오랑캐들의 사이에 가시어

[중세 국어] 世尊(세존)이 象頭山(상두산)
　　　　　(ⓑ) 가샤
[현대 국어] 세존께서 상두산에 가시어

[중세 국어] 九泉(구천)(ⓒ) 가려 하시니
[현대 국어] 저승에 가려 하시니

• **탐구 내용**

　ⓐ~ⓒ는 부사격 조사로, 앞말 모음의 성질에 따라 상보적 분포를 보인다. 따라서 ⓐ~ⓒ는 (ⓓ) 이형태의 관계라고 할 수 있다.

	ⓐ	ⓑ	ⓒ	ⓓ
①	예	애	에	음운론적
②	예	에	애	형태론적
③	애	에	예	음운론적
④	애	예	에	형태론적
⑤	에	애	예	음운론적

〈보기〉의 ⓐ~ⓒ에 들어갈 말로 적절한 것은?

─ 보 기 ─

• **탐구 과제**

　겹받침을 가진 용언을 발음할 때 어떤 음운 변동이 나타나야 표준 발음에 맞는지 혼동되는 경우가 있다. 자음군 단순화, 된소리되기, 비음화, 유음화, 거센소리되기 등의 음운 변동으로 비표준 발음과 표준 발음을 설명해 보자.

• **탐구 자료**

	비표준 발음	표준 발음
㉠ 긁는	[글른]	[긍는]
㉡ 짧네	[짬네]	[짤레]
㉢ 끊기고	[끈기고]	[끈키고]
㉣ 뚫지	[뚤찌]	[뚤치]

• **탐구 내용**

　㉠의 비표준 발음과 ㉡의 표준 발음에는 자음군 단순화 후 (ⓐ)가 나타난다. 이에 비해, ㉠의 표준 발음과 ㉡의 비표준 발음에는 자음군 단순화 후 (ⓑ)가 나타난다. ㉢과 ㉣의 표준 발음은 (ⓒ)만 일어난 발음이다.

	ⓐ	ⓑ	ⓒ
①	유음화	비음화	거센소리되기
②	유음화	비음화	된소리되기
③	비음화	유음화	거센소리되기
④	비음화	유음화	된소리되기
⑤	비음화	된소리되기	거센소리되기

〈보기〉에 제시된 국어사전 정보를 완성한다고 할 때,
㉠~㉤에 대한 설명으로 적절하지 <u>않은</u> 것은?

───── 보 기 ─────

과 「조사」 (받침 있는 체언 뒤에 붙어)

1

① 다른 것과 비교하거나 기준으로 삼는 대
상임을 나타내는 격 조사. ¶ 막내는 큰
형과 닮았다. / ㉠

② 일 따위를 함께 함을 나타내는 격 조사.
¶ 나는 방에서 동생과 조용히 공부했
다. / ㉡

③ 상대로 하는 대상임을 나타내는 ㉢ .
¶ 그는 거대한 폭력 조직과 맞섰다.

2 둘 이상의 사물을 같은 자격으로 이어 주는
접속 조사. ¶ 닭과 오리는 동물이다. / 책과
연필을 가져와라.

유의어 하고, ㉣
형태 정보 받침 없는 체언 뒤에는 ' ㉤ '가
붙는다.

① ㉠에는 '그는 낯선 사람과 잘 사귄다.'를 넣을 수
있다.

② ㉡에는 '그는 형님과 고향에 다녀왔다.'를 넣을
수 있다.

③ ㉢에 들어갈 말은 '격 조사'이다.

④ ㉣에 '이랑'이 들어갈 수 있다.

⑤ ㉤에 들어갈 말은 '와'이다.

밑줄 친 부분이 〈보기〉의 ⓐ~ⓒ에 해당하는 예로 적
절하지 <u>않은</u> 것은?

───── 보 기 ─────

선어말 어미 '-았-/-었-'은 여러 가지 의미를
지닌다.

(가) 오늘 아침에 누나는 밥을 안 <u>먹었어요</u>.
(나) 들판에 안개꽃이 아름답게 <u>피었습니다</u>.
(다) 이렇게 비가 안 오니 농사는 다 <u>지었다</u>.

(가)에서와 같이 ⓐ<u>사건이나 상태가 과거
의 것임을 나타내기도 하고</u>, (나)에서와 같이
ⓑ<u>과거에 일어난 사건의 결과 상태가 현재까지
지속되고 있음을 나타내기도 한다.</u> (가)의 경
우와 달리 (나)의 경우에는 '-았-/-었-'을 보조
용언 구성 '-아/-어 있-'이나 '-고 있-'으로 교
체하여도 의미가 달라지지 않는다. 또한 (다)에
서와 같이 ⓒ<u>미래의 일을 확정적인 사실로 받
아들임을 나타내기도 한다.</u>

① ⓐ ┌ A: 어제 뭐 했니?
 └ B: 하루 종일 텔레비전만 <u>보았어</u>.

② ⓐ ┌ A: 너 아까 집에 없더라.
 └ B: 할머니 생신 선물 사러 <u>갔어</u>.

③ ⓑ ┌ A: 감기 걸렸다며?
 └ B: 응, 그래서인지 아직도 목이 <u>잠겼어</u>.

④ ⓑ ┌ A: 소풍날 날씨는 괜찮았어?
 └ B: 아주 <u>나빴어</u>.

⑤ ⓒ ┌ A: 너 오늘도 바빠?
 └ B: 응, 과제 준비하려면 오늘도 잠은 다
 <u>잤어</u>.

[01~02] 다음 글을 읽고 물음에 답하시오.

단어를 이루는 형태소 중에 실질적인 의미를 나타내는 중심 부분을 어근이라고 하는데, 어근이 두 개 이상 결합한 단어를 합성어라고 한다.

[A]
합성어는 형성 방법과 종류가 매우 다양하다. 그중 국어의 일반적인 단어 배열법에 따라 어근을 결합한 합성어를 통사적 합성어라 하고, 그렇지 않은 것을 비통사적 합성어라고 한다. 예를 들어, 명사와 명사가 결합한 '논밭', 용언의 관형사형과 명사가 결합한 '굳은살', 용언의 연결형과 용언의 어간이 결합한 '스며들다' 등은 국어 문장에서 흔히 나타나는 배열법으로서 통사적 합성어에 해당한다. 반면에 용언의 어간이 명사에 직접 결합한 '덮밥', 용언의 어간과 어간이 연결 어미 없이 결합한 '오르내리다' 등은 국어의 문장 구성 방식에 없는 단어 배열법으로 비통사적 합성어에 해당한다.

이러한 단어 합성법은 중세 국어에서도 찾아볼 수 있다. 명사와 명사가 결합한 '바ᄂ실(바느실)', 용언의 관형사형과 명사가 결합한 '져므니(젊은이)', 용언의 연결형과 용언의 어간이 결합한 '니러셔다(일어서다)' 같은 통사적 합성어와 '빌먹다(빌어먹다)'와 같이 용언의 어간과 어간이 연결 어미 없이 결합한 비통사적 합성어가 그러한 예이다.

한편 중세 국어에서 '뛰다'와 '놀다'의 합성어 형태로는 비통사적으로 결합한 '뛰놀다' 하나만 확인되고 있는데 현대 국어에는 비통사적 합성어인 '뛰놀다'와 통사적 합성어인 '뛰어놀다'의 두 가지 합성어 형태가 모두 쓰이는 것을 확인할 수 있다. 이와 반대로 현대 국어에는 하나의 합성어 형태로만 쓰이는 단어가 중세 국어에는 두 가지 합성어 형태로 모두 쓰였던 경우도 찾아볼 수 있다.

01 ▶ 2장 단어>2강-C. 합성어 학평

[A]를 바탕으로 다음 단어를 분석한 것으로 적절하지 **않은** 것은?

	단어	결합 방식	합성어의 종류
①	어깨동무	명사+명사	통사적 합성어
②	건널목	용언의 관형사형 +명사	통사적 합성어
③	보살피다	용언의 연결형 +용언의 어간	통사적 합성어
④	여닫다	용언의 어간 +용언의 어간	비통사적 합성어
⑤	검버섯	용언의 어간 +명사	비통사적 합성어

윗글을 바탕으로 〈보기〉의 자료에 나타난 중세 국어의 합성어를 탐구한 내용으로 적절하지 <u>않은</u> 것은?

───── 보 기 ─────

(가) 賈客이 슬허 **눈므를** 내요딕 〈번역 소학〉

　　[현대 국어] 가속이 슬퍼 눈물을 흘리되

(나) 홀기 어울워 **즌흙굴** 밍ᄀ라 〈능엄경언해〉

　　[현대 국어] 흙에 어울러 진흙을 만들어

(다) 그듸 가아 **아라듣게** 니르라 〈석보상절〉

　　[현대 국어] 그대가 가서 알아듣게 말하라.

(라) 그지업슨 소리 世界예 **솟나디** 몯ᄒ면

　　　　　　　　　　　　　　　　〈월인석보〉

　　[현대 국어] 끝이 없는 소리가 세계에 솟아

　　　　　　　나지 못하면

(마) ᄯᅡ해셔 **소사나신** … 菩薩 摩訶薩이

　　　　　　　　　　　　　　　　〈석보상절〉

　　[현대 국어] 땅에서 솟아나신 … 보살 마가

　　　　　　　살이

① (가)의 '눈믈'은 현대 국어의 '눈물'과 같이 통사적 합성어로 볼 수 있겠군.
② (나)의 '즌흙'은 현대 국어의 '진흙'과 달리 비통사적 합성어로 볼 수 있겠군.
③ (다)의 '아라듣다'는 현대 국어의 '알아듣다'와 같이 통사적 합성어로 볼 수 있겠군.
④ (라)의 '솟나다'는 현대 국어의 '솟아나다'와 달리 비통사적 합성어로 볼 수 있겠군.
⑤ (라), (마)를 보니 현대 국어의 '솟아나다'는 중세 국어에서 두 가지 합성어의 형태로 모두 쓰였다고 볼 수 있겠군.

〈보기〉의 담화 상황에서 ⓐ~ⓔ가 가리키는 대상이 같은 것끼리 바르게 짝지은 것은?

───── 보 기 ─────

(수빈, 나경, 세은이 대화를 하고 있다.)

수빈: 나경아, 머리핀 못 보던 거네. 예쁘다.

나경: 고마워. ⓐ우리 엄마가 얼마 전 새로 생긴 선물 가게에서 사 주셨어.

세은: 너희 어머니 참 자상하시네. 나도 그런 머리핀 하나 사고 싶은데 ⓑ우리 셋이 지금 사러 갈까?

수빈: 미안해. 나도 같이 가고 싶은데 ⓒ우리 집에 일이 있어 못 갈 것 같아.

세은: 그래? 그럼 할 수 없네. ⓓ우리끼리 가지, 뭐.

나경: 그래, 수빈아. 다음엔 꼭 ⓔ우리 다 같이 가자.

① ⓐ－ⓑ　　　　② ⓐ－ⓓ

③ ⓑ－ⓔ　　　　④ ⓒ－ⓓ

⑤ ⓒ－ⓔ

㉠~㉣의 문장 성분과 문장 구조에 대한 설명으로 적절하지 <u>않은</u> 것은?

> ㉠ 그녀는 따뜻한 봄이 빨리 오기를 기다린다.
> ㉡ 내가 만난 친구는 마음이 정말 착하다.
> ㉢ 피곤해하던 동생이 엄마가 모르게 잔다.
> ㉣ 그가 시장에서 산 배추는 값이 비싸다.

① ㉠과 ㉡은 체언을 수식하는 안긴문장이 있다.

② ㉢과 ㉣은 서술어의 기능을 하는 안긴문장이 있다.

③ ㉠은 명사절 속에 부사어가 있고, ㉡은 서술절 속에 부사어가 있다.

④ ㉠은 주어가 생략된 안긴문장이 있고, ㉣은 목적어가 생략된 안긴문장이 있다.

⑤ ㉢은 부사어의 기능을 하는 안긴문장이 있고, ㉣은 관형어의 기능을 하는 안긴문장이 있다.

다음 ㉠~㉢에 대한 설명으로 적절하지 <u>않은</u> 것은?

	주동문	사동문
㉠	철수가 집에 가다.	내가 철수를 집에 가게 하다.
㉡	동생이 밥을 먹다.	누나가 동생에게 밥을 먹이다.
㉢	*이삿짐이 방으로 옮다. ('*'는 비문임을 나타냄.)	인부들이 이삿짐을 방으로 옮기다.

① ㉠의 주동문은 ㉡과 달리 사동 접미사를 활용하여 사동문을 만들 수 없다.

② ㉢의 사동문에서 사동 접미사 대신 '-게 하다'를 활용할 경우 어색한 문장이 된다.

③ ㉠과 ㉡은 모두 주동문의 주어가 사동문의 목적어로 바뀐 경우이다.

④ ㉠과 ㉡은 모두 주동문이 사동문이 될 때, 사동문에는 새로운 주어가 생겼다.

⑤ ㉠, ㉡과 달리 ㉢은 사동문에 대응하는 주동문이 없는 경우이다.

[01~02] 다음은 용언의 활용에 관한 탐구 활동과 자료이다. 〈대화 1〉과 〈대화 2〉는 학생의 탐구 활동이고, 〈자료〉는 학생들이 수집한 학술 자료이다. 물음에 답하시오.

〈대화 1〉

A: '(길이) 좁다'와 '(이웃을) 돕다'는 어간의 끝이 'ㅂ'으로 같잖아? 그런데 '좁다'는 '좁고', '좁아'로 활용하고 '돕다'는 '돕고', '도와'로 활용하여, 모음으로 시작하는 어미 앞에서의 활용형이 달라.

B: 그리고 보니 '(신을) 벗다'와 '(노를) 젓다'도 어간의 끝이 'ㅅ'으로 같은데, '벗다'는 '벗어'로 활용하고 '젓다'는 '저어'로 활용해서, 모음으로 시작하는 어미 앞에서의 활용형이 달라.

A: 그렇구나. 어간의 끝이 같은데도 왜 이렇게 다르게 활용하는 걸까? 우리 한번 같이 자료를 찾아보고 답을 알아볼래?

〈자료〉

현대 국어 '좁다'와 '돕다'의 15세기 중엽의 국어에서의 활용형을 보면, '좁다'는 '좁고', '조바'처럼 자음과 모음으로 시작하는 어미 앞 모두에서 어간이 '좁-'으로 나타난다. 그러나 '돕다'는 자음으로 시작하는 어미 앞에서는 '돕고'처럼 어간이 '돕-'으로, 모음으로 시작하는 어미 앞에서는 '도ᄫᅡ'처럼 어간이 '돕-'으로 나타난다. 다음으로 현대 국어 '벗다'와 '젓다'의 15세기 중엽의 국어에서의 활용형을 보면, '벗다'는 '벗고', '버서'처럼 자음과 모음으로 시작하는 어미 앞 모두에서 어간이 '벗-'으로 나타난다. 그러나 '젓다'는 자음으로 시작하는 어미 앞에서는 '젓고'처럼 어간이 '젓-'으로, 모음으로 시작하는 어미 앞에서는 '저서'처럼 어간이 '젓-'으로 나타난다. 당시 국어의 음절 끝에는 'ㄱ, ㄴ, ㄷ, ㄹ, ㅁ, ㅂ, ㅅ, ㆁ'의 8개의 소리가 올 수 있었기에 '돕고'의 'ㅂ'과 '젓

고'의 'ㅅ'은 각각 'ㅸ'이 'ㅂ'으로 교체되고 'ㅿ'이 'ㅅ'으로 교체된 것을 표기한 것이다. 그리고 '도ᄫᅡ'와 '저ᅀᅥ'는 'ㅸ'과 'ㅿ'이 뒤 음절의 첫소리로 연음된 것을 표기한 것이다.

그런데 'ㅸ', 'ㅿ'은 15세기와 16세기를 지나면서 소실되었다. 먼저 'ㅸ'은 15세기 중엽을 넘어서면서 '도ᄫᅡ>도와', '더ᄫᅥ>더워'에서와 같이 'ㅏ' 또는 'ㅓ' 앞에서는 반모음 'ㅗ/ㅜ [w]'로 바뀌었고, '도ᄫᆞ시니>도오시니', '셔ᄫᅮᆯ>셔울'에서와 같이 'ㆍ' 또는 'ㅡ'가 이어진 경우에는 모음과 결합하여 'ㅗ' 또는 'ㅜ'로 바뀌었으나, 음절 끝에서는 이전과 다름없이 'ㅂ'으로 나타났다. 다음으로 'ㅿ'은 16세기 중엽에 '아ᅀᆞ>아ᅌᆞ', '저ᅀᅥ>저어'에서와 같이 사라졌으며, 음절 끝에서는 이전과 다름없이 'ㅅ'으로 나타났다. 이런 변화를 겪은 말 중에 '셔울', '도오시니', '아ᅌᆞ'는 18~19세기를 거쳐 '서울', '도우시니', '아우'로 바뀌어 오늘날에 이르렀다.

〈대화 2〉

A: 자료를 보니 'ㅸ', 'ㅿ'이 사라지면서 '도ᄫᅡ'가 '도와'로, '저ᅀᅥ'가 '저어'로 활용형이 바뀌었네.

B: 그럼 '(고기를) 굽다'가 '구워'로 활용하고, '(밥을) 짓다'가 '지어'로 활용하는 것도 같은 거겠네!

A: 맞아. 그래서 현대 국어에서는 '굽다'하고 '짓다'가 불규칙 활용을 하게 된 거야.

위 탐구 활동과 자료에 대한 이해로 적절하지 않은 것은?

① 현대 국어의 '도와', '저어'와 같은 활용형은 어간의 형태가 달라지는 불규칙 활용에 해당하는군.

② 15세기 국어의 '도방'가 현대 국어에서 '도와'로 나타나는 것은 'ㅸ'이 어간 끝에서 'ㅂ'으로 바뀐 결과이군.

③ 15세기 국어의 '저서'가 현대 국어에서 '저어'로 나타나는 것은 'ㅿ'의 소실로 어간의 끝 'ㅿ'이 없어진 결과이군.

④ 15세기 국어의 '돕고'와 현대 국어의 '돕고'는, 자음으로 시작하는 어미 앞에서 어간의 모양이 달라지지 않았군.

⑤ 15세기 국어의 '젓고'와 현대 국어의 '젓고'는, 자음으로 시작하는 어미 앞에서 어간의 모양이 달라지지 않았군.

위 탐구 활동과 자료에 따라, 현대 국어 용언들의 15세기 중엽 이전과 17세기 초엽에서의 활용형을 바르게 추정한 것은?

		15세기 중엽 이전			17세기 초엽		
		-게	-아 /-어	-은 /-은	-게	-아 /-어	-은 /-은
①	(마음이) 곱다	곱게	고바	고본	곱게	고와	고온
②	(선을) 긋다	긋게	그서	그슨	긋게	그서	그슨
③	(자리에) 눕다	눕게	누버	누본	눕게	누워	누은
④	(머리를) 빗다	빗게	비서	비슨	빗게	비서	비슨
⑤	(손을) 잡다	잡게	자바	자본	잡게	자바	자븐

〈보기〉의 ㉠, ㉡에 해당하는 예로 적절한 것은?

> ─ 보 기 ─
>
> 학생: 선생님, 다음 두 문장을 보면 모두 '가깝다'가 쓰였는데 의미가 좀 다른 것 같아요.
>
> (1) 우리 집은 학교에서 가깝다.
>
> (2) 그의 말은 거의 사실에 가깝다.
>
> 선생님: (1)의 '가깝다'는 "어느 한 곳에서 다른 곳까지의 거리가 짧음"을 뜻하고, (2)의 '가깝다'는 "성질이나 특성이 기준이 되는 것과 비슷함"을 뜻한단다. 이는 본래 ㉠공간과 관련된 중심적 의미를 지니던 것이 ㉡추상화되어 주변적 의미도 지니게 된 것이라고 할 수 있지.
>
> 학생: 아, 그렇군요. 그러면 '가깝다'는 여러 의미를 지닌 단어로군요.
>
> 선생님: 그렇지. 그래서 '가깝다'는 다의어란다.

	㉠	㉡
①	물은 낮은 곳으로 흐른다.	환경에 대한 관심도가 낮다.
②	그는 성공할 가능성이 크다.	힘든 만큼 기쁨이 큰 법이다.
③	두 팔을 최대한 넓게 벌렸다.	도로 폭이 넓어서 좋다.
④	내 좁은 소견을 말씀드렸다.	마음이 좁아서는 곤란하다.
⑤	작은 힘이라도 보태고 싶다.	우리 학교는 운동장이 작다.

〈보기〉의 ㉠, ㉡에 해당하는 것은?

> ─ 보 기 ─
>
> 우리말의 용언 중에는 피동사와 사동사의 형태가 동일한 것이 있다. 예를 들어, '보다'는 사동사와 피동사가 모두 '보이다'로 그 형태가 같다. 이때 ㉠사동사로 쓰인 경우와 ㉡피동사로 쓰인 경우는 다음과 같이 문장에서의 쓰임을 통해 구별된다.
>
> ┌ 동생이 새 시계를 내게 보였다. (사동사로 쓰인 경우)
> └ 구름 사이로 희미하게 해가 보였다. (피동사로 쓰인 경우)

① ┌ ㉠: 운동화 끈이 풀렸다.
 └ ㉡: 아빠의 칭찬에 피로가 금세 풀렸다.

② ┌ ㉠: 우는 아이가 엄마 등에 업혔다.
 └ ㉡: 누나가 이모에게 아기를 업혔다.

③ ┌ ㉠: 나는 젖은 옷을 햇볕에 말렸다.
 └ ㉡: 동생은 집에 가겠다는 친구를 말렸다.

④ ┌ ㉠: 새들이 따뜻한 곳에서 몸을 녹였다.
 └ ㉡: 햇살이 고드름을 천천히 녹였다.

⑤ ┌ ㉠: 형이 친구에게 꽃다발을 안겼다.
 └ ㉡: 아기 곰이 어미 품에 포근히 안겼다.

▶ 2장 단어>3강-B. 품사의 종류
▶ 2장 단어>3강-C. 단어의 의미

〈보기 1〉은 '사전 활용하기' 학습 활동을 위한 자료이다. 이를 바탕으로 〈보기 2〉의 ㉠~㉤을 탐구한 내용으로 적절하지 <u>않은</u> 것은?

보 기 1

1. 밖 명사

「1」 어떤 선이나 금을 넘어선 쪽.

¶ 이 선 밖으로 나가시오.

「2」 겉이 되는 쪽. 또는 그런 부분.

¶ 옷장 안은 깨끗했으나, 밖은 긁힌 자국으로 엉망이었다.

「3」 일정한 한도나 범위에 들지 않는 나머지 다른 부분이나 일.

¶ 예상 밖으로 일이 복잡해졌다.

2. 밖에 조사

(주로 체언이나 명사형 어미 뒤에 붙어) '그것 말고는', '그것 이외에는', '기꺼이 받아들이는', '피할 수 없는'의 뜻을 나타내는 보조사.

¶ 공부밖에 모르는 학생

3. 뜻밖-에 부사

생각이나 기대 또는 예상과 달리. ≒의외로.

¶ 아버지께 여행을 가겠다고 조심스럽게 말씀드렸는데 뜻밖에도 흔쾌히 허락하셨다.

보 기 2

출입문 ㉠밖 복도는 시끌시끌하다. 이런 생기를 느낄 수 있는 날도 ㉡며칠 밖에 남지 않았다. 졸업이 가까워지면 후련할 줄 알았는데 ㉢뜻밖에도 아쉬움이 더 크다. 추억이 많으니 그럴 ㉣수밖에 없는 것 같다. 하지만 졸업 후 주어질 ㉤기대 밖의 선물 같은 시간들을 그려 보며 남은 시간을 잘 마무리해야겠다.

① ㉠은 〈보기 1〉의 1「1」의 의미로 쓰인 것이군.

② ㉡은 〈보기 1〉의 2가 사용되었으므로 '며칠'과 '밖에'를 붙여 써야겠군.

③ ㉢은 〈보기 1〉의 3이 사용되었으므로 '의외로'라고 바꿔 쓸 수 있겠군.

④ ㉣은 〈보기 1〉의 1「2」의 의미이므로 '수'와 '밖에'를 띄어 써야겠군.

⑤ ㉤은 〈보기 1〉의 1「3」의 용례로 추가할 수 있겠군.

memo

더 개념
블랙라벨

수 학

BLACKLABEL

더 확장된 개념! 더 최신 트렌드!
더 어려운 문제! 더 친절한 해설!

고등 수학(상) 수학 I 확률과 통계
고등 수학(하) 수학 II 미적분

1 등급을 위한
Plus⁺ 기본서
2015 개정교과

전교1등의
책상위에는 언제나
블랙라벨!

중앙일보 열려라 공부
〈전교1등의 책상〉편

- 문학
- 독서 (비문학)
- 문법

- 수학(상)　● 수학(하)
- 수학 I　● 수학 II
- 확률과 통계　● 미적분　● 기하

- 영어 독해
- 커넥티드 VOCA / 1등급 VOCA
- 내신 어법

더 ^{THE} 개념
블랙라벨

정답과 해설
국어 문법

1등급을 위한 플러스 기본서

JINHAK

서술형 문항의
원리를 푸는 열쇠

화 이 트 라 벨

서술형 핵심패턴북

서술형 문장완성북

마인드맵으로 쉽게
우선순위로 빠르게

링 크 랭 크

고등 VOCA

수능 VOCA

더 개념 블랙라벨

정답과 해설

BLACKLABEL

I 개념 OX

1장 음운

1강-A　음운

본문 13쪽

01 ㄷ : ㅁ	02 ㄹ : ㅁ
03 소리의 길이	04 ㅅ : ㅈ
05 ㅐ : ㅜ	06 ㅁ : ㄹ
07 ㅜ : ㅠ	08 ㄱ : ㅁ

03

'말'과 '말:'의 분절 음운(자음, 모음)은 동일하지만, 소리의 길이가 달라 의미에 차이가 있다.

바로 확인

본문 14쪽

1 ④　　**2** ②　　**3** ②

1　'전화 - 만화'는 하나의 음운만으로 의미가 구분되는 최소 대립쌍이 아니다. 'ㅈ : ㅁ', 'ㅓ : ㅏ' 소리에 의해 의미가 구분되고 있다.
① 'ㅁ : ㅍ' 소리만 대립하고 있는 최소 대립쌍이다. ② 'ㅜ : ㅣ' 소리만 대립하고 있는 최소 대립쌍이다. ③ '소리의 길이'만 대립하고 있는 최소 대립쌍이다. ⑤ 'ㅎ : ㅁ' 소리만 대립하고 있는 최소 대립쌍이다.

2　국어에서는 자음과 모음 외에 소리의 길이, 억양과 같은 비분절 음운도 음운에 포함된다.

3　단어의 첫음절에서 긴소리를 가진 경우 '눈[눈:][雪], 말[말:][言], 밤[밤:][栗]'은 물론이며 복합어 '눈보라, 눈사람'에서의 '눈'도 긴소리로 발음하고, '말소리, 말싸움' 등의 '말'도 모두 긴소리로 발음하며, '밤꽃, 밤나무' 등의 '밤'도 모두 긴소리로 발음한다. 그러나 둘째 음절 이하에서 쓰인 긴소리는 모두 짧게 발음한다. '첫눈, 인사말, 군밤' 등의

'눈, 말, 밤'은 모두 짧게 발음한다.

1강-B　자음

1. 조음 위치

본문 16쪽

01	입술소리, 잇몸소리
02	여린입천장소리, 목청소리
03	잇몸소리, 센입천장소리, 여린입천장소리
04	입술소리, 잇몸소리, 센입천장소리
05	센입천장소리, 여린입천장소리
06	잇몸소리, 센입천장소리
07	잇몸소리, 여린입천장소리
08	잇몸소리, 여린입천장소리

03

초성에 오는 'ㅇ'은 음가가 없다.

05

'꽃이'는 [꼬치]로 소리 나므로, 센입천장소리(ㅊ)와 여린입천장소리(ㄲ)가 포함되어 있다.

바로 확인

본문 17쪽

1 ④　　**2** ③　　**3** ④

1　'가수'의 자음은 순서대로 'ㄱ - ㅅ'인데, 'ㄱ'의 조음 위치는 여린입천장이고 'ㅅ'의 조음 위치는 윗잇몸이므로, <보기>에서 '가수'를 발음하면 자음은 '9-7' 위치에서 소리가 날 것이다.

2　자음 'ㄴ'과 'ㄷ'은 혀끝과 윗잇몸이 닿아서 나는 잇몸소리이므로 '논'과 '돈'의 첫소리는 모두 혀끝을 윗잇몸에 닿게 해서 발음해야 한다.
① '국'의 'ㄱ'은 여린입천장소리이므로 두 입술이 맞닿아 나는 소리가 아니다. ② '불'의 'ㅂ' '물'의 'ㅁ'은 모두 두 입술 사이에서 나는 입술소리이다. 코로 공기를 내보내며 내는 소리는 조음 방법에 따른 분류 중 '비음'을 설명한 것으

로, 'ㅁ'에만 해당한다. ④ '달'과 '돌'의 자음 'ㄷ'은 잇몸소리이므로 여린입천장소리와는 관련이 없다. ⑤ '줄'의 'ㅈ'은 센입천장소리이고 '술'의 'ㅅ'은 잇몸소리이므로, 목구멍에서 장애가 발생하는 소리인 목청소리와는 관련이 없다.

3 'ㅁ'과 'ㅃ'은 모두 '입술소리'로(ㄴ), 폐에서 올라온 공기의 흐름이 입술에서 방해를 받아 나는 소리이다.(ㄷ) ㄱ '엄마-아빠'의 첫소리 'ㅇ'은 소리가 없는 빈자리로 음가가 없다. 우리말에서 'ㅇ'은 받침에 있을 때에만 소리가 난다. ㄹ 'ㅁ'과 'ㅃ'은 모두 두 입술 사이에서 나는 소리이다.

면 앞 자음 'ㄱ'(파열음)이 'ㅇ'(비음)으로 바뀌었음을 알 수 있다. 즉 앞 자음의 조음 방법이 달라진 것이다. 조음 위치는 연구개로 동일하게 유지되었다. '입는[임는]' 역시 발음할 때 앞 자음 'ㅂ'(파열음)이 'ㅁ'(비음)으로 바뀌고, '뜯는[뜬는]'도 앞 자음 'ㄷ'(파열음)이 'ㄴ'(비음)으로 바뀌었다.

본문 23쪽

1강-C 모음 1. 단모음

채움Q

01 >, <	02 =, =
03 <, =	04 >, >

05 당근, 브로콜리, 오이, 가지
06 키위, 체리, 오렌지, 포도
07 원숭이, 오랑우탄, 침팬지, 고릴라
08 아이언맨, 앤트맨, 그루트, 로켓

본문 19쪽

1강-B 자음 2. 조음 방법 / 소리의 세기 / 목청의 떨림

채움Q

01 파열음, 비음, 유음	02 파열음, 마찰음, 비음
03 파열음, 파찰음, 비음	04 파찰음, 비음
05 파열음, 유음	

05
'겨울'에서 'ㄱ'은 파열음이고, 'ㅇ'은 초성에 오므로 음가가 없으며, 'ㄹ'은 유음이다.

02
'ㅔ'와 'ㅚ'는 모두 전설 모음으로 혀의 위치가 동일하고, 중모음으로 혀의 높낮이도 동일하다.

바로확인 본문 20쪽

1 ② 2 ④ 3 ①

바로확인 본문 24쪽

1 ④ 2 ② 3 ③

1 자음 중에서 비음(ㅁ, ㄴ, ㅇ) 외에 유음(ㄹ)도 울림소리에 해당된다.
① 마찰음(ㅅ, ㅆ, ㅎ)에는 예사소리와 된소리가 있지만, 거센소리는 없다. ⑤ 파찰음(ㅈ, ㅉ, ㅊ)은 공기의 흐름을 막았다가 터뜨리면서(파열음과 유사), 좁은 틈으로 마찰을 일으키며 내는(마찰음과 유사) 소리이다.

2 공기의 흐름을 막았다가 터뜨리면서 내는 소리는 파열음이다. 파열음에는 'ㅂ, ㅃ, ㅍ, ㄷ, ㄸ, ㅌ, ㄱ, ㄲ, ㅋ'이 있으므로, '나라'에는 파열음이 포함되어 있지 않다.

3 '식물'[싱물]로 발음되는 것은 앞 자음의 'ㄱ'이 'ㅇ'으로 바뀐 것이다. 이를 <보기>의 자음 분류표에서 확인하

1 'ㅐ'는 혀의 위치가 낮은 저모음이고, 입은 크게 열린 상태에서 소리가 난다.
① '나는'에서 모음 'ㅏ'와 'ㅡ'는 모두 후설 모음에 속한다. ② '아기'에서 'ㅏ'는 혀의 최고점이 뒤쪽에 놓이는 후설 모음이고, 'ㅣ'는 혀의 최고점이 앞쪽에 놓이는 전설 모음이므로 '아기'를 발음하면 혀가 뒤에서 앞으로 나올 것이다. ③ '얼굴'에서 'ㅜ'는 원순 모음에 속한다. ⑤ '미소'에서 'ㅣ'는 혀의 위치가 높은 고모음이다.

2 모음 'ㅏ'는 혀의 위치가 낮은 곳에서 소리가 나는 저모음이며(ㄱ), 혀의 최고점이 뒤쪽에 놓이는 후설 모음이고(ㄴ), 발음 도중에 입술 모양이나 혀의 위치가 달라지지 않는 단모음이다(ㄹ).

ㄷ. 'ㅏ'는 평평한 입술 모양으로 발음되는 평순 모음이다.
ㅁ. 자음과 달리 모음은 공기의 흐름에 장애를 받지 않는다.

3 'ㅔ', 'ㅐ', 'ㅟ', 'ㅚ'는 단모음이므로 발음하는 도중에 입술 모양이 달라지지 않는다. 다만, 'ㅟ'와 'ㅚ'는 이중 모음으로 발음하는 것도 허용한다.

1강-C 모음
2. 이중 모음

채움

본문 26쪽

01 ǐ, ㅗ	02 ㅗ/ㅜ, ㅐ
03 ǐ, ㅜ	04 ㅗ/ㅜ, ㅓ
05 ㅗ/ㅜ, ㅔ	06 ㅡ, ǐ
07 ǐ, ㅔ	08 ㅗ/ㅜ, ㅏ
09 ǐ, ㅐ	10 ǐ, ㅓ

06
'ㅢ'는 하향 이중 모음으로, 단모음 'ㅡ'에 반모음 'ǐ [j]'가 결합한 것이다.

바로확인
본문 27쪽

1 ① **2** ④ **3** ⑤

1 '예의'는 이중 모음 'ㅖ'와 'ㅢ'로만 구성되었다.
② '야구'는 이중 모음 'ㅑ'와 단모음 'ㅜ'로, ③ '위성'은 단모음 'ㅟ(이중 모음으로 발음 허용함.)'와 'ㅓ'로, ④ '책상'은 단모음 'ㅐ'와 'ㅏ'로, ⑤ '공개'는 단모음 'ㅗ'와 'ㅐ'로 구성되었다.

2 이중 모음은 단모음과 반모음이 합쳐져서 나는 소리로, 발음하는 도중에 입술 모양이나 혀의 위치가 고정되지 않고 달라지는 모음이다.

3 '다만 3'에 따르면 자음을 첫소리로 가지고 있는 음절의 'ㅢ'는 [ㅣ]로 발음한다고 하였으므로, '띄어쓰기'는 [띠어쓰기]로 발음하는 것이 표준 발음이다.

2강-A 음운의 교체
1. 음절 끝소리 규칙 / 비음화

채움

본문 30쪽

01 ㄱ	02 ㅂ
03 ㄷ	04 ㄷ
05 ㄷ	06 ㅇ
07 ㄷ	08 ㄹ
09 ㄱ	10 ㄷ
11 [면], (ㅊ → ㄷ)	12 [꼰망울], (ㅊ → ㄷ → ㄴ)
13 [동녁], (ㅋ → ㄱ)	14 [김는], (ㅂ → ㅁ)
15 [덤네], (ㅍ → ㅂ → ㅁ)	16 [인니], (ㅈ → ㄷ → ㄴ)
17 [인니], (ㅆ → ㄷ → ㄴ)	18 [닥따], (ㄲ → ㄱ)
19 [망니], (ㄱ → ㅇ)	20 [간네], (ㅌ → ㄷ → ㄴ)

12
'꽃망울'에서 'ㅊ'은 음절 끝소리 규칙에 따라 'ㄷ'으로 교체되고, 'ㄷ'은 뒤에 오는 비음 'ㅁ'의 영향을 받아 비음 'ㄴ'으로 교체된다.

18
'닭다'에서 '닭'의 받침 'ㄺ'은 음절 끝소리 규칙에 따라 대표음 [ㄱ]으로 바뀌어 [닥다]로 소리 난다. 그리고 받침 'ㄱ'의 영향으로 뒷말 'ㄷ'이 된소리 'ㄸ'으로 바뀌어 [닥따]로 소리 난다. 이때 쌍받침 'ㄲ'은 하나의 음운이므로, 'ㄲ'이 'ㄱ'으로 바뀌는 것은 음절 끝소리 규칙에 따라 '교체'가 일어난 것이다.

20
'같네'에서 '같'의 받침 'ㅌ'은 음절 끝소리 규칙에 따라 대표음 [ㄷ]으로 바뀌어 [갇네]로 소리 난다. 그리고 뒷말 'ㄴ'의 영향으로 'ㄷ'이 비음 'ㄴ'으로 바뀌어 [간네]로 소리 난다.

바로확인
본문 31쪽

1 ③ **2** ④ **3** ④

1 '깎는'은 [깍는]에서 [깡는]으로 음운 변동(음절 끝소리 규칙, 비음화)이 일어나지만 음운의 개수는 변화가 없다.

2 제13항에 따라 '부엌을'은 '부엌'이 조사 '을'과 결합되고 있으므로 제 음가대로 'ㅋ'을 뒤 음절 첫소리로 옮겨 [부어클]로 발음해야 한다.
① 받침이 ㄴ, ㄹ, ㅇ이므로 제8항에 따라 표기와 동일하게 [연], [열], [영]으로 발음한다. ② 제9항에 따라 받침 'ㅅ, ㅈ, ㅊ, ㅌ'은 대표음 [ㄷ]으로 발음한다. ③ 겹받침의 경우에는 기본적으로 겹받침 중 하나가 탈락하게 되며, 탈락 후 남은 자음도 대표음에 속하지 않으면 그중 하나로 바뀌게 된다. 따라서 '읊는'은 '읊'의 겹받침 'ㄼ'에서 'ㄹ'이 탈락한 후([읖]), 제9항에 따라 [읍]으로 바뀌고, 뒤의 비음 'ㄴ'의 영향으로 [음는]으로 발음한다. ⑤ '밖'에 모음으로 시작된 조사 '으로'가 결합되었으므로, 받침 'ㄲ'은 제 음가대로 뒤 음절 첫소리로 옮겨 [바끄로]로 발음한다.

3 '까닭'은 [까닥]으로 발음되는데, 이는 둘째 음절 '닭'의 겹받침 'ㄺ'에서 'ㄹ'이 탈락한 것이지 음운이 교체된 것은 아니다.
① '버섯[버섣]'은 음절 끝소리 'ㅅ'이 'ㄷ'으로, ② '민낯[민낟]'은 음절 끝소리 'ㅊ'이 'ㄷ'으로, ③ '동녘[동녁]'은 음절 끝소리 'ㅋ'이 'ㄱ'으로 교체된 것이다. ⑤ '갑옷[가볻]'은 음절 끝소리 'ㅅ'이 'ㄷ'으로 교체된 것이다.

1 '협력'은 우선 유음화 조건인 'ㄹ'의 영향을 받아 변동할 음운 'ㄴ'이 없다. 표준 발음법 제19항 [붙임] '받침 'ㄱ, ㅂ'에 연결되는 'ㄹ'도 [ㄴ]으로 발음한다.'에 따르면 '협력'은 받침 'ㅂ' 뒤에 연결되는 'ㄹ'을 'ㄴ'으로 발음하며, 이 'ㄴ'에 의해 'ㅂ'이 비음화되어 최종적으로 [혐녁]으로 발음한다.
①은 천리[철리], ②는 달님[달림], ③은 산림[살림], ⑤는 대관령[대괄령]으로 유음화 현상이 일어나고 있다.

2 유음화 현상이 일어나지 않는 사례를 찾는 문제이다. '상견례'는 2음절 한자어 받침 'ㄴ' 뒤에 'ㄹ'이 연결되는 경우로, 'ㄹ'을 [ㄴ]으로 발음하여 [상견녜]가 된다.
①은 닳는[달른], ②는 물난리[물랄리], ③은 할는지[할른지], ④는 광한루[광:할루]로 유음화 현상이 일어나고 있다.

3 '밭이랑'은 받침 'ㄷ'(← 'ㅌ') 뒤에 조사나 접미사의 모음이 이어지는 것이 아니라 실질 형태소 '이랑'이 이어지고 있어 제17항을 적용할 수 없다. 따라서 [받이랑] → [받니랑]으로 음운이 변동되어 최종적으로 [반니랑]으로 발음한다.

2강-A **음운의 교체** 　　2. 유음화 / 구개음화

채움Q

본문 33쪽

01	찰라	02	달른
03	절라도	04	고지듣따
05	땀바지	06	벼훌치
07	마지	08	부치다

06
'벼훑이'는 벼의 알을 훑는 농기구이다. 곁받침 'ㄼ'의 'ㅌ'이 뒤의 접사에 연음될 때 구개음화가 일어나 [벼훌치]로 발음한다.

바로확인 　　본문 34쪽

1 ④　　**2** ⑤　　**3** ②

2강-A **음운의 교체** 　　3. 된소리되기

채움Q

본문 36쪽

01	신꼬	02	갈뜽
03	머글껄	04	낟썰다
05	갑찌다	06	언꼬
07	입뻐른	08	널께
09	갈꼳	10	갈쫑

04
'낯설다'에서 'ㅊ'은 음절 끝소리 규칙에 따라 'ㄷ'으로 교체되고, 뒤에 오는 'ㅅ'이 교체된 'ㄷ'의 영향을 받아 'ㅆ'으로 교체되었다.

05
'값지다'의 'ㅄ'은 두 자음으로 이루어진 자음군인데, 음절 끝에서 소리 날 수 있는 자음은 하나이므로, 'ㅅ'이 탈락하고 'ㅂ'이 남게 되었다. 뒤 자음 'ㅈ'은 'ㅂ'의 영향을 받아 'ㅉ'으로 교체되었다.

08

'넓게'의 'ㄼ' 중 'ㅂ'이 탈락하고 'ㄹ'이 남고, 'ㄱ'은 앞의 어간 받침 'ㄹ'의 영향을 받아 된소리 'ㄲ'으로 교체되었다.

바로확인　　　　　　　　　　본문 37쪽

1 ⑤　　**2** ⑤　　**3** ②

1　'꽃다발'은 받침 'ㄷ'(← 'ㅊ') 뒤에 연결되는 예사소리 'ㄷ'이 된소리 'ㄸ'으로 교체되어 [꼳따발]로 발음되는 된소리되기 현상이 일어나므로 적절한 사례이다.
① '바깥[바깓]'은 음절 끝소리 규칙이 적용되었고, ② '밥물[밤물]'은 비음화, ③ '천리[철리]'는 유음화 현상이 적용되었다. ④ '핥다'도 [할따]로 된소리되기 현상이 일어나지만 <보기>의 사례로는 적절하지 않고, '어간 받침 'ㄼ, ㄾ' 뒤에 결합되는 어미의 첫소리 'ㄱ, ㄷ, ㅅ, ㅈ'은 된소리로 발음한다.'라는 조항의 사례로 적절하다.

2　'좁히다[조피다]'는 'ㅎ'과 다른 음운이 결합하여 제3의 음운으로 축약되는 음운 축약 현상으로, 거센소리되기이다.
①은 무릎[무릅], ②는 국밥[국빱], ③은 부엌문[부엉문], ④는 묻히다[무치다]로 발음된다. 여기서 '묻히다'는 받침 'ㄷ' 뒤에 접미사 'ㅎ'이 결합되어 'ㅌ'가 된 후 다시 구개음화가 일어나 [치]로 발음된다.

3　'신고[신ː꼬]'는 '신다'의 용언 어간 '신-'에 어미 '-고'가 결합한 것으로, ㉠의 사례로 적절하다.
① '옆집'은 받침 'ㅂ'(← 'ㅍ') 뒤에 연결되는 'ㅈ'이 된소리 'ㅉ'으로 발음되어 [엽찝]으로 된소리되기 현상이 일어나는 경우이다. ③과 ⑤의 용언은 모두 피동 접미사 '-기-'가 결합한 것이다. ④ '감자'는 소리대로 적은 것으로, 음운 변동이 발생하지 않았다.

2강-B 음운의 탈락
1. 자음군 단순화

채움 Q　　　　　　　　　　본문 39쪽

01 안따	02 여덜
03 널따	04 갑
05 업따	06 외골
07 목	08 할따
09 밥따	10 밥찌
11 담따	12 흑까지
13 물거	14 암
15 얼꺼나	16 익따
17 글깨	18 읍끼도

03

표준 발음법 제10항에 따르면 '넓다'의 'ㄼ'은 자음 앞에서 'ㄹ'로 발음하고, 그 'ㄹ'은 뒤 자음 'ㄷ'을 된소리화하여 최종적으로 [널따]로 발음한다.

09

표준 발음법 제10항에 따르면 '밟-'은 예외적으로 '밥-'으로 발음하므로, [밥따]로 발음한다.

15

표준 발음법 제11항 '다만'을 보면 용언의 어간 말음 'ㄺ'은 'ㄱ' 앞에서 [ㄹ]로 발음한다고 하였으므로, '얽거나'는 [얼꺼나]로 발음한다.

바로확인　　　　　　　　　　본문 40쪽

1 ②　　**2** ③　　**3** ①

1　'넋'은 겹받침 'ㄳ'에서 'ㅅ'이 탈락하여 [넉]으로 발음한다.
① '밖'은 [박]으로 음절 끝소리 규칙에 의해 'ㄲ'이 'ㄱ'으로 교체된 것이다. ③ '감'과 ④ '하늘'은 소리대로 적은 것이기에 음운 변동이 없다. ⑤ '굳이'는 [구지]로 앞 자음 'ㄷ'이 뒤에 오는 모음 'ㅣ'의 영향을 받아 구개음 'ㅈ'으로 교체된 것이다.

2 겹받침이 모음으로 시작된 조사나 어미, 접미사와 결합되는 경우에는, 뒤엣것만을 뒤 음절 첫소리로 옮겨 발음한다.

'닭을'에서 '닭'의 겹받침 뒤에 모음으로 시작하는 조사 '을'이 이어지므로 겹받침 중 앞 자음은 첫음절의 종성에서 발음하고 뒤 자음은 연음하여 둘째 음절의 첫소리로 옮겨 발음해야 하므로 [달글]로 발음한다. 따라서 '닭을'은 자음군 단순화(겹받침 중 음운 하나가 탈락함.)가 일어나지 않은 사례에 해당한다.

① '맑다[막따]'는 겹받침 중 'ㄹ' 탈락, ② '읊다[읍따]'는 겹받침 중 'ㄹ' 탈락, ④ '젊다[점:따]'는 겹받침 중 'ㄹ' 탈락, ⑤ '값어치[가버치]'는 겹받침 중 'ㅅ' 탈락으로 모두 자음군 단순화가 일어난 사례에 해당한다.

3 겹받침 'ㄼ' 뒤에 자음 'ㅈ'이 오므로, 겹받침 중 'ㅂ'은 연음될 수 없다. 다만, '짧지'는 앞말의 영향으로 먼저 [짧찌]로 된소리되기가 일어난 후, 앞말의 겹받침 'ㅂ'이 탈락하여 [짤찌]로 소리 난다.

② '밟'에서 겹받침 'ㄼ'은 자음 앞에서 'ㄹ'이 탈락하고 [ㅂ]이 남는다. ③ 겹받침 'ㄶ'의 'ㅎ'은 뒷말의 'ㅈ'과 만나 'ㅊ'으로 축약되었다. ④ '읽는'의 겹받침 'ㄺ'에서 'ㄹ'이 탈락하여 [익는]이 된 후, 비음화가 일어나 [잉는]으로 소리 난다. ⑤ '맛없는'은 겹받침 'ㅄ'에서 'ㅅ'이 탈락하여 '맏업는→마덥는'이 된 후, 비음화가 일어나 [마덤는]으로 소리 난다.

2강-B 음운의 탈락 2. 'ㄹ' 탈락 / 'ㅎ' 탈락

채움Q

본문 42쪽

01 (바느질) [바느질]		02 (미닫이) [미다지]	
03 (화살) [화살]		04 (만드니) [만드니]	
05 (가니) [가니]		06 (둥그오) [둥그오]	
07 아느니		08 뚜러서	
09 마나		10 나아	

08
'ㅎ'으로 끝나는 용언 어간에 모음으로 시작하는 어미 '-어서'가 결합하여, 'ㅎ'이 탈락하고 남은 'ㄹ'이 연음되어 [뚜러서]로 발음된다.

1 ② **2** ③ **3** ⑤

1 한글 맞춤법 제29항에서 끝소리가 'ㄹ'인 말과 딴 말이 어울릴 적에 'ㄹ' 소리가 'ㄷ' 소리로 나는 것은 'ㄷ'으로 적는다.'라고 규정하고 있다. '이틀+날'을 '이튿날'로 적는 것처럼 '숟가락'은 '술+가락'의 결합인데, 이는 통시적으로 'ㄹ'이 'ㄷ'으로 변화한 것이지 'ㄹ'이 탈락한 것이 아니다.
① 싸전(쌀+전), ③ 우짖다(울- +짖다), ④ 나날이(날+날+이), ⑤ 버드나무(버들+나무)

2 ⓐ와 마찬가지로 '나는'은 '날다'의 어간인 '날-'에 'ㄴ'으로 시작하는 어미 '-는'이 붙어서 'ㄹ'이 탈락하였으므로, ⓐ의 예로 추가하는 것은 적절하다. 그러나 '달님'은 두 형태소가 결합할 때 'ㄹ'과 'ㄴ'이 만나 뒤의 'ㄴ'이 'ㄹ'로 바뀌는 유음화가 일어나는 예로, ⓑ의 사례이지 ⓐ의 예로 추가할 수 없다.
⑤ '밟는다'의 겹받침 중에서 'ㅂ'이 탈락하면 'ㄹ'과 뒤의 'ㄴ'이 만나 유음화 현상이 일어나겠지만, 겹받침에서 'ㄹ'이 탈락하기 때문에 유음화가 아닌 비음화 현상이 일어나 [밤:는다]로 발음된다. '읽는다'도 마찬가지로 겹받침 중 'ㄹ'이 탈락하고 'ㄱ'이 남았기 때문에 비음화가 일어나 [잉는다]로 발음된다.

3 'ㅎ' 뒤에 모음으로 시작하는 어미나 접사가 오는 것은 '싫어도'뿐이다. '싫어도'는 'ㅎ'을 발음하지 않고 [시러도]로 발음한다.
① '쌓지'는 'ㅎ'이 'ㅈ'을 만나 축약되어 [싸치]로 발음된다. ② '놓는'은 'ㅎ'이 음절 끝소리 규칙에 따라 'ㄷ'으로 교체된 후 다시 비음화되어 'ㄴ'으로 교체되어 [논는]으로 발음된다. ③ '좁히지'는 용언 어간 '좁-'에 접미사 '-히-'가 결합한 것으로, <보기>의 음운 환경과 다르다. 덧붙여, '좁히지'는 'ㅎ'이 발음되지 않는 것이 아니라 앞의 'ㅂ'과 결합하여 제3의 음운인 거센소리 'ㅍ'으로 축약되어 [조피지]로 발음된다. ④의 '않는'은 'ㅎ'이 탈락하여 [안는]으로 발음하지만, 이는 <보기>의 음운 환경과 다르다.

음운의 탈락

3. 모음 탈락

채움Q

본문 45쪽

01	서서 ('ㅓ' 탈락)	02	잠가 ('ㅡ' 탈락)
03	슬퍼 ('ㅡ' 탈락)	04	가서 ('ㅏ' 탈락)
05	배고파서 ('ㅡ' 탈락)	06	바빠서 ('ㅡ' 탈락)
07	퍼서 ('ㅜ' 탈락)	08	따라서 ('ㅡ' 탈락)
09	떠서 ('ㅡ' 탈락)	10	기뻐서 ('ㅡ' 탈락)
11	껐다 ('ㅡ' 탈락)	12	예뻤다 ('ㅡ' 탈락)
13	치뤘다 → 치렀다	14	담궜다 → 담갔다

02

'ㅡ'가 탈락하여 '잠가'가 되며, 표기에도 반영된다. '잠궈' 등으로 잘못 표기하지 않도록 주의해야 한다.

13

'주어야 할 돈을 내주다.'의 의미인 '치르다'에 과거 시제 선어말 어미 '-었-'이 결합한 '치르- + -었- + 다'에서 어간의 모음 'ㅡ'가 탈락한 '치렀다'로 표기해야 한다.

14

'김치 따위가 익거나 삭도록 그릇에 넣어 두다.'의 의미인 '담그다'에 과거 시제 선어말 어미 '-았-'이 결합한 '담그- + -았- + -다'에서 어간의 모음 'ㅡ'가 탈락한 '담갔다'로 표기해야 한다.

바로확인

본문 46쪽

1 ④ **2** ②

1 ㉣ 용언의 어간 '트-'에 모음으로 시작하는 어미 '-어라'가 결합하면 'ㅡ'가 탈락하여 '터라'가 된다. ㉣ '나서-'에 모음으로 시작하는 어미 '-어'가 오면 'ㅓ'가 탈락하여 '나서'가 된다. ㉤ 어간 '쓰-'에 어미 '-어'가 결합하면 'ㅡ'가 탈락하여 '써'가 된다.
한편 ㉠은 단모음 'ㅜ'와 'ㅓ'가 만나 이중 모음 'ㅝ'가 되었다. ㉢은 용언 어간의 모음 'ㅣ'와 어미의 'ㅓ' 사이에 반모음 'ĭ [j]'가 첨가되었다.

2 ㉠은 'ㄹ' 탈락, ㉡과 ㉢은 'ㅎ' 탈락, ㉣은 모음 'ㅏ' 탈락으로, ㉠~㉣은 모두 음운 탈락 현상이 일어나는 음운 변동이다. 따라서 음운 축약을 설명하는 ②는 적절하지 않다.

음운의 첨가

채움Q

본문 49쪽

01	콩녈	02	솜니불
03	한녀름	04	꼰닙
05	내봉냑	06	신녀성
07	영엄뇽	08	능망념
09	담뇨	10	백뿐뉼
11	지반닐	12	눈뇨기
13	기빨/긷빨	14	밴머리
15	배쏙/밷쏙	16	베갠닏

04

'꽃잎'은 받침이 대표음으로 교체되고, 'ㄴ' 음이 첨가되어 [꼰닙]이 된다. 그리고 첨가된 'ㄴ'의 영향으로 앞의 받침 'ㄷ'이 비음화되어 [꼰닙]으로 발음된다.

08

'늑막염'은 'ㄴ' 음이 첨가되어 [늑막념]이 되고, 'ㅁ'과 'ㄴ'의 영향으로 앞의 받침 'ㄱ'이 각각 비음화되어 [능망념]으로 발음된다.

16

'베갯잇'은 [베갠닏]으로 소리 난다. 이는 받침이 대표음으로 교체되고, 'ㄴ' 음이 첨가되어 [베갣닏]이 되고, 받침 'ㄷ'이 첨가된 'ㄴ'의 영향으로 비음화되어 [베갠닏]으로 발음된다고 설명할 수 있다.

바로확인

본문 50~51쪽

1 ④ **2** ④ **3** ③

1 <보기>에 제시된 단어들은 모두, 'ㄴ' 첨가 현상이 일어나고 있다. 각각 늦여름[는녀름], 삯일[상닐], 남존여비[남존녀비], 급행열차[그팽녈차]로 발음된다.

2 ㄴ은 어간 '아니-'에 어미 '-오'가 결합할 때 반모음이 첨가되어 이중 모음 '요'로 소리 나고 있고, ㄹ은 어간 '피-'에 어미 '-어'가 결합할 때 반모음이 첨가되어 이중 모음 '여'로 소리 나고 있다. 따라서 반모음 첨가가 일어나고 있는 것은 ㄴ, ㄹ이다.
ㄱ은 어간의 'ㅡ'가 모음으로 시작하는 어미 앞에서 탈락하는 현상이고, ㄷ은 어간 '가-'가 어미 '-아서'와 결합하여 'ㅏ'가 탈락하는 현상이다.

3 '막일'은 합성어(막+일)로, 앞말의 끝이 자음이고 뒷말이 '이'로 시작하여 'ㄴ'이 첨가된 [막닐]로 발음된 뒤, 비음화로 'ㄱ'이 'ㅇ'으로 교체되어 [망닐]로 발음된다. 따라서 '막일'은 'ㄴ' 첨가 현상과 비음화 현상이 모두 일어난다.

발음되는데, 이 과정에서 음운의 개수가 1개 줄어든다.
① '넘지'는 된소리되기로 'ㅈ'이 'ㅉ'으로 교체되어 [넘찌]로 발음되는데, 음운의 개수는 변하지 않는다. '여덟[여덜]'은 자음군 단순화로 음운의 개수가 1개 줄어든다. ② '담요[담:뇨]'는 'ㄴ' 첨가로 음운의 개수가 1개 늘어나고, '미닫이[미:다지]'는 구개음화로 음운 교체가 일어나 음운의 개수에 변화가 없다. ③ '좋다[조:타]'는 거센소리되기로 음운 축약이 일어나 음운의 개수가 1개 줄어들고, '닳는[달른]'은 자음군 단순화와 유음화로 음운의 개수가 1개 줄어든다. ④ '놓은[노은]'은 'ㅎ' 탈락으로 음운의 개수가 1개 줄어들고, '밭이랑[반니랑]'은 'ㄴ' 첨가로 음운의 개수가 1개 늘어난다.

2 '가졌다'의 기본형은 '가지다'이고, 용언의 어간 '가지-'에 어미 '-었-'이 결합한 형태이다. 이때 음절은 축약되었고, 단모음 'ㅣ'는 반모음 'ㅣ'로 교체된 후 모음 'ㅓ'와 결합하여 이중 모음 'ㅕ'가 된 것이다.
②는 'ㅏ' 탈락, ③~⑤는 'ㅡ' 탈락으로, 모두 모음 탈락 현상이 일어났다.

2강-D 음운의 축약

본문 53쪽

채움Q

01	조코	02	노타
03	만치	04	알타
05	따카다	06	마텽
07	이피다	08	발피다
09	발키다	10	꼬치다

10
'꽂히다'는 받침 'ㅈ'이 뒤에 오는 'ㅎ'과 결합하여 [치]으로 축약되어 [꼬치다]로 발음된다.

바로확인

본문 54쪽

1 ⑤ **2** ①

1 '집안일'은 '집안'과 '일'이 결합되면서 'ㄴ'이 첨가되어 [지반닐]로 발음되는데, 이 과정에서 음운의 개수가 1개 늘어난다. '앉다'는 자음군 단순화로 'ㅈ'이 탈락하여 [안다], 다시 된소리되기로 'ㄷ'이 'ㄸ'으로 교체되어 [안따]로

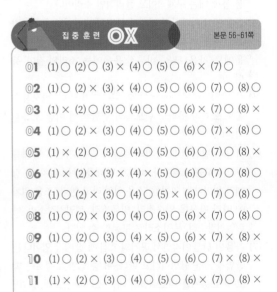

집중 훈련 OX

본문 56~61쪽

01 (1) ○ (2) ○ (3) × (4) ○ (5) ○ (6) × (7) ○
02 (1) ○ (2) × (3) × (4) ○ (5) ○ (6) ○ (7) ○ (8) ○
03 (1) × (2) ○ (3) ○ (4) ○ (5) ○ (6) × (7) ○ (8) ×
04 (1) ○ (2) ○ (3) ○ (4) ○ (5) ○ (6) ○ (7) × (8) ○
05 (1) ○ (2) ○ (3) ○ (4) ○ (5) ○ (6) ○ (7) ○ (8) ×
06 (1) ○ (2) ○ (3) ○ (4) × (5) ○ (6) ○ (7) ○
07 (1) ○ (2) ○ (3) ○ (4) ○ (5) ○ (6) ○ (7) ○
08 (1) ○ (2) ○ (3) ○ (4) ○ (5) ○ (6) ○ (7) ○
09 (1) ○ (2) ○ (3) ○ (4) × (5) ○ (6) × (7) ○ (8) ×
10 (1) ○ (2) ○ (3) ○ (4) ○ (5) ○ (6) ○ (7) ○ (8) ×
11 (1) × (2) ○ (3) ○ (4) ○ (5) ○ (6) × (7) ○ (8) ×
12 (1) × (2) ○ (3) × (4) ○ (5) × (6) ○ (7) ○ (8) ○

01

[A]에서 최소 대립쌍을 찾아 음운을 추출하면, '쉬리-소리'에서 'ㅟ'와 'ㅗ'를, '마루-머루'에서 'ㅏ'와 'ㅓ'를, '구실-구슬'에서 'ㅣ'와 'ㅡ'를 추출할 수 있다. '모래'는 최소 대립쌍이 없으므로, '모래'에서는 음운을 추출하지 못한다. 추출

한 모음들을 [B]에서 찾아 분류하면 다음과 같다.
- 고모음(혀의 위치가 위) 3개(ㅣ, ㅟ, ㅡ)
- 중모음(혀의 위치가 중간) 2개(ㅓ, ㅗ)
- 저모음(혀의 위치가 아래) 1개(ㅏ)
- 전설 모음(혀의 최고점이 앞쪽) 2개(ㅣ, ㅟ)
- 후설 모음(혀의 최고점이 뒤쪽) 4개(ㅡ, ㅓ, ㅏ, ㅗ)
- 평순 모음(입술을 움직이지 않음.) 4개(ㅣ, ㅡ, ㅓ, ㅏ)
- 원순 모음(입술을 동그랗게 만듦.) 2개(ㅟ, ㅗ)

(3) [A]에서 찾을 수 있는 최소 대립쌍은 '쉬리-소리(ㅟ, ㅗ), 마루-머루(ㅏ, ㅓ), 구실-구슬(ㅣ, ㅡ)' 세 쌍이다. 이 중 평순 모음은 'ㅏ, ㅓ, ㅡ, ㅣ'로 4개이다.

(6) 추출된 음운들 중 저모음은 'ㅏ' 1개이다.

◎2

(1) 'ㅑ, ㅕ, ㅛ, ㅠ'는 각각 반모음 'ㅣ'와 단모음 'ㅏ, ㅓ, ㅗ, ㅜ'가 결합하여 만들어지는 이중 모음이다. 따라서 발음하는 도중에 입술 모양이나 혀의 위치가 달라진다.

(2) '마찰음'이 아니라 '파열음'이다. 마찰음은 입안이나 목청 따위가 좁혀진 사이로 공기가 비집고 나오면서 내는 소리이다.

(3) '음성'이 아니라 '음운'이다. 음성은 사람의 발음 기관을 통해 내는 구체적이고 물리적인 소리이다.

(4) 음운은 소리마디의 경계가 분명히 그어지느냐에 따라 분절 음운과 비분절 음운으로 나눌 수 있다. 분절 음운에는 '자음, 모음', 비분절 음운에는 '소리의 길이' 등이 있다.

(5) 우리말의 반모음에는 'ㅣ'와 'ㅗ/ㅜ'가 있다. 반모음은 홀로 쓰이지 못하고 단모음과 결합하여 이중 모음을 이룬다.

(6) 자음은 발음할 때 공기의 흐름이 발음 기관의 방해를 받고 나오는 소리이다. 소리가 방해를 받는 위치, 곧 장애가 일어나는 위치를 '조음 위치'라고 한다. 조음 위치에 따라 자음을 입술소리, 잇몸소리, 센입천장소리, 여린입천장소리, 목청소리로 구분할 수 있다.

(7) 자음이 만들어지면서 공기의 흐름에 장애가 일어나는 방법을 조음 방법이라고 한다. 이 중 입안의 통로를 막고 코로 공기를 내보내면서 내는 소리가 콧소리, 곧 '비음'이다.

(8) 자음 중 울림소리로는 비음 'ㄴ, ㅁ, ㅇ'과 유음 'ㄹ'이 있다.

◎3

(1) 현대 국어에서는 초성에 하나의 자음만 올 수 있다. ㄴ의 'ㄲ', ㄹ의 '딸'의 초성에 쓰인 된소리 'ㄲ, ㄸ' 등은

하나의 자음이다.

(2) ㄱ에서 '중성'으로 이루어진 음절로 '아, 야, 와, 의'를 들었고, ㄴ~ㄹ에서 '중성'의 위치에는 모두 모음이 있다.

(3) ㄷ과 ㄹ에서 '종성'의 위치에는 자음이 있다. ㄷ에서는 'ㄹ, ㄱ, ㅇ, ㄴ'이, ㄹ에서는 'ㄱ, ㄹ, ㅇ'이 제시되어 있다.

(4) ㄱ을 통해 초성이 없는 음절도 있음을 알 수 있고, ㄱ과 ㄴ을 통해 종성이 없는 음절도 있음을 알 수 있다.

(5) ㄱ~ㄹ 모두 중성이 있다. 우리말에서 모음은 성절음(음절을 이루는 데 중심이 되는 소리)으로, 모음이 없으면 음절을 이룰 수 없다.

(6) 초성에 나오는 'ㅇ'은 음가가 없지만, 종성에 나오는 'ㅇ'은 음가가 있다.

(7) ㄱ에서 '중성' 하나의 음운으로 음절을 이루고 있다.

(8) 음절은 소리의 단위이다. 따라서 음절 끝소리 규칙에 따라 종성에 올 수 있는 자음은 'ㄱ, ㄴ, ㄷ, ㄹ, ㅁ, ㅂ, ㅇ'의 7개이다. 음절 말에 서로 다른 2개 이상의 자음으로 된 겹받침이 오면 자음군 단순화로 인해 1개가 탈락한다.

◎4

(1) '밭이랑'은 [받니랑] → [반니랑]으로 발음된다. 즉 'ㄴ'이 첨가되어 앞의 자음 'ㄷ'이 비음 'ㄴ'으로 교체되었다.

(2) '늦여름'은 음절 끝소리 규칙으로 'ㅈ'이 'ㄷ'으로 교체되어 [늗여름]이 되었고, 자음으로 끝난 형태소 뒤에 '여'로 시작하는 형태소가 왔으므로 'ㄴ'이 첨가되어 [늗녀름], 다시 비음화로 'ㄷ'이 'ㄴ'으로 교체되어 [는녀름]으로 발음된다. 따라서 'ㅈ'이 탈락하지 않고 'ㄷ'으로 교체되었고, 'ㄴㄴ'이 아닌 'ㄴ'이 첨가되었다.

(3) '숱하다'는 [숟하다] → [수타다]로 발음된다. 즉 'ㅌ'이 'ㄷ'으로 교체된 후(음절 끝소리 규칙), 이어지는 음운 'ㅎ'과 만나 'ㅌ'으로 축약되었다.

(4) '국물'은 [궁물]로 발음된다. 앞의 자음 'ㄱ'이 뒤의 자음 'ㅁ'의 영향으로 비음 'ㅇ'으로 교체되었다.

(5) '좋으면'은 [조으면]으로 발음된다. 받침 'ㅎ'이 뒤의 모음으로 시작되는 어미 '-으면'을 만나 탈락되었다.

(6) '협력'은 [협녁] → [혐녁]으로 발음된다. 유음의 비음화로 'ㄹ'이 'ㄴ'으로 교체된 후, 앞의 자음 'ㅂ'이 'ㄴ'의 영향으로 비음 'ㅁ'으로 교체되었다.

(7) '닭고'는 자음군 단순화로 'ㄹ'이 탈락하여 [닥고], 다시 용언 된소리되기로 'ㄱ'이 'ㄲ'으로 교체되어 [닥:꼬]로 발음된다.

(8) '이렇다'는 [이러타]로 발음된다. 자음 'ㅎ'이 뒤에 오는 'ㄷ'과 만나 'ㅌ'으로 축약되었다.

05

(1) '밭은소리'에서 '밭' 다음에 모음으로 시작하는 형식 형태소 '-은(어미)'이 결합했기 때문에 앞 음절의 종성 'ㅌ'이 연음되어 [바튼소리]로 발음된다.

(2) '낱'에 모음으로 시작하는 형식 형태소 '으로'(조사)가 붙으면 종성에 있던 자음이 연음되어 [나트로]라고 발음하고, 실질 형태소인 '알'(어근)이 붙으면 음절 끝소리 규칙이 먼저 적용되어 [낟알]이 된 후, 연음되어 [나달]로 발음한다.

(3) '앞'과 '어금니'가 결합할 때, '어금니'는 모음으로 시작하는 실질 형태소이므로 '앞'에 음절 끝소리 규칙이 먼저 적용되어 [압어금니]가 된 후, 연음되어 [아버금니]로 발음한다.

(4) '겉'과 '웃음'이 결합할 때, '웃-'은 모음으로 시작하는 실질 형태소이고, '-음'은 모음으로 시작하는 형식 형태소(접사)이므로, '겉'은 음절 끝소리 규칙이 먼저 적용된 후 연음되고, '웃'은 바로 연음된다. 따라서 [걷우슴] → [거두슴]으로 발음한다.

(5) '밭' 뒤에 조사 '을'이 붙으면, 모음으로 시작하는 형식 형태소가 붙은 것이므로 연음되어 [바틀]로 발음한다.

(6) '부엌' 뒤에 조사 '에'가 붙으면 모음으로 시작하는 형식 형태소가 붙은 것이므로 연음되어 [부어케]로 발음한다. 그러나 어근 '안'이 붙으면 음절 끝소리 규칙이 먼저 적용되어 [부억안] → [부어간]으로 발음한다.

(7) '꽃'에 조사 '을'이 붙으면, 모음으로 시작하는 형식 형태소가 붙은 것이므로 연음되어 [꼬츨]로 발음한다. 그러나 어근 '위'가 붙으면, 모음으로 시작하는 실질 형태소가 붙은 것이므로 연음되어 [꼬뒤]로 발음한다.

(8) '늪'에 실질 형태소 '앞'이 붙으면 늪의 'ㅍ'이 대표음 'ㅂ'으로 바뀐 후 연음되어 [느밥]으로 발음된다.

06

<보기>는 음절 끝소리 규칙과 관련하여, 음절 끝에서는 'ㄱ, ㄴ, ㄷ, ㄹ, ㅁ, ㅂ, ㅇ'의 7개 소리만 날 수 있음을 알려 주고 있다. 7개 자음 이외의 자음이 올 경우에는 (가)와 같이 파열음의 예사소리로 교체된다. 자음이 여러 개 올 경우에는 (나)와 같이 하나의 자음이 탈락하거나 뒤 음절의 초성으로 연음된다.

(1) '꽃힌'은 'ㅊ'과 'ㅎ'이 축약하여 거센소리 'ㅊ'이 되는 거센소리되기가 일어나 [꼬친]이 된 것으로, (가)와 (나)에 해당하는 음운 변동이 모두 나타나지 않는다.

(2) '몫이'는 연음으로 인해 [목시]가 된 후, 다시 된소리되기에 의해 [목씨]가 된 것으로, (가)와 (나)에 해당하는 음운 변동이 모두 나타나지 않는다.

(3) '비옷'은 음절 끝소리가 'ㅅ'에서 'ㄷ'으로 바뀌는 음절 끝소리 규칙에 의해 [비온]이 된 것으로, (가)에 해당하는 음운 변동은 나타나지만, (나)에 해당하는 음운 변동은 나타나지 않는다.

(4) '않고'는 'ㅎ'과 'ㄱ'이 축약하여 거센소리 'ㅋ'이 되는 거센소리되기가 일어나 [안코]가 된 것으로, (가)와 (나)에 해당하는 음운 변동이 모두 나타나지 않는다.

(5) '읊고'는 음절의 종성에 자음군이 왔으므로, 'ㄿ' 중 'ㄹ'이 탈락하여 [읖고]가 된 후, 끝소리 'ㅍ'이 파열음의 예사소리인 'ㅂ'으로 교체되어 [읍고]가 된다. 그리고 뒤의 'ㄱ'은 된소리로 바뀌어 [읍꼬]가 된다. 따라서 (가), (나)에 해당하는 음운 변동이 모두 나타났다.

(6) '닫히다'는 'ㄷ'이 뒤에 오는 'ㅎ'과 만나 'ㅌ'으로 축약되어 [다티다]가 된 후, 'ㅌ'이 모음 'ㅣ'와 만나 구개음 'ㅊ'으로 교체되어 [다치다]가 된다. 따라서 (가)와 (나)에 해당하는 음운 변동이 모두 나타나지 않는다.

(7) '뚫지'는 종성의 'ㅀ' 중 'ㅎ'이 뒤에 오는 'ㅈ'과 만나 'ㅊ'으로 축약되어 [뚤치]가 된다. 'ㅎ'이 탈락한 것이 아니므로, (가)와 (나)에 해당하는 음운 변동이 모두 나타나지 않는다.

(8) '바깥'은 종성에 온 'ㅌ'이 파열음의 예사소리 'ㄷ'으로 교체되어 [바깐]이 된다. 따라서 (가)에 해당하는 음운 변동이 나타난다.

07

(1) ⊙의 '붙-'은 형식 형태소인 접미사 '-이-'와 만나므로 받침 'ㅌ'이 구개음 [ㅊ]이 된다. 따라서 [부친]으로 발음한다.

(2) ⓒ의 '낱낱이'에서 '-이'는 부사 파생 접미사로, 실질 형태소가 아니라 형식 형태소이다. 따라서 '낱낱이'는 [난나치]로 발음된다.

(3) ⓒ의 '이랑'은 모음 'ㅣ'로 시작하는 실질 형태소이므로, <보기 1>의 구개음화 조건에 해당하지 않는다. 따라서 ⓒ의 '밭이랑'은 '밭'은 음절 끝소리 규칙에 따라 받침이 [ㄷ]으로 소리 나고, '밭'과 '이랑'이 결합할 때 'ㄴ'이 첨가되어 [반니랑]으로 발음한다.

(4) ⓔ의 '묻-'은 형식 형태소인 접미사 '-히-'와 만나므로, 'ㄷ'이 'ㅎ'과 결합하여 [ㅌ]이 된 후, 구개음 [ㅊ]이 된다.

(5) ⓜ의 '홑이불'에서 '이불'은 모음 'ㅣ'로 시작하는 실질 형태소이기 때문에 구개음화 현상이 일어나지 않는다. '홑이불'은 [혼니불]로 발음된다.

(6) ⑪의 '밭이'에서 '이'는 체언 '밭'에 결합한 조사이므로, 형식 형태소에 해당한다. 따라서 '밭'의 'ㅌ'은 [ㅊ]으로 발음한다.

(7) ⓐ의 '같-'은 모음으로 시작하는 형식 형태소인 접미사 '이'와 만났으므로 구개음화 현상이 일어나 [가치]로 발음한다.

(8) ⓞ의 '느티나무'의 'ㅌ'은 이미 초성으로 사용되었기 때문에, <보기 1>의 조건에 해당하지 않는다.

08

㉠의 '흙일'은 자음군 단순화로 'ㄹ'이 탈락하여 [흑일], 'ㄴ' 첨가가 발생하여 [흑닐], 다시 비음화로 'ㄱ'이 'ㅇ'으로 교체되어 [흥닐]로 발음된다. ㉡의 '닳는'은 자음군 단순화로 'ㅎ'이 탈락하여 [달는], 유음화로 'ㄴ'이 'ㄹ'로 교체되어 [달른]으로 발음된다. ㉢의 '발약구'는 'ㄴ' 첨가로 [발냐구], 다시 유음화로 'ㄴ'이 'ㄹ'로 교체되어 [발랴구]로 발음된다.

(1) ㉠은 탈락, 첨가, 교체가 일어나고, ㉡은 탈락, 교체가 일어난다. 그리고 ㉢은 첨가, 교체가 일어나므로 각각 2회 이상의 음운 변동이 일어난다.

(2) ㉠~㉢에 공통적으로 일어난 음운 변동은 음운 '첨가'가 아니라 음운 '교체'이다.

(3) ㉠에서는 비음화에 따라 'ㄱ'이 'ㅇ'으로 교체되고, ㉡에서는 유음화에 따라 'ㄴ'이 'ㄹ'로 교체된다.

(4) ㉠에서는 3번의 음운 변동이 일어나고, ㉢에서는 2번의 음운 변동이 일어난다.

(5) ㉡에서는 2번의 음운 변동이 일어나고, ㉢에서도 2번의 음운 변동이 일어난다.

(6) 음운 변동의 결과 ㉡은 음운의 개수가 1개 줄어들지만, ㉢은 음운의 개수가 1개 늘어난다.

(7) ㉠은 탈락과 첨가, 교체가 일어났으므로, 음운의 개수에 변화가 없다. '흙일'에는 'ㅎ, ㅡ, ㄹ, ㄱ, ㅣ, ㄹ'의 모두 6개의 음운이 쓰였고, [흥닐]도 'ㅎ, ㅡ, ㅇ, ㄴ, ㅣ, ㄹ'의 모두 6개의 음운이 쓰였다.

(8) ㉢에서는 'ㄴ'이 첨가되었고, ㉠에서도 'ㄴ'이 첨가되었다.

09

(1) '콩잎'은 'ㄴ'이 첨가되어 [콩닢], 받침 'ㅍ'이 'ㅂ'으로 교체되어 [콩닙]으로 발음한다. 따라서 음운의 개수가 1개 늘었다.

(2) '굵는'은 자음군 단순화로 'ㄹ'이 탈락하여 [극는]이 된 후, 비음화로 'ㄱ'이 'ㅇ'으로 교체되어 [긍는]으로 발음한다. 따라서 음운의 개수가 1개 줄었다.

(3) '흙하고'는 자음군 단순화로 'ㄹ'이 탈락하여 [흑하고]

가 된 후, 'ㄱ'과 'ㅎ'이 축약되어 [흐카고]로 발음한다. 따라서 음운의 개수가 2개 줄었다.

(4) '저녁연기'는 '저녁'과 '연기'가 결합되면서 'ㄴ'이 첨가되어 [저녁년기], 다시 비음화로 'ㄱ'이 'ㅇ'으로 교체되어 [저녕년기]로 발음되는데, 이 과정에서 음운의 개수가 1개 늘어난다.

(5) '따뜻하다'는 음절 끝소리 규칙에 따라 'ㅅ'이 'ㄷ'으로 교체되어 [따뜯하다]가 된 후, 'ㄷ'과 'ㅎ'이 축약되어 [따뜨타다]로 발음한다. 따라서 음운의 개수가 1개 줄었다.

(6) '부엌문'은 음절 끝소리 규칙으로 'ㅋ'이 'ㄱ'으로 교체되어 [부억문], 다시 비음화로 'ㄱ'이 'ㅇ'으로 교체되어 [부엉문]으로 발음되는데, 이 과정에서 음운의 개수는 변하지 않는다. 마찬가지로 '볶는'도 음절 끝소리 규칙으로 'ㄲ'이 'ㄱ'으로 교체되어 [복는], 다시 비음화로 'ㄱ'이 'ㅇ'으로 교체되어 [봉는]으로 발음되는데, 이 과정에서 음운의 개수는 변하지 않는다. 하지만 두 단어 모두 발음되면서 교체가 두 번 일어나기 때문에 교체가 한 번 일어난다는 이해는 적절하지 않다.

(7) '넓네'는 자음군 단순화로 'ㅂ'이 탈락하여 [널네], 다시 유음화로 'ㄴ'이 'ㄹ'로 교체되어 [널레]로 발음되는데, 이 과정에서 음운의 개수는 1개 줄어든다. 마찬가지로 '밝는'도 자음군 단순화로 'ㄹ'이 탈락하여 [박는], 다시 비음화로 'ㄱ'이 'ㅇ'으로 교체되어 [방는]으로 발음되는데, 이 과정에서 음운의 개수는 1개 줄어든다.

(8) '엊지'는 자음군 단순화로 'ㅈ'이 탈락하여 [언지], 다시 된소리되기로 'ㅈ'이 'ㅉ'으로 교체되어 [언찌]로 발음되므로 음운의 개수는 1개 줄어든다. 마찬가지로 '묽고'도 자음군 단순화로 'ㄱ'이 탈락하여 [물고], 다시 된소리되기로 'ㄱ'이 'ㄲ'으로 교체되어 [물꼬]로 발음되므로 음운의 개수는 1개 줄어든다. 따라서 '교체' 및 '축약'이 아니라 '탈락' 및 '교체'의 음운 변동이 일어나므로 적절한 설명이라고 할 수 없다.

10

(1) 음절 끝에 둘 이상의 자음이 오지 못하기 때문에 ㉠ '맑네'의 'ㄺ' 중 'ㄹ'이 탈락하고, '값도'에서도 'ㅄ' 중 'ㅅ'이 탈락한다.

(2) '닦다'가 [닥따]로 바뀌는 데에는, 'ㄲ'이 'ㄱ'으로 교체되는 음절 끝소리 규칙과 'ㄷ'이 'ㄱ' 뒤에서 'ㄸ'이 되는 된소리되기 현상이 작용했다. 음절 끝에 둘 이상의 자음이 오지 못하기 때문에 일어나는 현상은 자음군 단순화로, '닦다'의 음운 변동과 관련이 없다.

(3) ㉠ '맑네'는 [막네] → [망네]로 발음하는데, 이때 뒤의

'ㄴ'의 영향으로 앞의 'ㄱ'이 비음 'ㅇ'으로 교체된 것이
다. ⓒ '꽃말'도 [꼳말] → [꼰말]로 발음하는데, 뒤의
'ㅁ'의 영향으로 앞의 'ㄷ'이 비음 'ㄴ'으로 교체된 것이
다. 마찬가지로 '입니'도 [임니]로 발음하는데, 뒤의 'ㄴ'
의 영향으로 앞의 'ㅂ'이 비음 'ㅁ'으로 교체된 것이다.

(4) ⓛ '낮일'은 [낟일] → [낟닐] → [난닐]로 발음하는데,
이때 받침 'ㄷ'이 뒤의 'ㄴ'의 영향으로 'ㄴ'으로 교체된
것이다. '물약'도 'ㄴ'이 첨가되어 [물냑]이 된 후, 앞의
'ㄹ'의 영향으로 뒤의 'ㄴ'이 'ㄹ'로 교체되어 [물략]으로
발음한다. 두 경우 모두 자음의 교체가 일어났다.

(5) ⓛ '낮일'은 [낟일] → [낟닐] → [난닐]로 발음하는데,
'낮'과 '일'이 결합할 때 'ㄴ'이 첨가되었다. '꽃잎'도 'ㄴ'
이 첨가되어 [꼳닙]이 된 후, 뒤의 'ㄴ'의 영향으로 'ㄷ'
이 비음화되어 [꼰닙]으로 발음한다.

(6) ⓛ '낮일'은 음절 끝에 'ㅈ'이 올 수 없으므로 먼저 [낟
일]로 바뀌고, ⓒ '꽃말'은 음절 끝에 'ㅊ'이 올 수 없으
므로 먼저 [꼳말]로 바뀌는 음운 변동이 일어났다. '팥
죽' 역시 음절 끝에 'ㅌ'이 올 수 없으므로 먼저 [팓죽]
으로 바뀐다.

(7) '앉고'는 자음군 단순화로 'ㅈ'이 탈락하여 [안고], 다시
된소리되기로 'ㄱ'이 'ㄲ'으로 교체되어 [안꼬]로 발음되
기 때문에 첨가가 일어난다는 설명은 적절하지 않다.

(8) '잃지'는 'ㅎ'과 'ㅈ'이 'ㅊ'으로 축약되어 [일치]로 발음되
지만, '굵고'는 자음군 단순화로 인해 받침 'ㄺ'의 'ㄱ'이
탈락하여 [굴고]로 소리 나고, 뒤의 'ㄱ'이 된소리되기
로 인해 'ㄲ'으로 교체되어 [굴꼬]로 소리 난다. 따라서
'굵고'에서 자음이 축약된다는 설명은 적절하지 않다.

11

㉠의 '옳지'에서는 'ㅎ'과 'ㅈ'이 축약되어 'ㅊ', '좁히다'에서
는 'ㅂ'과 'ㅎ'이 축약되어 'ㅍ'이 되었다.
ⓛ의 '끊어'에서는 받침 'ㅎ', '쌓이다'에서도 'ㅎ'이 탈락하
였다.
ⓒ의 '숯도'에서는 받침 'ㅊ'이 'ㄷ'으로 교체된 후, 뒤의 초
성 'ㄷ'이 'ㄸ'으로, '옷고름'에서는 받침 'ㅅ'이 'ㄷ'으로 교체
된 후, 뒤의 초성 'ㄱ'이 'ㄲ'으로 교체되었다.
ⓓ의 '닦는'에서는 받침 'ㄲ'이 'ㄱ'으로 교체된 후, 비음 'ㅇ'
으로 교체되었고, '부엌문'에서는 받침 'ㅋ'이 'ㄱ'으로 교체
된 후, 비음 'ㅇ'으로 교체되었다.
ⓔ의 '읽지'에서는 받침 'ㄺ'의 'ㄹ'이 탈락하고, 'ㅈ'이 된소
리 'ㅉ'으로 교체되었고, '훑거나'에서는 받침 'ㄾ'의 'ㅌ'이
탈락하고, 'ㄱ'이 된소리 'ㄲ'으로 교체되었다.
ⓕ의 '낳고'에서는 'ㅎ'과 'ㄱ'이 축약되어 'ㅋ', '좋지'에서는
'ㅎ'과 'ㅈ'이 축약되어 'ㅊ'이 되었다.

㉦의 '담요'와 '집안일'에는 'ㄴ'이 첨가되었다.

(1) ㉠의 '옳지[올치]'는 'ㅎ'과 'ㅈ'이 'ㅊ'으로 축약되고, '좁
히다[조피다]'는 'ㅂ'과 'ㅎ'이 'ㅍ'으로 축약되지만, ⓛ
의 '끊어[끄너]'와 '쌓이다[싸이다]'는 'ㅎ'이 탈락하였을
뿐, 축약 현상이 일어나지 않는다.

(2) ㉠의 '옳지'에서는 'ㅎ'과 'ㅈ'이 축약되어 제3의 음운인
'ㅊ'이, '좁히다'에서는 'ㅂ'과 'ㅎ'이 축약되어 제3의 음
운인 'ㅍ'이 되었다. ⓕ에서는 'ㅎ'과 'ㄱ'이 축약되어 제
3의 음운인 'ㅋ'이, 'ㅎ'과 'ㅈ'이 축약되어 제3의 음운인
'ㅊ'이 되었다.

(3) ⓛ의 '끊어'는 'ㅎ'이 탈락하고 'ㄴ'이 뒤의 초성으로 연
음되어 [끄너]로 발음하므로 음운의 개수가 1개 줄어
들었고, '쌓이다'도 'ㅎ'이 탈락하여 [싸이다]로 발음
하므로 음운의 개수가 1개 줄어들었다. ⓕ의 '낳고'는
'ㅎ'과 'ㄱ'이 'ㅋ'으로 축약되면서 음운의 개수가 1개
줄어들었고, '좋지'는 'ㅎ'과 'ㅈ'이 'ㅊ'으로 축약되면서
음운의 개수가 1개 줄어들었다.

(4) ⓒ에서 'ㅊ'과 'ㅅ'이 음절 끝에서 'ㄷ'으로 바뀌었고, ⓓ
에서 'ㄲ'과 'ㅋ'은 음절 끝에서 'ㄱ'으로 바뀌었다. '깊
다' 역시 'ㅍ'이 음절 끝에서 'ㅂ'으로 바뀌었다.

(5) ⓒ의 '숯도'에서 'ㄷ'이 'ㄸ'으로, '옷고름'에서 'ㄱ'이 'ㄲ'
으로 바뀌었고, ⓔ의 '읽지'에서 'ㅈ'이 'ㅉ'으로, '훑거
나'에서 'ㄱ'이 'ㄲ'으로 바뀌었다.

(6) ⓓ과 '겉모양[건모양]' 모두, 앞 음절 종성이 뒤 음절 초
성(비음)을 닮아 가는 비음화가 이루어지고 있다. 그러
나 비음화는 조음 위치가 같아지는 현상이 아니라 조
음 방법이 같아지는 현상이다.

(7) ⓔ의 '읽지'에서 받침 'ㄺ' 중 'ㄹ'이 탈락하였고, '훑거
나'에서 받침 'ㄾ'의 'ㅌ'이 탈락하였다. '앉고' 역시 받
침 'ㄵ' 중 'ㅈ'이 탈락하였다.

(8) ㉦은 'ㄴ' 첨가로 음운의 개수가 늘었다.

12

㉠ '낱낱이'는 음절 끝소리 규칙에 따라 'ㅌ'이 'ㄷ'으로 교
체되어 [낟낱이], 받침 'ㅌ'이 접사 '-이'와 만나 구개음화가
일어나 [낟나치]가 된다. 그리고 뒤의 'ㄴ'의 영향으로 받침
'ㄷ'이 비음 'ㄴ'으로 교체되어 [난나치]로 발음한다.
ⓛ '넋두리'는 자음군 단순화로 받침 'ㄳ'의 'ㅅ'이 탈락하여
[넉두리], 뒤의 초성 'ㄷ'이 된소리 'ㄸ'으로 교체되어 [넉뚜
리]로 발음한다.
ⓒ '입학식'은 'ㅂ'이 뒤의 'ㅎ'과 만나 'ㅍ'으로 축약되어 [이
팍식], 'ㅅ'이 된소리 'ㅆ'으로 교체되어 [이팍씩]으로 발음한
다.
ⓓ '첫여름'은 음절 끝소리 규칙에 따라 받침 'ㅅ'이 'ㄷ'으로

교체되고, 'ㄴ'이 첨가되어 [천녀름], 뒤의 'ㄴ'의 영향으로 'ㄷ'이 비음 'ㄴ'으로 교체되어 [천녀름]으로 발음한다.

ⓜ '앞마당'은 음절 끝소리 규칙에 따라 받침 'ㅍ'이 'ㅂ'으로 교체되고, 'ㅁ'의 영향으로 'ㅂ'이 비음 'ㅁ'으로 바뀌어 [암마당]으로 발음한다.

(1) ⓡ '첫여름[천녀름]'에서는 'ㄴ' 첨가 현상이 나타나지만, ㉠ '낱낱이[난나치]'에서는 음절 끝소리 규칙과 구개음화, 비음화가 일어날 뿐 음운이 첨가되는 현상은 나타나지 않는다.

(2) ⓛ에서 뒤의 초성 'ㄷ'이 된소리 'ㄸ'으로 교체되어 [넉뚜리]로, ⓒ에서 'ㅅ'이 된소리 'ㅆ'으로 교체되어 [이팍씩]으로 발음한다.

(3) ⓛ '넋두리[넉뚜리]'에서는 음운의 탈락, 교체가 일어나지만, ⓡ '첫여름[천녀름]'에서는 첨가, 교체가 일어난다.

(4) ⓡ '첫여름'은 음절 끝소리 규칙에 따라 받침 'ㅅ'이 'ㄷ'으로, 'ㄴ'의 영향으로 'ㄷ'이 비음 'ㄴ'으로 교체되어 [천녀름]으로 발음하고, ⓜ '앞마당'은 음절 끝소리 규칙에 따라 받침 'ㅍ'이 'ㅂ'으로 교체되고, 'ㅁ'의 영향으로 'ㅂ'이 비음 'ㅁ'으로 교체되어 [암마당]으로 발음한다.

(5) ⓒ '입학식[이팍씩]'에서 발음된 'ㅍ'은 'ㅂ'과 'ㅎ'이 축약된 소리이지만, ㉠ '낱낱이[난나치]'에서 발음된 'ㅊ'은 'ㅌ'이 모음 'ㅣ' 앞에서 'ㅊ'으로 교체된 것이다.

(6) ㉠에서 'ㅌ'이 'ㄴ'으로 교체될 때, 음절 끝소리 규칙에 따른 교체와 비음화에 따른 교체가 일어난다. ⓡ에서 'ㅅ'이 'ㄴ'으로 교체될 때에도 음절 끝소리 규칙에 따른 교체와 비음화에 따른 교체가 일어난다. 따라서 음운 교체의 횟수는 2번이다.

(7) ⓛ에서 'ㄲ'이 'ㄱ'이 될 때에는 'ㅅ'이 탈락하고, ⓒ에서 'ㅅ'이 'ㅆ'이 될 때에는 된소리로 교체가 일어나므로, 둘 다 음운 변동 횟수는 1번이다.

(8) ⓜ에서 'ㅍ'은 'ㅂ'으로 교체된 후 'ㅁ'의 영향으로 'ㅂ'이 비음 'ㅁ'으로 바뀌므로, 두 번의 음운 변동이 일어난다.

2장 단어

본문 65쪽

1강-A 단어와 형태소

채음

01	여름/ 사과
02	여름/에/ 먹는/ 사과
03	여름/ 사과/보다/ 맛있는/ 겨울/ 사과
04	여름/ 사과/는/ 새콤하고/, 겨울/ 사과/는/ 달콤하다.
05	아이/가/ 잔다.
06	저/ 아이/가/ 잘/ 잔다.
07	엄마/와/ 아이/가/ 함께/ 잔다.
08	아이/는/ 일찍/ 자고/, 엄마/는/ 늦게/ 잔다.
09	아이/가/ 엄마/보다/ 일찍/ 잠들었다.
10	여름/에/ 먹/는/ 사과
11	여름/ 사과/보다/ 맛/있/는/ 겨울/ 사과
12	여름/ 사과/는/ 새콤/하/고/ 겨울/ 사과/는/ 달콤/하/다.
13	저/ 아이/가/ 잘/ 잔(자-/-ㄴ)/다.
14	아이/는/ 일찍/ 자고/, 엄마/는/ 늦/게/ 잔(자-/-ㄴ)/다.
15	아이/가/ 엄마/보다/ 일찍/ 잠/들/었/다.

13
'잔다'는 '자다'의 어간 '자-'에 현재를 나타내는 어미 '-ㄴ', 종결 어미 '-다'가 결합한 형태이다.

15
'잠들었다'는 '잠들다'의 어간 '잠들-'에 어미 '-었-', '-다'가 결합한 형태이다. 그리고 '잠들다'는 '잠'과 '들다'로 나눌 수 있으므로, '잠들었다'의 형태소는 '잠/들/었/다'와 같이 4개로 나눌 수 있다.

바로확인

본문 66쪽

1 ① **2** ⑤ **3** ⑤

1 형태소는 뜻을 지니고 있는 말의 최소 단위이고 단어는 하나 이상의 형태소로 구성되어 있다. 조사는 다른 말

에 의지하지 않고는 홀로 쓰일 수 없으므로 자립성이 없다. 그러나 예외적으로 단어로 인정되며 그 자체로 문법적 의미를 지니고 있으므로 형태소이다.

2 ① '눈꽃'은 '눈', '꽃', ② '별자리'는 '별', '자리', ③ '산나물'은 '산', '나물', ④ '주름살'은 '주름', '살'로 형태소를 나눌 수 있다. 그러나 '복숭아'는 하나의 형태소로 이루어진 단어로, '복', '숭아' 또는 '복숭', '아'와 같이 쪼개면 그 의미를 잃기 때문에 더 이상 쪼갤 수 없다.

3 단어는 원칙적으로 뜻을 지니고 자립할 수 있는 말이다. 그러나 자립 형태소에 붙어서 쉽게 분리되는 '조사'는 예외적으로 단어에 포함한다. 따라서 문장에 쓰인 단어의 개수는 어절의 수에 조사의 개수를 더한 것이 된다.
제시된 문장에서 단어는 '집/앞/에/있는/나무/에/새잎/이/돋았다'로 9개이고, 형태소는 '집/앞/에/있/는/나무/에/새/잎/이/돋/았/다'로 13개이다.

1강-B 형태소의 분류

채움Q

본문 68쪽

01 하늘에 비구름이 끼었다.

02 꽃 사이로 발자국을 찾아

03 나의 마음 따로 없어 그대 마음이 나의 마음

04 밤나무의 밤이 익었다.

05 주희의 동생은 예쁘다.

06 회원들이 다 오지 않았다.

07 형은 나무로 식탁을 만들었다.

08 이 지역의 기후는 벼농사에 알맞다.

09 하늘에 비구름이 끼었다.

10 꽃 사이로 발자국을 찾아

11 나의 마음 따로 없어 그대 마음이 나의 마음

12 밤나무의 밤이 익었다.

13 주희의 동생은 예쁘다.

14 회원들이 다 오지 않았다.

15 형은 나무로 식탁을 만들었다.

16 이 지역의 기후는 벼농사에 알맞다.

04
'밤나무의 밤이 익었다.'에서 명사 '밤, 나무, 밤'은 자립 형태소이고, 조사 '의, 이'는 의존 형태소이고, 용언의 어간 '익-'과 어미 '-었-', '-다'도 의존 형태소이다.

06
'회원들'의 '-들'은 복수(複數)의 뜻을 더하는 접미사이다.

바로 확인

본문 69쪽

1 ⑤　　**2** ③　　**3** ③

1 '올랐다'는 용언의 어간 '오르-'에 어미 '-았-', '-다'가 결합한 형태로, 용언의 어간이나 어미는 모두 의존 형태소이다. 따라서 '올랐다'에는 자립 형태소가 포함되어 있지 않다. 한편 용언의 어간 '오르-'는 실질 형태소, '-았-'과 '-다'는 형식 형태소이다.

2 실질 형태소는 실질적인 의미를 지닌 형태소로, 자립 형태소와 용언의 어간이 실질 형태소에 해당한다. 따라서 제시된 문장에서는 자립 형태소인 '산, 밤, 꽃, 가득'과 용언의 어간 '피-'가 실질 형태소이다.
①은 자립 형태소, ②는 형식 형태소, ④는 의존 형태소, ⑤는 단어에 해당된다.

3 제시된 문장은 '산/에/는/도토리/가/많/다'와 같이 7개의 형태소로 분석할 수 있다. 이 중 조사 '에, 는, 가'는 자립성이 없지만 자립성을 가진 말에 붙어 쓰이면서 쉽게 분리될 수 있으므로 모두 단어로 인정한다. 그러나 조사는 반드시 다른 형태소와 함께 써야 하기 때문에 자립 형태소가 아니라 의존 형태소이다.

1강-C 이형태

채움Q

본문 72쪽

01	ⓒ	02	ㄱ
03	ⓛ	04	ㄱ
05	○	06	△

01

'동생'은 감정을 나타내는, 사람이나 동물을 가리키는 명사인 유정 명사이고, '꽃'은 식물이나 무생물을 가리키는 무정 명사이다.

02

'돕다'는 'ㅂ' 불규칙 용언으로 자음으로 시작하는 어미 앞에서는 '돕고, 돕자, 돕더니'와 같이 활용하지만, 모음으로 시작하는 어미 앞에서는 '도와, 도우니, 도우면'과 같이 어간의 'ㅂ'이 '오/우'로 바뀐다.

03

'내 손을 꼭 잡아라.'의 '-아라'는 어간의 끝음절 모음이 '잡-'과 같이 양성 모음일 때 뒤에 붙어 명령의 뜻을 나타내는 어미이고, '우산을 잘 접어라.'의 '-어라'는 어간의 끝음절 모음이 '접-'과 같이 음성 모음일 때 뒤에 붙어 명령의 뜻을 나타내는 어미이다.

04

'듣다'는 'ㄷ' 불규칙 용언으로 자음으로 시작하는 어미 앞에서는 '듣고, 듣지, 듣더니'와 같이 활용하지만, 모음으로 시작하는 어미 앞에서는 '들어, 들으니'와 같이 'ㄷ'이 'ㄹ'로 바뀐다.

바로 확인 본문 73쪽

1 ③ **2** ④

1 '안'은 부사 '아니'의 준말이고, '않-'은 '않다'의 어간이다. 따라서 '안'과 '않-'은 쓰임과 의미가 다르므로 서로 다른 형태소이지 이형태의 관계가 아니다.

2 ㉠의 '묻-'과 '물-'은 동사 '묻다'의 어간으로, 뒤에 오는 어미가 자음으로 시작하느냐 모음으로 시작하느냐에 따라 어간의 형태가 바뀌는 이형태이다. ㉡의 '-었-'과 '-았-'은 과거 시제 선어말 어미로 앞말의 끝음절 모음이 음성 모음이냐 양성 모음이냐에 따라 달리 사용되는 이형태이다. ㉢의 '는'과 '은'은 보조사로서 앞말의 끝음절이 자음이냐 모음이냐에 따라 형태를 달리 하는 이형태이다. 따라서 이 셋의 공통점은 모두 음운 환경에 따라 그 형태가 바뀌는 음운론적 이형태라는 것이다. 그런데 이 중 ㉠은 동사의 어간으로 실질적 의미를 지니는 실질 형태소인 것

에 비해, ㉡, ㉢은 각각 어미와 조사로 문법적 의미만을 지니는 형식 형태소이다.

2강-A 단어의 구성 요소와 형성 방법

채움 Q 본문 76쪽

01	놀이/터	02	흘/날리다
03	불꽃/놀이	04	시/부모
05	단/팥죽	06	밥/그릇
07	코/웃음 - 웃/음	08	비웃/음
09	소꿉/놀이 - 놀/이	10	소꿉/질
11	헛웃음	12	첫이기다
13	샛노랗다	14	걱정스럽다
15	나무꾼	16	군침
17	웃기다	18	치솟다

07

'코웃음'은 우선 '코'와 '웃음'으로 나눌 수 있다. '웃음'은 다시 어간 '웃-'과 접사 '-음'으로 나눌 수 있다.

08

'비웃음'은 '비'와 '웃음'이 합쳐진 말이 아니라 '비웃다'라는 말에 접사 '-음'이 붙은 형태이므로, '비웃-'과 '-음'으로 나눌 수 있다.

바로 확인 본문 77쪽

1 ④ **2** ⑤ **3** ③ **4** ④

1 용언의 기본형은 '-다'의 형태로 제시되므로 용언의 어간과 접사를 분석할 때는 어미 '-다'를 제외한 나머지 부분을 갖고 분석한다. '사랑하다'는 실질적 의미를 가진 어근 '사랑'과 어근과 결합하여 동사를 만드는 접사 '-하(다)'로 이루어진 단어이다.
① '밤낮'은 어근 '밤'과 '낮'으로 이루어진 합성어이다. ② '치뜨다'에서 '뜨-'는 '감은 눈을 열다.'라는 실질적인 의미

를 나타내는 부분으로 어근이고, '치-'는 어근에 붙어 '위로 향하게' 또는 '위로 올려'의 뜻을 더하는 접사이다. ③ '미끄럼틀'은 어근 '미끄럼'과 어근 '틀'로 이루어진 합성어이다. ⑤ '장난꾸러기'는 어근 '장난'에 '그것이 심하거나 많은 사람'의 뜻을 더하는 접미사 '-꾸러기'가 붙은 말이다.

2 단어를 크게 두 부분으로 나누었을 때, '맨손체조'는 '맨+손체조'가 아니라 '맨손+체조'로 분석할 수 있으므로 어근과 어근이 결합된 합성어이다.
① '날고기'의 '날-'은 '말리거나 익히거나 가공하지 않은'의 뜻을 더하는 접사이고, ② '잡히다'의 '-히-'는 피동의 뜻을 더하는 접사, ③ '드넓다'의 '드-'는 '심하게' 또는 '높이'의 뜻을 더하는 접사, ④ '망치질'의 '-질'은 '그 도구를 가지고 하는 일'의 뜻을 더하는 접사이므로 나머지는 모두 접사와 어근이 결합된 파생어이다.

3 '첫사랑(첫+사랑)'과 '첫차(첫+차)'에서 '첫'은 관형사로, '맨 처음의'의 뜻을 지닌다. 따라서 모두 두 개의 어근이 결합하여 이루어진 합성어이다.
① '군침'의 '군-'은 '쓸데없는'의 뜻을 더하는 접사이고, '군밤'의 '군-'은 '굽다'라는 의미를 지닌 어근이다. ② '먹이'의 '-이'는 명사 파생 접미사이고, '젊은이'의 '이'는 '사람'의 뜻을 나타내는 의존 명사이므로 어근이다. ④ '강더위'의 '강-'은 '마른' 또는 '물기가 없는'의 뜻을 더하는 접사이고, '강둑'의 '강'과 '둑'은 어근이다. ⑤ '새빨갛다'의 '새-'는 '매우 짙고 선명하게'의 뜻을 더하는 접사이고, '새신랑'의 '새'는 관형사로 어근이다.

4 '불놀이'는 최초의 직접 구성 요소인 '불'과 '놀이'가 모두 어근인 합성어이다. 그리고 '놀이'는 어근 '놀-'과 접사 '-이'로 이루어진 파생어이다. 즉 '불놀이'는 단일어인 어근 '불'과 파생어인 어근 '놀이'가 결합한 구성인 것이다. '눈높이' 또한 최초의 직접 구성 요소인 '눈'과 '높이'가 모두 어근인 합성어인데, '눈'은 단일어 어근이고 '높이'는 어근 '높-'과 접사 '-이'가 결합한 파생어 어근이므로 '불놀이'와 구성 방식이 같다.
① '첫사랑(첫+사랑)'과 ② '잠투정(잠+투정)'은 어근과 어근이 결합한 합성어이며, ③ '도둑질(도둑+-질)'과 ⑤ '비웃음(비웃-+-음)'은 어근과 접사가 결합한 파생어이다.

2강-B 파생어

채움Q 본문 79쪽

01 시-	02 맨-
03 새-/시-	04 되-
05 헛-	06 덧-
07 -개	08 -하(다)
09 -거리(다), -대(다)	10 -롭(다)
11 -다랗(다)	12 -이

08
동작성이 있는 말에 붙어 동작성을 실현하는 접미사는 '-하-'이므로, '일하다'는 '일+-하-+-다'로 형태소를 분석할 수 있다.

09
'그 소리나 동작이 되풀이되거나 지속되다.'의 뜻을 더하는 동사 파생 접미사에는 '-거리(다)'와 '-대(다)'가 있다.

바로확인 본문 80쪽

1 ⑤ **2** ⑤ **3** ①

1 '덧대다'는 '대어 놓은 것 위에 겹쳐 대다'의 의미이다. '덧-'은 '거듭' 또는 '겹쳐'의 뜻을 더하는 접두사로 '덧쓰다, 덧입다'와 같이 쓰인다.

2 '웃기다'는 동사인 어근 '웃-'에 사동 접사 '-기-'가 결합한 파생어로 동사이다. 따라서 어근의 품사가 바뀐 단어는 아니다.
①, ②의 '군말'과 '풋사랑'은 둘 다 명사에 접두사가 붙은 파생어로 어근의 품사가 유지되고 있다. ③ '사랑스럽다'는 명사 '사랑'에 접사 '-스럽-'이 붙어 형용사가 된 것이다. ④ '슬픔'은 형용사 어근 '슬프-'에 명사 파생 접미사 '-ㅁ'이 붙어 명사가 된 것이므로 어근과 품사가 달라진 사례이다.

3 '되묻다'는 동사 '묻다'에 '다시'의 뜻을 더하는 접사 '되-'가 붙은 동사이므로 ㉠에 해당한다. '정답다'는 명사

'정'에 접사 '-답다'가 붙어 형용사가 되었으므로 ⓒ에 해당하며, '웃기다'는 동사 '웃다'에 사동 접사 '-기-'가 붙어 통사 구조가 달라진 것이므로 ⓒ에 해당한다.

'뒤섞다(동사), 맞먹다(동사), 치솟다(동사), 들볶다(동사), 설익다(동사), 새파랗다(형용사)'의 접사는 모두 어근에 뜻만 더해 줄 뿐 어근의 품사를 바꾸지도 않고 통사 구조에 영향을 미치지 않으므로 ㉠의 사례이다.

'걱정스럽다'는 명사 '걱정'에 접사 '-스럽-'이 붙어 형용사가 된 것이고, '가난하다'는 명사 '가난'에 접사 '-하-'가 붙어 형용사가 된 것이므로 ⓒ의 사례이다.

'입히다'는 동사 '입다'에 사동 접사 '-히-'가 붙은 동사이고, '읽히다'는 동사 '읽다'에 사동 또는 피동을 만드는 접사 '-히-'가 붙은 동사이므로 ⓒ의 사례이다.

한편 '낮추다'는 형용사 '낮다'에 사동 접사 '-추-'가 붙어 동사가 된 것이고, '높이다'는 형용사 '높다'에 사동 접사 '-이-'가 붙어 동사가 된 것으로, 둘 다 어근의 품사가 바뀌었고 이것이 통사 구조에도 영향을 미친 사례이다.

2강-C 합성어

1. 통사적/비통사적

채움Q

본문 82쪽

01	앞/뒤	02	볶음/밥
03	나뭇/가지	04	새/해
05	오/가다	06	늙은/이
07	부슬/비	08	돌아/가시다
09	밤/낮	10	잘/되다
11	○	12	△
13	○	14	○
15	○	16	△
17	△	18	○
19	○	20	△
21	○	22	△
23	○	24	○

12

'먹거리'는 '먹다'의 어간 '먹-'에 명사 '거리'가 관형사형 어미 없이 결합한 형태이므로, 국어의 문장 배열 방식과 일치하지 않는다. 반면 동사 어간과 명사가 관형사형 어미

'-을'로 결합한 '먹을거리'는 통사적 합성어이다.

13

'스며들다'는 '스미다'의 어간 '스미-'와 '들다'가 연결 어미 '-어'로 결합된 '스미어들다'가 줄어든 형태이다.

14

'얼룩소'의 '얼룩'은 '본바탕에 다른 빛깔의 점이나 줄 따위가 뚜렷하게 섞인 자국'을 의미하는 명사로 '얼룩소'는 명사와 명사가 결합한 통사적 합성어이다.

15

'빛나다'는 '빛이 나다'가 조사 '이'가 생략된 채 결합한 것이므로 통사적 합성어이다.

19

'날짐승'은 '날다'의 어간 '날-'에 관형사형 어미 '-ㄹ'이 결합된 '날'(어간의 받침 'ㄹ'이 탈락하고 관형사형 어미 '-ㄹ'이 결합한 형태)과 명사 '짐승'이 결합한 것이다. 용언의 관형사형과 명사가 연결되는 것은 국어의 일반적인 문장 배열 방식과 일치하므로 '날짐승'은 통사적 합성어이다.

20

'날뛰다'는 '날다'의 어간 '날-'과 동사 '뛰다'가 연결 어미 없이 연결된 것이므로 비통사적 합성어이다.

24

'이리저리'는 '이곳으로. 또는 이쪽으로'의 뜻을 지닌 부사 '이리'와 '저곳으로. 또는 저쪽으로'의 뜻을 지닌 부사 '저리'가 결합한 합성 부사이다. 부사와 부사가 결합하였으므로 통사적 합성어이다.

바로확인

본문 83쪽

1 ② **2** ③ **3** ②

1 '건널목'은 '건너-(어간) + -ㄹ(관형사형 어미) + 목(명사)'으로 구성되었으므로 어근들의 결합 방식이 국어의 문장 구성 방식과 같은 통사적 합성어이다.

① '덮밥'은 관형사형 어미 '-은'이 생략되어 있으며, ③ '굳세다'와 ⑤ '높푸르다'는 연결 어미 '-고'가 생략된 채 연결되었다. ④ '부슬비'는 부사의 일부와 명사가 결합한 것으

로 모두 비통사적 합성어이다.

2 '알아보다'는 '알다'의 어간 '알-'과 용언 '보다'가 연결 어미 '-아'로 결합되었으므로 어근들의 결합 방식이 국어의 일반적인 문장 구성 방식과 일치하는 통사적 합성어이다. ① '여닫다'는 용언의 어간 '열-'이 연결 어미 없이 용언 '닫다'와 결합했으므로 비통사적 합성어이다. ② '굳은살'은 용언의 어간 '굳-'에 관형사형 어미 '-은'이 붙어 명사인 '살'과 결합했으므로 통사적 합성어이다. ④ '오가다'는 어간 '오-'가 연결 어미 없이 '가다'와 결합한 합성어이므로 비통사적 합성어이다. ⑤ '힘쓰다'는 명사 '힘'과 용언 '쓰다'가 조사 '을'이 생략된 채 결합하였는데, 국어 문장 구성에서 조사는 생략 가능하므로 '힘쓰다'는 통사적 합성어이다.

3 <보기 2>에 제시된 합성어 중, '꺾쇠'는 동사의 어간 '꺾-'에 관형사형 어미 없이 명사 '쇠'가 결합하였으므로 ⓐ에 해당하는 비통사적 합성어이다. '검버섯'도 형용사의 어간 '검-'에 관형사형 어미 없이 명사 '버섯'이 결합하였으므로 ⓐ에 해당하는 비통사적 합성어이다.
한편 '새해'는 관형사 '새'가 명사 '해'를 꾸미므로 통사적 합성어, '큰집'은 형용사의 어간 '크-'에 관형사형 어미 '-ㄴ'이 결합하여 명사 '집'을 꾸미므로 통사적 합성어, '나가다'와 '오가다'는 연결 어미가 생략된 비통사적 합성어, '소나무'는 명사 '솔'과 명사 '나무'가 결합한 통사적 합성어이다.

2강-C 합성어

2. 대등/종속/융합

채움Q

본문 85쪽

01 ○	02 △	03 △
04 △	05 ○	06 ☆
07 ☆	08 ○	09 ☆
10 △	11 ☆	12 ☆
13 ☆		

06, 07, 09
'바늘방석'은 '앉아 있기에 아주 불안스러운 자리', '풍월'은 '얻어들은 짧은 지식', '피땀'은 '노력'을 의미하므로, 본래 의미와 달라진 융합 합성어이다.

11, 12, 13
'쑥대밭'은 '매우 어지럽거나 못 쓰게 된 모양', '종이호랑이'는 '겉보기에는 힘이 셀 것 같으나 사실은 아주 약한 것', '쥐뿔'은 '아주 보잘것없거나 규모가 작은 것'을 의미하므로, 본래 의미와 달라진 융합 합성어이다.

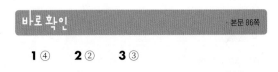

바로 확인

본문 86쪽

1 ④　**2** ②　**3** ③

1 '갈아입다'는 '입던 옷을 벗고 다른 것으로 바꾸어 입다'라는 의미로 '갈다'가 '입다'를 꾸며 주는 종속 합성어다. ① '논밭'은 의미상 논과 밭이 대등하게 결합한 합성어이다. ② '힘들다'는 '힘이 들다'의 의미로 '힘'과 '들다'의 의미가 대등하게 결합한 합성어이다. ③ '입방아'는 '입'과 '방아'가 결합한 합성어로 '수다'라는 새로운 의미를 지니고 있다. ⑤ '돌아가다'는 '죽다'라는 의미로, '돌다'와 '가다'라는 어근의 원래 의미와 다른 의미를 가지고 있다.

2 '볶음밥'은 '볶-(어근) + -음(접사)'과 '밥(어근)'이 결합된 단어로 ⊙의 사례이고, '눈가리개'는 '눈(어근)'과 '가리-(어근) + -개(접사)'가 결합된 단어로 ⓛ의 사례이다.
① '비빔밥'은 '비비-(어근) + -ㅁ(접사)'과 '밥(어근)'의 결합이므로 ⊙의 사례이지만, '나들이'는 '나-(어근) + 들-(어근)'과 '-이(접사)'의 결합이므로 합성어가 아니고 파생어이다. ③ '바닷물고기'는 어근 '바다'와 '물고기'가 결합한 것이고, '부슬비'는 어근 '부슬'과 '비'가 결합한 것이므로 둘 다 ⊙, ⓛ의 사례로 볼 수 없다. ④ '돌다리'는 어근 '돌'과 '다리'가 결합한 것이고, '산들바람'은 어근 '산들'과 '바람'이 결합한 것이므로 둘 다 ⊙, ⓛ의 사례로 볼 수 없다. ⑤ '본받다'는 어근 '본'과 '받다'가 결합한 것이므로 ⊙의 사례로 볼 수 없고, '비웃음'은 합성어가 아니라 어근 '비웃-'에 접사 '-음'이 결합한 파생어이다.

3 '춘추(春秋)'는 '춘'과 '추'의 결합인 합성어로, '봄과 가을'을 이르기도 하지만 의미의 변화가 일어나 '어른의 나이'를 높여 이르기도 한다. '할아버지 춘추'라고 할 때 '춘추'는 의미의 변화가 일어나 '어른의 나이'를 높여 이르는 말로 쓰인 경우로, ⊙의 사례이다.
① '안팎'은 '안'과 '밖'이 결합하면서 'ㅂ'이 'ㅍ'으로 바뀌어 형태 변화가 일어난 경우이다. ② '화살'은 '활'과 '살'이 결합하면서 'ㄹ'이 탈락한 것으로, 형태 변화가 일어난 경우이다. ④ '이튿날'은 '이틀'과 '날'이 결합하면서 'ㄹ'이 'ㄷ'으

로 변한 것이다. ⑤ '마소'는 '말'과 '소'가 결합하면서 'ㄹ'이 탈락한 것으로, 형태 변화가 일어난 경우이다.

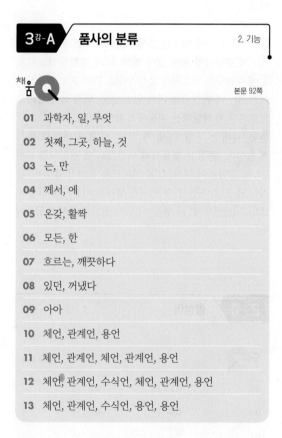

3강-A 품사의 분류
1. 형태

채움 Q

본문 89쪽

01	되어, 버린, 아시오
02	없다
03	나면, 가지고, 논다
04	깬, 켜진, 뒤다
05	일어나, 외쳐, 보고, 싶었다
06	날아, 보자꾸나
07	듣다
08	예쁘다
09	덤벼들다
10	치솟다

04
'뒤다'는 명사 '뒤'에 서술격 조사 '이다'가 붙은 것이다.

07
'들은'은 '듣다'의 어간 '듣-'이 모음으로 시작하는 어미 '-은'과 결합할 때, 불규칙 활용하여 '들-'이 된 것이다. '들 었을' 역시 어간 '듣-'이 모음으로 시작하는 과거 시제 선 어말 어미 '-었-'과 결합할 때, '들-'로 어간의 형태가 바뀐 것이다.

09
'덤벼들다'는 '덤비-+-어+들-+-다'가 결합한 합성 동사 로, 어간은 '덤벼들-'까지이다. '덤벼들다'는 어미 '-어'와 결합하여 '덤벼들어'로, 어미 '-면'과 결합하여 '덤벼들면' 으로, 어미 '-는'과 결합하여 어간의 'ㄹ'이 탈락한 '덤벼드 는'으로 활용하고 있다.

바로확인
본문 90쪽

1 ④ **2** ④

1 제시된 문장의 단어는 '강, 의, 깊이, 는, 누구, 도, 모 른다'로, 이 중 형태가 변하는 가변어는 동사인 '모른다'뿐 이고 나머지는 모두 불변어이다.

2 용언인 '기다리다, 슬픈, 오면'과 서술격 조사 '이다'는 각각 문장에서 쓰일 때 '기다리고/기다리며/기다리는, 슬 프고/슬프며/슬퍼서, 오고/오면/와서, 이고/이며/이어서'와 같이 활용하며 형태가 변한다. 이와 달리 '곧(부사), 온갖 (관형사), 이불(명사), 둘(수사)'은 문장에서 형태가 변하지 않고 사용된다.

3강-A 품사의 분류
2. 기능

채움 Q

본문 92쪽

01	과학자, 일, 무엇
02	첫째, 그곳, 하늘, 것
03	는, 만
04	께서, 에
05	온갖, 활짝
06	모든, 한
07	흐르는, 깨끗하다
08	있던, 꺼냈다
09	아아
10	체언, 관계언, 용언
11	체언, 관계언, 체언, 관계언, 용언
12	체언, 관계언, 수식언, 체언, 관계언, 용언
13	체언, 관계언, 수식언, 용언, 용언

02
체언은 문장에서 주체적인 역할을 하는 단어이다. '첫 째'(수사), '그곳'(대명사), '하늘'(명사), '것'(의존 명사)'이 이 에 해당한다.

06
'모든(관형사)'과 '한(수 관형사)'은 뒤에 오는 체언을 수식 하고 있으므로, 수식언에 해당한다.

12

기능에 따라 품사를 분류하면, '그'는 주어이고, '모자'는 목적어이므로 문장에서 주체적인 역할을 하는 체언에 해당한다. '는'과 '를'은 체언 뒤에 붙어서 문법적 관계를 나타내는 조사이므로 관계언에 해당한다. '헌'은 '모자'를 꾸며주는 관형사이므로 수식언이다. '눌러썼다'는 '그'의 움직임을 서술하고 있으므로 용언에 해당한다.

13

'딸꾹질'은 주어의 역할을 하는 명사이므로 체언에 해당한다. '이'는 체언 뒤에 붙어서 주어의 역할을 한다는 것을 나타내는 조사이므로 관계언에 해당한다. '오래'는 뒤에 오는 '멈추지 않았다'의 뜻을 분명하게 하는 부사이므로, 수식언에 해당한다. '멈추지'는 '딸꾹질'의 작용을 서술하므로 용언에 해당하고, '않았다'도 앞의 서술어를 부정하는 서술어이므로 용언에 해당한다.

바로확인

본문 93쪽

1 ④ **2** ①

1 '독립언'은 문장에서 다른 말과 관계를 맺지 않고 독립적으로 쓰이는 말이다.

2 ㉠의 '오늘'은 명사로서 문장에서 주체적인 역할을 하는 체언에 해당하고, ㉡의 '오늘'은 부사로서 뒤에 오는 용언인 '왔다'를 수식하는 수식언에 해당한다.

3강-A 품사의 분류

3. 의미

채움Q

본문 95쪽

01	날씨	가	매우	춥다.
	명사	조사	부사	형용사

02	수업	시간	에	꾸벅꾸벅	졸았다.
	명사	명사	조사	부사	동사

03	나	는	그	가	좋다.
	대명사	조사	대명사	조사	형용사

04	밤	이	깊자	주위	가	고요하다.
	명사	조사	형용사	명사	조사	형용사

05	아무	말	도	없이	눈물	만	흘렸다.
	관형사	명사	조사	부사	명사	조사	동사

06	어머,	네	가	그	모습	을	봤어?
	감탄사	대명사	조사	관형사	명사	조사	동사

07	필통	에서	연필	하나	를	꺼냈다.
	명사	조사	명사	수사	조사	동사

08	첫째,	마취	를	제대로	해야	해.
	수사	명사	조사	부사	동사	동사

09	참!	어제	깜짝	놀랄	뉴스	를	들었어.
	감탄사	부사	부사	동사	명사	조사	동사

10	인호	야,	선생님	께서	수업	끝나면	교무실	로	오라셔.
	명사	조사	명사	조사	명사	동사	명사	조사	동사

08

'첫째'는 순서를 나타내는 말이므로 '수사'이고, '마취'는 이름을 나타내는 말이므로 '명사'이다. '를'은 앞말에 붙어 '마취'가 문장에서 목적어로 쓰임을 나타내므로 조사이다. '제대로'는 동사 '하다'를 꾸며 주는 '부사'이고, '해야 해'는 움직임을 나타내므로 동사이다.

바로확인

본문 96쪽

1 ① **2** ①

1 '이제'나 '오늘'은 문장에서 명사로 쓰일 때도 있고 부사로 쓰일 때도 있는데, ㉠의 '이제'는 뒤에 조사가 붙어 '바로 이때'라는 뜻을 나타내고 있고 문장에서 서술의 주체로 쓰이고 있으므로 명사이다. ㉡의 '오늘' 또한 뒤에 조사가 붙어 뒤의 명사를 꾸미고 있고, '지금 지나가고 있는 이날'이라는 뜻을 나타내고 있으므로 명사이다.
㉢은 뒤에 조사가 붙어 수량을 나타내는 말로 쓰이고 있으므로 수사이다. ㉣은 '어렵게 힘들여'라는 의미로, 서술

어 '합격했다'를 수식하고 있으므로 부사이다. ⑩ '모든' 또는 '전체'의 뜻을 나타내는 말로, 체언인 '국민'을 수식하고 있으므로 관형사이다.

2 ⊙의 '달리기'는 어근 '달리-'에 명사 파생 접미사 '-기'가 붙은 명사로, 문장에서 주어의 기능을 하고 있다. ①의 '걸음' 또한 어근 '걷-'에 명사 파생 접미사 '-음'이 붙은 명사로, 문장에서 주어의 기능을 하고 있다. 또한 관형어 '선생님의'의 수식을 받고 있다.
② 서술성을 지닌 동사로, 부사어 '멋쩍게'의 수식을 받고 있다. ③ 서술성을 지닌 동사로, 부사어 '빨리'의 수식을 받고 있다. ④ '나쁜 기억'에 대해 서술하는 기능을 갖는 동사이다. ⑤ '그림을'에 대해 서술하는 기능을 갖는 동사로 부사어 '잘'의 수식을 받고 있다.

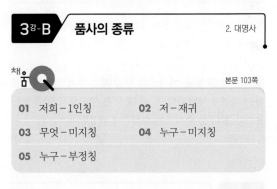

| 3강-B | 품사의 종류 | 1. 명사 |

채움Q 본문 99쪽

01	• 보통 명사: 하늘, 바람, 별, 나무, 희망		
	• 고유 명사: 한강, 이순신		
02	• 보통 명사: 사랑, 교실, 지우개, 안경		
	• 고유 명사: 런던, 금강산		
03	따름	04	줄, 등, 줄
05	뿐, 이	06	데
07	의	08	에
09	에		

03
의존 명사는 자립 명사와 달리, 반드시 관형어의 수식을 받아야 사용할 수 있다. '막내가 대학에 합격했다는 소식을 들으니 그저 기쁠 따름이다.'에서 명사는 '막내, 대학, 소식, 따름'인데, 이 중 '따름'은 단독으로는 쓸 수 없으며, '기쁠'이라는 관형어의 수식을 받는 의존 명사이다.

04
'잘하는 줄은'과 '일 등인 줄은'의 '줄'은 '어떤 방법, 셈속 따위를 나타내는 말'을 뜻하는 의존 명사이다. '일 등'의 '등'은 '등급이나 석차를 나타내는 단위'로 쓰인 의존 명사이다.

| 바로확인 | 본문 100쪽 |

1 ③ **2** ① **3** ③

1 무생물이나 식물 등과 같이 감정을 표현할 수 없는 대상을 가리키는 무정 명사 뒤에는 유정 명사 뒤에 붙는 조사 '에게'가 붙을 수 없다.

2 '군데'는 '낱낱의 곳을 세는 단위'를 나타내는 의존 명사로 '한 군데, 두 군데'와 같이 쓰인다. 나머지 '그릇', '숟가락', '발자국', '덩어리'는 문장에서 단위를 나타내는 말로 쓰였으나 자립 명사에 해당한다.

3 '미래'는 '미래가/미래는/미래의/미래에'와 같이 조사 결합에 제한이 없다.
① '미연', ② '내친김', ④ '얼떨결'은 조사 '에'와 결합하여 각각 '미연에', '내친김에', '얼떨결에'의 형태로 쓰이며, 다른 조사와의 결합이 제한적이다. ⑤ '불가분'은 조사 '의'와 결합하여 '불가분의'의 형태로 쓰이며, 다른 조사와의 결합이 제한적이다.

| 3강-B | 품사의 종류 | 2. 대명사 |

채움Q 본문 103쪽

01	저희 – 1인칭	02	저 – 재귀
03	무엇 – 미지칭	04	누구 – 미지칭
05	누구 – 부정칭		

03
'무엇'은 모르는 사실이나 사물을 가리키는 미지칭 대명사이다. 한편 '저'는 뒤에 오는 꽃을 수식하는 지시 관형사이다.

| 바로확인 | 본문 104쪽 |

1 ⑤ **2** ②

1 ⑩ '저희'는 문장 안의 '우리 아이들'을 다시 가리키는 '재귀 대명사'로 3인칭에 해당된다. '저희'는 주로 1인칭 대

명사 '우리'의 낮춤말로 사용되지만, 앞에서 언급한 사람을 다시 가리키는 3인칭 대명사로 사용되기도 한다.

2 ②의 '누구'는 특정 인물을 가리키지 않는 말이므로 부정칭 대명사에 해당한다.
① '저'는 앞의 '영수'를 다시 가리키는 재귀 대명사이다. ③ '무엇'은 모르는 사물을 가리키는 미지칭 대명사이다. ④ '당신'은 청자를 가리키므로 2인칭 대명사이다. ⑤ '아무'는 특정 인물을 가리키지 않으므로 부정칭 대명사이다.

3 '모두의 뜻을 하나로 모았다.'에서 '하나'는 뜻, 마음, 생각 따위가 한결같거나 일치한 상태를 의미하는 말로, 품사는 명사이다.
그 외의 '하나'는 수효를 세는 맨 처음 수를 의미하므로 수사이다.

3강-B 품사의 종류
3. 수사

본문 106쪽

01 다섯		**02** 셋째	
03 하나		**04** 여섯	
05 둘		**06** 첫째, 둘째	
07 육, 일, 오		**08** 제이	
09 서넛			

04
'여섯'은 수량을 나타내는 말이므로 수사이다. '사과 한 개'의 '한'은 수를 나타내나, 뒤에 오는 의존 명사 '개'를 수식하므로 수 관형사이다.

바로 확인
본문 107쪽

1 ③ **2** ② **3** ②

1 '하루'나 '이틀', '사흘' 등은 수와 관련된 어휘이지만 날짜 또는 기간을 나타내는 명사이다. 또한 '일 년'의 '일'은 의존 명사 '년'을 수식하는 수 관형사이다.
①의 '하나', '셋', '넷', ②의 '하나', ④의 '둘'은 양수사이다. ⑤의 '첫째'와 '둘째'는 순서를 나타내는 서수사이다.

2 ㉡의 '둘'은 수량을 나타내는 말로 수사이다.
㉠은 대명사이고, ㉢은 '편'을 수식하는 수 관형사이다. 또한 ㉣은 관형사이며, ㉤은 '맏이'라는 의미를 지닌 명사이다.

3강-B 품사의 종류
4. 동사/형용사

본문 112쪽

01 △		**02** ○	
03 △		**04** ○	
05 △		**06** ○	
07 ×, ×, × → 형용사		**08** ×, ×, × → 형용사	
09 ○, ○, ○ → 동사		**10** ○, ○, ○ → 동사	
11 ○, ○, ○ → 동사		**12** ×, ×, × → 형용사	
13 ×, ×, × → 형용사		**14** 본용언+보조 용언	
15 본용언+본용언		**16** 본용언+보조 용언	
17 본용언+보조 용언		**18** 본용언+보조 용언	

14
본용언 '먹다'에 보조 용언 '버리다'가 이어진 형태이다. 이때 '버리다'는 앞말이 나타내는 행동이 이미 끝났음을 나타내는 말이다. 두 용언 사이에 연결 어미 '-서'를 넣어 보면 '먹어서 버리다'가 되는데, 이때 뜻이 달라지게 된다.

17
'선생님은 영수가 집에 가게 하셨다.'에서 용언은 '가게 하셨다'이다. 이는 '가다'에 '-게 하다'가 결합한 형태로, 여기서 '하다'가 보조 동사이며, '-게 하다'의 구성으로 쓰일 때, 앞말의 행동을 시키거나 앞말이 뜻하는 상태가 되도록 하는 사동의 뜻을 나타낸다. 따라서 '가게 하셨다'는 본용언 '가다'와 보조 용언 '하다'로 구성된 구이다.
참고로 '-게 하다'와 관련하여 다양한 학계 입장이 있다. '-게 하다'를 사동의 뜻을 나타내는 하나의 접사로 보거나, '하다' 역시 본용언으로 보기도 한다. 우리 책은 표준국어대사전에 따라 '-게 하다'의 '하다'를 보조 용언으로 본다.

1 ④　　**2** ②　　**3** ②

1　용언에는 '동사'와 '형용사'가 있으며, 동사는 '걷다, 부르다'처럼 사람이나 사물의 움직임을, 형용사는 '예쁘다, 깨끗하다'처럼 사람이나 사물의 상태 또는 성질을 나타낸다.

2　'되었다' 앞의 '얼음이'는 보어이다. 타동사는 주어 외에 목적어를 필요로 하는 동사이므로, 보어를 필요로 하는 '되었다'는 타동사가 아니라 자동사이다.

3　'짜다'는 '소금'의 성질을 나타내는 말이므로 형용사이고, 다른 단어들은 모두 동사이다.
① '밝다'는 '밤이 지나고 환해지며 새날이 오다.'라는 뜻의 동사이다. ③ '읽는다'와 ④ '찾았다', ⑤ '부른다'는 움직임을 나타내므로 동사이다.

3강-B　**품사의 종류**　　5. 용언의 활용

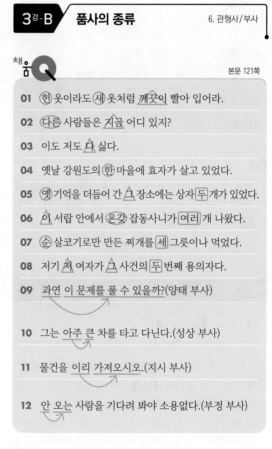

채움Q

본문 116쪽

01 ㄷ		**02** ㅅ	
03 ㅂ		**04** 르	
05 여			

01

'일컫다'는 모음으로 시작하는 어미와 연결될 때 '일컬어, 일컬으니'와 같이 어간 끝 'ㄷ'이 'ㄹ'로 바뀌므로 'ㄷ' 불규칙에 해당한다.

1 ⑤　　**2** ④

1　용언의 어간에 어미 '-아/어'를 붙여 형태의 변화가 있으면 불규칙 활용이고, 그렇지 않으면 규칙 활용이다.

①의 '웃다(웃어)', ②의 '묻다(묻어)', ③의 '만들다(만들어)', ④의 '모으다('모아'로 형태가 변했지만 'ㅡ' 탈락은 보편적 음운 현상이므로 규칙 활용)'는 모두 규칙 활용을 하는 용언이다. 그러나 ⑤의 '물어'는 기본형 '묻다'가 어미 '-어'와 결합할 때 어간 'ㄷ'이 'ㄹ'로 바뀌므로 'ㄷ' 불규칙 활용에 해당한다.

2　'흐르다'는 어미 '-어'와 결합하면 '흘러'로 활용하므로, 어미의 형태가 변하는 것이 아니라 어간 '흐르-'가 '흘ㄹ-'로 변하는 '르' 불규칙 활용에 해당한다.

3강-B　**품사의 종류**　　6. 관형사/부사

채움Q

본문 121쪽

01	ⓗ 옷이라도 ⓢ 옷처럼 깨끗이 빨아 입어라.
02	ⓓ 사람들은 지금 어디 있지?
03	이도 저도 다 싫다.
04	옛날 강원도의 ⓗ 마을에 효자가 살고 있었다.
05	ⓔ 기억을 더듬어 간 그 장소에는 상자 두 개가 있었다.
06	이 서랍 안에서 온갖 잡동사니가 여러 개 나왔다.
07	순 살코기로만 만든 찌개를 세 그릇이나 먹었다.
08	저기 저 여자가 그 사건의 두 번째 용의자다.
09	과연 이 문제를 풀 수 있을까?(양태 부사)
10	그는 아주 큰 차를 타고 다닌다.(성상 부사)
11	물건을 이리 가져오시오.(지시 부사)
12	안 오는 사람을 기다려 봐야 소용없다.(부정 부사)

05

'옛'은 명사 '기억'의 성질이나 상태를 나타내므로 성상 관형사이고, '그'는 명사 '장소'의 구체적인 대상을 가리키므로 지시 관형사이다. '두'는 명사 '개'의 수량을 나타내므로 수 관형사이다.

09

'과연'은 문장의 맨 앞에 놓여서, 문장 전체를 꾸미는 부사이다. 또한 문장에 대한 화자의 의문을 드러내는 역할을 하므로 양태 부사에 해당한다.

12

'안'은 부정 부사로, 뒤에 오는 용언 '오는'을 부정한다.

바로 확인　　　　　　본문 122쪽

1 ④　　**2** ④　　**3** ②

1 'ㄹ'에 나타난 관형사 '다른'은 본래 형태가 '다른'이며, 어미를 취해 활용한 형태가 아니다. 관형사는 형태 변화를 하지 않고, 격 조사뿐만 아니라 보조사와도 결합하지 않으며, 어미도 취하지 않는다.
② 'ㄴ'의 '육'은 수 관형사로 단위를 나타내는 의존 명사 '개월'을 수식하고 있다. 모든 관형사는 문장 안에서 반드시 수식을 받는 대상(체언)을 요구한다.

2 '아마'는 말하는 이의 태도를 나타내는 양태 부사로, 뒤의 문장 전체를 수식하고 있는 문장 부사이다.
①의 '가장'은 '유명하다', ②의 '안'은 '온다', ③의 '다시'는 '시작합시다', ⑤의 '매우'는 '독창적이고 과학적으로'를 수식하고 있으므로 모두 문장 속의 다른 성분을 수식하는 성분 부사이다.

3 ②의 '저리', '잘', '안'은 모두 부사인데, '저리'는 지시 부사, '잘'은 성상 부사, '안'은 부정 부사이다. 따라서 부사가 동시에 나타날 때에는 '지시 부사'가 제일 앞에 옴을 알 수 있다.
① 관형사 '그'가 수사 '셋'을 꾸미고 있다. ③ 부사 '부디'는 '남에게 청하거나 부탁할 때 바라는 마음이 간절함을 나타내는 말'이므로, '부디'의 수식을 받는 용언은 주로 높임의 선어말 어미 '-시-'와 결합한다. ④ '이 모든 새'가 체언 '집'을 꾸미고 있는데, 이때 성상 관형사인 '새'가 맨 나중에 왔다. ⑤ '별로'는 부정 표현에 사용되는 부사이다.

채움 Q　　　　　　본문 126쪽

01	엄마⑦ 떡이랑 과일을 많이 보내 주셨다.	
02	여기까지⑦ 우리 집 땅이다.	
03	눈에서 멀어지니 마음까지 멀어지는 것 같다.	
04	지연이△ 고등학교의 교사⑦ 되었다.	
05	천만에	06　아
07	아차	08　글쎄

01

'이랑'은 문맥에 따라 다양한 성격으로 나타난다. 이 예문에서는 둘 이상의 사물을 같은 자격으로 이어 주는 역할을 하는 접속 조사이다. 한편 '오늘 동생이랑 싸웠다.'에서의 '이랑'은 어떤 행동을 함께하는 대상임을 나타내는 부사격 조사이며, '형이랑 많이 닮았구나.'에서의 '이랑'은 비교의 기준이 되는 대상임을 나타내는 부사격 조사이다.

바로 확인　　　　　　본문 127쪽

1 ③　　**2** ③　　**3** ③

1 '나는 너와 다른 음식을 먹고 있다.'의 '와'는 두 대상을 요구하는 동사 '다르다' 앞에서 비교 대상을 밝혀 주기 위해 쓰인 비교의 부사격 조사이다.
①의 '이다'는 서술격 조사, ②의 '과'는 접속 조사, ④의 '에서'는 주격 조사, ⑤의 '께서'는 주격 조사이다.

2 ㉯의 보조사는 '깨끗하지는'의 '는' 1개이고, ㉮의 보조사는 '철수는'의 '는'과 '나보다는'의 '는'으로 2개이다. 따라서 ㉯의 보조사의 개수는 ㉮의 보조사의 개수보다 1개가 더 적다.
㉮ 철수는 나보다는 영희를 더 좋아한다.
→ 보조사 '는', 부사격 조사 '보다', 보조사 '는', 목적격 조사 '를'
㉯ 영수의 방이 깨끗하지는 않다.
→ 관형격 조사 '의', 주격 조사 '이', 보조사 '는'
㉰ 영호가 입장권과 홍보물을 합해서 두 장만 줬다.
→ 주격 조사 '가', 접속 조사 '과', 목적격 조사 '을', 보조

사 '만'
㉣ 수지는 <u>준호</u>와 결혼했다.
→ 보조사 '는', 부사격 조사 '와'

3 ③의 '주희야'는 '명사+호격 조사'의 결합일 뿐 감탄사는 아니다.
① '우아', ② '어머나', ④ '그래', ⑤ '아'는 감탄사이다.

같은 경우이다. 이를 구분할 때는 문맥 속에서 서술성을 가지면 용언(형용사)이고, 그렇지 않으면 관형사라고 판단할 수 있다.

3강-B 품사의 종류
8. 품사의 통용

채움Q
본문 128쪽

01	명사 / 감탄사
02	형용사 / 동사
03	명사 / 부사

02
'있다'는 일반적으로 동사로 쓰이지만, '존재하는 상태', '재물이 많은 상태' 등을 의미할 때에는 형용사로 쓰인다.

바로 확인
본문 129쪽

1 ④ **2** ①

1 '그 백화점은 개점 시간이 늦다.'의 '늦다'는 '(시간이) 어떤 기준보다 또는 상대적으로 많이 흐른 시점이다.'라는 상태를 나타내는 형용사이고, '오늘도 그 지각생은 학교에 늦었다.'의 '늦다'는 '(정해진 시간 안에) 이르지 못하다.'라는 동작을 나타내는 자동사이다.
①의 '길다'는 모두 형용사, ②의 '늙다'는 모두 동사, ③의 '예쁘다'는 모두 형용사, ⑤의 '보다'는 모두 동사에 해당한다.

2 ㉠은 주어인 '너'를 서술하는 역할을 하는 '용언'으로, 의미상 '서로 같지 않다.'는 뜻을 나타내므로 형용사이다. ㉡은 체언인 '사람'을 수식하는 '수식언'으로, 의미상 '해당되는 것 이외의'라는 뜻이므로 관형사이다. 동일한 단어가 두 개의 품사를 갖고 있는 품사 통용과 달리, 이 경우는 형용사 '다르다'의 활용형 '다른'과 관형사 '다른'의 형태가

3강-C 단어의 의미
1. 단어 간의 의미 관계

채움Q
본문 133쪽

01 ○	02 ○	03 △
04 ☆	05 △	06 △
07 △	08 ☆	09 ☆
10 ○	11 ㄱ	12 ㄴ
13 ㄱ	14 ㄴ	15 ㄱ

11
ㄱ의 '홍수'는 '비가 많이 와서 강이나 개천에 갑자기 크게 불은 물'의 의미로 쓰였고, ㄴ의 '홍수'는 '사람이나 사물이 많이 쏟아져 나옴을 비유적으로 이르는 말'의 의미로 쓰였다.

12
ㄱ의 '뿌리'는 '사물이나 현상을 이루는 근본을 비유적으로 이르는 말'의 의미로 쓰였고, ㄴ의 '뿌리'는 '식물의 밑동'의 의미로 쓰였다.

바로 확인
본문 134쪽

1 ③ **2** ② **3** ④

1 '새'와 '제비'는 상위어와 하위어로, 상하 관계이다. '개 – 진돗개'도 서로 상하 관계에 있다.
① '부모 – 자식', ⑤ '죽다 – 살다'는 반의 관계이다. ②의 '사자'와 '호랑이'는 동물의 하위어들로, 의미 관계는 없다. ④ '배우다 – 학습하다'는 유의 관계이다.

2 ㉠의 '달다'는 각각 '물건을 일정한 곳에 걸거나 매어 놓다.'와 '꿀이나 설탕의 맛과 같다.'의 의미이므로 서로 동음이의 관계이다. ㉡의 '먹다'는 각각 '음식 따위를 입을 통

하여 배 속에 들여보내다.'라는 중심 의미와 여기에서 파생된 '일정한 나이에 이르거나 나이를 더하다.'라는 의미로 쓰였으므로 다의 관계이다. 그리고 ⓒ의 '서서'와 '앉다'는 서로 반의 관계이다.

3 '참새'와 '잉어'의 서식 환경이 지상, 수상이라는 점에서 다르지만, 다른 요소에서도 차이점이 나타나므로 반의어라고 볼 수 없다. 즉 '참새'는 날개가 있고, 지느러미가 없고, 깃털이 있고, 비늘이 없다. 반면 '잉어'는 날개가 없고, 지느러미가 있고, 깃털이 없고, 비늘이 있다. 이처럼 서로 다른 점이 많은 단어는 반의 관계로 볼 수 없다.



3강-C 단어의 의미
2. 사전 활용



채움Q
본문 137쪽

01 ㉠	02 ㉢
03 ㉡	04 ㉺
05 ㉣	

04, 05
'지다¹「2」'는 【…을】이라는 문형 정보로 보아 목적어를 필수 성분으로 요구함을 알 수 있다. 또한 '지다²「1」'은 【…에】라는 문형 정보로 보아 부사어를 필요로 하는 동사임을 알 수 있다.

바로확인
본문 138~139쪽

1 ③ **2** ⑤

1 '달다¹' ㉠은 '물건을 일정한 곳에 걸거나 매어 놓는다.'의 의미이다. '소금의 무게를 저울에 달아 보았다.'의 '달다'는 '소금의 무게'를 달아 보는 것으로, '무게를 재다(계산).'의 의미이다. 따라서 '달다¹'과 동음이의 관계에 있다.

2 어미 '-음'이 사용되면 용언의 본래 품사를 그대로 유지하지만, 접미사 '-음'이 사용되면 품사가 바뀐다. <보기>에서 '얼음'은 동사 '얼다'의 어근 '얼-'에 명사 파생 접미사가 붙어 명사가 된 것이므로 문법적 변화가 일어난 것이다.

집중 훈련 OX
본문 141~148쪽

01 (1) ○ (2) ○ (3) ○ (4) ○ (5) × (6) ○ (7) ○ (8) ×
02 (1) × (2) × (3) ○ (4) × (5) × (6) ○ (7) ○ (8) ×
03 (1) × (2) ○ (3) × (4) ○ (5) ○ (6) × (7) ○ (8) ×
04 (1) × (2) ○ (3) ○ (4) ○ (5) ○ (6) ○ (7) × (8) ○
05 (1) ○ (2) ○ (3) ○ (4) ○ (5) ○ (6) ○ (7) ○ (8) ○
06 (1) × (2) ○ (3) ○ (4) × (5) ○ (6) ○ (7) ○ (8) ○
07 (1) ○ (2) ○ (3) ○ (4) ○ (5) ○ (6) ○ (7) ○ (8) ×
08 (1) ○ (2) ○ (3) ○ (4) ○ (5) × (6) ○ (7) ○ (8) ○
09 (1) ○ (2) ○ (3) ○ (4) × (5) ○ (6) × (7) ○ (8) ○
10 (1) ○ (2) ○ (3) ○ (4) ○ (5) ○ (6) ○ (7) ○ (8) ×
11 (1) ○ (2) ○ (3) ○ (4) ○ (5) ○ (6) ○ (7) ○ (8) ○
12 (1) × (2) ○ (3) ○ (4) ○ (5) × (6) ○ (7) ○ (8) ○

01
(1) '풀밭'은 '풀'과 '밭'이 각각의 의미를 담고 있으므로, '풀'과 '밭', 2개의 형태소로 분석할 수 있다.
(2) '맨-'은 '다른 것이 없는'의 뜻을 더하는 접두사로, '발'과 결합하여 '아무것도 신지 아니한 발'의 의미를 나타낸다. 따라서 '맨발'은 '맨-'과 '발', 각각의 형태소로 분석할 수 있다.
(3) '뛴다'의 '-ㄴ-' 대신 '-었-'을 넣으면, '뛰었다'가 되어 동작 시간이 과거로 바뀐다. 따라서 '-ㄴ-'은 행위가 현재 일어남을 나타내는 하나의 형태소로 볼 수 있다.
(4) 다른 말에 기대지 않고 홀로 쓰일 수 있는 형태소는 '자립 형태소'이다. <보기>에서 자립 형태소는 '그, 풀, 밭, 발'로 모두 4개이다.
(5) 문법적인 기능만 하는 형태소는 '형식 형태소'이다. 형식 형태소에는 '조사, 어미, 접사'가 포함되며, 제시된 문장에는 '가, 을, 맨-, 로, -ㄴ-, -다' 6개가 있다.
(6) 실질적인 의미를 가지고 있는 형태소는 '실질 형태소'이다. '그, 풀, 밭, 발, 뛰-'로 모두 5개가 실질 형태소에 해당한다.
(7) 의미를 가지고 있는 가장 작은 말은 '형태소'이다. <보기>를 형태소로 분석하면, '그, 가, 풀, 밭, 을, 맨-, 발, 로, 뛰-, -ㄴ-, -다'로 모두 11개이다.
(8) 자립 형태소가 아니지만 실질적인 의미를 가진 형태소는 용언의 어간인 '뛰-' 하나이다.

02
(1) '듣-, 들-'은 '듣다'의 어간이므로 실질적 의미를 지닌

정답과 해설 **27**

형태소이다.

(2) 음운 환경에 따라 형태가 바뀌는 것은 맞지만 실질적 의미를 가진 '듣-, 들-'이 있으므로 적절하지 않다.

(3) 반드시 다른 말과 결합하여 쓰이는 의존 형태소는 조사, 어간, 어미, 접사이므로, 조사 '은/는', 어간 '듣-/들-', 어미 '-았/었-' 모두 해당한다. 또한 '은/는'은 앞말이 자음으로 끝나는지 모음으로 끝나는지에 따라, '듣-/들-'은 결합하는 어미가 자음으로 시작하는지 모음으로 시작하는지에 따라, '-았/었-'은 앞말의 모음이 양성 모음인지 음성 모음인지에 따라 그 형태가 바뀌므로 음운론적 이형태에 해당한다.

(4) '은/는'은 조사로서 단어의 자격을 지니지만 용언의 어간(듣-/들-)이나, 선어말 어미 '-았/었-'은 문장에서 자립해서 쓰이지 못하므로 단어의 자격을 갖지 못한다. 또한 용언의 어간 '듣-/들-'은 다른 형태소와 달리 실질적 의미를 지니는 형태소이다.

(5) '은/는'는 조사로서 단어의 자격을 지니지만 용언의 어간 '듣-/들-'이나 선어말 어미 '-았/었-'은 단어의 자격을 가지지 못한다.

(6) '은/는'과 '-았/었-'은 문법적 의미를 지니는 형식 형태소이다.

(7) 조사 '은/는', 어간 '듣-/들-', 어미 '-았/었-'은 각각 의미는 동일하지만, 앞뒤로 결합하는 음운이 무엇이냐에 따라 형태가 달라진다.

(8) 조사 '은/는'은 단어의 자격을 가지고, 음운 환경에 따라 형태가 바뀐다. 그러나 어간 '듣-/들-'과 어미 '-았/었-'은 각각 어미, 어간과 결합해야만 단어를 이룰 수 있다.

03

(1) '꿈꾸다'는 체언 '꿈'과 용언 '꾸다'가 결합하여 '꿈(을) 꾸다'가 된, 합성어이다.

(2) '돌아서다'는 '돌다'와 '서다'가 결합할 때 연결 어미 '-아'로 연결되어 형성된 한 단어이다.

(3) '뒤섞다'는 '마구, 함부로'의 뜻을 지닌 접두사 '뒤-'에 용언 '섞다'가 결합한 파생어이다.

(4) '빛나다'는 체언 '빛'과 용언 '나다'가 결합하여, '빛(이) 나다'가 된 합성어이다.

(5) '오르내리다'는 용언의 어간 '오르-'에 연결 어미 없이 용언 '내리다'가 결합한 합성어이다.

(6) '검붉다'는 용언의 어간 '검-'에 연결 어미 없이 용언 '붉다'가 결합한 합성어이다.

(7) '날아가다'는 '날다'와 '가다'가 결합할 때 연결 어미 '-아'로 연결되어 형성된 한 단어이다.

(8) '본받다'는 체언 '본'에 용언 '받다'가 결합하여, '본(을)받다'가 된 합성어이다.

04

(1) '뛰노는'은 '뛰다'와 '놀다'가 결합할 때 연결 어미 없이 연결되었으므로, 비통사적 합성어이다.

(2) '몰라볼'은 '모르다'와 '보다'가 결합할 때 연결 어미 '-아'로 연결되었으므로, 통사적 합성어이다.

(3) '타고난'은 '타다'와 '나다'가 결합할 때 연결 어미 '-고'로 연결되었으므로, 통사적 합성어이다.

(4) '지난달'은 '지나다'에 관형사형 전성 어미 '-(으)ㄴ'이 결합한 뒤, 체언 '달'과 결합하였으므로, 통사적 합성어이다.

(5) '굳은살'은 '굳다'에 관형사형 전성 어미 '-(으)ㄴ'이 결합한 뒤, 체언 '살'과 결합하였으므로, 통사적 합성어이다.

(6) '날아올랐다'는 '날다'와 '오르다'가 결합할 때 연결 어미 '-아'로 연결되었으므로, 통사적 합성어이다.

(7) '부슬비'는 부사 '부슬'과 체언 '비'가 결합한 비통사적 합성어에 해당한다.

(8) '늙은이'는 '늙다'에 관형사형 전성 어미 '-(으)ㄴ'이 결합한 뒤, 체언 '이'와 결합하였으므로, 통사적 합성어이다.

05

(1) 명사 '멋'에 '-쟁이'가 붙어 '멋쟁이'가 되어도 품사는 명사이며, 문장 구조에도 변화가 없으므로 ㉠에 해당한다.

(2) 형용사 '파랗다'에 '새-'가 붙어 '새파랗다'가 되어도 품사는 형용사이며, 문장 구조에도 변화가 없으므로 ㉠에 해당한다.

(3) 동사 '지우다'의 어간 '지우-'에 접사 '-개'가 붙어 '지우개'가 되면, 품사가 명사로 바뀌므로 ㉡에 해당한다.

(4) 동사 '열다'의 어간 '열-'에 피동 접사 '-리-'가 붙어 '열리다'가 되면 품사는 동사이나, 문장 구조가 '동생이 문을 열다'에서 '문이 (동생에게) 열리다.'와 같이 바뀌므로 ㉢에 해당한다.

(5) 동사의 어간 '읽-'에 사동 접사 혹은 피동 접사 '-히-'를 붙이면 ㉢과 같이 문장 구조가 바뀌지만 품사는 동사로 동일하다.

(6) 동사 '밟다'에 '짓-'이 붙어 '짓밟다'가 되어도 품사는 동사이며, 문장 구조에도 변화가 없으므로 ㉠에 해당한다.

(7) 용언의 어간 '나누-'에 명사 파생 접사 '-기'가 붙으면

품사가 동사에서 명사로 바뀐다. 따라서 '나누기'는 ㉢이 아닌 ㉡에 해당한다.
(8) 동사 '비다'에 사동 접사 '-우-'가 붙어 '비우다'가 되어도 품사는 동사이나, 문장 구조가 '집이 비다.'에서 '온 식구가 집을 비우다.'와 같이 바뀌므로 ㉢에 해당한다.

㉓6

(1) 동사 '깎다'의 피동사가 '깎이다'이므로 품사에 변화가 없어 ㉮의 사례는 부적절하다. 타동사 '밟다'의 피동사가 '밟히다'이므로 품사에 변화가 없고 다만 목적어를 필요로 하지 않는 자동사로 바뀌어 문장 구조가 달라지므로 ㉯의 사례는 적절하다.
(2) 동사 '깎다'의 피동사가 '깎이다'이므로 품사에 변화가 없어 ㉮의 사례는 부적절하고, '(불이) 밝다'의 '밝다'는 형용사인데, '(불을) 밝히다'의 '밝히다'는 사동사이므로 품사에 변화가 있어 ㉯의 사례도 부적절하다.
(3) 형용사 '넓다'의 사동사가 '넓히다'이고 문장 구조에 있어 목적어가 필요해졌으므로 ㉮의 사례로 적절하다. 동사 '팔다'의 피동사가 '팔리다'이므로 품사에 변화가 없지만, 문장 구조에 있어 목적어를 필요로 하지 않는 자동사로 바뀌므로 ㉯의 사례로도 적절하다.
(4) 형용사 '넓다'의 사동사가 '넓히다'이고 그 문장 구조 또한 달라졌으므로 ㉮의 사례로 적절하다. 그러나 형용사 '높다'가 사동사 '높이다'로 파생하여 품사가 변했으므로 ㉯의 사례는 부적절하다.
(5) 형용사인 '낮다'의 사동사가 '낮추다'이므로 품사가 변했고 문장 구조 또한 달라졌다. 따라서 ㉮의 사례는 적절하다. 그러나 타동사인 '밀다'에 강세 접미사가 붙은 '밀치다'는 타동사로서 품사와 문장 구조 모두에서 변화가 일어나지 않으므로 ㉯의 사례로 부적절하다.
(6) 형용사 '높다'의 사동사가 '높이다'이고 문장 구조에 있어 목적어가 필요해졌으므로 ㉮의 사례로 적절하다. 동사 '쌓다'의 피동사가 '쌓이다'이므로 품사에 변화가 없지만, 문장 구조에 있어 목적어를 필요로 하지 않는 자동사로 바뀌므로 ㉯의 사례로도 적절하다.
(7) '맞다'와 사동사 '맞히다'는 모두 품사가 동사이므로 품사 변화가 일어나지 않아 ㉮의 사례로 적절하지 않다. 동사 '굽다'의 사동사 '굽히다'는 모두 품사가 동사이므로 품사에 변화가 없고 문장 구조에 변화가 있으므로 ㉯의 사례로 적절하다.
(8) 형용사 '좁다'의 사동사가 '좁히다'이고 문장 구조에 있어 목적어가 필요해졌으므로 ㉮의 사례로 적절하다. 동사 '남다'의 사동사가 '남기다'이고 문장 구조에 있어

목적어를 필요로 하는 타동사로 바뀌므로 ㉯의 사례도 적절하다.

㉓7

(1) ㉠의 '도'와 ㉢의 '만'은 조사이므로, 형태가 변하지 않는 불변어에 속한다.
(2) ㉠의 '이루었다'와 ㉡의 '그린'은 동사이므로, 형태가 변하는 가변어에 속한다.
(3) ㉠의 '두'는 수 관형사로 '팔'을 수식하지만, '하나'는 수사(체언)로 문장에서 수식의 기능을 하지 않는다.
(4) ㉡의 '나무'와 '꽃'은 사물의 이름을 나타내는 명사에 해당한다.
(5) ㉠의 '넓게'와 ㉡의 '희미하다'는 대상의 상태를 나타내는 형용사이다.
(6) ㉠의 '벌려'와 ㉢의 '다루는'은 문장 안에서 서술하는 기능을 하는 용언이며, 모두 동사이다.
(7) ㉡의 동사 '되다'와 ㉢의 서술격 조사 '이다'는 모두 활용하기 때문에 형태가 변하는 가변어에 속한다.
(8) ㉡의 '탁자'와 ㉢의 '기계'는 명사이다. 앞에 오는 말에 자격을 부여하는 단어는 격 조사이다.

㉓8

(1) '옛날, 사진, 기억'은 사물의 이름을 나타내는 ㉠ 명사이다.
(2) '보니(보다), 떠올랐다(떠오르다)'는 모두 활용하고 사물의 동작이나 작용을 나타내는 ㉡ 동사이다.
(3) '하나'는 활용하지 않으며 '한 개'라는 수량을 의미하고, 조사와 결합하므로 ㉢ 수사이다.
(4) '을, 가'는 활용하지 않으며 앞말에 붙어 앞말과 다른 말의 문법적 관계를 나타내므로 ㉣ 조사이다.
(5) 형용사 '즐겁다'의 어간 '즐겁-'이 관형사형 '-은'과 결합해서 활용하여 '즐거운'이 된 것으로, ㉤ 관형사가 아니라 형용사이다.
(6) '누워(눕다), 우러러(우러르다), 보니(보다)'는 모두 활용하고 동작이나 작용을 나타내는 ㉡ 동사지만, '밝다'는 상태를 나타내는 형용사이기 때문에 ㉡에 해당하지 않는다.
(7) '의자, 하늘, 햇살'은 사물의 이름을 나타내는 ㉠ 명사이다.
(8) '저'는 활용하지 않으며 체언인 '하늘'을 수식하는 ㉤ 관형사이지만, '큰'은 체언을 수식하는 관형어의 역할을 하고 있으나 ㉤ 관형사가 아니라 형용사이다.

09

(1) '솟다'는 '솟아'와 같이 활용할 때 어간에 변화가 없지만, '낫다'는 '나아'와 같이 활용할 때 어간에서 'ㅅ'이 탈락하므로 어간이 바뀌는 경우이다.

(2) '얻다'는 '얻어'와 같이 활용할 때 어간에 변화가 없지만, '엿듣다'는 '엿들어'와 같이 어간의 'ㄷ'이 'ㄹ'로 바뀌므로 어간이 바뀌는 경우이다.

(3) '먹다'는 '먹어'와 같이 활용할 때 어간과 어미에 변화가 없지만, '하다'는 '하여'(하 - + -어)와 같이 활용할 때 어미 '-어'가 '-여'로 바뀌므로 어미가 바뀌는 경우이다.

(4) '흐르다'는 어간 '흐르-'가 어미 '-어'와 결합하여 '흘러'로 활용되므로, 용언의 어간 '흐르-'의 '르'가 모음 어미 앞에서 'ㄹㄹ'로 바뀐 것이다. 따라서 어미가 바뀐 것이 아니라 어간이 바뀐 경우이다.

(5) '수놓다'는 '수놓아'와 같이 활용할 때 어간과 어미에 변화가 없지만, '파랗다'는 '파래'(파랗- + -아)와 같이 어간의 'ㅎ'이 탈락하고, 어미도 '-아'에서 '-애'로 바뀌므로 어간과 어미가 모두 바뀌는 경우이다.

(6) '곱다'의 어간 '곱-'에 어미 '-아'가 결합하여 '고와'로 활용되므로, 용언의 어간 '곱-'이 모음 어미 앞에서 '고오'로 바뀐 것이다. 그리고 모음 어미와 결합하여 '고와'가 된 것이다. 따라서 활용할 때 어간과 어미가 모두 바뀐 것이 아니라 어간이 바뀐 것이다.

(7) '웃다'는 '웃어'와 같이 활용할 때 어간에 변화가 없지만, '잇다'는 '이어'와 같이 활용할 때 어간에서 'ㅅ'이 탈락하므로 어간이 바뀌는 경우이다.

(8) '슬프다'는 '슬퍼'와 같이 활용할 때 어간의 'ㅡ'가 탈락하지만, '푸르다'는 '푸르러'(푸르- + -어)와 같이 어미 '-어'가 '-러'로 바뀌므로 어미가 바뀌는 경우이다.

10

(1) '민수(가/는) 운동(을/은) 싫어한다.'가 성립하므로, 격 조사 '가', '을' 자리에 보조사 '는', '은'이 올 수 있다.

(2) '나는 점심에 국수(를) 먹었는데'가 성립하므로, '을/를'과 같은 격 조사는 담화 상황에 따라 생략할 수도 있다.

(3) '형은', '나는', '민수는'과 같이 앞에 오는 말의 받침 유무에 따라 조사 '은'과 '는' 중 선택하여 쓴다.

(4) '영희(도/까지/마저/만)'에는 체언 뒤에 여러 보조사가 붙었고, '어서요'에는 부사 '어서' 뒤에 보조사 '요'가 붙었으므로, 보조사는 체언뿐 아니라 부사 뒤에도 붙을 수 있다.

(5) '빵만으로'는 '빵(체언)+만(보조사)+으로(부사격 조사)'로 분석되는데, 이때 보조사는 격 조사 앞에 사용되고 있으므로 보조사는 '격 조사 뒤에만 붙을 수 있다'는 것은 적절하지 않다.

(6) '영희가 시험에 합격했다.'에서 '영희도 시험에 합격했다.'로 바꾸면 '더함'의 의미를, '영희만 시험에 합격했다.'로 바꾸면 '한정'이나 '강조'의 의미가 더해진다.

(7) '사과와 배'에는 '사과'와 '배'를 같은 자격으로 이어 주는 조사 '와'가 쓰였다.

(8) 조사는 홀로 쓰일 수 없지만 학교 문법에서는 단어로 인정하고 있다. 따라서 보조사 또한 단어로 인정하고 있지만 홀로 쓰일 수 없는 의존 형태소이다.

11

(1) '같이'의 품사 정보에는 부사, 조사로 쓰이는 말임이 나타난다. 그리고 조사 '같이'가 붙으면 부사의 역할을 하므로 부사격 조사로 쓰이는 말을 알 수 있다.

(2) '매일같이 지하철을 타다.'에 사용된 조사 '같이'는 [Ⅱ]「1」이 아닌 [Ⅱ]「2」의 뜻이므로 적절하지 않다.

(3) '같이하다'의 뜻풀이에 '같이[Ⅰ]'의 의미가 담겨 있는 것을 볼 때, '같이하다'는 '같이'와 '하다'가 결합한 복합어로 볼 수 있다.

(4) 문형 정보【(…과) …을】을 통해, '…과'의 형태로 쓰이는 부사어가 반드시 필요할 때에는 세 자리 서술어, 그렇지 않을 때에는 두 자리 서술어로 쓰일 수 있음을 알 수 있다.

(5) '평생을 같이한 부부'의 '같이한'은 '같이하다「1」'의 뜻으로 쓰였는데, 사전에 이는 '함께하다'와 비슷한 말이라고 제시하고 있으므로, '같이한'은 '함께한'으로 교체하여 쓸 수 있다.

(6) 제시한 용례에서 '같이'는 '다름이 없이'라는 뜻으로 쓰였으므로 '같이[Ⅰ]「2」'의 뜻으로 사용된 것이다.

(7) '같이'는 부사나 조사로 쓰일 때 각각 2개의 뜻을 지니고 있으므로, 품사와 상관없이 다의어임을 알 수 있다.

(8) '같이하다'의 「1」, 「2」 모두 비슷한 말로 '함께하다'가 제시되어 있으므로, '함께하다'의 품사도 동사임을 알 수 있다.

12

(1) 뜻풀이 「10」이 추가된 것은 맞으나 주변적 의미가 추가되었을 뿐 표제어(단어)의 중심적 의미인 뜻풀이 「1」은 그대로이므로 수정되었다고 할 수 없다.

(2) '이번 달에는 카드를 너무 긁어서 청구서 보기가 무섭다.'의 '긁다'는 「10」의 '물건 따위를 구매할 때 카드로 결제하다.'의 의미로 쓰였다.

(3) 표준 발음으로 [김ː빱]이 추가되었다.

(4) '내음'은 '냄새'의 방언으로 사전에 등재되었으나, 개정 후에는 뜻풀이가 '코로 맡을 수 있는 나쁘지 않거나 향기로운 기운. 주로 문학적 표현에 쓰인다.'로 새롭게 바뀌었고, 방언이 아닌 사전의 표제어로 제시되었다.

(5) '냄새'와 '내음'은 서로 다른 표제어이고 유사한 의미를 담고 있으므로 다의어의 관계가 아니라 유의 관계라고 할 수 있다.

(6) '태양계'의 뜻풀이에서 행성의 개수가 바뀐 것은 과학적 정보를 반영한 것으로 볼 수 있다.

(7) '태양계'는 개정 전에도 명사였고, 개정 후에도 명사이다.

(8) '스마트폰'은 개정 전에는 표준어로 인정받지 못하여 사전에 등재되지 않았으나, 개정 후에는 표제어로 추가된 신어이다.

3장 문장

1강-A 문장

 채움 Q

본문 151쪽

01 그는/ 자기가/ 제일/ 똑똑하다고/ 믿는다.

02 고슴도치도/ 자기/ 새끼는/ 함함하다.

03 문득/ 오늘/ 나는/ 그/ 섬에/ 가고/ 싶다.

04 언니가 내가 산 옷을 몰래 입었다.

05 옆집 아주머니는 개를 싫어한다.

06 가을 하늘이 매우 푸르다.

07 나는 그가 귀국했음을 미리 알았다.

08 지금은 우리가 학교에 가기에 아직 이르다.

01
'그는', '자기가', '제일', '똑똑하다고', '믿는다'의 다섯 어절로 이루어진 문장이다.

07
'그가 귀국했음'은 문장에서 목적격 조사 '을'이 붙어 목적어로 사용된 명사절이다. '미리 알았다'는 주어와 서술어의 관계를 갖추지 않은 동사구이다.

08
'우리가 학교에 가기'는 부사격 조사 '에'가 붙어 문장에서 부사어로 사용된 명사절이다.

바로확인

본문 152쪽

1 ② 　 2 ③ 　 3 ⑤

1 어절은 띄어쓰기 단위와 일치하므로 '잘/지내셨습니까?/제가/영수의/친구입니다.'로 나눌 수 있고 5개이다. 구는 둘 이상의 어절이 모여 하나의 의미 단위를 이루는 것이므로 '잘 지내셨습니까?', '영수의 친구입니다.'로 2개이다. 그리고 둘 이상의 어절이 모여 하나의 의미 단위를 이루고 반드시 주어와 서술어를 갖추어야 하는 절은 찾을 수 없으며, 문장은 '잘 지내셨습니까?'와 '제가 영수의 친구

입니다.'로 2개이다.

2 ㄷ의 '그가 떠난'은 주어(그가)와 서술어(떠나다)를 지니고 있는 문법 단위이므로, 구(句)가 아닌 절(節)에 해당한다.

ㄴ은 '새/컴퓨터가/순식간에/고물이/되었다'로 총 5개의 어절로 이루어져 있고, ㄷ과 ㄹ은 각각 '나는/그가/떠난/사실을/정말/몰랐다', '할머니께서는/손자가/대학에/합격했음을/미리/아셨다'로 총 6개의 어절로 이루어져 있다. 또 ㄹ은 '손자가 대학에 합격했음'이라는 절을 포함하고 있다.

3 '절'은 주어와 서술어의 관계를 갖고 있다는 점에서 '구'와 구별된다. ⑤의 '열심히 읽었다'는 부사 '열심히'가 동사 '읽었다'를 수식하는 동사구에 해당한다.

①~④는 주어와 서술어의 관계를 갖고 있다. 이때 문장에서 어떤 기능을 하느냐에 따라 ①의 '코가 길다'는 서술절, ②의 '가을이 오기'는 명사절, ③의 '향기가 좋은'은 관형절, ④의 '소리도 없이'는 부사절로 구분할 수 있다.

1강-B 문장 성분
1. 주성분

본문 158쪽

채움Q

01 윤아는 맑은 하늘을 매우 좋아한다.

02 희선이는 맛있는 빵을 먹었다.

03 빨간 장미꽃이 활짝 피었다.

04 민규는 어린애가 아니다.

05 영희가 공부를 한다.

06 국어 선생님께서만 그 사실을 알려 주셨다.

07 내가 찾던 것이 바로 그것이다.

08 너 언제 학교에 가니?

09 그녀는 영화배우처럼 예쁘다.

10 그는 수학 교사가 되었다.

11 영호는 이제 어엿한 대학생이다.

12 할아버지께서 그 사실을 말씀해 주셨다.

04
'주어-보어-서술어'로 이루어진 문장이다.

12
'본용언-보조 용언'의 구성이 하나의 서술어 역할을 한다.

바로 확인
본문 159~160쪽

1 ⑤ **2** ④ **3** ② **4** ②

1 '주었다'는 주어 '준수가', 목적어 '책을', 그리고 '누구에게'에 해당하는 필수 부사어 '나에게'를 필요로 하므로 세 자리 서술어이다.

① '피었다'는 주어 '꽃이'만을 요구하는 한 자리 서술어이다. ② '되었다'는 주어 '그 사람이' 외에 보어 '장관이'를 필요로 하는 두 자리 서술어이다. ③ '잡았다'는 주어 '검은 고양이가' 외에 목적어 '쥐를'을 요구하는 두 자리 서술어이다. ④ '다르다'는 주어 '우리는' 외에 비교 대상인 필수 부사어 '너희와'를 요구하는 두 자리 서술어이다.

2 ㄹ에도 목적어가 있다. ㄹ에서 서술어 '마시다'의 목적어는 '우유'인데 목적격 조사 '을/를'이 아닌 보조사 '나'가 결합하였다.

㉠의 목적어는 '빵을', ㉡의 목적어는 '내 모습을', ㉢의 목적어는 '우유를'이며, ㉣은 목적어가 없는 문장이다.

3 ㄴ의 '소포가 도착했다고 들었다.'라는 문장에서 전체 문장의 주어는 생략되었다. 문장의 주어는 서술어의 주체인데, 여기서 서술어 '들었다'의 주체가 소포일 수는 없기 때문이다. '소포가'는 전체 문장 속에 포함되어 있는 문장(소포가 도착했다)에서의 주어이다.

ㄱ은 '가영이'가 문장의 주체이고, 그를 설명한 내용인 '목소리가 곱다'가 서술어이다. ㄷ에서 친구들이 원하는 대상, 즉 목적어는 '내가 노래 부르기'이다. ㄹ의 서술어 '아니다'의 앞에 오는 말은 보어이므로 '학생이'는 보어에 해당된다. ㅁ의 '봄이' 역시 ㄹ의 '학생이'와 같이 보어이며, 전체 주어(계절이)는 생략되어 있다.

4 ㄴ '아이들이 어린이집에서 동요를 배운다.'에서 필수적인 문장 성분은 '아이들이', '동요를', '배운다'로 세 개다. '어린이집에서'는 부사어로, 생략해도 문장이 성립한다.

ㄱ에서 필수적인 문장 성분은 주어 '동생이'와 서술어 '잔다'이다. 나머지는 부수적인 성분이다. ㄷ에서 서술어 '여겼다'는 부사어 '동생으로'를 반드시 필요로 한다. 즉 주성분이 아닌 부사어도 문장에서 필수적인 성분이 될 수 있다. ㄹ에서 관형어 '긴'과 '짧은'이 의존 명사 '것'을 수식하

고 있다. 의존 명사는 문장에서 자립적으로 쓰이지 못하므로 반드시 관형어를 수반한다. ㅁ에서 서술어 '모른다'의 주어는 '기상청도'이지만, '내리다'의 주어는 밝혀져 있지 않다. '기상청도 비가 언제 내릴지 모른다.'와 같이 주어를 밝혀 적어야 올바른 문장이 된다.

본문 164쪽

1강-B 문장 성분
2. 부속 성분

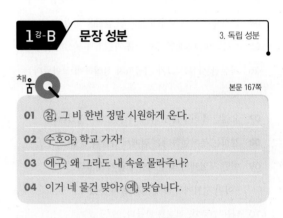

옷장에 입을 옷이 없었다. 그래서 어제 노란 티셔츠를 샀다. 오늘 ㉠ 옷을 입고 학원에 가는 중이다. 친구가 나에게 말을 걸어온다.
"소영아, ㉡ 옷 어때?"
"어머, 설마 네가 입으려고 샀어?"
소영은 ㉠ 말만 담긴 채 건물로 들어갔다. 오늘따라 바깥 날씨가 쌀쌀하다.

관형어와 부사어는 수식하는 대상이 무엇이냐에 따라 구분하는 것이 기본이다. '오늘따라 바깥 날씨가 쌀쌀하다.'에서 '오늘따라'는 명사 '오늘'에 '특별한 이유 없이 그 경우에만 공교롭게'의 뜻을 나타내는 보조사 '따라'가 붙은 부사어이다.

바로확인
본문 165~166쪽

1 ③ **2** ① **3** ②

1 관형어는 체언을 수식하는 부속 성분으로서 생략이 가능하지만 의존 명사를 수식할 때는 생략할 수 없다. 의존 명사가 홀로 쓰일 수 없으며 반드시 관형어를 필요로 하는 단어이기 때문이다. '만큼'은 정도를 나타내는 의존 명사이므로 '들릴'이란 관형어가 반드시 필요하다.

2 <보기>의 ㉠에 사용된 부사어 '엄마와'는 서술어 '다르다'가 반드시 필요로 하는 필수 부사어로, 서술어를 수식하는 성분 부사어이다.

3 우선 '문장 성분'을 기준으로 분류하면, ㉠과 ㉡은 체

언인 '친구'를 수식하고 있으므로 모두 관형어이다. 그리고 ㉢과 ㉣은 모두 용언인 '들었다'를 수식하고 있으므로 부사어이다.
한편 ㉠은 형용사 '오래되다'의 어간에 관형사형 어미 '-(으)ㄴ'이 붙은 꼴로 문장에서 관형어의 역할을 하며, ㉡은 관형사이다. ㉢은 형용사 '지긋하다'의 어간에 부사형 어미 '-게'가 붙어 문장에서 부사어의 역할을 하며, ㉣은 부사이다. 따라서 '품사'를 기준으로 분류하면, ㉠과 ㉢은 형용사이고, ㉡은 관형사, ㉣은 부사이다.

1강-B 문장 성분
3. 독립 성분

본문 167쪽

01 참, 그 비 한번 정말 시원하게 온다.
02 수호야, 학교 가자!
03 에구, 왜 그리도 내 속을 몰라주나?
04 이거 네 물건 맞아? 예, 맞습니다.

바로확인
본문 168쪽

1 ② **2** ③

1 독립어는 감탄사나 호격 조사(아/야/이시여)를 사용해서 누군가를 부르거나 느낌, 응답 등을 나타내므로 다른 문장 성분에 영향을 주지 않는다. 아울러 독립어는 뒤에 쉼표나 느낌표를 사용해서 이를 구분한다. ②의 '제발'은 문장 전체를 수식하는 부사어이다.

2 ㄴ의 '그대여'는 독립어로 문장 속의 어느 성분과도 직접적인 관련이 없다. ③의 서술은 주어에 대한 설명으로 ㄱ의 '지연이가'에만 해당된다.
① ㄱ의 '이름표를'과 ㄴ의 '마음을'은 모두 목적어이다. ② ㄱ의 '깔끔한'과 ㄴ의 '간절한'은 모두 관형어로서 필수적이지 않은 성분이며, 모두 문장에서 뒤에 오는 체언을 수식하는 기능을 하고 있다. ④ ㄱ의 '붙였다'와 ㄴ의 '알아주세요'는 서술어로서 필수적인 성분이다. ⑤ ㄱ의 '풀로'와 ㄴ의 '제발'은 모두 부사어로서 서술어를 수식하는 역할을 하고 있다.

1^강-C 문장 성분의 올바른 사용

채움 Q

01 나는 누나를 사랑하지만, 그녀는 나를 동생으로 여기고 있다.

02 우리는 세종대왕께서 한글을 만드신 것에 감사해야 한다.

03 나는 주중에는 자전거를 타고, 주말에는 수영을 한다.

04 그가 홈런을 치자 관중들은 큰 함성을 질렀다.

05 그 안건에 대해 참석자들 중 과반수가 찬성하였다.

06 확실한 사실은 그가 지금까지 성실하게 살아왔다는 것이다.

07 오랜만에 친구를 만나서 여간 기쁘지 않았다.

08 경희는 부지런하다는 점에서 남들과 달랐다.

09 이번 시험에서 몇 문제밖에 풀지 못했다.

／ 이번 시험에서 몇 문제는 풀지 못했다.

10 나는 민주와, 영호를 만났다.

／ 나는 혼자서 민주와 영호를 만났다.

11 우연이는 지금 양말을 신는 중이다.

／ 우연이는 지금 양말을 신은 상태이다.

12 나는 예쁜 연희의, 머리핀을 만지작거렸다.

／ 나는 연희의 예쁜 머리핀을 만지작거렸다.

03

목적어 '자전거를'에 호응하는 서술어가 생략되어 있다. 수영은 '하는' 것이지만 자전거는 '타는' 것이다.

04

'함성'은 여러 사람이 함께 외치거나 지르는 소리라는 의미이므로, '함성 소리'는 의미가 중복된 표현이다.

05

'과반수'는 절반이 넘는 수라는 의미로, 이미 '넘다'라는 의미를 담고 있다. 즉, '과반수가 넘다'는 의미가 중복된 표현이다.

07

부사 '여간'은 부정 서술어와 호응한다.

08

서술어 '다르다'는 '…와'에 해당하는 부사어를 필수적으로 요구한다. 따라서 비교 대상을 밝혀 써 주어야 한다.

바로 확인

1 ③ **2** ④ **3** ④

1 '잉어는 10도 이상이 되면 먹이를 찾기 시작한다.'는 '잉어는 먹이를 찾기 시작한다.'와 '10도 이상이 되다.'라는 문장이 합쳐진 문장이다. '10도 이상이 되다.'라는 문장에 주어가 빠져 있으므로 '잉어는 수온이 10도 이상이 되면 먹이를 찾기 시작한다.'로 수정하는 것이 적절하다.
①은 부사어 '모름지기'는 '~해야 한다'라는 서술어와 호응한다는 점에서, ②는 서술어 '대하지'에 호응하는 부사어가 필요하다는 점에서, ④는 서술어 '유학자이다'가 현재 주어 '이이의 호는'과 호응하지 않으므로 이와 호응하는 주어 '그는'을 넣어야 한다는 점에서, ⑤는 서술어 '요청했다'에 호응하는 부사어를 넣어야 한다는 점에서 수정한 문장은 모두 적절하다.

2 ④는 수식어 '귀여운'이 수식하는 대상이 동생인지 아니면 동생의 강아지인지 명확하지 않아 생긴 중의적 문장이다. 따라서 <보기>의 밑줄 친 사례로 적절하다.
①은 서술어가 동작의 진행과 완료를 모두 나타낼 수 있어 발생한 중의성이고, ②는 비교 대상에 따른 중의성, ③은 접속 조사 '와/과'에 따른 중의성, ⑤는 부정문에 수량을 나타내는 표현이 들어가서 생긴 중의성이다.

3 '할아버지께서 답장을 보내셨다.'에서 서술어 '보내셨다'가 반드시 필요로 하는 부사어는 '누구에게'에 해당하는 내용이어야 한다. 그런데 수정된 문장은 이에 대한 부사어를 추가한 것이 아니라 시간 부사 '어제'를 넣은 문장이므로 적절하지 않다. '할아버지께서 손자에게 답장을 보내셨다.'와 같은 문장으로 수정되어야 한다.
① '매진'은 하나도 남지 않고 모두 팔렸음을 의미하므로 '전부'와 함께 쓰이는 것은 의미 중복에 해당한다.

34 더 개념 블랙라벨 국어 문법

2강-A 홑문장과 겹문장

채움 Q

본문 177쪽

01 홑	**02** 겹	**03** 겹
04 홑	**05** 겹	**06** 겹
07 홑	**08** 겹	**09** 겹
10 겹		

01

'닮다'는 주어와 필수 부사어를 요구하므로, '영호는 민수와 닮았다.'에서 '민수와'는 필수 부사어이다. 따라서 주어와 서술어의 관계가 한 번만 나타나는 홑문장이다.

02

'영호와 민수는 대학생이다.'는 '영호는 대학생이다.'와 '민수는 대학생이다.'가 접속 조사 '와'로 이어진 문장이다.

06

'나는 여름이 오기를 기다린다.'는 '나는 기다린다.'의 문장 안에 '여름이 오다.'가 명사형 어미 '-기'와 결합하여 명사절 '여름이 오기'로 들어가 있으므로, 주어와 서술어의 관계가 두 번 나타나는 겹문장이다.

10

'이쪽으로 자동차가 빠르게 온다.'는 '이쪽으로 자동차가 온다.'의 문장 안에 '자동차가 빠르다.'가 부사형 어미 '-게'와 결합하여 부사절 '자동차가 빠르게'로 들어가 있으므로, 주어와 서술어의 관계가 두 번 나타나는 겹문장이다.

바로확인

본문 178쪽

1 ② **2** ③ **3** ⑤

1 '가을 하늘이 높고 푸르다.'는 두 개의 홑문장 '가을 하늘이 높다.'와 '가을 하늘이 푸르다.'를 연결 어미 '-고'로 이어서 쓴 겹문장이다.
①, ④, ⑤에는 서술어가 하나뿐이다. ③의 서술어 '먹어 보았다'는 본용언과 보조 용언으로 구성된 하나의 서술어이다. 따라서 ③도 홑문장이다.

2 '우리는 어제 학교로 돌아왔다.'는 주어(우리는)와 서술어(돌아왔다)의 관계가 한 번만 나타나는 홑문장이다.
① '가을이 오다.'와 '곡식이 익다.'가 연결 어미 '-면'으로 이어진 문장이다. ② 부사절 '소리도 없이'가 '함박눈이 내린다.'에 안긴 문장이다. ④ 관형절 '우리가 돌아온'이 '그는 사실을 모른다.'에 안긴 문장이다. ⑤ '사람은 책을 만든다.'와 '책은 사람을 만든다.'가 연결 어미 '-고'로 이어진 문장이다.

3 '사귀다'는 필수 부사어(…과)를 요구하는 서술어이기 때문에 '그 사람은 오래전부터 사귀었다.'와 '나는 오래전부터 사귀었다.'처럼 두 개의 홑문장으로 나눌 수 없다. 즉 이때 사용된 '과'는 행위의 대상을 나타내는 부사격 조사로 사용되었다. 따라서 '그 사람과 나는 오래전부터 사귀었다.'는 하나의 서술어로 이루어진 홑문장이다.
①~④에 사용된 문장은 모두 접속 조사 '와/과'가 사용된 '이어진문장'이므로 겹문장이다.

2강-B 문장의 확대

1. 안은문장(명사절, 관형절)

채움 Q

본문 182쪽

01	영호가 범인임
02	그가 노력하고 있음
03	바람이 불기
04	자전거를 타기
05	나는 부모님이 시키진 일을 다 끝냈다.
06	내가 들은 음악은 4월에 만들어졌다.
07	그들은 시대에 뒤떨어진 생각을 여전히 하고 있다.
08	우리는 나와 꽤 닮은 친구를 오늘도 만났다.

01

안은문장에 주어가 없으므로, '영호가 범인이다.'를 주어가 되도록 명사절로 만들어야 한다. 명사형 어미 '-(으)ㅁ'을 사용하여 '영호가 범인임'으로 고쳐 쓸 수 있다.

1 ③　　2 ④　　3 ③

1 ㉠의 명사절(장마가 끝나기)은 목적격 조사 '를'이 붙어 목적어로 사용되었고, ㉡의 명사절(어린아이 혼자 다니기)은 부사격 조사 '에'가 붙어 부사어로 사용되었다. ㉢의 명사절(그가 집에 돌아가기)도 부사격 조사 '로'가 붙어 부사어로 사용되었다. ㉣은 문맥상 명사절(어른들도 치과에 가기)에 목적격 조사 '를'이 생략되었음을 알 수 있다. 따라서 ㉣은 목적어로 사용되었다.

2 ㉢은 '그가 돌아왔다.'라는 홑문장에 관형사형 어미 '-(으)ㄴ'이 붙어 형성된 관형절이다. 이 과정에서 안은문장인 '나는 그 사실을 몰랐다.'의 목적어 '사실을'은 관형절 '그가 돌아온'과 동일한 의미를 지니므로 동격 관형절이다. 동격 관형절은 관형절 내의 생략된 문장 성분이 없다. ①, ② 안은문장에서 ㉠은 목적어로, ㉡은 부사어로 쓰이고 있다. ③ ㉢은 관형절로 주어는 '그'이지만 ㉢을 안은 문장의 주어는 '나'이다. ⑤ ㉠과 ㉡은 모두 명사절로 각각 명사형 어미 '-음'과 '-기'가 결합되어 있다. '-음'과 '-기'는 용언을 명사처럼 바꿔 준다는 기능은 같지만 그 형태는 다르다.

3 안은문장의 관형절은 '두 사람이 어제 헤어진'인데, 이를 완결된 홑문장으로 고치면, '두 사람이 어제 공원에서 헤어졌다.'가 된다. 여기서 '공원'은 부사격 조사 '에서'와 함께 쓰여 부사어의 역할을 하므로 ㉡의 사례가 아니라 ㉢의 사례로 적당하다. ①의 관형절은 '어제 결혼한'인데, 이를 완결된 문장으로 바꾸면 '그들이 어제 결혼했다.'가 된다. '그들'은 주격 조사 '이'가 붙어 주어로 기능을 하고 있다. ②의 관형절은 '나무로 된'인데, 이를 완결된 문장으로 바꾸면 '탁자가 나무로 되었다.'가 된다. '탁자'는 뒤에 주격 조사 '가'가 붙어 주어로 기능을 하고 있다. ④의 관형절은 '친구가 나에게 준'인데, 이를 완결된 문장으로 바꾸면 '친구가 나에게 옷을 주었다.'가 된다. '옷'은 목적격 조사 '을'이 붙어 목적어로 기능을 하고 있다. ⑤의 관형절은 '아이들이 운동장에서 공을 찬'인데, 이를 완결된 문장으로 바꾸면 '아이들이 주말에 운동장에서 공을 찼다.'가 된다. '주말'은 부사격 조사 '에'가 붙어 부사어로 기능을 하고 있다.

2강-B 문장의 확대 2. 안은문장(부사절, 서술절, 인용절)

채움Q

01 형제들과 다르게 / 형제들과 달리

02 아는 것도 없이

03 그 사람은 손이 무척 크다.

04 영웅이는 용기가 부족하다.

05 서울은 인구가 매우 많다.

06 연재는 자기가 직접 하겠다고 약속했다.

07 여자 주인공이 당황한 어조로 "이게 무슨 일이야?" 라고 말하였다.

08 나는 속으로 '이건 너무 어려워.'라고 되뇌었다.

09 선생님이 학생들에게 공부를 열심히 하라고 하십니다.

01

안긴문장의 서술어에 부사 파생 접사 '-이'나 부사형 어미 '-게'가 붙어 부사절로 사용될 수 있다. 부사절로 안긴 문장에 쓰이는 '-이'는 서술어 '다르다, 같다, 없다'와만 결합한다.

02

부사절을 안은 문장이 되도록 해야 하므로, 서술어의 어간에 '-이, -게' 등의 접사나 전성 어미를 결합해야 한다. 만일 '그는 아는 것도 없는데 잘난 척을 한다.'와 같이 수정했을 경우, 연결 어미 '-는데'와 결합하여 이어진 문장을 만든 것이다.

09

'공부를 열심히 하라'는 '공부를 열심히 해라.'라는 명령문을 인용한 것으로, 간접 인용될 때 명령형 종결 어미 '-으라'에 인용격 조사 '고'가 붙은 것이다.

1 ④　　2 ⑤　　3 ④　　4 ①

1 ④는 '그가 노력하고 있음'이라는 명사절을 안은 문장이다. 이때 명사절은 부사격 조사 '에'가 붙어 부사어로

사용되었다.

① '언니와 달리', ② '돈도 없이', ③ '그림이 아름답게', ⑤ '물이 새지 않도록'이라는 부사절을 안고 있다.

2 ㄷ의 '우리 누나는 군인이 되었다.'는 서술절을 안은 문장이 아니라 주어와 서술어의 관계가 한 번뿐인 홑문장이다. '우리 누나는'이 주어이고, '군인이'는 서술어 '되다' 앞에 있는 보어이다. 따라서 ㄷ의 '군인이'는 서술절 속의 주어가 아니라 보어의 역할을 한다.

ㄱ과 ㄴ은 모두 서술절을 안고 있는 문장으로, 각각 '마음이 넓다'와 '산이 많다'가 서술절이다. 여기서 '마음이'와 '산이'가 서술절의 주어가 된다.

3 ㄷ의 "내일 집에 계십시오."는 인용절이다. 이때 직접 인용절을 간접 인용절로 바꾸면 '아들이 어제 저에게 오늘 집에 있으라고 부탁했습니다.'로 고칠 수 있다. 간접 인용절은 말하는 사람의 관점으로 표현되므로 시제와 높임 표현이 모두 바뀌어야 하는 것이다.

ㄱ의 '그녀가 지나가도록'은 부사절이다. ㄴ의 '내가 (친구를) 만난'은 목적어가 생략된 관형절이고, '마음이 정말 착하다'는 서술절이다.

4 '나는 화가 가라앉음을 느꼈다.'는 명사절을 안은 문장이다. '화가 가라앉다.'가 명사형 어미 '-음'을 통해 명사절로 안겨 있으며 이는 문장에서 목적어로 사용되었다.

② '그가 다쳤다'는 '사실'의 내용으로 안겨 있는 관형절이다. 즉 문장에서 '사실'을 수식하는 관형어 역할을 하고 있다. 이때 관형절의 내용과 수식을 받는 체언이 동일한 의미를 가지므로 동격 관형절임을 알 수 있다. ③ 인용될 때 큰따옴표가 사용되었고, 인용격 조사 '라고'가 쓰였으므로 '이의가 있습니다.'는 직접 인용절임을 알 수 있다. ④ 부사절 '겉모습과 달리'는 부속 성분이므로 생략해도 문장이 성립한다. ⑤ '털이 하얗다'는 주어 '우리 강아지는'에 대한 서술어 역할을 하는 서술절이다.

2^강-B 문장의 확대 3. 이어진문장

채움Q

본문 193쪽

01 대등		**02** 종속	
03 종속		**04** 대등	
05 종속		**06** 종속	
07 '-아서', 원인		**08** '-(으)면', 조건	
09 '-더라도', 양보		**10** '-고자', 목적	

06

겹문장은 평서문이 아닌 의문문 등의 다른 문형으로도 사용될 수 있다. 이 문장은 주어와 서술어의 관계가 두 번 이상 등장하는 겹문장이고, 종속적으로 이어진 문장으로서 '상황, 배경'의 의미 관계가 성립된다.

바로확인

본문 194~195쪽

1 ② **2** ⑤ **3** ③

1 '나는 밥을 먹고 형은 빵을 먹었다.'는 의미 관계상 서로 대등하게 이어진 문장이다.

나머지 문장은 모두 종속적으로 이어진 문장으로 ① '벼는 익을수록 고개를 숙인다.'는 정도, ③ '비가 와서 우리는 소풍을 연기했다.'는 원인, ④ '물이 깊어서 아이가 건널 수 없었다.'는 원인, ⑤ '책을 빌리려고 철수는 도서관에 갔다.'는 목적의 의미 관계로 이어져 있다.

2 ㄴ은 '나는 비가 오더라도 할머니 댁에 갈 것이다.'처럼 앞 절을 뒤 절의 주어 다음으로 이용해도 의미상 큰 차이가 없다.

① ㄱ의 '성실하고'의 주어는 '민주는'이지만 '깊다'의 주어는 '생각이'이다. 참고로 '민주는 생각이 깊다.'는 '생각이 깊다'라는 서술절을 안은 문장이다. ② ㄱ은 대등하게 이어진 문장이지만 '대조'가 아니라 '나열'의 의미 관계를 나타내고 있다. ③ ㄴ은 종속적으로 이어진 문장이기 때문에 앞 절과 뒤 절의 자리를 바꾸면 '나는 할머니 댁에 가더라도 비가 올 것이다.'라는 문장이 되므로 의미 차이가 발생한다. ④ ㄴ은 종속적으로 이어진 문장으로 '조건'이 아니라 '양보'의 의미 관계를 갖는다.

정답과 해설 **37**

3 ㄴ의 '비가 오고 꽃이 폈다.'는 시간적인 선후 관계가 있는 절이 이어진 것으로, 앞뒤 절의 순서를 바꾸면, '꽃이 피고 비가 왔다.'로 원래 문장과 그 의미가 달라진다. 따라서 ③의 진술은 적절하지 않다.

ㄱ의 '나는 봄과 여름을 좋아한다.'는 '나는 봄을 좋아한다.', '나는 여름을 좋아한다.'의 두 절을 접속 조사 '과'로 연결한 것으로 중복되는 주어는 생략하였다. ㄷ의 '봄이 오면 꽃이 핀다.'는 조건의 의미를 갖는 연결 어미 '-면'이 사용된 종속적으로 이어진 문장이다. 이 문장은 '꽃이 봄이 오면 핀다'처럼 앞 절이 뒤 절 안으로 올 수 있다.

3강-A ▶ 문법 요소
1. 종결 표현

채움 Q

본문 197쪽

01	명령문	02	의문문
03	평서문	04	의문문
05	청유문	06	감탄문
07	명령문	08	평서문
09	명령문	10	○
11	△	12	□

10
'예' 또는 '아니요'로 답할 수 있는 의문문으로, 판정 의문문이라고 한다.

12
형태는 의문문이지만 대답을 요구하지 않고, '똑바로 서라'는 명령의 의미를 전달한다.

바로확인
본문 198~199쪽

1 ② **2** ③ **3** ④ **4** ④

1 ②의 '이 옷을 입으면 얼마나 예쁠까?'는 '이 옷이 예쁘다.'는 감탄의 의미를 담은 '수사 의문문'이다.

2 '아들아, 배가 너무 고프다.'는 종결 어미 '-다'로 끝나는 평서문이지만, 담화 상황을 고려하면 상대방에게 '밥을

차려 주는 행위'를 요구하고 있다. '아들아, 밥을 차려 다오.' 등 명령을 나타내는 종결 어미를 사용하면 보다 명확한 의미를 전달할 수 있다.

3 ④의 서술어 '먹읍시다'의 주체는 '화자'이므로 화자만 행하려는 행동을 청유문으로 표현한 문장이다. 따라서 ㉠의 사례에 가장 가깝다.

① '조용히 하자'의 주체는 '떠드는 친구들'이므로 청자만 행동하기를 요청하는 문장이다. ② (약을) '먹자'의 주체는 말을 듣는 '아이'이므로 청자만 행하기를 바라는 문장이다. ③ 보러 '가는' 주체는 화자와 청자 모두를 의미하므로 화자와 청자가 같이 행동하기를 요청하는 문장이다. ⑤ '토의합시다'의 주체는 화자와 청자 모두를 의미하므로 화자와 청자가 같이 행동하기를 요청하는 문장이다.

4 ㄹ은 설명 의문문으로 청자에게 구체적인 설명을 요구하며, 선택항 중에 하나를 고르기를 요구하지 않는다. 선택항 중 하나를 고르기를 요구하는 의문문의 예로는 '자장면과 우동 중 어떤 것이 좋아?' 등이 있다.

한편 ㅁ은 의문문이지만 화자가 청자에게 창문을 닫아 달라는 특정한 행동을 요구하고 있다는 점에서 명령문과 비슷한 성격을 지니고 있다.

3강-A ▶ 문법 요소
2. 높임 표현(주체 높임)

채움 Q

본문 201쪽

01 나이가 많은 할머니가 홍시를 잘 잡수신다. → 연세, 많으신, 께서

02 어머니가 몹시 피곤했는지 거실에서 잔다. → 께서, 피곤하셨는지, 주무신다

03 아버지께서 너 데리고 식당으로 오랬어. → 오라셨어 (오라고 하셨어)

04 아버지께서는 친구분들에 비해 키가 크다. → 크시다.

05 우리 할머니는 젊었을 때 예쁘셨다.

06 저분이 우리 학교 교장 선생님이시다.

07 할아버지는 수염이 많으시다.

08 형, 아버지는 지금 퇴근하셨어.

03

'아버지께서 너 데리고 식당으로 오랬어.'에서 높임의 대상은 아버지이다. 식당으로 오는 주체는 '너'이므로 '오시래'로 수정하는 것은 옳지 않다. 따라서 서술어 '오랬어'는 '오라고 하셨어' 또는 '오라셨어'로 고쳐야 한다.

04

높여야 하는 주체인 아버지와 관련된 대상 '키'를 높이는 간접 높임이다.

06

'저분이 우리 학교 교장 선생님이시다.'에서 주어는 '저분'이다. '저분'을 높이기 위해 서술격 조사 '이다'에 선어말 어미 '-시-'가 결합했다.

07

간접 높임이 사용된 문장이므로 높임의 대상은 '수염'이된다.

08

'형, 아버지는 지금 퇴근하셨어.'에서 주어는 '아버지'이다. '형'은 호칭어로 독립어에 속한다.

바로 확인
본문 202쪽

1 ⑤ **2** ②

1 ⓔ는 높임 특수 어휘인 '편찮으시다'를 통해 서술의 주체인 '할머니'를 높이고 있으므로 주체 높임에 해당한다. ① ⓐ의 '드리다'를 통해서 부사어인 '할머니'를 높이고 있으므로 객체 높임에 해당한다. ② ⓑ의 '뵙다'는 목적어인 '할머니'를 높이고 있으므로 객체 높임에 해당한다. ③ 목적어인 '할머니'를 높여 '데리고' 대신 특수 어휘 '모시고'를 사용하고 있으므로 객체 높임에 해당한다. ④ 특수 어휘 '여쭙다'를 사용하여 부사어인 큰아버지를 높이고 있으므로 객체 높임에 해당한다.

2 ㄴ의 '고객님, 이 적금의 이율이 제일 높으세요.'에서 '높으세요'의 주체는 '이율'이므로 높임의 대상이 아니다. 따라서 선어말 어미 '-(으)시-'를 그대로 사용한 '높으십니다'로 수정하는 것은 적절하지 않다. '높으세요'는 '높아요'로 수정하는 것이 적절하다.

① ㄱ에서 '뜨거우시니'는 주체 높임 선어말 어미 '-(으)시-'를 사용해서 주어 '커피'를 높이고 있으므로 '뜨거우니'로 수정하는 것은 적절하다. ③ ㄷ은 '자다'를 높여 주는 특수 어휘 '주무시다'를 이용하는 것이 적절하다. ④ ㄹ에서 '가시래'는 선어말 어미 '-시-'를 사용하여 가는 주체인 '준호'를 높이고 있다. 높임의 대상은 선생님이므로, 선생님을 높인 '가라고 하셔'나 이를 줄인 '가라셔'로 수정해야 한다. ⑤ ㅁ은 '불편한 점'을 높인 간접 높임이다. 간접 높임에서는 높임의 특수 어휘를 사용하는 것이 어색하므로 '계시면'을 '있으시면'으로 수정하는 것이 적절하다.

3강-A 문법 요소
3. 높임 표현(상대 높임, 객체 높임)

채움 Q
본문 206쪽

01

	평서문	의문문	명령문	청유문
하십시오체	갑니다	갑니까?	가십시오	가시지요
하오체	가오, 가시오	가오?, 가시오?	가오, 가시오, 가구려	갑시다
하게체	가네, 감세	가는가? 가나?	가게	가세
해라체	간다	가냐? 가니?	가라	가자

02 여러 번 찾아왔었는데 과장님을 뵙기가 어렵더군요.

03 나는 선생님께 꽃을 선물로 드렸다.

04 선생님, 진로 문제에 대해 여쭤볼 게 있어요.

05 아버지께서는 할아버지를 모시고 서울역에 가셨다.

06 아빠, 친구들과 선생님을 뵈러 갈게요.

07 선생님, 그건 부모님께 여쭤본 뒤 말씀드릴게요.

07

'선생님, 그건 부모님께 물어본 뒤 말해 드릴게요.'에서 객체인 '부모님'을 높이기 위해 '물어본'을 '여쭤본'으로 바꿔야 한다. 또한 '선생님'을 높이기 위해 '말해 드릴게요.'를 '말씀드릴게요.'로 바꿔야 한다.

1 ⑤　　**2** ⑤　　**3** ②

1 ㉤은 객체를 높이는 특수 어휘인 '모시다'를 사용하여 목적어 '할머니'를 높이고 있다.
① ㉠은 종결 표현 '-습니다'를 사용하여 말을 듣는 상대(가족)를 높이고 있다. ② ㉡의 '-는구나'는 누나가 동생에 쓰는 종결 표현으로 높임의 의미는 없다. ③ ㉢의 용언 '계시다'는 객체가 아니라 주체인 '아버지'를 높이고 있다. ④ ㉣의 '께'는 부사격 조사로 객체인 '아버지'를 높이고 있다.

2 '(아내가 남편에게) 빨리 준비해서 나갑시다. 약속에 늦겠어요.'에서 '나갑시다'는 격식체인 '하오체'의 청유형이고, '늦겠어요'는 비격식체 '해요체'의 평서형이다. 따라서 격식체와 비격식체를 함께 사용한 사례로 적절하다.
① '있소'는 하오체의 평서형, '자오'는 하오체의 명령형이다. 즉 격식체인 하오체만을 사용하여 화자와 비슷한 위치에 있는 사람을 존중하며 예의 있게 표현하고 있다. ② 청자가 아이들이지만 선생님이 다수 학생을 높여 표현하고 있는데, 비격식체인 '해요체'만 사용하고 있다. ③ 격식체인 '하십시오체'만을 사용하고 있다. ④ '했는가?'라는 의문형, '앉게'라는 명령형을 사용했다. 이는 격식체인 예사낮춤의 '하게체'만을 사용하고 있다.

3 '제가 할머니를 모시고 왔습니다.'는 종결 어미 '-습니다'를 통해 상대 높임을 실현하고, 특수 어휘 '모시고'를 통해서 목적어(객체)인 '할머니'를 높이고 있다.
① 종결 어미 '-어요'를 통해 상대 높임은 실현하지만, 그 외의 높임법은 확인할 수 없다. ③ 특수 어휘 '드려'와 부사격 조사 '께'를 통해 부사어(객체) '할아버지'를 높였으나 그 외 높임은 확인할 수 없다. ④ 종결 어미 '-죠(-지요)'를 통해 상대 높임은 실현되나 객체를 높이는 조사나 특수 어휘는 나타나지 않고 있다. 덧붙여 이 문장에서는 주체 높임 선어말 어미 '-시-'를 사용하여 주체 높임을 실현하고 있다. ⑤ 상대 높임이나 객체 높임은 확인할 수 없고, 주격 조사 '께서'와 주체 높임 선어말 어미 '-시-'를 통해 주체인 어머니를 높이고 있다.

채움 Q
본문 213쪽

01	안 받았다	**02**	먹은 / 먹었던
03	경주였어	**04**	멋지다
05	있겠다 / 있을 것이다	**06**	예쁘던 / 예뻤던
07	싫어하더라	**08**	우승한
09	될	**10**	먹었다
11	△	**12**	△
13	○	**14**	△

07
화자가 과거에 관찰한 기억을 떠올리며 하는 말이므로 과거 시제 선어말 어미 '-더-'를 사용하는 것이 자연스럽다.

1 ④　　**2** ③　　**3** ③　　**4** ①

1 '넌 학교에 가면 혼났다.'는 '미래 상황에 대한 확신'을 나타내고 있다. 미래에 학교에 가면 일어날 일을 전제로 하고 있다.

2 '내일이 벌써 한가위더라.'에서 선어말 어미 '-더-'는 미래 상황을 새로 알게 된 경우에 쓰인 것이므로, ㄷ의 '과거 어느 때의 일이나 경험을 회상할 때' 사용되는 '-더-'의 사례로 적절하지 않다.
④ 동사 '내다'의 어간에 붙은 관형사형 어미 '-(으)ㄴ'은 과거 시제를 표현하는 데 사용되었다.

3 ㉢은 동사 '사다'에 관형사형 어미 '-ㄴ'이 붙어 과거 시제를 나타내고 있다. 따라서 사건시와 발화시가 일치하는 것이 아니라 사건시가 발화시보다 앞선다. 사건시와 발화시가 일치하는 것은 현재 시제이다.
① ㉠의 '-고 있구나'는 '진행상'을 나타내고, ② ㉡의 '-았-'은 과거 시제 선어말 어미로 사건시가 발화시에 앞섬을 나타낸다. ④ ㉣의 '-고서'라는 연결 어미에 의해서 동작이 이미 완료되었음을 나타내고 있고, ⑤ ㉤의 '-ㄹ'은 미래 시제를 나타내는 관형사형 어미로 발화시가 사건시에 앞서고 있음을 나타낸다.

4 ①은 시험에 합격하겠다는 화자의 '의지'가 드러나 있다. ②와 ③은 '가능성'을, ④와 ⑤는 '추측'의 의미를 드러낸다.

*채움Q

본문 222쪽

01 동생, 언니, 안겼다.

02 그림, 나, 보였다.

03 물고기, 영수, 잡혔다.

04 사과, 준이, 세 조각, 나뉘었다.

05 철수, 모기, 물렸다.

06 불, 바람, 꺼졌다.

07 사진, 리안이, 찢어졌다.

08 실, 현두, 끊어졌다.

09 준호, 웃긴다.

10 유리잔, 물, 채웠다.

11 아기, 우유, 먹인다.

12 언니, 동생, 안게 했다.

13 나, 그림, 보게 했다.

14 철수, 옷, 입게 했다.

07
'찢다'의 통사적 피동사는 '찢어지다'이다. '찢겨지다'의 경우 파생적 피동인 '찢기다'에 다시 '-아/어지다'가 결합한 이중 피동이므로 쓰지 않도록 유의해야 한다.

바로확인

본문 223쪽

1 ① **2** ② **3** ②

1 '성현이가 몸살에 걸렸다.'를 능동문으로 바꾼다면 능동문의 주어가 되는 '몸살'이 된다. 그런데 '몸살'은 무정 명사라서 동작성을 나타낼 수 없다. 그래서 '몸살이 성현이를 걸었다.'라는 문장은 자연스럽지 않다.
②~⑤를 능동문으로 바꾸면, ②는 '엄마가 다솜이를 안다.' ③은 '모기가 유희를 심하게 물었다.' ④는 '어떤 수학

자가 그 문제를 풀었다.' ⑤는 '민서가 아름다운 가을 경치를 보았다.'가 된다.

2 ㉠, ㉣은 목적어를 취하고 있으므로 '사동사'이고 나머지는 모두 피동사이다.
피동사와 사동사 중 '-이-, -히-, -리-, -기-'를 취하는 단어는 사동사일 수도 있고 피동사일 수도 있다. 이를 구분하는 방법은 피동사는 자동사이므로 목적어를 취하지 않고, 사동사는 타동사이므로 목적어를 취한다는 차이점을 이용하는 것이다. 또한 피동사는 '-어지다'로 바꿀 수 있고, 사동사는 '-게 하다'로 바꿀 수 있다.

3 '메우다'의 주동사는 '메다'이므로 '메우다'는 용언의 어간 '메-'에 사동 접사 '-우-'가 한 번 쓰인 사동사이다. 나머지는 모두 '① 세우다(서- + -이- + -우- + -다), ③ 재우다(자- + -이- + -우- + -다), ④ 띄우다(뜨- + -이- + -우- + -다), ⑤ 태우다(타- + -이- + -우- + -다)'로 이중 사동 접사 '-이-'와 '-우-'가 겹쳐 만들어졌다.

*채움Q

본문 225쪽

01 안 02 못 03 안 04 못했다

05 않았다 06 못했다 07 보지 말자

08 올려놓지 마라

09 만나지 마라

바로확인

본문 226-227쪽

1 ③ **2** ② **3** ③

1 ㄷ의 '철수는 수업료를 내지 (않는다/못한다).' 중 의지 부정은 '-지 않는다'이다. 이 의지 부정은 '철수는 수업료를 안 낸다.'처럼 짧은 부정문도 가능하다.

2 '수민이는 어제 학원에서 지원이를 만나지 않았다.'라는 문장에서 부정이 미치는 범위는 '수민이', '어제', '학원', '지원이', '만나다'이다. ②는 의미상 이 다섯 성분 중 한 가

지도 부정하고 있지 않으므로 불가능한 해석이다.

3 ㄷ의 '다시는 실패하지 않겠다는 각오로 많은 준비를 했다.'에서 안 부정문은 실패를 하지 않겠다는 화자의 의지를 드러내기 위한 부정문이라고 할 수 있다. 따라서 이를 말하는 이의 기대에 미치지 못할 때 쓰인 것이라는 설명은 안 부정문에 대한 이해로 적절하지 않다.

ㄱ은 식사를 하지 않겠다는 화자의 의지가 반영된 부정문이다. ㄴ은 비가 오지 않는 객관적 사실을 부정하고 있다. ㄹ은 우종의 능력이 부족하다는 것을 표현하고 있다. ㅁ은 고향 집에 못 가는 이유가 '폭설'이라는 외부적 상황 요인이라는 점에서 적절하다.

3강-A 문법 요소
7. 인용 표현

채움Q
본문 229쪽

01	산책하겠냐고
02	어머니께는 내가 말씀드리라고
03	자기가 하겠다고
04	자기가 나 대신 간다고
05	네가 앉아 있는 그곳에 가만히 있어!
06	밥 먹으러 가자.
07	나는 설현이를 좋아해.
08	어떤 노래를 좋아하세요?

05
'내가 앉아 있는 이곳에 가만히 있으라'는 간접 인용을 철수의 입장에서 다시 쓰면 '내가'는 '네가'가 되고, '이곳에'는 '그곳에'가 된다. 간접 인용 표현에서 '있으라고'는 명령문이 바뀐 형태이다.

바로확인
본문 230쪽

1 ④ **2** ①

1 직접 인용을 간접 인용으로 바꿀 때는 지시, 높임, 종결, 시간 표현 등을 말하는 사람의 상황에 맞게 적절히 바꾸어야 한다. 영수 어머니가 말한 '네 동생'은 말하는 사람

의 동생이므로 ㉠에는 '내'가 들어가야 하며, ㉡에는 직접 인용에서의 "착해."를 간접 인용으로 바꾼 '착하다고'가 들어가야 한다. ㉢에는 어제 말한 '내일'이 말하는 시점에서는 '오늘'에 해당되므로 '오늘'이 들어가야 하며, ㉣에는 아들의 입장에서 주체 높임 표현을 사용한 부분을 자신의 입장으로 바꾸어 '있으라고'로 써야 한다.

2 <보기>에서 인용 발화는 어떤 사람의 말을 남에게 전달하는 말이라고 했다. 덧붙여 매체를 통해 간접적으로 알게 된 일을 전달하는 것도 인용 발화에 속한다고 했다. 그런데 ①은 자신의 감정(기쁘다)을 객관화하여 직접 표현하고 있을 뿐 남의 말이나 매체의 말을 전달하고 있지 않으므로 인용 발화라고 보기 어렵다.

집중훈련 OX
본문 233~239쪽

01 (1) ○ (2) ○ (3) × (4) ○ (5) ○ (6) ○ (7) ○ (8) ×
02 (1) × (2) × (3) ○ (4) × (5) ○ (6) × (7) ○ (8) ○
03 (1) ○ (2) ○ (3) × (4) ○ (5) × (6) ○ (7) ○ (8) ○
04 (1) × (2) ○ (3) ○ (4) ○ (5) ○ (6) ○ (7) × (8) ○
05 (1) ○ (2) ○ (3) ○ (4) ○ (5) ○ (6) × (7) ○ (8) ○
06 (1) ○ (2) ○ (3) ○ (4) ○ (5) × (6) ○ (7) ○ (8) ×
07 (1) ○ (2) ○ (3) ○ (4) ○ (5) ○ (6) ○ (7) ○ (8) ○
08 (1) × (2) ○ (3) ○ (4) ○ (5) × (6) × (7) × (8) ○
09 (1) ○ (2) ○ (3) ○ (4) ○ (5) ○ (6) ○ (7) ○ (8) ○
10 (1) ○ (2) ○ (3) ○ (4) ○ (5) ○ (6) ○ (7) ○ (8) ○
11 (1) ○ (2) ○ (3) ○ (4) ○ (5) ○ (6) ○ (7) ○ (8) ○
12 (1) × (2) ○ (3) ○ (4) × (5) × (6) × (7) ○ (8) ○

01
(1) '꽃이 아름답다.'가 부사형 어미 '-게'와 결합하여 '꽃이 아름답게'라는 부사절로 안겨 있으며, 전체 문장에서는 부사어의 역할을 하고 있다.
(2) '하늘'이 부사격 조사 '에서'와 결합한 '하늘에서'와 부사 '펑펑'은 서술어 '내리고 있다'를 수식하는 부사어의 역할을 하고 있다.
(3) 부사 '너무'는 서술어 '샀다'가 아니라 관형어 '헌'을 수식하고 있다.
(4) ㄱ의 '엄마와', ㄴ의 '취미로'는 서술어를 수식하는 부사어이다. ㄱ에서 '엄마와'가 생략되면 비문이 된다는 점으로 볼 때, '엄마와'는 필수 부사어이다.

(5) ㄱ의 '재로'는 체언 '재'에 부사격 조사 '로'가 결합한 부사어이고, ㄴ의 '재가'는 체언 '재'에 보격 조사 '가'가 결합한 보어이다. ㄱ에서 '재로'가 생략되면 비문이 된다는 점에서 '재로'가 필수 부사어임을 알 수 있고, ㄴ에서 '재가' 역시 생략되면 비문이 된다는 점에서 필수 문장 성분임을 알 수 있다.

(6) '과연'은 '아닌 게 아니라 정말로'의 의미로, '그 아이는 똑똑하구나.'를 수식한다.

(7) '빠르게'는 '빠르다'에 부사형 어미 '-게'가 결합하여 부사어가 되었고, '학교에'는 체언 '학교'에 부사격 조사 '에'가 결합하여 부사어가 되었다.

(8) 부사어 '만약'과 '비록' 모두 일부 절만 수식하고 있지 문장 전체를 수식하고 있지는 않다. '만약'은 부사절 '이것이 진품이라면'을, '비록'은 부사절 '반대가 있더라도'를 수식하고 있다.

02

(1) '되었다'는 주어(계절이)와 보어(가을이)를 필수적으로 요구하는 두 자리 서술어이다.

(2) '닮았다'는 주어(오빠는)와 부사어(아빠와)를 필수적으로 요구하는 두 자리 서술어이다.

(3) '피었다'는 주어(장미꽃이)만 필수적으로 요구하는 한 자리 서술어이다.

(4) '고치셨다'는 주어(아버지께서)와 목적어(집을)를 필수적으로 요구하는 두 자리 서술어이다.

(5) '여겼다'는 주어(그는)와 목적어(직업을), 부사어(천직으로)를 필수적으로 요구하는 세 자리 서술어이다.

(6) '읽었다'는 주어(나는)와 목적어(책을)를 필수적으로 요구하는 두 자리 서술어이다.

(7) '붙였다'는 주어(누나가)와 부사어(편지 봉투에), 목적어(우표를)를 필수적으로 요구하는 세 자리 서술어이다.

(8) '샀다'는 주어(동생이)와 목적어(책을)를 필수적으로 요구하는 두 자리 서술어이다.

03

(1) '비슷하다'는 두 개의 대상이 전체적 또는 부분적으로 일치하는 점이 많은 상태에 있음을 드러내는 서술어로, '이것과'와 같이 비교의 대상이 되는 말을 반드시 필요로 한다.

(2) '이탈하였습니다'는 어떤 범위나 대열 따위에서 떨어져 나오거나 떨어져 나갔다는 의미를 지닌 서술어로, '궤도에서'와 같은 부사어나 '궤도를'과 같은 목적어를 반드시 필요로 한다.

(3) 서술어 '만났습니다'는 주어와 목적어를 필요로 하는 두 자리 서술어로, '공원에서'라는 부사어를 반드시 필요로 하지는 않는다.

(4) '삼았다'는 어떤 대상과 인연을 맺어 자기와 관계있는 사람으로 만들었다는 의미를 지닌 서술어로, '그 용감한 기사를'과 같은 목적어와 '사위로'와 같은 부사어를 반드시 필요로 한다.

(5) 서술어 '방문했습니다'는 주어와 목적어만 필요로 하는 두 자리 서술어로, 부사어 '오후에'를 반드시 필요로 하지는 않는다.

(6) '적합하다'는 일이나 조건 따위에 꼭 알맞다는 의미를 지닌 서술어로, '벼농사에'와 같은 부사어를 반드시 필요로 한다.

(7) '주셨다'는 물건 따위를 남에게 건네어 가지거나 누리게 했다는 의미를 지닌 서술어로, '지혜에게'와 같은 부사어와 '선행상을'과 같은 목적어를 반드시 필요로 한다.

(8) '빌렸다'는 남의 물건 따위를 나중에 도로 돌려주거나 대가를 갚기로 하고 얼마 동안 썼다는 의미를 지닌 서술어로, '친구에게'와 같은 부사어와 '5만 원을'과 같은 목적어를 반드시 필요로 한다.

04

(1) '나이'에 적합한 표현은 '크고 작다'가 아니라 '많고 적다'이므로, '많고 적음'으로 수정해야 한다.

(2) '아버지에 생신'은 '아버지'가 '생신'의 주체임을 나타내는 관형격 조사 '의'를 써서 '아버지의 생신'으로 고쳐야 한다.

(3) '-던지'는 막연한 의문이 있는 채로 그것을 뒤 절의 사실과 관련시키는 데 쓰는 연결 어미이다. 반면 '-든지'는 나열된 것들 중 어느 것이든 선택될 수 있음을 나타내는 연결 어미이다. 따라서 한 가지를 선택하라는 문맥에서는 '집에 가든지 학교에 가든지 해라.'라고 고쳐야 한다.

(4) '결코'는 '어떤 경우에도 절대로'의 의미를 지니는 부사로, '아니다, 없다, 못하다' 따위의 부정어와 함께 쓰인다. 따라서 '그것은 결코 우연한 일이 아니었다.'로 고쳐야 한다.

(5) '그녀는 노래와 춤을 추고 있다.'에서 '노래'와 관련된 서술어 '부르다'가 생략되어 있다. 따라서 '그녀는 노래를 부르고 춤을 추고 있다.'로 수정해야 한다.

(6) '열려지지'는 '열-+-리-+-어지-+-지'가 결합한 이중 피동 표현이다. '열리지' 또는 '열어지지'로 고쳐야 한다.

(7) '교복을 입고 있다.'는 동작이 진행 중인 경우(진행상)와 상태가 지속되는 경우(완료상) 두 가지로 해석될 수 있는 중의적 표현이다. 하지만 시간 부사 '지금'을 넣더라도 이 중의성은 해소되지 않는다. '언니가 교복을 입는 중이다.' 등으로 구체적으로 서술하는 것이 중의성을 해소하는 방안이다.

(8) '나오셨습니다'가 주어 '음료'를 높이고 있으므로, 높임 표현이 잘못되었다. '주문하신 음료가 나왔습니다.'라고 고쳐야 한다.

05

(1) ⓐ의 '삼았다'는 주어 '그는' 이외에도 목적어 '위기를'과 부사어 '좋은 기회로'를 필수적으로 요구하는 세 자리 서술어이다.

(2) ⓑ의 '바다가'는 서술어 '파랗다'의 주어이고, '눈이'는 '부시게'의 주어이다.

(3) ⓒ는 '동주는 별을 응시했다.'와 '별이 반짝이다.'라는 두 개의 홑문장이 결합된 겹문장이다. '별이 반짝이다.'가 관형절로 전체 문장에 안겨 있는데, 이때 '별을'은 안은문장에서는 목적어이지만 안긴문장에서는 주어이다.

(4) ⓐ에는 '(기회가) 좋다.'라는 홑문장이 관형절로 안겨 있으므로, '좋은'은 안긴문장의 서술어이다. ⓒ에도 '(별이) 반짝이다.'라는 홑문장이 관형절로 안겨 있으므로, '반짝이는'은 안긴문장의 서술어이다.

(5) ⓑ의 '눈이 부시게'는 전체 문장에서 부사어의 기능을 하며, ⓒ의 '반짝이는'은 전체 문장에서 관형어의 기능을 하고 있다.

(6) ⓐ에는 '(기회가) 좋다.'라는 홑문장이 관형절로 안겨 있으며, ⓓ에는 '이 지역 토양이 벼농사에 적합하다.'라는 문장이 명사절로 안겨 있다.

(7) ⓓ의 안긴문장은 '이 지역 토양이 벼농사에 적합하다.'이므로 '벼농사에'는 안긴문장의 부사어가 맞으나, ⓑ의 '눈이 부시게'는 '눈이 부시다'가 부사절이 된 형태이므로 안은문장의 부사어이다.

(8) '응시했다'는 주어(동주는)와 목적어(별을)를 필수적으로 요구하는 서술어이며, '몰랐다'도 주어(우리는)와 목적어(이 지역 토양이 벼농사에 적합함을)를 필수적으로 요구하는 서술어이다.

06

(1) ㉮의 명사절은 '그 사람이 범인임'이다. 명사절 안에 관형어 '그'가 있다.

(2) ㉮에 안긴문장 '그 사람이 범인임'은 주격 조사 '이'와

결합하여 전체 문장에서 주어의 기능을 하고 있다.

(3) ㉰에는 '(선수가) 부상을 당하다.'가 관형사형 어미 '-(으)ㄴ'과 결합한 '부상을 당한'이 관형절로 안겨 있다. 관형절과 안은문장의 문장 성분 '선수가'가 중복되므로, 관형절에서는 주어가 생략되었다.

(4) ㉱의 안긴문장은 '성적이 많이 오르기'이며, ㉮의 안긴문장은 '그 사람이 범인임'이다. ㉱는 ㉮와 달리 안긴문장 속에 부사어 '많이'가 있다.

(5) ㉯의 '장애물 달리기'는 주어와 서술어 관계가 없으므로 절이 아닌 '구'이다. 따라서 ㉯에는 목적어의 기능을 하는 안긴문장이 없다. ㉱에는 '성적이 많이 오르기'가 명사절로 안겨 있으며 이는 안은문장에서 목적어의 기능을 한다.

(6) ㉲의 안긴문장은 '옆집에 사는'으로, '(누나가) 옆집에 살다.'가 관형사형 어미 '-는'과 결합한 것이다. 안긴문장의 주어 '누나가'는 안은문장의 주어와 중복되어 안긴문장에서는 생략되었다.

(7) ㉰의 안긴문장은 '부상을 당한'으로, 뒤에 오는 주어 '선수는'을 수식하는 관형어의 기능을 하고 있다. ㉲의 안긴문장은 '옆집에 사는'으로, 뒤에 오는 주어 '누나가'를 수식하는 관형어의 기능을 하고 있다.

(8) ㉲의 안긴문장은 '(누나가) 옆집에 사는'으로, 목적어가 없다.

07

(1) ㉠에 쓰인 '-었-'은 과거 시제를 나타내는 선어말 어미이며, '-구나'는 감탄문으로 문장을 종결하는 감탄형 종결 어미이다.

(2) ㉡에 쓰인 어미는 관형사형 어미 '-는'으로, 어말 어미 중 전성 어미에 속한다. '-는'은 동사의 어간 '청소하-'에 붙어 현재 시제를 나타내고 있다.

(3) ㉢에 쓰인 '-겠-'은 주체의 의지가 아닌 가능성이나 능력을 나타내는 선어말 어미이다.

(4) ㉣에는 동사 '권하-'에 관형사형 어미 '-(으)ㄴ'이 결합하였고, '읽-'에 관형사형 어미 '-(으)ㄴ'이 결합하였다. 모두 동사에 붙어 과거 시제를 나타내고 있다.

(5) ㉤에 쓰인 '-겠-'은 추측의 의미를 나타내는 선어말 어미이며, '-지만'은 앞뒤 문장을 대등하게 연결하는 연결 어미로, 어말 어미에 속한다.

(6) ㉥에 쓰인 '-아서'는 원인을 나타내는 어말 어미이다. 어말 어미는 종결 어미, 연결 어미, 전성 어미를 포함한다. '-셨-'은 높임을 나타내는 '-시-'와 과거 시제를 나타내는 '-었-'이 결합한 말로, 두 선어말 어미가 함께 쓰였다.

(7) ⒜의 '없으십니다'에 쓰인 '-(으)시-'는 주체를 높이는
선어말 어미로, 선생님의 소유물인 자동차를 높임으
로써 주체를 간접적으로 높이고 있다. 또한 종결 어미
'-ㅂ니다'를 통해 청자를 높이고 있다.

(8) ⒪의 '붉었다'에는 과거를 나타내는 선어말 어미 '-었-'
이 결합하였고, '거센'에는 관형사형 어미 '-(으)ㄴ'이
결합하였다.

ⓞ8

(1) ㉠의 안긴문장은 '자식이 건강하다.'에 명사형 어미가
붙은 명사절이며 생략된 문장 성분은 없다.

(2) ㉡의 안긴문장은 '연락도 없다.'에 부사 파생 접사가 붙
은 부사절이며 생략된 문장 성분은 없다.

(3) ㉢의 안긴문장은 '자신의 판단이 옳았다.'에 명사형 어
미가 붙은 명사절이며 생략된 문장 성분은 없다.

(4) ㉣의 안긴문장은 '내가 늘 공원에서 쉬다.'에 관형사형
어미 '-던'이 붙은 관형절이다. 이때 부사어 '공원에서'
가 안은문장과 중복되므로, 안긴문장에서는 생략되
었다.

(5) ㉤의 안긴문장은 '과제가 아주 어렵다.'에 관형사형 어
미가 붙은 관형절이며, 안은문장과 공통된 성분인 '과
제가'가 생략되었다. 즉 생략된 문장 성분은 주어이다.

(6) ㉥의 안긴문장은 '마음씨가 착하다.'이며, 서술절이다.
생략된 문장 성분은 없다.

(7) ㉦의 안긴문장 '돈 없다.'는 부사 파생 접사가 붙어 부
사절로 안겨 있으며, 생략된 문장 성분은 없다.

(8) ㉧의 안긴문장 '동생이 빵을 사다.'는 관형사형 어미
'-(으)ㄴ'이 붙어 관형절로 안겨 있다. 이때 목적어 '빵
을'이 안은문장과 중복되므로, 안긴문장에서는 생략
되었다.

ⓞ9

(1) ㉠에서 문장의 주체는 '할머니'이다. '할머니'를 높이기
위해 높임의 주격 조사 '께서'와 특수 어휘 '계시다'를
사용하고 있다.

(2) ㉡에서 문장의 주체는 '누나'이고, 객체는 '어머니'이
다. '어머니'를 높이기 위해 높임의 부사격 조사 '께'와
특수 어휘 '드리다'를 사용하고 있다.

(3) ㉢에서 문장의 주체는 '할아버지'이다. '할아버지'를
높이기 위해 주격 조사 '께서'를 사용하였고, 서술어
'가신다'에서 선어말 어미 '-시-'를 사용하고 있다.

(4) ㉣에서 문장의 주체는 '저(나)'이고, 선생님은 서술의
객체이면서 말을 듣는 상대방이다. '말씀'은 남의 말을
높여 이르기도 하고 자기 말을 낮춰 이르기도 하는데,

여기서는 주체인 '저'의 말을 낮춰 이르고 있다.

(5) ㉤에서 상대방인 '아버지'를 높이기 위해 서술어 '왔습
니다'에서 높임의 종결 어미 '-습니다'(하십시오체)를
사용하고 있다.

(6) ㉥에서 '여러분'은 주체이자, 상대방이다. 서술어 '오셔
요'(오- + -시- + -어요)에서 선어말 어미 '-시-'를 통해
주체를 높이면서, 종결 어미를 통해 상대방도 높이고
있다.

(7) ㉦에서 '께'와 '여쭈어서'는 객체인 '어머니'를 높이고
있다.

(8) ㉧에서 높임의 대상인 '과장님'은 말을 듣는 상대방(청
자)이다. 해요체를 사용하여 상대를 높이고 있다.

10

(1) ㉠에 사용된 선어말 어미 '-겠-'은 미래의 사건이 아
닌 과거와 현재의 사건을 추측하는 데 사용되었다. '거
기에는 눈이 왔겠다.'에서는 '-겠-'이 과거 시제를 나
타내는 '-았-'과 함께 쓰여 눈이 과거에 왔을 것이라고
추측하고 있으며, '지금 거기에는 눈이 오겠지.'에서는
'-겠-'이 '지금'이라는 시간 부사와 함께 쓰여 현재 눈
이 오고 있는 상황을 추측하고 있다.

(2) ㉡의 '그가 집에 갔다.'에 사용된 선어말 어미 '-았-'은
과거 시제를 나타내지만, '막차를 놓쳤으니 나는 집에
다 갔다.'에 사용된 선어말 어미 '-았-'은 미래에 확실
히 일어날 사건을 나타내고 있다.

(3) 일반적으로 관형사형 어미 '-ㄹ'은 동사와 형용사에 결
합하여 미래 시제를 나타낸다. 그런데 ㉢에 사용된 관
형사형 어미 '-ㄹ'의 경우, '내가 떠날 때 비가 올 것이
다.'에서는 미래의 사건을 나타내지만, '내가 떠날 때
비가 왔다.'는 '떠날'의 시점이 발화 이전이므로, 과거
에 일어난 사건을 나타내고 있다.

(4) ㉣에서 '그는 지금 학교에 간다(가- + -ㄴ- + -다).'에
쓰인 선어말 어미 '-ㄴ-'은 현재 시제로 쓰였으나, '그는
내년에 진학한다고(진학하- + -ㄴ- + -다+고) 한다.'에
쓰인 '-ㄴ-'은 미래의 사건을 나타내고 있다.

(5) ㉤에서 형용사 '작다'가 현재 시제로 쓰일 때에는 '오늘
보니 그는 키가 작다(작- + -다).'와 같이 시제를 나타
내는 선어말 어미와 결합하지 않음을 알 수 있다.

(6) ㉥의 '어제 고향 친구가 왔다.'와 '어제 고향 친구가 왔
었다.'를 비교해 보면, 선어말 어미 '-었-'만 쓰였을 때
보다 중첩인 '-았었-'이 쓰인 경우에 현재와 단절된 과
거의 사건임이 강하게 드러남을 알 수 있다.

(7) ㉦에 사용된 선어말 어미 '-더-'는 과거에 화자가 경험
한 사실뿐만 아니라 '그 집 김밥이 맛있다고 하더라.'에

서처럼 남에게 들어서 알게 된 사실을 말할 때에도 쓰이고 있다.

(8) ⓔ에서 동사 '뛰다'에는 관형사형 어미 '-는'이 결합하여 현재 시제를 나타내지만, 형용사 '작다'에는 관형사형 어미 '-(으)ㄴ'이 결합하여 현재 시제를 나타내고 있음을 알 수 있다.

11

(1) ㉠은 '녹았다'가 능동사 또는 주동사로 사용되었으므로 피동문이라고 할 수 없다. 서술어 '녹았다'와 '보였다' 모두 주어만 필수로 요구하는 한 자리 서술어이다.

(2) ㉡은 사동사 '녹였다'가 쓰인 사동문이며, 주어(아이들이)와 목적어(얼음을)를 필요로 하는 두 자리 서술어이다. 또한 ㉢의 서술어 '보았다'도 주어(사람들은)와 목적어(산을)를 필요로 하는 두 자리 서술어이다.

(3) ㉡은 사동문이며, 서술어 '녹였다'는 주어와 목적어를 필요로 하는 두 자리 서술어이다. 반면 ㉣의 서술어 '보였다'는 주어만 필요로 하는 한 자리 서술어이다.

(4) ㉢은 주어 '사람들'이 산을 보는 행위를 스스로 행하는 능동문이자 주동문이지, 남에게 동작을 하도록 시키는 사동문이 아니다. 한편 �隆의 서술어 '쫓기다'는 주어(도둑이)와 부사어(경찰에게)를 필요로 하는 두 자리 서술어이다.

(5) ㉣은 '보다'의 어간에 피동 접사 '-이-'가 결합한 파생적 피동문이다. 서술어 '보였다'는 주어만 필요로 하는 한 자리 서술어이다. 한편 ㉤의 서술어 '쫓다'는 주어와 목적어를 필요로 하는 두 자리 서술어이다.

(6) ㉣의 '보였다'는 주어만 필요로 하는 한 자리 서술어이지만, ㉢의 '보았다'는 주어와 목적어를 필요로 하는 두 자리 서술어이다.

(7) ㉤은 주어 '경찰'이 도둑을 쫓는 행위를 스스로 행하는 능동문이자 주동문이다. 서술어 '쫓다'는 주어와 목적어를 필요로 하는 두 자리 서술어이다.

(8) �隆은 '쫓다'의 어간에 피동 접사 '-기-'가 결합한 파생적 피동문이다. 서술어 '쫓기고 있다', 곧 '쫓기다'는 주어와 부사어를 필요로 하는 두 자리 서술어이다. ㉡의 서술어 '녹였다'도 주어와 목적어를 필요로 하는 두 자리 서술어이다.

12

(1) A에서 ㉠(자동사)과 ㉡(타동사)의 주어 '동생이'는 사동문으로 바뀐 C에서 각각 목적어와 부사어로 나타나고 있다.

(2) ㉠에서 A의 서술어 '숨는다'는 주어만 필요로 하는 한

자리 서술어이지만, B의 서술어 '숨긴다'는 주어와 목적어를 필요로 하는 두 자리 서술어이다. ㉡에서 A의 서술어 '먹는다'는 주어와 목적어를 필요로 하는 두 자리 서술어이지만, B의 서술어 '먹인다'는 주어와 부사어, 목적어를 필요로 하는 세 자리 서술어이다.

(3) ㉠에서 A의 주어 '동생이'는 B에서 목적어 '동생을'로 나타나고 있다. ㉡ 역시 A의 주어 '방 온도가'가 B에서 목적어 '방 온도를'로 나타나고 있다.

(4) ㉠의 자동사 '숨는다'(A)에 대응하는 사동사 '숨긴다'(B)가 있다.

(5) ㉡과 ㉢의 주동문에서 사동문으로 바뀐 문장은 모두 주어와 서술어의 관계가 한 번뿐인 홑문장이다.

(6) ㉡의 '먹다'와 ㉣의 '찬다'는 모두 목적어를 필요로 하는 타동사이다. 이 중 ㉣의 서술어 '찬다'(A)는 대응하는 사동사가 없으나, ㉡의 서술어 '먹는다'(A)는 대응하는 사동사인 '먹인다'(B)가 있다.

(7) ㉢의 서술어 '낮다'(A)는 형용사이지만 사동사에 의한 사동문과 '-게 하다'에 의한 사동문이 모두 존재한다. 한편 ㉣의 서술어 '찬다'(A)는 동사이다.

(8) A가 B나 C로 바뀔 때, ㉠~㉣ 모두에서 새로운 주어 '누나가'가 추가되었다.

4장 국어 역사와 규범

채움Q

본문 245쪽

01	春 봄 춘	
02	密 빽빽할 밀	
03	此 이 차	唱 부를 창

01~03

01의 '간봄'에서 '봄'은 한자 春의 뜻 '봄'을 차용하였다. **02**의 '밀성군'의 '밀'은 한자 密의 소리 '밀'을 차용하였다. 한편, '추화군'의 '추'는 한자 推의 소리 '추'로 읽지만, 뜻이 '밀(다)'인 점으로 미루어 볼 때, '추화군'은 한자의 뜻인 '밀(推)'을 취해 적다가 시간이 흐르면서 뜻과 유사한 소리를 가진 한자 '밀(密)'을 취해 '밀성군'으로 바꿔 적었을 것으로 추론해 볼 수 있다. **03**은 '이에'의 '이'를 적을 때 한자 此의 뜻 '이'를 차용하였고, '블러(→ 불러)'의 '불'을 적을 때 한자 唱의 뜻 '부를(→ 불)'을 차용하였다.

바로확인

본문 246~247쪽

1 ⑤ **2** ⑤ **3** ②

1 '구결'은 한문 원문을 읽을 때 문맥을 파악하기 위해 한자어에 없는 조사나 어미를 한자어로 추가하여 표기하는 방식이다. 따라서 구결로 표기된 글에서 구결 글자를 빼면 그대로 한문 원문이 된다. 한편, '이두'는 한문을 우리말 어순으로 재배열하고, 조사나 어미를 추가하여 표기한 것이다. 따라서 이두는 조사나 어미를 빼도 온전한 한문 원문이 되지 않는다.

2 ⓒ의 한자 '隱'은 '숨다'라는 의미와는 상관없이 우리말 조사 '은'을 표시하기 위해 소리가 차용되었다. ⓔ 역시 '약속하다'라는 의미와 상관없이 우리말 어미 '-기'를 표현하기 위해 소리가 차용된 것이다. 즉 ⓒ과 ⓔ은 모두 형식 형태소를 향찰로 표기한 것이다.

3 <자료 1>에서 '이두'는 국어의 문장 구조에 따라 단어를 배열했다고 했으므로 '나는 집에 간다.'를 표기하려면 서술어 '간다(去)'는 문장의 제일 뒤에 배치되어야 한다. 그런데 '我隱去宙以'에서처럼 중간에 배치되었기 때문에 해석을 달리 해야 한다.
ⓒ의 月隱明可에서 '月隱'은 '달은'에 해당하는데, '隱'은 조사 '은'을 나타내므로 형식 형태소이다.

채움Q

본문 250쪽

01	ㆁ, ㅿ, ㆆ	02	ㄴ	03	ㅁ
04	ㆆ, ㅎ	05	ㅌ		
06	ㆁ, ㄹ, ㅿ	07	ㆍ		
08	ㅣ	09	ㆍ, ㅗ, ㅏ, ㅡ, ㅜ, ㅓ, ㅣ		
10	ㆍ, ㅗ, ㅏ, ㅛ, ㅑ	11	ㅣ		

06

이체자는 기본자에 가획의 원리가 적용되지 않고 만들어진 글자이다. 이체자에는 'ㆁ'(옛이응)과 'ㄹ', 'ㅿ'(반치음)이 있다. 'ㆆ'(여린히읗)은 현대 국어에는 쓰이지 않지만, 이체자가 아니라 'ㅇ'에 획을 더한 가획자이다.

바로확인

본문 251쪽

1 ④ **2** ⑤

1 가획자는 소리의 세기를 바탕으로 하고 있다고 말할 수 있지만, 이체자(ㅿ, ㄹ, ㆁ)는 모양을 달리하여 만든 글자이므로 소리의 세기와는 관련이 없다.

2 ⓜ에서 제시한 '가, 거'를 보면, 초성 'ㄱ'이 단독으로 사용되지 않고 중성 'ㅏ, ㅓ'를 오른쪽에 붙여 썼다. 또한 'ㄱ, 고'는 중성을 초성의 아래쪽에 붙여 사용했다. 이는 현대 국어와도 동일한 방법이다.

①, ②ⓖ을 통해 초성이 발음 기관을 본떠 기본자 'ㄴ', 가획의 원리로 'ㄷ, ㅌ'을 만들었음을 알 수 있다. 마찬가지로 ⓛ을 통해 중성은 기본자를 하늘, 땅 사람을 본떠서 만들었고 이를 합용하여 초출자와 재출자를 만들었음을 확인할 수 있다. ③ⓒ의 모든 글자(순경음), ⓔ의 'ㆅ, ㅺ, �, ㅴ'이 현대 국어에서 사용되지 않음을 확인할 수 있다. ④ ⓡ은 두 글자를 왼쪽에서 오른쪽으로 나란히 적는 병서로, 같은 글자를 나란히 쓰는 '각자 병서'(ㄲ, ㄸ, ㅃ, ㅆ, ㅉ, ㆅ)와 다른 글자를 나란히 쓰는 '합용 병서'(ㅺ, ㅳ, ㅴ)를 확인할 수 있다.

1강-B 중세 국어
2. 음운

채움 Q
본문 256쪽

01	ㅸ → 반모음 'ㅗ/ㅜ'	02	ㅸ → 소실
03	ㆍ → ㅏ, ㅡ / ㅿ → 소실		
04	ㅐ → ㅐ	05	ㆍ → ㅏ
06	ㅴ → ㅂ + ㅆ	07	논, 롤
08	익, 애	09	-으니

03
'ㆍ'와 'ㅿ'이 달라졌다. 'ㆍ'는 음절 첫소리에서 'ㅏ'로, 둘째 음절 이하에서는 'ㅡ'로 바뀌었고, 'ㅿ'은 음운이 소실되었다.

바로 확인
본문 257~258쪽

1 ④ **2** ② **3** ⑤

1 중세 국어 시기에는 'ㅐ'와 'ㅔ'가 이중 모음이었는데 현대 국어에서는 단모음으로 발음되고 있다. 더불어 'ㅚ'와 'ㅟ' 또한 중세 국어에서는 이중 모음 [we]와 [wi]로 발음되었으나 현대 국어에서는 [ö]와 [y]로 단모음화되었다. 즉 중세 국어의 이중 모음은 현대 국어에 이르러서는 그 수가 줄었다.

① 'ㅿ'은 대체로 소멸되었다. ② 성조는 소멸된 이후 일부가 긴소리와 짧은소리로 남았다. ③ 어두 자음군은 중세 국어 초기에는 모두 발음되었으나 16세기에 와서 된소리로 바뀌기 시작했다. ⑤ 'ㆍ'는 16세기에 먼저 둘째 음절 이하에서 'ㅡ'로 변했고, 18세기 근대 국어 시기에 첫음절에서 'ㅏ'로 변했다.

2 ⓖ의 '아·니:뮐·씨'의 왼쪽에 찍은 방점을 보고 판단해 보면 '아'는 왼쪽에 점이 없으므로 '평성', '니'는 하나이므로 '거성', '뮐'은 두 개이므로 '상성', '씨'는 하나이므로 '거성'이다. 이를 소리의 높낮이에 적용하면 '낮은 소리, 높은 소리, 낮았다가 높은 소리, 높은 소리'가 순차적으로 나타날 것이다.

3 (가)의 ⓜ에서는 오늘날 단모음인 'ㅐ, ㅔ'가 중세 국어에서는 이중 모음으로 사용되었다는 정보인데, '니르·고져'에는 이에 해당하는 음운이 존재하지 않는다. 따라서 ⑤와 같은 이해는 적절하지 않다.

1강-B 중세 국어
3. 표기 / 어휘

채움 Q
본문 262쪽

01	사ᄅ미	02	말ᄊ미
03	모새	04	바ᄇᆯ
05	ᄠᅳ들	06	사ᄉᄆ
07	도ᄌᄀ	08	ᄇᄅ매
09	확	10	축
11	확	12	이
13	축	14	확
15	이		

01~08
주격 조사 '이'를 제외한 목적격 조사 '을/을', 부사격 조사 '애/에', 관형격 조사 '익/의'는 앞말의 모음이 양성 모음인지, 음성 모음인지에 따라 선택된다. 또한 앞말의 받침은 뒤에 붙는 조사의 초성으로 옮겨 오기 때문에 '사ᄅᆷ+이'는 '사ᄅ미'로, '말ᄊᆷ+이'는 '말ᄊ미'로, '못+애'는 '모새'로, '밥+을'은 '바ᄇᆯ'로, '뜯+을'은 'ᄠᅳ들'로, '사ᄉᆷ+익'는 '사ᄉᄆ'로, '도죽+익'는 '도ᄌᄀ'로, 'ᄇᄅᆷ+애'는 'ᄇᄅ매'로 적는다.

09, 11, 14

'세수하다'는 그 의미가 '손'만 씻는 것에서 '손과 얼굴'을 씻는 것으로 확대되었고, '영감'은 그 의미가 '높은 벼슬을 지낸 사람을 이르는 말'에서 '나이가 많은 남자를 이르는 말'로 확대되었다. '지갑'은 그 의미가 '종이로 만든 물건'에서 '가죽이나 헝겊 따위로 만든 물건'으로 확대되었다.

10, 13

'겨집'은 '보통의 여자'를 모두 의미하는 말이었지만, '계집'으로 형태가 바뀌고 그 의미도 '여자를 낮잡아 이르는 말'로 축소되었다. '얼굴'은 '사람의 몸' 전체를 의미하는 말이었지만, '눈, 코, 입이 있는 머리의 앞면'으로 축소되었다.

12, 15

'싸다'는 '값어치가 있다.'에서 반대로 '값이 저렴하다.'로 바뀌었고, '싁싁ᄒ다'는 '엄숙하다.'에서 '굳세고 위세 있다.'의 '씩씩하다'로 바뀌었다. 따라서 두 단어 모두 의미가 다른 의미로 이동했다고 볼 수 있다.

바로 확인

본문 263쪽

1 ④　　**2** ④

1 　중세 국어에서는 현대 국어와 달리 종성에서 원칙적으로 8자(ㄱ, ㄴ, ㄷ, ㄹ, ㅁ, ㅂ, ㅅ, ㅇ)만 허용하는 8종성법을 주로 사용하였다. ㄱ의 'ᄆᄎ내'는 종성에 'ㅁ'을 썼기 때문에 8종성법이 적용되었지만, ㄴ의 '곶'은 종성에 'ㅈ'을 썼기 때문에 8종성법을 설명하는 사례로 적절하지 않다. 이를 통해 8종성법은 중세 국어 표기법의 대표적 특징이지만 모든 문헌에서 철저히 지켜진 것은 아님을 알 수 있다. ①의 중세 국어 '어린'은 오늘날의 '(나이가)어리다'의 뜻과 달리 '어리석다'의 의미로 사용되었다. '여름'은 중세 국어 시기에는 '열매'의 의미로 사용되어 오늘날 계절을 가리키는 여름과 의미가 달랐다. '하니라', '하ᄂ니'는 현대 국어의 '(행위를)하다'의 의미가 아니라 '많다'는 의미로 사용되었다. ②의 '견ᄎ'나 '뮐씨'는 오늘날 쓰지 않고, '까닭', '흔들리다'와 같은 말을 사용한다. ③ <보기>에서 알 수 있듯이 중세 국어 시기에는 띄어쓰기를 하지 않았다. ⑤의 ㄱ의 '뜨들(뜻을)', '노미(놈이)', ㄴ의 '기픈(깊은)'과 'ᄇᄅ매(바람에)'를 보면, 중세 국어 시기에는 이어 적기(연철) 형태로 표기했음을 알 수 있다. 이어 적기는 한 음절의 종성을 다음 글자의 초성으로 옮겨서 쓰는 방법을 가리킨다.

2 　'암-+닭'을 '암탉'이라고 쓰는 것은 '새끼를 배거나 열매를 맺는'의 뜻을 가진 접두사 '암-'이 중세 국어에서는 '암ᅙ', 즉 'ㅎ'으로 끝나는 체언이었기 때문이다.

1강-B 중세 국어

4. 문법

채움Q

본문 268쪽

01	이	02	이
03	ㅣ	04	생략
05	이	06	의
07	주	08	상
09	객	10	주, 상
11	객	12	객
13	대왕하 엇뎌 나를 모ᄅ시ᄂ잇고		
14	왕이 무로ᄃᆡ 부텨 우희 또 다른 부텨가 잇ᄂ니잇가		
15	네 겨집 그려 가던다		
16	이 ᄯᆞ리 너희 종가		

10

'모ᄅ시ᄂ잇고'는 '모ᄅ-+-시-+-ᄂ-+-잇-+-고'로 분석된다. 여기서 '-시-'는 나를 모르는 주체인 '대왕'을 높이는 선어말 어미이고 '-잇-'은 말을 듣는 상대인 대왕을 높이는 선어말 어미이다.

바로 확인

본문 269~270쪽

1 ④　　**2** ②　　**3** ③

1 　ㄴ. 현대 국어와 달리 중세 국어에서는 상대 높임 선어말 어미 '-이-/-잇-'이 존재하였다.
ㄹ. 중세 국어에서 설명 의문문('고/오')과 판정 의문문('가/아')의 종결 표현이 달랐다.
ㄱ. 중세 국어에는 관형격 조사로 'ㅅ' 외에도 '의/의' 등이 있었으므로 잘못된 내용이다. ㄷ. 현대 국어와 달리 중세 국어의 주격 조사에는 '가'가 없고 '이'만 존재하였으므로 잘못된 내용이다.

2 ㉠ '나라'는 높임의 대상이어서 'ㅅ'을 쓴 것이 아니라 무정 명사여서 'ㅅ'을 쓴 것이다.

① ㉠ '나랏'의 'ㅅ'은 관형격 조사이다. ③ ㉡ '말ㅆ미'에는 주격 조사 '이'가 쓰였고, ㉢ '耶輸(야수)ㅣ'에는 주격 조사 'ㅣ'가 쓰였다. ④ ㉣ '안다'는 주어가 2인칭일 경우 쓰이는 의문 표현 '-ㄴ다'가 쓰인 것으로 '-ㄴ다'는 판정 의문문과 설명 의문문 모두에 사용되는 어미이다. ⑤ ㉤ '호리이다'에는 상대를 높이는 선어말 어미 '-이-'가 쓰이고 있다.

3 '내ㅿㅂㅏ'에 객체 높임 선어말 어미 '-ㅿ-'이 있으므로 객체를 높이고 있다. 이 문장의 객체는 부사어 '부텨'이므로 ㉠에 들어갈 높임의 대상은 '부텨'이다. ㉡과 관련해서 어간 '막-'의 말음(끝소리)은 'ㄱ'이고 어미 '-ㅇ며'는 모음으로 시작한다. 따라서 이 사이에 들어갈 객체 높임 선어말 어미는 '-ㅿ-'이다. 결과적으로 ㉡에 들어갈 말은 '막-+-ㅿ-+-ㅇ며'이므로, 이를 이어 적기로 표기하면 '막ㅅㅂㅕ며'이다.

사용되었지만 이는 이어 적기에서 끊어 적기로 변하는 과도기였기 때문이다.

2 '거슨'은, 대응되는 현대어 '것은'과 비교해 볼 때 '것(체언)+은(조사)'을 적은 것이다. 이로 보아 근대 국어의 '거슨'은 앞 글자의 받침 'ㅅ'을 뒤 음절에 이어서 적은 이어 적기에 해당하므로 'ㅅ'을 거듭 적었다는 탐구는 적절하지 않다. 거듭 적기로 표기했다면 '것슨'으로 적었을 것이다.

3 '알어보기'와 대응되는 현대어가 '알아보기'이므로 용언 '알아보다'의 어간 '알아보-'에 명사형 어미 '-기'가 붙은 것이다. 또한 뒤에 조사 '가'가 결합하였으므로 명사로 사용되었음을 확인할 수 있다. 따라서 이를 관형사형 어미로 해석하는 것은 적절하지 않다.

1ᵃ-C 근대 국어

본문 275쪽

01 ㉠		**02** ㉡	
03 ㉢		**04** ㉢	
05 ㉢		**06** ㉠	
07 ㉣		**08** ㉠	
09 ㉡		**10** ㉡	
11 ㉡		**12** ㉢	
13 ㉢		**14** ㉣	
15 ㉢		**16** ㉡	

바로 확인

본문 276~277쪽

1 ⑤　　**2** ④　　**3** ⑤

1 중세 국어의 '이어 적기' 표기가 근대 국어에서는 어형을 밝혀 적는 '끊어 적기'로 바뀌고 있다. 물론 근대 국어 시기에는 끊어 적기와 이어 적기, 거듭 적기가 혼용되어

2ᵃ-A 한글 맞춤법

1. 제1~11항

본문 282쪽

01 바느질(○), 지어야(○), 풀어지지(△)	
02 값도(△), 비싸다(○)	
03 밧줄(△), 잡아서(△)	
04 나무(○), 많이(△)	
05 꽃도(△), 달도(○)	
06 ㄴ	**07** ㄴ
08 ㄱ	**09** ㄱ
10 ㄱ	**11** ㄴ
12 ㄱ	**13** ㄴ
14 ㄴ	**15** ㄱ
16 ㄱ	**17** ㄴ

08

'판판하고 얇으면서 좀 넓다.'의 뜻을 지닌 말은 '납작하다'로 표기한다. '납작하다'는 한 형태소 안에서 받침 'ㄱ' 뒤에 예사소리 'ㅈ'이 있으므로 된소리되기에 따라 언제나 된소리로 소리 난다. 즉 까닭 없이 된소리로 소리 나는 경우에 해당하지 않으므로 된소리로 표기하지 않는다.

1 ③　　**2** ①　　**3** ④　　**4** ⑤

1 '익어, 익은'은 소리 나는 대로 적은 것이 아니라 어간과 어미를 분리해서 원형을 밝혀 적은 것이기 때문에 ⓛ에 해당한다. 만약 ㉠에 근거하여 소리대로 적었다면 '이거, 이근'으로 적어야 한다.

2 제시한 문장은 '나도 언니만큼 요리를 잘할 수 있다.'처럼 띄어 써야 한다. 여기서 '만큼'은 체언의 뒤에 붙어, 비교의 대상과 거의 비슷한 정도임을 나타내는 보조사로서 앞말에 붙여 써야 한다. 한편 '까다롭게 검사하는 만큼 철저히 준비해야 한다.'와 같이 관형사형 어미 '-은, -는, -던' 뒤에 쓰여, 원인이나 근거의 뜻을 나타내는 말이거나 '그는 아들에게 희망을 건 만큼 실망도 컸다.'와 같이 관형사형 어미 '-은, -는, -을' 뒤에 쓰여, 그와 같은 정도나 한도를 나타내는 말일 때 '만큼'은 의존 명사로 사용된다.

3 '깨뜨려 보았다'에서 '깨뜨리다'는 '깨다'의 어간에 접미사 '-뜨리다'가 결합한 파생어이다. 따라서 앞말이 합성 용언도 아니고, 중간에 조사가 들어가 있지도 않기 때문에 '깨뜨려보았다'처럼 붙여 쓰는 것도 허용된다.
참고로 합성 용언이란 '떠내려가다, 덤벼들다'와 같이 두 어근이 합성하여 새로운 용언으로 만들어진 것을 의미한다.

4 불경을 외우는 것을 '염불'이라 하는데, 그 불심을 실천할 마음 없이 입으로만 외는 염불을 접두사 '공(空)'을 붙여 '공염불'이라 한다. 따라서 접두사처럼 쓰이는 한자를 붙여 만든 말이기에 두음 법칙을 적용하여 '공념불'이 아닌 '공염불'로 적는다.
①은 둘째 음절에 나온 한자음은 두음 법칙을 적용하지 않고 본음 그대로 사용한 사례이다. ②와 ③은 한자음 첫소리에 'ㄹ, ㄴ'을 꺼리는 두음 법칙을 적용한 말이다. ④는 'ㄴ' 받침 뒤에 이어지는 '렬'과 '률'은 각각 '열'과 '율'로 적는다는 규정을 적용한 사례이다.

채움 Q　　　　　　　　　　　　본문 288쪽

01 ○	02 △	03 ○
04 ○	05 ○	06 △
07 ○	08 ○	09 △
10 ○	11 ○	12 △
13 ㄱ(△), ㄴ(○), ㄷ(○)		
14 ㄱ(○), ㄴ(△), ㄷ(△)		
15 ㄱ(△), ㄴ(△), ㄷ(○)		
16 ㄷ	17 ㄱ	18 ㄴ

03
'묶음'은 '묶- + -음'이 결합한 형태로, 소리대로 적으면 '무끔'이 된다. 그러나 형태소의 원형을 밝혀 '묶음'으로 적고 있다.

09
'마중'은 '맞+ -웅'이 결합한 형태로, 형태소의 원형을 밝혀 적지 않고, 소리대로 적은 단어이다.

13
'위+턱'은 뒷말이 거센소리로 시작하므로 사이시옷을 표기하는 조건에 해당하지 않는다. 한편 '위+물'은 '윗물[윈물]', '위+길'은 '윗길[위낄/윋낄]'로 표기한다.

14
'그네+줄'은 '그넷줄[그네쭐/그넫쭐]'로 표기하며, '가로+줄[가로줄]'과 '세로+줄[세로줄]'은 사잇소리 현상이 나타나지 않으므로 사이시옷을 표기할 필요가 없다.

15
'차+간'은 한자어로 된 합성어지만 '찻간[차깐]'으로 표기한다. 한자어 합성어 중 사이시옷을 표기하는 한자어는 '곳간, 셋방, 숫자, 찻간, 툇간, 횟수' 총 6개뿐이다.

1 ⑤　　**2** ⑤　　**3** ①

1　'나드리'가 아닌 '나들이'로 적는 것은 어간에 '-이'나 '-음'처럼 널리 사용하는 접미사가 붙어 명사로 된 경우 그 어간의 원형을 밝혀 적는다는 제19항의 규정에 의한 것이다. 즉 '나들이'는 어간 '나들-'과 어미 '-이'를 모두 밝혀 적은 예이다. ③ '무덤'은 용언의 어간 '묻-'에 명사 파생 접미사 '-엄'이 붙어서 된 말로 그 어간의 원형을 밝혀 적지 않는다. ④ '올가미'는 용언의 어간 '옭-'에 널리 사용하지 않는 '-아미'가 붙어 된 말로 그 어간의 원형을 밝혀 적지 않는다.

2　'마개'는 용언의 어간 '막-'에 접미사 '-애'가 붙어 만들어진 단어인데, 접미사 '-애'가 널리 사용되는 접미사가 아니어서 원형을 밝혀 적지 않고 '마개'로 적고 있다. 따라서 널리 쓰이는 접미사가 붙었다는 탐구는 적절하지 않다.

3　'도매-가격'과 '도매-값'은 둘 다 합성 명사이다. 따라서 ⓐ의 조건이 두 단어를 구분할 수 있는 조건은 아니다. '도매가격'은 두 개의 한자어 '도매(都賣)'와 '가격(價格)'으로 이루어진 합성 명사이다. 이에 반해 '도맷값'은 한자어 '도매(都買)'와 고유어 '값'으로 이루어져 있다. 따라서 사이시옷 표기 여부는 ⓐ가 아니라 ⓑ(결합하는 두 말의 어종이 다음 중 하나일 것-고유어가 포함되어야 하는 조건) 때문에 갈린 것이다. ② '전세방(傳貰房)'은 두 개의 한자어로 이루어진 합성어이고, 아랫방은 고유어(아래)와 한자어(방(房))로 이루어진 합성어이므로, 사이시옷 표기 여부가 갈린 것은 조건 ⓑ 때문이라고 할 수 있다. ③ '버섯국'은 '버섯+국'이 결합한 합성어로서, 앞말 '버섯'이 자음(ㅅ)으로 끝난 단어이고, '조갯국'은 '조개+국'이 결합한 합성어로서, 앞말 '조개'가 모음으로 끝났기 때문에 사이시옷을 표기했다. ④ '인사말'은 '인사(人事)+말'로 결합했지만 'ㄴ' 소리가 덧나지 않는데 반해 '존대(尊待)+말'이 결합하면 [존댄말]로 'ㄴ' 소리가 덧난다. 그래서 사이시옷 표기를 하여 '존댓말'로 표기한다. ⑤ '나무+껍질'의 결합인 '나무껍질[나무껍찔]'은 뒷말의 첫소리가 본래부터 된소리였지만, '나무+가지'의 결합인 '나뭇가지[나무까지]'는 뒷말의 첫소리가 된소리로 바뀌었기 때문에 사이시옷 표기를 한 것이다.

2강-B　표준어 규정

01 갓장이 / 멋쟁이	02 오뚝이 / 삼촌
03 위층 / 웃옷	04 시골내기 / 풋내기

01

'갓장이, 갓쟁이' 중에서는 '갓'을 만드는 기술자와 관련된 말이므로 '갓장이'로 표기한다. '멋장이, 멋쟁이' 중에서는 기술과 관련되지 않은 말이므로 '멋쟁이'로 표기한다.

1 ③　　**2** ④

1　어깨에서 팔꿈치까지의 부분은 팔꿈치부터 손목까지의 부분보다 '위'에 있으므로 '웃-'이 아닌 '윗-'을 붙일 수 있다. 이때 '다만 1'의 규정에 의하여 거센소리 'ㅍ' 앞에서는 '위'로 표기해야 하므로 '위팔'을 표준어로 삼는다.

2　<보기 1>에서 '삼촌'은 어원 의식이 강하게 남아서 양성 모음 형태를 그대로 표준어로 삼는다고 했다. 따라서 음성 모음 형태로 발음하는 습관을 반영했다는 학생의 반응은 적절하지 않다. '삼촌(三寸)'에는 음성 모음은 없고 양성 모음 'ㅏ'와 'ㅗ'만 사용되었다. ② 양성 모음이 음성 모음으로 바뀌어 굳어진 단어의 사례로 '쌍둥이'를 들었다. 그러므로 이와 유사한 '막둥이'나 '흰둥이'도 이전에 양성 모음의 형태(막동이, 흰동이)를 가지고 있다가 지금의 음성 모음 형태로 바뀌었다고 추정할 수 있다.

2강-C　외래어 표기법·로마자 표기법

01 도넛	02 디지털
03 레이저	04 로켓
05 배터리	06 메시지

07 뷔페		**08** 스페셜	
09 소시지		**10** 액세서리	
11 앙코르		**12** 프러포즈	
13 콘텐츠		**14** 커튼	
15 Wangsimni		**16** Gumi	
17 Seorak		**18** Ulleung	
19 Chilgok		**20** Yeosu	

01

영어 단어 'doughnut'은 원래의 소리를 고려하여 '도넛'으로 표기한다. 복수형으로 쓰는 '도너츠' 외에도 '도나스, 도너스, 도우넛' 모두 틀린 표기이다.

03

빛을 증폭하는 장치를 나타내는 영어 단어 'laser'의 's'는 [z]로, 'er'는 [ə]로 소리 나므로, 외래어 표기법의 국제 음성 기호와 한글 대조표에 따라 [z]는 'ㅈ'로, [ə]는 '어'로 쓴다.

07

여러 가지 음식을 큰 식탁에 차려 놓고 손님이 스스로 선택하여 덜어 먹도록 한 식당을 일컫는 '뷔페'는 프랑스어 'buffet'에서 온 말이다. 따라서 프랑스어 발음을 고려하여 '뷔페'로 적는다.

08

영어 'special['speʃəl]'을 적을 때, 어말의 [ʃ]는 '시'로 적고, 자음 앞의 [ʃ]는 '슈'로, 모음 앞의 [ʃ]는 뒤따르는 모음에 따라 '샤', '섀', '셔', '셰', '쇼', '슈', '시'로 적는다는 규정에 따라 '스페셜'로 적는다.

13

우리나라에서는 내용물을 통틀어 이르는 외래어로 'content'가 아닌 'contents'가 굳어져 사용되므로, '콘텐츠'로 적는다.
한편 영어에서 'con-'을 한글로 표기할 때에는 원어 발음을 바탕으로 하므로 원래의 철자가 같더라도 한글 표기는 달라질 수 있다. 또한 관용을 반영하여 표기가 결정되기도 한다. 예를 들어 영어 단어 'concept'['kɒnsept]는 외래어 표기법에 따라 '콘셉트'로 쓴다. 단 'condition', 'control', 'container'의 'con-'은 [kən-]과 [kɒn-]의 두 가지 발음

이 모두 가능하여 외래어 표기법에 따라 '컨-'과 '콘-'을 모두 사용할 수 있다. 다만 단어에 따라 한글 표기가 다른 이유는 표기 관행을 반영하였기 때문이다.

15

'왕십리'는 [왕심니]로 발음되므로 'Wangsimni'로 적는다.

17

'ㄹ'은 모음 앞에서는 'r'로, 자음 앞이나 어말에서는 'l'로 적으므로, '설악[서락]'은 'Seorak'으로 적는다.

1 ② **2** ① **3** ③

1 ⓒ 관용적으로 널리 사용되어 굳어진 외래어는 그대로 쓰기 때문에 '캐머러'가 아니라 '카메라'로 적어야 한다. ⓔ 외래어 표기에서 받침에 사용하는 7개의 자음에 'ㅍ'이 없고 그것을 대표하는 'ㅂ'이 있다. 따라서 ⓜ '커피숖'은 '커피숍'으로 표기해야 한다.

2 로마자를 표기할 때 국어의 표준 발음법에 근거하여 적는 것을 원칙으로 하기 때문에 '신라'는 소리 나는 [실라]로 표기해야 한다. 즉, 'Silla'(실라)로 적어야 하지 'Sinla'(신라)로 적어서는 안 된다.
⑤ '낙동강'은 [낙똥강]으로 발음되지만 로마자 표기법에 된소리되기는 표기법에 반영하지 않는다고 하였으므로, '낙동강'은 된소리가 반영되지 않은 'Nakdonggang'으로 표기한다.

3 '울산'이나 '압구정'은 모두 된소리되기가 나타나지만 로마자 표기에서 된소리되기는 표기에 반영하지 않는다. ① '같이[가치]'는 구개음화를 반영하여 'gachi'로 적었고, '해돋이[해도지]'도 구개음화를 반영하여 'Haedoji'로 적었다. ② '호법[호법]'은 음운 변동이 일어나지 않는 단어이고, '신문로[신문노]'는 음운 변동(비음화)을 반영하여 'Sinmunno'로 적었다. ④ '싫고[실코]'는 음운 변동(거센소리되기)을 반영하여 'silko'로, '집현전[지편전]'은 음운 변동을 반영하지 않고 'Jiphyeonjeon'과 같이 'ㅎ'을 밝혀 적었다. ⑤ '대관령[대괄령]'은 음운 변동(유음화)을 반영하여 'Daegwallyeong'으로 적었고, '학여울[항녀울]'도 음운 변동(ㄴ 첨가, 비음화)을 반영하여 'Hangnyeoul'로 적었다.

01 (1) ○ (2) × (3) ○ (4) × (5) ○ (6) × (7) ○ (8) ○

02 (1) ○ (2) × (3) × (4) ○ (5) ○ (6) × (7) ○ (8) ○

03 (1) ○ (2) ○ (3) ○ (4) × (5) × (6) ○ (7) × (8) ×

04 (1) ○ (2) × (3) ○ (4) ○ (5) × (6) ○ (7) ○ (8) ○

05 (1) ○ (2) × (3) ○ (4) ○ (5) ○ (6) × (7) ○ (8) ○

06 (1) ○ (2) × (3) ○ (4) × (5) × (6) ○ (7) ○ (8) ○

07 (1) ○ (2) × (3) ○ (4) ○ (5) × (6) ○ (7) ○ (8) ×

08 (1) ○ (2) × (3) ○ (4) ○ (5) × (6) ○ (7) ○

09 (1) ○ (2) × (3) ○ (4) ○ (5) ○ (6) ○ (7) × (8) ○

10 (1) ○ (2) ○ (3) × (4) ○ (5) ○ (6) ○ (7) × (8) ○

11 (1) ○ (2) × (3) ○ (4) ○ (5) ○ (6) × (7) × (8) ○

12 (1) × (2) ○ (3) × (4) ○ (5) × (6) ○ (7) × (8) ○

01

(1) '나랏말ᄊᆞ미(나라+ㅅ+말ᄊᆞᆷ+이)'에 대응되는 현대어가 '나라의 말이'이므로, 'ㅅ'은 관형격 조사('의')로 사용되었다.

(2) '듕귁에'에 대응되는 현대어가 비교격 조사를 사용한 '중국과'이므로 '에'는 비교의 의미로 사용되었다.

(3) '어린'에 대응되는 현대어가 '어리석은'이므로, 현대 국어에서 '어린'(나이가 적은)과 다른 의미로 사용되었다.

(4) '제'에 대응되는 현대어가 '자기의'라는 점에서 '저+ㅣ'로 분석되는 'ㅣ'는 주격 조사가 아니라 관형격 조사로 사용되었다.

(5) 'ᄠᅳ들'의 첫머리에 서로 다른 자음 'ㅂ'과 'ㄷ'이 함께 쓰였다.

(6) '펴디'에 대응되는 현대어가 구개음화('ㄷ', 'ㅌ'이 'ㅣ' 모음 앞에서 'ㅈ', 'ㅊ'으로 발음되는 것)가 된 '펴지'라는 점에서 중세 국어에서는 구개음화가 나타나지 않았다.

(7) '노미'에 대응되는 현대어가 '사람이'이므로, '노미'는 '놈(중세어에서 '사람'의 뜻)+이'를 소리 나는 대로 적은 것이다.

(8) '뻔한킈'의 'ㆆ'은 현대 국어에는 없는 자음이다.

02

(1) 'ᄒᆞ샨'에 대응되는 현대어가 '하신'이므로, 'ᄒᆞ샨'에는 '대사'를 높이는 주체 높임 선어말 어미 '-샤-'가 사용되었다.

(2) '거시잇고'에 대응하는 현대어가 '것입니까?'라는 점을 볼 때 '거시잇고'에는 상대를 높이는 상대 높임 선어말

어미(-잇-)가 사용되었다. '-잇-'은 객체가 아닌 상대(청자)를 높인다.

(3) ⓒ '선인이'에 대응되는 현대어가 '선인이'이고, ㉠의 '蓮花(연화)ㅣ'에 대응되는 현대어가 '연꽃이'이므로, 조사 '이'와 'ㅣ' 모두 주격 조사로 사용되었다. 따라서 '격 조사의 종류가 다르다'는 이해는 적절하지 않다.

(4) '大王(대왕)하'에 대응되는 현대어가 '대왕이시여'이므로, 체언 '대왕'과 결합한 '하'는 높임의 대상과 결합한 호격 조사임을 알 수 있다.

(5) '南堀(남굴)ㅅ'에 대응되는 현대어가 '남굴의'이므로, 'ㅅ'은 현대 국어의 '의'에 해당하는 관형격 조사로 사용되었다.

(6) 'ᄣᆞ를'의 목적격 조사는 '울'이고 ㉨ '쫄'에는 목적격 조사가 나오지 않는다. 따라서 ㉧과 ㉨을 보고 중세 국어의 목적격 조사가 현대 국어에 비해 그 종류가 다양했는지는 알 수 없다.

(7) '세간애'에 대응되는 현대어는 '세상에', '시절에'에 대응되는 현대어는 '시절에'이므로, 앞말의 모음이 양성이냐 음성이냐에 따라 부사격 조사가 '애'와 '에'가 선택되어 사용되었음을 알 수 있다.

(8) 'ㄷ', 'ㅌ'이 'ㅣ' 모음 앞에서 'ㅈ', 'ㅊ'으로 바뀌는 것이 구개음화인데, 중세 국어에서는 '쉽디'로 썼으므로 현대 국어의 '쉽지'와 비교할 때 중세 국어에서는 구개음화가 적용되지 않았음을 알 수 있다.

03

(1) '하ᄂᆞᆳ'에 대응되는 현대어가 '하늘의'이고, 무정 명사(감정을 표현할 수 없는 식물, 사물을 가리키는 명사) '하늘'이 명사 '별'을 수식하고 있으므로 'ㅅ'이 관형격 조사로 쓰였음을 확인할 수 있다.

(2) '請ᄒᆞᅀᆞᄫᆞ쇼셔'에 대응되는 현대어가 '청하십시오'이고, 객체인 '부텨(부처)'가 높임의 대상이므로 선어말 어미 '-ᅀᆞᆸ-'이 객체를 높임을 확인할 수 있다.

(3) '아라보리로소니잇가'에 대응되는 현대어가 '알아보시겠습니까?'이고, 의문사가 없으므로 '예/아니요'를 요구하는 판정 의문문이고, 보조사 '가'로 끝났으므로 '아' 계열 의문형 보조사가 쓰였음을 확인할 수 있다.

(4) (라)의 '내'는 '나+ㅣ'로 분석되고 이에 대응되는 현대어는 '내가'이므로, 주격 조사 '가'에 대응되는 주격 조사 'ㅣ'가 존재함을 확인할 수 있다.

(5) '미틔'에 대응되는 현대어를 보면 '밑에'인데 '밑'은 감정을 표현할 수 있는 유정 명사가 아니기에 적절하지 않다. 또 '미틔(밑+의)'의 '의'에 대응되는 현대어 '에'는 부사격 조사이므로, 관형격 조사 '의'로 해석하는 것

또한 적절하지 않다.

(6) '님금하'에 대응되는 현대어가 '임금이시여'이므로, '하'는 높임의 뜻을 나타내는 호격 조사임을 알 수 있다.

(7) '누네'에 대응되는 현대어가 '눈에'이므로, 중세 국어에서는 기본 형태를 밝혀 적지 않고 소리 나는 대로 이어 적기를 하였음을 확인할 수 있다.

(8) '나가시니'가 높이는 대상은 문장의 주어인 '태자'이므로, 듣는 이를 높이는 선어말 어미라는 이해는 적절하지 않다. 현대 국어와 마찬가지로 주체 높임 선어말 어미 '-시-'가 중세 국어에서도 사용되었음을 확인할 수 있다.

◐4

(1) '흐고비'에 대응되는 현대어가 '한 굽이가'이므로, 중세 국어에서는 띄어쓰기를 하지 않았음을 확인할 수 있다.

(2) 'ᄆᆞᅀᆞᆯ'에는 현대 국어에서 사용하지 않는 자음 'ᅀ'(반치음)과 모음 'ᆞ'(아래아)가 사용되었음을 확인할 수 있다.

(3) '아나'에 대응되는 현대어가 '안아'이므로, 중세 국어에서는 소리 나는 대로 적었음을 확인할 수 있다.

(4) ':긴녀·릀'에서 '긴' 옆에 두 개의 점을 찍어 상성을 표시하였고, '릀' 옆에 한 개의 점을 찍어 거성을 표시했음을 확인할 수 있다.

(5) '집 우횟 져비오'에 대응되는 현대어가 '집 위의 제비이고'이므로, '집 우횟'은 체언을 수식하는 관형어이다. 따라서 '우횟'의 'ㅅ'은 현대어의 관형격 조사 '의'에 대응되는 관형격 조사이다.

(6) '져비'에 대응되는 현대어는 '제비'이므로, 형태의 변화는 있지만 의미의 차이는 나타나지 않는다.

(7) '서르'에 대응되는 현대어가 '서로'이므로, 현대 국어에는 한 단어에 양성 모음과 음성 모음이 자주 함께 쓰이는 반면, 중세 국어에는 상대적으로 모음 조화가 잘 지켜졌음을 확인할 수 있다.

(8) '굴며기로다'에 대응되는 현대어는 '갈매기로구나'이므로, 의문형 종결 어미가 아닌 감탄형 어미가 사용되었음을 알 수 있다.

◐5

(1) <보기 1>에서 모음으로 시작하는 조사가 뒤따르면 'ㆆ'은 뒤따르는 모음에 이어 적는다고 했으므로, '나라홀'이 들어가야 한다.

(2) <보기 1>에서 관형격 조사가 뒤따르면 'ㆆ'이 나타나지 않는다고 했으므로, '긼'이 들어가야 한다.

(3) <보기 1>에서 'ㄱ, ㄷ'으로 시작하는 조사와 결합하면 거센소리되기가 일어난다고 했으므로, '안콰'가 들어가야 한다.

(4) <보기 1>에서 모음으로 시작하는 조사가 뒤따르면 'ㆆ'은 뒤따르는 모음에 이어 적는다고 했으므로, '돌ㅎ로'가 들어가야 한다.

(5) <보기 1>에서 'ㄱ, ㄷ'으로 시작하는 조사와 결합하면 거센소리되기가 일어난다고 했으므로, 'ㅎ나토'가 들어가야 한다.

(6) <보기 1>에서 모음으로 시작하는 조사가 뒤따르면 'ㆆ'은 뒤따르는 모음에 이어 적는다고 했으므로, '하늘흘'이 들어가야 한다.

(7) <보기 1>에서 모음으로 시작하는 조사가 뒤따르면 'ㆆ'은 뒤따르는 모음에 이어 적는다고 했으므로, '갈흘'이 들어가야 한다.

(8) <보기 1>에서 모음으로 시작하는 조사가 뒤따르면 'ㆆ'은 뒤따르는 모음에 이어 적는다고 했으므로, '살흘'이 들어가야 한다.

◐6

(1) 중세 국어에서는 '돕다'의 어간에 객체 높임 선어말 어미를 붙여서 객체를 높일 수 있었으나 현대 국어에서는 이에 해당하는 특수 어휘가 없으므로, 객체 높임을 표현할 수가 없다. 현대 국어에서 '도우시니'로 표현한 것은 주체 높임 선어말 어미 '-시-'에 의해서 객체가 아닌 주체를 높인 것이다.

(2) ㉠에서 '돕ᄉᆞᇦ니(돕- + -ᄉᆞᇦ- + -ᄋᆞ니)'의 '-ᄉᆞᇦ-'은 앞의 말이 'ㅂ'으로 끝나고, 뒤의 말이 모음으로 시작할 때 쓰이는 객체 높임 선어말 어미임을 알 수 있다. ㉡에서 '듣ᄌᆞᆸ고(듣- + -ᄌᆞᆸ- + -고)'의 '-ᄌᆞᆸ-'은 앞의 말이 'ㄷ'으로 끝나고, 뒤의 말이 자음으로 시작할 때 쓰이는 객체 높임 선어말 어미임을 알 수 있다.

(3) ㉢은 용언 '보다'를 통해 객체 높임을 표현할 때 선어말 어미 '-ᄉᆞᆸ/ᅀᆞᇦ-'을 사용함을 보여 준다. 현대 국어에는 객체 높임 선어말 어미가 없으므로, 특수한 어휘 '뵙다'를 사용하여 객체 높임을 표현한다.

(4) '청ᄒᆞᅀᆞᇦ쇼셔'는 '청ᄒᆞ- + -ᅀᆞᇦ- + -ᄋᆞ쇼셔'가 결합한 형태로, ㉢과 같은 선어말 어미 '-ᅀᆞᇦ-'이 사용되었으나, 이는 '왕'을 높이는 것이 아니라 객체인 '부텨'를 높이는 것이다.

(5) ㉠의 '돕ᄉᆞᇦ니'는 '돕- + -ᄉᆞᇦ- + -ᄋᆞ니'가 결합한 형태로, 선어말 어미의 받침 'ㅸ'을 뒤의 말에 이어 적었고, ㉢의 '보ᅀᆞᇦ면'은 '보- + -ᅀᆞᇦ- + -ᄋᆞ면'이 결합한 형태로, 선어말 어미의 받침 'ㅸ'을 뒤의 말에 이어 적었다.

(6) ㉠~㉢은 객체를 높이는 선어말 어미가 쓰인 용언이므로, 목적어나 부사어 자리에 높임의 대상이 온다.

(7) ㉠~㉢은 객체를 높이는 선어말 어미가 쓰인 용언이다. 현대 국어에는 객체 높임 선어말 어미가 없으나, 중세 국어에는 여러 가지 형태의 객체 높임 선어말 어미가 있었음을 알 수 있다.

(8) ㉠~㉢의 '-ᅀᆞᆸ-'에서 'ㅸ'과 'ㆍ', '-ᅀᆞᆸ-'에서 'ㅿ'과 같은 현대 국어에 없는 자모가 사용되었음을 알 수 있다.

07

(1) '놈'에 대응하는 현대어가 '남'이므로 사람에 해당하며, 끝음절의 모음은 'ㆍ'이므로 양성 모음이다. 따라서 관형격 조사 '익'를 써야 한다.

(2) '거붑'에 대응하는 현대어는 '거북'이므로 동물이다. 그리고 '거붑'의 끝음절의 모음은 'ㅜ'로 음성 모음이므로, 관형격 조사 '의'를 써야 한다.

(3) '大王'에 대응하는 현대어가 '대왕'이므로 사람이면서 높임의 대상이다. 따라서 관형격 조사 'ㅅ'을 써야 한다.

(4) '나모'에 대응하는 현대어가 '나무'이므로 사람도 동물도 아니다. 따라서 관형격 조사 'ㅅ'을 써야 한다.

(5) '아들'에 대응하는 현대어가 '아들'이므로 사람이며, 끝음절의 모음이 'ㆍ'이므로 양성 모음이다. 따라서 관형격 조사 '익'를 써야 한다.

(6) '술위'에 대응하는 현대어가 '수레'이므로, 사람도 동물도 아닌 것에는 관형격 조사 'ㅅ'을 써야 한다.

(7) '부텨'에 대응하는 현대어가 '부처'이므로 사람이면서 높임의 대상이다. 따라서 관형격 조사 'ㅅ'을 써야 한다.

(8) '하늘'에 대응하는 현대어 '하늘'은 사람도 아니고 동물도 아니므로, 관형격 조사 'ㅅ'을 써야 한다.

08

(3) 중세 국어의 '큰 ᄆᆞᅀᆞᆷᄋᆞᆯ(ᄆᆞᅀᆞᆷ+ᄋᆞᆯ) 여러(열-+-어)'에 대응되는 현대 국어 '큰 마음을 열어'를 통해서 '열다'는 중세 국어와 현대 국어에서 모두 목적어를 취하는 타동사임을 확인할 수 있다. 또 '번게 구르믈(구름+을) 흐터(흩-+-어)'에 대응되는 현대 국어 '번개가 구름을 흩어'를 통해 '흩다'가 중세 국어와 현대 국어에서 모두 목적어를 취하는 타동사임을 확인할 수 있다. 그리고 중세 국어의 '自然히 ᄆᆞᅀᆞ미(ᄆᆞᅀᆞᆷ+이) 여러(열-+-어)'와 '散心은 흩튼(흩-+-은) ᄆᆞᅀᆞ미라(ᄆᆞᅀᆞᆷ+이라)'에서 '열다'와 '흩다'는 목적어를 필요로 하지 않기에 자동사로도 사용됨을 알 수 있다. 그러나 현대 국어에서 목적어가 없는 '열리어'와 '흩어진'는 동사 '열다'와 '흩다'의 피동 표현으로 '열다', '흩다'와는 다른 동사이다.

(6) 중세 국어에서는 '흐터, 흩튼'을 통해 '흩다'가 모두 목적어를 취하기도 그렇지 않기도 함을 알 수 있다. 즉, 중세 국어에서는 '흩다'가 타동사, 자동사 모두 가능하다. 그러나 현대 국어에서 '흩어진(흩+-어지-+-ㄴ)'은 '흩다'의 피동 표현으로 목적어를 취하지 않는 자동사이고, '흩다'는 타동사로 목적어를 취하고 있다.

(7) 중세 국어에서 '열다'는 자동사, 타동사 모두 가능하지만, 현대 국어에서 '열다'는 타동사, '열리다(열-+-리-+-다)'는 피동사로 목적어를 취하지 않는 자동사이다.

09

(1) <보기 1>에서 과거 시제의 선어말 어미 '-더-'는 주어가 화자 자신일 때 사용되는 선어말 어미 '-오-'와 결합하여 '-다-'의 형태로 나타나기도 한다고 하였다. ㄱ에서 '롱담ᄒᆞ다라'는 '롱담ᄒᆞ-+-다-+-라'로 나눌 수 있으므로, 과거 시제 선어말 어미 '-더-'가 '-오-'와 결합한 '-다-'가 쓰여 과거 시제를 나타냄을 알 수 있다. 따라서 ㄱ은 '내 농담하였다.'로 해석할 수 있다.

(2) '묻ᄂᆞ다(묻-+-ᄂᆞ-+-다)'의 선어말 어미 '-ᄂᆞ-'는 <보기 1>을 통해 현재 시제를 나타내는 선어말 어미임을 알 수 있다. 따라서 ㄴ은 '네 이제 또 묻는다.'로 해석할 수 있다.

(3) 동사 '주그니라'에 시제 관련 선어말 어미가 없으므로, 현재 시제가 아니라 과거 시제이다. 따라서 ㄷ은 '너의 아버지가 이미 죽었다.'로 해석할 수 있다.

(4) 'ᄒᆞ더이다(ᄒᆞ-+-더-+-이-+-다)'의 '-더-'는 <보기 1>을 통해 과거 시제를 나타내는 선어말 어미임을 알 수 있다. 따라서 ㄹ은 '그대의 딸을 맞이하고자 하였습니다.'로 해석할 수 있다.

(5) '어드리라(얻-+-(으)리-+-라)'의 '-(으)리-'는 <보기 1>을 통해 미래 시제를 나타내는 선어말 어미임을 알 수 있다. 따라서 ㅁ은 '내 원을 따르지 않으면 꽃을 못 얻을 것이다.'로 해석할 수 있다.

(6) 'ᄒᆞ더시니이다(ᄒᆞ-+-더-+-시-+-니-+-이-+-다)'에서 '-더-'는 <보기 1>을 통해 과거 시제를 나타내는 선어말 어미임을 알 수 있다. 따라서 ㅂ은 '다음 법왕이시니 전법을 따라 하셨습니다.'로 해석할 수 있다.

(7) '기드리ᄂᆞ라(기드리-+-ᄂᆞ-+-니-+-라)'에 현재 시제 선어말 어미 '-ᄂᆞ-'가 사용된 것은 맞지만, 어간이 '기다리-'이므로 미래 시제 선어말 어미는 사용되지 않았다. 따라서 ㅅ은 '이 지옥에 들릴 것이므로 물을 끓이며 기다린다.'로 해석할 수 있다.

(8) '겻구오리라(겻구-+-오-+-리-+-라)'에서 '-리-'는

<보기 1>을 통해 미래 시제를 나타내는 선어말 어미임을 알 수 있다. 따라서 ㉠은 '사문과 하여 (함께) 재주를 겨룰 것이다.'로 해석할 수 있다.

10

(1) '얼음'을 소리대로 쓰면 '어름'이므로, '얼음'은 어법에 맞게 적은 것이다.

(2) '낮잠'을 소리대로 쓰면 [낟짬]이므로, '낮잠'은 어법에 맞게 적은 것이다.

(3) '값나가다'의 발음은 [감나가다]이고, '검버섯'의 발음은 [검버섣]이므로, 두 단어 모두 어법에 맞게 적은 것이다.

(4) '바가지'는 소리대로 적었으므로, 어법에 맞도록 적은 것이 아니다.

(5) 둘 다 파생어는 맞지만, '노름'은 어법에 맞도록 적은 것이 아니라 소리대로 적은 것이기에 적절하지 않다.

(6) '옷소매'와 '밥알'은 합성어이며, 둘 다 어법에 맞도록 적었으므로, ㉣의 예로 적절하다.

(7) '사랑+이'를 '사랑니'로 적은 것은 소리대로 적은 것이며, 어근과 어근의 결합이므로 합성어이기도 하다.

(8) '군말'은 파생어이며, 표기와 동일하게 [군말]로 소리 나고, '날고기'도 파생어이며, 표기와 동일하게 [날고기]로 소리 나므로, ㉤의 예로 적절하다.

11

(1) [으뜸]은 앞의 모음 'ㅡ'와 뒤의 모음 'ㅡ' 사이에서 [ㄸ] 소리가 나므로, ⓐ에 해당한다.

(2) [거꾸로]는 앞의 모음 'ㅓ'와 뒤의 모음 'ㅜ' 사이에서 [ㄲ] 소리가 나므로, ⓐ에 해당한다.

(3) [살짝]은 'ㄹ' 받침 뒤에서 [�짝] 소리가 나므로, ⓑ에 해당한다.

(4) [씩씩]은 'ㄱ' 받침 뒤에 나는 된소리로 같은 음절이 겹쳐 나는 경우이므로, ⓑ가 아니라 ⓒ에 해당한다.

(5) [낙찌]는 'ㄱ' 받침 뒤에서 [ㅉ] 소리가 나므로, ⓒ에 따라 된소리로 적지 않는다. 'ㄱ, ㅂ' 받침 뒤에서 나는 된소리를 된소리로 적지 않는 것은, 'ㄱ, ㅂ' 받침 뒤에 연결되는 'ㄱ, ㄷ, ㅂ, ㅅ, ㅈ'은 언제나 된소리로 소리 나기 때문이다.

(6) [씁쓸하다]는 'ㅂ' 받침 뒤에 나는 된소리로, 비슷한 음절이 겹쳐 나는 경우이므로, ⓐ가 아니라 ⓒ에 해당한다.

(7) [막꾹쑤]는 'ㄱ' 받침 뒤에서 [ㄲ], [ㅆ] 소리가 나므로, ⓒ에 따라 된소리로 적지 않는다.

(8) [똑딱똑딱]은 'ㄱ' 받침 뒤에서 [ㄸ] 소리가 나지만, 같은 음절이 겹쳐 나는 경우이므로 ⓒ에 따라 된소리로 적는다.

12

(1) '종로'는 표준 발음법 제5장 제19항에 의거하여 [종노]로 발음된다. 따라서 '종로'의 로마자 표기는 'Jongno'이다.

(2) '탐라'는 표준 발음법 제5장 제19항에 따라 [탐나]로 발음되므로, 로마자 표기는 'Tamna'이다.

(3) '벚꽃'은 표준 발음법 제4장 제8항에 의거하여 [벋꼳]으로 발음되므로, 로마자 표기는 'beotkkot'이다.

(4) '강릉'은 표준 발음법 제5장 제19항에 따라 [강능]으로 발음된다. 또한 로마자 표기법 제2장 제2항 붙임 1의 모음 앞에서 'ㄱ'은 'g'로 적는다는 규정에 따라 '강릉[강능]'은 'Gangneung'으로 적는다.

(5) '한라산'은 표준 발음법 제5장 제20항에 의거하여 [할라산]으로 발음되고, 로마자 표기법 제2장 제2항 붙임 2에 따라 'Hallasan'으로 적는다.

(6) '대관령'은 표준 발음법 제5장 제20항에 따라 [대괄령]으로 발음되므로, 로마자 표기는 'Daegwallyeong'으로 적는다.

(7) 로마자 표기법 제2장 제2항 붙임 1에서 어말에서 'ㄱ'은 'k'로 적는다고 했으므로, '독도'는 'Dokdo'로 적는다.

(8) '한밭'은 표준 발음법 제4장 제8항에 따라 [한받]으로 발음되므로, 로마자 표기는 'Hanbat'이다.

개념 마스터	1회	본문 315~318쪽

01 ② **02** ⑤ **03** ④ **04** ① **05** ④

01

정답 분석

❷ ㉠'발가락'은 '발'과 '가락'이 결합하여 합성어가 될 때 'ㄹ'의 형태에 변화가 없으므로, <보기>의 '쌀가루'와 '솔방울'이 그 예로 적절하다. ㉡'소나무'는 '솔'과 '나무'가 결합하여 합성어가 될 때 'ㄹ'이 탈락하였으므로, <보기>의 '무술'과 '푸나무'가 그 예로 적절하다. ㉢'이튿날'은 '이틀'과 '날'이 결합하여 합성어가 될 때 'ㄹ'이 'ㄷ'으로 바뀌었으므로, <보기>의 '섣달'이 그 예로 적절하다. '낱알'은 '낱'과 '알'의 결합으로 이루어진 합성어이므로 'ㄹ' 받침의 명사가 합성어를 형성한 경우가 아니다.

02

정답 분석

❺ [A]는 중세 국어에서 명사와 명사가 결합하여 합성어가 될 때, 'ㄴ, ㄷ, ㅅ, ㅈ' 등으로 시작하는 명사 앞에서 받침 'ㄹ'이 탈락하는 규칙이 있었다는 점과 관형격 조사 'ㅅ'이 결합한 말에서 받침 'ㄹ'이 탈락한 후 관형격 조사 'ㅅ'이 'ㄷ'의 발음과 구분되지 않게 되면서 'ㄷ' 소리가 나는 것은 받침을 'ㄷ'으로 적도록 했다는 점을 설명하고 있다. 그리고 관형격 조사 'ㅅ'의 형태를 밝혀 적는 것이 국어의 변화 과정을 고려한 관점에 부합한다고 설명하고 있다.

이로 볼 때, 현대 국어에서 '숟가락(숤 가락)'과 '뭇사람(뭀 사룸)'의 표기가 다른 것은 'ㄹ'이 탈락한 후 남은 'ㅅ'의 발음이 서로 달랐기 때문이 아니라, 국어의 변화 과정을 고려하여 적은 것(뭇사람)과 그렇지 않은 것(숟가락)의 차이 때문임을 알 수 있다. 왜냐하면 [A]에서 언급한 바와 같이 근대 국어로 오면서 'ㅅ'과 'ㄷ'의 발음이 구분되지 않게 되었고, 현대 국어에서도 'ㅅ'과 'ㄷ'의 발음은 모두 [ㄷ]으로 동일하기 때문이다.

오답 분석

① <보기>의 [자료]에 제시된 '중세 국어의 예' 중 첫 번째 예를 통해 '술'이 현대어 '숟가락'과 대응되고, '져'가 현대어 '젓가락'과 대응되는 것으로 보아 당시 '술'과 '져'는 자립 명사로 사용되었음을 알 수 있다. 반면 '현대 국어의 예' 중 첫 번째 예에서 '술'이 자립 명사로 쓰이지 않음을, 세 번째 예의 '밥 한 술'에서처럼 '술'이 단위를 나타내는 의존 명사로 쓰임을 알 수 있다.

② <보기>의 [자료]에 제시된 '중세 국어의 예' 중 두 번째 예를 통해 '술'과 '져'의 결합인 '수져'에 대응되는 현대어가 '수저'라는 점에서 확인할 수 있다.

③ <보기>의 [자료]에 제시된 '중세 국어의 예' 중 첫 번째 예를 통해 '술'과 '져'가 자립 명사임을 확인할 수 있고, 두 번째 예를 통해 명사 '귿'을 수식할 때 '숤', 명사 '가락'을 수식할 때 '졋'의 형태로 쓰임을 확인할 수 있다. 이를 통해 '술'과 '져'는 명사를 수식할 때 관형격 조사 'ㅅ'이 결합했음을 알 수 있다.

④ [A]에서 '뭀 사룸'을 '뭇사람'으로 적어 국어의 변화 과정을 고려한 관점에 부합한 것과 달리, '이틄 날'을 현대 국어에서 '이튿날'로 적도록 하였는데, 이때의 'ㄷ'은 'ㄹ'이 변한 것으로 설명되지 않는다고 하였다. 마찬가지로 중세 국어의 '숤 가락'이 근대 국어에서 '숫가락'으로, 현대 국어에 와서 '숟가락'으로 적히는 것은 국어의 변화 과정을 고려한 관점에 부합하지 않는 것이다.

03

정답 분석

❹ 이 문항은 먼저 <보기 2>에 제시된 사례를 분석하고, 이를 <보기 1>에 적용하는 것이 효율적인 문제 풀이 방법이다. ㉠'집안일'은 합성어인데 자음으로 끝나는 '집안' 뒤에 'ㅣ' 모음으로 시작하는 '일'이 와서 'ㄴ' 첨가가 일어나 [집안닐]이 된 후, 연음되어 [지반닐]로 발음하므로, 음운의 수가 하나 늘어난다. ㉡'좋은'은 'ㅎ'이 탈락하여 [조은]으로 발음하므로, 음운의 수가 하나 줄어든다. ㉢'않고'는 'ㅎ'과 'ㄱ'이 거센소리 'ㅋ'으로 축약되어 [안코]로 발음하므로, 음운의 수가 하나 줄어든다. ㉣'같이'는 'ㅌ'이 'ㅣ' 모음과 만나 구개음 'ㅈ'으로 바뀌면서 [가치]로 발음하므로, 음운의 수에 변화가 없다. ㉤'난로'는 받침 'ㄴ'이 뒷말 'ㄹ'의 영향으로 유음화가 일어나 [날로]로 발음하므로, 음운의 수에 변화가 없다. ㉥'옮는'은 자음군 단순화로 겹받침 'ㄻ' 중 'ㄹ'이 탈락하여 [옴는]으로 발음하므로, 음운의 수가 하나 줄어든다.

이를 <보기 1>의 순서도에 적용하면 먼저 음운의 수에 변화가 없는 A에는 ㉣, ㉤이 들어가야 하고, 음운의 수에 변화는 생겼는데 음운의 수가 줄어들지 않은 B에는 ㉠이 들어가야 한다. 음운의 수가 줄었는데 새로

운 음운이 없는 C에는 ⓛ, ⓗ이, 새로운 음운이 있는 D에는 ⓒ이 들어가야 한다.

04
정답 분석
❶ ㉠의 '같이'는 구개음화가 일어나 [가치]로 발음되고, '땀받이'도 구개음화가 일어나 [땀바지]로 발음된다. 또한 <보기>에서 '같이[가치]'의 로마자 표기를 'gati'가 아니라 발음과 동일하게 'gachi'로 적은 것을 통해, 구개음화는 로마자 표기에 반영됨을 알 수 있다.

오답 분석
② ㉡의 '잡다'는 된소리되기가 일어나 [잡따]로 발음되고, '삭제'도 된소리되기가 일어나 [삭쩨]로 발음된다. 그런데 <보기>에서 '잡다'의 로마자 표기를 'japtta'가 아니라 'japda'로 적은 것을 통해, 된소리되기는 로마자 표기에 반영되지 않음을 알 수 있다.
③ ㉢의 '놓지'는 'ㅎ'과 'ㅈ'이 축약되어 'ㅊ'으로 소리 나는, 거센소리되기가 일어나 [노치]로 발음된다. 반면 '닳아'는 겹받침 'ㅀ'에서 'ㅎ'이 탈락한 뒤 연음되어 [다라]로 발음되므로, '놓지'와 동일한 음운 변동이 일어난 것이 아니다. 한편 <보기>에서 '놓지[노치]'의 로마자 표기를 'nohji'가 아니라 'nochi'로 적은 것을 통해, 거센소리되기는 로마자 표기에 반영됨을 알 수 있다.
④ ㉣의 '맨입'은 'ㄴ' 첨가가 일어나 [맨닙]으로 발음되고, '한여름'도 'ㄴ' 첨가가 일어나 [한녀름]으로 발음된다. 또한 <보기>에서 '맨입[맨닙]'의 로마자 표기를 'maenip'이 아니라 'maennip'으로 적은 것을 통해, 'ㄴ' 첨가는 로마자 표기에 반영됨을 알 수 있다.
⑤ ㉤의 '백미'는 받침 'ㄱ'이 뒤의 비음 'ㅁ'의 영향으로 'ㅇ'으로 소리 나는, 비음화 현상이 일어나 [뱅미]로 발음된다. '밥물'도 받침 'ㅂ'이 뒤의 비음 'ㅁ'의 영향으로 'ㅁ'으로 소리 나서 [밤물]로 발음된다. 또한 <보기>에서 '백미[뱅미]'의 로마자 표기를 'baekmi'가 아니라 'baengmi'로 적은 것을 통해, 비음화는 로마자 표기에 반영됨을 알 수 있다.

05
정답 분석
❹ 소연은 지연에게 '빨리 학교에 가라'는 명령의 의도를, 명령형 종결 어미 '-아라'를 사용하여 '빨리 가라.'라고 표현하고 있다. 따라서 소연은 자신의 의도를 직접 드러내고자 종결 표현과 의도를 일치시켜 명시적으로 표현하고 있는 것이다. 이처럼 의도를 직접 드러내는 표현은 청자에게 부담을 줄 수도 있다.

오답 분석
① 어머니가 지연에게 일어나라는 명령의 의도를 전달할 때, '저기', '좀' 등의 언어 표현을 사용하여 완곡하게 표현하고 있다. 이를 통해 청자에게 부담을 덜 줄 수 있다.
② 지연은 어머니에게 선생님께 전화해 달라는 요청의 의도를 전달할 때, '전화해 줘요.'라는 명령형이 아닌 '전화해 주시겠어요?'와 같은 의문형을 통해 완곡하게 표현하고 있다.
③ 어머니는 지연에게 함께 병원에 가자는 청유의 의도를 전달할 때, '엄마랑 병원에 가자.'라는 청유형 표현을 사용하였으므로, 화자의 의도와 종결 표현을 일치시켰다.
⑤ 어머니는 소연에게 작은 소리로 말하라는 명령의 의도를 전달할 때, '좋겠다.'와 같은 평서형 종결 표현과 '만'과 같은 언어 표현을 사용하여 완곡하게 표현하고 있다.

개 념 마 스 터 **2회** 본문 319~322쪽

01 ⑤ **02** ② **03** ⑤ **04** ④ **05** ⑤

01
정답 분석
❺ 3문단에서 '15세기 국어에서 체언 '바' 뒤에 주격 조사 '이'가 붙을 때 '배'로 표기된 사례도 반모음화로 설명할 수 있다.'라고 하였다. 이를 통해 모음 'ㅐ'가 중세 국어에서는 이중 모음이었음을 알 수 있다. 그런데 2문단에서 반모음화는 반모음과 성질이 비슷한 단모음에 적용되는 것으로, [펴:]의 경우처럼 단모음 'ㅣ'가 소리가 유사한 반모음 'ㅣ'로 교체된 것이라고 하였다. 그런데 '배'는 체언의 단모음 'ㅏ'에 주격 조사 'ㅣ'가 반모음 'ㅣ'로 교체된 후 결합하여 이중 모음 'ㅐ'가 되었다고 추정할 수 있다. 즉 체언의 단모음 'ㅏ'가 반모음으로 교체된 것이 아니라 주격 조사의 단모음 'ㅣ'가 반모음 'ㅣ'로 교체된 것이다.

오답 분석
① 2문단에서 '[펴:]와 같이 반모음화가 일어난 경우도 규범상 표준 발음으로 인정된다.'라고 하였다.
② 2문단에서 '피+어'를 [펴:]로 발음하는 경우처럼 '하나의 단모음이 반모음으로 교체되는 음운 현상을 반모음화라고 부른다.'라고 하였고, '단모음 'ㅣ'가 소리가 유사한 반모음 'ㅣ'로 교체된 것'이라고 하였으므로, 어간

'피-'의 단모음 'ㅣ'가 반모음으로 교체된 것임을 알 수 있다.

③ 1문단에서 '어간이 'ㅣ, ㅚ, ㅟ'로 끝날 때 어미에 반모음 'ㅣ'가 첨가되어 발음되는 경우는 표준 발음으로 인정되지만 표기할 때는 음운 변동이 일어나지 않은 형태로 해야 한다.'라고 하였다.

④ 3문단에서 15세기 국어의 '·ㅣ, ㅐ, ㅔ, ㅚ, ㅢ' 표기도 'ㅟ'와 마찬가지 방식으로 이중 모음을 나타냈을 것으로 추정된다.'라고 하였으므로, 이중 모음 'ㅚ'는 단모음 'ㅗ'와 반모음 'ㅣ'가 결합한 이중 모음을 나타냈을 것으로 추정된다.

02
정답 분석

❷ ⓒ '긔여'는 어간 '긔-'에 어미 '-어'가 결합하여 '긔여'가 된 경우이다. 15세기의 'ㅢ' 표기는 'ㅡ'와 반모음 'ㅣ'가 결합한 이중 모음을 나타냈을 것으로 추정된다. 이에 따르면 '긔여'에서 어간 '긔-'는 반모음 'ㅣ'로 끝나므로 '긔여'는 반모음 'ㅣ' 뒤에서 다시 반모음 'ㅣ'가 첨가된 사례이다. 따라서 ㉠의 사례로 적절하다.

ⓑ '니겨'는 어간 '니기-'에 어미 '-어'가 결합할 때 어간의 마지막 모음 'ㅣ'가 반모음 'ㅣ'로 교체되어 이중 모음 'ㅕ'가 된 것이다. 따라서 어간이 'ㅣ'로 끝나는 용언에서 반모음화가 일어난 ㉡의 사례로 적절하다.

오답 분석

ⓐ 15세기의 'ㅐ' 표기는 'ㅏ'와 반모음 'ㅣ'가 결합한 이중 모음을 나타냈을 것으로 추정된다. 따라서 '내'는 '나'의 'ㅏ'와 조사 'ㅣ'의 결합에서 뒤의 'ㅣ'가 반모음화된 것으로 볼 수 있다. 다만 '나'가 체언이므로 용언에서 일어나는 반모음화 사례가 아닌 체언과 조사의 결합에서 일어나는 조사 'ㅣ'의 반모음화 사례이다. 따라서 ㉠, ㉡ 어디에도 해당되지 않는다.

ⓓ '디여'는 어간 '디-'에 어미 '-어'가 결합할 때 어미에 반모음 'ㅣ'가 첨가되어 '어'가 '여'로 교체된 것이다. 이는 단모음 'ㅣ' 뒤에서 일어난 반모음 첨가의 사례이다. 따라서 ㉠, ㉡ 어디에도 해당되지 않는다.

03
정답 분석

❺ '수꿩'과 '숫양'은 주위 환경에 따라 다른 형태를 가지는 접두사 '수-'와 '숫-'이 결합하여 만들어진 단어이므로, ㉣의 사례에 해당한다. 그러나 접두사가 결합하는 단어 '꿩'과 '양'이 모두 명사이므로, 특정한 접두사가 둘 이상의 품사에 결합하여 새로운 단어를 만든다

는 ㉢의 사례에는 해당하지 않는다.

참고로 표준어 규정에서는 수컷을 이르는 접두사는 '수-'로 통일하는 것을 원칙으로 하며, 사람들이 많이 사용해 굳어진 '양, 염소, 쥐'만 '숫양, 숫염소, 숫쥐'와 같이 '숫-'을 쓸 수 있다는 예외 조항을 두고 있다.

오답 분석

① 접두사 '군-'이 명사인 '기침'과 '살'에 결합하여 '군기침, 군살'이 되었으므로 ㉠의 사례에 해당한다.

② 접두사 '빗-'이 용언인 '나가다'와 '맞다'에 결합하여 '빗나가다, 빗맞다'가 되었으므로 ㉡의 사례에 해당한다.

③ 접두사 '헛-'이 동사 '디디다'에 결합하여 '헛디디다'를 만들었고, 명사 '수고'에 결합하여 '헛수고'를 만들었으므로 ㉢의 사례에 해당한다.

④ '새빨갛다, 샛노랗다'는 '매우 짙고 선명하게'라는 의미를 더하는 접두사 '새-'와 '샛-'이 각각 용언 '빨갛다'와 '노랗다'에 결합하여 만들어진 단어이므로, ㉡의 사례에 해당한다. 또한 '새-'는 된소리 앞에서, '샛-'은 울림소리 앞에서 붙는 접두사이므로 ㉣의 사례에도 해당한다.

04
정답 분석

❹ '꽃이 봄에 활짝 피다.'와 '봄이 오다.'라는 두 개의 홑문장을 사용하여 '명사절'과 '관형절'이 있는 겹문장으로 만들어야 한다. ④ '나는 꽃이 활짝 핀 봄이 오기를 기다린다.'에서는 '꽃이 (봄에) 활짝 피다.'에 관형사형 어미가 붙은 관형절 '꽃이 활짝 핀'이 체언 '봄'을 수식하고 있고, '봄이 오다.'에 명사형 어미가 붙은 명사절 '봄이 오기'가 전체 문장에서 목적어로 사용되고 있으므로 조건을 충족한다.

오답 분석

① '봄이 오면'과 '꽃이 활짝 핀다.'가 이어진 문장이다.

② '꽃이 활짝 피는'이 관형절로 안긴 겹문장이다.

③ '봄이 오다'와 '꽃이 활짝 피다'가 연결 어미 '-고'로 이어진 다음, 명사형 어미 '-기'가 붙은 '봄이 오고 꽃이 활짝 피기'가 명사절로 안긴 겹문장이다.

⑤ '봄이 오다'와 '꽃이 활짝 피다'가 연결 어미 '-아서'로 이어진 다음, 명사형 어미가 붙은 '봄이 와서 꽃이 활짝 피기'가 명사절로 안긴 겹문장이다.

05
정답 분석

❺ 피동문은 행위를 당한 대상을 주어로 하는 문장이고, 사동문은 주어가 대상에게 행위를 시키는 문장이다.

덧붙여 피동문과 사동문을 구분할 때, 단어의 의미와 관련된 '동음이의어'와 '다의어'의 쓰임 또한 유의해야 한다. ⑤의 ㉠ '큰 마당의 눈이 빗자루에 쓸렸다.'는 빗자루에 의해 눈이 밀리거나 모아지는 상황이므로 피동문이다. ㉡ '내 동생에게 거실 바닥만(을) 쓸렸다(쓸게 했다).'는 생략된 주어 '나'가 동생에게 거실 바닥을 쓰는 행위를 하도록 시킨 것이므로 사동문이다. 즉 ㉠과 ㉡의 '쓸리다'는 각각 '쓸다²'의 피동사와 사동사로 쓰였다.

문장의 의미로 구분하기가 애매하다면, 피동문은 목적어가 없지만 사동문은 목적어가 있다는 점을 바탕으로 피동문과 사동문을 구분할 수도 있다. 다만 목적어의 유무만으로 구분하게 되면, 목적어를 취하는 일부 피동사(돈을 <u>뜯기다</u>, 발을 <u>물리다</u>, 발을 <u>밟히다</u>)가 쓰인 문장이나 '동음이의어'나 '다의어'에 대한 문장을 자칫 피동문이나 사동문으로 잘못 구분할 수도 있고, ⑤번의 ㉡과 같이 목적격 조사 '을' 대신 보조사 '만'을 사용한 문장의 함정에 빠질 수도 있다.

오답 분석

① ㉠은 <보기>에 제시된 '갈다¹②'의 피동문이다. ㉡의 '갈렸다'는 <보기>에 제시된 '갈다¹②'의 피동사도, 사동사도 아니다. 이는 '쟁기나 트랙터 따위의 농기구나 농기계에 땅이 파여 뒤집히다.'라는 뜻을 지닌 단어로, <보기>에 제시된 '갈다¹'와 동음이의어인 '갈다'의 피동사이다.

② ㉠과 ㉡은 모두 <보기>에 제시된 '깎다'가 피동사로 쓰인 예문이다. ㉠에서는 용돈이 낮추어져 줄게 되었음을, ㉡에서는 점수가 낮추어져 줄게 되었음을 의미한다.

③ ㉠과 ㉡은 모두 <보기>에 제시된 '묻다¹'가 사동사로 쓰인 예문이다. ㉠은 꿀을 가래떡에 들러붙게 하였음을, ㉡은 먹물을 붓에 들러붙게 하였음을 의미한다.

④ ㉡은 목적어가 있지만 <보기>에 제시된 '물다²'가 피동사로 쓰인 예문으로, 큰형이 동네 개로 인해 발이 세게 물렸음을 드러내고 있다. 한편 ㉠은 <보기>에 제시된 '물다²'와 다의어 관계에 있는 '물다'의 사동사가 쓰인 예문이다. 이때 '물다'는 '상처가 날 만큼 세게 누르다'라는 뜻이 아니라 '윗니나 아랫니 또는 양 입술 사이에 끼운 상태로 떨어지거나 빠져나가지 않도록 다소 세게 누르게 하다'라는 뜻이다.

개념 마스터 3회

본문 323~325쪽

01 ③　02 ③　03 ⑤　04 ④　05 ⑤

01

정답 분석

❸ ㄷ의 '보습고'는 목적어인 '세존'을 직접 높이는 표현이다. 이때 '-숩-'은 객체 높임 선어말 어미이다. 객체 높임을 통해 주체를 간접적으로 높이지는 못하므로, 주체인 '용왕'을 간접적으로 높이고 있다는 이해는 적절하지 않다.

02

정답 분석

❸ ⓑ의 '모시다'는 객체 높임을 나타내기 위한 특수 어휘로, 목적어인 '고모님'을 높이고 있다. 그리고 ⓐ의 '튼튼하시다'는 주체 높임 선어말 어미 '-시-'를 사용하여 '치아'를 높임으로써 그 소유주인 '할아버지'를 간접적으로 높이고 있다. ⓒ의 '가시다'는 주체 높임 선어말 어미 '-시-'를 사용하여 주어인 '아버지'를 직접 높이고 있다. 또한 주어에 조사 '께서'를 붙여 주체를 높이고 있다. ⓓ의 '타당하시다'는 주체 높임 선어말 어미 '-시-'를 사용하여 '생각'을 높임으로써 '그분'을 간접적으로 높이고 있다. ⓑ에는 객체 높임이 나타나 있고, ⓐ, ⓒ, ⓓ에는 주체 높임이 나타나 있으므로, 학생 2는 '객체에 해당하는 인물을 높이는가의 여부'를 분류의 기준으로 삼았음을 알 수 있다. 참고로 학생 1은 대상을 '직접 높이느냐, 간접적으로 높이느냐'에 따라 분류한 것으로 볼 수 있다.

03

정답 분석

❺ '탐구 자료'로 보아, 접미사 '-쟁이'는 어떤 속성을 가진 사람이나 직업을 낮잡아 이를 때 덧붙이고, 접미사 '-장이'는 관련 기술을 가진 기술자를 이를 때 덧붙임을 알 수 있다. 따라서 '대장일(대장간에서 쇠를 다루어 도구를 만드는 일)'을 하는 기술자를 뜻할 때는 '대장쟁이'가 아니라 '대장장이'라 해야 한다. 또한 '중매(결혼이 이루어지도록 중간에서 소개하는 일)'를 하는 사람은 기술자가 아니므로 '중매장이'가 아니라 '중매쟁이'라 해야 한다.

오답 분석

① '탐구 자료'에서 '고집이 센 사람'을 '고집쟁이', '거짓말

을 잘하는 사람'을 '거짓말쟁이'라고 하였으므로, '-쟁이'의 의미는 '어떤 속성을 많이 가진 사람'으로 볼 수 있다.

② '탐구 자료'의 (2)를 통해 직업과 관련된 말이지만 이를 낮잡아 이르는 말에는 '-쟁이'를 붙여 씀을 알 수 있고, (3)을 통해 어떤 기술을 직업으로 하는 사람을 이르는 말에는 '-장이'를 붙여 씀을 알 수 있다.

③ '탐구 자료'의 (1)~(3)에서 '-쟁이'와 '-장이'는 '고집, 거짓말, 노래, 그림, 땜, 옹기'와 같은 명사와 결합하여 새로운 단어를 만듦을 알 수 있다.

④ '탐구 자료'의 (1)~(3)에서 '-쟁이'와 '-장이'는 명사인 '고집, 거짓말, 노래, 그림, 땜, 옹기'와 결합하여 '고집쟁이, 거짓말쟁이, 노래쟁이, 그림쟁이, 땜장이, 옹기장이'의 단어를 만들었다. 새로운 단어의 품사 또한 명사이므로, '-쟁이'와 '-장이'는 모두 어근의 품사를 변화시키지 않는 접미사임을 알 수 있다.

04

정답 분석

❹ 음운 변동의 양상에서 ㉠은 첨가, ㉡은 교체, ㉢은 탈락, ㉣은 축약에 해당한다. '구급약'은 '[구·급냑]('ㄴ' 첨가) → [구·금냑](비음화)'으로 소리 나므로, 뒷말 '약'에 'ㄴ'이 첨가(㉠)된 후, 'ㅂ'이 'ㄴ'과 만나 비음 'ㅁ'으로 교체(㉡)되었다. '물엿' 역시 '[물녓]('ㄴ' 첨가) → [물렷](유음화) → [물렫](음절 끝소리 규칙)'으로 소리 나므로, 뒷말 '엿'에 'ㄴ'이 첨가(㉠)된 후, 'ㄹ'의 영향으로 'ㄴ'이 유음 'ㄹ'로 교체(㉡)되었으며, 'ㅅ'은 'ㄷ'으로 교체(㉡)되었다.

오답 분석

① '설날[설·랄]'은 'ㄴ'이 'ㄹ'로 교체만 되었으므로, 첨가의 예로 적절하지 않다.

② '없을[업·쓸]'은 'ㅅ'이 연음된 후 된소리 'ㅆ'으로 교체만 되었으므로, 탈락의 예로 적절하지 않다.

③ '끓이다[끄리다]'는 겹받침 'ㅀ'에서 'ㅎ'이 탈락한 후, 'ㄹ'이 연음되므로 축약의 예로 적절하지 않다.

⑤ '꿋꿋하다[꾿꾸타다]'는 받침 'ㅅ'이 'ㄷ'으로 교체되고, 교체된 'ㄷ'이 'ㅎ'과 만나 'ㅌ'으로 축약되므로, 탈락의 예로 적절하지 않다.

05

정답 분석

❺ ⓒ ㉢의 '딸꾹질'은 부사 '딸꾹'에 접사 '-질'이 결합하여 명사가 된 것으로, 품사가 바뀌는 경우인 [A]로 구분할 수 있다. ⓓ ㉣의 '일찍이'는 부사 '일찍'에 접사

'-이'가 결합하여 부사가 된 것으로, 품사가 바뀌지 않는 경우인 [B]로 구분할 수 있다.

오답 분석

ⓐ ㉠의 '높이다'는 형용사 '높다'의 어근 '높-'에 접사 '-이-'가 결합하여 동사가 된 것으로, 품사가 바뀌는 경우인 [A]로 구분할 수 있다.

ⓑ ㉡의 '깊이'는 형용사 '깊다'의 어근 '깊-'에 접사 '-이'가 결합하여 부사가 된 것으로, 품사가 바뀌는 경우인 [A]로 구분할 수 있다. 다만 품사가 '명사'가 아닌 '부사'로 바뀐 것이므로, '근거'가 적절하지 않다.

개 념 마 스 터 　 4회 　 본문 326~329쪽

| **01** ③ | **02** ④ | **03** ③ | **04** ① | **05** ① |

01

정답 분석

❸ 1문단에서 비음화와 자음 축약(거센소리되기)은 음운과 관련된 조건만으로 규칙성을 파악할 수 있다고 하였다. 이를 바탕으로 ⓒ의 '놓고'는 받침 'ㅎ'이 뒤의 'ㄱ'과 만나 거센소리 'ㅋ'으로 축약되어 [노코]로 발음됨을 알 수 있다. 또한 2문단에서 된소리되기도 예사소리인 파열음 'ㅂ, ㄷ, ㄱ' 뒤에 예사소리 'ㅂ, ㄷ, ㄱ, ㅅ, ㅈ'이 연달아 발음되기 어려워, 뒤에 오는 예사소리가 반드시 된소리로 바뀐다고 하였다. 이를 바탕으로 ⓑ의 '곧잘'은 받침 'ㄷ' 뒤에 오는 예사소리 'ㅈ'이 된소리로 바뀌어 [곧짤]로 발음됨을 알 수 있다. 따라서 ⓑ와 ⓒ는 모두 음운과 관련된 조건만으로 규칙성을 파악할 수 있는 음운 변동이 일어난다.

오답 분석

① ⓐ는 명사로, 단어 내부에서 음운 변동(비음화)이 일어나고, ⓑ는 부사로, 단어 내부에서 음운 변동(된소리되기)이 일어난다. 따라서 용언의 어간에 어미가 이어지는 경우가 아니다.

② ⓐ에서는 비음화가, ⓔ에서는 된소리되기가 일어난다. 4문단에서 '음운 변동이 일어난 발음들은 모두 표준 발음으로 인정된다.'라고 하였으므로, 원래 제 소리가 아닌 음운 변동이 일어난 대로 발음하는 것이 표준 발음으로 인정됨을 알 수 있다.

④ ⓓ의 '담기'는 비음 'ㅁ' 뒤에 오는 예사소리 'ㄱ'이 된소리로 바뀌어 [담:끼]로 발음된다. 이는 2문단에서 언급한 바와 같이 용언의 어간이 비음으로 끝나고 뒤에 오

는 어미가 예사소리로 시작하면 예사소리가 된소리로 바뀌는 경우에 해당한다. 따라서 ⓓ는 용언의 어간과 어미가 결합한다는 조건이 음운 변동을 일으키는 요인으로 작용한다고 볼 수 있다. 그러나 ⓒ의 '놓고'는 받침 'ㅎ'이 예사소리 'ㄱ'과 만나서 거센소리로 축약되어 [노코]로 발음된다. 1문단에서 '국화[구콰]'와 같이 명사 내부에서도 일어나는 음운 변동이라는 점을 고려할 때, 거센소리가 되는 음운 변동은 어간과 어미가 결합한다는 조건으로 일어나는 것이 아니라, 'ㅎ'과 예사소리가 만날 때 일어나는 음운 변동임을 알 수 있다.

⑤ ⓓ의 '담기'는 용언의 어간과 결합하는 어미의 첫소리가 예사소리 'ㄱ'에서 된소리 'ㄲ'으로 바뀐 것이 맞지만, ⓔ의 '뜯긴'은 어간 '뜯기-' 내부에서 예사소리 'ㄱ'이 된소리 'ㄲ'으로 바뀐 경우이다. 참고로 '뜯기다'는 동사 '뜯-'에 피동 접미사 '-기-'가 결합한 파생어이다.

02

정답 분석

❹ 2문단에서 된소리되기는 예사소리인 파열음 'ㅂ, ㄷ, ㄱ' 뒤에 예사소리 'ㅂ, ㄷ, ㄱ, ㅅ, ㅈ'이 연달아 발음되기 어려워, 뒤에 오는 예사소리가 예외 없이 된소리로 바뀌는 음운 변동이라고 하였다. '국수'는 받침 'ㄱ' 뒤에 예사소리 'ㅅ'이 연달아 오므로, 예외 없이 된소리로 바뀌는 음운 변동이 일어난다. 또한 <보기>의 한글 맞춤법 제5항 2 '다만'에서도 "ㄱ, ㅂ 받침 뒤에서 나는 된소리는, 같은 음절이나 비슷한 음절이 겹쳐 나는 경우가 아니면 된소리로 적지 아니한다.'라고 하였다. 따라서 '국수'는 된소리를 밝혀 적지 않는다.

오답 분석

① '가끔'은 두 모음 'ㅏ'와 'ㅡ' 사이에서 된소리가 나므로, 한글 맞춤법 제5항 1에 해당한다. 따라서 표기에 된소리를 밝혀 적는다. 다만, 두 모음 사이에 예사소리가 오면 된소리가 되는 것은 음운과 관련된 조건만으로는 설명할 수 없는 현상이다.

② '몹시'는 파열음 'ㅂ' 뒤에 오는 예사소리 'ㅅ'이 된소리로 바뀌는 된소리되기의 규칙적인 현상이므로, 예사소리로 적는다.

③ '딱딱'은 '딱닥'으로 적어도 예사소리 뒤에 오는 예사소리가 된소리로 교체되어 [딱딱]으로 발음될 것이다. 그러나 한글 맞춤법 제13항에 따라 '딱딱'으로 적는다.

⑤ '잔뜩'은 부사이므로 용언의 어간 뒤의 예사소리가 된소리로 변한 것과는 관련이 없다. 한편 '잔뜩'은 한글 맞춤법 제5항 2에 'ㄴ, ㄹ, ㅁ, ㅇ' 받침 뒤에서 뚜렷한 까닭 없이 된소리가 나는 단어로 제시되어 있다.

03

정답 분석

❸ ㉠ 'ㅂ얌(뱀)'은 자음으로 끝나므로 주격 조사 '이'가 결합해야 한다. 이를 이어 적으면 'ㅂ야미'가 된다. ㉡ '불휘(뿌리)'는 모음 'ㅟ'(단모음 ㅜ + 반모음 ㅣ)로 끝나므로, 주격 조사는 아무런 형태가 나타나지 않는다. 따라서 그대로 '불휘'로 표기한다. ㉢ '대장부'는 모음 'ㅜ'로 끝나므로, 주격 조사 'ㅣ'가 결합해야 한다. 따라서 모음 'ㅜ'와 'ㅣ'가 결합한 '대장뷔'로 표기한다.

04

정답 분석

❶ '그녀는 그가 여행을 간 사실을 몰랐다.'에서 관형절 '그가 여행을 간'과 이 관형절이 안긴 '그녀는 사실을 몰랐다.'라는 문장에는 서로 중복된 단어가 없다. 따라서 생략된 문장 성분 없이 관형절이 안은문장의 체언 '사실'을 수식하고 있으므로, ㉠의 예에 해당하지 않는다.

오답 분석

② 관형절인 '내가 사는'의 부사어 '마을에'가 관형절이 수식하는 체언 '마을'과 동일하여 생략되었다.

③ 관형절인 '책장에 있던'의 주어 '소설책이'가 관형절이 수식하는 '소설책'과 중복되어 생략되었다.

④ 관형절인 '동생이 먹을'의 목적어 '딸기를'이 관형절이 수식하는 체언 '딸기'와 중복되어 생략되었다.

⑤ 관형절인 '골짜기에 흐르는'의 주어 '물이'가 관형절이 수식하는 체언 '물'과 중복되어 생략되었다.

05

정답 분석

❶ [확인 사항]에서 '단어는 사전에 표제어로 실린다.'라고 하였고, [문제 해결 과정]의 순서도에서 ㉠ '살아가다'는 사전에 표제어로 실렸다고 하였으므로, 한 단어임을 알 수 있다. 하나의 단어는 그 형태소 내부에서 띄어쓰기를 하지 않으므로 '살아가다'로 붙여 써야 한다. ㉡ '받아가다'는 '-아'를 '-아서'로 바꿔 쓸 수 있다고 하였으므로, [확인 사항]에 따라 '본용언+본용언'의 구성임을 알 수 있다. 따라서 반드시 '받아 가다'로 띄어 써야 한다. ㉢ '닮아가다'는 '-아'를 '-아서'로 바꿔 쓸 수 없다고 하였으므로, '본용언+보조 용언'의 구성임을 알 수 있다. 따라서 '보조 용언은 띄어 씀을 원칙으로 하되 붙여 씀도 허용한다.'라는 [확인 사항]에 따라 '닮아 가다'로 띄어 쓰거나 '닮아가다'로 붙여 쓸 수도 있다.

01 ③ **02** ① **03** ③ **04** ④ **05** ⑤

01

정답 분석

❸ <보기>에서 지금의 '돼지'를 의미하는 말이 예전에는 '돝'이었고, 여기에 '-아지'가 붙어 '돝의 새끼'를 의미하는 말이 '도야지'라 하였다. 따라서 지금의 '돼지'는 돼지 전체를 나타내는 말이고, 예전의 '도야지'는 돼지의 새끼만 나타내는 말이므로 서로의 개념이 일치하지 않는다. 굳이 두 말의 관계를 비교하면, 지금의 '돼지'가 예전 '도야지(돼지의 새끼)'의 상의어이다.

오답 분석

① 예전의 '도야지'에 해당하는 개념은 '아기 돼지, 돼지 새끼'와 같은 말에도 남아 있다.
② 예전의 '돝(돼지)'은 '도야지(돼지 새끼)'의 하의어가 아니라 상의어이다.
④ 지금의 '어린 돼지'에 해당하는 예전의 어휘로 '도야지'가 있었으므로, 어휘적 빈자리는 존재하지 않았다.
⑤ 예전의 '도야지'의 개념을 나타내기 위해 지금은 하나의 고유어 단어가 아니라 '아기 돼지' 혹은 '새끼 돼지'처럼 구를 사용한다고 2문단에서 언급하고 있다.

02

정답 분석

❶ 제시문에서 어휘적 빈자리는 '구', '한자어나 외래어', '상의어'를 사용하는 방식으로 채워진다고 하였다. <보기>의 ㄱ에서 '맏사위', '막냇사위'처럼 첫 번째, 마지막 사위를 가리키는 말이 있는 반면 두 번째, 세 번째 사위를 구별하여 가리키는 단어가 없어 '둘째 사위', '셋째 사위'라고 입력하는 것은 단어가 아닌 구를 사용하여 어휘적 빈자리를 채우는 첫 번째 방식의 사례로 적절하다.

오답 분석

ㄴ. 꿩의 새끼를 나타내는 어휘가 원래 존재하고 있으나 학생 2가 이를 몰라서 사전에 있는 어휘를 찾아본 것이므로, 어휘적 빈자리를 채우는 방식에 해당하지 않는다.
ㄷ. '금성'의 고유어로 '샛별'과 '개밥바라기'가 존재하고 있으나 생소하지 않은 단어를 택했다는 것이므로, 어휘적 빈자리를 채우는 방식에 해당하지 않는다.

03

정답 분석

❸ 구개음화는 끝소리가 'ㄷ', 'ㅌ'인 형태소가 모음 'ㅣ'나 반모음 'ㅣ [j]'로 시작되는 형식 형태소와 만나면 구개음 'ㅈ', 'ㅊ'이 되는 현상이다. ㉢의 '굳히다'는 'ㄷ'과 'ㅎ'이 만나 거센소리 'ㅌ'이 된 후, 다시 'ㅣ' 모음의 영향으로 구개음 'ㅊ'이 되어 [구치다]로 소리 난다. '닫히다' 역시 'ㄷ'과 'ㅎ'이 만나 거센소리 'ㅌ'이 된 후, 'ㅣ' 모음의 영향으로 구개음 'ㅊ'이 되어 [다치다]로 소리 난다. 따라서 'ㄷ' 뒤에서 'ㅎ'이 탈락할 때 구개음화가 일어나는 것이 아니라, 'ㄷ'이 'ㅎ'과 만나 거센소리 'ㅌ'이 된 후에 구개음화가 일어난다.

오답 분석

① ㉠에서 구개음화가 일어나는 '맏이'나 '같이'는 각각 끝소리가 'ㄷ'이나 'ㅌ'이고 뒷말이 'ㅣ' 모음으로 시작한다.
② ㉡에서 '밭이'는 받침 'ㅌ'이 'ㅣ' 모음으로 시작하는 형식 형태소와 만나자 구개음 'ㅊ'이 된다. 그러나 '밭을'은 받침 'ㅌ'이 'ㅡ' 모음으로 시작하는 형식 형태소와 만나 아무 변화가 일어나지 않았다.
④ ㉣에서 '밑이'는 받침 'ㅌ'이 형식 형태소인 모음 'ㅣ'와 만나서 구개음화가 일어났지만, '끝인사'는 받침 'ㅌ'이 실질 형태소인 모음 'ㅣ'와 만나서 구개음화가 일어나지 않았다.
⑤ ㉤에서 '해돋이'는 '해'와 '돋이'가 결합한 합성어이고, '돋이'는 다시 '돋-+-이'로 나눌 수 있다. 이때 받침 'ㄷ'이 'ㅣ' 모음과 만나서 구개음화가 일어나 [해도지]로 소리 난다. 한편 '견디다'는 하나의 형태소인데, 'ㄷ'이 'ㅣ' 모음과 만나도 구개음화가 일어나지 않았다.

04

정답 분석

❹ <보기 2>의 ㉡에서 '뫼습고'는 객체 높임의 선어말 어미 '-숩-'을 통해 객체(목적어)인 '어마님'을 높이고 있다. 따라서 특수 어휘를 사용한 것으로 볼 수 없다. 참고로 현대어 해석을 통해 '뫼습고'는 현대 국어에 와서 특수 어휘인 '모시고'로 바뀌었음을 알 수 있다.

오답 분석

① ㉠의 [A] '니르샤디'에서 주체 높임 선어말 어미 '-샤-'를 사용하여 주체를 높이고 있는데, 그 주체(세존의 안부를 여쭙고 말하는 사람)는 생략되었다.
② ㉠의 [A] '묻숩고'에서 객체 높임 선어말 어미 '-숩-'을 사용하여 객체를 높이고 있다. 이때 세존의 '안부'를 높임으로써, '세존'을 간접적으로 높이고 있다고 볼 수 있다.

③ ⊙의 [B] '오시니잇고'에서 주체 높임 선어말 어미 '-시-'를 사용하여 주체('오신 주체')를 높이고 있다.
⑤ ⓒ에서는 객체인 '어마님'을 높이기 위해 객체 높임 선어말 어미 '-ᅀᆞᆸ-'을 사용하여 '뵈ᅀᆞᆸ고'로 표현하였다.

05
정답 분석
❺ ⓜ의 '어늘'과 대응하는 현대 국어가 '어느 것을'이므로 '어늘'은 '어느+을'로 분석할 수 있다. 따라서 ⓜ에 사용된 '어느'는 목적격 조사가 결합할 수 있는 대명사로, 현대 국어의 '어느 것'이라는 의미를 가진 <보기 2>의 '어느 02'에 해당한다.

오답 분석
① ⊙의 '어느'는 현대 국어의 '어느'에 대응하고, 체언 '나라'를 수식하고 있으므로 관형사이다. 따라서 <보기 2>의 '어느 01'과 품사가 같다.
② ⓒ의 '어늬'는 현대 국어의 '어느 것'에 대응하므로 ⓒ은 '어느'에 주격 조사 'ㅣ'가 붙은 형태로 분석할 수 있다. 따라서 ⓒ에 사용된 '어느'는 주격 조사가 결합할 수 있는 대명사로, 현대 국어의 '어느 것'이라는 의미를 가진 <보기 2>의 '어느 02'에 해당한다.
③ ⓒ의 '어느'는 현대 국어의 '어찌'에 대응하므로 <보기 2>의 '어느 03'으로 쓰인 부사이다. 부사는 용언을 수식할 수 있다.
④ ⓔ의 '어느'는 현대 국어의 '어찌'에 대응하고, 용언 '플리'를 수식하고 있으므로 부사이다. <보기 2>의 '어느 01'은 관형사이므로, ⓔ과 품사가 서로 다르다.

개념 마스터	6회	본문 334~336쪽

01 ④	02 ①	03 ①	04 ①	05 ④

01
정답 분석
④ ⓜ '야'와 ⓢ '아'는 손아랫사람을 부를 때 쓰는 호격 조사로, 그 의미가 서로 같다. ⓜ은 모음 뒤에만 쓰이고, ⓢ은 자음 뒤에만 쓰이므로 ⓜ과 ⓢ은 서로 상보적 분포를 보이는 음운론적 이형태의 관계라고 할 수 있다. 따라서 ⓜ과 ⓢ이 형태론적 이형태의 관계라는 탐구는 적절하지 않다.

오답 분석
① ⊙ '는'은 모음 뒤에만 나타나고 ⓒ '은'은 자음 뒤에만

나타나기 때문에 서로 상보적 분포를 보이고 있는 음운론적 이형태의 관계이다. 따라서 서로가 나타나는 음운 환경이 겹치지 않는다.
② ⓒ '한테'와 ⓜ '에게'는 모두 앞말이 '민수'로 동일한데도 모두 쓰였으므로 상보적 분포를 보이지 않는다.
③ ⓔ '-여라'는 특정 형태소 '하-'와 어울릴 때에만 나타나므로, 음운론적으로 설명할 수 없는 특수한 명령형 어미이다. 일반적인 명령형 어미 ⓗ '-아라', ⓩ '-어라'와 비교했을 때, 특정 형태소와 어울려서 음운론적으로 설명할 수 없는 이형태라고 볼 수 있다.
⑤ ⓗ '-아라'는 앞말 모음이 양성 모음일 때 나타나고, ⓩ '-어라'는 앞말 모음이 음성 모음일 때 나타나므로, 앞말 모음의 성질에 따라 형태가 결정된다.

02
정답 분석
❶ 2문단에서 부사격 조사 '에'에 관해 '중세 국어에서는 앞말 모음의 성질에 따라 이형태가 존재했다. 앞말의 모음이 양성 모음일 때는 '애'가, 음성 모음일 때는 '에'가, 단모음 'ㅣ' 또는 반모음 'ㅣ'일 때는 '예'가 사용되었다.'라고 하였다. 이를 토대로 ⓐ에는 앞말 '서리'의 모음이 'ㅣ'로 끝났으므로 '예'가, ⓑ에는 앞말 '상두산'의 모음이 양성 모음 'ㅏ'로 끝났으므로 '애'가, ⓒ에는 앞말 '구천'의 모음이 음성 모음 'ㅓ'로 끝났으므로 '에'가 들어가는 것이 적절하다. ⓐ~ⓒ는 모두 부사격 조사로, 앞말 모음의 성질에 따라 상보적 분포를 보이므로 음운론적 이형태의 관계라고 할 수 있다.

03
정답 분석
❶ ⊙의 비표준 발음 [글른]은 '긁는 → 글는(자음군 단순화) → 글른(유음화)'의 과정에 따른 것이고, ⓒ의 표준 발음 [짤레]는 '짧네 → 짤네(자음군 단순화) → 짤레(유음화)'의 과정에 따른 것이다. 따라서 ⓐ에는 '유음화'가 들어가야 한다.
또한 ⊙의 표준 발음 [긍는]은 '긁는 → 극는(자음군 단순화) → 긍는(비음화)'의 과정에 따른 것이고, ⓒ의 비표준 발음 [짬네]는 '짧네 → 짭네(자음군 단순화) → 짬네(비음화)'의 과정에 따른 것이다. 따라서 ⓑ에는 '비음화'가 들어가야 한다.
한편 ⓒ의 표준 발음 [끈키고]는 '끊기고 → [끈키고](ㅎ+ㄱ → ㅋ)'로 소리 나는 것이고, ⓔ의 표준 발음 [뚤치]는 '뚫지 → [뚤치](ㅎ+ㅈ → ㅊ)'로 소리 나는 것이다. 따라서 ⓒ에는 '거센소리되기'가 들어가야 한다.

04

정답 분석

❶ ㉠에는 다른 것과 비교하거나 기준으로 삼는 대상임을 나타내는 격 조사 '과'가 쓰인 예문이 들어가야 한다. 앞선 예문에서는 막내와 비교되는 대상인 '큰형'에 '과'를 붙였다. ①의 '그는 낯선 사람과 잘 사귄다.'에서 '낯선 사람'은 비교나 기준의 대상이 아니라는 점에서 ㉠의 예문으로 적절하지 않다. 한편 '그는 낯선 사람과 잘 사귄다.'는 '그'가 상대로 하는 대상이 '낯선 사람'임을 드러내므로, **1**-③에 해당한다.

오답 분석

② ㉡에는 일 따위를 함께 함을 나타내는 격 조사 '과'가 쓰인 예문이 들어가야 한다. ②의 '그는 형님과 고향에 다녀왔다.'는 '그'가 고향에 다녀온 일을 함께 한 '형님'을 나타낼 때 격 조사 '과'를 붙였으므로, ㉡에 들어가기에 적절하다.

③ ㉢의 용례 '그는 거대한 폭력 조직과 맞섰다.'에 사용된 '과'는 상대로 하는 대상임을 나타내는 부사격 조사이므로, ㉢에 '격 조사'를 넣는 것은 적절하다.

④ 같은 자격으로 이어 주는 접속 조사 '과'의 유의어로는 '하고', '이랑' 등이 있다.

⑤ '닭과 오리는 동물이다.'라는 용례에서 받침이 있는 체언 '닭'에는 조사 '과'를 붙여 씀을 알 수 있다. '닭' 대신 받침 없는 체언 '오리'를 넣으면 '과' 대신 '와'를 조사로 붙여 쓰게 되므로, ㉣에는 '와'가 들어가는 것이 적절하다. 이는 조사 '과'의 이형태가 '와'라는 사실을 통해서도 알 수 있다.

05

정답 분석

❹ 과거에 있었던 소풍날 날씨에 대한 질문에 대해 '나빴어.'라고 대답한 것은, '과거에 일어난 사건의 결과 상태가 현재까지 지속되고 있음(ⓑ)'을 나타내는 것이 아니라, 소풍날 당시의 날씨 상태가 나빴음을 알려 주고 있는 것이다. 따라서 이 사례는 '사건이나 상태가 과거의 것임'을 나타내는 ⓐ의 사례로 적절하다.

오답 분석

① 오늘까지 이어지지 않고, '어제'라는 과거에 일어난 사건이나 상태를 의미하므로, ⓐ의 사례로 적절하다.

② '아까'라는 시간 부사를 통해 '할머니 생신 선물을 사러 간 일'이 과거의 것임을 드러내고 있으므로, ⓐ의 사례로 적절하다.

③ '아직도'라는 시간 부사를 통해 감기 걸린 상태가 현재까지 지속되고 있음을 드러내고 있으므로, ⓑ의 사례로 적절하다.

⑤ 아직 일어나지 않은 일에 대해 '잠을 못 잘 것이다.'라고 확신하는 의미를 드러내고 있으므로, ⓒ의 사례로 적절하다.

개 념 마 스 터 **7**회 본문 337~339쪽

01 ③ **02** ② **03** ③ **04** ② **05** ③

01

정답 분석

❸ [A]에서 '용언의 어간과 어간이 연결 어미 없이 결합한 '오르내리다' 등은 국어의 문장 구성 방식에 없는 단어 배열법으로 비통사적 합성어에 해당한다.'라고 하였다. 따라서 ③의 '보살피다'는 '보다'의 어간 '보-'가 연결 어미 없이 용언 '살피다'에 결합한 합성어이므로, 비통사적 합성어이다.

오답 분석

① '어깨동무'는 명사 '어깨'와 명사 '동무'가 결합한 합성어이므로, 통사적 합성어이다.

② '건널목'은 용언 '건너다'의 어간 '건너-'와 관형사형 어미 '-ㄹ'이 결합한 용언의 관형사형이 명사 '목'과 결합한 합성어이므로, 통사적 합성어이다.

④ '여닫다'는 용언 '열다'의 어간 '열-'이 연결 어미 없이 용언 '닫다'와 결합한 합성어이므로, 비통사적 합성어이다.

⑤ '검버섯'은 용언 '검다'의 어간 '검-'이 관형사형 어미 '-(으)ㄴ' 없이 명사 '버섯'과 결합한 합성어이므로, 비통사적 합성어이다.

02

정답 분석

❷ (나)의 '즌흙'은 '즐다(현대 국어의 '질다')'의 어간 '즐-'에 관형사형 어미 '-ㄴ'이 결합한 '즌'이 다시 명사 '흙(현대 국어의 '흙')'과 결합한 통사적 합성어이다. 현대 국어의 '진흙' 역시 용언의 관형사형 '진'에 명사 '흙'이 결합한 통사적 합성어이다.

오답 분석

① (가)의 '눈믈'은 명사 '눈'과 명사 '믈(현대 국어의 '물')'

이 결합한 통사적 합성어이다. 현대 국어의 '눈물' 역시 명사 '눈'과 명사 '물'이 결합한 통사적 합성어이다.

③ (다)의 '아라듣다'는 용언 '알다'의 어간 '알-'에 연결 어미 '-아'가 붙어(연음되어 '아라'로 표기) 용언 '듣다'와 결합한 통사적 합성어이다. 현대 국어의 '알아듣다' 역시 용언의 어간 '알-'에 연결 어미 '-아'가 붙어 용언 '듣다'와 결합한 통사적 합성어이다.

④ (라)의 '솟나다'는 용언 '솟다'의 어간 '솟-'이 연결 어미 없이 용언 '나다'와 결합한 비통사적 합성어이다. 그러나 현대 국어의 '솟아나다'는 용언의 어간 '솟-'에 연결 어미 '-아'가 붙어 용언 '나다'와 결합한 통사적 합성어이다.

⑤ 현대 국어의 '솟아나다'에 해당하는 중세 국어는 비통사적 합성어인 (라)의 '솟나다'와 통사적 합성어인 (마)의 '소사나다'이다. (마)의 '소사나다'는 '솟-'에 연결 어미 '-아'가 붙어 용언 '나다'와 결합하였으므로 통사적 합성어이다. 따라서 현대 국어의 '솟아나다'는 중세 국어에서 통사적, 비통사적 합성어의 형태로 모두 쓰였다고 볼 수 있다.

03

정답 분석

❸ ⓐ는 나경의 가족을, ⓑ는 수빈, 나경, 세은 모두를, ⓒ는 수빈의 가족을, ⓓ는 수빈을 제외한 세은과 나경을, ⓔ는 수빈, 나경, 세은 모두를 가리킨다. 따라서 가리키는 대상이 같은 것은 ⓑ와 ⓔ이다.

04

정답 분석

❷ ㄹ에는 '그가 시장에서 산'이라는 관형절과 '값이 비싸다'라는 서술어 기능을 하는 안긴문장(서술절)이 있다. 그러나 ㄷ에는 서술어 기능을 하는 안긴문장이 없다. ㄷ의 주어는 '피곤해하던 동생이'이고, '엄마가 모르게'는 부사어, '잔다'가 전체 문장의 서술어이다. 이때 '동생'을 수식하는 '피곤해하던'은 관형어 기능을 하는 안긴문장(관형절)이고, '엄마가 모르게'는 부사어의 기능을 하는 안긴문장(부사절)이다.

오답 분석

① 체언을 수식하는 안긴문장은 관형절을 의미한다. ㄱ에는 '봄이 따뜻하다.'라는 홑문장에서 주어 '봄이 생략된 관형절 '따뜻한'이 '봄(체언)'을 수식하고 있으며, ㄴ에는 '내가 친구를 만났다.'라는 홑문장에서 목적어 '친구를'이 생략된 관형절 '내가 만난'이 '친구(체언)'를 수식하고 있다.

③ ㄱ에는 명사절 '봄이 빨리 오기' 속에 부사어 '빨리'가 포함되어 있고, ㄴ에는 서술절 '마음이 정말 착하다' 속에 부사어 '정말'이 포함되어 있다.

④ ㄱ에는 주어 '봄이'가 생략된 관형절 '따뜻한'이 있고, ㄹ에는 목적어 '배추를'이 생략된 관형절 '그가 시장에서 산'이 있다.

⑤ ㄷ에는 '엄마가 모르게'라는 부사어의 기능을 하는 안긴문장(부사절)이 있고, ㄹ에는 '그가 시장에서 산'이라는 관형어의 기능을 하는 안긴문장(관형절)이 있다.

05

정답 분석

❸ ㄱ의 주동문에서 주어 '철수가'는 사동문에서 '철수를'이라는 목적어로 바뀌었다. 그러나 ㄴ의 주동문에서 주어 '동생이'는 사동문에서 '동생에게'라는 부사어로 바뀌었으므로, ③은 적절하지 않다.

오답 분석

① ㄴ에서는 주동문의 '먹다'에 사동 접미사를 붙여 '먹이다'로 바꾸어 사동문을 만들 수 있다. 그러나 ㄱ에서는 주동문의 '가다'에 사동 접미사를 붙이지 못하고 '-게 하다'를 사용하여 사동문을 만들었다.

② ㄷ의 사동문에서 사동 접미사 '-기-' 대신 '-게 하다'를 활용해서 사동문을 만들면 '인부들이 이삿짐을 방으로 옮게 하다.'와 같이 어색한 문장이 된다.

④ ㄱ과 ㄴ은 모두 주동문이 사동문으로 되면서 각각 '내가', '누나가'라는 새로운 주어가 생겼다.

⑤ ㄷ에서 사동문에 대응하는 주동문은 비문이다. 왜냐하면 사물인 '이삿짐'이 스스로 움직여 자리를 바꿀 수 없기 때문이다. 따라서 ㄷ은 주동문이 없는 경우로 볼 수 있다.

개념 마스터		**8회**		본문 340~343쪽
01 ②	**02** ①	**03** ①	**04** ⑤	**05** ④

01

정답 분석

❷ <자료>에서 15세기 중엽에는 모음으로 시작하는 어미 앞에서는 '도바'처럼 어간이 '돕-'으로 나타났는데, 15세기 중엽을 넘어서면서 '도바>도와'에서와 같이 'ㅏ' 또는 'ㅓ' 앞에서는 반모음 'ㅗ/ㅜ[w]'로 바뀌었다고 하였다. 따라서 15세기 국어의 '도바'가 현대 국어에서

'도와'로 나타나는 것은 'ㅸ'이 어간 끝에서 'ㅂ'으로 바뀐 결과가 아니라, 'ㅏ' 앞에서 반모음 'ㅗ[w]'로 바뀐 결과이다.

오답 분석

① <대화 1>에서 알 수 있듯이, 현대 국어에서 '돕다'는 '좁다'와 달리 어간 '돕-'에 어미 '-아'가 붙어 활용하면 '도와'로 형태가 바뀌고, '젓다'도 '벗다'와 달리 어간 '젓-'에 어미 '-어'가 붙어 활용하면 '저어'로 형태가 바뀌고 있으므로 불규칙 활용에 해당한다.

③ <자료>에서 15세기 국어의 '젓다'는 모음으로 시작하는 어미 앞에서는 어간이 '젛-'으로 나타난다고 하였고, <대화 2>에서 'ㅿ'이 사라지면서 '저서'가 '저어'로 활용형이 바뀌었다고 하였다. 따라서 15세기 국어의 '저서'가 현대 국어에서 '저어'로 나타나는 것은 'ㅿ'의 소실로 어간의 끝 'ㅿ'이 없어진 결과라고 할 수 있다.

④ <자료>에서 15세기 국어의 '돕다'는 자음으로 시작하는 어미 앞에서는 '돕고'처럼 어간이 '돕-'으로 나타난다고 하였고, 현대 국어에서도 '돕다'는 자음으로 시작하는 어미 앞에서는 '돕고'처럼 어간이 '돕-'으로 나타난다고 하였다. 따라서 이 둘은 자음으로 시작하는 어미 앞에서 어간의 모양이 달라지지 않았다고 할 수 있다.

⑤ <자료>에서 15세기 국어의 '젓다'는 자음으로 시작하는 어미 앞에서는 '젓고'처럼 어간이 '젓-'으로 나타난다고 하였고, 현대 국어에서도 '젓다'는 자음으로 시작하는 어미 '-고'와 결합하면 '젓고'처럼 어간이 '젓-'으로 나타난다고 하였다. 따라서 이 둘은 자음으로 시작하는 어미 앞에서 어간의 모양이 달라지지 않았다고 할 수 있다.

02

정답 분석

❶ <자료>에서 '돕다'는 15세기 중엽에 자음 앞에서는 어간의 형태가 바뀌지 않은 '돕-'으로, 모음으로 시작하는 어미 앞에서는 '도ᄫ'처럼 어간이 '돏-'으로 나타난다고 하였다. '곱다' 또한 '돕다'와 마찬가지로 불규칙 활용을 하는 형용사이므로 이를 15세기 중엽의 '돕다'처럼 적용하면 자음 앞에서는 어간이 '곱-', 모음 앞에서는 '곯-'이었을 것이다. 이에 따라 자음으로 시작하는 어미 '-게'와 결합하면 '곱게', 모음으로 시작하는 어미 '-아'와 결합하면 연음하여 '고ᄫ', '-ᄋᆫ'과 결합하면 연음하여 '고ᄫᆫ'이 되었을 것이다. 그리고 <자료>에서 유추하면 모음 앞에서 사용된 '곯-'의 'ㅸ'은 15세기 중엽을 넘어서며 'ㅏ' 또는 'ㅓ' 앞에서는 반모음 'ㅗ/ㅜ[w]'로 바뀌고, 'ㆍ'가 이어진 경우에는 모음과 결합하

여 'ㅗ'로 바뀌었을 것이다. 따라서 17세기 초엽에는 자음으로 시작하는 '-게'와 결합하면 '곱게', 모음으로 시작하는 어미 '-아'와 결합하면 '고와', '-ᄋᆫ/은'과 결합하면 '고온'이 되었을 것이다.

오답 분석

② '긋다'는 어미 '-어'와 결합하면 '그어'로 'ㅅ' 불규칙 활용을 하는 동사이다. 따라서 <자료>에서 제시한 '젓다'와 변화 양상이 동일할 것이다. 15세기 중엽 이전에는 자음으로 시작하는 어미 앞에서는 '긋-', 모음으로 시작하는 어미 앞에서는 '긎-'으로 나타나 '긋게, 그서, 그슨'이 되었을 것이다. 그리고 17세기 초엽에는 '젓다'와 마찬가지로 음절 끝에서는 받침 'ㅅ'이 그대로 나타나 '긋게'가 되지만, 모음으로 시작하는 어미 앞에서는 'ㅿ'이 없는 '그-'에 어미가 붙어 '그어, 그은'이 되었을 것이다.

③ 현대 국어의 '눕다'도 '누워'로 활용하므로, '돕다'와 동일한 'ㅂ' 불규칙 활용에 해당한다. 따라서 15세기 중엽 이전에는 '눕게, 누버, 누븐'으로 나타났을 것이다. 'ㅸ'은 15세기 중엽을 넘어서며 'ㅓ' 앞에서 반모음 'ㅗ/ㅜ[w]'로, 'ㅡ'가 이어진 경우에는 모음과 결합하여 'ㅜ'로 바뀌었으므로, 17세기 초엽에는 '눕게, 누워, 누운'으로 나타났을 것이다.

④ '빗다'는 '빗어'로 규칙 활용하기 때문에 '벗다'와 성격이 같다. 15세기 중엽에 '벗다'는 자음과 모음으로 시작하는 어미 앞 모두에서 어간이 '벗-'으로 나타났으므로, 15세기 중엽 이전의 '빗다'도 자음과 모음으로 시작하는 어미 앞 모두에서 어간이 '빗-'으로 활용하여 '빗게, 비서, 비슨'으로 나타났을 것이다. 이후의 변화 양상은 기록되지 않았으므로, 17세기 초엽에도 '빗게, 비서, 비슨'으로 나타났을 것이라 추정할 수 있다.

⑤ '잡다'는 '잡아'로 규칙 활용하기 때문에 '좁다'와 성격이 같다. 15세기 중엽에 '좁-'은 자음과 모음으로 시작하는 어미 앞 모두에서 어간이 '좁-'으로 나타났다는 점에 비추어 볼 때, '잡다'의 15세기 중엽 이전 표기는 'ㅸ'이 나타나지 않는 '잡게, 자바, 자븐'으로 나타났을 것이라 추정할 수 있다. 이후의 변화 양상은 기록되지 않았으므로, 17세기 초엽 역시 '잡게, 자바, 자븐'으로 나타났을 것이라 추정할 수 있다.

03

정답 분석

❶ <보기>에서 ㉠은 공간과 관련된 중심적 의미, ㉡은 추상화된 주변적 의미를 가리킨다. ①의 ㉠ '물은 낮은 곳으로 흐른다.'에서 '낮다'는 '아래에서 위까지의 높이